SOUTH OF THE BORDER

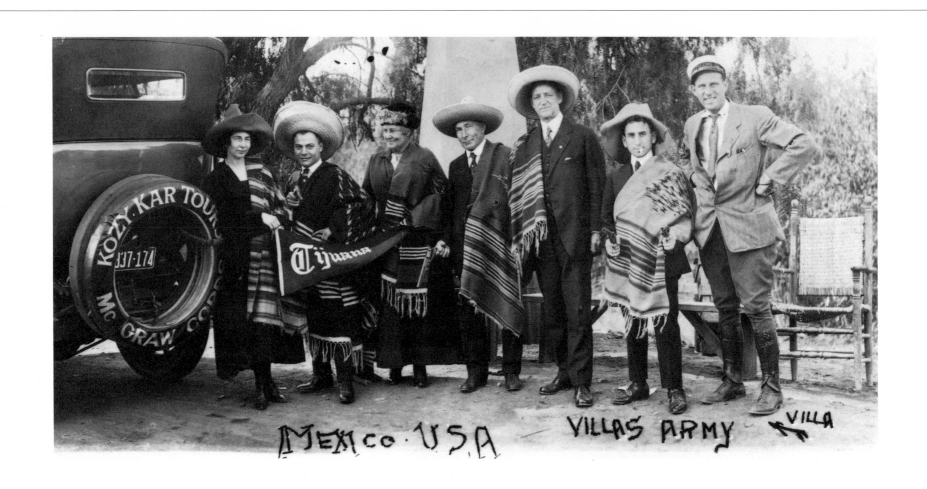

SOUTH OF THE BORDER

MÉXICO EN LA IMAGINACIÓN NORTEAMERICANA 1914 – 1947

MEXICO IN THE AMERICAN IMAGINATION 1914 – 1947

JAMES OLES

CON UN ENSAYO DE KAREN CORDERO REIMAN

WITH AN ESSAY BY KAREN CORDERO REIMAN

SMITHSONIAN INSTITUTION PRESS
WASHINGTON AND LONDON

Designer: Linda McKnight
Copy Editors: Matthew Abbate and
Frances Kianka
Translator: Marta Ferragut

This volume has been published in
conjunction with the exhibition *South of the
Border: Mexico in the American Imagination*,
1914–1947
Yale University Art Gallery: September 10–
November 21, 1993
Phoenix Art Museum: December 26,
1993–February 13, 1994
New Orleans Museum of Art: May 7–July 17,
1994
Museo de Monterrey, Mexico: September 9–
November 20, 1994

Library of Congress Cataloging-in-
Publication Data
South of the border : Mexico in the American
imagination, 1917–1947 / edited by James
Oles ; [translator, Marta Ferragut].
p. cm.
English and Spanish.
Published in connection with an exhibition
opening at the Yale University Art Gallery in
September 1993.
Includes bibliographical references.
ISBN 1-56098-294-2. —
ISBN 1-56098-295-0 (pbk.)
1. Mexico in art—Exhibitions. 2. Art,
American—Exhibitions. 3. Art, Modern—
20th century—United States—Exhibitions.
4. United States—Relations—Mexico.
5. Mexico—Relations—United States.
I. Oles, James. II. Ferragut, Marta. III. Yale
University. Art Gallery.
N8214.5.U6S66 1993
704.9′49972082—dc20 92-41507

British Library Cataloguing-in-Publication
Data is available

Manufactured in Hong Kong
00 99 98 97 96 95 94 93 5 4 3 2 1

∞ The paper used in this publication meets
the minimum requirements of the American
National Standard for Permanence of Paper
for Printed Library Materials z39.48-1984.

For permission to reproduce illustrations
appearing in this book, please correspond
directly with the owners of the works, as listed
in the individual captions. The Smithsonian
Institution Press does not retain reproduction
rights for these illustrations individually, or
maintain a file of addresses for photo sources.
Exhibition numbers for art included in the
exhibition are indicated in parentheses at the
ends of captions; see also the Exhibition
Checklist published in this volume.

On the front cover: Henrietta Shore, *Women
of Oaxaca*, c. 1927, oil on canvas. The Buck
Collection, Laguna Hills, California. (21)

On the back cover: Ceramic teapot, Japan,
1940s. Collection Victoria Dailey, Los
Angeles. (143)

Frontispiece: *Villa's Army*, photo postcard of
tourists at the U.S.-Mexico border, c. 1920.
Gotham Book Mart, New York. (116)

The exhibition **SOUTH OF THE BORDER: MEXICO IN THE AMERICAN IMAGINATION, 1914–1947**
is sponsored by the Lila Wallace–Reader's Digest Fund

Additional support is provided by the Rockefeller Foundation

ÍNDICE

CONTENTS

PRÓLOGO

HACE TRES DÉCADAS, EN 1966, la Yale University Art Gallery auspició la más amplia y ambiciosa exposición de pintura latinoamericana que jamás se hubiera visto en los Estados Unidos, *Art of Latin America since Independence*. Después que cerrara en New Haven, la exposición viajó al University of Texas Art Museum, al San Francisco Museum of Art, al La Jolla Museum of Art y, por último, al New Orleans Museum of Art, difundiendo su amplia perspectiva de las tradiciones de las naciones que se encuentran al sur de la frontera. Desde el principio la exposición fue un acontecimiento extraordinario y sin precedentes, ya que las pinturas latinoamericanas llenaron los cuatro pisos de la galería de arte y convirtieron a New Haven, aunque fuera sólo por unos cuantos meses, en el centro de arte latinoamericano de los Estados Unidos. En años recientes, según se ha ido escribiendo la historia de la pintura lati-noamericana moderna de forma más sistemática, la exposición de Yale de 1966 ha adquirido nueva importancia como la única exposición importante de arte latinoamericano en los Estados Unidos entre 1940 y 1980.

Recientemente, con motivo del Quinto Centenario del viaje de Cristóbal Colón, la Yale University Art Gallery y el Gilcrease Museum de Tulsa colaboraron para presentar *Discovered Lands, Invented Pasts: Transforming Visions of the American West*, una indagación sobre el papel que desempeñaron los artistas y sus obras en la formación de la actitud del angloamericano hacia su propia historia. La exposición se esforzó por poner de relieve tanto lo que no aparecía en las pinturas—con frecuencia, el americano autóctono—como lo que allí aparecía, entretejiendo la historia social y la oficial para producir una imagen más equilibrada del pasado americano. Para la galería de arte, *Discovered Lands* introdujo una nueva manera de abordar las exposiciones

FOREWORD

THREE DECADES AGO, IN 1966, the Yale University Art Gallery sponsored the most wide-ranging and ambitious exhibition of Latin American painting the United States had ever witnessed, *Art of Latin America since Independence*. After closing in New Haven, the exhibition traveled to the University of Texas Art Museum, the San Francisco Museum of Art, the La Jolla Museum of Art, and finally the New Orleans Museum of Art, disseminating its comprehensive view of the traditions of the nations south of the border. From the first the show was an extraordinary and unprecedented event, with the Latin American paintings taking over all four floors of the Art Gallery and turning New Haven, if only for a few months, into the center of Latin American art in the United States. In recent years, as the story of modern Latin American painting has been more systematically written, the 1966 Yale exhibition has taken on a new im-

portance as the only major exhibition of Latin American art in the United States between 1940 and 1980.

Recently, in honor of the Columbian Quincentenary, the Yale University Art Gallery joined forces with the Gilcrease Museum in Tulsa to present *Discovered Lands, Invented Pasts: Transforming Visions of the American West*, an inquiry into the roles played by artists and their work in shaping the attitude of Anglo-Americans to their own history. The exhibition strove to bring out what was absent from the paintings—often the Native American—as well as what was depicted, interweaving social history and official history to yield a more balanced picture of the American past. For the Art Gallery, *Discovered Lands* ushered in a new approach to exhibitions, with the works speaking not only as masterful expressions of paint on canvas but as emblems of a social milieu, one that we are only just now beginning to see in sharp focus.

que permitía a las obras hablar no sólo como expresiones maestras de la pintura sobre tela sino también como emblemas de un medio ambiente social que apenas comenzamos a ver con nitidez.

En *South of the Border: México en la imaginación norteamericana, 1914–1947*, la galería de arte avanza hacia otra etapa más de contextualización. Para retratar el romance norteamericano con México durante el período entre las dos guerras mundiales, el curador invitado James Oles y la profesora Mary Miller del Departamento de Historia del Arte de la Universidad han escogido no sólo pinturas y fotografías sino también una gama más amplia de obras que presentan una imagen de México en aquella época, entre las que figuran libros y arte popular, revistas populares y guías turísticas, *fiestaware* y prendas de plata. Los artistas norteamericanos, ya fuera que se sintieran atraídos por la retórica populista de México, por las poderosas imágenes pintadas por sus artistas posrevolucionarios o simplemente por la economía característica de la vida en el país, acudieron a México en tropel, creando una memoria visual del período entre las dos guerras. Pero a diferencia de muchas vistas capsuladas de ese tipo, la imagen del México folklórico generada en el período ha subsistido y permanece extrañamente intacta ante el considerable desarrollo industrial que México ha presenciado desde entonces.

Las principales exposiciones de arte latinoamericano han coincidido a menudo con sucesos políticos claves que han amenazado la seguridad del hemisferio. En 1940, en la víspera de la Segunda Guerra Mundial, el Museum of Modern Art auspició *Veinte siglos de arte mexicano*. Organizada por Nelson Rockefeller, la exposición no sólo fomentó la unidad hemisférica sino que también calmó la ira norteamericana respecto a la expropiación de los pozos petrolíferos de propiedad estadounidense por parte de México en 1938. La exposición de Yale en 1966 ayudó a fijar la atención sobre la diversidad de las artes y la experiencia latinoamericanas en los años después de la toma del poder por Fidel Castro en Cuba, momento en que la observación de la América Latina se convirtió en un elemento clave de los estudios de la Guerra Fría. Ahora, en 1993, México y los Estados Unidos encaran nuevas opciones al contemplar, junto con Canadá, los méritos y las consecuencias del Tratado Norteamericano de Libre Comercio. Mientras México y los Estados Unidos meditan sobre su futuro conjunto, podemos tomar un momento para contemplar el pasado que compartimos en el momento preciso en que tomó forma la imagen norteamericana actual de nuestro vecino al otro lado de la frontera.

Un proyecto de la magnitud de *South of the Border* no requiere solamente erudición entusiasta sino también determinación y entrega, cualidades que demuestran ampliamente dos individuos en particular. El curador invitado James Oles concibió la idea y asumió la responsabilidad primaria por la exposición y la publicación, mientras que la profesora Mary Miller, jefa del Departamento de Historia del Arte, Yale University, brindó al Sr. Oles los frutos de su experiencia, su pericia y su sabio consejo. Cada aspecto de este proyecto pone de manifiesto la inteligencia, la capacidad y la entrega de ambos.

Un aspecto crítico del éxito de esta exposición ha sido la participación de todos aquellos que, para prestarlas, se separaron temporalmente de sus obras de arte y del generoso apoyo de The Lila Wallace–Reader's Digest Fund. La Rockefeller Foundation proporcionó asistencia financiera complementaria. Su apoyo hizo posible la realización del proyecto bilingüe que permite la participación de un amplio público en las Américas.

Es un enorme placer para la Yale University Art Gallery colaborar en esta publicación con la Smithsonian Institution Press y compartir la exposición con el Phoenix Art Museum, el New Orleans Museum of Art y el Museo de Monterrey, Monterrey, México. Estamos muy agradecidos a James Ballinger, John Bullard y Jorge García Murillo, directores respectivos de estos museos, por su entusiasmo e interés.

Mary Gardner Neill
The Henry J. Heinz II Director
Yale University Art Gallery

In *South of the Border: Mexico in the American Imagination, 1914–1947*, the Art Gallery moves to yet another stage of contextualization. To portray the American romance with Mexico between the World Wars, Guest Curator James Oles and Professor Mary Miller of the university's History of Art Department have chosen not only paintings and photographs but also a broader range of works that present an image of Mexico at that time, including books and folk art, popular magazines and tourist guides, Fiestaware and silver jewelry. Whether attracted by Mexico's populist rhetoric or by the powerful images painted by its postrevolutionary artists or merely by the economy of life there, American artists flocked to Mexico, creating a visual time capsule of Mexico between the wars. But unlike many such encapsulated views, the image of a folkloric Mexico generated in the period has endured, strangely untouched by Mexico's considerable industrial development since.

Major exhibitions of Latin American art have often coincided with key political events threatening the security of the hemisphere. In 1940, on the eve of the Second World War, the Museum of Modern Art sponsored *Twenty Centuries of Mexican Art*. Organized by Nelson Rockefeller, the exhibition not only promoted hemispheric unity but calmed American anger over the 1938 Mexican expropriation of American-owned oil wells. Yale's 1966 exhibition helped focus attention on the diversity of Latin American art and experience in the years after the rise to power of Fidel Castro in Cuba, when examination of Latin America became a key to Cold War studies. Now, in 1993, Mexico and the United States face new choices as they weigh, along with Canada, the merits and consequences of the North American Free Trade Agreement. While Mexico and the United States meditate on their joint future, we can take a moment to look at our shared past, at precisely the moment that the current American picture of our neighbor south of the border took shape.

A project of the magnitude of *South of the Border* requires not only keen scholarship but also determination and commitment, qualities amply demonstrated by two individuals in particular. Guest Curator James Oles initiated the idea and assumed primary responsibility for the exhibition and publication, while Professor Mary Miller, Chair of the History of Art Department, Yale University, gave Mr. Oles the benefit of her experience, expertise, and wise counsel. Every aspect of this project evinces their intelligence, skill, and dedication.

Critical to the success of the exhibition was the participation of all the lenders who temporarily parted with their works of art. The exhibition is sponsored by the Lila Wallace–Reader's Digest Fund. Additional financial assistance was provided by the Rockefeller Foundation. Their support made possible the realization of a bilingual project, engaging a wide audience in the Americas.

It is a great pleasure for the Yale University Art Gallery to work with the Smithsonian Institution Press on the publication and to share the exhibition with the Phoenix Art Museum, the New Orleans Museum of Art, and the Museo de Monterrey, Monterrey, Mexico. We are most grateful to James Ballinger, John Bullard, and Jorge García Murillo, the respective directors of these museums, for their enthusiasm and interest.

Mary Gardner Neill
The Henry J. Heinz II Director
Yale University Art Gallery

AGRADECIMIENTOS

AL IGUAL QUE EL DETECTIVE, el especialista en la historia del arte sigue huellas y pistas, interroga a los testigos, examina cuidadosamente los documentos y eventualmente trata de recrear la escena del suceso. Este proceso resulta imposible sin la asistencia de muchos individuos e instituciones, que merecen todos un sincero agradecimiento tanto del curador como de la Yale University Art Gallery por hacer posible el éxito de *South of the Border: México en la imaginación norteamericana, 1914–1947*.

Los recuerdos y las ideas de aquellos que vivieron en México en el período que abarcan esta exposición y el catálogo que la acompaña han sido de importancia capital, ya que nos han permitido recrear la atmósfera de lo que significó viajar y trabajar en el país hace más de cuatro décadas. Sus recuerdos, su generosidad y su hospitalidad fueron esenciales en la construcción de esta exposición. Entre los que entrevistamos en México debemos mencionar a Lola Álvarez Bravo, Manuel Álvarez Bravo, Virginia Barrios, Alberto Beltrán, May Brooks, Antonio Castillo, Elizabeth Catlett Mora, Janet Hill Coerr, Martin Foley, Víctor Fosado, Margarita Gordon, Doris Heyden, Robert Hill, Rosa Lie Johansen, Francisco Luna, Isabel Marín de Paalen, Francisco Mora, Joe Nash, María O'Higgins, Nieves Orozco de Field, Louisa Reynoso, Beach Riley, Guadalupe Rivera, Juan Soriano, Meg Donaghy Stromberg, Waldeen, Mariana Yampolsky y Alfredo Zalce. Otros fueron entrevistados en los Estados Unidos, entre ellos Will Barnet, Estelle S. Bechhoefer, Louis Bunin, Stanton L. Catlin, Lucienne Bloch Dimitroff, George M. Foster, Jr., Sarah d'Harnoncourt, Everett Gee Jackson, George Kubler, Dorothy Leadbeater, Harold Lehman, Helen Levitt, Robert Mallary, Emmy Lou Packard, Creilley Pollack, Elsa Rogo, Lewis Rubenstein y Louis Slavitz.

ACKNOWLEDGMENTS

LIKE A DETECTIVE, THE ART HISTORIAN pursues clues and leads, questions witnesses, sifts through documents, and eventually tries to recreate the scene of an event. This process is impossible without the assistance of many individuals and institutions, all of whom merit the sincere thanks of both the curator and the Yale University Art Gallery for ensuring the success of *South of the Border: Mexico in the American Imagination, 1914–1947.*

The recollections and ideas of those who lived in Mexico in the period discussed in this exhibition and catalogue were of primary importance in allowing us to recreate a sense of what it was like to travel and work there more than four decades ago. Their reminiscences, as well as their generosity and hospitality, were essential in the construction of this exhibition. Among those interviewed in Mexico were Lola Álvarez Bravo, Manuel Álvarez Bravo, Virginia Barrios, Alberto Beltrán, May Brooks, Antonio Castillo, Elizabeth Catlett Mora, Janet Hill Coerr, Martin Foley, Víctor Fosado, Margarita Gordon, Doris Heyden, Robert Hill, Rosa Lie Johansen, Francisco Luna, Isabel Marín de Paalen, Francisco Mora, Joe Nash, María O'Higgins, Nieves Orozco de Field, Louisa Reynoso, Beach Riley, Guadalupe Rivera, Juan Soriano, Meg Donaghy Stromberg, Waldeen, Mariana Yampolsky, and Alfredo Zalce. Others were interviewed in the United States, including Will Barnet, Estelle S. Bechhoefer, Louis Bunin, Stanton L. Catlin, Lucienne Bloch Dimitroff, George M. Foster, Jr., Sarah d'Harnoncourt, Everett Gee Jackson, George Kubler, Dorothy Leadbeater, Harold Lehman, Helen Levitt, Robert Mallary, Emmy Lou Packard, Creilley Pollack, Elsa Rogo, Lewis Rubenstein, and Louis Slavitz.

For any investigator of the 1920s, 1930s, and 1940s, such interviews are

Para cualquier investigador de los años veinte, treinta y cuarenta, estas entrevistas se hacen en una carrera contra el reloj, mientras pasa una generación de artistas y sabios. En el transcurso de este proyecto fallecieron algunos de los entrevistados, entre ellos Ignacio Bernal, Franz Feuchtwanger, Reuben Kadish, Carmen Marín de Barreda y Daniel Rubín de la Borbolla, recordándonos la naturaleza frágil de la historia oral.

Se debe un agradecimiento especial también a Esther Acevedo, Alicia Azuela, Claudia Canales, Miguel Cervantes, Déborah Chinello, Elizabeth Cuellar, Claudia Florescano, Beatrice Fuchs, Pilar García, Susan Glusker Brenner, Margaret Hooks, Irmgard Johnson, Marek Keller, Gerald R. Kelly, Robert Littman, Porfirio Martínez Peñaloza, Araceli Monsell, Ana Isabel Pérez Gavilán, Tony Possenbacher, Dr. Fausto Ramírez, Francisco Reyes Palma, Ignacio Romero, Sarah Sloan, Goby Stromberg, Raquel Tibol, Marta Turok, Alberto Ulrich, Luis Zapata, y la familia Valero, todos en México; así como a Nan Albinski, Dore Ashton, Elizabeth Bakewell, Andreas Brown, Helen Delpar, Anne d'Harnoncourt, Sue Vogel Flores-Sahagun, David Joralemon, Jenny Lee, David P. Levine, Joan Mark, Susan Masuoka, Mary Meixner, Josie Merck, Bob Nadolny, Sarah Nunberg, Francis V. O'Connor, Robert Plate, Martha Sandweiss, Sylvia Siskin, George Stuart, Edward Sullivan, Khristaan Villela y Adriana Williams, todos en los Estados Unidos. Los participantes de una conferencia organizadora que tuvo lugar en Yale en la primavera de 1991 fueron cruciales en volver a darle forma y elaborar este proyecto desde el principio: Esther Acevedo, Luis Cancel, Karen Cordero, Olivier Debroise, Michael Denning, Ramón Favela, Mario García y Jules Prown.

Los administradores de muchos museos y fundaciones de los Estados Unidos proporcionaron información vital sobre los artistas y sus obras y ofrecieron su asistencia en el préstamo de obras. Entre aquellos que merecen agradecimiento especial se encuentran Marion Oettinger, Nancy Fullerton y Cecilia Steinfeldt, San Antonio Museum of Art; Bryding Adams Henley, Birmingham Museum of Art, Birmingham, Alabama; Brooke Rapaport, The Brooklyn Museum; Annie Santiago de Curet, Museo de la Universidad de Puerto Rico, Río Piedras; Kelly Feeney y Nicholas Fox Weber, The Josef Albers Foundation, Orange, Connecticut; Andrew Connors y Virginia Mecklenberg, National Museum of American Art, Washington, D.C.; Amy Hau, The Isamu Noguchi Foundation, Inc., Long Island City, Nueva York; Teresa Ebie, Roswell Art Center and Museum, Roswell, Nuevo México; Dianne Nilson, Trudy Wilner Stack y Mark Williams, Center for Creative Photography, Tucson, Arizona; Ilene Susan Fort, Los Angeles County Museum of Art; Alycia J. Vivona, Franklin D. Roosevelt Library, Hyde Park, Nueva York; Katherine Crum, Mills College Art Gallery, Oakland, California; H. Parrott Bacot, Louisiana State University Museum of Art, Baton Rouge, Louisiana; Ellin Burke y Elizabeth Sussman, Whitney Museum of American Art; Carter Foster y Marge Kline, Philadelphia Museum of Art; Clayton Kirking, Phoenix Art Museum; todos aquellos que nos dieron una mano (y con frecuencia mucho más) en la Yale University Art Gallery; y muchos otros.

Igualmente, la asistencia y cooperación de numerosas instituciones en México facilitó obtener obras y fotografías prestadas, especialmente las de los murales realizados por artistas norteamericanos en los edificios públicos. Deseamos hacer llegar nuestro agradecimiento en particular a: Lic. Rafael Tovar y de Teresa, Presidente del Consejo Nacional para la Cultura y las Artes; Ministro Ulises Fchmil Ordóñez, Presidente de la Suprema Corte de Justicia de la Nación; Lic. Alfonso Oñate Laborde, Oficial Mayor de la Suprema Corte de Justicia de la Nación; Lic. Ma. Teresa Franco y González Salas, Directora General del Instituto Nacional de Antropología e Historia (INAH); Maestra Cristina Payán, Directora, Coordinación de Museos del INAH; Pedro Antonio Velázquez Juárez, Subdirector, y Antropólogo Víctor Hugo Valencia, Centro Regional Morelia (INAH); Xavier Tavera Alfaro; Dra. Teresa del Conde, Directora, y Arq. Agustín Arteaga, Subdirector, Museo de Arte Moderno, Instituto Nacional de Bellas Artes (INBA); Lic. Blanca Olivares, Museo Nacional de Arte (INBA); Lic. Ricardo Pedroza, Centro Nacional de Investigación, Documentación e Información de Artes Plásticas (INBA); y Psic. Sergio Cisneros, Centro de Integración Juvenil.

Varias galerías de arte nos asistieron, no sólo en obtener préstamos sino también en identificar materiales y establecer contactos adicionales; entre

conducted in a race against time, as a generation of artists and scholars passes. During the course of this project, several deaths, including those of interviewees Ignacio Bernal, Franz Feuchtwanger, Reuben Kadish, Carmen Marín de Barreda, and Daniel Rubín de la Borbolla, reminded us of the fragile nature of oral history.

Special thanks are also due to Esther Acevedo, Alicia Azuela, Claudia Canales, Miguel Cervantes, Déborah Chinello, Elizabeth Cuellar, Claudia Florescano, Beatrice Fuchs, Pilar García, Susan Glusker Brenner, Margaret Hooks, Irmgard Johnson, Marek Keller, Gerald R. Kelly, Robert Littman, Porfirio Martínez Peñaloza, Araceli Monsell, Ana Isabel Pérez Gavilán, Tony Possenbacher, Dr. Fausto Ramírez, Francisco Reyes Palma, Ignacio Romero, Sarah Sloan, Goby Stromberg, Raquel Tibol, Marta Turok, Alberto Ulrich, Luis Zapata, and the entire Valero family, all in Mexico; as well as to Nan Albinski, Dore Ashton, Elizabeth Bakewell, Andreas Brown, Helen Delpar, Sue Vogel Flores-Sahagun, Anne d'Harnoncourt, David Joralemon, Jenny Lee, David P. Levine, Joan Mark, Susan Masuoka, Mary Meixner, Josie Merck, Bob Nadolny, Sarah Nunberg, Francis V. O'Connor, Robert Plate, Martha Sandweiss, Sylvia Siskin, George Stuart, Edward Sullivan, Khristaan Villela, and Adriana Williams, all in the United States. Participants in a planning conference held at Yale in the spring of 1991 were crucial in reshaping and elaborating this project at an early stage: Esther Acevedo, Luis Cancel, Karen Cordero, Olivier Debroise, Michael Denning, Ramón Favela, Mario García, and Jules Prown.

The staffs of many museums and foundations in the United States provided crucial information on both artists and works, as well as assisting with loans. Among those who merit special thanks are Marion Oettinger, Nancy Fullerton, and Cecilia Steinfeldt, San Antonio Museum of Art; Bryding Adams Henley, Birmingham Museum of Art, Birmingham, Alabama; Brooke Rapaport, Brooklyn Museum; Annie Santiago de Curet, Museo de la Universidad de Puerto Rico, Río Piedras; Kelly Feeney and Nicholas Fox Weber, The Josef Albers Foundation, Orange, Connecticut; Andrew Connors and Virginia Mecklenberg, National Museum of American Art, Washington, D.C.; Amy Hau, Isamu Noguchi Foundation, Inc., Long Island City, New York; Teresa Ebie, Roswell Art Center and Museum, Roswell, New Mexico; Dianne Nilson, Trudy Wilner Stack, and Mark Williams, Center for Creative Photography, Tucson, Arizona; Ilene Susan Fort, Los Angeles County Museum of Art; Alycia J. Vivona, Franklin D. Roosevelt Library, Hyde Park, New York; Katherine Crum, Mills College Art Gallery, Oakland, California; H. Parrott Bacot, Louisiana State University Art Museum, Baton Rouge; Ellin Burke and Elizabeth Sussman, Whitney Museum of American Art; Marge Kline and Carter Foster, Philadelphia Museum of Art; Clayton Kirking, Phoenix Art Museum; everyone at the Yale University Art Gallery who lent a hand (and often much more); and many others.

In Mexico as well, the assistance and cooperation of numerous institutions facilitated loan requests and photography, especially that of the murals by American artists in public buildings. We would like specifically to thank Lic. Rafael Tovar y de Teresa, Presidente del Consejo Nacional para la Cultura y las Artes; Ministro Ulises Fchmil Ordóñez, Presidente de la Suprema Corte de Justicia de la Nación; Lic. Alfonso Oñate Laborde, Oficial Mayor de la Suprema Corte de Justicia de la Nación; José de la Rosa Herrera, Subdirector de Difusión Cultural; Lic. Ma. Teresa Franco y González Salas, Directora General del Instituto Nacional de Antropología e Historia (INAH); Maestra Cristina Payán, Directora, Coordinación de Museos del INAH; Pedro Antonio Velázquez Juárez, Subdirector, and Antropólogo Víctor Hugo Valencia, Centro Regional Morelia (INAH); Xavier Tavera Alfaro; Dra. Teresa del Conde, Directora, and Arq. Agustín Arteaga, Subdirector, Museo de Arte Moderno, Instituto Nacional de Bellas Artes (INBA); Lic. Blanca Olivares, Museo Nacional de Arte (INBA); Lic. Ricardo Pedroza, Centro Nacional de Investigación, Documentación, e Información de Artes Plásticas (INBA); and Psic. Sergio Cisneros, Centro de Integración Juvenil.

Several dealers provided assistance not only in obtaining loans, but in identifying additional materials and contacts; among these are Sandra Berler, Chevy Chase, Maryland; William Chambers III, Grace Borgenicht Gallery, New York; Victoria Dailey, Los Angeles; Terry Dintenfass, New York; Ben

ellas se encuentran Sandra Berler, Chevy Chase, Maryland; William Chambers III, Grace Borgenicht Gallery, Nueva York; Victoria Dailey, Los Ángeles; Terry Dintenfass, Nueva York; Ben Horowitz, Los Ángeles; Bernard Lewin, Palm Springs, California; Mary-Anne Martin, Nueva York; Gayle Maxon, Gerald Peters Gallery, Santa Fe; Tobey C. Moss, Los Ángeles; Mariana Pérez Amor y Alejandra Reygadas de Yturbe, Galería de Arte Mexicano, Ciudad de México; David Stary-Sheets, Stary-Sheets Fine Art, Irvine, California; Spencer Throckmorton e Yona Bäcker, Fine Arts of the Americas, Nueva York; Deedee Wigmore, D. Wigmore Fine Art, Inc., Nueva York; y August Uribe, Sotheby's, Nueva York.

Debemos también un agradecimiento especial a Vivian Braun, Elsa Chabaud, Philipp Scholz Rittermann, Joseph Szaszfai y el personal del Departamento Audiovisual de Yale, Kathy Vargas, y otros que tuvieron que correr contra el reloj para fotografiar obras que abarcan desde tarjetas postales hasta murales para el catálogo. Muchas gracias asimismo a Karen Cordero, por el ensayo que está incluido aquí y por su constante asesoría.

Este catálogo existe en gran parte debido al apoyo y los talentos del personal de la Smithsonian Institution Press, especialmente la editora Amy Pastan, y a la paciencia y cuidado de los editores de textos Matthew Abbate y Frances Kianka y la traductora Marta Ferragut.

Finalmente este proyecto hubiera sido imposible sin el continuo consejo y apoyo de Rina Epelstein, Coordinadora de Préstamos, México; Tomás Ybarra Frausto, The Rockefeller Foundation, Nueva York; Selwyn Garraway, Lila Wallace–Reader's Digest Fund; Anthony Hirschel; John McDonald, Associate Director de la Yale University Art Gallery; Kelly Parr, Asistente del Proyecto; y Sally Stein. Debo una deuda enorme a Mary Ellen Miller y Olivier Debroise y a ambos dedico mi ensayo.

James Oles
Curador de la Exposición

Horowitz, Los Angeles; Bernard Lewin, Palm Springs, California; Mary-Anne Martin, New York; Gayle Maxon, Gerald Peters Gallery, Santa Fe; Tobey C. Moss, Los Angeles; Mariana Pérez Amor and Alejandra Reygadas de Yturbe, Galería de Arte Mexicano, Mexico City; David Stary-Sheets, Stary-Sheets Fine Art, Irvine, California; Spencer Throckmorton and Yona Bäcker, Fine Arts of the Americas, New York; Deedee Wigmore, D. Wigmore Fine Art, Inc., New York; and August Uribe at Sotheby's, New York.

Special thanks are also due to Vivian Braun, Elsa Chabaud, Philipp Scholz Rittermann, Joseph Szaszfai and the staff of Yale's Audiovisual Department, Kathy Vargas, and others who raced against time to photograph works ranging from postcards to murals for the catalogue. Many thanks as well to Karen Cordero, for the essay included here and for her constant advice.

This book exists largely because of the encouragement and expertise of the staff at the Smithsonian Institution Press, including acquisitions editor Amy Pastan, and because of the skills and patience of freelance editors Matthew Abbate and Frances Kianka and translator Marta Ferragut.

Finally, this project would have been impossible without the continued advice and support of Rina Epelstein, Loan Coordinator, Mexico; Tomás Ybarra Frausto, The Rockefeller Foundation, New York; Selwyn Garraway, Lila Wallace–Reader's Digest Fund; Anthony Hirschel; John McDonald, Associate Director of the Yale University Art Gallery; Kelly Parr, Project Assistant; and Sally Stein. I owe special thanks to Mary Ellen Miller and Olivier Debroise, and I dedicate my essay to them.

James Oles
Exhibition Curator

LENDERS TO THE EXHIBITION

The Josef Albers Foundation, Orange,
Connecticut

Amon Carter Museum, Fort Worth,
Texas

Sally Michel Avery, New York

Will and Elena Barnet, New York

Estelle S. Bechhoefer, Washington,
D.C.

Beinecke Rare Book and Manuscript
Library, Yale University, New Haven,
Connecticut

Sandra Berler Gallery, Chevy Chase,
Maryland

Birmingham Museum of Art,
Birmingham, Alabama

Grace Borgenicht Gallery, New York

The Brooklyn Museum

Anton Bruehl Trust, San Francisco

The Buck Collection, Laguna Hills,
California

Center for Creative Photography,
University of Arizona, Tucson

Kent and Deanna Chaplin, Los Angeles

Dr. and Mrs. John F. Christman, New
Orleans

Karen Cordero, Mexico City

The E. Gene Crain Collection, Laguna
Beach, California

Dedalus Foundation, Inc., New York

Victoria Dailey, Los Angeles

El Paso Public Library

The FORBES Magazine Collection,
New York

Galerie zur Stockeregg, Zurich,
Switzerland

The Getty Center for the History of Art
and the Humanities, Santa Monica,
California

Gotham Book Mart, New York

John O. Hardman, Warren, Ohio

Anne d'Harnoncourt, Philadelphia

Honolulu Academy of Arts

Howard University Gallery of Art,
Washington, D.C.

Everett Gee Jackson, San Diego

Rolando and Norma Keller, Mexico
City

Richard J. Kempe, Mexico City

David P. Levine, Newport Beach,
California

B. Lewin Galleries, Palm Springs,
California

Library of Congress, Washington, D.C.

Louisiana State University Museum of
Art, Baton Rouge

Mead Art Museum, Amherst College,
Amherst, Massachusetts

Ms. O. Medellín, Bandera, Texas

The Metropolitan Museum of Art, New
York

INTRODUCCIÓN

SOUTH OF THE BORDER ES UNA EXPOSICIÓN acerca de las diversas maneras en que México ha sido representado en términos visuales por los norteamericanos y para ellos.[1] Lo que comenzó como una exposición de arte popular mexicano de los años treinta se ha desarrollado en un recorrido más amplio del período, que se concentra en los artistas norteamericanos que viajaron a México en una época más o menos enmarcada por dos acontecimientos catastróficos: la revolución mexicana de 1910–17 y la Segunda Guerra Mundial. Como muchos de estos viajeros, no seguimos solamente las vías principales sino también los desvíos y los caminos secundarios que nos encontramos en nuestro recorrido de las artes y la cultura mexicanas. La fascinación norteamericana con México como retiro exótico y romántico tiene sus orígenes en los relatos del viajero y la propaganda de las empresas ferroviarias del siglo XIX, y persiste hasta el día de hoy. Pero más que nada, vemos que a través del período que se extiende desde mediados de los años diez hasta mediados de los cuarenta, México tomó una forma particular en la imaginación norteamericana a través de las obras de los artistas norteamericanos, tanto en su reacción al país como en la interpretación de su arte y su cultura.

Durante los turbulentos años de la revolución mexicana, algunos veían a México como una amenaza a los intereses políticos y económicos norteamericanos y otros como fuente de otras soluciones estratégicas de organización y reforma social. En los años veinte, mientras México ingresaba a un período posrevolucionario de reconstrucción, los norteamericanos empezaron a viajar al sur en grandes números, atraídos no sólo por un incipiente renacimiento

INTRODUCTION

SOUTH OF THE BORDER IS AN EXHIBITION of the varied ways in which Mexico has been represented in visual terms by and for Americans.[1] What began as an exhibition of Mexican folk art of the 1930s developed into a richer contextualization of the period, focusing on the American artists who traveled to Mexico in a time roughly framed by two catastrophic events—the Mexican Revolution of 1910–1917 and the Second World War. Like many of these travelers, we followed not only the main roads but also the detours and byways that we happened upon as we toured through Mexican art and culture. American fascination with Mexico as an exotic and romantic retreat has its origins in nineteenth-century travel accounts and railroad propaganda, and has continued to the present day. But most of all, we saw that over the years reaching from the mid-1910s to the mid-1940s, Mexico took a particular shape in the American imagination through the works of American artists, in both their response to the country and their interpretation of its art and culture.

During the turbulent years of the Mexican Revolution, Mexico was seen by some as a threat to American political and economic interests, and by others as offering alternative strategies for social organization and reform. By the 1920s, as Mexico entered a period of postrevolutionary reconstruction, Americans began to travel south in greater numbers, attracted not only by a burgeoning cultural renaissance but by untouched colonial towns, an exciting traditional culture, and an ancient capital of interlaced canals and tree-lined avenues, with air so clear that the distant volcanoes were a vision of constant wonder. With the advent of the Great Depression, Mexico's rural communi-

cultural sino por pueblos coloniales intactos, una excitante cultura tradicional y una antigua capital de canales entrelazados y avenidas bordeadas de árboles, de aire tan limpio que los volcanes distantes eran una visión de maravilla constante. Con el advenimiento de la Gran Depresión, las comunidades rurales de México llegaron a representar un contraste alentador con la supuesta decadencia del capitalismo individualista, y los murales de los principales artistas mexicanos, especialmente los de Diego Rivera y José Clemente Orozco, simbolizaban el poder de un arte público que respondía a los anhelos y las necesidades del pueblo en general. Según aumentaba la preocupación por la amenaza que presentaba el fascismo europeo a fines de los años treinta, se fortalecieron los lazos políticos y culturales entre los Estados Unidos y México, en parte debido a la Política del Buen Vecino de Franklin Roosevelt y en parte a través de canales menos oficiales de publicidad y de colaboración artística. Después de la Segunda Guerra Mundial, en el clima cada vez más polarizado de la Guerra Fría, los norteamericanos comenzaron a darle la espalda a México nuevamente. Su retórica izquierdista ya no resultaba atractiva, sus artes ya no parecían ser tan vibrantes a la luz de la nueva dominación de Nueva York como centro del expresionismo abstracto supuestamente más libre y apolítico. El turismo de las masas continuó, y hasta explotó, pero para muchos intelectuales y artistas una era y una alternativa habían terminado.

Entre 1914 y 1947, cientos de artistas norteamericanos viajaron a México para trabajar. Algunos vivieron en el país durante unas cortas semanas o varios meses, mientras que otros se quedaron permanentemente. Sus biografías forman un microcosmos de la sociedad norteamericana en la primera mitad del siglo XX. Algunos nacieron en ciudades americanas importantes, otros eran de pueblos y aldeas de regiones rurales que se extendían desde el Sur hasta la región de Nueva Inglaterra. Muchos eran inmigrantes: Yasuo Kuniyoshi de Japón; Winold Reiss y Josef Albers de Alemania; Octavio Medellín de México; Anton Bruehl y Ambrose Patterson de Australia. Las fuerzas artísticas que los habían formado eran tan variadas como sus antecedentes. Mientras que algunos habían estudiado en Europa o en las principales academias de arte de los Estados Unidos, otros eran, en gran medida, autodidactas y no habían tomado más que algunas clases poco frecuentes según se los permitían sus circunstancias económicas. Representaban una gran diversidad de estilos y de medios e incluían desde miembros de la Ashcan School hasta los realistas sociales y fotógrafos del "New Deal," y hasta futuros expresionistas abstractos.

Estos artistas llegaron a México en tren, en barco o en automóvil, motivados por el panorama artístico mexicano, por el económico costo de la vida y por un clima encantador, por la búsqueda de paisajes prístinos y de una cultura antigua más difícil de encontrar en los Estados Unidos. De cierta forma, México funcionó como un lugar para descubrir los valores, los colores, las tradiciones y la historia esencialmente americanos, como otra opción a la dominación cultural de Europa y, en particular, de París. Desafortunadamente, no se ha podido incluir en la exposición ni en este catálogo que la acompaña a todos los artistas norteamericanos que viajaron a México en esta época. En el caso de ciertos artistas, como Ione Robinson o Marshall Goodman, no se pudo localizar las obras pertinentes, prueba de que el tópico permanece poco explorado. Sin embargo, aquellos que se encuentran presentes, representan los intereses, los prejuicios y las actitudes que fueron decisivos al conformar la visión de México de los estadounidenses.

Los artistas norteamericanos vieron a México selectivamente y trabajaron dentro de una estrecha gama temática, tratando la revolución mexicana, las poblaciones rurales y el arte popular, el paisaje mexicano, el pasado prehispánico y las vistas urbanas que ponían de relieve la lucha por la justicia social. Muchos artistas norteamericanos acentuaron un mundo rural idílico y eterno, al extremo de excluir con frecuencia imágenes que ofrecieran algún índice de modernidad, de mecanización o de industria. En *South of the Border*, situamos las pinturas, las fotografías, los grabados y las esculturas hechos en México por los artistas norteamericanos dentro del marco de la cultura visual más amplia de México en el período, e incluimos obras representativas

ties came to represent an uplifting contrast to the supposed decay of individualist capitalism, and the murals of leading Mexican artists, especially Diego Rivera and José Clemente Orozco, symbolized the power of a public art responsive to the hopes and needs of a broad populace. As the threat of European fascism became an increasing concern in the later 1930s, political and cultural bonds between the United States and Mexico were strengthened, partly as the result of Franklin Roosevelt's Good Neighbor Policy, partly through the less official channels of advertising and artistic collaboration. In the wake of World War II, in an increasingly polarized Cold War climate, Americans began to turn their backs on Mexico once again. Its leftist rhetoric was no longer attractive, its arts no longer so vibrant in light of the new dominance of New York as the center of the supposedly more free and apolitical abstract expressionism. Mass tourism continued, even exploded, but for many intellectuals and artists an era and an alternative had ended.

Between 1914 and 1947, hundreds of American artists traveled to Mexico to work. Some lived in the country for only a few short weeks or months, while others remained permanently. Their biographies form a microcosm of American society in the first half of the twentieth century. Some were born in major American cities, others came from towns and villages in rural areas from the Deep South to New England. Many were immigrants: Yasuo Kuniyoshi from Japan; Winold Reiss and Josef Albers from Germany; Octavio Medellín from Mexico; Anton Bruehl and Ambrose Patterson from Australia. The artistic forces that had shaped them were as varied as their backgrounds. While some had studied in Europe or in the major art academies of the United States, others were largely self-taught, taking only occasional classes when finances allowed. They wielded styles and media of great diversity, and range from members of the Ashcan School and social realists to New Deal photographers and the future abstract expressionists.

They came to Mexico by train or boat or car, motivated by Mexico's artistic scene, by an inexpensive cost of living and a delightful climate, by a search for unspoiled landscapes and an ancient culture more difficult to find in the States. In a way, Mexico functioned as a site for the discovery of essentially American values, colors, traditions, and histories, as an alternative to the cultural dominance of Europe and especially Paris. Unfortunately, not every American artist who traveled to Mexico in this period could be included in either the exhibition or this accompanying catalogue. For certain artists, such as Ione Robinson or Marshall Goodman, relevant works could not be located, evidence of the relatively unexplored nature of the topic. Those that are present, however, serve as representatives of concerns, biases, and attitudes that were essential in shaping a vision of Mexico by and for Americans.

The American artists saw Mexico selectively and worked within a narrow thematic range, treating the Mexican Revolution, rural populations and folk art, the Mexican landscape and the Precolumbian past, and urban views that emphasized the struggle for social justice. Many American artists emphasized an idyllic and timeless rural world, often to the exclusion of images that offered any clue of modernity, mechanization, or industry. In *South of the Border*, we situate the paintings, photographs, prints, and sculpture done in Mexico by American artists within the broader visual culture of Mexico in the period, including representative works by Mexican artists who were shaping much of the artistic agenda, and whose lead the Americans selectively followed. We juxtapose works traditionally accepted as "high" art with representative examples of Mexican folk art collected by Americans in the period, and with a sample of the largely unexplored wealth of illustrated books and magazines, postcards, travel posters, and tourist guides made to promote and explain Mexico for the folks back home. And we further offer a necessarily limited selection of decorative arts with Mexican themes (collectively referred to by collectors as "Mexicana" or "Mexican motif") produced exclusively for the American market. The overwhelming variety and quantity of such objects, which range from tablecloths and neckties to bookends and dinnerware, in which images of burros, sleeping peons, cacti, and gaily painted pottery predominate, reveal the extent to which "Mexico" was used to revitalize Ameri-

de artistas mexicanos que influían en una gran parte del orden artístico del día y cuya dirección los americanos siguieron con selectividad. Ponemos lado a lado las obras aceptadas tradicionalmente como arte "culto," ejemplos representativos del arte popular mexicano que coleccionaban los norteamericanos de esta época y una muestra de la gran riqueza, en su mayoría no explorada, de libros ilustrados y revistas, tarjetas postales, carteles de viaje y guías turísticas creados para promover y explicar México al público estadounidense. Y además ofrecemos una selección, necesariamente limitada, de las artes decorativas que tienen temas mexicanos (a las que se refieren colectivamente los coleccionistas como "Mexicana" o "Mexican motif") producidos exclusivamente para el mercado norteamericano. La abrumadora variedad y cantidad de estos objetos, que abarcan desde manteles y corbatas hasta sujetalibros y vajillas, en los cuales predominan imágenes de burros, peones durmiendo, cactos y alfarería pintada jovialmente, revelan hasta qué punto "México" fue utilizado para revitalizar los hogares norteamericanos, aún para aquellos que carecían del tiempo y de los recursos para viajar al país.[2]

En el contexto de una exposición que pone de relieve la obra de artistas norteamericanos, estas otras obras y temas no son de interés secundario. De hecho, más estadounidenses seguramente "entendieron" a México como resultado de las tarjetas postales de Tijuana o de las fotografías de la revista *National Geographic* que debido a las pinturas de Marsden Hartley o a las fotografías de Paul Strand. Estas muestras de cultura popular y comercial revelan a menudo en una forma menos cohibida los prejuicios y los anhelos del público norteamericano interesado en imágenes de México.

Aunque otras fuentes ayudaron también a darle forma a la imagen de México en la imaginación norteamericana, la mayoría se encuentran más allá del ámbito de una sola exposición o de un solo estudio. Pero quizá lo más importante sea el papel que desempeñó la palabra escrita; autores tan diversos como Ambrose Bierce, John Reed, Katherine Anne Porter, Hart Crane, Langston Hughes, Waldo Frank, Paul Bowles y Tennessee Williams viajaron a México en el período que abarca esta exposición. Hasta cierto punto, sin embargo, su historia se ha relatado en otra parte.[3] La influencia de las carica-

turas políticas y las películas de Hollywood, de mucho poder también en la formación de las actitudes norteamericanas hacia México, se ha tratado ampliamente en obras recientes.[4] Además, muchos artistas mexicanos vivieron y trabajaron en los Estados Unidos durante este período. Entre ellos figuran, además de Rivera, Orozco y David Alfaro Siqueiros,[5] Miguel Covarrubias, Luis Hidalgo, Emilio Amero y Rufino Tamayo en Nueva York y Francisco Cornejo y Alfredo Ramos Martínez en Los Ángeles. Sus diversas obras se vieron y se expusieron ampliamente y muchos artistas norteamericanos que nunca viajaron a México, como Jackson Pollock y Will Barnet, se vieron dominados por ellos.[6] Asimismo, para entender de lleno la representación visual de México por los norteamericanos sería necesario examinar de cerca otras imágenes, desde las fotografías turísticas y las ilustraciones de las revistas hasta las exposiciones de arte mexicano que se efectuaron en los Estados Unidos. Más que un bosquejo enciclopédico, *South of the Border* es un ejercicio preliminar en la reconstrucción de las circunstancias más amplias, aunque caóticas, en las que se encontraban los artistas norteamericanos cuando representaban a México en sus obras.

Otra área a la cual sólo se alude en esta exposición es el papel de los mexicano-norteamericanos, y de los mexicanos recién emigrados a los Estados Unidos, en la creación de opiniones de México durante este período. Mientras que los antropólogos, folkloristas y artistas sí "descubrieron" la cultura de estas poblaciones hispanas, más manifiestamente la de las comunidades de habla española en Nuevo México y Tejas, otros trataron de excluir a estos grupos de cualquier poder político y social, o hasta de deportarlos en masa a México. Irónicamente, las mismas poblaciones rurales que se idealizaban y se elogiaban en México se convirtieron con frecuencia en objetos de desprecio y prejuicio después de ingresar a los Estados Unidos. Quizá como resultado, se sabe muy poco sobre las formas en que los propios mexicano-norteamericanos fueron marcados por los sucesos artísticos y culturales en México o cómo fueron interpretados por los críticos de la corriente principal norteamericana. ¿Hasta que punto conocía la población mexicano-norteamericana las obras de los artistas mexicanos? ¿Cómo fueron recibidas las ex-

can households, even for those who lacked the time or resources to actually travel to the country itself.[2]

In the context of an exhibition that emphasizes the work of American artists, these other works and themes are not of secondary interest. In fact, more Americans surely "understood" Mexico as a result of postcards from Tijuana or photographs in *National Geographic* than of paintings by Marsden Hartley or photographs by Paul Strand. These examples of popular and commercial culture often reveal in a less self-conscious manner the prejudices and expectations of the American public interested in images of Mexico.

Although Mexico's image in the American imagination took shape through other sources as well, most are beyond the scope of any single exhibition or study. Foremost, perhaps, is the role of the written word; authors as diverse as Ambrose Bierce, John Reed, Katherine Anne Porter, Hart Crane, Langston Hughes, Waldo Frank, Paul Bowles, and Tennessee Williams all traveled to Mexico in the period encompassed by this exhibition. To a great extent, however, their story has been told elsewhere.[3] The influence of political caricatures and Hollywood films, also of great power in forming American attitudes toward Mexico, have been extensively discussed in recent works.[4] In addition, many Mexican artists lived and worked in the States during the period. Besides Rivera, Orozco, and David Alfaro Siqueiros,[5] they included Miguel Covarrubias, Luis Hidalgo, Emilio Amero, and Rufino Tamayo in New York and Francisco Cornejo and Alfredo Ramos Martínez in Los Angeles. Their varied work was widely seen and exhibited, and many American artists who never traveled to Mexico, including Jackson Pollock and Will Barnet, came under their sway.[6] A complete understanding of the visual representation of Mexico by Americans would also require the close examination of imagery ranging from tourist photographs and magazine illustrations to exhibitions of Mexican art held in the United States. Rather than an encyclopedic survey, *South of the Border* is a preliminary exercise in reconstructing the broader, if chaotic, context in which American artists found themselves when depicting Mexico.

Another area that is only alluded to in this exhibition is the role of Mexican-Americans, and of recent immigrants from Mexico, in the creation of opinions about Mexico as a whole during this period. While anthropologists, folklorists, and artists did "discover" the culture of these Mexican populations, most obviously that of the Spanish-speaking communities of New Mexico and Texas, others sought to exclude these people from any political or social power, or even to deport them en masse back to Mexico. Ironically, the same rural populations that were idealized and praised in Mexico often became the objects of scorn and prejudice after entering the United States. Perhaps as a result, little is known about the ways in which Mexican-Americans themselves were influenced by artistic and cultural events in Mexico or as interpreted by mainstream American critics. To what extent were Mexican artists familiar to the Mexican-American population? How were the exhibitions of Mexican art that traveled to San Antonio and Los Angeles in the 1920s and 1930s received by the Mexican-American residents of those cities? These and other questions await thoughtful consideration.

In organizing this exhibition, we experienced some resistance to our use of "South of the Border," a phrase that refers not only to a famous song of 1939 but to a honky-tonk tourist stop in Dillon, South Carolina, familiar since the 1950s to all who have driven down U.S. 1 or I-95 to Florida. Such resistance reflects perhaps a continuing fear of the stereotypes of Mexico that color not only the billboards advertising South of the Border, but Mexican restaurants, travel posters, and even the current and highly nationalist advertising campaigns of Televisa, Mexico's largest television conglomerate, beamed to millions of American households. The idealizations and biases present in these images of Mexico, which continue to dominate the American imagination, however, should not deter us from examining the historical materials that have contributed to present-day simplifications of Mexican culture and society.

The Mexican works by many of these American artists had been forgotten in the years since their creation. Some once enjoyed great critical and commercial success, but slipped out of sight as aesthetic tastes changed and as overtly political art became taboo. Others never fit into the standard histories

posiciones de arte mexicano que viajaron a San Antonio y a Los Ángeles en los años veinte y los treinta por los residentes mexicano-norteamericanos en esas ciudades? Estas y otras preguntas aún quedan por ser consideradas con sensatez.

Al organizar esta exposición, enfrentamos alguna resistencia al uso de "South of the Border," una frase que se refiere no sólo a la canción famosa de 1939 sino también a un parador turístico poco refinado en Dillon, Carolina del Sur, que trata de imitar "lo mexicano" y es bien conocido de todos aquellos que han viajado en automóvil hasta la Florida por la Ruta 1 ó por la I-95. Esa resistencia refleja, quizá, un temor constante del estereotipo de México que marca no sólo los carteles que anuncian South of the Border a lo largo de la carretera, sino también los restaurantes mexicanos, los carteles turísticos y hasta las campañas de publicidad actuales tan nacionalistas de Televisa, el consorcio de televisión más grande de México, que llega a millones de hogares norteamericanos. Las idealizaciones y los prejuicios presentes en estas imágenes de México continúan dominando la imaginación norteamericana; sin embargo, no deben disuadirnos de examinar los materiales históricos que han contribuido a estas simplificaciones de la cultura y la sociedad mexicanas hoy en día.

Las obras mexicanas de muchos de estos artistas norteamericanos habían sido olvidadas en los años que han transcurrido desde su creación. Algunas de estas obras tuvieron gran éxito comercial y fueron bien acogidas por los críticos, pero desaparecieron de vista una vez que comenzaron a cambiar los gustos estéticos y que el arte abiertamente político se hizo tabú. Otras nunca cayeron de lleno en las historias normales de arte norteamericano que hacían hincapié en la pintura del "modernismo" o de la "escena americana." Las obras mexicanas de algunos de los artistas más famosos, entre los que figuran Josef Albers, Milton Avery, Laura Gilpin, Marsden Hartley, Robert Motherwell y Edward Weston, han sido interpretadas más bien en relación a la carrera completa del artista que como parte de un interés cultural y estético más amplio compartido por muchos norteamericanos.[7] Pero estos modernistas famosos trabajaron dentro de un marco más amplio durante sus años mexi-

canos, en una situación donde se intersectaban la cultura popular y la cultura de la élite, y donde otros pintores, ahora olvidados, se hicieron populares promoviendo el encanto eterno de México. Al regresar a la gira picaresca que hicieran los norteamericanos en las décadas de los veinte, los treinta y los cuarenta, esperamos abrir nuevos tópicos de debate futuro que permitan comprender las complejas relaciones entre los Estados Unidos y México.

Mary Ellen Miller
James Oles

of American art that stressed "modernism" or "American scene" painting. The Mexican works of several more famous artists, including Josef Albers, Milton Avery, Laura Gilpin, Marsden Hartley, Robert Motherwell, and Edward Weston, have been interpreted in relation to the artist's entire career, rather than as part of a broader cultural and aesthetic interest shared by many Americans.[7] But these famous modernists worked within a broader context during their Mexican years, a context where popular and elite culture intersected, and where other, now forgotten painters became popular by promoting Mexico's timeless charm. In returning to the picaresque journey that Americans took through the 1920s, 1930s, and 1940s, we hope to open new topics for future debate in the effort to understand the complex relationship between the United States and Mexico.

Mary Ellen Miller
James Oles

LA CONSTRUCCIÓN DE UN ARTE MEXICANO MODERNO, 1910–1940

Karen Cordero Reiman

COMPRENDER POR QUÉ LOS NORTEAMERICANOS, y en particular los artistas norteamericanos, se interesaron en el arte mexicano y en México como tema artístico entre 1925 y 1950 no significa que, por necesidad, se comprenda el arte mexicano de la época. Los extranjeros que se han sentido atraídos al arte mexicano han estado, en general, fascinados por lo "exótico," por lo que ellos consideran "típicamente mexicano" y diferente de su propia cultura; ésta era la situación en el pasado, y esta actitud continúa siendo la prevaleciente en el día de hoy, como demuestra el auge reciente del arte latinoamericano en el extranjero y las exposiciones y publicaciones que lo acompañan.

Por otra parte, algún conocimiento de las artes visuales que encontraron los norteamericanos a su llegada a México podría ayudar a comprender su obra en las décadas después de la revolución mexicana. Ellos escogieron entre los diversos modelos que presentaba el mundo del arte mexicano entonces, y diferenciaron su propio trabajo de los modelos que habían seleccionado. Cómo lo hicieron revela su visión de este país vecino, la posición desde la cual ellos actuaban recíprocamente con él y la postura estética y política establecida por su obra artística.

Hasta hace poco, la tradición historiográfica, tanto en México como en el exterior, marcaba el año de 1921 como el punto de partida para el arte mexicano moderno: el año de los primeros murales posrevolucionarios, el año en que José Vasconcelos asumió la recién creada posición de secretario de Educación Pública e inició su enérgico programa de "redención" cultural de la nación mexicana. Este paradigma asoció convenientemente la transforma-

CONSTRUCTING A MODERN MEXICAN ART, 1910 – 1940

Karen Cordero Reiman

T O UNDERSTAND WHY AMERICANS, and particularly American artists, were interested in Mexican art and in Mexico as an artistic subject between 1925 and 1950 is not necessarily to understand Mexican art of the time. Foreigners attracted to Mexican art have generally been drawn to the "exotic," to what they consider "typically Mexican" and different from their own culture; this was the case in the past, and this attitude continues to prevail today, as one can perceive in the recent boom abroad in Latin American art, and in the exhibitions and publications that accompany it.

Conversely, however, some knowledge of the visual arts that they confronted on their arrival in Mexico may be helpful for an understanding of the work of the Americans who went there in the decades following the Mexican Revolution. They selected from among the various models presented by the Mexican art world of the time, and they differentiated their own work from their chosen models. How they did so is revealing in terms of their view of this neighboring country, the position from which they interacted with it, and the aesthetic and political stance established by their art work.

Until recently, historiographical tradition, both in Mexico and abroad, had marked 1921 as the point of departure for modern Mexican art: the year of the first postrevolutionary murals, the year when José Vasconcelos assumed the newly created post of minister of public education and initiated his energetic program of cultural "redemption" of the Mexican nation. This paradigm conveniently associated the transformation of Mexican visual culture with the consolidation of postrevolutionary regimes, and implicitly credited the pre-

ción de la cultura visual mexicana con la consolidación de los regímenes posrevolucionarios e, implícitamente, le dio crédito a la lucha social precedente, y a su pacificación por la victoriosa facción norteña, por motivar una "revolución cultural" tan profunda en sus implicaciones estética, social y política que se le ha bautizado como el "renacimiento mexicano." El arte de las décadas precedentes ha sido calificado por lo tanto de atrasado y derivativo, y los años entre 1910 y 1920 se han visto como un vacío cultural resultante del conflicto armado.

No obstante, las investigaciones recientes han demostrado que muchos de los ideales estéticos que se adoptaron durante el régimen de Obregón tienen sus raíces en las décadas anteriores, en las innovaciones iconográficas y estilísticas introducidas en la academia oficial, la Escuela Nacional de Bellas Artes.[1] El fundamento filosófico de estas transformaciones incluye el antipositivista Ateneo de la Juventud—un grupo de artistas e intelectuales, entre los que figura el mismo Vasconcelos, formado en 1909—y el relativismo cultural introducido por Franz Boas, que fue invitado a México por el régimen de Díaz poco antes de su caída.

De la misma manera, el panorama artístico posrevolucionario, que ha sido tratado con mayor frecuencia como un fenómeno homogéneo abarcado convenientemente por el epíteto "la escuela mexicana," se puede descomponer para mostrar una variedad de posiciones y estrategias estéticas sobre el papel, la forma y el contenido apropiado de las artes visuales para el México moderno. El examen y la confrontación de estas diversas proposiciones vanguardistas, muchas de las cuales han sido marginalizadas o francamente ignoradas por el discurso historiográfico, proveen el fundamento para comprender de una nueva manera la complejidad del arte mexicano en la primera mitad de este siglo, y el significado de los elementos específicos formales e iconográficos en el contexto social de la época.[2]

En general, estos nuevos análisis nos permiten indagar y clarificar que tan revolucionario era el arte de este período tanto en términos sociales como estéticos; cuáles eran sus relaciones implícitas y explícitas con las metas y los programas sociopolíticos; y qué intereses e ideales y qué concepción del papel del arte y del artista cada corriente representaba. Más importante aún, ahora es posible evaluar la relación de estas estrategias estéticas con sus diversos públicos, tanto al nivel nacional como internacional. Tradicionalmente se ha alabado el arte de este período por su autonomía de los modelos extranjeros y su desarrollo de una estética específicamente mexicana; un examen más detallado del panorama visual de este período puede ayudarnos a poner estas afirmaciones en perspectiva.

1910–1920

Significativamente, a pesar de los dramáticos sucesos políticos y los años de lucha armada entre las diversas facciones de la población mexicana desde 1910 hasta 1917, las bellas artes no supieron, en general, ni documentarlos ni reflejarlos directamente en esa época. El comentario visual sobre los sucesos que llegaron a conocerse como la revolución mexicana no aparece en las obras de arte importantes hasta después de 1920, con la construcción del mito de una rebelión unificada como parte del proceso de legitimación de los regímenes posrevolucionarios. Durante los años diez, la documentación de sucesos políticos estaba relegada principalmente a los caricaturistas, los fotógrafos documentales y los artistas gráficos populares como, por ejemplo, José Guadalupe Posada.

José Clemente Orozco durante este período desacredita a Francisco I. Madero y otros "héroes" políticos en caricaturas sarcásticas que a veces bordean la elegancia lineal del modernismo (fig. 1); y en una serie de acuarelas de una brutalidad sutil, casi caricaturesca, que representan escenas en un burdel, la serie de la Casa de Lágrimas, él comenta la decadencia de la sociedad contemporánea (fig. 2). La mayor parte de las bellas artes, sin embargo, refleja la repercusión de la agitación social y la crisis de paradigmas filosóficos más indirectamente, y más positivamente, en su búsqueda patente de otras

ceding social struggle, and its pacification by the victorious northern faction, with motivating a "cultural revolution," so profound in its aesthetic, social, and political implications that it has been baptized as the "Mexican Renaissance." Art of the preceding decades has often been treated, correspondingly, as backward and derivative, and the years between 1910 and 1920 considered a cultural wasteland as a result of the armed conflict.

Recent investigations have shown, however, that many of the aesthetic ideals that were adopted by the Obregón regime have their roots in the previous decades, in the iconographical and stylistic innovations introduced in the official academy, the Escuela Nacional de Bellas Artes.[1] The philosophical underpinnings of these changes include the antipositivist Ateneo de la Juventud—a group of artists and intellectuals, including Vasconcelos himself, formed in 1909—and the cultural relativism introduced by Franz Boas, who was invited to Mexico by the Díaz regime shortly before its fall.

Similarly, the postrevolutionary art scene, which has most often been treated as a homogeneous phenomenon, conveniently encompassed by the epithet "The Mexican School," can be deconstructed to reveal a variety of positions and aesthetic strategies regarding the role, form, and content of the visual arts appropriate for modern Mexico. The examination and confrontation of these diverse avant-garde proposals, many of which have been marginalized or frankly ignored by historiographical discourse, provide the basis for a new understanding of the complexity of Mexican art in the first half of this century, and of the significance of specific formal and iconographic elements in the social context of the time.[2]

In general, these new analyses permit us to question and to clarify how revolutionary the art of this period was in both aesthetic and social terms; what its implicit and explicit relationships were with sociopolitical goals and programs; and what interests and ideals and what conception of the role of art and the artist each current represented. Moreover, it is now possible to evaluate its aesthetic strategies in relation to diverse publics, on both a national and an international level. In a period whose art has traditionally been touted for its autonomy from foreign models and its development of a specifically Mexican aesthetic, a closer examination of this broader visual panorama can help us to put these claims into perspective.

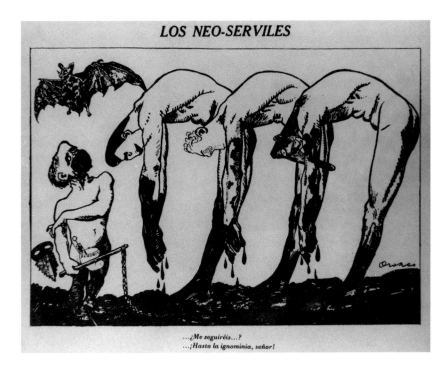

LOS NEO-SERVILES

...¿Me seguiréis...?
...¡Hasta la ignominia, señor!

1 José Clemente Orozco, *Los neo-serviles*, 1911, ink drawing. Reproduced in *El ahuizote* 1 (7 de octubre de 1911).

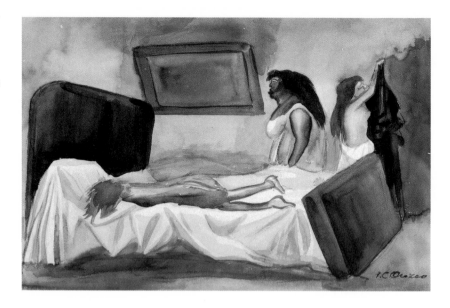

2 José Clemente Orozco, *La desesperada*, 1912, watercolor on paper. CNCA/INBA, Museo de Arte Alvar y Carmen T. de Carrillo Gil, Mexico City.

14

maneras de construir una identidad nacional. Los artistas e intelectuales del período ofrecen diversas propuestas que intentan contrarrestar las pérdidas infligidas por la fragmentación social y política legadas por los años de guerra civil. Los géneros dominantes de la época eran la pintura de paisajes y de figuras y éstos se convirtieron en los vehículos principales para la introducción de nuevos criterios estéticos.

Los obreros urbanos y los miembros de las clases populares se convirtieron en protagonistas de la pintura de figuras, sin duda en un intento por incluir los grupos sociales que habían catalizado la agitación social y política en la nueva iconografía del mexicanismo. En los paneles decorativos de Saturnino Herrán para la Escuela de Artes y Oficios (1910), por ejemplo, se exalta el trabajo ordinario del obrero de la construcción, y los artefactos de la cultura material de la clase baja—ollas ordinarias de barro—desempeñan un papel prominente en la composición (fig. 3). Además, en contraste con las representaciones de los "tipos populares" del siglo XIX como especímenes científicos, la pintura de este período aborda su tema con simpatía humanista e individualización de los personajes.

En las obras producidas durante los últimos cuatro años de la década, se expresa claramente un intento consciente por definir la mexicanidad en términos de "mestizaje," o sea, la mezcla racial y cultural producida por la combinación de los elementos nativo y europeo. Esta idea había sido propuesta en una serie de conferencias públicas organizadas por el Ateneo de la Juventud (con el cual estaban asociados tanto Herrán como Germán Gedovius) desde la década anterior,[3] y ganó un nuevo ímpetu con la disminución de la lucha armada y el establecimiento de una atmósfera más constructiva. La artesanía local, como prueba del mestizaje en los objetos producidos y utilizados por las clases populares, se convirtió en un símbolo—siguiendo el ejemplo de los románticos europeos del siglo XIX y de Ruskin—de la esencia de la mexicanidad. La arquitectura y los objetos coloniales fueron revaluados asimismo como evidencia de la mezcla cultural que había tomado lugar como resultado de la Conquista.

La *Tehuana* (1918) de Gedovius sirve de ejemplo de estos dos aspectos (fig. 4). La madre representada, de facciones mestizas, lleva un huipil—la vestimenta india introducida por los colonizadores—mientras que su bebé está vestido a la moda europea. La silla y el rosario evocan un ambiente colonial; la taza, típica de la cerámica vidriada del Bajío mexicano, y la sonaja, un guaje decorado de Olinalá, Guerrero, refuerzan el papel simbólico de la artesanía de diferentes regiones de México en el discurso nacionalista de este período, subrayando así su carácter homogéneo. La luz suave y la representa-

Significantly, in spite of the dramatic political events and the years of armed struggle between diverse factions of the Mexican population from 1910 to 1917, the fine arts did not generally serve to register or directly reflect on them at the time. Visual commentary in major art works on the events that came to be known as the Mexican Revolution appears only after 1920, with the construction of the myth of a unified rebellion as part of the process of legitimation of the postrevolutionary regimes. During the 1910s, the registering of political events was relegated primarily to the caricaturists, documentary photographers, and popular graphic artists, such as José Guadalupe Posada.

José Clemente Orozco during this period debunks Francisco I. Madero and other political "heroes" in biting caricatures that sometimes border on

3 Saturnino Herrán, *Panneau decorativo 2* (study for panel in Escuela de Artes y Oficios), 1910, oil on canvas. CNCA/INBA, Museo de Aguascalientes, Aguascalientes.

the linear elegance of modernism (fig. 1); and in a series of subtly brutal, almost caricatural watercolors depicting whorehouse scenes, the Casa de Lágrimas (House of Tears) series, he comments on the decadence of contemporary society (fig. 2). The majority of the fine arts, however, reflect the impact of social upheaval and the crisis of philosophical paradigms more indirectly, and more positively, in their evident search for alternative modes of constructing a national identity. Artists and intellectuals of the period offer diverse proposals that attempt to counter the toll of social and political fragmentation left by the years of civil war. Landscape and figure painting were the dominant genres and became the primary sites for the introduction of new aesthetic criteria.

Urban workers and members of the popular classes became protagonists in figure painting, undoubtedly in an attempt to include the social groups that had catalyzed social and political unrest in the new iconography of Mexicanism. In Saturnino Herrán's decorative panels for the Escuela de Artes y Oficios (1910), for example, the labor of the common construction worker is exalted, and artifacts of lower class material culture—ordinary clay pots—play a prominent role in the composition (fig. 3). Moreover, in contrast to late nineteenth-century representations of "popular types" as scientific specimens, the painting of this period approaches its subject matter with humanist sympathy and individualization of personages.

In the work produced during the last four years of the decade, a conscious attempt is evident to define Mexicanness in terms of *mestizaje*, that is, the racial and cultural mixture produced by the blending of native and European elements. This idea had been advanced in the public lecture series organized by the Ateneo de la Juventud (with which both Saturnino Herrán and Germán Gedovius were associated) since the previous decade,[3] and it gained a new impulse with the waning of the armed struggle and the establishment of a more constructive atmosphere. Examples of local crafts, as evidence of *mestizaje* in the objects produced and used by the popular classes, became a symbol—following the example of nineteenth-century European romantics and Ruskin—of the essence of Mexicanness. Colonial architecture and objects

15

4 Germán Gedovius, *Tehuana*, 1918, oil on canvas. CNCA/INBA, Museo Nacional de Arte, Mexico City.

ción individualizada, naturalista, del interior sirven para unificar este eclecticismo iconográfico.

El paisaje mexicano, con sus volcanes y sus cactos característicos, había sido empleado como vehículo del nacionalismo cultural desde fines del siglo XIX en la literatura de Ignacio Manuel Altamirano y las pinturas de José María Velasco; pero a principios del siglo XX su uso proliferó entre los estudiantes de la Escuela Nacional de Bellas Artes. El Dr. Atl (el alias de Gerardo Murillo) es responsable en gran parte por la traducción del tema favorito de Velasco, captado por el maestro del siglo XIX con precisión positivista, en un léxico sintético sobre el cual ejercieron su influencia el impresionismo y el fauvismo (fig. 5), y que fue adoptado rápidamente por sus discípulos en la academia. En un contexto político donde los derechos a la tierra se convirtieron en un asunto muy concreto, Atl transforma notablemente este bien en un símbolo espiritual, desasociándolo de la realidad social concreta.

La repercusión de la vanguardia europea se refleja también en la propuesta inicial para la creación de las Escuelas de Pintura al Aire Libre, hecha por Alfredo Ramos Martínez entre 1913 y 1914 a modo de opción dentro de la educación artística académica y como reacción a protestas estudiantiles ocurridas anteriormente en esa década. Aquí, la luz, la flora, la arquitectura y los habitantes de las regiones rurales en los alrededores de la Ciudad de México reemplazan a los modelos de estudio y a los yesos de obras clásicas y renacentistas como fundamento de la producción estudiantil.

Además de estas transformaciones generadas dentro del ambiente académico, los viajes a Europa durante la segunda década del siglo permitieron un contacto más directo de los jóvenes artistas mexicanos—entre los que figuraban Diego Rivera, Roberto Montenegro, David Alfaro Siqueiros y Adolfo Best Maugard—con las innovaciones europeas contemporáneas. La influencia del cubismo, el futurismo, el purismo y la utilización del arte popular y "primitivo" como fundamento para la abstracción son evidentes en la obra de estos pintores. Su adaptación de estas fuentes a los objetivos y las circunstancias particulares de la cultura mexicana, sin embargo, produjo resultados

5 Dr. Atl (Gerardo Murillo), *Iztaccihuatl*, c. 1910, oil on canvas. Private collection, Mexico City.

17

were revalued as well, as evidence of the cultural mixture that had taken place as a result of the Conquest.

Gedovius's *Tehuana* (1918) exemplifies both these developments (fig. 4). The mother represented, of mixed racial features, wears a *huipil*—the Indian vestment introduced by the colonizers—while her baby is clothed in European fashion. The chair and rosary beads evoke a colonial atmosphere; the cup, typical of the shiny glazed ceramics of the Mexican Bajío region, and the rattle, a decorated gourd from Olinalá, Guerrero, reinforce the symbolic role of crafts from different regions of Mexico in the nationalist discourse of this period, thus underlining its homogenizing character. The soft lighting and individualized, naturalistic representation of the interior serve to unify this iconographic eclecticism.

The Mexican landscape, with characteristic features such as volcanoes and cacti, had been employed as a vehicle for cultural nationalism since the late nineteenth century, in the literature of Ignacio Manuel Altamirano and the paintings of José María Velasco, but in the early twentieth century its use proliferated among the students of the Escuela Nacional de Bellas Artes. Dr. Atl (the alias of Gerardo Murillo) is largely responsible for the translation of Velasco's favorite theme, captured by the nineteenth-century master with positivist precision, into a synthetic lexicon influenced by impressionism and

formales y conceptuales que difirieron notablemente de sus contrapartes europeos.

Best Maugard, por ejemplo, dedicó la primera mitad de esta década a estudiar y reproducir, en México y en Europa, los motivos de las superficies de las cerámicas prehispánicas, y aplicó esta experiencia al desarrollo de un programa teórico para la renovación del mexicanismo visual. Bajo la influencia del uso del arte popular como modelo para el diseño abstracto contemporáneo con una particularidad nacional por los miembros de la vanguardia rusa en París antes de la guerra, Best se inspiró en la artesanía regional mexicana, así como en fuentes europeas y orientales, como base de la "pintura de carácter mexicano" que él expuso en Chicago y Nueva York en 1919. En *Tehuana* de 1919 (fig. 6), por ejemplo, su utilización del concepto del mestizaje se extiende más allá del uso de esta metáfora iconográfica cada vez más co-

6 Adolfo Best Maugard, *Tehuana*, 1919, gouache on paper. Collection Francisco García Palomino, Mexico City.

mún para la mezcla racial y cultural,[4] y llega a proponer un vocabulario visual híbrido. El tratamiento decorativo estilizado tanto de la figura como del fondo se inspira directamente en el trabajo de los baúles de madera laqueada de Olinalá, Guerrero, mientras que la elegancia sinuosa de la figura refleja la influencia estética del "art nouveau" y el preciosismo de los detalles evoca las miniaturas persas.

En términos políticos, esta referencia que hace percibir de forma tan estética a las clases que protagonizaron la lucha armada fue interpretada con precisión por la crítica del *New York Times* de la exposición de Best como medio deliberado de contrarrestar las connotaciones negativas que esta coyuntura política había producido para la "mexicanidad" en el extranjero, en particular en los Estados Unidos después de los conflictos fronterizos de 1917 y la invasión de Veracruz de 1914: "El momento actual quizá no sea el momento preciso para tratar de introducir pinturas 'de carácter mexicano' al público de Nueva York, pero Adolfo Best Maugard ha tomado su inspiración mexicana del arte popular inocente que nunca tiene nada que ver con la política y las relaciones internacionales."[5]

1921–1929

Con el nombramiento en 1921 de José Vasconcelos como secretario de Educación Pública de Obregón, la visión amplia y democratizante de la educación que él puso en efecto, y el robusto presupuesto que fue asignado a esta área, la materialización visual y la concepción de "la mexicanidad" reciben un ímpetu decisivo, un hecho que es responsable en gran parte por la identificación de este año como un momento crucial en la cultura mexicana. Integrante clave del Ateneo de la Juventud, Vasconcelos estaba convencido que la mejora social y económica de la nación mexicana podría lograrse por medio de su transformación y unificación cultural. Fundándose en estas ideas, él organizó un programa de gran alcance que intentaba fomentar el desarrollo de un nacionalismo espiritual entre las clases baja y media,[6] por medio de un

fauvism (fig. 5), which was quickly taken up by his disciples in the academy. In a political context where land rights became a very concrete issue, Atl notably transforms this commodity into a spiritual symbol, disassociating it from concrete social reality.

The impact of the European avant-garde is also reflected in the initial proposal by Alfredo Ramos Martínez for the Escuela de Pintura al Aire Libre (Open Air Art School), advanced between 1913 and 1914 as an alternative within academic art education, in response to student protests earlier in the decade. Here the light, flora, architecture, and inhabitants of the rural areas on the outskirts of Mexico City replaced studio models and plaster casts of classical and Renaissance works as the basis of student production.

In addition to these changes generated within the academic milieu, travel to Europe during the second decade of the century permitted a more direct contact of young Mexican artists—such as Diego Rivera, Roberto Montenegro, David Alfaro Siqueiros, and Adolfo Best Maugard—with contemporary European innovations. The influence of cubism, futurism, purism, and the use of popular and "primitive" art as a basis for abstraction is evident in the work of these painters. Their adaptation of these sources to the particular goals and circumstances of Mexican culture, however, produced formal and conceptual results that differed notably from their European counterparts.

Best Maugard, for example, dedicated the first half of this decade to the study and reproduction, in Mexico and in Europe, of the surface motifs of Prehispanic ceramics, and applied this experience to the development of a theoretical program for the renovation of visual Mexicanism. Influenced by the use of popular art as a model for contemporary abstract design with a national particularity by the members of the Russian avant-garde in prewar Paris, Best drew on Mexican regional crafts, as well as European and oriental sources, as the basis for the "painting Mexican in character" that he exhibited in Chicago and New York in 1919. In *Tehuana* of 1919 (fig. 6), for example, his use of the concept of *mestizaje* extends beyond the use of this increasingly common iconographic metaphor for racial and cultural mixture,[4] to propose a hybrid visual vocabulary. The stylized decorative treatment of both figure and background draws directly on the wooden lacquerwork chests of Olinalá, Guerrero, while the sinuous elegance of the figure reflects the aesthetic influence of art nouveau and the precious detailing evokes Persian miniatures.

In political terms, this highly aestheticizing reference to the classes that protagonized the armed struggle was accurately interpreted, by the *New York Times* critic of Best's exhibition, as a deliberate means of countering the negative connotations that this political juncture had earned for "Mexicanness" abroad, particularly in the United States, in the wake of the 1917 border conflicts and 1914 Veracruz invasion: "The present moment is perhaps not the one to choose to introduce pictures 'Mexican in character' to the New York public, but Adolfo Best Maugard has taken his Mexican inspiration from the innocent popular art which never has anything to do with politics and international relations."[5]

1921–1929

With the appointment in 1921 of José Vasconcelos as Obregón's minister of public education, the broad, democratizing vision of education that he put into effect, and the hefty budget that was assigned to this area, the conception and visual materialization of "Mexicanness" received a decisive impulse, a fact that is largely responsible for the identification of this year as a turning point in Mexican culture. A key member of the Ateneo de la Juventud, Vasconcelos was convinced that the social and economic betterment of the Mexican nation could be achieved by means of its cultural transformation and unification. On the basis of these ideas he organized a far-reaching program intended to foment the development of a spiritual nationalism among the lower and middle classes,[6] through a process of cultural evangelization in which the visual arts played a predominant role. Rather than generating new proposals, however, Vasconcelos offered institutional support and public space for the development and projection of the ideas that had been advanced

proceso de evangelización cultural en el cual las artes visuales desempeñaban un papel predominante. En vez de generar nuevas propuestas, sin embargo, Vasconcelos ofreció apoyo institucional y espacio público para el desarrollo y la proyección de las ideas que habían sido introducidas en la década anterior. Las diversas estrategias para la creación de un arte "mexicano" fueron puestas así al servicio del proceso de legitimación del régimen posrevolucionario, y adoptaron abiertamente una función propagandística: conformar una visión del México moderno y proponer un discurso visual que uniera los diferentes sectores sociales fragmentados por la guerra civil. La primacía que este programa daba a la cultura estimuló a su vez un influjo fresco de estrategias visuales, generando el rico panorama artístico de principios de los años veinte.

El ímpetu en la producción de monumentales murales públicos con temas didácticos fue uno de los resultados distintivos y de mucho alcance del proyecto de Vasconcelos. Los primeros esfuerzos demuestran una gran variedad estilística y temática, sin embargo; no es hasta mediados de los años veinte que surge un discurso muralista más uniforme, que trata directamente de la historia y de los problemas sociales de México. El arte público fomentado por Vasconcelos continúa el modo de referencia alegórica y formal al desarrollo social, moral, espiritual, cultural y racial de América Latina (su preocupación con México fue concebida en el contexto de toda el área cultural). Sus resultados abarcan desde la alegoría refinada de la unión de las virtudes cardinales y las artes en América en *Creación*, el primer mural de Rivera (en el Anfiteatro Bolívar), hasta la presentación por parte de Carlos Mérida en la biblioteca infantil de la Secretaría de Educación de la Caperucita Roja como una alegoría de la amenaza del materialismo e imperialismo anglosajón.

El tema del mestizaje cultural como una característica determinante de la sociedad mexicana y la supremacía cultural y espiritual de Iberoamérica con respecto a las potencias del Norte eran por lo tanto los temas principales explorados en los murales producidos bajo el auspicio de Vasconcelos (1921–24). Los primeros murales, producidos en la Escuela Nacional Preparatoria, abordaron estos asuntos a través de una variedad de estilos y temas. Fermín

Revueltas empleó un tratamiento tosco, primitivizante, y una paleta vívida inspirada por la arquitectura vernácula y la pintura religiosa popular en su *Alegoría a la Virgen de Guadalupe*, mientras que Jean Charlot en su *Conquista de Tenochtitlán* pone de manifiesto una geometría cuidadosamente delineada y diagonales contrastantes inspiradas en los antecedentes del Quattrocento italiano. La Escuela Preparatoria puede verse, en efecto, como un tipo de laboratorio del principio del movimiento mural en cuanto a técnica, forma y contenido, revelando una libertad sorprendente y una ausencia relativa de imposiciones oficiales. La atmósfera de intercambio y polémica artístico e intelectual generada por este proyecto colectivo también ayudó a hacerlo un foco de la organización en 1923 del Sindicato de Obreros Técnicos, Pintores y Escultores, una asociación de artistas que desarrolló estrechos lazos con el recién formado Partido Comunista mexicano.

Si podemos hablar de un "arte oficial" del período Obregón-Vasconcelos, sin embargo, éste no sería el muralismo variado de la Escuela Preparatoria sino el estilo decorativo, fundado en el uso selectivo y la recontextualización de motivos del arte popular presente en las teorías y las obras de arte de Best Maugard. Esta concepción estética fue adoptada para una serie de eventos organizados para celebrar el Centenario de la Consumación de la Independencia de México en 1921; en los programas murales de Roberto Montenegro para el exconvento de San Pedro y San Pablo (transformado en un auditorio público) y en la propia oficina de Vasconcelos en la Secretaría de Educación Pública; y en el Movimiento Pro-Arte Mexicano, un método de educación artística fundado en las teorías de Best Maugard que fue instituido en las escuelas públicas desde el nivel primario hasta el técnico y profesional, entre 1921 y 1924. Juntos, estos fenómenos revelan el apoyo, por parte del gobierno mexicano, de un intento deliberado y consciente para transformar los criterios estéticos de la clase media y, como consecuencia, para modificar sus prejuicios sociales. Ellos comparten el objetivo de realzar los aspectos atractivos, "bonitos," de la cultura popular, con el fin de calmar el temor y el rechazamiento de este sector social como resultado de la guerra, mientras que al mismo tiempo se dejaba abierta la posibilidad de transformar otros aspectos

in the previous decade. The various strategies for the creation of a "Mexican" art were thus put at the service of the process of legitimation of the postrevolutionary regime, and openly adopted a propagandistic function: to conform a vision of modern Mexico and propose a visual discourse that would unify the different social sectors fragmented by the civil war. The primacy this program afforded to culture stimulated in turn a fresh influx of visual strategies, generating the rich artistic panorama of the early twenties.

The impetus to the production of monumental public murals with didactic themes was one of the distinctive and far-reaching results of Vasconcelos's project. The earliest efforts demonstrate great stylistic and thematic variety, however; it is not until the mid-1920s that a more uniform muralistic discourse emerges, one that directly addresses the history and social problems of Mexico. The public art encouraged by Vasconcelos continued the mode of allegorical and formal reference to the social, moral, spiritual, cultural, and racial development of Latin America (his concern with Mexico was conceived in the context of the entire cultural area). Its results range from the refined allegory of the conjunction of the cardinal virtues and the arts in America in *Creación*, Rivera's first mural (in the Anfiteatro Bolívar), to Carlos Mérida's presentation in the children's library of the Ministry of Education of Little Red Riding Hood as an allegory of the threat of Anglo-Saxon materialism and imperialism.

The theme of cultural *mestizaje* as a defining trait of Mexican society, and the cultural and spiritual supremacy of Iberoamerica with respect to the northern powers, were thus the principal subjects explored in the murals produced under Vasconcelos's patronage (1921–24). The earliest murals, produced in the Escuela Nacional Preparatoria, pursued these subjects through a variety of stylistic and thematic approaches. Fermín Revueltas employed a rough, primitivizing treatment and vivid palette inspired by vernacular architecture and popular religious painting in his *Alegoría a la Virgen de Guadalupe*, while Jean Charlot's *Conquista de Tenochtitlán* evinces a carefully delineated geometry and contrasting diagonals inspired by Italian Quattrocento antecedents. The Escuela Nacional Preparatoria can be seen, in effect, as a

type of laboratory of the early mural movement in technique, form, and content, revealing a surprising freedom and relative absence of official impositions. The atmosphere of artistic and intellectual interchange and polemic generated by this collective project also helped make it a seedbed for the 1923 organization of the Sindicato de Obreros Técnicos, Pintores y Escultores, an association of artists that developed close ties to the recently formed Mexican Communist Party.

If we can speak of an "official art" of the Obregón-Vasconcelos period, however, it would not be the varied muralism of the Escuela Nacional Preparatoria but the decorative style, based on selective use and recontextualization of motifs of popular art, present in the theories and art work of Best Maugard. This aesthetic conception was taken up in a number of events organized for the Centennial of the Consummation of Independence in 1921; in the mural programs of Roberto Montenegro for the ex-convento of San Pedro y San Pablo (transformed into a public auditorium) and Vasconcelos's own office in the Ministry of Public Education; and in the Movimiento Pro-Arte Mexicano, a method of art education based on Best Maugard's theories that was instituted in public schools, from an elementary to a technical and professional level, between 1921 and 1924. Together, these phenomena reveal the Mexican government's support for a very deliberate and self-conscious attempt to transform the aesthetic criteria of the middle classes, and as a consequence their social prejudices. They share the objective of highlighting the attractive, "pretty" aspects of popular culture, in order to quell the fear and rejection of this social sector as a result of the war, while leaving open the possibility of transforming less acceptable aspects of popular culture, such as technological and sanitary deficiencies, as part of a broader political program.

Thus the "innocent popular art," which had begun to acquire nationalist connotations in the previous decade, became one of the most potent national symbols in the years following Obregón's rise to power in 1920 and a key element of a postrevolutionary aesthetic discourse, many aspects of which continue in Mexico today. For the centennial celebration in 1921, the newly established regime organized a series of events intended on the one hand to

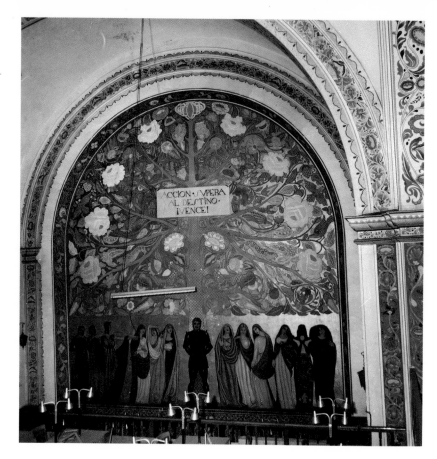

7 Roberto Montenegro, *El árbol de la vida*, 1921–22, fresco. Exconvento de San Pedro y San Pablo, Mexico City.

menos aceptables de la vida popular, tales como las deficiencias tecnológicas y sanitarias, como parte de un programa político más amplio.

Así el "arte popular inocente," que había comenzado a adquirir connotaciones nacionalistas en la década anterior, se convirtió en uno de los símbolos nacionales más potentes en los años después de la toma del poder en 1920 por Obregón y un elemento clave del discurso estético posrevolucionario, muchos de cuyos aspectos continúan hasta el día de hoy en México. Para la celebración del centenario en 1921, el régimen recién establecido organizó una serie de eventos que intentaban por una parte reforzar su legitimidad a nivel internacional, y por otra proyectar una política cultural nueva. Esto incorporó al discurso nacionalista oficial algunas de las estrategias visuales populistas avanzadas por artistas e intelectuales durante los cinco años anteriores.

Uno de los eventos del centenario, una exhibición de artes populares, dio ímpetu tanto teórico como práctico a la concepción de la artesanía regional como expresión de la cultura nacional. El uso del término "arte popular," adoptado públicamente por primera vez, ponía énfasis sobre la calidad estética de objetos que anteriormente se hubiesen conocido como "manuales," "étnicos," o "industrias vernáculas." El catálogo de la exhibición, preparado por el Dr. Atl, refleja con claridad un proceso de homogeneización de objetos de orígenes diversos (colonial y prehispánico, rural y urbano popular), usos variados (desde las ollas de barro de uso cotidiano hasta los artículos de lujo como la alfarería talavera), y diferentes orígenes geográficos y étnicos. Dos versiones diferentes del catálogo, publicadas en 1921 y 1922 respectiva-

mente, revelan también una combinación creciente de las categorías "popular" e "indígena," dándole crédito a la habilidad manual "innata" de los indios por la calidad de la artesanía mexicana y asociando ambos términos con la esencia de la cultura nacional.[7]

La insistencia sobre este punto es evidente en la *Noche Mexicana* que Best Maugard organizó para las celebraciones del Día de la Independencia. Este evento continuó la formula que había utilizado anteriormente en Nueva York de introducir motivos populares filtrados a través de modelos estéticos familiares, con el fin de suavizar el impacto de su diferencia para las audien-

reinforce its legitimacy on an international level and on the other to project a new cultural politics. The latter incorporated into the official nationalistic discourse a number of the populist visual strategies advanced by artists and intellectuals over the previous five years.

One of the centennial events, an exhibition of popular arts, added both theoretical and practical impetus to the conception of regional crafts as an expression of national culture. The use of the term "popular art," adopted publicly for the first time, emphasized the aesthetic quality of objects that previously would have been known as "manual," "ethnic," or "vernacular industries." The catalog of the exhibition, prepared by Dr. Atl, clearly reflects a process of homogenization of objects of diverse origins (colonial and Prehispanic, rural and urban popular), varied uses (from everyday clay pots to luxury items such as Talavera pottery), and different geographic and ethnic origins. The texts of two different versions of the catalog, published in 1921 and 1922 respectively, also reveal an increasing conflation of the categories "popular" and "indigenous," crediting the Indian's "innate" manual ability for the quality of Mexican crafts and associating both terms with the essence of national culture.[7]

The insistence on this point is evident in the *Noche Mexicana* that Best Maugard organized for the Independence Day celebrations. This event continued the successful formula previously employed in New York of introducing popular motifs filtered through familiar aesthetic models, in order to soften the impact of their difference for upper and middle class audiences. For the *Noche Mexicana* he included a dance presentation based on the popular *jarabe tapatío*, performed before a stage set based on enlarged motifs from lacquerwork trays, and accompanied by music based on popular tunes.

And just in case anyone had missed the point, the magazine *El Universal Ilustrado* organized a beauty contest for the "prettiest Indian girl," *la India Bonita*, complemented by texts by the distinguished anthropologist Manuel Gamio explaining to the magazine's readership how an Indian could be considered beautiful.

The early mural programs carried out by Roberto Montenegro reiterate this exaltation of regional crafts, particularly the designs of lacquerwork from Michoacán and pottery from Guerrero. Montenegro covered the architectural details of the nave of the ex-convento of San Pedro y San Pablo with enlarged motifs from these sources, and painted at the site of its altarpiece *El árbol de la vida* (The Tree of Life) (fig. 7), based on these same decorative elements, with a frieze of allegorical figures below characterized by the sinuous elegance of art nouveau. The stained glass windows that he designed for each side of the nave, *La vendedora de pericos* (The Parrot Vendor) and *El jarabe tapatío*, take up the iconographic proposals of Saturnino Herrán, superimposing *mestizo* types on backgrounds of colonial architecture and exotic foliage and integrating into the composition, once again, examples of crafts from various regions.

The influence of the turn of the century Catalan cultural renaissance is also evident in Montenegro's conceptualization of national art during this period. His portrait of a Mallorcan fisherman, *Mateo el Negro* (c. 1917; fig. 8), reflects a picturesque yet classicizing treatment of popular subjects. Later he would apply this approach to the exigencies of Mexican muralism: *La familia rural*, painted in Vasconcelos's office in the Ministry of Public Education in 1923, shows an idealized treatment of country life from which the ravages of war, hunger, and poverty have been banished, replaced by agricultural abundance and familial harmony.

In the political radicalization of muralism during the final years of Obregón's regime (1923–24), such idyllic, universalist allegories were transformed into rural scenes inserted into concrete social and historical realities. The grouping of the artists working in the Escuela Nacional Preparatoria into the Sindicato de Obreros Técnicos, Pintores y Escultores, associated with working class movements and an incipient socialist ideology, led gradually to a collective concern to produce an art with more direct social consequences, thus distancing the artists from Vasconcelos's proposal of a spiritual nationalism. The political and artistic leadership of Diego Rivera was a key element in this

cias de las clases superior y media. Para la *Noche Mexicana* él incluyó una presentación de baile basado sobre el *jarabe tapatío* popular, ejecutado delante de un escenario basado sobre los motivos ampliados de las bandejas laqueadas, y acompañado por música basada en aires populares.

Y por si alguien no había comprendido, la revista *El Universal Ilustrado* organizó un concurso de belleza para elegir a la "india bonita," complementado por textos del distinguido antropólogo Manuel Gamio que explicaba a los lectores de la revista cómo una india podía considerarse bonita.

Los primeros programas muralistas llevados a cabo por Roberto Montenegro reiteran esta exaltación de la artesanía regional, en particular de los diseños de las lacas de Michoacán y de la alfarería de Guerrero. Montenegro cubrió los detalles arquitectónicos de la nave del exconvento de San Pedro y San Pablo con motivos ampliados de estas fuentes, y pintó en el sitio de su retablo *El árbol de la vida* (fig. 7) basado en estos mismos elementos decorativos, con un friso de figuras alegóricas debajo caracterizadas por la elegancia sinuosa del art nouveau. Los vitrales que él diseñó para colocar a cada lado de la nave, *La vendedora de pericos* y *El Jarabe Tapatío*, adoptan las propuestas iconográficas de Saturnino Herrán, sobreponiendo tipos mestizos sobre fondos de arquitectura colonial y follaje exótico, e integrando en la composición, otra vez, ejemplos de la artesanía de varias regiones.

La influencia del renacimiento cultural catalán de fines del siglo XIX también es evidente en la conceptualización del arte nacional de Montenegro durante este período. Su retrato de un pescador mallorquín, *Mateo el Negro* (c. 1917; fig. 8), refleja un tratamiento pintoresco y clásico de los sujetos populares. Más tarde él aplicaría este tratamiento a las exigencias del muralismo mexicano: *La familia rural*, pintada en la oficina de Vasconcelos en la Secretaría de Educación Pública en 1923, muestra un tratamiento idealizado de la vida del país del cual se han excluido los estragos de la guerra, el hambre y la pobreza y éstos han sido reemplazados por la abundancia agrícola y la armonía familiar.

En la radicalización política del muralismo durante los últimos años del régimen de Obregón (1923–24), tales alegorías idílicas y universalistas fueron transformadas en escenas rurales insertadas en circunstancias sociales e históricas concretas. El agrupamiento de los artistas que trabajaban en la Escuela Nacional Preparatoria en el Sindicato de Obreros Técnicos, Pintores y Escultores, asociado con los movimientos de la clase obrera y una incipiente ideología socialista, condujeron gradualmente a la preocupación colectiva por un arte con consecuencias sociales más directas, distanciando así a los artistas de la propuesta de Vasconcelos de un nacionalismo espiritual. El liderazgo político y artístico de Diego Rivera fue un elemento clave en este proceso, y—no es de sorprender—es en su extenso programa de murales en la Secretaría de Educación Pública que se puede observar con más claridad esta transformación.[8]

Las pinturas de Rivera en el Patio del Trabajo y en el Patio de las Fiestas en el primer piso del edificio del gobierno, comenzado en 1923, todavía muestran estrechos nexos con la exaltación decorativa de las tradiciones populares y la vida rural cotidiana. *El baño en Tehuantepec* (fig. 9) pintado a la entrada de los elevadores, por ejemplo, muestra una composición rítmica calibrada cuidadosamente que celebra el exotismo y la sensualidad de su tema, mientras que al mismo tiempo transforma los trabajos de estas mujeres mestizas quintaesenciales en una danza ritualística. La influencia de la formación cubista de Rivera en la estructuración geométrica y poética de estos paneles es de extrema importancia, como lo es el uso de los paralelos bíblicos para facilitar la interpretación didáctica y moralista de las escenas narrativas. En el caso de *La salida de la mina* y *El capataz*, no obstante, las referencias críticas de Rivera a la explotación de los obreros reflejan una consciencia social intensificada.

La rebelión de Adolfo de la Huerta contra Obregón (1923) y los realineamientos políticos que este suceso provocó, atrasaron el florecimiento más completo de esta vena en el muralismo de Rivera hasta fines de 1924, cuando Vasconcelos había renunciado a la secretaría y Plutarco Elías Calles había asumido la presidencia. Los paneles finales del Patio de las Fiestas y los murales del tercer piso de la Secretaría de Educación revelan la elaboración explícita de una mitología visual e histórica de la revolución mexicana, que culminaría

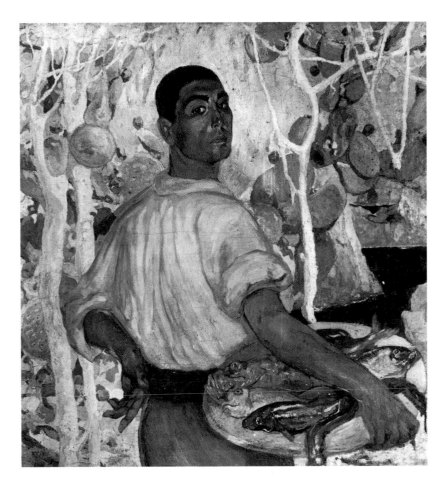

8 Roberto Montenegro, *Mateo el Negro,* c. 1917, oil on canvas. CNCA/INBA, Museo Nacional de Arte, Mexico City.

process, and—not surprisingly—it is in his extensive mural program in the Ministry of Public Education that this transformation can be most clearly observed.[8]

Rivera's paintings in the Patio del Trabajo and the Patio de las Fiestas on the first level of the government building, begun in 1923, still reveal close ties to the decorative exaltation of popular traditions and everyday rural life. *El baño en Tehuantepec* (fig. 9), painted at the entrance to the elevators, for instance, reveals a carefully calibrated rhythmic composition, celebrating the exoticism and sensuality of its subject matter while transforming the labors of these quintessential *mestizo* women into a ritualistic dance. The influence of Rivera's cubist formation in the geometric, poetic structuring of these panels is paramount, as is the use of biblical parallels to aid in the didactic and moralistic interpretation of the narrative scenes. In the case of *La salida de la mina* (The Exit from the Mine) and *El capataz* (The Overseer), however, Rivera's critical references to the exploitation of the workers reflect a heightened social consciousness.

Adolfo de la Huerta's rebellion against Obregón (1923), and the political realignments this event provoked, delayed the fuller blossoming of this vein in Rivera's muralism until late 1924, when Vasconcelos had resigned from the Ministry and Plutarco Elías Calles had assumed the presidency. The final panels of the Patio de las Fiestas and the murals on the third floor of the Ministry of Education reveal the elaboration of an explicit visual and historical mythology of the Mexican Revolution, culminating in the saintlike portraits of revolutionary "martyrs"; in *La dotación de ejidos* (The Allotment of Ejidos) and *Asamblea* (Political Meeting) in the lower-level patio and *El co-rrido de la Revolución* on the upper level, the characteristics of Rivera's mature mural style are introduced. Here, in anecdotal scenes characterized both by detailed portraits and generic representations of peasant gatherings, he manifests a distinctly Marxist consciousness, and celebrates the Revolution as a vindication of the social, economic, and cultural rights of the popular classes. The term "popular" is tied here to specific historical realities, and Rivera

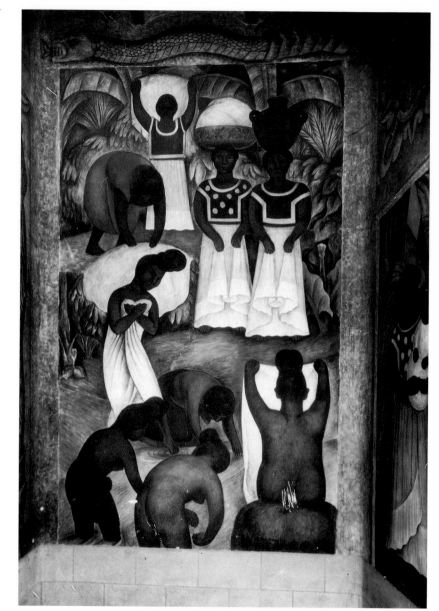

9 Diego Rivera, *El baño en Tehuantepec*, c. 1923, fresco. Secretaría de Educación Pública, Mexico City.

26 en los retratos de los "mártires" revolucionarios realizados a la manera de imágenes de santos; en *La dotación de ejidos* y *Asamblea* en el patio inferior y en *El corrido de la Revolución* en el patio del nivel superior, se introducen las características del estilo mural maduro de Rivera. Aquí, en escenas anecdóticas caracterizadas tanto por retratos detallados como por representaciones genéricas de las reuniones campesinas, él manifiesta una clara consciencia marxista y celebra la revolución como una reivindicación de los derechos sociales, económicos y culturales de las clases populares. El término "popular" está ligado aquí a realidades históricas específicas, y Rivera se burla astutamente de Vasconcelos y de sus ideales universalizantes en el mismo ciclo mural que el filósofo-político había auspiciado originalmente. Se representa a Vasconcelos sentado en un elefante de marfil (una referencia al interés en la filosofía oriental que formaba parte de su visión de una "raza cósmica") y acompañado por poetas y artistas lánguidos que defendían una concepción menos politizada de su oficio (fig. 10). El punto culminante del ciclo mural del tercer piso es *La unión del obrero y el campesino*, un panel que representa a estos dos protagonistas revolucionarios en un contexto aún moderado por preocupaciones metafísicas; los obreros se dan las manos delante de una abertura en los cielos, de la cual surge una figura alegórica de Apolo (dios de armonía y belleza), sus brazos extendidos, y están acompañados a cada lado por mujeres con vestimenta etérea, representativas de la agricultura y la industria, elevando así su unión a un nivel simbólico.

Las características de los murales de Rivera en el tercer piso de la Secre-

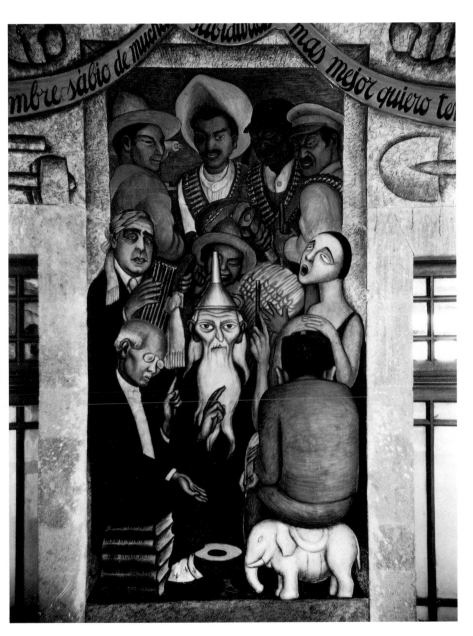

cleverly mocks Vasconcelos and his universalizing ideals in the same mural cycle that the philosopher-politician had originally patronized. Vasconcelos is depicted seated on an ivory elephant (a reference to the interest in oriental philosophy that formed a part of his vision of the "cosmic race") and accompanied by languid poets and artists who defended a less politically engaged conception of their crafts (fig. 10). The climax of the third-floor mural cycle is *La unión del obrero y el campesino* (The Union of the Worker and the Peasant), a panel depicting these two revolutionary protagonists in a context still tempered by metaphysical concerns; the laborers join hands before a heavenly aperture, from which the allegorical figure of Apollo (god of harmony and beauty) emerges, arms outstretched, and on either side they are flanked by ethereally garbed females, representatives of Agriculture and Industry, thus elevating their union to a symbolic level.

The characteristics of Rivera's murals on the third level of the Education Ministry define not only his personal style, but the dominant tone of the mural movement during the following decades. The compositions are saturated with figures, located vertically in carefully organized apertures so as to guarantee their individual readability, and linked horizontally in a dynamic political narrative. His ability to combine picturesque, anecdotal details (such as a charming portrait of a little boy eating a taco), his legible theoretical constructs that link narrative groupings in a broader ideological and historical discourse, and the curvilinear contours that dominate his work, suggesting an overall harmonic resolution in spite of the work's dialectical counterpoints, all

taría de Educación definen no sólo su estilo personal, sino la tónica dominante del movimiento muralista durante las décadas siguientes. Las composiciones están saturadas con figuras, situadas verticalmente en aberturas organizadas con mucho cuidado para garantizar su legibilidad y unidas horizontalmente en una narración política dinámica. La habilidad de Rivera para combinar detalles anecdóticos pintorescos (como, por ejemplo, el encantador retrato de un niñito comiéndose un taco), sus construcciones teóricas legibles que enlazan los grupos narrativos en un discurso ideológico e histórico de mayor amplitud y los contornos curvilíneos que dominan su trabajo sugieren una resolución armónica global a pesar del contrapunto dialéctico de la obra; todo ayuda a hacer de la obra de Rivera un modelo ideal para el diseño gráfico de la revolución.

En efecto, durante los años del Maximato (el período de la presidencia de Calles y de los "presidentes títeres" que lo sucedieron hasta 1934), la diversidad inicial del movimiento muralista fue reprimida, y casi todos los encargos gubernamentales de importancia fueron otorgados a Rivera, convirtiendo su obra efectivamente en un instrumento de la consolidación revolucionaria y la hegemonía artística.

Las Escuelas de Pintura al Aire Libre evolucionaron en los años veinte como una estrategia no retórica para la transformación de criterios estéticos en situaciones marginales. Establecidas por primera vez entre 1913 y 1914 como otra solución a la educación académica, las Escuelas al Aire Libre fueron resucitadas en el contexto posrevolucionario de 1920. Para 1925 se habían creado varias ramas de la escuela y éstas adquirieron un carácter popular y populista como centros de actividad artística orientados hacia la población semirrural de los alrededores de la Ciudad de México, y particularmente hacia los niños, que habían jugado un papel minor en las Escuelas hasta ese punto.[9] Esta modificación era en parte una reacción a la radicalización de los estudiantes de las Escuelas de Pinura al Aire Libre—algunos de los cuales participaron en los murales de la Escuela Preparatoria y en el Sindicato—y también al proyecto pragmático de educación avanzado por Manuel Puig

Casauranc, secretario de Educación Pública bajo Calles, que buscaba integrar campesinos y obreros en una cultura nacional a través de actividades prácticas concretas en vez de hacerlo por la vía de la alta cultura y de lo espiritual que había trazado Vasconcelos. Las artes visuales ofrecerían a estos grupos un medio de valorización estética de sus alrededores, y al mismo tiempo los integraría al proyecto político nacionalista a través de medios aparentemente inocuos. En su marco teórico, esta nueva concepción de las Escuelas estaba relacionada con los preceptos de educación activa formulados por John Dewey, e incorporaba principios intuicionistas e indigenistas que acentuaban la estimulación y el desarrollo de la habilidad artística "innata" del indio.

El énfasis sobre el mestizaje, que había dominado el discurso nacionalista desde la década anterior, fue reemplazado en este período por la exaltación del indio como el mexicano quintaesencial, dotado con habilidades artísticas naturales, las cuales se enlazaban persistentemente a los antecedentes prehispánicos. Alfredo Ramos Martínez, el director de la Escuela Nacional de Bellas Artes y fundador de las Escuelas al Aire Libre, llegó hasta argüir, en textos de la época, que mientras más puros fueran los orígenes raciales de un alumno, más pureza y originalidad habría en su obra.[10]

En términos estéticos, esta fe en las habilidades artísticas "naturales" del mexicano y la concesión de cierto privilegio de expresión sobre la imitación produjeron pinturas de forma heterogénea pero unificadas por una inocencia genuina. Esto se tradujo en un planismo, una utilización de mecanismos ilusionistas burdos e idiosincrásicos, y una aplicación de color libre y sintética. En cuanto a temas, se adoptaron los géneros académicos tradicionales del retrato y el paisaje, enfocándose sobre el ambiente rural: figuras de origen popular, arquitectura vernácula, paisajes rurales y de pueblos, todos representados sin recurrir a lo pintoresco, denotando así la familiaridad e identificación personal de los creadores con su tema.

Cuando se expuso un grupo de estas obras en el Palacio de Minería en 1925 y luego en Madrid, Berlín, París, Boston y Los Ángeles durante los dos años siguientes, las obras suscitaron elogios efusivos por su "frescura, ingenui-

help to make Rivera's work an ideal model for the graphic design of the Revolution.

In effect, during the years of the Maximato (the presidencies of Calles and of the "puppet presidents" who succeeded him until 1934), the initial diversity of the mural movement was repressed, and almost all the major government commissions went to Rivera, effectively converting his work into an instrument of revolutionary consolidation and artistic hegemony.

The Escuelas de Pintura al Aire Libre evolved in the 1920s as a nonrhetorical strategy for the transformation of aesthetic criteria in marginal settings. First established between 1913 and 1914 as an alternative to academic education, the Open Air School was resuscitated in the postrevolutionary context of 1920. By 1925 various branches of the school were opened and they acquired a popular and populist character, as centers of artistic activity oriented toward the semirural population on the outskirts of Mexico City, and particularly toward children (who had played a minimal role in the School up to this point).[9] The change responded in part to the radicalization of the Schools' students—a number of whom participated in the Escuela Nacional Preparatoria murals and in the Sindicato—and also to the pragmatic educational project advanced by Manuel Puig Casauranc, minister of public education under Calles, which sought to integrate peasants and workers into national culture through concrete, practical activities rather than through Vasconcelos's path of high culture and the spiritual. The visual arts would offer these groups a means of aesthetic valorization of their own surroundings, and at the same time integrate them into the nationalist political project through apparently innocuous means. In its theoretical framework, this new conception of the Schools was related to the precepts of active education formulated by John Dewey, and incorporated intuitionist and indigenist principles emphasizing the stimulation and development of the "innate" artistic ability of the Indian.

The emphasis on *mestizaje* that had dominated nationalist discourse since the previous decade was replaced in this period by the exaltation of the Indian as the quintessential Mexican, endowed with natural artistic abilities,

which were consistently linked to Prehispanic antecedents. Alfredo Ramos Martínez, the director of the Escuela Nacional de Bellas Artes and founder of the Escuelas de Pintura al Aire Libre, went so far as to argue, in texts of the time, that the purer the native racial origins of a pupil, the greater the purity and originality present in his or her work.[10]

In aesthetic terms, this faith in the "natural" artistic abilities of the Mexican, and the artistic privileging of expression over imitation, resulted in paintings heterogeneous in form but unified by a genuine naiveté. This translated into flatness, a rough, idiosyncratic employment of illusionistic devices, and a free, synthetic application of color. For subject matter it took up the traditional academic genres of portraiture and landscape, focusing on the rural environment: figures of popular origin, vernacular architecture, rural and village landscapes, all registered without recourse to the picturesque, thus denoting the familiarity and personal identification of the creators with their theme.

When a group of these works was exhibited in the Palacio de Minería in 1925 and then shown in Madrid, Berlin, Paris, Boston, and Los Angeles over the following two years, the works incited effusive accolades for their "freshness, ingenuity and primitivism,"[11] fundamental values in relation to the interest in children's art by psychologists of the time, and the valorization of the art of children and the mentally ill by avant-garde artists such as Klee and Kandinsky.

From 1926 on, a number of disciples of the Escuelas de Pintura al Aire Libre—among them Francisco Díaz de León, Gabriel Fernández Ledesma, and Fernando Leal—attempted to apply the educational strategy of the Escuelas in the industrial zones of Mexico City, through the Centros Populares de Enseñanza Artística Urbana. The views of factories and workers by G. Rigo register their subject matter with the same lack of rhetoric that characterizes the rural scenes. A few works of this period, such as *Barda y calderas* (Wall and Boilers) by Alfredo Lugo (fig. 11), document the visual contrast between premodern and modern constructions, but the majority do not en-

dad y primitivismo,"[11] valores fundamentales en relación con el interés en el arte infantil por parte de los psicólogos de la época, y en la valoración del arte infantil y de los enfermos mentales por los artistas de la vanguardia como Klee y Kandinsky.

Desde 1926 en adelante, un número de discípulos de las Escuelas de Pintura al Aire Libre—entre los que figuraban Francisco Díaz de León, Gabriel Fernández Ledesma y Fernando Leal—trataron de aplicar la estrategia educacional de las Escuelas al Aire Libre en las zonas industriales de la Ciudad de México, a través de los Centros Populares de Enseñanza Artística Urbana. Las vistas de fábricas y obreros de G. Rigo representan su tema con la misma carencia de retórica que caracteriza las escenas rurales. Unas cuantas obras de este período, como por ejemplo *Barda y calderas* de Alfredo Lugo (fig. 11), documentan el contraste visual entre construcciones premodernas y modernas, pero la mayoría no alientan una lectura crítica de la realidad.

La Escuela de Talla Directa, fundada en 1928, aplica el precepto de la representación espontánea de la vida rural, desarrollado en las Escuelas al Aire Libre, a la elaboración de escultura y grabados en madera. En la obra de Mardonio Magaña, un ejemplo primordial de esta producción, las concavidades elongadas producidas por el instrumento del escultor prestan una calidad inmediata y deliberadamente tosca a su representación de las tareas cotidianas en el campo (fig. 12).

En contraste con la mayoría de los movimientos artísticos de los años veinte, que trataban de reconciliar el carácter rural de México con las marcas estéticas de modernidad, el movimiento estridentista irrumpió en la cultura nacional en 1921 como una fuerza disonante, con un manifiesto combativo que exponía un ideal cosmopolita e industrial. En vez de exaltar aspectos del paisaje, la cultura y la sociedad mexicanos que se habían desatendido anteriormente, el Estridentismo fomentaba una utopía urbana que nunca había existido en México. Su idioma visual y verbal evoca una modernidad en la que "todo lo sólido se desvanece en el aire."[12]

Dominado por figuras literarias—principalmente Manuel Maples Arce y Germán List Arzubide—la retórica agresiva del movimiento acentuaba un rompimiento con la tradición, la desacralización de las convenciones y los mitos sociales, el desdén por la burocracia y el deleite en la tecnología moderna. En este sentido, el movimiento sigue el modelo de la vanguardia europea, particularmente el futurismo. Su radio de acción se vio al principio circunscrito a la élite intelectual, en parte debido al hermetismo de su lenguaje que representa una antítesis del carácter populista de otros movimientos posrevolucionarios.

Irónicamente, dada su orientación cosmopolita, el Estridentismo fue uno de los pocos movimientos artísticos de los años veinte que buscaba establecerse en las ciudades provinciales: el movimiento aparece por primera vez en la Ciudad de México en diciembre de 1921; en mayo de 1922 se lanzó el Segundo Manifiesto Estridentista en Puebla; y en 1925 los dirigentes del grupo mudaron su base a Jalapa, con el apoyo del gobernador de Veracruz, Heriberto Jara; un Tercer Manifiesto Estridentista fue proclamado en Zacatecas en julio de 1925; y el Cuarto Manifiesto fue emitido en enero de 1926, durante el Tercer Congreso Estudiantil Nacional en Ciudad Victoria, Tamaulipas. Esta recepción entre los diversos sectores de la población sugiere que las propuestas heterodoxas del grupo respondían a alguna necesidad social o espiritual de la época.

En las manifestaciones visuales del Estridentismo—especialmente ilustraciones en las revistas y volúmenes de poesía editados por protagonistas literarios del movimiento—hay poca evidencia del culto futurista a la velocidad, pero la idealización del movimiento europeo de la metrópolis y del concepto del dinamismo interno y ambiental, reflejado a través de la evocación simultánea de experiencias sensuales y espaciales, se adapta a las circunstancias locales. En particular, los estridentistas adaptan el uso futurista del cubismo analítico, combinando fragmentos de diversas realidades en composiciones evocadoras y poéticas. Esta perspectiva simultánea había tenido anterior-

11 Alfredo Lugo, *Barda y calderas*, c. 1928, oil on canvas. CNCA/INBA, Museo Nacional de Arte, Mexico City.

12 Mardonio Magaña, *Campesino con yunta de bueyes*, c. 1928, wood. CNCA/INBA, Museo Nacional de Arte, Mexico City.

courage a critical reading of this reality.

The Escuela de Talla Directa (School of Direct Carving), founded in 1927, applies the precept of spontaneous registration of rural life, developed in the Escuelas de Pintura al Aire Libre, to the elaboration of sculpture and woodcuts. In the work of Mardonio Magaña, a prime example of this production, the elongated concavities produced by the sculptor's tool lend a deliberately rough, immediate quality to his representation of everyday tasks in the countryside (fig. 12).

In contrast to most artistic movements of the 1920s, which attempted to reconcile the primarily rural character of Mexico with aesthetic markers of modernity, the Estridentista movement erupted into the national culture in 1921 as a dissonant force, with a combative manifesto that put forth a cosmopolitan, industrial ideal. Rather than exalting aspects of the Mexican landscape, culture, and society that had previously been neglected, Estridentismo promoted an urban utopia that had never existed in Mexico. Its visual and verbal language evokes a modernity in which "all that is solid melts into air."[12]

Dominated by literary figures—principally Manuel Maples Arce and Germán List Arzubide—the movement's aggressive rhetoric emphasized a break with tradition, the desacralization of social conventions and myths, disdain for bureaucracy, and delight in modern technology. In this sense, the movement follows the model of the European avant-garde, particularly futur-

13 Ramón Alva de la Canal, *Edificio estri-dentista*, 1925, woodcut. Reproduced in Germán List Arzubide, *El movimiento estriden-tista* (Jalapa: Ediciones Horizonte, 1927), p. 71.

mente una repercusión limitada en los círculos mexicanos, que estaban más bien dominados por el espíritu neoclásico, más común, por los años veinte, entre la vanguardia parisiense.

Las portadas de publicaciones estridentistas demuestran el uso innovador y agresivo de la tipografía. La producción gráfica del movimiento se refiere consistentemente a los símbolos de la modernidad industrial: radios, andamios, rascacielos—indicadores de la transformación cultural y material. *Edificio estridentista* de Ramón Àlva de la Canal (fig. 13) comparte, a pesar de su simplicidad gráfica, la fantasía arquitectónica de Antonio Sant'Elia. Obras como su *El Café de Nadie* (1925) y la portada de *Radio* de Luis Quintanilla reflejan la intención de recrear la complejidad sensorial de la ciudad, con su bombardeo de información visual y auditiva.

Las imágenes visuales y literarias del Estridentismo, sin embargo, están marcadas por un "primitivismo" que presta un sello popular al movimiento. Las referencias en la poesía del movimiento a la vena barbárica en la cultura latinoamericana encuentran su equivalente visual en el uso extensivo del grabado en madera, ausente del futurismo europeo, con una técnica deliberadamente tosca. Probablemente esto refleja la repercusión de los derivados sudamericanos del futurismo, vinculados al movimiento martinfierrista argentino, en particular los grabados en madera de Norah Borges.

El espíritu de rebelión que marca el desarrollo visual innovador del Estridentismo, permitiéndole presentar una perspectiva fresca sobre la modernidad mexicana, comienza a desmoronarse en 1926, cuando la postura política característica del grupo cede cada vez más el paso a la ideología social predominante. La militancia idiosincrásica de los estridentistas se funde gradualmente con la militancia hegemónica del gobierno, abandonando su carácter cosmopolita e integrador de múltiples perspectivas y señalando hacia la desintegración de su coherencia estética e ideológica original. Para 1928 ya había desaparecido.

El grupo que con mayor consistencia ofrece propuestas que presentan otra opción a la figuración dominante politizada y retórica de los años veinte y treinta es el que se asocia a *Contemporáneos*, una revista de literatura y arte. La concepción del mexicanismo propuesta por estos artistas se basaba más en valores formales que en temas históricos o folklóricos. La mayoría de ellos, entre los que figuraban Manuel Rodríguez Lozano, Julio Castellanos, Agustín Lazo, Antonio Ruiz, Abraham Ángel y Rufino Tamayo, habían trabajado como maestros del Movimiento Pro-Arte Mexicano a principios de los años veinte. La definición de *lo mexicano* en términos abstraccionistas de Best Maugard, basándose en una serie de elementos formales y en relaciones de composición inspiradas en el arte popular en vez de en el tema en sí, ejerció una influencia duradera sobre su obra, aunque ésta evolucionó rápidamente en varias direcciones estilísticas e iconográficas diferentes debido al poder menguante de los colaboradores de Vasconcelos. De hecho, Rodríguez Lozano—el dirigente tácito del grupo de artistas vinculados con *Contemporá-*

ism. Its radius of action was circumscribed at first to the intellectual elite, in part because of the hermeticism of its language, which represents an antithesis of the populist character of other postrevolutionary movements.

Ironically, given its cosmopolitan orientation, Estridentismo was one of the few artistic movements of the twenties that sought to establish itself in provincial cities: the movement first appeared in Mexico City in December 1921; in May 1922 the Second Estridentista Manifesto was launched in Puebla; and in 1925 the leaders of the group moved their base to Jalapa, with the support of the governor of Veracruz, Heriberto Jara; a Third Estridentista Manifesto was proclaimed in Zacatecas in July 1925; and the Fourth Manifesto was issued in January 1926, during the Third National Students' Congress in Ciudad Victoria, Tamaulipas. This reception among various sectors of the population suggests that the heterodox proposals of the group responded to some social or spiritual need of the time.

In the visual manifestations of Estridentismo—primarily illustrations in the magazines and volumes of poetry edited by the literary protagonists of the movement—there is little evidence of the futurist cult of velocity, but the European movement's idealization of the metropolis and the concept of internal and environmental dynamism, reflected through the simultaneous evocation of sensory and spatial experiences, are adapted to local circumstances. In particular, the Estridentistas take up the futurist use of analytic cubism, combining fragments of diverse realities in evocative, poetic compositions. This simultanist perspective had previously had a limited impact in Mexican circles, which were dominated rather by the neoclassical spirit that was more common, by the 1920s, among the Parisian avant-garde.

The covers of Estridentista publications demonstrate a creative and aggressive use of typography. The graphic production of the movement refers consistently to symbols of industrial modernity: radios, scaffolding, skyscrapers—indicators of cultural and material change. Ramón Alva de la Canal's *Edificio estridentista* (fig. 13) shares, in spite of its graphic simplicity, the architectonic fantasy of Antonio Sant'Elia. Works such as his *El Café de Nadie*

(1925) and the cover of Luis Quintanilla's *Radio* reflect the intent to recreate the sensorial complexity of the city, with its bombardment of visual and auditory information.

The visual and literary images of Estridentismo, however, are marked by a "primitivism" that lends the movement a popular seal. References in the poetry of the movement to the barbaric vein in Latin American culture find their visual equivalent in the extensive use of the woodcut, absent in European futurism, with a deliberately rough technique. Probably this reflects the impact of South American derivatives of futurism, linked with the Argentinian Martinfierrista movement, particularly the woodcuts of Norah Borges.

The rebellious spirit that marks the innovative visual development of Estridentismo, allowing it to present a fresh perspective on Mexican modernity, begins to crumble in 1926, when the distinctive political posture of the group gives way increasingly to the predominant social ideology. The idiosyncratic militance of the Estridentistas gradually merges with the hegemonic militance of the government, abandoning the movement's multiperspectival and cosmopolitan character and pointing toward the disintegration of its original aesthetic and ideological coherence. By 1928 it had disappeared.

The group whose proposals most consistently present an alternative to the dominant politicized, rhetorical figuration of the 1920s and 1930s is that associated with *Contemporáneos*, a journal of literature and art. These artists advanced a conception of Mexicanism based on formal values rather than on historical or folkloric themes. The majority of them, among them Manuel Rodríguez Lozano, Julio Castellanos, Agustín Lazo, Antonio Ruiz, Abraham Ángel, and Rufino Tamayo, had worked as teachers of the Movimiento Pro-Arte Mexicano in the early twenties. Best Maugard's definition of *lo mexicano* in abstractionist terms, on the basis of a series of formal elements and compositional relations drawn from popular art rather than of the subject matter itself, had a lasting influence on their work, even though it quickly evolved in different stylistic and iconographic directions with the waning power of Vasconcelos's collaborators. In fact, Rodríguez Lozano—the tacit leader of the

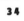
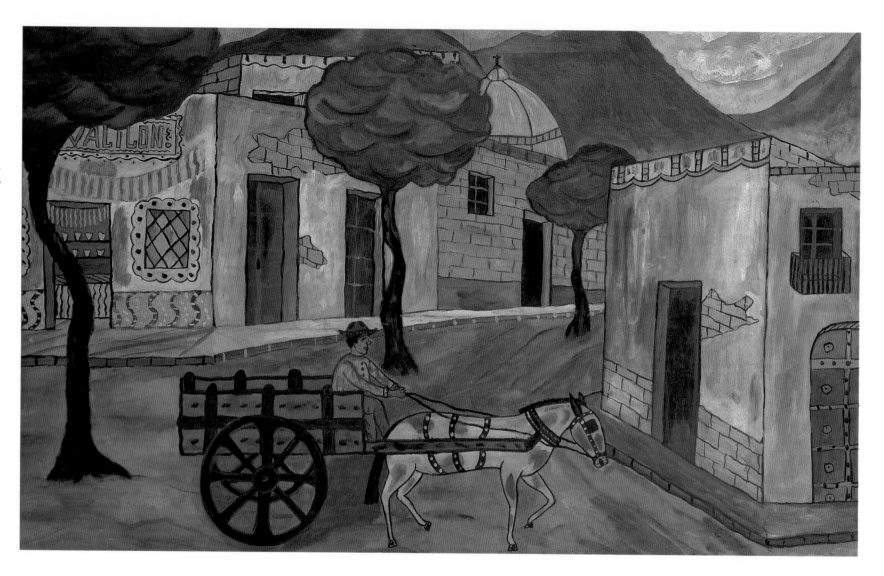

group of artists linked with *Contemporáneos*—replaced Best as director of the public school art education program in early 1924, and immediately introduced significant changes. Both directors took popular art as the basis of their creation of an "essentially Mexican art," but while Best established a standardized decorative visual lexicon, Rodríguez Lozano sought a more emotive emulation of popular pictorial expression. The former took lacquerwork and ceramics as his primary models, while the latter found inspiration in *ex-votos* or *retablos* (paintings, usually on tin, that recreate religious miracles, frequently in naive or oneiric terms). While Best reproduced the motifs employed in his visual models, Rodríguez Lozano sought to recreate the attitude or emotive relationship of the popular painter to his subject.

This change in visual paradigms is reflected in a resurgence of narrative painting with subject matter drawn from everyday experience, although the treatment of form and color still responds to conceptual and expressive criteria. Some urban scenes are introduced into the iconographic panorama; and the disciples of this second stage of the Movimiento Pro-Arte Mexicano capture, from a poetic perspective, the hybrid quality of Mexican modernity, which combines the freshness inspired by popular sources with the aesthetic sophistication of intellectuals informed by avant-garde pictorial premises. *La mulita* by Abraham Ángel (fig. 14) illustrates the nature of the production of this period, presenting a village scene, deliberately naive in its linear perspective and draftsmanship, animated by a distinctive, vivid, conceptual coloristic treatment that might be characterized as a "Mexicanist fauvism." Ángel's palette means to reflect a certain inspiration in popular architecture

and decoration, yet its particular hues depart from the literal reproduction of these colors to evoke a personal relationship to his theme.

Unified more by a common aesthetic stance than by stylistic homogeneity, the work of the group linked with *Contemporáneos* evokes, principally in the realm of easel painting, an intimate, subjective sensibility that rejects rhetorical devices and the collective voice. *El velorio* (The Wake) of 1927 by Rodríguez Lozano (fig. 15) reveals his early treatment of a common theme of Mexican popular painting and photography, the representation of individuals

neos—reemplazó a Best como director del programa de educación artística en las escuelas públicas a principios de 1924, e inmediatamente introdujo transformaciones significativas. Ambos directores tomaron el arte popular como base para crear un "arte esencialmente mexicano," pero mientras Best establecía un léxico visual decorativo normalizado, Rodríguez Lozano buscaba una emulación más emotiva de la expresión pictórica popular. El primero tomó las lacas y las cerámicas como sus modelos principales, mientras que el último encontró inspiración en los exvotos o retablos (pinturas, generalmente sobre hojalata, que recrean los milagros religiosos, frecuentemente en términos ingenuos u oníricos). Mientras Best copiaba los motivos empleados en sus modelos visuales, Rodríguez Lozano buscaba, más bien, recrear la actitud o la relación emotiva del pintor popular con su sujeto.

Esta modificación de los paradigmas visuales se refleja en un resurgimiento de la pintura narrativa con sus motivos inspirados en la experiencia cotidiana, aunque el tratamiento de la forma y el color todavía responde a criterios conceptuales y expresivos. Algunas escenas urbanas se introducen en el panorama iconográfico; y los discípulos de esta segunda etapa del Movimiento Pro-Arte Mexicano recogen, desde una perspectiva poética, la calidad híbrida de la modernidad mexicana, que combina la frescura inspirada por las fuentes populares con la sofisticación estética de los intelectuales informados por las premisas pictóricas de la vanguardia. *La mulita* de Abraham Ángel (fig. 14) ilustra la naturaleza de la producción de este período, presentando una escena de aldea, deliberadamente ingenua en su perspectiva lineal y su dibujo, animada por un tratamiento colorístico idiosincrásico vívido y conceptual que podría caracterizarse de "fauvismo mexicanista." La paleta de Abraham Ángel intenta reflejar una cierta inspiración en la arquitectura y la decoración populares, y sin embargo sus tonalidades particulares se apartan de la reproducción literal de estos colores para evocar una relación personal con su tema.

Unificada más por una postura estética común que por una homogenei-
dad estilística, la obra del grupo vinculado con *Contemporáneos* evoca, especialmente en el campo de la pintura de caballete, una sensibilidad íntima, subjetiva que rechaza el aparato retórico y la voz colectiva. *El velorio* de 1927 por Rodríguez Lozano (fig. 15) revela su tratamiento temprano de un tema común en la pintura y la fotografía populares mexicanas, la representación de individuos inmediatamente después de su muerte, con frecuencia acompañados por sus familiares. El dolor y la intensidad emocional implícitos en estas imágenes se generaliza y se sintetiza aquí por medio de procesos de abstracción formal y colorística; el espacio comprimido, los rostros como máscaras, primitivizantes, y la aplicación plana y burda del color muestran un conocimiento de la vanguardia europea, aplicado selectivamente en el contexto de las preocupaciones mexicanas contemporáneas, en un esfuerzo por captar la particularidad de la reacción a la muerte en la cultura popular mexicana, sin recurrir a las referencias más literales, como la calavera, que se empleaban frecuentemente en la corriente dominante del período.

En la obra de Julio Castellanos y Agustín Lazo (figs. 16 y 17), las distorsiones sutiles de perspectiva y el contraste entre la masividad y el modelado volumétrico de las figuras por un lado y la planimetría del espacio pictórico en otros respectos instilan un espíritu inquietante, parecido al de la pintura metafísica italiana, que sugiere una crítica disimulada o una postura irónica en relación a las escenas cotidianas que ellas representan.

Hacia fines de los años veinte, la rica variedad de estrategias visuales y de propuestas estéticas y políticas presente en el arte mexicano de esta década se vio cada vez más oscurecida en el discurso crítico, a favor de una explicación homogénea del fenómeno cultural y social de la nación. Esto se manifiesta en el arte auspiciado por el régimen de Calles y en la historiografía incipiente de las artes visuales del período. Un libro clave en este último respecto es *Idols behind Altars*, una síntesis dinámica y anecdótica, pero analítica, de la cultura, la historia y el arte mexicanos. Su autora, Anita Brenner, era una joven escritora estadounidense que se codeaba con los principales protagonis-

immediately after their death, often surrounded by family members. The pain and emotional intensity implicit in such images is generalized and synthesized here through processes of formal and coloristic abstraction; the compressed space, the masklike, primitivizing faces, and the flat, rough application of color reveal an awareness of the European avant-garde, applied selectively in the context of contemporary Mexican concerns, in an attempt to capture the particularity of the response to death in Mexican popular culture, without recourse to the more literal references such as the *calavera* (skeleton) that were frequently employed in the dominant current of the period.

In the work of Julio Castellanos and Agustín Lazo (figs. 16 and 17), subtle perspectival distortions and the contrast between the massivity and volumetric modeling of the figures and the flattening of pictorial space in other respects instill a disquieting spirit, akin to Italian metaphysical painting, that suggests a veiled critique or ironic stance in relation to the quotidian scenes they represent.

Toward the end of the 1920s, the rich variety of visual strategies and aesthetic and political proposals present in Mexican art of this decade was increasingly obscured in critical discourse, in favor of a homogeneous explanation of the cultural and social phenomenon of the nation. This is visible both in the art patronized by the Calles regime and in the incipient historiography of the visual arts of the period. A key volume in this latter respect is *Idols behind Altars*, a dynamic, anecdotal, yet analytical synthesis of Mexican culture, history, and art. Its author, Anita Brenner, was a young American writer who mingled with the key cultural protagonists of the time. The book was highly influential in both Mexico and the United States, and was a compelling factor in attracting foreign artists to Mexico. Brenner's emphasis on the major figures of the rhetorical, figurative current in contemporary Mexican art, locating their work as part of a logical historical and aesthetic evolution that encompasses Prehispanic and colonial antecedents, served—in conjunc-

16 Julio Castellanos, *El baño*, 1928, oil on canvas. CNCA/INBA, Museo de Arte Moderno, Mexico City.

tas culturales de la época. El libro ejerció gran influencia tanto en México como en los Estados Unidos, y constituyó un factor de atracción para los artistas extranjeros. Su énfasis en las principales figuras de la corriente retórica y figurativa del arte contemporáneo mexicano, cuya obra ella sitúa como parte de una evolución histórica y estética lógica que comprende los antecedentes prehispánicos y coloniales, ayudó—junto con otros fenómenos paralelos a nivel nacional—a proyectar un aspecto particular del arte y de la cultura posrevolucionarios como la "escuela mexicana," la versión oficial de "lo mexicano."

Un intento por preservar la autonomía del artista en relación al estado, y de mantener la calidad democratizante y el impacto crítico de un arte verdaderamente revolucionario, fue iniciado por el movimiento ¡30–30! entre 1928 y 1929. Formado principalmente por el ala radical de las Escuelas de Pintura al Aire Libre—artistas como Gabriel Fernández Ledesma, Francisco Díaz de León y Fernando Leal, que habían fundado los Centros Populares de Enseñanza Artística Urbana—este grupo respondió a la reducción de las opciones estéticas al nivel oficial a través de la creación de otros espacios para exponer en los cafés, las oficinas y los pasajes públicos y hasta en una carpa de circo, y la publicación de una revista crítica sobre el arte mexicano moderno. El asesinato en julio de 1928 de Alvaro Obregón (presidente electo para un segundo período) puso en duda la estabilidad de las instituciones posrevolucionarias y les brindó urgencia a las actividades de los treintatreintistas, particularmente como respuesta al movimiento conservador dentro de la Escuela Nacional de Bellas Artes, que atacaba a las Escuelas de Pintura al Aire Libre y buscaba regresar a formas más tradicionales de educación artística. El tono agresivo de sus cinco acerbos manifiestos muestra una cierta continuidad con el Estridentismo, y los dos grupos coinciden en su uso efectivo del grabado en madera, pero en un nivel formal la obra de los treintatreintistas puede caracterizarse principalmente como realismo expresionista; el grupo era más vanguardista en términos políticos que estéticos.[13]

1930–1940

El predominio de las estrategias políticas radicales sobre las de innovación estética, introducidas en el movimiento ¡30–30!, se convierte en el *leitmotif* del arte mexicano de los años treinta. Este período se caracteriza por la consolidación de la tendencia retórica figurativa dominante, la formación de una segunda generación de artistas en esta tendencia y por la creación de una serie de organizaciones de artistas en las que la producción artística mantiene una postura política militante, pero la experimentación estética se relega cada vez más a las preocupaciones instrumentales. Mientras grupos como los Contemporáneos continuaban desarrollándose de acuerdo a las pautas que habían establecido en la década anterior, las polémicas estéticas de este período se sitúan principalmente entre diferentes posiciones dentro del contexto de un arte figurativo y de militancia política.

Esta tendencia hacia un arte instrumental coincidió con las corrientes internacionales en todas las artes, como reacción a la amenaza inminente del fascismo y la guerra, y su manifestación concreta en la Guerra Civil Española. En el caso particular del arte mexicano, esto representó una continuación del modo figurativo dominante en el muralismo y, en muchos casos, en la internacionalización de los temas tratados.

Los célebres debates entre Siqueiros y Rivera, que se desarrollaron en artículos y en foros públicos durante los años treinta, constituyen un ejemplo primordial de las polémicas que tuvieron lugar en esta década dentro del canon del realismo. Los debates subrayaron las propuestas divergentes de Siqueiros y de Rivera respecto al arte mexicano moderno y el antagonismo político entre los stalinistas y los trotskyistas. Siqueiros criticaba el contenido folklórico indigenista de la obra de Rivera, caracterizándolo de distorsión pintoresca de la realidad nacional desde una perspectiva turística y burguesa. Como continuaría haciéndolo en sus charlas y escritos teóricos de los años siguientes, Siqueiros defendía un realismo social moderno que comprendiera

17 Agustín Lazo, *Los caballitos*, 1925,

oil on canvas. Collection Galería de Arte

Mexicano, Mexico City.

tion with parallel phenomena on a national level—to project one particular aspect of postrevolutionary art and culture as the "Mexican School," the official version of *lo mexicano*.

An attempt to preserve the artist's autonomy in relation to the state, and to maintain the democratizing quality and critical impact of a truly revolutionary art, was launched by the ¡30–30! movement from 1928 to 1929. Formed primarily by the radical wing of the Escuelas de Pintura al Aire Libre—artists such as Gabriel Fernández Ledesma, Francisco Díaz de León, and Fernando Leal, who had founded the Centros Populares de Enseñanza Artística Urbana—this group responded to the reduction of aesthetic options on an official level through the creation of alternative exhibition spaces in cafes, offices, public passageways, and even in a circus tent, and the publication of a critical journal on modern Mexican art. The assassination in July 1928 of Alvaro Obregón (president-elect for a second term) put in question the stability of the postrevolutionary institutions, and gave added urgency to the activities of the *treintatreintistas*, particularly in response to a conservative movement within the Escuela Nacional de Bellas Artes, which attacked the Escuelas de Pintura al Aire Libre and sought to return to more traditional forms of art education. The aggressive language of the ¡30–30!'s five acrid manifestoes and one *Protest* with regard to this conservative movement reveals a certain continuity with Estridentismo, and the two groups coincide in their effective use of the woodcut, but on a formal level the work of the *treintatreintistas* can be characterized primarily as expressionist realism; the group was more avant-garde in political than in aesthetic terms.[13]

el uso de materiales industriales y una perspectiva dinámica (incluso el modelado físico de la pared que llevaba los murales) con el fin de envolver activamente al espectador en las imágenes presentadas. Rivera descartó la crítica estética de Siqueiros como parte de una estrategia estalinista para desacreditar su posición como comunista; en base a un análisis comparativo de sus pinturas y las de Siqueiros, defendía su propia representación más persistente de los campesinos y de la clase obrera como protagonistas históricos.[14] El tema de interés mutuo en estas polémicas era su visión de la naturaleza monumental y pública del arte realista contemporáneo que había que crear, y su revaloración del "arte culto" en oposición a las tendencias intuicionistas exploradas en la década anterior, abriendo así el camino para la exaltación de los murales como "piezas de museo" en el Palacio de Bellas Artes.[15]

Los murales producidos durante este período reflejan los enfoques particulares de los *Tres Grandes*. Rivera continuó la pauta estilística que había desarrollado en la década anterior, situando sus reflexiones históricas dentro de un contexto internacional y comentando las ventajas y los peligros de la tecnología moderna desde una perspectiva humanista. Los murales austeros, volumétricos de Orozco a finales de los años veinte dieron paso a una producción francamente expresionista en los años treinta, realizada tanto en los Estados Unidos como en México. Apocalíptica por naturaleza, su obra participaba en la crítica del totalitarismo en obras como *El pueblo y sus líderes* en el Paraninfo de la Universidad de Guadalajara, el cual—de acuerdo con la naturaleza mordaz de su producción—presenta un retrato desdeñoso tanto de los dirigentes como de sus acólitos en términos universalizantes que trascienden las circunstancias históricas específicas del período (el mural completo se titula *La falsa ciencia y el problema humano*). Siqueiros, en murales como el *Retrato de la burguesía* en el Sindicato Mexicano de Electricistas (fig. 18), logra coherencia mediante su militante postura política y estética. Aquí, utilizando recursos explorados en el fotomontaje del artista español Josep Renau, crea una visión dinámica y explícitamente irrisoria de la sujeción de la clase media a la retórica totalitaria, justificando la posición radical de los movimientos obreros del período. Su uso de la tecnología contemporánea y de recursos formales para animar sus construcciones figurativas, claramente legibles, reflejan su definición particular del realismo moderno, que tendría mayor repercusión en América del Sur y incluso en los Estados Unidos que en México.

Algunas poco duraderas organizaciones de artistas como la Lucha Intelectual Proletaria (LIP), fundada en 1931, y la Liga de Escritores y Artistas Revolucionarios de México (LEAR), fundada en 1934, ayudaron a continuar la tradición establecida por los ¡30–30! de defender una producción comprometida socialmente, democratizante y orientada al pueblo. Esta posición y la afiliación comunista de estas organizaciones contribuyeron a hacerlas una fuerza de la oposición durante el Maximato. Con la transición al régimen populista de Cárdenas, sin embargo, así como con la promoción del Partido Comunista de un frente popular en vez de divisiones sectarias, la posición de la LEAR coincidió con la política oficial, facilitando la intervención del grupo en una gran variedad de actividades culturales a nivel nacional e internacional entre 1934 y 1938. Como en el caso de los ¡30–30!, la producción gráfica era una orientación primordial de estos grupos, debido a la ventaja inherente a la multiplicidad de copias para lograr una distribución más amplia de sus obras entre un vasto espectro de la población y debido a la eficacia discursiva posible en los medios gráficos. El Taller de Gráfica Popular, formado en 1937 por un grupo disidente de la LEAR, adoptó el modelo de José Guadalupe Posada, con sus hojas volantes críticas abordando temas políticos de actualidad, en dramáticos grabados, en blanco y negro, en madera y linóleo. La obra de Leopoldo Méndez, que había practicado estas técnicas en las Escuelas de Pintura al Aire Libre, en el movimiento estridentista y en los ¡30–30! fue un modelo clave en este respecto; su producción abarca la documentación de las costumbres y los pasatiempos de la gente del pueblo, la recreación de escenas de la revolución y la denuncia acerba, caricaturesca, de los sucesos políticos contemporáneos, como en la *Piñata política* de 1935 (fig. 19). La otra tendencia importante dentro de las artes gráficas de los años

The predominance of radical political strategies over those of aesthetic innovation, introduced in the ¡30–30! movement, becomes a leitmotif of Mexican art of the thirties. The period is characterized by both a consolidation of the dominant rhetorical, figurative tendency and the formation of a second generation of artists in this mode, and by the creation of the series of artists' organizations in which artistic production maintains a militant political stance, but aesthetic experimentation is increasingly relegated to instrumental concerns. While groups such as the Contemporáneos continued to develop along the lines they had established in the previous decade, the aesthetic polemics of this period are primarily between different positions within the context of a figurative, politically combative art.

This tendency toward an instrumental art coincided with international currents in all the arts, in response to the imminent threat of fascism and war, and their concrete manifestation in the Spanish Civil War. In the particular case of Mexican art, it represented a continuation of the dominant figurative mode in muralism and, in many cases, an internationalization of the themes addressed.

The celebrated debates between Siqueiros and Rivera, carried out in articles and in public forums during the thirties, are a prime example of the polemics within the canon of realism that took place in this decade. These debates highlighted both Siqueiros's and Rivera's divergent proposals regarding a modern Mexican art and the political antagonism between the Stalinist and the Trotskyite. Siqueiros criticized the folkloric, indigenist content of Rivera's work, labeling it a picturesque distortion of the national reality from a touristic, bourgeois perspective. As he would continue to do in his speeches and theoretical tracts of the following years, Siqueiros argued for a modern social realism that encompassed both the use of industrial materials and a dynamic perspective (including the physical modeling of the supporting wall for murals) in order to involve the spectator actively in the images presented. Rivera

dismissed Siqueiros's aesthetic critique as part of a Stalinist strategy to discredit his standing as a communist; on the basis of a comparative analysis of their paintings, he defended his own more persistent representation of the peasants and working class as historical protagonists.[14] The common ground they shared in these debates was their view of the monumental, public nature of the contemporary realist art to be created, and their revaluation of "high art" as opposed to the intuitionist tendencies explored in the previous decade, paving the way for the exaltation of murals as "museum pieces" in the Palacio de Bellas Artes.[15]

The murals produced during this period reflect the particular approaches of the *Tres Grandes*. Rivera continued along the stylistic lines he had developed in the previous decade, locating his historical reflections in an international context and commenting on both the advantages and dangers of modern technology from a humanistic perspective. Orozco's austere, volumetric murals of the late twenties gave way to a frankly expressionist production in the 1930s, executed in both the United States and Mexico. Apocalyptic in nature, his work participated in the criticism of totalitarianism in works such as *El pueblo y sus líderes* (The People and Their Leaders) in the Paraninfo of the University of Guadalajara, which—in keeping with the derisive nature of his production—presents a contemptuous portrait of both the leaders and their acolytes, in universalizing terms that transcend the specific historical circumstances of the period (the entire mural is entitled *La falsa ciencia y el problema humano*, Pseudoscience and the Human Problem). Siqueiros, in murals such as *Retrato de la burguesía* in the Sindicato Mexicano de Electricistas (fig. 18), attains coherence through his militant political and aesthetic stance. Here, making use of devices explored in the photomontage of the Spanish artist Josep Renau, he creates a dynamic and explicitly derisive view of middle class subjection to totalitarian rhetoric, justifying the radical position of the workers' movements of the period. His use of contemporary technology and formal recourses to animate his figurative, clearly legible constructs reflects his particular definition of a modern realism, which was to

18 David Alfaro Siqueiros, *El dictador* (detail of *Retrato de la burguesía*), 1939, pyroxyline on cement. Sindicato Mexicano de Electricistas, Mexico City.

treinta se inspiraba en las litografías expresionistas de artistas como George Grosz y Käthe Kollwitz de la izquierda alemana. En *Semana de ayuda a España* (fig. 20), José Chávez Morado, un integrante de la segunda generación de la "escuela mexicana," muestra una manipulación magistral de esta técnica y de la retórica visual del expresionismo, al servicio de la propaganda política.

No toda la producción de este período tuvo tanto éxito como estos dos ejemplos en la combinación de las imperativas políticas y el medio artístico. En el Mercado Abelardo Rodríguez, un proyecto muralista colectivo dirigido por Rivera pero llevado a cabo por artistas más jóvenes—mexicanos y extranjeros—se pone de manifiesto la amplia gama de habilidades conceptuales y técnicas de los artistas participantes. Mientras obras como *La lucha de los obreros contra los monopolios* de Pablo O'Higgins (1934–35) muestran éxito en la adaptación personal del estilo muralista de Rivera a la denuncia de la explotación capitalista y los complejos militar e industrial, otros paneles, como la *Influencia de las vitaminas* de Ángel Bracho (1934–35), adoptan un estilo similar al de los carteles didácticos de la escuela primaria (aquí, se trata de educar al público respecto al valor nutritivo de los productos en venta en el mercado), subordinando la calidad artística al objetivo de la comunicación literal.

La defensa del realismo como vehículo inherente al arte izquierdista se puso en duda en 1938 por el manifiesto ¡*Por un arte revolucionario independiente!*, firmado por Rivera y André Breton pero revelador asimismo de la mano (y del pensamiento) de León Trotsky. Publicado en Nueva York, la Ciudad de México y París, el texto puede contextualizarse claramente en relación con las vicisitudes provocadas en el Partido Comunista por las políticas autoritarias de Stalin y la represión por parte de su régimen de la estética vanguardista a favor de un realismo socialista dogmático. El manifiesto defiende la libre expresión del individuo en base a un arte verdaderamente revolucionario, citando al joven Marx como su justificación doctrinaria. Aunque obviamente propuesto como una polémica dentro del marco del discurso izquierdista, este manifiesto abrió el camino, irónicamente, a la "desmarxización de las artes," para hacer una paráfrasis de la caracterización que hiciera Serge Guilbaut de la transformación de la intelligentsia estadounidense entre 1935 y 1941.[16]

have a greater impact in South America and even in the United States than in Mexico.

A number of short-lived artists' organizations, such as Lucha Intelectual Proletaria (LIP), founded in 1931, and the Liga de Escritores y Artistas Revolucionarios de México (LEAR), founded in 1934, served to continue the tradition established by the ¡30–30! in defending a socially committed, democratizing, and popularly oriented production. During the Maximato this position, and the communist affiliation of these organizations, made them an opposition force. With the transition to the populist Cárdenas regime, however, as well as the Communist Party's promotion of a popular front rather than sectarian division, the LEAR's position coincided with official policy, facilitating the group's intervention in a broad range of cultural activities on a national and international level between 1934 and 1938. As was the case with the ¡30–30!, the production of graphics was a primary orientation of these groups, both because of the inherent advantages of multiples for the wider distribution of their works among a broad spectrum of the population and because of the discursive effectiveness possible in the graphic media. The Taller de Gráfica Popular, formed in 1937 by a splinter group from the LEAR, took up the model of José Guadalupe Posada, with his critical broadsheets addressing contemporary political issues, in dramatic black and white wood and linoleum cuts. The work of Leopoldo Méndez, who had practiced these techniques in the Escuelas de Pintura al Aire Libre, the Estridentista movement, and the ¡30–30!, was a key model in this respect; his production ranges among registry of the customs and pastimes of common folk, recreation of scenes from the Revolution, and the acrid, caricaturesque denunciation of contemporary political events, as in *Piñata política* of 1935 (fig. 19). The other major tendency within the graphic arts of the thirties derived from the expressionistic lithographs of artists such as George Grosz and Käthe Kollwitz of the German left. In *Semana de ayuda a España* (Help Spain Week) (fig. 20), José Chávez Morado, a member of the second generation of the "Mexican School," reveals a masterful handling of this technique and of the visual rhetoric of expressionism, in the service of political propaganda.

Not all of the production of this period was as successful as these two examples in combining political imperatives with artistic media. In the Mercado Abelardo Rodríguez, a collective mural project directed by Rivera but carried out by younger artists—both Mexican and foreign—the broad range of conceptual and technical abilities of the participating artists is evident. While works such as *La lucha de los obreros contra los monopolios* (The Workers' Struggle against Monopolies) by Pablo O'Higgins (1934–35) reveal the successful personal adaptation of Rivera's mural style to the denunciation of capitalist exploitation and the military-industrial complex, other panels, such as *Influencia de las vitaminas* by Ángel Bracho (1934–35), adopt a style similar to that of primary school didactic posters (here, educating the public regarding the nutritional value of products available in the market), subordinating artistic quality to the objective of literal communication.

The defense of realism as the inherent vehicle of leftist art was brought into question in 1938 by the manifesto *¡Por un arte revolucionario independiente!*, signed by Rivera and André Breton but revealing the hand (and mind) of Leon Trotsky as well. Published in New York, Mexico City, and Paris, the text can be clearly contextualized in relation to the vicissitudes in the Communist Party provoked by the authoritarian policies of Stalin and his regime's repression of avant-garde aesthetics in favor of a dogmatic socialist realism. It argues for the free expression of the individual as the basis of a truly revolutionary art, citing the young Marx as its doctrinal justification. While clearly intended as a polemic within the context of leftist discourse, this manifesto ironically paved the way for the "de-marxization of the arts," to paraphrase Serge Guilbaut's characterization of the transformation of the U.S. intelligentsia between 1935 and 1941.[16]

The Exposición Internacional del Surrealismo, organized by Breton in the Galería del Arte Mexicano in 1940, reveals precisely how his theoretical

19 Leopoldo Méndez, *Piñata política*, 1935, linocut. CNCA/INBA, Museo Nacional de Arte, Mexico City.

La Exposición Internacional del Surrealismo, organizada por Breton en la Galería de Arte Mexicano en 1940, revela precisamente cómo su definición teórica del arte revolucionario provocó una revaloración de las tendencias que habían sido marginadas por el discurso dominante del realismo. En particular, el papel prominente de los Contemporáneos en la exposición, y la coherencia formal y conceptual de su obra, hace un contraste penoso con el intento excesivamente estudiado de Rivera de crear una obra surrealista para la ocasión. Su *Majandrágora aracnilectrósfera en sonrisa*, que combina la presencia virginal de una novia de cachetes rosados con los símbolos tradicionales de muerte y decadencia, no resulta convincente ni en su aspecto formal ni en el teórico. Y mientras la caracterización de figuras como Agustín Lazo y Julio Castellanos como "surrealistas" refleja la imposición del marco teórico de Breton más que una afiliación genuina de estos artistas, la recuperación del mexicanismo subjetivo de estos autores marca otro punto crucial en la política cultural de la nación mexicana.

EPÍLOGO: 1941–1950

Con la adopción por parte del gobierno mexicano de una política abierta de industrialización y su abandono de la estrategia populista y las concesiones sociales del régimen de Cárdenas, la diversificación de las opciones artísticas propuesta por Breton y Rivera fue adoptada, no como táctica revolucionaria sino como una manera de disipar el radicalismo artístico-político. El influjo

20 José Chávez Morado, *Semana de ayuda a España*, c. 1939, lithograph and letterpress. CNCA/INBA, Museo Nacional de Arte, Mexico City.

definition of revolutionary art led to a revaluation of tendencies that had been marginalized by the dominant discourse of realism. In particular, the prominent role of the Contemporáneos in the exhibition, and the formal and conceptual coherence of their work, contrasts painfully with the excessively self-conscious attempt of Rivera to create a surrealist work for the occasion. His *Majandrágora aracnilectrósfera en sonrisa*, which conflates the virginal presence of a rosy-cheeked bride with traditional symbols of death and decay, is convincing on neither a formal nor a theoretical basis. And while the definition of figures such as Agustín Lazo and Julio Castellanos as "surrealist" reflects Breton's imposition of his theoretical framework rather than a genuine affiliation of these artists, the recuperation of the subjective Mexicanism of these authors marks another turning point in the cultural politics of the Mexican nation.

EPILOGUE: 1941–1950

With the Mexican government's turn toward an open policy of industrialization and its abandonment of the populist strategy and social concessions of the Cárdenas regime, the diversification of artistic alternatives proposed by Breton and Rivera was taken up, not as a revolutionary tactic but as a means of dissipating artistic-political radicalism. The influx of refugees from the Spanish Civil War and the Second World War expanded and reinforced the

de los refugiados de la Guerra Civil Española y de la Segunda Guerra Mundial amplió y reforzó la multiplicidad de opciones aceptables dentro de un discurso artístico moderno; figuras como Wolfgang Paalen y Mathías Goeritz prestaron rigor teórico y convicción estética a las corrientes expresionistas y primitivistas vinculadas con la génesis del expresionismo abstracto. La producción de murales que seguían la pauta de la "escuela mexicana" continuó y aumentó durante esta década, pero servía ahora más como una máscara retórica, para mantener una apariencia de continuidad ideológica, que como una parte integral de un programa social y educacional.[17] La política de la Guerra Fría contribuyó igualmente a menguar el interés en el arte mexicano y sus propuestas estéticas a nivel internacional.

Por lo tanto, para los años cincuenta, las circunstancias políticas y filosóficas que habían generado un panorama complejo e irresistible de las artes visuales en México durante la primera mitad del siglo XX—haciéndolo el foco de atención de artistas e intelectuales de diversas naciones—habían sufrido una transformación definitiva, resultando en un reajuste correspondiente en la naturaleza de la producción artística mexicana y su recepción en el contexto internacional.

multiplicity of acceptable alternatives within a modern artistic discourse; figures such as Wolfgang Paalen and Mathías Goeritz lent theoretical rigor and aesthetic conviction to expressionist and primitivist currents linked with the genesis of abstract expressionism. The production of murals along the lines of the "Mexican School" continued and augmented during this decade, but served now more as a rhetorical mask, to maintain an appearance of ideological continuity, than as an integral part of a social and educational program.[17] The politics of the Cold War also contributed to a waning interest in Mexican art and its aesthetic proposals on an international level.

Thus, by the 1950s, the political and philosophical circumstances that had generated a complex and compelling panorama of the visual arts in Mexico during the first half of the twentieth century—making it a focus of attention for artists and intellectuals from a variety of nations—had suffered a definitive transformation, leading to a corresponding readjustment in the nature of Mexican artistic production and its reception in an international context.

SOUTH OF THE BORDER

ARTISTAS NORTEAMERICANOS EN MÉXICO, 1914–1947

James Oles

South of the border, down Mexico way / That's where they fell in love /

When stars above came out to play. / And now as they wander, their thoughts

ever stray, / South of the border, down Mexico way. **MICHAEL CARR, 1939**

En "SOUTH OF THE BORDER," UNA CANCIÓN DE 1939 que luego hiciera popular Patsy Cline, una mujer mexicana ("una preciosidad en encaje antiguo español") es abandonada por su novio del Norte. Esta melodramática balada de amor capta el encanto del México Viejo que miles de visitantes norteamericanos añoraban. Con frecuencia su reacción a esta cultura extranjera fue emocional y palpable desde el momento en que cruzaban la frontera. Una reacción típica es la de un fotógrafo que anotó que "media hora después que el tren salió de [Ciudad] Juárez, comenzamos a descubrir paisajes, gente y casas que hacían que el corazón del fotógrafo dejara de latir momentáneamente."[1] La mayoría de los artistas estadounidenses que visitaron México no tenían la intención de criticar ni de despreciar la cultura mexicana; por el contrario, su profundo respeto por ella aparece una y otra vez en las anotaciones que dejaron a la posteridad.

Esperaban captar en sus telas o en sus películas la belleza seductora y las pintorescas diferencias de la vida "por allá por México."

En un sentido más sombrío, sin embargo, la letra de esta canción funciona como una extensa metáfora de las relaciones políticas, económicas y culturales entre ambos países. La canción personifica a México en mujer inocente que vive en una tierra de tradiciones españolas y ceremonias religiosas. Esta concepción de México en términos femeninos repercutió visualmente en una serie de formas muy variadas, desde las fotografías de elegantes señoritas comúnmente representadas en las páginas de *National Geographic* (fig. 21) hasta los sensuales carteles turísticos (fig. 22), las tarjetas postales (fig. 23) y las películas de Hollywood. Por su calidad de mujer, México era susceptible de ser fácilmente dominado por las fuerzas artísticas y económicas del Norte.

En la canción, la anónima heroína mexicana seduce a un joven nortea-

SOUTH OF THE BORDER

AMERICAN ARTISTS IN MEXICO, 1914–1947

James Oles

South of the border, down Mexico way / That's where they fell in love /

When stars above came out to play. / And now as they wander, their thoughts

ever stray, / South of the border, down Mexico way. **MICHAEL CARR, 1939**

N ''SOUTH OF THE BORDER,'' A SONG OF 1939 later popularized by Patsy Cline, a Mexican woman ("a picture in old Spanish lace") is jilted by her lover from the North. This melodramatic love ballad captures the enchantment of Old Mexico that thousands of American visitors longed for. Their reaction to this foreign culture was often an emotional one, palpable from the moment they crossed the border. Typical was the response of one photographer, who recorded that "Half an hour after the train left Juárez, we began to discover landscapes, people, and houses which made a photographer's heart skip a beat."[1] Most visiting American artists did not set out to criticize or demean Mexican culture; on the contrary, their deep respect for it readily appears in the records they left for posterity. Most hoped to capture on canvas or film the seductive beauty and quaint differences of life "down Mexico way."

More darkly, however, the lyrics of this song function as an extended metaphor for the political, economic, and cultural relations between the two countries. Mexico is personified as an innocent woman who lives in a land of Spanish traditions and religious ceremonies. This gendering of Mexico in feminine terms found visual resonance in widely varied forms, ranging from the photographs of elegant señoritas commonly depicted in the pages of *National Geographic* (fig. 21) to sensual travel posters (fig. 22), postcards (fig. 23), and Hollywood films. As female, Mexico could be easily dominated by the artistic or economic forces of the North.

In the song, the unnamed Mexican heroine attracts a North American's courtship during a fiesta, but he avoids commitment when the moment comes ("the mission bells told him that he mustn't stay"), leaving her stranded at the altar. He symbolizes the investor who promises fortunes, but exports his

mericano durante una fiesta, pero él evita comprometerse cuando llega el momento ("las campanas de la misión le decían que no debía quedarse") y la deja plantada ante el altar. Este joven simboliza al inversionista que promete fortunas pero exporta sus ganancias a los Estados Unidos; es el político que negocia tratados parciales a un lado; incluso el conservador de museo que profesa gran interés por el arte mexicano, pero lo olvida una vez terminada la exposición. La ilustración de Sybil Emerson que apareció en la portada de *Gale's Magazine* (febrero de 1920), una revista mensual de izquierda publicada en México a principios de los años veinte, ofrece otra representación más severa de esta historia (fig. 24). Aquí, México es la mujer envuelta en flores, víctima inminente de un monstruo andrógino, aunque amenazador,

que representa al capitalismo norteamericano y se acerca dando tumbos sobre el Río Bravo.

Desde el siglo XIX, la relación de los Estados Unidos con México se ha caracterizado por serios intereses y preocupaciones, pero también por promesas rotas y condescendencia. Muchas de las imágenes estereotipadas del país se formaron durante el régimen de Porfirio Díaz, presidente de México entre 1873 y 1910. Los folletos turísticos, especialmente los que producían las empresas ferroviarias extranjeras, presentaban a México como una tierra de campesinos vestidos a la usanza tradicional, tierra de volcanes y cactos exóticos, de pirámides antiguas y elegantes palacios coloniales (fig. 25). Estas imágenes se diseñaron para atraer al turista hacia el sur con el fin de suplementar los embarques comerciales con el tráfico de pasajeros y así aumentar las ganancias de las empresas ferroviarias. Sin embargo, se les decía a los visitantes que, desde las ventanas de sus elegantes coches salón, no sólo verían las maravillas naturales e históricas de México, sino que también descubrirían una tierra lista para la inversión norteamericana, e incluso para su colonización. Como observaba una guía turística: "En México todavía se puede obtener buenas cosas. En otros países más desarrollados las cosas buenas ya están en manos de gente que intenta mantenerlas."[2]

La revolución mexicana de 1910–17 transformó dramáticamente la percepción norteamericana. El gobierno estable de Porfirio Díaz fue reemplazado por una guerra civil que duró casi una década. Los fotógrafos estadounidenses captaron ávidamente los sucesos bélicos y difundieron sus fotografías a un amplio público en su país. Estas imágenes de bandidos y lucha social reforzaron el estereotipo que los estadounidenses se hacían del latino: propenso al desorden y a la violencia arbitraria. Estos fotógrafos también revelaron el efecto directo de la guerra en los Estados Unidos con sus imágenes de tropas norteamericanas acantonadas en la frontera, de la invasión estadounidense de Veracruz en 1914 y de los mexicanos refugiados en busca de protección en tierra estadounidense. Sus fotografías, así como cientos de artículos y libros

22 Jorge González Camarena, *Visit Mexico!* poster, c. 1943. Prints and Photographs Division, Library of Congress. (108)

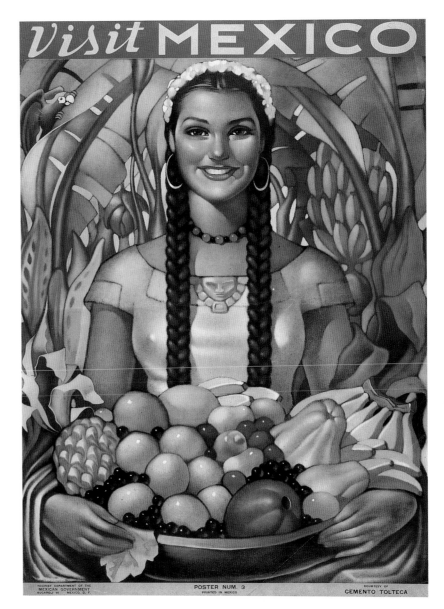

profits back to the States; he is the politician who negotiates one-sided treaties; even the museum curator who professes great interest in Mexican art, but forgets it once the show is over. A cover illustration by Sybil Emerson for *Gale's Magazine* (February 1920), a radical monthly published in Mexico in the early twenties, offers a heavy-handed reenactment of this story (fig. 24). Here, Mexico is the flower-draped woman soon to fall victim to an androgynous yet menacing monster representing American capitalism as it comes lurching across the Rio Grande.

Since the nineteenth century, America's relationship with Mexico has been marked by serious interest and concern, but also by broken vows and condescension. Many of the stereotyped images of the country had been formed during the regime of Porfirio Díaz, president of Mexico between 1873 and 1910. Travel literature, especially that produced by foreign-owned railroad companies, depicted Mexico as a land of traditionally dressed peasants, of volcanoes and exotic cacti, of ancient pyramids and elegant colonial palaces (see fig. 25). These images were designed to lure tourists south, to make existing railway lines more profitable by supplementing commercial shipping with passenger traffic. Yet from the windows of their elegant parlor cars, prospective visitors were told, they would see not only Mexico's natural and historical wonders but a land ripe for American investment, even colonization. As one guidebook noted: "In Mexico there are good things yet to be obtained. In more developed countries the good things have already been taken up by people who intend to keep them."[2]

23 Tijuana postcards, c. 1920–25. Gotham Book Mart, New York. The Hotel Agua Caliente and Casino, located at Tijuana Hot Springs, was one of the largest and most elegant resorts built along the border in the 1920s. (117)

El Hotel y Casino de Agua Caliente, en Tijuana, fue uno de los más grandes y elegantes lugares de descanso construidos en los años veinte a lo largo de la frontera.

publicados durante esta guerra, fueron marcadas no sólo por la intervención oficial de los Estados Unidos en la revolución tanto en la esfera diplomática como en la militar, sino también por el entusiasmo de los radicales norteamericanos y el desdén de los empresarios.

En 1916, en plena revolución, *Harper's Magazine* publicó una colección de fotografías deliberadamente borrosas de monumentos coloniales y escenas callejeras de México. Sin bien el artista no se refería explícitamente a la violencia y a la guerra, de todas maneras presentaba un México visto a través de una neblina que nunca se disiparía (fig. 26). El pie de foto anónimo justificaba la publicación de estas fotografías al colocarlas dentro del trágico marco histórico:

Un golpe duro ha caído sobre México. Bajo la tensión y la agitación de la revolución, se están derrumbando la antigua cultura, las viejas costumbres y la vida pintoresca. Estas fotografías de escenas mexicanas son típicas de la dignidad y la belleza del viejo mundo, pero presentan un México que está desapareciendo lentamente.[3]

Hasta cierto punto, la atracción de México para los norteamericanos de esta década y las subsiguientes radicaba en el estado de subdesarrollo de la nación. En 1916, México seguía siendo un país principalmente rural y agrícola, a pesar de las incursiones de las líneas ferroviarias y telegráficas, la aparición esporádica de fábricas modernas y teatros de bellas artes, o la elegancia euro-

The Mexican Revolution of 1910–17 dramatically transformed American perceptions. The stable government of Porfirio Díaz was replaced by almost a decade of civil war, which American photographers avidly captured on film for a vast public at home. Their images of banditry and social strife reinforced American stereotypes of the Latin as prone to lawlessness and arbitrary violence. The photographers also revealed the war's direct effect on the United States, in images of American troops massed at the border, of the U.S. invasion of Veracruz in 1914, and of Mexican refugees seeking protection on U.S. soil. Their photographs, as well as hundreds of articles and books published during the war, were colored not only by America's official involvement in the Revolution in both the diplomatic and military spheres, but by the enthusiasm of American radicals and the scorn of businessmen as well.

In 1916, at the height of the Revolution, *Harper's Magazine* published a collection of soft-focus photographs of Mexican colonial monuments and street scenes. Without obvious reference to violence or warfare, the artist nevertheless presented Mexico as if seen through a fog that would never lift (fig. 26). An unattributed caption justified the publication of these photographs by placing them within a tragic historical context:

A rude hand has been laid upon Mexico. Under the stress and upheaval of revolution the ancient culture, old-time customs and picturesque life are breaking down. These pictures of Mexican scenes are typical of its old-world dignity and beauty, but they present a Mexico that is slowly vanishing.[3]

To a great extent, Mexico's attraction for Americans in this and subsequent decades rested on the nation's underdeveloped status. In 1916, Mexico was a country still principally rural and agricultural, despite the incursions of railways and telegraph lines, the occasional modern factory or beaux-arts theater,

26 Henry Ravell, *Gossip of the Market-Place*. Photograph reproduced in *Harper's Magazine* 134 (December 1916), p. 101. Courtesy Yale University Library.

pea del distrito comercial de la Ciudad de México. El pasado colonial de México parecía haber sobrevivido intacto en cientos de iglesias y conventos barrocos y en remotos pueblos con sus calles sin pavimentar o adoquinadas. Pero, aunque algunos monumentos coloniales habían sido quemados durante la revolución, el "México que está desapareciendo lentamente" era un México libre de malestar social en el que los campesinos permanecían disciplinados y en contacto con la tierra, y donde el catolicismo y una rica vida ceremonial unían a la gente en una comunidad. La cita que aparece en *Harper's* muestra una comprensión y un pesar implícitos de que México estaba ingresando al siglo XX y quizá nunca más serviría de retiro pintoresco para los norteamericanos insatisfechos con la vida en la era industrial ni de modelo vecino para medir el progreso de los Estados Unidos.

En el transcurso del siglo XX, las imágenes de México creadas para el gran público han distorsionado previsiblemente la realidad mexicana, haciéndole el juego a las preconcepciones y los prejuicios de vastos grupos. Los caricaturistas políticos, los promotores, los periodistas sensacionalistas y, en particular, los cineastas de Hollywood se encontraban (y aún se encuentran) entre las más poderosas fuerzas creadoras de las más infames y maliciosas imágenes del mexicano—del bandido, del *greaser*, o del peón envuelto en su sarape y sentado bajo un cacto. Imágenes de este tipo aparecían también con regularidad en la ficción popular y en las artes decorativas, desde sujetalibros hasta teteras y corbatas, que se distribuían al público norteamericano (fig. 27).

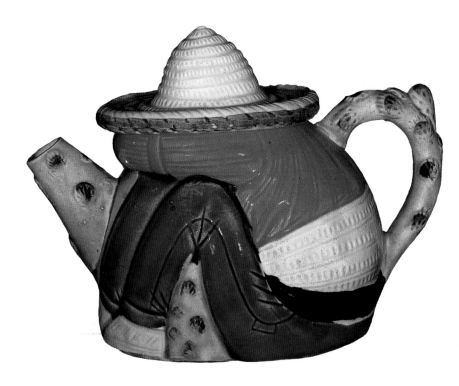

Teapot, Japan, 1940s, ceramic. Collection Victoria Dailey, Los Angeles. (143)

or the European elegance of Mexico City's fashionable shopping district. Mexico's colonial past seemed to have survived intact in hundreds of baroque churches and convents, in remote villages with unpaved or cobblestone streets. But although a few colonial monuments had been burned during the Revolution, the "Mexico that is slowly vanishing" was a Mexico free of social unrest, in which peasants remained orderly and in touch with the soil, where Catholicism and a rich ceremonial life bound people together in a community. The quote from *Harper's* reveals an implicit understanding and regret that Mexico was moving into the twentieth century, and might no longer serve either as a picturesque retreat for Americans dissatisfied with life in an industrial age or as a neighboring yardstick by which to measure American progress.

Over the course of the twentieth century, visual images of Mexico created for the mass public have predictably distorted Mexican reality, playing on the preconceptions and prejudices of vast audiences. Political cartoonists, advertisers, yellow journalists, and especially Hollywood filmmakers were (and remain) among the most powerful forces in the creation of the most infamous and malicious images of the Mexican—as bandit, as "greaser," or as the serape-draped peon seated beneath a cactus. Such images also regularly appeared in popular fiction and in the decorative arts, ranging from bookends to teapots to neckties, marketed to the American public (fig. 27).

Such overwhelmingly negative caricatures, however, made but rare appearances in the work of the visiting American artists who traveled across Mexico, easel or canvas in hand (figs. 28 and 29). If these artists created stereotypes of Mexico, they were stereotypes of selection rather than distortion. In the three decades following the Revolution, American artists working in Mexico repeatedly, and sometimes monotonously, emphasized the nation's rural aspects. Peasants and burros, small villages, fields of corn or maguey, local fiestas and communal markets—these are the subjects of their work (fig. 30). Fleeing the cities of the United States in search of a timeless utopia south of the border, most artists found images of modernity and urban life in Mexico of little aesthetic interest. Rather, their work idealized the peasants, eliminating references to the incursions of contemporary life already common by the 1920s, and transforming individuals into representatives of an idyllic agricultural world. While the people of Mexico were of great interest to visiting American artists, the images that resulted from this encounter betrayed

Este tipo de caricaturas predominantemente negativas, sin embargo, no aparecía sino raras veces en la obra de los artistas norteamericanos que viajaban por México con su caballete y sus telas (figs. 28 y 29). Si estos artistas crearon estereotipos de México, sería más bien por selección que por distorsión. En las tres décadas después de la revolución, los artistas estadounidenses que estaban trabajando en México subrayaron repetidamente, y a veces monótonamente, los aspectos rurales de la nación. Los campesinos y los burros, los pueblos pequeños, los campos de maíz o de maguey, las fiestas locales y los mercados comunales: éstos son los temas de sus obras (fig. 30). Habiendo huido de las ciudades estadounidenses en busca de una utopía eterna al otro lado de la frontera, la mayoría de estos artistas no mostraron ningún interés estético en las imágenes de modernidad y de la vida urbana de México. Más bien, idealizaban en sus obras a los campesinos, eliminaban referencias a las incursiones de la vida contemporánea que ya era común en los años veinte y transforban a los individuos en representantes de un mundo agrícola idílico. Aunque el pueblo de México era de gran interés para los artistas norteamericanos visitantes, las imágenes que resultaron de este encuentro revelaban las distancias a veces infranqueables de raza y de clase. Al igual que los principales artistas mexicanos, que en su mayoría eran de clase media o alta, los estadounidenses representaron al campesino como un arquetipo anónimo, respetado por sus costumbres comunales, sus tradiciones consagradas y su arraigo a la tierra; pero un arquetipo que muy pocas veces se confrontaba con igualdad y que casi nunca se llamaba por su nombre.

Para aquellos norteamericanos consagrados políticamente al arte público, a los murales o a las gráficas populares, sin embargo, la situación del trabajador urbano y los sucesos de actualidad eran temas cruciales que había que abordar (fig. 31). Especialmente durante los años treinta y la Segunda Guerra Mundial, ciertos artistas observaron la pobreza y la injusticia social, así como la amenaza del fascismo, que formaban parte del paisaje mexicano tanto como las alegres fiestas y los campesinos pacíficos. Sus imágenes, que con frecuencia estaban dirigidas a la propia clase trabajadora, no siempre evitaban los temas folklóricos ni turísticos, pero reflejaban una evaluación a veces más clara de las complejidades y las contradicciones típicas de la sociedad mexicana en el siglo XX.

IMÁGENES DE LA REVOLUCIÓN

Los elegantes viajes de los coches salón que tipificaron los viajes a México durante el régimen de Porfirio Díaz se terminaron dramáticamente después del comienzo de la revolución mexicana en 1910. Y aunque muchos miembros de la próspera comunidad norteamericana salieron huyendo y abandonaron sus haciendas o sus tiendas en manos de los revolucionarios, otros se quedaron para defender lo que creían suyo bajo las sagradas leyes de la propiedad privada. Mientras tanto, en los Estados Unidos, una avalancha de nuevos reportajes, fotografías y artículos, convencía a los norteamericanos de que México era un país peligroso, caótico y hostil a los extranjeros y, en particular, a los norteamericanos, después de la invasión estadounidense de Veracruz en 1914. Para efectos prácticos, el interés turístico cesó, a no ser por aquellos espectadores curiosos que se montaron en los carros de ferrocarril estacionados o que viajaron en calesas en 1911 para presenciar las batallas de Ciudad Juárez o de Tijuana desde la seguridad aparente de la frontera. Hasta esto tenía sus peligros: varios estadounidenses fueron muertos por balas perdidas durante estas excursiones. Para la mayor parte de los artistas, sin embargo, viajar más al sur era casi imposible.[4]

No obstante, varios fotógrafos norteamericanos encontraron un mercado listo para recibir sus imágenes de la revolución mexicana. La popularidad de sus fotografías no sólo reflejaba el hecho de que gran parte de la guerra tomó lugar cerca de la frontera y que los intereses norteamericanos peligraban continuamente, sino también la fascinación más universal con la guerra y el sufrimiento. A raíz del éxito que tuvo Jimmy Hare en 1898 con su reportaje fotográfico de la guerra hispanoamericana, los medios de comunicación bus-

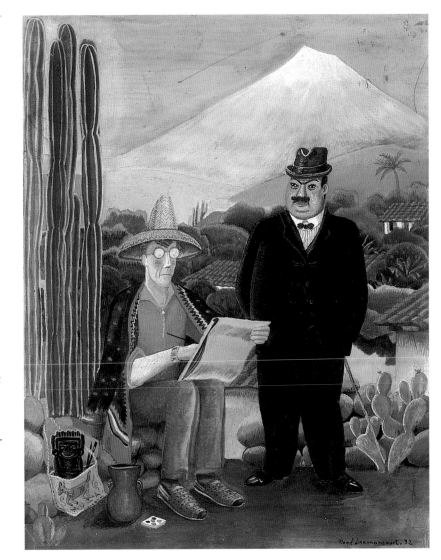

28 René d'Harnoncourt, *American Artist in Mexico*, 1932, gouache. Collection Anne d'Harnoncourt, Philadelphia. (125)

the often unbridgeable distances of race and class. As was the case with leading Mexican artists, most of whom came from middle or upper class backgrounds, American artists represented the peasant as an anonymous archetype, respected for his or her communal ways, honored traditions, and closeness to the soil, but rarely confronted on an equal basis, and almost never named.

For those Americans politically committed to public art, to murals or popular graphics, however, the situation of the urban worker and current events were crucial issues to be addressed (fig. 31). Especially in the 1930s and continuing through World War II, certain artists examined the poverty and social injustice, as well as the threat of fascism, that were as much a part of the Mexican scene as the joyful fiestas and peaceful peasants. Their images, often intended for the working class itself, did not always fully avoid folkloristic and touristic themes, yet they reflected a sometimes clearer assessment of the complexities and contradictions that typified Mexican society in the twentieth century.

IMAGES OF REVOLUTION

The elegant parlor car tours that had typified travel to Mexico during the regime of Porfirio Díaz came to a dramatic halt after the beginning of the Mexican Revolution in 1910. And although many members of the thriving

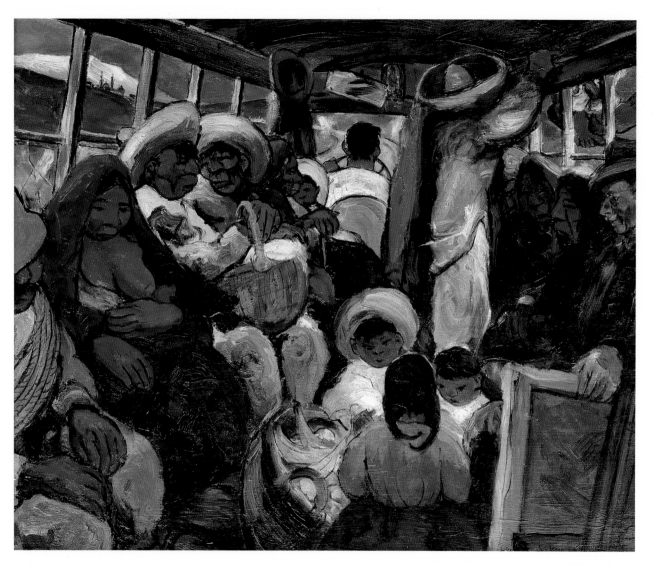

29 Lawrence Nelson Wilbur, *Bus to Tepoz-tlán*, 1945, oil on canvas. D. Wigmore Fine Art, Inc., New York. The artist appears in a self-portrait to the right of this painting. (128)

El pintor se autorretrató a la derecha de la pintura.

30 Howard Cook, *Market, Oaxaca*, 1933, watercolor. Philadelphia Museum of Art. Anonymous Gift. (50)

31 Pablo O'Higgins, *Trabajadores en la madrugada*, 1944, oil on canvas. Collection María O'Higgins, Mexico City. (92)

American community fled, leaving their haciendas and shops to the revolutionaries, others remained to defend what they believed was theirs under the sacred laws of private property. Meanwhile, through a landslide of news reports, photographs, and articles, Americans at home learned that Mexico was unsafe and chaotic, hostile to foreigners and especially to Americans after the U.S. invasion of Veracruz in 1914. Tourist interest practically ceased, except for those curious spectators who climbed aboard parked railway cars or traveled by horse and buggy in 1911 to watch the battles of Ciudad Juárez or Tijuana from the apparent safety of the border. Even this was not without its dangers: several Americans were killed by stray bullets during these outings. For most artists, however, travel further south was considered impossible.[4]

Nevertheless, several American photographers found a ready market for their images of the Mexican Revolution. The popularity of their photographs reflected not only the fact that much of the war took place close to the border and that American property interests were continually in jeopardy, but also the more universal fascination with war and suffering. Following Jimmy Hare's successful photographic coverage of the Spanish-American War in 1898, there was a demand by the news media for similar men (they were always men) willing to brave anything to get *the* picture. When war in Mexico broke out, some photographers were already stationed in or near the country; others traveled to the border from major cities across the United States. Soon, according to one correspondent, Mexico "was lousy with free lance photographers,"[5] all eager to capture a piece of the action on film. Together, they would participate in the visual reduction of an amazingly complex historical scenario—marked and obscured by shifting alliances, by trainloads of misinformation created by all sides, and by a wide range of competing personalities—into a comprehensible construction for the American public.

Their work appeared in leading newspapers and magazines, in the thousands of postcards sent by soldiers stationed along the border, and eventually in motion pictures. In 1914, for example, *Collier's* magazine assigned Jimmy Hare and artists Arthur Bechler and H. L. Drucklieb to provide visual impact

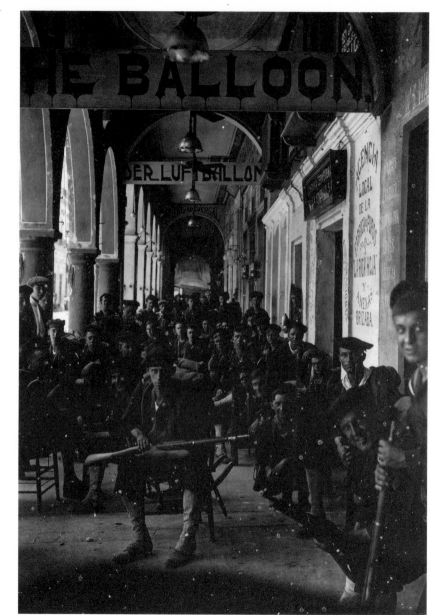

caban hombres (siempre eran hombres) capaces, como él, de enfrentarse a cualquier cosa para obtener *la* fotografía. Cuando estalló la guerra en México, algunos fotógrafos ya estaban instalados en el país; otros viajaron a la frontera desde las principales ciudades de los Estados Unidos. De acuerdo con un corresponsal, pronto México "estaba repleto de fotógrafos trabajando por su cuenta,"[5] todos ansiosos de captar parte de la acción en sus películas. Juntos, estos fotógrafos participarían en la reducción visual de un panorama histórico sorprendentemente complejo—marcado y obscurecido por alianzas inestables, por una gran cantidad de información tergiversada por todas las partes y por la gran variedad de personalidades que competían—en una construcción que el público norteamericano pudiera comprender.

Su obra apareció en los principales periódicos y revistas, en miles de tarjetas postales enviadas por los soldados acantonados a lo largo de la frontera y, eventualmente, en las películas de cine. En 1914, por ejemplo, la revista *Collier's* encargó a Jimmy Hare y a los artistas Arthur Bechler y H. L. Drucklieb darles impacto visual a las crónicas que Jack London enviaba desde Veracruz, entonces bajo ocupación estadounidense.[6] Otros fotógrafos, como Otis Aultman y Walter Horne, trabajaban independientemente o proporcionaban imágenes corrientes para los principales servicios noticieros. Mientras tanto, los norteamericanos pirateaban las imágenes de los fotógrafos mexicanos, y viceversa: en muchos casos, la propiedad literaria de fotografías específicas se perdería finalmente, considerándose poco importante en comparación con el impacto y el valor inmediato de la imagen en sí. Las fotografías de la revolución mexicana proliferaron furiosamente hasta que, en 1917, el ingreso de los

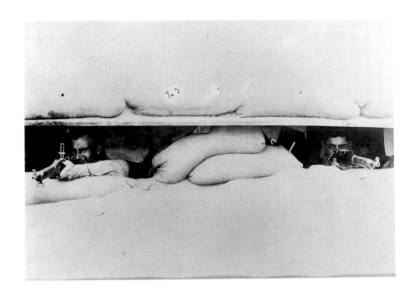

33 American Press Association (photographer not identified), *Busy Bees in Honeycombed Sand Dunes!* 1914, photograph. Collection Allan Sekula and Sally Stein, Los Angeles. (4)

Busy Bees in Honeycombed Sand Dunes!

This picture is as interesting as it is odd. It shows two American soldiers aiming from the inside of a sand dune fort or tunnel outside Vera Cruz. The United States outposts have honeycombed the sand dunes by using bags of sand and boards. Through these narrow slits in the sand dunes they can pick off the enemy without being easily detected.

for the stories Jack London sent back from U.S.-occupied Veracruz.[6] Other photographers, such as Otis Aultman and Walter Horne, worked independently or provided stock images for major news services. Meanwhile, Americans pirated images from Mexican photographers, and vice versa—in many cases, the authorship of specific photographs was ultimately lost, considered unimportant compared to the impact and immediate value of the image it-

self. Photographs of the Mexican Revolution would proliferate wildly until the entry of the United States into World War I in 1917 diverted attention (and journalists) to a new front.

The earliest photographs of the Revolution captured scenes of diplomacy, of the relatively sudden fall of Díaz engineered largely by Francisco Madero and a local bourgeoisie dissatisfied with the corruption and favoritism of the Porfiriato. Madero had led this revolt from his exile in the United States, and the first decisive battle took place in Ciudad Juárez in 1911, just across the river from El Paso. With the assassination of Madero and others following the so-called "ten tragic days" of February 1913, and the rise of the brutal and dictatorial General Victoriano Huerta, the Revolution intensified. Peasants and small landholders increased the forces loyal to a variety of generals, including Francisco Villa, Álvaro Obregón, and Venustianzo Carranza in the north and Emiliano Zapata in the south. The U.S. invasion of Veracruz in April 1914 was mainly the result of Woodrow Wilson's intense distrust and even hatred of Huerta; the occupation served to intercept customs duties as well as arms shipments from Europe destined for Huerta's forces, and led to his resignation in July.[7]

Relaxing in the shade of the arcades along the central plaza in occupied Veracruz, a large assembly of American soldiers pose for the camera of a Mexican photographer (fig. 32). Only their uniforms and a few rifles reveal

Estados Unidos a la Primera Guerra Mundial distrajo la atención (y desvió a los periodistas) hacia el nuevo frente.

Las primeras fotografías de la revolución recogieron escenas de diplomacia, de la caída relativamente repentina de Díaz ingeniada en gran parte por Francisco Madero y la burguesía local insatisfecha con la corrupción y el favoritismo del porfiriato. Madero había dirigido esta rebelión desde el exilio en los Estados Unidos, y la primera batalla decisiva tuvo lugar en Ciudad Juárez en 1911, justo al otro lado del río de El Paso. Con el asesinato de Madero y otros después de la Decena Trágica de febrero de 1913 y el ascenso del brutal y dictatorial general Victoriano Huerta, la revolución se intensificó. Los campesinos y pequeños terratenientes aumentaron las fuerzas leales a varios generales, entre los que figuraban Francisco Villa, Álvaro Obregón y Venustiano Carranza en el norte, y Emiliano Zapata en el sur. La invasión estadounidense de Veracruz en abril de 1914 fue más que nada el resultado de la intensa falta de confianza y hasta odio que Woodrow Wilson le tenía a Huerta. La ocupación permitió interceptar derechos aduanales, así como embarques de armas provenientes de Europa y destinados a las fuerzas de Huerta, lo que provocó su renuncia en julio.[7]

Descansando a la sombra de los portales de la plaza central en un Veracruz ocupado, un gran grupo de soldados norteamericanos posan para la cámara de un fotógrafo mexicano (fig. 32). Sólo sus uniformes y unos cuantos rifles revelan que ésta es una imagen de guerra. Las sonrisas en varias de las caras jóvenes no reflejan los peligros del servicio militar sino la emoción de estar acantonados en una tierra exótica: parecen haber acabado de salir de las cantinas o de las tiendas de curiosidades cuyos letreros decoran los muros y los umbrales a su alrededor. En otras fotografías las tropas norteamericanas patrullan las calles del puerto en medio de cadáveres de mexicanos, reparan el daño hecho a las líneas de telégrafo, o hasta coquetean con las mujeres locales. La mayoría de estas imágenes de soldados norteamericanos que participaron en la ocupación de Veracruz, así como las de las tropas acantonadas a lo largo de la frontera entre los Estados Unidos y México en preparación para

una posible invasión, son completamente tranquilas. Revelan la intención de preservar el orden y la apariencia de una vida normal a pesar de las tediosas obligaciones de mantener la guardia y de la presencia de una población hostil aunque vencida. Jamás ninguna otra guerra había sido fotografiada tan extensamente como la revolución mexicana; sin embargo, una y otra vez, la cámara llegaba después que se había acabado el tiroteo. Reveladas rápidamente, casi siempre en laboratorios improvisados, estas fotografías se vendían con la misma rapidez a los soldados como recuerdos personales o en forma de tarjetas postales para enviar a sus familias, o podían entregarse a la prensa.

Otras imágenes, sin embargo, indicaban más claramente los continuos peligros de la guerra. En Veracruz, las tropas buscan tiradores aislados e inspeccionan los edificios del gobierno, o aguardan con aplomo detrás de las barricadas en las calles de la ciudad. En *Busy Bees in Honeycombed Sand Dunes!* (1914), dos soldados norteamericanos acantonados en Veracruz apuntan sus rifles hacia un enemigo invisible, protegidos por los sacos de arena que los rodean (fig. 33). Para estos hombres, y para quienes vieron esta imagen, México representaba una amenaza oculta a los intereses estadounidenses, tanto personales como políticos. El pie de foto observa que la imagen es "tan interesante como extraña": ¿extraña debido a su curiosa composición comprimida; porque los hombres están apuntando sus rifles hacia nosotros; o porque todo esto está sucediendo en el lejano y, en otra época, tranquilo México?

Después de la caída de Huerta en 1914, el conflicto entró en su fase más violenta y destructiva: la rivalidad entre los relativamente moderados Obregón y Carranza, y las fuerzas más radicales y rurales reunidas bajo Zapata y Villa. Las fotografías de las tropas norteamericanas seguían gozando de popularidad con el público estadounidense, pero las imágenes que se vendían mejor, las que mejor captaban la imaginación del público, eran las escenas de violencia de la clase baja, de los bandidos campesinos o (dependiendo de la perspectiva de uno) del conflicto social, del espantoso y extraordinario drama de las masas que empiezan a movilizarse. A veces, la guerra se podía sintetizar en las poses

this to be a wartime image. The smiles on several of the young faces reflect not the dangers of active duty but the excitement of being stationed in an exotic land; they seem to have just emerged from the cantinas and curio shops whose signs decorate the surrounding walls and archways. In other photographs, American troops are seen patrolling the streets of the port amid the bodies of dead Mexicans, repairing damaged telegraph lines, or even flirting with local women. Most of the images of American soldiers participating in the occupation of Veracruz, as well as those of troops stationed along the United States–Mexico border in preparation for a possible invasion, are resoundingly quiet. They reveal the attempt to maintain order and a semblance of normal life in the face of tedious guard duty and a hostile but defeated population. No previous war had ever been photographed as extensively as the Mexican Revolution, yet again and again the camera arrived after the shooting was over. Quickly developed, often in makeshift studios, these photographs could be just as quickly sold to the soldiers as personal mementoes or in the form of postcards to be mailed home, or could be released to the press.

Other images, however, more clearly indicate the continuing dangers of the war. In Veracruz, troops are depicted searching for snipers and inspecting government buildings, or poised behind barricades in the streets of the city. In *Busy Bees in Honeycombed Sand Dunes!* (1914), two American soldiers stationed in Veracruz point their rifles toward an unseen enemy, sheltered by the surrounding sandbags (fig. 33). For these men, as well as for those who saw this image, Mexico represented a hidden threat to American interests, both personal and political. The caption notes that the picture is "as interesting as it is odd": odd because of its bizarre compressed composition, because the riflemen are aiming toward us, or because all of this is happening in faraway and once tranquil Mexico?

After the fall of Huerta in 1914, the conflict entered its most violent and destructive phase, a rivalry between the relatively moderate Obregón and Carranza and the more radical and rural forces assembled under Zapata and Villa. Photographs of American troops remained popular with audiences in

the States, but the images that sold best, the images that most captured the imagination of the public, were scenes of lower class violence, of peasant banditry or social conflict (depending on one's perspective), of the frightening and larger than life drama that unfolds when the masses begin to move. At times, the war could be collapsed into the artificial poses of the Mexican participants: generals or regular soldiers; a group of *soldaderas*, the women who accompanied and supported the troops, with their guns pointed in unison;

34 Photographer not identified, *Women Revolutionists*, 1911, photo postcard. Prints and Photographs Division, Library of Congress. (1)

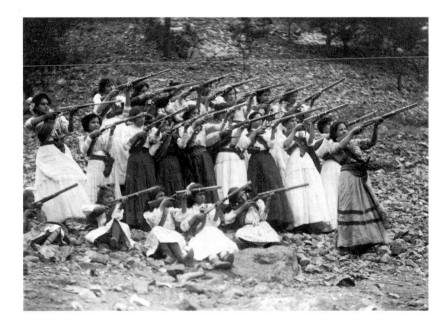

artificiales de los participantes mexicanos: generales o soldados regulares; un grupo de "soldaderas," las mujeres que acompañaban y apoyaban a las tropas, con sus armas apuntadas al unísono; hasta un grupo de mayos de Sonora, con sus arcos y sus flechas, armas de valor controvertible contra las ametralladores y los explosivos modernos (figs. 34 y 35).[8] En *Three Soldiers of the Revolution* (c. 1912), un fotógrafo de El Paso, Otis Aultman, colocó a hombres callados, aunque armados, en posiciones casi idénticas (fig. 36). La prominencia de las

cananas, los rifles y los sombreros de ala ancha que enmarcaban las miradas serias eran los atributos que se repetían frecuentemente para representar al campesino entregado de lleno a la causa revolucionaria.

Muchas de estas imágenes permanecen anónimas, pero las que firma el fotógrafo norteamericano Walter Horne revelan la amplia variedad de temas que estaban a la disposición de los futuros compradores o editores. Horne llegó a El Paso en 1910; poco después del comienzo de la guerra del otro lado

35 Photographer not identified, *Mayo indians with bows and arrows joining Obregón in Rio Mayo. These are all well armed and equipped now*, 1913, photo postcard. Prints and Photographs Division, Library of Congress. (3)

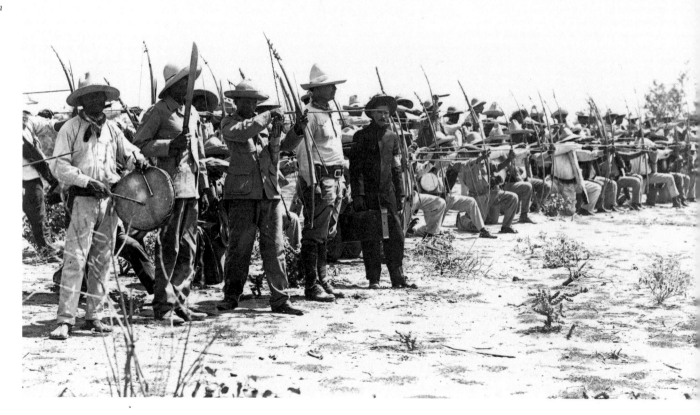

even an assemblage of Mayo Indians from Sonora bearing bows and arrows, of dubious value against modern machine guns and explosives (figs. 34 and 35).[8] In *Three Soldiers of the Revolution* (c. 1912), El Paso photographer Otis Aultman placed the quiet yet armed men in positions almost identical to one another (fig. 36). Their prominent cartridge belts, rifles, and broad-brimmed sombreros framing serious stares were the oft-repeated markers of the committed peasant revolutionary.

Although many of these images remain anonymous, those signed by one American photographer, Walter Horne, reveal the wide range of subject matter from which future purchasers or publishers were able to choose. Horne arrived in El Paso in 1910; soon after the outbreak of war across the border, he purchased a camera and the equipment necessary to produce photo post-cards. Although Horne had no prior training as a photographer, his images eventually reached towns and cities across the United States, putting a visual face on the Revolution for a vast public. In August 1916, when thousands of National Guard troops were stationed in El Paso and tensions were especially high, Horne was selling five thousand postcards a day to soldiers as well as retailers.[9] Horne offered a selection from among a tremendous variety of scenes. Some, like *Busy Bees*, spoke of the continual boredom and infrequent romance of life on the fringes of action. Others foregrounded brutal scenes of death and destruction.

Among Horne's most popular photo cards were those of the execution of three men accused of stealing by Carrancista forces on January 15, 1916. One by one, the unfortunate victims are seen crumpling against an adobe wall under the impact of the firing squad's volley. In other cards, curious spectators inspect the lined-up corpses (fig. 37). This series of images drew upon a long tradition of representing the apparently arbitrary violence of Latin America, rendered most famously in Manet's *Execution of Maximilian* of 1867. More surprising was the popularity of photographs by Horne and others of lynchings and of burned corpses, of Mexican soldiers with their heads blown open, lying in the dust of the northern desert. Universal symbols of the gore and waste of war, they nevertheless remain frightening and repulsive even to jaded eyes in the late twentieth century. Yet such stark photographs were so successful that Horne was often able to reissue the same image with different captions, as well as suffering pirated copies of his best-selling cards. Showing the

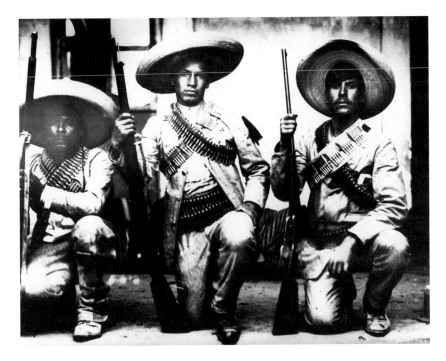

36 Otis A. Aultman, *Three Soldiers of the Revolution*, c. 1912, photograph. El Paso Public Library, Otis A. Aultman Collection. (2)

65

de la frontera, compró una cámara y el equipo necesario para producir tarjetas postales usando fotografías. Aunque Horne no tenía formación previa como fotógrafo, sus imágenes llegaron a pueblos y ciudades a través de los Estados Unidos, poniéndole rostro a la revolución para un vasto público. En agosto de 1916, cuando miles de tropas de la Guardia Nacional estaban acantonadas en El Paso y las tensiones estaban especialmente altas, Horne vendía diariamente cinco mil tarjetas postales a los soldados y a los detallistas.[9] Ofrecía una selección de una tremenda variedad de vistas. Algunas, como *Busy Bees*, trataban del aburrimiento continuo y el romanticismo poco frecuente de la vida al margen de la acción. Otras ponían en el primer plano escenas brutales de muerte y destrucción.

Entre las tarjetas postales fotográficas más populares de Horne estaban las de la ejecución el 15 de enero de 1916 de tres hombres acusados de robo por las fuerzas carrancistas. Una por una, las desafortunadas víctimas se ven desplomándose contra un muro de adobe bajo el impacto de la descarga del pelotón de fusilamiento. En otras tarjetas hay espectadores curiosos inspeccionando las filas de cadáveres (fig. 37). Esta serie de imágenes se inspiraba en la vieja tradición de representar la violencia aparentemente arbitraria de América Latina, cuyo más famoso ejemplo es la *Ejecución de Maximiliano* de Manet, 1867. Más sorprendente era la popularidad de las fotografías que Horne y otros fotógrafos tomaron de linchamientos y de cadáveres quemados, de soldados mexicanos con la cabeza destrozada, tendidos sobre el polvo del desierto norteño. Símbolos universales de la sangre y el desperdicio de la

guerra, estas imágenes siguen siendo, de todos modos, espantosas y repulsivas hasta para nuestros ojos hartos de violencia de fines del siglo XX. Sin embargo, estas fotografías tan desoladas tenían tanto éxito que, a menudo, Horne las podía reeditar con diferentes pies y hasta tolerar las copias piratas de las tarjetas postales que más se vendían. Al mostrar al mexicano vencido por la muerte, las tarjetas fotográficas de Horne reafirmaban la superioridad de los Estados Unidos sobre su vecino del sur.

En abril de 1915, en una batalla decisiva en Celaya, Guanajuato, la caballería de Francisco Villa fue derrotada por el ejército de Álvaro Obregón, que contaba con equipo más moderno. Obregón perdió un brazo en el conflicto; pero esta derrota manchó gravemente la reputación de Villa. Cuando Wilson le extendió reconocimiento diplomático al gobierno de Carranza en el otoño, Villa, airado, inició una campaña desesperada contra los Estados Unidos. En enero de 1916, los villistas atacaron el pueblo fronterizo de Columbus, en Nuevo México, aterrorizando a los habitantes y dejando dieciocho norteamericanos muertos y numerosas casas y tiendas destruidas. Los

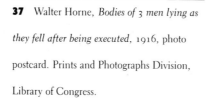

37 Walter Horne, *Bodies of 3 men lying as they fell after being executed*, 1916, photo postcard. Prints and Photographs Division, Library of Congress.

38 Photographer not identified, *Pancho Villa on Horseback*, c. 1914, photograph. Prints and Photographs Division, Library of Congress. (6)

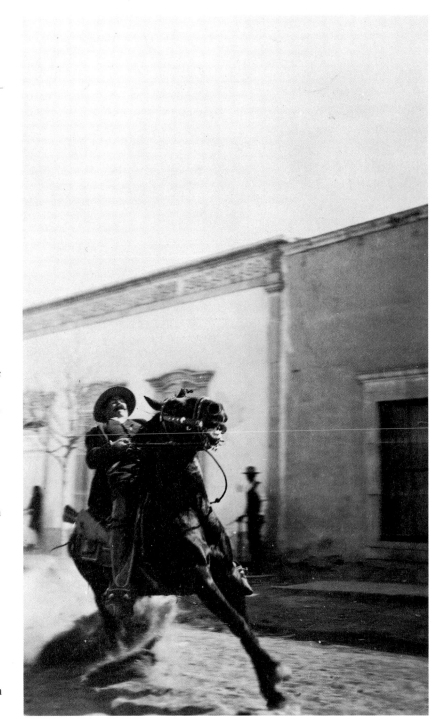

Mexican as defeated through death, Horne's photo cards reasserted America's superiority over its neighbor to the south.

In April 1915, in a decisive battle at Celaya, Guanajuato, Francisco Villa's cavalry was defeated by the more modernly equipped army of Álvaro Obregón. Although Obregón lost an arm in the conflict, Villa's reputation was seriously tarnished. When Wilson extended diplomatic recognition to the Carranza government in the fall, an enraged Villa began a desperate campaign against the United States. In January 1916, Villistas attacked the border town of Columbus, New Mexico, terrorizing the inhabitants and leaving eighteen Americans dead and numerous houses and stores destroyed. Photographers, including Aultman and Horne, rushed to the scene of the only foreign invasion of U.S. soil since the War of 1812.

Villa had become something of a folk hero in the United States earlier in the war. John Reed's *Insurgent Mexico*, first published in 1914, dramatized the successes of Villa's army at and after his decisive victory over the Huertistas at Ojinaga. During the same battle, the Mutual Film Corporation of New York placed Villa under contract and filmed the general in action, under the direction of the young Raoul Walsh. Later, this footage was combined with fictional segments in which the director also played the part of Villa. The resulting silent film, *The Life of Villa*, was largely biographical and generally favorable to its protagonist, with a story line running from Villa's youthful defense of his sister at the hands of a federal officer to his repeated victories on the battlefield.[10]

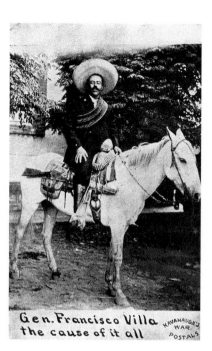

39 Kavanaugh's War Postals, *Gen. Francisco Villa the cause of it all*, c. 1915, photo postcard. John O. Hardman Collection, Warren, Ohio. (7)

fotógrafos, entre los que figuraban Aultman y Horne, corrieron a la escena de la única invasión extranjera de tierra estadounidense desde la Guerra de 1812.

Villa se había convertido previamente en una especie de héroe popular en los Estados Unidos. *México Insurgente*, de John Reed, que se publicó por primera vez en 1914, dramatiza los éxitos del ejército de Villa en su victoria decisiva sobre los huertistas en Ojinaga y después. Durante la misma batalla, la Mutual Film Corporation de Nueva York firmó un contrato con Villa y filmó al general en acción, bajo la dirección del joven Raoul Walsh. Más tarde, esta película se combinó con segmentos ficticios en los que el director desempeñaba también el papel de Villa. La película muda que resultara, *The Life of Villa*, fue en gran parte biográfica y, en general, favorable a su prota-

gonista: la trama narraba cómo el joven Villa había defendido a su hermana de las garras de un oficial federal y sus repetidas victorias en el campo de batalla.[10]

Las imágenes del general montando a caballo triunfalmente, que se ven en la película y han sido repetidas por otros fotógrafos en distintos momentos, son imágenes clásicas y se utilizan como ilustraciones de textos hasta el día de hoy (fig. 38). Éstas se encuentran entre las pocas fotografías de acción de guerra tomadas antes de la Segunda Guerra Mundial; presentan a Villa como un autor dinámico de la historia, viviendo de acuerdo con su reputación como el Centauro del Norte. La pose ecuestre clásica se convirtió en el símbolo del impulso avanzador desatado por la misma revolución. El ataque subsecuente de Villa a Columbus, sin embargo, hizo que Wilson mandara una expedición punitiva sin éxito alguno, dirigida por el General John Pershing, que entró en México para capturar al hombre que ahora se temía y se injuriaba (fig. 39). Solamente las gráficas fotografías del cadáver de Villa (fig. 165), tomadas después de su asesinato en Parral, Chihuahua, en 1923, captarían la imaginación del público como la habían captado, en otra época, las del dirigente a quien Reed llamara románticamente el "Robin Hood mexicano."

No todas las fotografías de la revolución presentaban el tedio o la violencia de la guerra. Algunas mostraban los efectos de la guerra sobre una población más amplia, sobre las masas de individuos cuyas vidas fueron desarraigadas y a veces destruidas por el conflicto que parecía interminable. Muchos mexicanos de las regiones rurales sacaron poco provecho de la retórica reformista de los dirigentes que controlaban el país: sus tierras fueron confiscadas o pisoteadas, sus hijos conscriptos por los ejércitos merodeadores, y ellos perdieron sus trabajos cuando cerraron las minas y las fábricas extranjeras. Muchos buscaron protección en los Estados Unidos, siguiendo el éxodo anterior de los refugiados de la clase alta que se habían mudado a Europa después de la caída de Díaz, o más tarde, a los suburbios de San Antonio y Los Ángeles.

The images of the general triumphantly riding horseback, seen in the film and repeated by other photographers at different times, became classics, and have enjoyed a continued life as textbook illustrations (fig. 38). These are among the few photographs of wartime action taken before the Second World War; they present Villa as a dynamic maker of history, living up to his reputation as the Centaur of the North. The classic equestrian pose became a symbol of the unleashed forward-moving impulse of the Revolution itself. Villa's subsequent raid on Columbus, however, prompted Wilson to send the ultimately unsuccessful punitive expedition led by General John Pershing into Mexico to capture a man now feared and reviled (fig. 39). Only the graphic photographs of his dead corpse (fig. 165), taken after his assassination in Parral, Chihuahua, in 1923, would capture the public imagination as once had those of the leader Reed romantically called the "Mexican Robin Hood."

Not all photographs of the Revolution depicted the tedium or the violence of the war itself. A few revealed the war's effects on a wider populace, on the masses of individuals whose lives were uprooted and at times destroyed by the seemingly endless conflict. Many rural Mexicans benefited little from the reformist rhetoric of the leaders in control: their lands were confiscated or trampled and their sons were drafted by marauding armies, their jobs lost as foreign-owned mines and factories closed. Many sought protection in the United States, following the previous exodus of upper class refugees who had moved to Europe following the fall of Díaz, or later to the suburbs of San

Antonio and Los Angeles. Participants in the first major wave of Mexican immigration to the United States, most sought contacts or relatives there, and often found jobs in a newly emerging Southwestern economy.[11]

The wistfully titled *On the Inside Looking Out* (1914) shows several Mexicans looking past the barbed wire of a refugee camp (fig. 40). A young boy, gripping the fence, stares out at the photographer. This and other photographs of the camp show the prisoners quietly waiting, pacing, cooking over open fires, making tortillas. Only the barbed wire and U.S. Army tents remind the viewer that this is not daily life in rural Mexico. The Mexicans seen in these images had arrived for political rather than economic reasons. In January 1914, after Villa's army defeated the forces under Huerta at Ojinaga, thousands of troops from the losing side, together with their families, fled to Presidio, Texas. They were eventually concentrated at Fort Bliss, an army

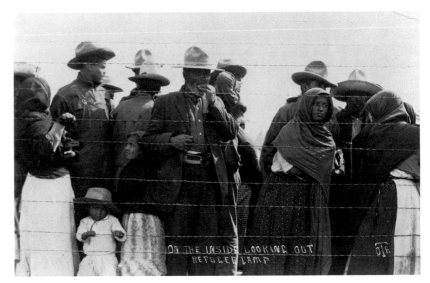

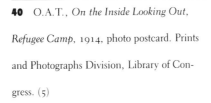

40 O.A.T., *On the Inside Looking Out, Refugee Camp*, 1914, photo postcard. Prints and Photographs Division, Library of Congress. (5)

Participantes en la primera gran ola de inmigración mexicana a los Estados Unidos, la mayoría buscó contactos o familiares allí y frecuentemente encontró trabajo en la incipiente economía del Suroeste.[11]

La fotografía que lleva el melancólico título *On the Inside Looking Out* (1914) muestra varios mexicanos mirando más allá del alambre de púas de un campamento de refugiados (fig. 40). Un joven, agarrando la cerca, mira directamente al fotógrafo. Esta y otras fotografías del campamento muestran a los prisioneros esperando tranquilamente, yendo y viniendo, cocinando en una hoguera abierta, haciendo tortillas. Sólo el alambre de púas y las tiendas de campaña del ejército estadounidense le recuerdan al espectador que ésta no es una imagen de la vida cotidiana en una zona rural de México. Los mexicanos que se ven en estas imágenes habían llegado por razones políticas más que económicas. En enero de 1914, después que el ejército de Villa venció a las fuerzas dirigidas por Huerta en Ojinaga, miles de tropas de la parte derrotada, junto con sus familias, huyeron a Presidio, Tejas. Con el tiempo se concentraron en Fort Bliss, un puesto del ejército que se encuentra justo afuera de El Paso. Estas vistas fotográficas del campamento revelan poco del racismo y el miedo expresado por otros habitantes blancos de El Paso en esa época: como se preocupaba un residente, "Son extranjeros, civiles, indigentes, carecen de higiene y probablemente se conviertan en carga pública [y] de hecho son repugnantes a toda ley que rige la admisión de extranjeros a los Estados Unidos."[12] Más bien, las fotografías tratan con simpatía a los mexicanos expatriados como víctimas y, quizá, como futuros inmigrantes saludables y respetables. Aunque la mayoría de estos mexicanos habían salido con la intención de regresar algún día, muchos permanecieron en los Estados Unidos una vez cerrados los campamentos.

Durante los años diez, pocos artistas mexicanos retrataron la revolución, a excepción de los caricaturistas y fotógrafos corresponsales, entre los que figuraba el famoso Agustín Casasola. Algunas figuras importantes del mundo artístico estaban en Europa, entre ellos Diego Rivera y Roberto Montenegro,

y había poco apoyo privado o auspicio gubernamental para las artes. David Alfaro Siqueiros hizo una serie completa de dibujos basados en temas revolucionarios, probablemente mientras servía con las fuerzas del general Manuel Diéguez en Jalisco, antes que el artista también se mudara a París en 1919.[13] Los grabados en madera de José Guadalupe Posada, utilizados para ilustrar hojas volantes impresas en la Ciudad de México para un amplio público, incluían numerosas referencias, con frecuencia paródicas, a la revolución. La elevación póstuma de Posada como un "precursor" de lo que los artistas y los críticos de los años veinte llamaran el "renacimiento mexicano" puede haberse debido al hecho de que él era el artista más prolífico que haya vivido y representado la revolución que muchos sólo conocían de segunda mano.

Zapatista Soldiers (1920), del artista y diseñador de interiores estadounidense Winold Reiss, es una de las primeras obras que trata la revolución mexicana como tema estético más que noticiero realizado por un artista de cualquier nacionalidad (fig. 41). Reiss había viajado a México en 1920 y, quizá, su imagen más cautivante de este viaje sea su retrato al pastel de dos soldados en la ciudad de Cuernavaca, la única obra mexicana de Reiss que se refiere a los sucesos históricos de la década anterior. Tres años después de concluir el más serio conflicto armado, las poblaciones rurales todavía mantenían las armas que se habían recibido durante la guerra. Y, sin embargo, en este retrato los dos soldados parecen ser más hermanos que bandidos violentos. El íntimo punto de vista del artista y su utilización de colores brillantes distinguen a estos hombres de los que fotografía Otis Aultman en los primeros años de la guerra. Esta obra parece estar relacionada más estrechamente a la también tranquila *Campamento Zapatista* (1921) de Fernando Leal, que se considera frecuentemente como la primera pintura importante en tener un tema revolucionario en el arte mexicano.[14] Los soldados de Reiss, con cartucheras o sin ellas, simbolizan una revolución que ya no había que temer sino más bien conmemorar por medio del arte.

Aunque las representaciones de la revolución mexicana llegarían a defi-

post just outside El Paso. These photographic views of the camp reveal little of the racism and fear expressed by other white inhabitants of El Paso at the time: as one resident worried, "They are aliens, civilians, indigent, unhygienic and liable to become public charges [and] in fact are obnoxious to every law governing the admission of aliens into the United States."[12] Rather, the photographs sympathetically treat the displaced Mexicans as victims, and perhaps as healthy and respectable future immigrants. Although most of these Mexicans had left intending eventually to return, many remained in the United States once the camps were closed.

During the 1910s, few Mexican artists other than newspaper caricaturists and photographers, including the famous Agustín Casasola, portrayed the Revolution. Several major figures of the art world, including Diego Rivera and Roberto Montenegro, were in Europe, and there was little private support or government sponsorship of the arts. David Alfaro Siqueiros did complete a series of drawings with revolutionary themes, probably while serving with the forces of General Manuel Diéguez in Jalisco, before the artist himself moved on to Paris in 1919.[13] The wood engravings of José Guadalupe Posada, used to illustrate broadsides printed in Mexico City for a broad popular audience, included numerous and often parodical references to the Revolution. Posada's posthumous elevation as a "precursor" of the so-called Mexican renaissance by artists and critics in the 1920s may have been due to the fact that he was the most prolific artist to have experienced *and* represented a Revolution that many knew only secondhand.

Zapatista Soldiers (1920), by American artist and interior designer Winold Reiss, is one of the earliest treatments, by an artist of any nationality, of the Mexican Revolution as an aesthetic rather than newsworthy subject (fig. 41). Reiss had traveled to Mexico in 1920, and this pastel portrait of two soldiers in the city of Cuernavaca, the only Mexican work by Reiss that refers to the historic events of the previous decade, is perhaps his most compelling image from this trip. Three years after the most serious armed conflict was over,

rural populations still held on to the arms they had been given during the war. Yet in this portrait, the two soldiers seem more like brothers than violent bandits; the artist's intimate point of view, as well as his use of brilliant color, distinguish these men from those depicted by Otis Aultman in the early years of the war. This work seems more closely related to Fernando Leal's equally tranquil *Zapatistas at Rest* (1921), often considered the first major painting with a revolutionary theme in Mexican art.[14] Cartridge belts or not, Reiss's soldiers symbolize a revolution that was no longer to be feared but rather memorialized through art.

Although representations of the Mexican Revolution would come to define much of the easel and mural painting of Diego Rivera, José Clemente Orozco, and other Mexicans from the mid-1920s on, few American artists developed the theme. One notable exception is Octavio Medellín, whose family had been forced to leave Mexico for San Antonio in the final years of the Revolution. After studying sculpture in the States, Medellín returned to Mexico in 1929 and remained for two years, the first of several visits by the artist to the land of his birth.

The Spirit of the Revolution (1932), which Medellín carved from soft Texas limestone, shows a kneeling soldier with his gun, sheltered by a taller female figure (fig. 42). Between them, Medellín recalls a shared Precolumbian heritage in the form of the snakelike Quetzalcoatl, the Central Mexican god of life and wind. In contrast to the smooth forms of the figures, angular bas-reliefs on the rectangular base show birds of peace, a more concise pietà-like image, as well as a stylized scene of actual conflict. The sculpture as a whole might be read as symbolizing the future protected by the past or the peasant watched over by his faith. Medellín himself has characterized the work as "the image of a people in a tragic outcry for freedom from oppression," caught in a "revolt inflicted by foreign influences and the power of the Christian religion against the forces and spirit of their heritage."[15] Medellín's experience as a direct participant in, rather than mere observer of, the trage-

nir gran parte de la pintura de caballete y los murales de Diego Rivera, José Clemente Orozco y otros mexicanos desde mediados de los años veinte en adelante, pocos artistas norteamericanos desarrollaron el tema. Una notable excepción es Octavio Medellín, cuya familia se había visto forzada a salir de México para San Antonio en los últimos años de la revolución. Después de estudiar escultura en los Estados Unidos, Medellín regresó a México en 1929, donde permaneció dos años, la primera de varias visitas del artista a su tierra natal.

The Spirit of the Revolution (1932), que Medellín esculpió en piedra caliza de Tejas, fácil de trabajar, muestra a un soldado arrodillado empuñando su arma y protegido por una figura femenina más alta (fig. 42). Medellín se inspira en la herencia prehispánica que comparten ambas figuras y representa entre ellas al serpentesco Quetzalcóatl, el dios de la vida y del viento del altiplano mexicano. En contraste con las superficies pulidas de las figuras, los bajorrelieves zigzagueantes de la base rectangular muestran los pájaros de la paz, una imagen más concisa que recuerda la Piedad y una escena estilizada del conflicto en sí. En conjunto, la escultura podría interpretarse como que simboliza el futuro protegido por el pasado o el campesino velado por su fe. Medellín mismo ha caracterizado su obra como "la imagen de un pueblo en una protesta trágica por liberarse de la opresión," atrapado en una "rebelión infligida por las influencias extranjeras y el poder de la religión cristiana contra las fuerzas y el espíritu de su patrimonio."[15] La experiencia de Medellín, que fue participante directo en las tragedias de la revolución y no simplemente observador, le permitió crear una obra en la que la guerra y la paz, la esperanza y la desesperación, son los elementos no resueltos de la memoria reciente.

NOSTALGIA POR UN MUNDO QUE DESAPARECE

A pesar de la movilización de los campesinos durante la revolución, las imágenes de esta gente creadas por los artistas estadounidenses que visitaron el país en los años posteriores omitieron en su mayoría toda indicación de violencia, buscando en su lugar la nación exótica y tranquila que muchos recordaban desde antes de la guerra. En A Pure Aztec Type (1920), de Winold Reiss, el artista muestra un hombre de perfil, su fuerte nariz aquilina prominente y su negro cabello despeinado (fig. 43). El retrato revela un interés etnográfico en la fisonomía, una continuación del modo de representar a los miembros de razas distantes prevaleciente en el siglo XIX.[16] Pero Reiss retrata su sujeto vestido con la camisa de algodón blanco y los pantalones holgados tradicionales en todo el país. Este traje blanco, al que los norteamericanos se refieren casi invariable y condescendientemente como "pijamas," era el resultado de un sinnúmero de imposiciones legales que forzaron a los indígenas a abandonar su cultura tradicional. Así, a pesar de las implicaciones del título, la imagen revela con sutileza la mezcla del indígena y el europeo que ha definido por mucho tiempo a la clase baja de México.

Durante su estancia en México, Reiss completó una amplia serie de retratos similares; en cada caso, los elementos del traje—el rebozo de seda o algodón, el sarape de lana y el sombrero de ala ancha—revelan el patrimonio europeo del campesino mexicano. Estas imágenes, por lo tanto, se distinguen bien de las que Reiss había hecho de los miembros de la tribu blackfeet mientras viajaba por Montana en 1919. Los blackfeet aparecen en su traje indígena tradicional que, sin duda, sacaron a petición del artista de los baúles y los cuartos traseros donde los guardaban para usar ropa comprada en las tiendas. Sus retratos de los blackfeet recuerdan las fotografías de composición similar hechas por Edward S. Curtis de los indígenas en los Estados Unidos, que parecían preservar los aspectos culturales originales de las tribus que estaban desapareciendo pero que, de hecho, representaban una realidad que había sido destruida hacía mucho tiempo por el avance de los blancos.[17] Para Curtis y Reiss, el indio norteamericano tuvo que ser reequipado, hasta reprimitivizado, para poder merecer su representación.

Cuando era niño, en Alemania, a Reiss le habían cautivado las novelas populares de Karl May, un autor alemán cuyos libros sobre el Oeste eran extremadamente populares, a pesar de que May, en realidad, nunca había visi-

41 Winold Reiss, *Zapatista Soldiers*, 1920,

pastel on paper. Private collection. (12)

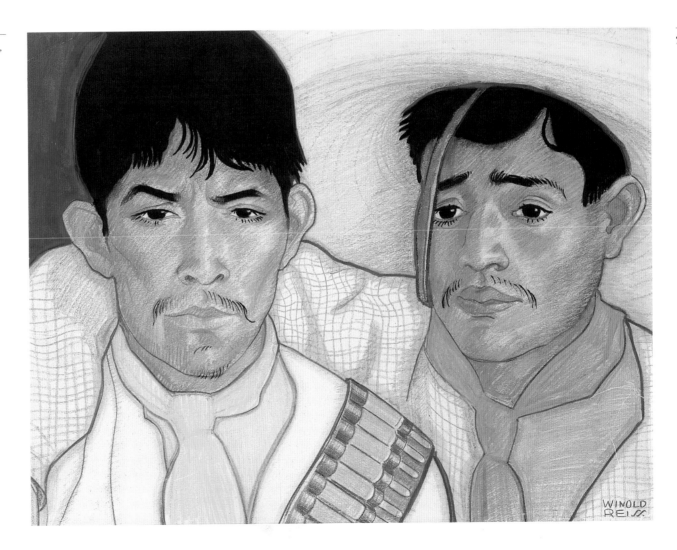

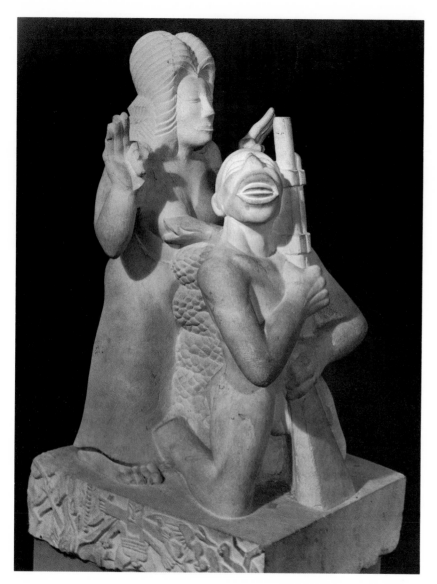

42 Octavio Medellín, *The Spirit of the Revolution*, 1932, limestone. Collection Mrs. O. Medellín, Bandera, Texas. (13)

43 Winold Reiss, *A Pure Aztec Type*, 1920, mixed media on paper. Courtesy W. Tjark Reiss.

tado el Nuevo Mundo. En Montana, Reiss pudo volver a crear los indios descritos por May, ya que su derrota había ocurrido hacía poco tiempo, dentro del período aún recordado por los vivos. En México, donde la conquista había ocurrido hacía casi cuatro siglos, era imposible hacer una recreación similar. De hecho, para ver una representación artística (más que antropológica) de los indígenas, con sus tocados de plumas y sus taparrabos, antes que llegara a ellos la cultura europea, uno tiene que volver a las ilustraciones imaginativas de Frederick Remington para *The Aztec Treasure-House*, una novela

dies of the Revolution allowed him to create a work in which peace and war, hope and despair, are the unresolved elements of recent memory.

NOSTALGIA FOR A VANISHING WORLD

Despite the mobilization of the rural peasantry during the Revolution, images of these people by visiting American artists in subsequent years overwhelmingly omitted any indications of violence, seeking out instead the exotic and untroubled nation that many remembered from before the war. In Winold Reiss's *A Pure Aztec Type* (1920), the artist shows a man in profile, his strong aquiline nose prominent and his black hair unkempt (fig. 43). The portrait reveals an ethnographic interest in physiognomy, a continuation of nineteenth-century modes of depicting members of distant races.[16] Yet Reiss portrayed his subject dressed in the white cotton shirt and loose pants commonly seen throughout the country. This white costume, almost invariably and condescendingly referred to as "pyjamas" by Americans, was one result of innumerable legal impositions forcing the Mexican Indian to abandon his ancient culture. Thus despite the title's implication, the image subtly reveals the blend of Indian and European that has long defined Mexico's underclass.

While in Mexico, Reiss completed an extended series of similar portraits; in each case, elements of costume—the silk or cotton rebozo, the wool serape and wide-brimmed sombrero—reveal the European heritage of the Mexican peasant. These images are therefore quite distinct from those of members of the Blackfeet tribe that Reiss had made while traveling through Montana in 1919. The Blackfeet are shown wearing traditional indigenous costumes, which the artist no doubt asked the Indians to pull from storage chests and backrooms, where they had been consigned in favor of store-bought clothes. His portraits of the Blackfeet recall the similarly composed photographs by Edward S. Curtis of Native Americans in the United States, which seemed to

preserve the original cultural aspects of the vanishing tribes but in fact depicted a "reality" long since destroyed by advancing whites.[17] For Curtis and Reiss, the North American Indian had to be reoutfitted, reprimitivized even, to merit representation.

As a child in Germany Reiss had been captivated by the popular novels of Karl May, a German author whose books on the Wild West were tremendously popular despite the fact that May had never actually been to the New World. In Montana, Reiss was able to recreate the Indians described by May, since their defeat had occurred within living memory. In Mexico, where the conquest was almost four centuries past, similar recreations were impossible. Indeed, for artistic (rather than anthropological) representations of *Mexican* Indians untouched by European culture, wearing feathered headdresses and loincloths, one must turn back to the fanciful illustrations by Frederick Remington for *The Aztec Treasure-House*, a novel by Thomas A. Janvier first published in 1890 (fig. 44).[18] In this book a group of American adventurers, accompanied by a Franciscan monk, discover a lost Aztec city hidden in an imaginary Mexican desert. Really "pure Aztec types" were to be found only in the plot of a bizarre and outlandish novel.

Traveling in Mexico, Reiss and other American artists would discover not the "primitives" discussed by novelists or anthropologists,[19] but rather the Mexican peasants or campesinos, a group constantly placed in opposition to the elite Europeans of the haciendas and cities. The culture of these rural populations was the result of centuries of domination and exchange, where Catholicism prevailed but native religious practices continued, where baroque churches coexisted with ancient granaries and modern railway stations, where commercial advertisements were often as much a part of the scene as traditional ceramics and farm animals introduced originally by the Spanish. Sometimes these people spoke Indian languages and in fact thought of themselves as Indians. Most, however, would best be described as "mestizos," as the bearers of both European and Indian culture and blood, although, as Guillermo Bonfil has convincingly shown, the term is itself a political cre-

de Thomas A. Janvier que se publicó por primera vez en 1890 (fig. 44).[18] En este libro un grupo de aventureros norteamericanos, acompañados por un monje franciscano, descubren una ciudad azteca perdida que estaba escondida en un imaginario desierto mexicano. En realidad, estos "tipos aztecas puros" podían encontrarse solamente en la trama de una novela extraña y extravagante.

Viajando por México, Reiss y otros artistas norteamericanos no descubrirían a los "primitivos" descritos por los novelistas ni por los antropólogos,[19] verían más bien a los campesinos mexicanos, un grupo que se colocaba constantemente en oposición a la élite europea de las haciendas y las ciudades. La cultura de estas poblaciones rurales era el producto de siglos de dominación e intercambio, donde había predominado el catolicismo pero persistían las prácticas religiosas nativas, donde las iglesias barrocas coexistían con los graneros antiguos y las modernas estaciones de ferrocarril, donde con frecuencia los anuncios formaban una parte tan importante de la realidad como las cerámicas tradicionales y los animales de las fincas introducidos originalmente por los españoles. Hablaban a veces sus idiomas originales y, de hecho, se consideraban a sí mismos como "indios." La mayoría, sin embargo, podrían describirse mejor como mestizos, portadores tanto de la cultura y la sangre europea como de la indígena, aunque, como demostrara convincentemente Guillermo Bonfil, el término mismo es una creación política que borra la complejidad mucho más amplia de su situación y su historia.[20]

No obstante, se puede encontrar muchos paralelos entre las maneras en que los artistas norteamericanos conceptualizaron al "indio" en sus representaciones del Oeste y de México. La nostalgia y el deseo de preservar una cultura que supuestamente estaba condenada a desaparecer son términos que recurren en ambas empresas artísticas. Al discutir los retratos de los indios en el arte norteamericano de fines del siglo XIX, Alex Nemerov ha afirmado:

Como marcador de un pasado idealizado, la imagen de un indio podía en cierto sentido intercambiarse con otras representaciones antimodernas. Como las imágenes de la cultura medieval, de la América colonial o del Viejo Oeste en general, [la imagen del indio] sugería atractivamente una época proverbialmente más simple. . . . En otro sentido, sin embargo, estas imágenes indias deben leerse aparte de otros temas nostálgicos. Son distintas porque por sí solas ayudaron a sancionar la matanza que representaban. Al igualar a las culturas indias con el pasado, estas imágenes aceptaron implícitamente una teoría de evolución social que postulaba la desaparición de los pueblos "primitivos" ante el avance inexorable de la "civilización."[21]

Para algunos norteamericanos, las imágenes idealizadas de la vida rural mexicana servían como un símbolo abstracto de una Época de Oro en la que el hombre trabajaba la tierra, tenía poco uso para las máquinas o los periódicos y disfrutaba de una continuidad cultural con sus antepasados. De ahí la poderosa resonancia de la frase "ídolos tras los altares" para los norteamericanos: los indígenas pueden haberse visto forzados a adaptarse a las incursiones extranjeras, pero permanecían en contacto con su pasado antiguo, como ancla de estabilidad en una era que, de lo contrario, se caracterizaba por sus transformaciones rápidas y aterradoras. Además, los norteamericanos descubrieron en el México rural una vida ceremonial tradicional y una estructura comunal estrechamente unida, fenómenos que muchos temían se habían perdido, o al menos que estaban en peligro, en la América industrial moderna. Desde la perspectiva del extranjero, las fiestas y los mercados al aire libre no eran solamente más animados y curiosos que los almuerzos del Club Rotario o que los grandes almacenes; eran también más reales y más llenos de vida porque escapaban a la normalización que llegó a tipificar la vida norteamericana después de los años veinte.

En 1921 ya se elogiaban los retratos mexicanos de Winold Reiss por preservar "aquellos tipos indígenas americanos que están desapareciendo rápidamente."[22] No es que se estuviera muriendo la gente, sino que estaba aban-

ation that erases the much greater complexity of their situation and history.[20]

Nevertheless, many parallels are to be found in the ways American artists conceptualized the "Indian" in their depictions of the Far West and of Mexico. Nostalgia and the desire to preserve a culture supposedly doomed to disappear are recurring themes in both artistic endeavors. In discussing portrayals of Indians in late nineteenth-century American art, Alex Nemerov has argued:

> As a marker for an idealized past, the image of an Indian was in one sense interchangeable with other antimodern representations. Like images of medieval culture, colonial America, or the Old West in general, it appealingly suggested a proverbially simpler time. . . . In another sense, however, these Indian images must be read apart from other nostalgic themes. They differ because they alone helped sanction the decimation they represented. By equating Indian cultures with the past they implicitly accepted a theory of social evolution that posited the disappearance of "primitive" peoples before the inexorable advance of "civilization."[21]

For some Americans, idealized images of Mexican rural life served as abstract symbols of a Golden Age when man worked the soil, had little use for machines or newspapers, and enjoyed a cultural continuity with his ancestors. Thus the powerful resonance for Americans of the phrase "idols behind altars": the Indian may have been forced to adapt to incursions from the outside, but he remained in touch with his ancient past, an anchor of stability in an era of otherwise rapid and frightening change. In addition, Americans discovered a traditional ceremonial life and close-knit community structure in rural Mexico, phenomena that many feared were lost, or at least endangered, in modern industrial America. From an outsider's perspective, fiestas and open-air markets were not only more colorful and quaint than Rotary Club luncheons or department stores; they were more alive and real because they were free from the standardization that came to typify American life after the 1920s.

As early as 1921, Winold Reiss's Mexican portraits were praised for preserving "those native American types which are fast disappearing."[22] Not that

44 Frederick Remington, *The Fulfilment* [*sic*] *of the Prophecy*, 1890. Illustration from Thomas A. Janvier, *The Aztec Treasure-House* (New York: Harper & Brothers, 1890). Courtesy Yale University Library.

donando gradualmente sus "pijamas" blancas para vestirse con overoles, cambiando los burros por tractores—en breve, pareciéndose más a la clase trabajadora de los Estados Unidos. Los norteamericanos disfrutaban el edén perdido que habían descubierto en México y expresaban constantemente tanto nostalgia por lo que ya se había perdido como temor por lo que pronto desaparecería.

Desde mediados de los años veinte hasta los cuarenta, México atravesó por una rápida modernización. En el período posrevolucionario de reconstrucción nacional se crearon varios programas federales para mejorar la educación y la comunicación, para desarrollar la industria y fomentar las inversiones; y se presenció el comienzo del avance inexorable de la publicidad comercial, la radio y el teléfono. El turismo también aumentó después que la administración de Harding reconociera oficialmente al presidente mexicano Álvaro Obregón en agosto de 1923.[23] Junto con la estabilidad política vinieron las inversiones en los caminos, hoteles y otras instalaciones, una tendencia que crecería dramáticamente en los años treinta y que simboliza la inauguración en 1936 de la Carretera Panamericana, transitable todo el año, que enlazaba a Laredo, Tejas, con la Ciudad de México. Comprometidos a conmemorar una cultura que supuestamente estaba moribunda, los norteamericanos generalmente excluían de su obra esta prueba de evolución contemporánea. Ellos casi nunca se daban cuenta, si es que lo hicieron alguna vez, de que sus idealizaciones visuales y verbales de México rural alentaban más el turismo y facilitaban la incursión de la misma modernidad que ellos condenaban.

EL "INDIO" ABSTRACTO La abstracción del mexicano, su transformación en el símbolo sin rostro de un mundo eterno, tiene una larga historia. En el siglo XIX, los juegos de figuritas de cera o de fotografías de los vendedores de las calles mexicanas y de los trabajadores agrícolas disfrutaban de gran popularidad entre los turistas y coleccionistas.[24] Fanny Calderón de la Barca, cuyas cartas publicadas constituyen todavía un retrato cautivante de la vida mexicana en la década de 1840, envió una vez una colección de estas esculturas de cera a su familia en Nueva York desde México. En muchos casos, las figuras humanas no eran más que maniquíes sin facciones, diseñados exclusivamente para llevar el traje pintoresco y las cargas de cada "tipo" representativo. Las esculturas en cera del artista mexicano Luis Hidalgo, especialmente popular en los Estados Unidos en los años veinte, puso al día esta tradición. Hidalgo, al igual que su colega caricaturista Miguel Covarrubias, vivía en Nueva York durante esta década frenética, produciendo no sólo "tipos" mexicanos chistosos (figs. 45 y 46) sino también caricaturas de personalidades importantes.

En su arte de los años veinte, Diego Rivera también continuaría en esta vena, aunque de forma menos literal. A pesar de que incluía de vez en cuando el retrato de alguna personalidad reconocible, la gran mayoría de las figuras que desfilan por sus murales y por sus pinturas de caballete son campesinos anónimos (fig. 47). El artista idealizaba y repetía las caras redondas de los indios, más los integrantes de un todo colectivo que individuos únicos, que ayudaban a comunicar los valores y las tradiciones eternas. Los artistas estadounidenses, en sus imágenes del indio mexicano, también llegarían a despersonalizar a sus sujetos, convirtiéndolos en habitantes simbólicos de un México rural y de ensueño.

Dos de los pintores norteamericanos que primero visitaron México en los años después de la revolución fueron Everett Gee Jackson y Lowell Houser, que viajaron juntos a México en tren desde Chicago en 1923. Su primer objeto era vivir entre los indios kickapoo, pero los indios no tenían gran interés en recibir a estos buscadores de lo "primitivo." En cambio, los dos norteamericanos alquilaron una casa en el Lago de Chapala, cerca de Guadalajara, que, incidentalmente, acababa de ser desocupada por el novelista británico D. H. Lawrence.[25] Aunque el Lago de Chapala ya había sido "descubierto" como retiro veraniego por la élite de Guadalajara y la colonia estadounidense, Jackson y Houser se codearon poco con ellos, ya que habían

the people themselves were dying off, but that they were gradually abandoning their white "pyjamas" for blue overalls, exchanging burros for tractors—in short, becoming more like the working class in the United States. Americans relished the lost Eden they had discovered in Mexico, and continually expressed both nostalgia for what had already been lost and fear for what would soon disappear.

From the mid-1920s through the 1940s, Mexico was rapidly undergoing modernization. With the postrevolutionary period of national reconstruction came various federal programs to improve education and communications networks, to develop industry and encourage investment, as well as the inexorable advance of advertising, radio, and the telephone. Tourism to Mexico also increased following the official recognition of Mexican President Álvaro Obregón by the Harding administration in August 1923.[23] With greater political stability came increased investment in roads, hotels, and other facilities, a trend that would grow dramatically in the 1930s and that was symbolized by the inauguration in 1936 of the all-weather Pan-American Highway, linking Laredo, Texas, with Mexico City. Committed to memorializing a supposedly dying culture, Americans generally excluded this evidence of contemporary change from their work. They rarely if ever realized that their visual and verbal idealizations of rural Mexico encouraged further tourism and facilitated the very inroads of modernity that they condemned.

THE ABSTRACT "INDIAN" The abstraction of the Mexican, his transformation into a faceless symbol of a timeless world, has a long history. In the nineteenth century, sets of wax figurines or photographs of Mexican street vendors and agricultural workers were especially popular among tourists and collectors.[24] Fanny Calderón de la Barca, whose published letters remain a compelling portrayal of Mexican life in the 1840s, once sent a collection of these wax sculptures home to her family in New York from Mexico. In many cases, the human figures were but featureless mannequins, designed only to carry the picturesque costumes and cargoes of each representative "type."

The wax sculptures of Mexican artist Luis Hidalgo, especially popular in the United States in the 1920s, brought this tradition up to date. Hidalgo, like fellow caricaturist Miguel Covarrubias, lived in New York during this frenetic decade, producing not only humorous Mexican "types" (figs. 45 and 46) but caricatures of leading personalities as well.

In his art of the 1920s, Diego Rivera would also continue in this vein, although in a less literal way. Despite his occasional inclusion of a portrait of a recognizable personality, the vast majority of the figures who parade through his murals and easel paintings are anonymous peasants (fig. 47). The artist idealized and repeated the rounded faces of the Indians, members of a collective whole rather than unique individuals, who served to convey eternal values and traditions. American artists, in their representations of the Mexican Indian, would also depersonalize their subjects, converting them into the symbolic denizens of a dreamlike rural Mexico.

Two of the earliest American painters to visit Mexico in the years following the Revolution were Everett Gee Jackson and Lowell Houser, who traveled together to Mexico by train from Chicago in 1923. Their first goal was to live among the Kickapoo Indians, but the Indians had little interest in hosting these seekers of the "primitive." Instead, the two Americans rented a house at Lake Chapala, near Guadalajara, that incidentally had just been vacated by the English novelist D. H. Lawrence.[25] Although Lake Chapala had already been "discovered" as a summer retreat by the Guadalajara elite and the American colony, Jackson and Houser mingled little with them, having come primarily to "visit the Indians." The following year they moved to the smaller village of Ajijic, where they were the only outsiders.

Jackson had arrived in Mexico as a self-styled impressionist; soon, however, his painting style changed, perhaps influenced by the monumental figuration of the early frescoes by Rivera and Orozco that he saw in Mexico City in 1925. Rather than emphasizing loose brushwork and the transitory effects of light, his works were now built of clearly defined and rounded forms, more and more reflective of the permanence of the indigenous culture he

45 Luis Hidalgo, *Tehuana*, c. 1926, wax and cloth sculpture with glass beads on wooden base. The Brooklyn Museum. Museum Collection Fund. 27.657. (36)

la cultura indígena que encontraba a su alrededor. *Women with Cactus*, que Jackson pintó en los alrededores de la Ciudad de México en 1925, revela este movimiento. Las mujeres estoicas y los cactos estilizados están pintados en masas de color sólido y ambos parecen estar igualmente arraigados a la tierra (fig. 48).

Como Jackson trabajaba casi exclusivamente en las zonas rurales, no es sorprendente que sus pinturas reflejen la pobreza mexicana, aunque una pobreza fácilmente idealizada y fantaseada por uno que no era más que un espectador. En sus memorias, Jackson recuerda las dificultades que encontró al tratar de enviar un grupo de estas nuevas obras para su país. Por motivos temáticos exclusivamente, el encargado de la oficina local de correos sólo permitió que se enviaran tres pinturas: "Dijo que esas chozas de paja de los indios que yo había pintado darían una impresión errónea de México, y que debía pintar señoritas españolas, especialmente si quería mandar mis pinturas por correo para los Estados Unidos."[26] Lo que puede parecer como el gusto curioso de un burócrata provinciano era, de hecho, una política oficial del gobierno que reconocía la influencia poderosa de la imagen visual. En 1936, otro artista de visita reportó que

el gobierno actual ha dado marcha atrás a la actitud anterior hacia la propaganda tendenciosa. Hace un año todas las obras de arte que pudieran interpretarse como dañinas para el prestigio mexicano se confiscaban en la frontera. Nada que indicara pobreza o miseria se aprobaba. Ahora, sin embargo, los artistas tienen la libertad de representar cualquier aspecto de la vida mexicana y su ambiente pintoresco.[27]

Aunque hoy en día las pinturas de Jackson parecen bien inocuas y apenas llenas de miseria, el hecho de que representaran tipos rurales en vez de bellezas españolas sofisticadas, si bien igualmente antimodernas, era suficiente para merecer censura por parte de un gobierno aún ansioso de presentar un rostro europeo al mundo externo.

venido ante todo a "visitar a los indios." El año siguiente se instalaron en el pueblo más pequeño de Ajijic, donde eran los únicos forasteros.

Cuando Jackson llegó a México era un impresionista; pronto, sin embargo, su estilo de pintar cambió, quizá bajo la influencia de la configuración monumental de los primeros frescos de Rivera y de Orozco que vio en la Ciudad de México en 1925. En vez de hacer hincapié en las pinceladas sueltas y los efectos transitorios de luz, sus obras estaban ahora construidas de formas claramente definidas y redondeadas, reflejando más y más la permanencia de

found around him. Jackson's *Women with Cactus*, painted in the outskirts of Mexico City in 1925, reveals this shift. The stoic women and stylized cacti are painted in solid masses of color, and seem equally rooted to the ground below (fig. 48).

Because Jackson worked almost exclusively in rural areas, it was not surprising that his paintings would reflect Mexican poverty, though a poverty easily idealized and even romanticized by one who was only a spectator. In his memoirs, Jackson recalled his difficulties in sending a group of these newest works home. For reasons of subject matter alone, the local postmaster allowed only three paintings to be mailed: "He said that those straw shacks of the Indians which I had painted would give the wrong impression about Mexico, and that I should paint Spanish señoritas, especially if I wanted to mail my paintings back to the United States."[26] What might seem the curious taste of a provincial bureaucrat was in fact an official government policy, one that recognized the powerful influence of visual imagery. In 1936, another visiting artist reported that

the present government has reversed the former attitude towards tendentious propaganda. A year ago all art work which might be construed as damaging to Mexican prestige was confiscated at the border. Nothing indicative of poverty or squalor was countenanced. Now, however, artists are free to depict any phase of Mexican life and its picturesque surroundings.[27]

Although Jackson's paintings today seem quite tame and hardly full of "squalor," the fact that they depicted rural types rather than sophisticated, if equally antimodern, Spanish beauties was enough to merit censorship by a government still eager to present a European face to the outside world.

On the recommendation of Anita Brenner, whom he had met while living in Mexico City in 1926, Jackson traveled to the Isthmus of Tehuantepec, in the southern Mexican state of Oaxaca. Tehuantepec was a hot and tropical change from cool, dry highland Mexico. It was there that the artist "came

46 Luis Hidalgo, *Panchito*, c. 1926, wax and cloth sculpture on wooden base. The Brooklyn Museum. Museum Collection Fund. 27.659. (35)

47 Diego Rivera, *Flower Seller*, 1926, oil on canvas. Honolulu Academy of Arts. Gift of Mr. and Mrs. Philip E. Spalding. 1932. 49.1. (14)

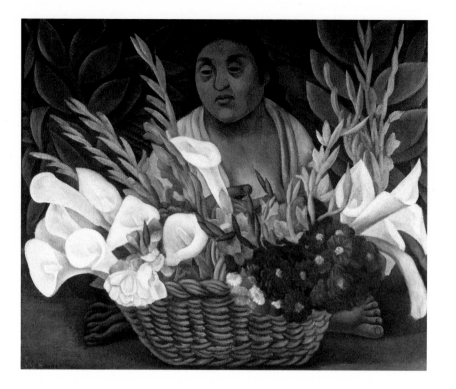

Siguiendo la recomendación de Anita Brenner, a quien había conocido mientras vivía en la Ciudad de México en 1926, Jackson viajó al Istmo de Tehuantepec, en el estado de Oaxaca, al sur de México. Tehuantepec era caliente y tropical en comparación con las tierras altas, secas y frescas de la capital. Fue allí donde el artista encontró "un árbol tan grande y tan fantástico que [supo] que tendría que pintarlo primero que nada. . . . Había sombras azules dispersas sobre la tierra, compitiendo con formas brillantes de blanca luz solar, y el espacio caliente alrededor del gran tronco del árbol y entre las ramas elefantescas parecía vibrar con una energía invisible."[28] Su pintura de esta colorida escena, titulada *Mexican Jungle*, muestra a ese árbol como parte integral de una selva exuberante de vegetación abstracta, donde se encuentran el bohío y el granero sobre pilotes de una pareja de indígenas (fig. 49).

El propio Diego Rivera había viajado a Tehuantepec a fines de 1922. Su viaje fue auspiciado por el ministro de educación, José Vasconcelos, que sentía que el primer mural de Rivera, situado en el anfiteatro de la Escuela Nacional Preparatoria, no era suficientemente "mexicano." Al regresar, Rivera incorporó una densa jungla tropical en su proyecto original, titulado *Creación*. En 1923, Rivera pintó otras escenas en el Patio del Trabajo de la Secretaría de Educación Pública, que se inspiraban en su experiencia en el Istmo.

48 Everett Gee Jackson, *Women with Cactus*, 1925, oil on canvas. Private collection, Los Angeles.

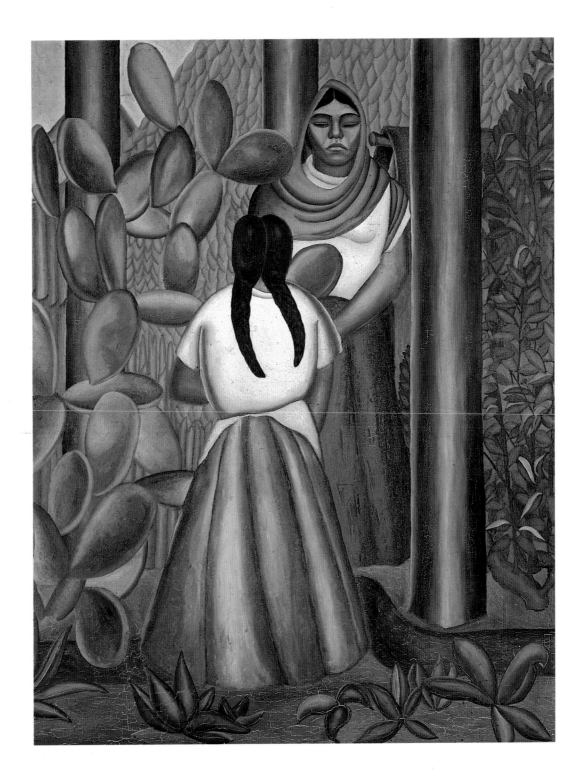

Puede que Jackson haya conocido estos tableros, que muestran a las mujeres de Tehuantepec en su traje tradicional en el centro de un follaje verde obscuro.[29] En *Mexican Jungle*, sin embargo, la mujer lleva un traje más simple y los individuos están envueltos por el bosque que los rodea, actores secundarios en un drama mayor.

En *Ajijic Maidens Carrying Water Jars*, pintado por Lowell Houser alrededor de 1925 cuando vivía con Jackson en las orillas del Lago de Chapala, los personajes juegan un papel más importante, sobrepuestos a la vegetación tropical, que parece un telón de teatro (fig. 50). Este grupo que parece un friso de cuatro figuras descalzas en rebozos negros y largas faldas blancas es un estudio de diseños: no sólo en los estampados de las faldas y el arreglo artificial de hojas y ramas, sino también en la repetición de las figuras con sus cántaros de cerámica. Estas mujeres parecen casi estar cortadas por el mismo molde, y hasta sus rostros carecen de individualidad. Debido a su interpretación estilizada de los rostros y su atención al traje tradicional, la pintura *Ajijic Maidens* de Houser, al igual que la obra de Jackson, hace pensar en la obra de otros artistas en México, entre ellos Rivera y Jean Charlot (fig. 51).

Otro arreglo lineal de mujeres cargando agua muy similar a éste aparece en *Women of Oaxaca* (c. 1927), pintado por Henrietta Shore (fig. 52). El viaje de Shore a México en 1927 fue inspirado, sin duda, por su amistad con el fotógrafo Edward Weston, que había regresado en 1926 de una estancia muy productiva en el país.[30] En la rítmica pintura de Shore, unas mujeres vestidas con los trajes típicos de Tehuantepec desfilan de un lado al otro del cuadro, balanceando sobre la cabeza los cántaros negros de agua de San Bartolo Coyotepec (fig. 53). Aunque la pintura de Shore es algo más inquietante en tono que la de Houser, ambos artistas han idealizado el trabajo doméstico: la ardua tarea de cargar el agua desde pozos lejanos hasta el hogar se transforma en un paseo elegante. La falta de agua corriente, aún una realidad de la vida cotidiana en los pueblos remotos y en los barrios bajos de la Ciudad de México, no aparece aquí como signo de pobreza sino como prueba de las tradiciones que continúan. Estas interpretaciones visuales son, por lo tanto,

bien diferentes de las del historiador Ernest Gruening, quien describía un pueblo en la cima de una colina en México donde "cada gota tiene que transportarse trescientos pies hacia arriba después de haberla subido laboriosamente desde la profundidad de un pozo de sesenta pies usando ollas de barro amarradas con cuerdas. El efecto dominante—literalmente desecante—de este obstáculo en la vida del pueblo es difícil de imaginar."[31]

La idealización del mexicano se ve manifestada más claramente en la forma en que se trata (o se deja de tratar) el rostro individual. Mientras los rostros de las mujeres de Houser son anónimos, los de las de Shore son simplemente formas planas, casi sin facciones características. Tales interpretaciones de la parte de la anatomía humana más expresiva del carácter transforma a estas figuras en maniquíes sin emoción, símbolos representantes del mexicano o hasta del propio México (figs. 54 y 55). Quizá esto sea más evidente en el grabado de Olin Dows *Steps, Taxco, Mexico* (1933) (fig. 56). Sentados sobre unos escalones, seis hombres aparecen vestidos con la ropa estereotípica de algodón blanco. Algunos tienen lo que parece ser canastas, quizás de mercancía para vender. Dows, con su dominio maestro del buril, ha creado un juego rítmico de formas angulares y sombras zigzagueantes. Pero lo que más llama la atención son los rostros, o mejor dicho, los óvalos sin facciones que representan rostros bajo los sombreros de ala ancha. Estos mexicanos no miran hacia nosotros y, aunque los gestos de sus manos parecen indicar cierto aire de meditación, no sabemos lo que están pensando.

Hasta en la fotografía, con su pretensión frecuente de representar la realidad con exactitud, los artistas norteamericanos tendían a retratar al mexicano rural como tipo abstracto o hasta a excluir su presencia completamente. Durante su estancia en México entre los años 1923 y 1926, Edward Weston mostró poco interés en fotografiar al mexicano común. Weston se refería frecuentemente a los "indios" en sus *Daybooks*, la versión publicada de su diario, en pasajes que revelan impresiones variadas y, a veces, racistas.[32] No obstante, en la mayoría de los casos no hizo más que anotar lo que otros artistas pintarían: "En el camino [a Tonalá], las indias pasaban, balanceando

upon a tree so large and so fantastic that I knew I would have to make a painting of it first of all. . . . Blue shadows were scattered over the ground, competing with brilliant shapes of white sunlight, and the hot space around the great tree trunk and between the elephantlike limbs appeared to be vibrating with some invisible kind of energy."[28] His painting of this colorful scene, entitled *Mexican Jungle*, reveals that tree as only part of a lush forest of abstracted vegetation, within which stand the hut and elevated shed of an Indian couple (fig. 49).

Diego Rivera himself had traveled to Tehuantepec in late 1922. His trip was sponsored by Minister of Education José Vasconcelos who felt that Rivera's first mural, located in the amphitheater of the Escuela Nacional Prepara-

toria, was insufficiently "Mexican." Upon returning Rivera incorporated a dense tropical jungle within his original project, entitled *Creation*. In 1923, Rivera painted additional scenes drawn from his experience on the Isthmus in the Court of Labor in the Secretaría de Educación Pública. Jackson may have been familiar with these panels, which show traditionally clad *tehuanas*, the women of Tehuantepec, amid dark green foliage.[29] In *Mexican Jungle*, however, the woman wears a simpler costume and the individuals have been subsumed by the surrounding forest, bit players in a larger drama.

In Lowell Houser's *Ajijic Maidens Carrying Water Jars*, painted around 1925 while he and Jackson were living on the shores of Lake Chapala, the figures play a more prominent role, pushing the tropical vegetation back like a stage curtain (fig. 50). This friezelike grouping of four barefoot figures in black rebozos and long, white skirts is a study in patterns: not only in the printed designs of the skirts and the artificial arrangement of leaves and branches, but in the repetition of the figures and their ceramic jars. The women almost seem cut from the same mold, and even their faces lack individuality. In his rendering of stylized faces and attention to traditional costume, Houser's *Ajijic Maidens*, like the work of Jackson, recalls the work of other artists in Mexico, including Rivera and Jean Charlot (fig. 51).

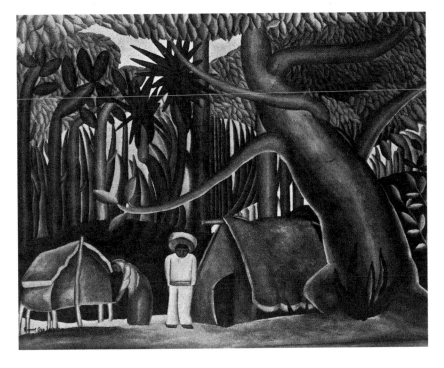

49 Everett Gee Jackson, *Mexican Jungle*, 1927, oil on canvas. Private collection, Los Angeles. Photograph from *Creative Art* 1 (October 1927), p. 266. Courtesy Yale University Library.

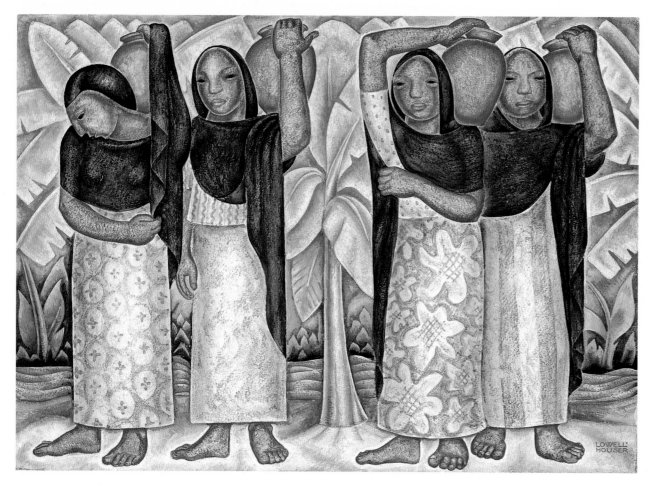

50 Lowell Houser, *Ajijic Maidens Carrying Water Jars*, c. 1925, gouache. Collection Everett Gee Jackson, San Diego. (18)

51 Jean Charlot, *Indian Woman with Jug*, 1922, oil on canvas. Milagros Contemporary Art, San Antonio. (15)

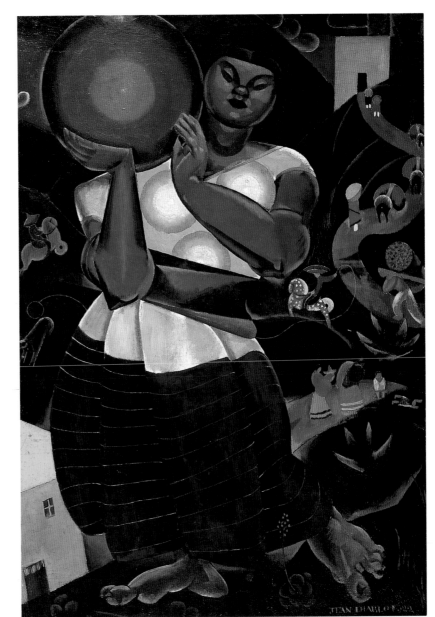

A similar linear arrangement of water carriers appears in Henrietta Shore's *Women of Oaxaca* (c. 1927) (fig. 52). Shore's decision to travel to Mexico in 1927 was no doubt inspired by her friendship with photographer Edward Weston, who had returned from a highly productive stay there in 1926.[30] In Shore's rhythmic painting, women wearing the typical costume of Tehuantepec parade across the canvas, carrying the black water jars of San Bartolo Coyotepec (fig. 53) on their heads. Although Shore's painting is somewhat more ominous in tone than Houser's, both artists have idealized domestic work: the arduous task of bringing water from distant wells to the home is transformed into an elegant promenade. The lack of running water, still a fact of life in remote villages and the slums of Mexico City, is here seen not as a sign of poverty but as evidence of continuing traditions. These visual interpretations are therefore quite unlike that of historian Ernest Gruening, who described a hilltop village in Mexico where "every drop has to be carried up those three hundred feet after laborious lifting from the depth of a sixty-foot *pozo* (well) by means of earthen *ollas* (water jars) attached to ropes. The dominating—the literally desiccating—effect of this obstacle on the life of the village is difficult to imagine."[31]

The idealization of the Mexican was most clearly manifested in the treatment (or lack of treatment) of the individual face. While the faces of Houser's women are anonymous, those of Shore are merely flat, almost featureless shapes. Such renderings of the part of the human anatomy most expressive of character transform these figures into emotionless mannequins, representative symbols of the Mexican or even of Mexico as a whole (figs. 54 and 55). This

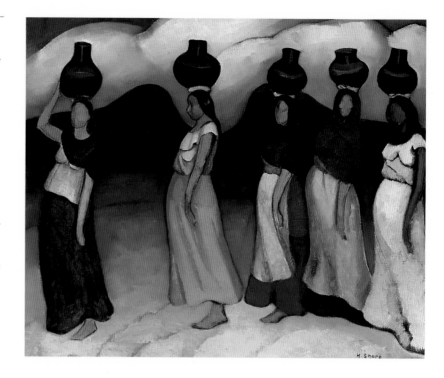

52 Henrietta Shore, *Women of Oaxaca*, c. 1927, oil on canvas. The Buck Collection, Laguna Hills, California. (21)

grandes cántaros de agua sobre la cabeza, aunque 'balanceando', que parece indicar un esfuerzo—¿es esa la palabra correcta? Ya que el cántaro y la figura eran una síntesis, moviéndose con suprema elegancia."[33] Weston, constantemente en guardia contra el México "pintoresco," rara vez permitía que aparecieran individuos en sus obras, que él construía con mucho cuidado.

En su *Pissing Indian, Tepozotlán* (1924) y *"Charrito" (Pulquería)* (1926), los mexicanos, sorprendidos en sus actividades cotidianas, son intrusos más que el motivo de la fotografía (fig. 57). *Woman Seated on a Petate* (1926) es una de las pocas obras en las que Weston permitió que un "indio" tomara la posición central de la imagen. Sin embargo, el fotógrafo, al colocar al sujeto de espaldas a la cámara, puso de relieve y objetivizó su traje tradicional al mismo tiempo que evitaba cualquier confrontación directa con su sujeto. Weston trabajaba más comúnmente en composiciones que podrían leerse como substitutos abstractos del campesino mexicano: una naturaleza muerta con un par de huaraches y un sombrero de paja, caballitos de palma tejida "posando" frente a un sarape de lana.

Otros fotógrafos norteamericanos sí le dieron una posición privilegiada a los "indios" en sus obras mexicanas. Paul Strand y Anton Bruehl se concentraron en las representaciones de campesinos durante su trabajo en México a principios de los años treinta. Aunque el trabajo de Strand es mucho más conocido, la obra de Bruehl es igualmente cautivadora. En un viaje a Taos en 1931, Strand conoció al compositor mexicano Carlos Chávez, quien lo invitó

a viajar a México. El fotógrafo aceptó, cruzando la frontera en automóvil a fines de 1932 en dirección a la Ciudad de México. En febrero de 1933, Strand expuso cincuenta y cinco de sus fotografías, tomadas principalmente en Nuevo México, en la sala de arte de la Secretaría de Educación Pública, en la Ciudad de México, y estas obras fueron muy bien acogidas por los críticos y el público.[34] Antes de regresar a los Estados Unidos en 1934, Strand viajó extensamente a través del país, desde los estados de Michoacán e Hidalgo hasta Oaxaca y Veracruz.

En sus fotografías de los mexicanos, Strand los sorprende repetidamente parados en los umbrales o sentados recostándose a los muros de adobe desgas-

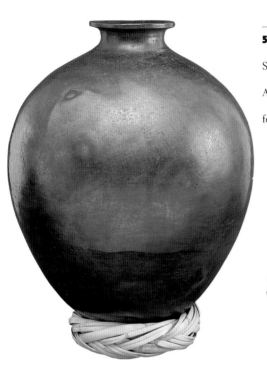

53 Doña Rosa Real de Nieto, *Water Jar*, San Bartolo Coyotepec, Oaxaca, 1930s. San Antonio Museum of Art, Nelson A. Rockefeller Collection. (39)

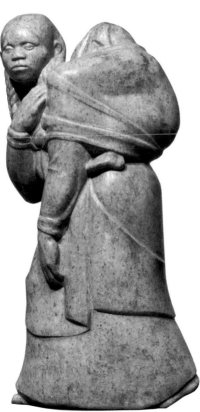

54 Donal Hord, *Mexican Mother and Child*, 1938, marble. Franklin D. Roosevelt Library, Hyde Park, New York. (82)

is perhaps most evident in Olin Dows's woodcut *Steps, Taxco, Mexico* (1933) (fig. 56). Seated on a flight of stairs are six men, dressed in their stereotypical white cotton clothes. Some have what seem to be baskets, perhaps of goods for sale. Dows's masterful control of the woodblock has resulted in a jazzy play of angular forms and zigzagging shadows. Most notable, however, are the faces, or rather the blank ovals that represent faces, beneath the wide-brimmed hats. These Mexicans don't look at us, and if their hand gestures seem to indicate a certain pensiveness, we do not know what they think.

Even in photography, with its frequent pretense to the accurate depiction of reality, American artists tended to portray the rural Mexican as an abstract type, or even exclude his presence altogether. While in Mexico between 1923 and 1926, Edward Weston revealed little interest in photographing the average Mexican. Weston did frequently refer to "Indians" in his *Daybooks*, the published version of his journal, in passages that reveal varied and at times almost racist impressions.[32] Yet in most cases, he merely noted what other artists would depict: "On the way [to Tonalá], Indian women passed, balancing great water jars upon their heads, though 'balancing', which seems to indicate effort—is that the word? For the jar and figure were a synthesis, moving with exceeding elegance."[33] Constantly on guard against "picturesque" Mexico, Weston only occasionally permitted individuals to appear in his carefully constructed works.

In his *Pissing Indian, Tepozotlán* (1924) and *"Charrito" (Pulquería)* (1926), the Mexicans are caught unawares, engaged in daily activities: they are less the purpose of the photograph than intruders (fig. 57). *Woman Seated on a Petate* (1926) is one of the only works in which Weston allowed an "Indian" to take center stage. By placing her back to the camera, however, the photographer emphasized and objectified her traditional costume while avoiding any direct confrontation with his subject. More commonly, Weston worked on compositions that might be read as abstracted substitutes for the Mexican

55 Roderick Fletcher Mead, *Fiesta at Xochimilco*, 1946, wood engraving. Prints and Photographs Division, Library of Congress. (87)

56 Olin Dows, *Steps, Taxco, Mexico*, 1933, woodcut. Philadelphia Museum of Art. Lola Downin Peck Fund from the Carl and Laura Zigrosser Collection. (138)

tados, símbolos de albergue y de conexión con el lugar que revelan también la edad y el desgaste. Strand retrata a las figuras en *Men of Santa Ana, Michoacán* (1933), por ejemplo, como portadoras de gran dignidad y fuerza moral (fig. 58). Los trajes de algodón de los campesinos casi parecen estar hechos del mismo material que las superficies encaladas de los edificios que aparecen en otras imágenes de Strand. Y, al igual que los muros detrás de ellos, los rostros de estos hombres están marcados por el tiempo. Aunque parecen confrontar al espectador directamente, con miradas serias, casi hostiles, han sido captados por una cámara trucada similar a la utilizada por Strand en Nueva York en 1916. En México, Strand sentía que esta técnica subrepticia era necesaria, ya que encontró que los mexicanos de las zonas rurales no

querían que se les fotografiara—a no ser, quizá, mientras dormían (fig. 59). El resultado es una serie de retratos que parecen ser más reales porque no están posados, pero que sirven de ejemplo para ilustrar la controvertible opinión de Susan Sontag, que ve al fotógrafo como agresor y al acto fotográfico como uno que ejerce su poder sobre el sujeto. La "dignidad" de los sujetos de Strand y la "honestidad" de sus fotografías radican, por lo tanto, en una ilusión, de la cual son víctimas tanto el sujeto como el espectador, sin saberlo y, quizá, contra su voluntad.

Veinte imágenes tomadas en este viaje fueron publicadas en 1940 en forma de fotograbados en *Photographs of Mexico*, publicadas por la entonces señora de Strand, Virginia Stevens. En esta colección de fotografías, Strand le

57 Edward Weston, *"Charrito" (Pulquería),*
Mexico, 1926, gelatin silver print. Collection
Center for Creative Photography, The Uni-
versity of Arizona, Tucson. Copyright 1981
Center for Creative Photography, Arizona
Board of Regents. (46)

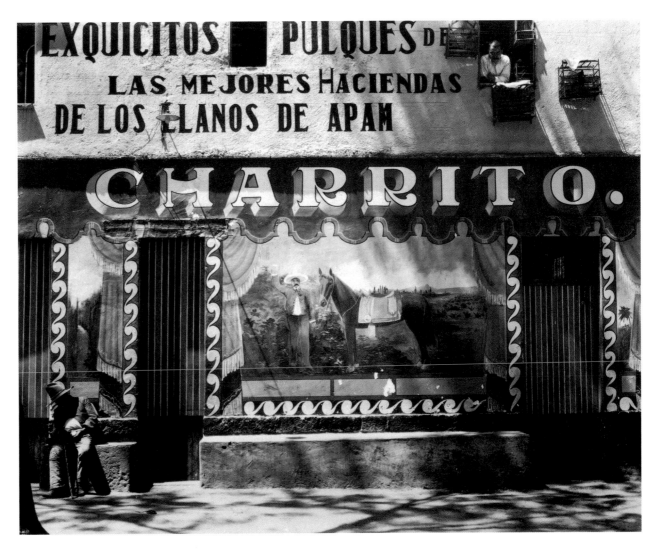

58 Paul Strand, *Men of Santa Ana, Michoacán*, 1933, modern gelatin silver print. Collection Center for Creative Photography, The University of Arizona, Tucson. Copyright 1940, Aperture Foundation, Inc., Paul Strand Archive. (77)

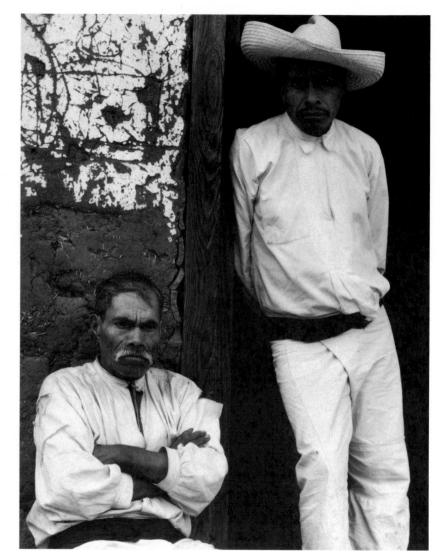

da un breve pie a cada una, generalmente especificando nada más el lugar donde la imagen fue tomada. No se identifica a ninguna de las personas por su nombre, lo que sugiere que se les debe interpretar de nuevo como simbólicos de todos los mexicanos de las zonas rurales. Esta colección de fotografías de Strand imita de muchas maneras una publicación anterior de Anton Bruehl, también titulada *Photographs of Mexico*, que pusieron a la venta en 1933 los Delphic Studios en Nueva York.[35] José Clemente Orozco, que se encontraba en Nueva York en esa época, dio su imprimátur al proyecto, a pesar de que acostumbraba a criticar con amargura a los artistas que ponían de relieve el folklore mexicano. Para Orozco, el libro mostraba "perfección de artesanía—perfección de organización plástica. Y esto sí es México de verdad como lo demuestra la excelente fotografía."[36] Las fotografías se expusieron en los Delphic Studios en octubre para celebrar la publicación del libro, la edición más importante de las obras de Bruehl creadas fuera del estudio.

Bruehl, principal fotógrafo comercial y de modas para Condé Nast, fue a México, quizá, para escapar del mundo intenso de la competencia de Madison Avenue. Cualesquiera que hayan sido sus razones, las fotografías que tomó en México, al igual que las de Strand, se limitaron a los aspectos rurales del país. Bruehl, sin embargo, mostró poco interés en la arquitectura colonial o en las esculturas religiosas barrocas que también habían intrigado a Strand.

59 Paul Strand, *Sleeping Man, Mexico*, 1933, vintage platinum contact print. Courtesy Galerie zur Stockeregg, Zurich. Copyright 1990, Aperture Foundation, Inc., Paul Strand Archive. (78)

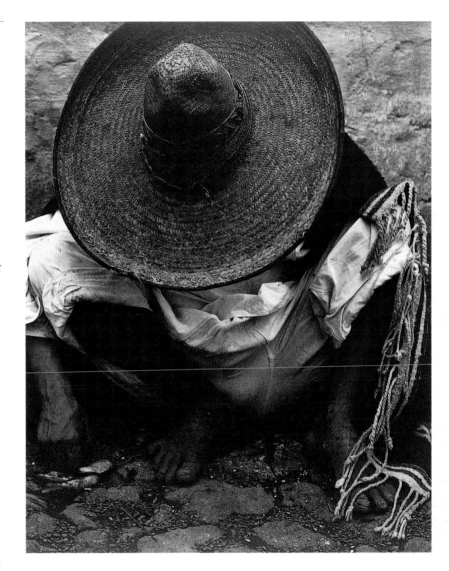

campesino: a still life of a pair of huaraches and a straw hat, or woven reed figures of horsemen "posing" against wool serapes.

Other American photographers did indeed privilege the "Indian" in their Mexican works. Both Paul Strand and Anton Bruehl concentrated on representations of campesinos while working in Mexico in the early 1930s. Although Strand's work is by far the better known, Bruehl's is fully as compelling. On a trip to Taos in 1931, Strand met Mexican composer Carlos Chávez, who invited Strand to come to Mexico. The photographer accepted, crossing the border by car in late 1932 headed for Mexico City. In February 1933 Strand exhibited fifty-five of his photographs, mainly taken in New Mexico, at the Sala de Arte of the Secretaría de Educación Pública, in Mexico City, to much critical and popular acclaim.[34] Before returning to the States in 1934, Strand traveled extensively throughout the country, from the states of Michoacán and Hidalgo to Oaxaca and Veracruz.

In his photographs of the Mexican people, Strand repeatedly caught them standing in doorways or seated against eroded adobe walls—symbols of shelter and connection to place that also reveal age and weathering. Strand portrays the figures in *Men of Santa Ana, Michoacán* (1933), for example, as bearers of great dignity and moral strength (fig. 58). The cotton suits of the campesinos seem almost as if made of the same material as the whitewashed surfaces of the buildings that appear in other of Strand's images. And like the walls behind them, the faces of these men are marked by time. Although they

93

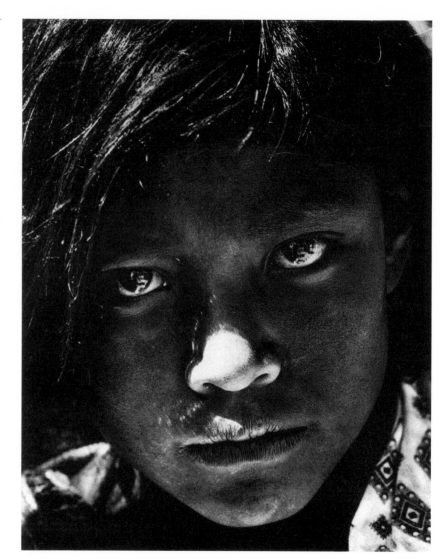

60 Anton Bruehl, *Dolores*, 1932, colotype.
From *Photographs of Mexico* (New York:
Delphic Studios, 1933), plate 14. Private
collection.

En su breve introducción a *Photographs of Mexico*, Bruehl admite modestamente que las imágenes habían sido tomadas dentro de un radio de sólo cincuenta millas de la Ciudad de México y "no muestran catedrales mexicanas, edificios públicos ni ruinas. Su intención no es presentar a México."[37] Bruehl dirigió su lente casi completamente hacia los individuos: sólo en dos fotografías está ausente la figura humana: una muestra unos sombreros de paja ingeniosamente colocados y la otra un cacto con espinas visto en un paisaje montañoso. No obstante, a pesar de su temática y su alcance geográfico más limitados, el México de Bruehl es tan amplio y tan complejo como el mismo país.

En *Dolores* (1932), Bruehl eliminó el contexto cultural de los alrededores al llenar el cuadro con el rostro confiado de una joven (fig. 60). El control esmerado de la luz deja casi toda su cara en la sombra, haciendo posible que el reflejo de sus ojos brille con más intensidad. El poder de la imagen radica en la confrontación directa de la joven y su aceptación del acto del fotógrafo. Para aprender su nombre, Bruehl debe haber hablado con ella y no tan sólo haberla fotografiado desde lejos. De hecho, durante su estancia en México, Bruehl no sólo enfocó su cámara en el sujeto humano, sino que pudo hacerlo sin recurrir a la cámara trucada: "Por todas partes encontré que la gente era amistosa y tenía paciencia con el funcionamiento de la cámara; era tan absolutamente natural que cualquier cosa que no fuera la presentación directa de la escena que estaba delante de mí parecía insincero." Uno tiene entonces que preguntarse si la dificultad que tuvo Strand con sus pro-

seem to confront the viewer directly, with stern, almost hostile glares, they were captured by a trick camera similar to one used by Strand in New York in 1916. In Mexico, Strand felt this surreptitious technique was necessary, since he found rural Mexicans unwilling to be photographed—except, perhaps, while sleeping (fig. 59). The result is a series of portraits that are seemingly more truthful because they are not posed, but that exemplify Susan Sontag's controversial view of the photographer as an aggressor, of the photographic act as one of power over the subject. The "dignity" of Strand's subjects and the "honesty" of his photographs thus rest on an illusion, to which both subject and viewer fall victim, unknowingly and perhaps against their will.

Twenty images from this trip were released in 1940 as photogravures in *Photographs of Mexico*, published by Strand's wife at the time, Virginia Stevens. In this portfolio, Strand gave each photograph a summary caption, generally specifying only the place where the image was taken. None of the people are identified by name, suggesting that they are again to be interpreted as symbolic of all rural Mexicans. In many ways, Strand's portfolio mimics an earlier publication of Anton Bruehl, also titled *Photographs of Mexico*, released in 1933 by the Delphic Studios in New York.[35] José Clemente Orozco, in New York at the time, gave his imprimatur to the project, despite his otherwise bitterly critical appraisal of artists who emphasized Mexican folklore. For Orozco, the book showed "perfection of craftsmanship—perfection of plastic organization. And this is certainly Mexico as revealed by great photography."[36] An exhibition of the photographs was held at the Delphic Studios in October to commemorate the issuance of the book, Bruehl's major publication of his nonstudio work.

A leading commercial and fashion photographer for Condé Nast, Bruehl may have gone to Mexico to escape the intensely competitive world of Madison Avenue; whatever his reasons, the photographs he completed in Mexico, like those of Strand, are confined to the rural aspects of the country. Bruehl, however, revealed little interest in the colonial architecture or baroque reli-

gious sculptures that had also intrigued Strand. In his short introduction to *Photographs of Mexico*, Bruehl modestly admitted that the images were taken only within a fifty-mile radius of Mexico City, and "show nothing of Mexican cathedrals, public buildings, or ruins. They do not undertake to present Mexico."[37] Bruehl directed his lens almost entirely toward individuals: in only two photographs—one of artfully arranged straw sombreros and one of a thorny cactus in a mountain landscape—is the human figure absent. Yet despite his more limited subject matter and geographical range, Bruehl's Mexico is as broad and complex as the country itself.

In *Dolores* (1932), Bruehl eliminated the surrounding cultural context by filling the frame with the trusting face of a young girl (fig. 60). Careful control of lighting leaves her face almost entirely in shadow, allowing the brilliant reflections in her eyes to shine with greater intensity. The power of the image lies in her direct confrontation with and acceptance of the photographer's act. To learn her name, Bruehl must have spoken with her, rather than merely capturing her from afar. In fact, while in Mexico Bruehl not only focused on the human subject, but he was able to do it without the aid of a trick camera: "Everywhere I found the people friendly and patient with the mechanics of the camera, and so completely unaffected that anything but a direct presentation of the scene before me seemed insincere." One thus wonders whether Strand's difficulty with his own subjects reflects more the photographer's own personality than any "native" reticence to being photographed.

Bruehl posed (or caught) other rural folk against walls and within doorways, in pyramidal or friezelike compositions, in some cases extremely similar to those of Strand. To a limited degree, however, his photographs provide a modest alternative to the hyperformalism of both Strand and Weston. Several pictures include surprising details (safety pins, a small brooch with a photographic image, glimpses of newspapers) that not only reassert a modern presence but provide evidence of the subjects' individual difference and life histories. Others show Mexicans at work, rather than as merely passive, statuelike

pios sujetos refleja la propia personalidad del fotógrafo más que cualquier reserva "nativa" de ser fotografiado.

Bruehl hizo posar a otra gente de campo (o los sorprendió) recostados a las paredes y en los umbrales, en composiciones piramidales o en forma de friso que, en algunos casos, eran extremadamente similares a las de Strand. Hasta cierto punto, sin embargo, sus fotografías ofrecen una opción modesta al hiperformalismo de Strand y de Weston. Varias fotografías incluyen detalles sorprendentes (alfileres de seguridad, un pequeño broche con una imagen fotográfica, fragmentos de periódicos) que no sólo vuelven a afirmar una presencia moderna sino que ponen de manifiesto asimismo las diferencias individuales de los sujetos y la historia de sus vidas. Otras muestran a los mexicanos trabajando, en vez de mostrarlos como formas simplemente pasivas, como estatuas. Estos aspectos de su retrato de México hicieron posible que sus espectadores vieran a los mexicanos como participantes activos en la construcción de su mundo.

EL "INDIO" COMUNAL Además de concentrarse en mexicanos individuales, los artistas recalcaron temas como la cooperación, las actividades de grupo y las tradiciones folklóricas (figs. 61 y 62). Al representar las escenas en el mercado, las fiestas, los bailes y las ceremonias religiosas, los visitantes norteamericanos pusieron de relieve una nación donde la individualidad pasaba a segundo plano, detrás de la continuidad comunitaria y cultural donde hasta la muerte era una ocasión para celebrar. Al comparar, en 1931, a los "hombres sin máquinas" de México con sus contemporáneos en los Estados Unidos,

Stuart Chase hace un bosquejo de las diferencias en las formas de "jugar" de cada nación. A su propia pregunta retórica "¿Es verdad que Oaxaca y Tepoztlán se divierten más que Middletown?," Chase respondió:

Yo creo que sí. Toman su diversión como ingieren su comida, parte esencial de su vida orgánica. El aburrimiento no los empuja a jugar; su recreación no está organizada por hombres y mujeres jóvenes y activos con insignias en el brazo y cajas comunitarias detrás; no reciben charlas sobre la virtud del trabajo y la distribución adecuada de las horas de descanso. En breve, no existe ningún "problema." . . . La multitud se está moviendo, intercambiando noticias, absorbiendo nuevas impresiones, negociando en el mercado, participando, en un sentido muy fundamental.[38]

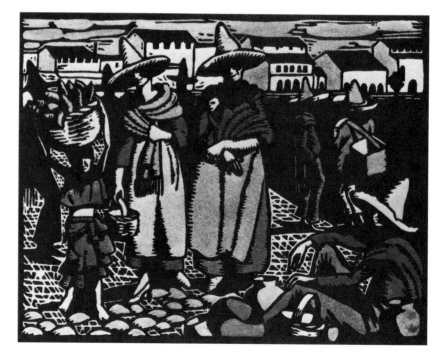

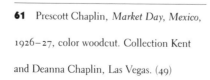

61 Prescott Chaplin, *Market Day, Mexico,* 1926–27, color woodcut. Collection Kent and Deanna Chaplin, Las Vegas. (49)

forms. These aspects of his photographic portrait of Mexico allowed his viewers to consider the Mexicans as active participants in the construction of their world.

THE COMMUNAL "INDIAN" As well as focusing on individual Mexicans, artists stressed themes of cooperation, group activity, and folk traditions (figs. 61 and 62). In representing market scenes, fiestas, dances, and religious ceremonies, American visitors emphasized a nation where individuality was subsumed in community and cultural continuity, where even death was an occasion for celebration. In his 1931 comparison of the "machineless men" of Mexico with their contemporaries in the United States, Stuart Chase outlined the differences in how each nation "played." To his own rhetorical question "Do Oaxaca and Tepoztlán really have more fun than Middletown?," Chase responded:

> I think they do. They take their fun as they take their food, part and parcel of their organic life. They are not driven to play by boredom; they are not organized into recreation by strenuous young men and women with badges on their arms and community chests behind them; they are not lectured on the virtues of work and the proper allocation of leisure hours. In short there is no "problem." . . . The crowd is moving, exchanging news, absorbing new impressions, bargaining in the market, participating, in a very fundamental sense.[38]

Chase's book was a best-seller in the 1930s; it captured the anxiety and doubt of a nation entering the Depression about the merits of the machine age and "individualism." Other American critics of the period also stressed the importance of social cohesiveness and commitment, rather than fragmentation, as the values that would bring the nation out of economic and social chaos.[39] Mexico offered alternative modes of social organization that had been lost, or

62 Howard Cook, *Fiesta—Torito*, 1933, watercolor and ink on paper. Final study for fresco in Hotel Taxqueño, Taxco. Roswell Museum and Art Center, Roswell, New Mexico. Gift of Mr. and Mrs. Howard N. Cook. (50)

El libro de Chase fue un éxito de librería en los años treinta; en una nación que estaba entrando en la Depresión, captó su ansiedad y su duda sobre los méritos de la era de la máquina y del "individualismo." Otros críticos norteamericanos del período también subrayaron la importancia de la cohesión y el compromiso social, en vez de la fragmentación, como los valores que sacarían a la nación del caos económico y social.[39] México ofrecía otros modos de organización social que se habían perdido, o que se habían transformado irrevocablemente, en un mundo industrial donde hasta la recreación se había institucionalizado y se había convertido en una actividad demasiado competitiva.

No es de sorprenderse, entonces, que muchos artistas estadounidenses acentuaran la armonía y la interdependencia que encontraron en la vida ceremonial mexicana. *Maya Corn Harvest, Yucatan* (c. 1927), de Lowell Houser, muestra unos hombres de clásicos perfiles mayas trabajando en los campos, mientras que la base de una antigua columna en forma de serpiente surge amenazadoramente en el fondo (fig. 63). Menos decorativa que *Ajijic Maidens*, esta obra pone de relieve las tradiciones continuas de un pueblo estrechamente arraigado a la tierra, que utiliza las antiguas técnicas agrícolas a la sombra de las ruinas de su pasado. Houser terminó su obra mientras estaba contratado como artista de plantilla de la Carnegie Institution de Washington para las excavaciones en el sitio maya de Chichén Itzá, en la península de Yucatán. Junto con Jean Charlot y Anne Axtell Morris, Houser era responsable de reproducir en colores las estelas y las pinturas de los murales mayas que se encontraran en el sitio de la excavación. Fue una inmersión intensa en las imágenes y el estilo maya.[40]

Una vez de regreso en los Estados Unidos, Houser se inspiró en sus experiencias en Yucatán para crear su primer proyecto muralista importante, *The Development of Corn*, que fue terminado en 1938 para la oficina de correos de Ames, Iowa, bajo los auspicios de la Treasury Section of Fine Arts. Esta obra pone lado a lado a un indio maya tradicional y un campesino norteamericano moderno, ambos empeñados en el cultivo de un alimento básico. Houser hace el contraste entre los aspectos básicos de la antigua civilización maya

(la pirámide, el dios del maíz, y las representaciones abstractas del sol y la lluvia) y los atributos equivalentes del siglo XX, entre los que figuran un microscopio, una torre de agua de acero y una representación científica de la corona solar. En el marco de la Depresión y sus espantosos efectos sobre la agricultura norteamericana, no sólo idealizaba el mural de Houser las prácticas eternas de los mayas sino también los beneficios de la tecnología agrícola moderna.

Para la mayor parte de los estadounidenses, sin embargo, la excitación periódica de las fiestas y las celebraciones era de mayor interés que la ardua rutina cotidiana de la agricultura. George Overbury "Pop" Hart, un viajero y artista peripatético, visitó México por primera vez alrededor de 1902 y después regresó varias veces durante los años veinte. Hart había visitado el Pacífico del Sur a fines del siglo anterior, pero para los años veinte estaba buscando una región menos estropeada: "Estuve en Tahití en la época de Gauguin y entonces las islas eran un paraíso. Pero ahora todo ha desaparecido. Latas por todas partes y sociedades de desarrollo explotándolo todo. . . . Así que pensé

63 Lowell Houser, *Maya Corn Harvest, Yucatan*, c. 1927, woodcut. Collection Everett Gee Jackson, San Diego. (20)

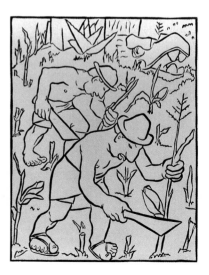

irrevocably transformed, in an industrial world where even leisure had become institutionalized and overly competitive.

Not surprisingly, many American artists emphasized the harmony and interdependence that they found in Mexican ceremonial life. Lowell Houser's *Maya Corn Harvest, Yucatan* (c. 1927) shows men with Classic Maya profiles working in the fields, while the base of an ancient serpent column looms in the background (fig. 63). Less decorative than *Ajijic Maidens*, this work emphasizes the continuing traditions of a people closely connected to the land, using ancient farming techniques in the shadow of their ruined past. Houser completed this work while engaged as a staff artist for the Carnegie Institution of Washington's excavations at the Maya site of Chichén Itzá, on the Yucatan peninsula. Together with Jean Charlot and Anne Axtell Morris, Houser was responsible for providing color reproductions of Maya stelae and mural paintings found at the site. It was an intense immersion in Maya imagery and style.[40]

Once back in the States, Houser drew upon his experiences in the Yucatan for his first important public mural project, *The Development of Corn*, completed in 1938 for the Ames, Iowa, Post Office under the Treasury Section of Fine Arts. This work pairs a traditional Maya together with a modern American farmer, both engaged in the cultivation of an essential staple. Houser contrasted the basics of ancient Maya civilization (the pyramid, a corn god, and abstracted depictions of the sun and rain) with twentieth-century equivalents, including a microscope, a steel water tower, and a scientific rendering of the solar corona. In the context of the Depression and its dire effects on American agriculture, Houser's mural idealized not only timeless Maya practices but the benefits of modern agrotechnology as well.

For most Americans, however, the periodic excitement of fiestas and celebrations was of greater interest than the daily, backbreaking routine of farming. George Overbury "Pop" Hart, a peripatetic traveler and artist, first visited Mexico around 1902, and then returned several times throughout the 1920s. Hart had visited the South Pacific at the end of the previous century,

but by the 1920s he was searching for a less spoiled region: "I was in Tahiti in Gauguin's time and the islands were paradise then. But now its all gone. Tin cans all over the place and development companies exploiting everything. . . . So I thought I'd try Old Mexico again . . . I thought if I looked long enough I'd be able to find a place that was untouched."[41]

In his pursuit of the unspoiled exotic, Hart traveled from Mexico City and its environs to Jalapa and Orizaba in the Gulf Coast state of Veracruz, and to Oaxaca and the Isthmus of Tehuantepec. Sketching and working in watercolor, Hart captured fleeting glimpses of life in rural areas; cockfights and markets were among his favorite subjects. In *Mexican Orchestra* (c. 1928), Hart depicts what appears to be a nighttime carnival, focusing on a small band of string musicians illuminated by a bright lantern (fig. 64). Others in the scene play a game that seems to be checkers. To the left, a table brims with dolls to be awarded to some lucky winner at this country fair. In fact, Hart's Mexicans are all doll-like, their shapes reduced to the simplest of forms. Such individuals participate happily in the communal activities so highly praised by Stuart Chase.

With the coming of the Great Depression, images of the Mexican folk engaged in group activities for the common good took on even greater importance for an American audience. Prints by Thomas Handforth (figs. 65 and 66) and Irwin Hoffman, as well as the paintings of Doris Rosenthal, were among the many American works of the 1930s that addressed the seemingly spontaneous and childish play of the Mexican. Few American artists working in Mexico received more attention in the press in this period than Rosenthal, an older American painter and schoolteacher who first traveled to Mexico on a Guggenheim Fellowship in 1932. In 1943, *Life* magazine devoted several full-color pages to the artist's paintings. Like a nineteenth-century explorer about to enter unexplored territory, Rosenthal was shown in an accompanying photograph "seated firmly on the back of a burro in Pátzcuaro [setting] out on a painting trip through mountains into the remote interior of Mexico" (fig. 178).[42]

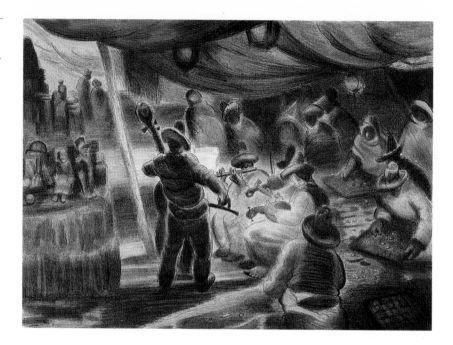

100

que probaría el México Viejo otra vez . . . Pensé que si lo buscaba bastante tiempo, podría encontrar un lugar que nadie había tocado."⁴¹

En su búsqueda de lo exótico aún no echado a perder, Hart viajó desde la Ciudad de México y sus alrededores hasta Jalapa y Orizaba en el estado de Veracruz en la Costa del Golfo, y a Oaxaca y el Istmo de Tehuantepec. Haciendo bosquejos y trabajando en acuarelas, Hart captó vislumbres fugaces de la vida en las zonas rurales; las peleas de gallos y los mercados se encontraban entre sus sujetos favoritos. En *Mexican Orchestra* (c. 1928), Hart pinta lo que parece ser un carnaval nocturno, concentrándose en un pequeño grupo de músicos de una orquesta de cuerdas iluminados por un farol que brilla (fig. 64). Otros en la escena juegan un juego que parece ser damas. Hacia la izquierda, una mesa está rebosante de muñecas que se le otorgarán como premio a algún ganador de suerte en esta feria rural. De hecho, todos los mexicanos de Hart parecen muñecas, sus figuras reducidas a las formas más simples. Esos individuos participan alegremente en las actividades comunales que tanto elogiaba Stuart Chase.

Al llegar la Gran Depresión, las imágenes de los mexicanos enfrascados en actividades de grupo para el bien común tomaron aún más importancia para el público estadounidense. Las estampas de Thomas Handforth (figs. 65 y 66) y Irwin Hoffman, así como las pinturas de Doris Rosenthal, se encontraban entre las muchas obras norteamericanas de los años treinta que trataban de los juegos aparentemente espontáneos e infantiles del mexicano. Pocos artistas norteamericanos que trabajaban en México recibieron más

atención de la prensa de esta época que Rosenthal, una estadounidense mayor de edad que era pintora y maestra de escuela y había viajado a México por primera vez bajo los auspicios de una beca Guggenheim en 1932. En 1943, la revista *Life* dedicó varias páginas en colores a las pinturas de la artista. Como un explorador del siglo XIX en el umbral de un territorio aún sin explorar, Rosenthal aparece en una fotografía que acompaña al artículo "sentada sólidamente sobre el lomo de un burro en Pátzcuaro [saliendo] en una excursión de pintura a través de las montañas y hacia el interior remoto de México" (fig. 178).⁴²

Hoy en día, Rosenthal no es "una de las pintoras más famosas de los Estados Unidos," como la describió *Life*. Sus pinturas de mujeres y niños que descansan en hamacas, tocan el piano, estudian en la escuela, o se bañan en

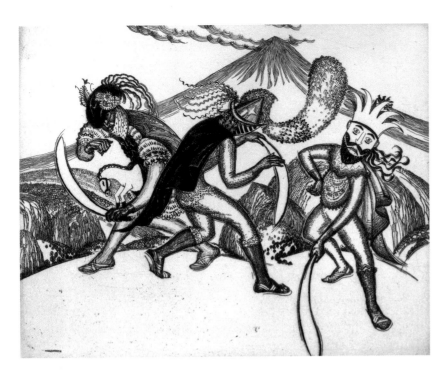

65 Thomas Handforth, *Santiago y Conquistadores*, 1930, etching and drypoint. Philadelphia Museum of Art. Gift of Mrs. Merle Shera. (27)

66 Thomas Handforth, *Tierra Caliente*, 1930, etching. Philadelphia Museum of Art. Gift of Mrs. Merle Shera. (28)

Today, Rosenthal is anything but "one of America's most famous painters," as *Life* described her. Her paintings of women and children relaxing in hammocks, playing the piano, studying in school, or bathing in tropical waterfalls are not only awkward and artificially posed, but condescending in their unabashed idealization of a by now stereotypically rural Mexico (fig. 67). As Rosenthal herself confessed, in an interview at the close of the Second World War, Mexico also served as an escape from civilization itself, especially from the civilization that had led the world into an international catastrophe:

> Europe has too much culture. I feel more at home in Mexico. The Indians have their own kind of culture. It is simple and primitive. I guess what I like about Mexico is its uncivilized simplicity. It is honest-to-God, down-to-earth, like the mountains or an ear of corn.[43]

Even compared to the portraits of children by Diego Rivera, which the artist practically manufactured for sale to visiting American tourist/collectors (fig. 68), Rosenthal's paintings appear corny and melodramatic.[44] Yet they reveal, perhaps better than the exquisite etchings of Thomas Handforth or the visually seductive photographs of Paul Strand, deep and important currents in the American artistic representation of the Mexican. The "Indians" are represented either as innocent and playful or as stoic, noble types. Contemporary life, except perhaps in the form of an upright piano, is repressed. Individualization gives way to generalization, and the gaze is always that of the outsider. The mass appeal of Rosenthal's paintings, like those of her contemporary

las cataratas tropicales, no sólo son torpes y están posadas artificialmente, sino también son condescendientes en su descarada idealización de lo que en ese momento ya era un estereotipo del México rural (fig. 67). Como la misma Rosenthal confesara en una entrevista a fines de la Segunda Guerra Mundial, México servía también como escape de la misma civilización, especialmente de la civilización que había conducido al mundo a una catástrofe internacional:

Europa tiene demasiada cultura. Me siento más como en mi casa en México. Los indios tienen su propia clase de cultura. Es simple y primitiva. Creo que lo que me gusta de México es su simplicidad salvaje. Es sincero, prosaico, como las montañas o una mazorca de maíz.[43]

Hasta en comparación con los retratos de niños pintados por Diego Rivera, que el artista prácticamente fabricó para vendérselos a los turistas y coleccionistas norteamericanos que lo visitaban (fig. 68), las pinturas de Rosenthal parecen trilladas y melodramáticas.[44] A pesar de esto, revelan, quizá mejor que los exquisitos grabados de Thomas Handforth o que las fotografías de seducción visual de Paul Strand, las corrientes profundas e importantes de la representación artística norteamericana del mexicano. Los "indios" están representados ya sea como inocentes y juguetones o como tipos nobles y estoicos. La vida contemporánea, a no ser, quizá, en la forma de un piano vertical, está reprimida. La individualización da paso a la generalización y la mirada siempre es la del forastero. La atracción que tenían las pinturas de Rosenthal para el público, igual que las de su contemporáneo Norman Rockwell, no radicaba en términos de su veracidad o su autenticidad sino en su habilidad para deleitar a un público agotado por la Depresión y buscando otras opciones.

A diferencia de los artistas que de veras estaban interesados en la propaganda, entre los que figuran aquellos norteamericanos que luego se afiliaron al Taller de Gráfica Popular, de inclinación izquierdista, en la Ciudad de México, un sinnúmero de visitantes crearon un arte que era visualmente pla-

centero y hasta entretenido. Evitaron por este medio la irrisión de los críticos conservadores que atacaban continuamente el arte de los realistas sociales. De ahí, las palabras aprobatorias de un crítico contemporáneo que describió *Barber Shop* (1936), de Irwin Hoffman, en términos de "puro humor y deliciosa diversión," revelando la cultura folklórica "sin prejuicios ideológicos ni propaganda sociológica."[45] De hecho, este grabado, en el que tan diversas actividades como cocinar, vender, descansar, reírse y afeitarse están reunidas de manera compacta en un pequeño espacio, parece casi una suma de la participación comunal y la interrelación que los norteamericanos, según nos quieren hacer creer los críticos, esperaban para sus propias vidas (fig. 69). Aunque Hoffman era mejor conocido en los años treinta por sus representaciones rígidas, y a menudo sombrías, de los mineros del oeste, que se podrían interpretar como llamadas a la reforma laboral o, por lo menos, como himnos a la clase trabajadora, los grabados que hizo en México sólo idealizan la vida rural mexicana. Para Hart, Hoffman y Rosenthal, así como para Gustave Baumann, Ambrose Patterson y muchos otros, la pobreza de México se veía a través de lentes color de rosa, como un escape más que como una llamada a las armas (figs. 70 y 71).

Sin embargo, al representar la vida del campesino mexicano, no todos los artistas comunicaban optimismo y alegría. En la obra de David P. Levine *Earth to Earth* (1940), un cortejo fúnebre tradicional marcha a través del paisaje desolado en el pueblo de San Miguel de Allende (fig. 72). Las líneas bien definidas, casi dentadas, y la perspectiva pronunciada de esta pintura recuerdan ciertas litografías de José Clemente Orozco, artista que Levine admiraba. El énfasis aquí está puesto sobre el dolor que rodea el entierro de un niño, suceso demasiado común en las zonas rurales de México. La experiencia que tuvo Levine al estudiar en la Escuela de las Artes del Libro, de creencias sociales muy progresistas, y su amistad con artistas de opiniones mucho más críticas como Pablo O'Higgins, Alfredo Zalce, Leopoldo Méndez y otros, pueden haber influido también sobre su visión.

George Biddle viajó a México en 1928 y 1929 para conocer a Rivera,

67 Doris Rosenthal, *Sacred Music*, 1938,

oil on canvas. Metropolitan Museum of Art,

New York. Arthur Hoppock Hearn Fund,

1940. 40.79. (76)

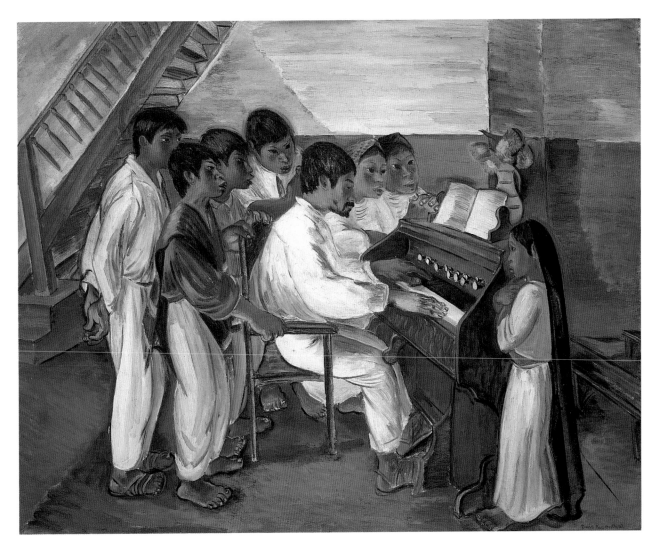

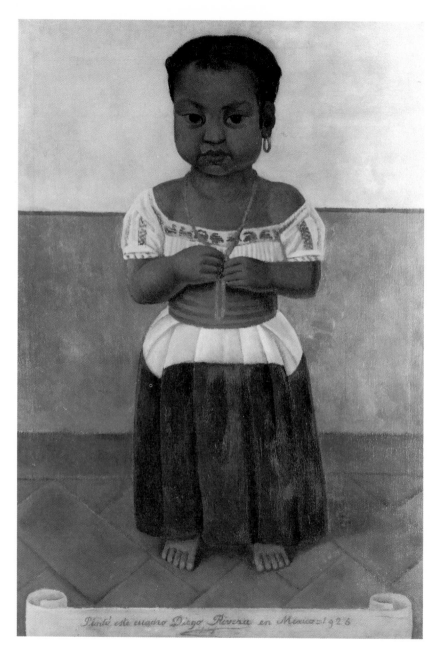

Pintó este cuadro Diego Rivera en México–1926

68 Diego Rivera, *Indian Girl with Coral Necklace*, 1926, oil on canvas. San Francisco Museum of Modern Art. Albert Bender Collection, Albert M. Bender Bequest Fund Purchase. 45.3004. (75)

para ver el muralismo con sus propios ojos y para pintar. La mayor parte de las obras hechas por Biddle durante este viaje, entre las que figuran varias litografías y telas como *Vendors in the Marketplace* (1929), repiten los temas de la labor comunal y la celebración que subrayaban los norteamericanos (fig. 73). La experiencia de Biddle en México lo llevó a escribir su conocida carta a su amigo Franklin Roosevelt, sugiriendo que el gobierno de los Estados Unidos apoyara a los muralistas norteamericanos de acuerdo con el modelo mexicano.

Por lo menos una pintura mexicana de Biddle, sin embargo, muestra otro aspecto de la vida mexicana. A fines de los años veinte había mucha agitación, marcada más que nada por la Guerra Cristera, una rebelión violenta provocada por la entrada en vigor de las disposiciones anticatólicas de la Constitución de 1917 durante la administración de Plutarco Elías Calles. La década cerró también con el asesinato de Obregón en 1928, con disputas laborales y la turbulenta campaña presidencial de 1929. *Shot by Bandits* (1929) representa un suceso que Biddle presenció mientras viajaba por Tehuantepec durante el verano de 1928 (fig. 74). Mientras unos soldados miran, una madre (o una esposa) llora la muerte de un hombre cuya figura escorzada está envuelta en blanco. La representación gráfica de las experiencias traumáticas que conmovieron a México a fines de los años veinte no eran comunes ni entre los mexicanos.[46] A pesar de la anarquía a que se refiere el título, sin

Norman Rockwell, lay not in terms of truthfulness or authenticity but in their ability to delight a public worn down by the Depression and searching for alternatives.

Unlike artists indeed interested in propaganda, including those Americans later affiliated with the left-wing Taller de Gráfica Popular in Mexico City, innumerable visitors created an art that was visually pleasing, even entertaining. They thus avoided the derision of conservative critics who continually attacked the art of social realists. Thus the approving words of a contemporary critic who described Irwin Hoffman's *Barber Shop* (1936) in terms of "pure humor and delicious fun," revealing folk culture "without ideological preconceptions or sociological propaganda."[45] Indeed, this etching, in which the varied activities of cooking, selling, lounging, laughing, as well as shaving are compacted into a tight space, seems almost a summation of the communal participation and interrelatedness that Americans, so the critics would have us believe, hoped for in their own lives (fig. 69). Although Hoffman was best known in the 1930s for his stark and often somber depictions of western miners, which might be read as calls for labor reform or at least as hymns to the working class, the etchings he completed in Mexico solely idealize rural Mexican life. For Hart, Hoffman, and Rosenthal, as well as Gustave Baumann, Ambrose Patterson, and many others, Mexico's poverty was seen through a rose-colored lens, as an escape rather than a call to arms (figs. 70 and 71).

Nevertheless, in depicting the life of the Mexican campesino not all artists conveyed optimism or playfulness. In David P. Levine's *Earth to Earth* (1940), a traditional funeral procession marches across a stark landscape in the town of San Miguel de Allende (fig. 72). The sharp, almost jagged lines and sharply recessive perspective of this painting recall certain lithographs by José Clemente Orozco, an artist Levine admired. The emphasis here is on the grief surrounding the burial of a child, an all too common event in rural Mexico. Levine's experience studying at the socially progressive Escuela de las Artes del Libro and his friendship with more critically minded artists such as Pablo O'Higgins, Alfredo Zalce, Leopoldo Méndez, and others may have influenced his vision as well.

George Biddle traveled to Mexico in 1928 and 1929 to meet Rivera, to get a firsthand view of muralism, and to paint. Most of the work Biddle completed during this trip, including several lithographs and canvases such as

69 Irwin Hoffman, *Barber Shop*, 1936, etching. Collection Richard J. Kempe, Mexico City. (81)

70 Ambrose Patterson, *Burros in Mexico*, 1934, oil on canvas. West Seattle Art Club, Katherine B. Baker Memorial Purchase Award. Seattle Art Museum. (74)

71 Gustave Baumann, *Morning in Mexico*, c. 1936, color wood engraving. Print Collection, Miriam and Ira D. Wallach Division of Art, Prints and Photographs, The New York Public Library. Astor, Lenox and Tilden Foundations. (80)

embargo, la pintura de Biddle retrata con simpatía el trágico efecto de la agitación política y social sobre la vida cotidiana de los campesinos mexicanos.

En 1945, Biddle recibió un encargo del gobierno mexicano de Manuel Ávila Camacho para pintar un mural en la Suprema Corte que acababa de ser eregida en una esquina del Zócalo, en el centro de la Ciudad de México. Antes, en los años cuarenta, Orozco había pintado en el mismo edificio una serie de murales que atacaban agresivamente el sistema judicial mexicano, con parodias de la burocracia, los conocimientos librescos y hasta la propia justicia. Como puede comprenderse, los murales no fueron bien recibidos y hasta se hablaba de quitarlos.

El mural de Biddle, titulado *The Horrors of War*, abarca tres grandes tableros sobre la entrada de la biblioteca judicial. En el central, el artista retrató una escena fantástica de dinosaurios y monstruos horribles galopando sobre dos relieves esculturales que representan la humanidad oprimida. A cada lado de esta espantosa escena, se ven unos cortes transversales en una montaña rocosa que revelan símbolos más realistas, si bien no menos trágicos, de la guerra (fig. 75). Las figuras esqueléticas, que parecen haber salido de fotografías de los campos de concentración nazi, yacen entre las tumbas, las máscaras de gas y los rifles desechados. No obstante, Biddle, que trabajó en el mural después de asegurada la victoria de los Aliados, también incluyó signos de esperanza para el futuro. Hacia la izquierda, dos hombres trabajan los

72 David P. Levine, *Earth to Earth*, 1940, **107**
watercolor on paper. Collection of the artist.
Courtesy Tobey C. Moss Gallery, Los Ange-
les. (101)

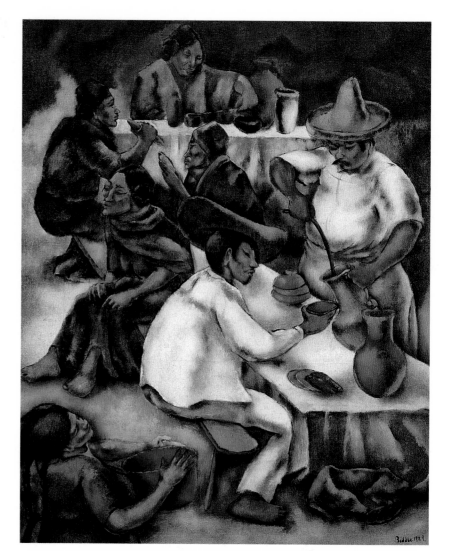

73 George Biddle, *Vendors in the Market-place*, 1929, oil on canvas. D. Wigmore Fine Art, Inc., New York. (24)

campos; hacia la derecha, una pareja acurruca a su hijo en una versión mexicana de la Natividad. Las connotaciones religiosas de estas dos escenas laterales se ven reforzadas por los dioses, hombre y mujer, que flotan sobre los paisajes típicos mexicanos. Así, Biddle representó otra vez el mundo idílico y eterno del campesino mexicano, reforzando su importancia para el espectador al ponerlo en yuxtaposición con los resultados horripilantes de la guerra internacional.

LA BÚSQUEDA DEL ARTE POPULAR

Los norteamericanos del siglo XIX que visitaban México habían estado interesados mucho tiempo en el arte popular de las poblaciones rurales de México. El antropólogo Frederick Starr, de la Universidad de Chicago, acumuló una gran colección de materiales de este tipo para una exposición en Londres en 1899, y los turistas compraban, con frecuencia, muestras de las cerámicas y los textiles tradicionales para exhibirlos en las vitrinas de curiosidades en sus hogares victorianos. A fines del siglo XIX, un negociante norteamericano llamado W. G. Walz anunció la venta de una amplia variedad de objetos de arte popular mexicano, entre ellos alfarería, trabajos en plumas y sarapes, para embarque directo desde su tienda de El Paso.[47] Entre los distribuidores de arte popular o de "curiosidades" establecidos en la Ciudad de México durante el porfiriato, se encontraba la Weston's Mexican Art Shop y The Aztec Land; existían también tiendas similares en Tijuana y otros pueblos de la frontera

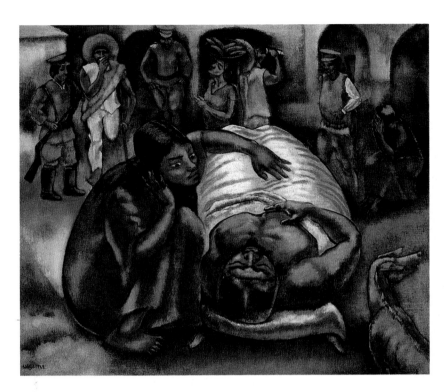

74 George Biddle, *Shot by Bandits*, 1929,

oil on canvas. D. Wigmore Fine Art, Inc.,

New York. (25)

Shot by Bandits (1929) depicts an event Biddle witnessed while traveling in Tehuantepec in the summer of 1928 (fig. 74). While soldiers watch, a mother (or wife) mourns the death of a man whose foreshortened figure is shrouded in white. Graphic depictions of the traumas that shook Mexico in the late 1920s were uncommon even among Mexicans.[46] Despite the lawlessness referred to in the title, however, Biddle's painting sympathetically portrays the tragic effect of politics and social unrest on the daily lives of the Mexican peasantry.

In 1945, Biddle was commissioned by the Mexican government of Manuel Ávila Camacho to paint a mural in the Supreme Court, which had recently been built on one corner of the Zócalo in the center of Mexico City. Earlier in the 1940s, Orozco had completed a series of murals in the same building that aggressively attacked the Mexican judicial system, with parodies of bureaucracy, book learning, and even justice itself. Understandably, the murals were not well received, and there was even talk of having them removed.

Biddle's mural, entitled *The Horrors of War*, covers three large panels over the entrance to the judicial library. In the central panel, the artist portrayed a fantastic scene of dinosaurs and hideous monsters, galloping over two sculptural reliefs representing downtrodden humanity. To each side of this frightening scene, transversal cuts into a rocky mountain reveal more realistic, yet no less tragic, symbols of war (fig. 75). Skeletal figures, which seem to have emerged from photographs of Nazi concentration camps, lie among graves and discarded gas masks and rifles. Yet Biddle, working on the mural

Vendors in the Marketplace (1929), repeat the themes of community labor and celebration highlighted by Americans (fig. 73). Biddle's experience in Mexico led to his well-known letter to his friend Franklin Roosevelt suggesting that the U.S. government support American muralists on the Mexican model.

At least one Mexican painting by Biddle, however, shows another side of Mexican life. The end of the 1920s was a time of great unrest marked most strongly by the Cristero War, a violent revolt triggered by the enforcement of anti-Catholic provisions of the 1917 Constitution by the government of Plutarco Elías Calles. The decade also closed with the assassination of Obregón in 1928, labor disputes, and the turbulent presidential campaign of 1929.

75 George Biddle, *The Horrors of War* (detail), 1945, fresco. Suprema Corte de Justicia, Mexico City.

after the Allied victory was assured, also included hopeful signs of the future. To the left, two men work the fields; to the right, a couple cradles their child in a Mexican version of the Nativity. The religious connotations of these two lateral scenes are reinforced by the male and female deities that float above typical Mexican landscapes. Thus Biddle represented once again the idyllic and timeless world of the Mexican peasant, enforcing its importance to the viewer by juxtaposing it with the horrifying results of international war.

THE PURSUIT OF FOLK ART

Nineteenth-century American visitors to Mexico had long been interested in the folk art of Mexico's rural populations. University of Chicago anthropologist Frederick Starr amassed a large collection of such materials for an exhibit in London in 1899, and tourists often bought examples of traditional ceramics and textiles for display in the curio cabinets of their Victorian homes. In the late nineteenth century, an American merchant named W. G. Walz advertised a wide variety of Mexican folk art, including pottery, featherwork, and serapes, for direct shipment from his El Paso store.[47] Folk art or "curio" dealers in Mexico City established during the Porfiriato included Weston's Mexican Art Shop and The Aztec Land; similar shops also existed in Tijuana and other border towns (fig. 76).[48] Early collectors tended to concentrate on antiques from the colonial period, most notably the blue and white talavera ware of Puebla, rather than on the contemporary yet essentially utilitarian goods of rural areas.[49]

Although Mexican artists like Adolfo Best Maugard had already begun using folk art imagery by the late 1910s, the major event signaling a new interest in popular culture in the postrevolutionary period was an exhibition of Mexican popular arts in 1921, as part of the official commemoration of the centennial of Mexican independence from Spain.[50] The accompanying publication by Mexican artist Dr. Atl represented a new and serious interest in

documenting Mexican folk art. With extensive illustrations and a wealth of primary research, the book provided the first inventory of the wide range of folk art being produced in Mexico. Even more importantly, the author protested the low status of the popular arts and noted that without further attention, these fundamental elements of Mexican national culture would soon disappear.

A version of this exhibition was sent to Los Angeles in 1922 with the support of the Mexican government. This well-received event, for which Katherine Anne Porter wrote the catalogue, was the first major display of

(fig. 76).[48] Los coleccionistas de la época tendían a concentrarse en antigüedades de la época colonial, más notablemente la loza talavera azul y blanca de Puebla, en vez de en las piezas contemporáneas, aunque esencialmente utilitarias, de las zonas rurales.[49]

Aunque algunos artistas mexicanos como Adolfo Best Maugard ya habían comenzado a utilizar las imágenes del arte popular para fines de los años diez, el principal acontecimiento que señaló un nuevo interés en la cultura popular en el período posrevolucionario fue una exposición de artes populares mexicanas en 1921, que formaba parte de la conmemoración oficial del Centenario de la Independencia de México.[50] La publicación que acompañaba esta exposición, escrita por el artista mexicano Dr. Atl, representaba un nuevo y serio interés en documentar el arte popular mexicano. Conteniendo numerosas ilustraciones y una abundancia de investigaciones fundamentales, el libro ofrecía el primer inventario de la gran variedad de arte popular que se producía en México. Aún más importante, el autor protestó contra la baja categoría de las artes populares y observó que de no recibir más atención, estos elementos fundamentales de la cultura nacional mexicana pronto desaparecerían.

Una versión de esta exposición fue enviada a Los Ángeles en 1922 con el apoyo del gobierno mexicano. Este bien recibido evento, para el que Katherine Anne Porter escribió el catálogo, fue la primera exposición importante de arte popular mexicano en los Estados Unidos. Para los coleccionistas o turistas de los años veinte, estos materiales no merecían ahora elogios como antigüedades ni curiosidades exóticas, sino como expresiones de una cultura viviente y genuina. Como Porter explicó eufóricamente en su catálogo:

Los artistas [populares] son uno con un pueblo simple como la naturaleza es simple: o sea, directo y salvaje, bello y terrible, lleno de asperezas y amor, divinamente gentil, brutalmente honesto. Ningún arte popular es jamás satisfactorio para aquellos que aman las superficies lisas y la simetría artificial.[51]

En el arte popular, como en el "indio" mexicano, los norteamericanos encontraron lo que buscaban: un mundo prístino y más auténtico. Al igual que los individuos que ellos retrataron, sin embargo, el arte popular mexicano era "puro" solamente en términos relativos. Las lacas de los estados de Michoacán y Guerrero utilizaban técnicas importadas de Asia en el período colonial, cuando Acapulco era el puerto principal para los barcos que traían mercancías del Oriente. Los sarapes de lana se fabricaban en telares españoles con tintes de anilina importados de Alemania. No obstante, la complejidad inherente en la gran diversidad del arte popular mexicano se vería continuamente envuelta en un ambiente de simplicidad y "honestidad" cultural.

Más que cualquier otro artista, mexicano o norteamericano, Edward Weston se esforzó por hacer del arte popular mexicano el tema de su propia obra—no sólo porque éste lo deleitaba y porque él y Tina Modotti habían sido contratados para crear las ilustraciones para *Ídolos tras los altares*, sino porque le permitía satisfacer su meta de "interpretar la sustancia misma y la quintaesencia de la *cosa en sí*, ya sea ésta acero pulido o piel palpitante."[52] Weston trataba un petate de paja mexicano más o menos como había representado las chimeneas de acero en Ohio o corno representaría más tarde los caracoles en California, poniéndole mucha atención a la textura y a la forma básica del objeto fotografiado. En su búsqueda constante de la pureza formal, Weston trataba de encontrar los objetos de arte popular en los que la mano del hombre no había borrado completamente las formas y las texturas naturales. Se interesaba en particular en las esculturas de pájaros hechas de calabaza laqueada en Guerrero, cuyas líneas esenciales eran productos de la naturaleza apenas mejorados por los talentos del artista popular (fig. 77).[53]

Weston se complacía en competir con otros, como Jean Charlot, para encontrar el "mejor" objeto disponible en un mercado dado. Después, estos objetos se colocaban con cuidado, solos o en grupos, dentro de su estudio o, como en el caso de *Tres Ollas de Oaxaca* (1926), sobre la azotea. El formalismo intenso de *Tres Ollas* inspira al espectador a concentrarse en el juego

Mexican folk art in the United States. For the collector or tourist of the 1920s, these materials now merited praise not as antiques or exotic curiosities but as expressions of a genuine and living culture. As Porter euphorically explained in her catalogue:

> The [folk] artists are one with a people simple as nature is simple: that is to say, direct and savage, beautiful and terrible, full of harshness and love, divinely gentle, appallingly honest. No folk art is ever satisfactory to those who love smooth surfaces and artificial symmetry.[51]

In folk art, as with the Mexican "Indian," Americans found the objects of their search for an unspoiled and more authentic world. Like the individuals whom they portrayed, however, Mexican folk art was only relatively "pure." Lacquerwares from the states of Michoacán and Guerrero used techniques imported from Asia in the colonial period, when Acapulco served as the main port for ships bringing goods from the East. Wool serapes were manufactured on Spanish looms with aniline dyes imported from Germany. The complexities inherent in the wide diversity of Mexican folk art would nevertheless be continually subsumed within an aura of simplicity and cultural "honesty."

More than any other artist, Mexican or American, Edward Weston worked to make Mexico's folk art the subject of his own work—not only because it delighted him and because he and Tina Modotti had been hired to provide the illustrations for *Idols behind Altars*, but because it served his aim of "rendering the very substance and quintessence of the *thing itself*, whether it be polished steel or palpitating flesh."[52] Weston treated a Mexican straw *petate* much as he had depicted steel smokestacks in Ohio or would later depict shells in California, with close attention to texture and the basic form of the object photographed. In a continuing pursuit of formal purity, Weston searched for folk art objects in which the hand of man had not fully erased natural shapes and textures. He was especially interested in the lacquered gourd sculptures of birds from Guerrero, whose essential lines were the products of nature only slightly improved by the folk artist's talents (fig. 77).[53]

Weston took great pleasure in competing with others, like Jean Charlot, to find the "best" object available in a given market. Later these objects were carefully arranged alone or in groups in his studio or, as in the case of *Tres Ollas de Oaxaca* (1926), on the flat roof above. The intense formalism of *Tres Ollas* leads the viewer to concentrate on the interplay of the circular vessels and their shadows, to the exclusion of deeper cultural or ethnographic meanings (fig. 78). Although found in regional markets or in use among rural populations, the folk art Weston photographed is almost never shown in context. The photographs function more like the trophy heads hanging on the wall of a hunting lodge: each object or group of objects is skillfully mounted and artfully displayed as evidence of the success of the hunt. Although Weston may have photographed few individual Indians (somewhat more difficult to capture), his victory in transforming these objects of popular culture was such that one Mexican observer cried: "You are a god, for you make these dead things come to life!"[54]

This same decontextualization is evident in representations of folk art in the mass media, in which the Mexican objects serve as elements useful mainly for American interior decorators or housewives looking for an inexpensive way to revitalize drab domestic landscapes. For example, in the mid-1930s, Anton Bruehl and his brother/partner Martin provided the illustrations for an article on Mexican folk art being offered for sale by a New York department store. In one image, textiles, lacquered gourds, and touristy neo-Aztec ceramics were artfully arranged, with typical Bruehl attention to dramatic color and lighting (fig. 79).[55]

These collages of popular culture, made according to the conventions of advertising, radically differ from the more serious studies in black and white that Bruehl had undertaken in Mexico earlier that decade. Like many artists, Bruehl directed his attention to the rural market itself, allowing folk art ob-

114

de las vasijas circulares con sombras, excluyendo los significados culturales o etnográficos más profundos (fig. 78). Aunque se podía encontrar en los mercados regionales o en uso entre las poblaciones rurales, el arte popular fotografiado por Weston no se muestra casi nunca en su contexto. Las fotografías funcionan más como las cabezas de trofeo colgadas en las paredes de una cabaña de cacería: cada objeto o grupo de objetos está montado hábilmente y expuesto de una manera ingeniosa como prueba del éxito de la caza. Aunque, quizá, Weston haya fotografiado algunos indios individuales (algo mas difícil de captar), su éxito al transformar estos objetos de la cultura popular fue tal que un observador mexicano exclamó: "¡Usted es un dios, pues le da vida a estas cosas muertas!"[54]

Esta misma separación del objeto y las circunstancias que lo rodean se ve claramente en las imágenes del arte popular en los medios de difusión, en las cuales los objetos mexicanos sirven como elementos principalmente útiles para los decoradores de interiores norteamericanos o para las amas de casa que buscan formas baratas de revitalizar sus monótonos paisajes domésticos. Por ejemplo, a mediados de los años treinta, Anton Bruehl y su hermano y socio Martin ilustraron un artículo sobre el arte popular mexicano que estaba a la venta en un almacén de Nueva York. En una de las imágenes, los textiles, las calabazas laqueadas y la muy turística cerámica neoazteca están organizados con ingenio, con la atención típica que Bruehl prestaba al drama del color y la luz (fig. 79).[55]

Estos collages de la cultura popular, hechos de acuerdo con las convenciones de la publicidad, difieren radicalmente de los estudios más serios en blanco y negro que Bruehl había emprendido en México anteriormente en esa década. Como muchos artistas, Bruehl dirigió su atención al mercado rural en sí, dejando que los objetos de arte popular y los alimentos—esteras tejidas, cajones de madera, cerámica, pilas de naranjas—aparecieran tal y como habían sido dispuestos por los propios productores. En *Rope Vendors, Amanalco* (1932), el fotógrafo captó una serie sorprendentemente abstracta de cuerdas paralelas de henequén vistas desde arriba (fig. 80). El poder formal de la imagen radica no solamente en la perspectiva propia del artista, sino en

78 Edward Weston, *Tres Ollas de Oaxaca*, 1926, platinum print. Philadelphia Museum of Art. Anonymous Gift in memory of Theodor Siegel: Centennial Gift. Copyright 1981 Center for Creative Photography, Arizona Board of Regents. René d'Harnoncourt acquired this print directly from the artist in 1926. (45)

René d'Harnoncourt adquirió esta fotografía de Edward Weston en 1926.

79 Anton Bruehl, photograph of Mexican folk art reproduced in *House and Garden* 71 (June 1937), p. 49. Courtesy *House & Garden*. Copyright 1937 (renewed 1965) by The Condé Nast Publications, Inc.

el método cuidadoso de presentar las cuerdas de acuerdo con la costumbre tradicional.

Las imágenes que representan a los artistas populares trabajando revelan también, con sutileza, la actitud del propio artista moderno hacia su tema, a menudo sin pretensión alguna de hacer una observación antropológica objetiva. En la obra de Weston *Hand of Amado Galván* (1926), la arcilla mojada de la vasija parece salir naturalmente de los dedos del alfarero (fig. 81). Weston dramatiza el acto de crear al mostrar a Amado Galván, uno de los primeros artistas populares mexicanos cuyo nombre fue reconocido por el público, levantando el objeto de su creación triunfalmente hacia el cielo sobre el pueblo de Tonalá, Jalisco. En *Hands of the Potter* (1932), Bruehl dirige su cámara hacia abajo, el lente casi tocando la arcilla húmeda y las manos del alfarero, embarradas de barro seco y extendidas como las que aparecen en ciertas telas de Diego Rivera (fig. 82). Aquí también se pone de relieve la unidad de la mano y el barro, pero con menos drama y hasta en un gesto menos religioso. Ésta es, más bien, la actividad cotidiana y, quizá, agotadora de un hombre anónimo, que se gana la vida trabajando la tierra. A pesar de sus diferencias, sin embargo, ambas fotografías siguen siendo simbólicas de una nación donde el arte se consideraba "parte orgánica

jects and foodstuffs—woven mats, wooden crates, ceramics, piles of or-anges—to appear as arranged by the producers themselves. In *Rope Vendors, Amanalco* (1932), the photographer captured a surprisingly abstract array of parallel hemp ropes as seen from above (fig. 80). The formal power of the image lies not only in the artist's own perspective, but in the careful method of displaying the ropes according to time-honored custom.

Representations of the folk artist at work also subtly reveal the modern artist's own attitude toward his subject, often without any pretense to objec-tive anthropological observation. In Weston's *Hand of Amado Galván* (1926), the wet clay of the vessel seems to grow naturally from the potter's fingers (fig. 81). Weston dramatizes the act of creating by showing Amado Galván, one of the first Mexican folk artists to be widely recognized by name, hold-ing his ware triumphantly into the sky above the town of Tonalá, Jalisco. In *Hands of the Potter* (1932), Bruehl directs his camera downward, the lens almost touching the moist clay and the dry, mud-caked hands of the potter, splayed like those in certain canvases of Diego Rivera (fig. 82). Here the unity of hand and clay is also emphasized, but with less drama or even reli-gious gesture. Rather, this is the daily and perhaps backbreaking activity of an anonymous man, making a living by working the earth. Despite their differ-ences, however, both photographs remain symbolic of a nation where art was considered "organically a part of life, at one with the national ends and the national longings, fully in possession of each human unit."[56]

For visiting American artists, Mexican folk art represented an alternative

de la vida, acorde con los fines del país y la búsqueda nacional, una posesión individual."[56]

Para los artistas norteamericanos que estaban de visita en el país, el arte popular mexicano representaba un sustituto a las normas de producción en serie que caracterizaban la vida en gran parte de los Estados Unidos. Donde nosotros teníamos carteleras repetitivas y anuncios de Coca-Cola, México poseía los murales idiosincrásicos de las pulquerías[57] y las pinturas religiosas ingenuas conocidas como exvotos o retablos. Según dictaran los estereotipos, las salas estadounidenses estaban llenas de cromo, de cristal y de muebles angulares al estilo *art déco*, mientras que los hogares mexicanos apreciaban sus vasijas de alfarería y sus baúles laqueados pintados con originalidad. Muchos mexicanos residentes en las zonas rurales, sin embargo, preferían el esmalte (o, más tarde, el plástico) a las cerámicas frágiles, y algunos norteamericanos vivían en casas llenas de reproducciones antiguas o de muebles hechos a mano en el estilo misión. Desde luego, estas "excepciones" confirman la regla. Mientras México ingresaba al siglo XX, a menudo con entusiasmo, muchos norteamericanos miraban hacia atrás, a los valores de artesanía y autenticidad que se habían perdido en la carrera hacia la era de la máquina.

Por lo tanto, la textura de los materiales naturales son de una importancia crucial en las fotografías de Weston y Bruehl, así como en las de Paul Strand. Las fibras de palma tejidas, ya sean en forma de sombreros, de petates o de canastas, aparecen una y otra vez; así como el barro de los muros de adobe o de la loza sin cocer y, asimismo, la madera envejecida a la intemperie, el tejido tosco del sarape o la superficie lisa del rebozo, los brillos de las ollas vidriadas, la jaula de pájaros de bambú, el cabello peinado cuidadosamente. Las plantas, la tierra, las fibras de animales: todos son productos de un pueblo que trabaja con la tierra, que está, como lo deseaban los norteamericanos, cerca de la naturaleza y lejos de las superficies metálicas artificiales, las modas en boga y la producción industrial.

Los valores del arte popular y la cultura tradicional de México nunca se promovieron más que en las páginas de la revista bilingüe *Mexican Folkways*,

81 Edward Weston, *Hand of Amado Galván* (1926), frontispiece to Anita Brenner, *Idols behind Altars* (New York: Payson & Clarke, 1929). Collection Mary Ellen Miller, New Haven, Connecticut. (29)

publicada en la Ciudad de México por Frances Toor, una antropóloga estadounidense, desde 1925 hasta 1937 (figs. 83 y 84). Durante más de una década esta revista fue la fuente principal de cultura mexicana para los turistas sofisticados y para otros que vivían en la Ciudad de México. Ayudaron a Toor en su ambiciosa tarea, que se llevaba a cabo a menudo con escasos recursos, Diego Rivera (que desempeñó la función de director artístico después de 1926) y la fotógrafa Tina Modotti. La redacción de la revista contaba con los más conocidos intelectuales mexicanos y extranjeros: Jean Charlot, el poeta y crítico Salvador Novo, el fotógrafo Manuel Álvarez Bravo, el arqueólogo Alfonso Caso, el pintor Rufino Tamayo, el antropólogo Robert Redfield y el periodista Carleton Beals eran algunos de los muchos que trabajaron en la revista. *Mexican Folkways* fue crucial para dirigir la atención hacia los aspectos efímeros o recientemente "redescubiertos" de la cultura popular, abarcando desde las canciones y los bailes hasta la pintura de pulquerías el arte infantil y los grabados en madera de José Guadalupe Posada. En muchos as-

82 Anton Bruehl, *Hands of the Potter*,

1932, colotype. From *Photographs of Mexico*

(New York: Delphic Studios, 1933), plate 15.

Private collection.

to the standards of mass production that typified life in much of the United States. Where we had repetitive billboards and Coca-Cola advertisements, Mexico possessed the idiosyncratic murals on *pulquerías*[57] and the naive religious paintings known as *ex-votos* or retablos. As the stereotypes would have it, American living rooms were filled with chrome and glass and angular art deco furniture, while Mexican households cherished pottery vessels and quaintly painted lacquer chests. Many rural Mexicans, however, preferred enamel (or later plastic) to fragile ceramics, and some Americans lived in houses filled with antique reproductions or hand-crafted mission-style furniture. These "exceptions" in fact prove the rule. While Mexico entered the twentieth century, often with gusto, many Americans looked back to the values of craft and authenticity that had been lost in the race into the machine age.

Thus the texture of natural materials is of crucial importance in the photographs of Weston and Bruehl, as well as those of Paul Strand. Woven palm fibers, whether shaped into hats, *petates*, or baskets, recur again and again, as do clay, in the form of adobe walls or unfired pottery, and weathered timber, the rough weave of the serape or the smooth surface of the rebozo, the sheen of a glazed *olla*, of a bamboo bird cage, of carefully combed hair. Plants, earth, animal fibers—all are the products of a people who work with the soil, who are, as Americans wanted them to be, close to nature, far from artificial metallic surfaces, elegant voguish fashions, and industrial production.

pectos, esta revista definió el concepto norteamericano del renacimiento mexicano. [58]

En las décadas posteriores a la revolución, aquellos interesados en el arte popular mexicano lamentaban continuamente las incursiones del turismo y la industria, y se apuraban a comprar antes que la modernidad borrara completamente las tradiciones "puras." Pronto después de su llegada en 1923, Edward Weston concedió que "es evidente que el trabajo del indio se está corrompiendo y, con otra generación de sobreproducción y comercialización, carecerá de valor." [59] Carleton Beals afirmaba que con la norteamericanización,

> mucho de lo bonito de la labor manual nativa se perderá. Las muñecas *kewpie* probablemente dejaran fuera a las encantadoras figurillas de terracota y los jinetes de paja tejida. Ya son las latas de cinco galones de aceite, en vez de los cántaros nativos bien moldeados, los que, en muchos lugares, dan gracia al vaivén de los hombros de las Rebecas locales. [60]

Otros, como Frances Toor, eran más optimistas, al mismo tiempo que prevenían que era necesario apoyar a los artistas populares y que las cosas bonitas y "auténticas" permanecerían disponibles solamente si los turistas mostraban paciencia y discreción (fig. 85). Lo que se ignoraba a menudo en este coro de lamentaciones (y quizá no se podía saber de lleno) era que, según México se modernizaba, según el progreso traía más y más artículos producidos en fábricas y eliminaba la necesidad de muchos tipos de trabajos bajos, sería el mercado turístico por sí solo el que mantendría vivos muchos aspectos de la producción del arte popular (fig. 86). [61]

Para los norteamericanos y otros que buscaban los objetos de mejor calidad, los mercados semanales en Toluca, al este de la Ciudad de México, y en Oaxaca eran sus destinos principales (fig. 30). Para aquellos que no tenían el tiempo o la habilidad de coleccionar "en el terreno," comprar en la tienda de Frederick W. Davis en la Avenida Madero en el corazón de la Ciudad de México era la mejor solución (fig. 87). Davis había llegado a México en 1900 y comenzó trabajando para la empresa norteamericana Sonora News Company, que coordinaba las concesiones de ventas para la empresa ferroviaria Southern Pacific. [62] Después de vender periódicos, guías y "chucherías indias" en los trenes, Davis fue enviado a la capital para hacerse cargo de la nueva tienda de la empresa en el Palacio de Iturbide, una mansión colonial en lo que se conocía entonces como Avenida San Francisco. Con el comienzo de la revolución, el mercado fue inundado por una gran cantidad de antigüedades mexicanas cuando las familias adineradas huyeron a Europa o trataron de convertir sus reliquias familiares en haberes líquidos. Davis les vendió a coleccionistas como William Randolph Hearst y el barón petrolero Edward Doheny, que no se encontraban en México solamente para comprar, sino más bien para atender sus vastos intereses económicos en bienes raíces y petrolíferos mexicanos. [63]

En 1926 llegó a México procedente de Austria un refugiado aristocrático sin dinero llamado René d'Harnoncourt. Químico de formación e incapaz de hablar español o inglés, se las arregló de todas formas para ganarse la vida como artista comercial, retocando fotografías y arreglando las vidrieras de las tiendas. D'Harnoncourt pronto estableció una reputación, sin embargo, como astuto asesor a los coleccionistas estadounidenses de antigüedades coloniales importadas y mexicanas; esto llamó la atención de Davis, quien lo contrató en 1927 como asistente en el negocio de arte popular y antigüedades en la Sonora News Company. [64] Junto con Roberto Montenegro, d'Harnoncourt viajó al pueblo de Olinalá, Guerrero, para revitalizar la abandonada industria de lacas. [65] Financiado por Davis, este proyecto no sólo proporcionó viejas piezas de Olinalá para que los artesanos las estudiaran, sino también les aseguró un mercado listo para su producción, mercado que permanece fuerte hoy en día (figs. 89 y 90).

Además del arte popular, Davis vendía arte mexicano contemporáneo y reunió una gran colección propia. [66] "Los Estados Unidos empezaban a intere-

The values of Mexico's folk art and traditional culture were never more highly promoted than in the pages of the bilingual *Mexican Folkways*, published in Mexico City by Frances Toor, an American anthropologist, from 1925 to 1937 (figs. 83 and 84). For over a decade, this magazine was the leading source on Mexican culture for sophisticated tourists as well as others living in Mexico City. Toor was assisted in her ambitious but often underfunded task by Diego Rivera (who served as art editor after 1926) and photographer Tina Modotti. A list of the contributing editors provides a who's who of Mexican and foreign intellectuals: Jean Charlot, poet and critic Salvador Novo, photographer Manuel Álvarez Bravo, archaeologist Alfonso Caso, painter Rufino Tamayo, anthropologist Robert Redfield, and journalist Carleton Beals were a few of the many who worked on the magazine. *Mexican Folkways* was crucial for directing attention to ephemeral or recently "rediscovered" aspects of popular culture, ranging from songs and dances to *pulquería* painting, children's art, and the woodcuts of José Guadalupe Posada. In more ways than one, this magazine defined America's "understanding" of the Mexican renaissance.[58]

In the decades following the Revolution, those interested in Mexican folk art continually lamented the inroads of tourism and industry, and hurried to buy before modernity had completely erased "pure" traditions. Soon after arriving in 1923, Edward Weston conceded that "it is evident that the Indian's work is becoming corrupt, and with another generation of overproduction and commercialization will be quite valueless."[59] Carleton Beals claimed that with Americanization,

much that is lovely in the native handicraft will go by the boards. Kewpie dolls will probably crowd out the delightful terra cotta figurines and straw-woven horsemen. Five gallon oil cans, rather than beautifully molded native jars, in many places, already grace the swaying shoulders of the local Rebeccas.[60]

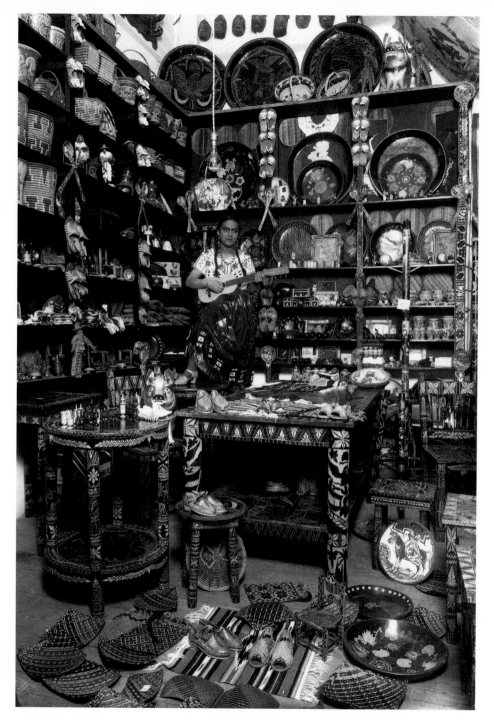

sarse en México," recuerda d'Harnoncourt. "Waldo Frank, Stuart Chase y Elmer Rice habían empezado a venir. La tienda de Fred Davis fue el único lugar que tomó un verdadero interés en el negocio de arte popular y se convirtió, en cierta forma, en la oficina central de los artistas."[67] D'Harnoncourt organizó una exposición de Rivera, Orozco y Rufino Tamayo en 1927, y las obras de los norteamericanos George Biddle, Caroline Durieux y William Spratling también se encontraban expuestas en la Sonora News Company a fines de los años veinte. De hecho, entre los primeros "distribuidores" de pinturas mexicanas modernas en México se encontraban los propietarios de esta y otras tiendas de curiosidades administradas por extranjeros. Junto con los Estudios de Frances Toor, que promovían a Rivera y a otros artistas a principios de los años treinta, estas tiendas fueron las precursoras de la primera galería de arte moderno en México que pudiese considerarse verdaderamente profesional, la Galería de Arte Mexicano, fundada por Carolina Amor en 1936.

La tarea principal de d'Harnoncourt consistía en evitar que Davis tuviera que viajar en busca de objetos de arte; su título europeo, mencionado discreta pero claramente, resultaba útil también cuando se trataba de cerrar una venta difícil.[68] D'Harnoncourt trataría más tarde, quizá como venganza, de hacer una parodia de los tipos turísticos en *Mexicana*, un libro que escribió e ilustró en 1931 (fig. 91). Su *American Artist in Mexico* (1932) es una interpretación humorística pero perspicaz del deseo del norteamericano de "vivir como los mexicanos" (fig. 28). En ambas obras, d'Harnoncourt utilizó un estilo que

Others, including Frances Toor, were more optimistic, while cautioning that support of folk artists was necessary and that beautiful and "authentic" things would remain available only if tourists showed patience and discretion (fig. 85). What was often ignored in this chorus of laments (and perhaps could not be fully known) was that as Mexico was modernized, as progress brought increasing numbers of factory-made goods and eliminated the need for many forms of menial labor, it would be the tourist market alone that kept many aspects of folk art production alive (fig. 86).[61]

For Americans and others looking for the highest-quality objects, the weekly markets in Toluca, east of Mexico City, and Oaxaca were primary destinations (fig. 30). For those who lacked the time or skill to collect "in the field," Frederick W. Davis's shop on Avenida Madero in the heart of Mexico City was the next best alternative (fig. 87). Davis had arrived in Mexico in 1900 and began working for the American-owned Sonora News Company, which ran the sales concessions for the Southern Pacific railway line.[62] After selling newspapers, guidebooks, and "Indian trinkets" on the trains, Davis was sent to Mexico City to run the company's new store in the Palacio de Iturbide, a colonial mansion on what was then known as Avenida San Francisco. With the coming of the Revolution, great numbers of Mexican antiques entered the market when wealthy families fled to Europe or sought to convert heirlooms into cash assets. Davis sold to such collectors as William Randolph Hearst and oil baron Edward Doheny, neither of whom were in Mexico just to shop, but rather to attend to their vast financial interests in Mexican land and oil.[63]

In 1926, an aristocratic yet penniless refugee from Austria named René d'Harnoncourt arrived in Mexico. Trained as a chemist and unable to speak Spanish or English, he barely managed to earn a living as a commercial artist, touching up photographs and arranging store windows. D'Harnoncourt quickly established a reputation, however, as an astute adviser to U.S. collectors of imported and Mexican colonial antiques; this caught Davis's attention, who hired him as an assistant in the folk art and antique business at the So-

86 *Down Mexico Way*, postcard, 1940s. Private collection. The caption reads "They charged us tourist prices anyway." (123)

El pie de grabado dice: "Nos cobraron precios turísticos de todos modos."

nora News Company in 1927.[64] Along with Roberto Montenegro, d'Harnoncourt traveled to the village of Olinalá, Guerrero, to revitalize the abandoned lacquerware industry.[65] Financed by Davis, this project not only provided old Olinalá pieces for the folk artists to study but assured them of a ready market for their production, a market that remains strong today (figs. 89 and 90).

Along with folk art, Davis also sold contemporary Mexican art and amassed a large collection himself.[66] "America was just beginning to get interested in Mexico," d'Harnoncourt recalled. "Waldo Frank, Stuart Chase, and Elmer Rice had begun to come down. Fred Davis's store was the only place

hace pensar en Miguel Covarrubias, un pintor y caricaturista que había conocido en la tienda de Davis.

Estos joviales ataques de d'Harnoncourt a los artistas visitantes y a los turistas del Norte son sólo dos de muchas caricaturas de los visitantes norteamericanos que se crearon en este época. D'Harnoncourt y Caroline Durieux, siendo también extranjeros, simpatizaban un poco por lo menos con los compatriotas que eran el objeto de sus caricaturas. Pero en las imágenes de José Clemente Orozco de unos turistas mirando con la boca abierta a unos indios que parecen enanos (fig. 92) o comprando máscaras grotescas (fig. 93) y, en el fresco *México folklórico y turístico*, que pintó Diego Rivera para el Hotel Reforma en 1936, en el que también critica al turista, no hay compasión ninguna para la multitud de gringos que, con sus cámaras y sus cuadernos, habían invadido el país.

En 1927, en un diario que usaba en parte para tomar nota de los precios que había pagado por los objetos que "Mr. Davis" vendería, d'Harnoncourt anotó algunos pensamientos sobre el negocio de arte y antigüedades en México:

Hay muy pocos cazadores de antigüedades en México. Los mexicanos que están interesados en los objetos de arte son, con muy pocas excepciones, integrantes de la clase alta muy educada, que está completamente en la penuria y es incapaz de comprar. . . . Para las cosas mexicanas [en oposición a las europeas], uno sólo puede tratar con las colonias extranjeras y con los turistas. El grupo más importante entre éstos es el de los norteamericanos. La mayoría de las antigüedades mexicanas son objetos eclesiásticos, o por lo menos religiosos, que no son fáciles de vender. El norteamericano común prefiere los temas profanos para sus colecciones. . . .

Como la gente en los Estados Unidos obtiene su conocimiento sobre lo colonial español más que nada de las casas del período que se encuentran en California o en la Florida, prefiere, desde luego, las cosas que ha visto allí. . . . La mayoría de la gente tiene la opinión errónea de [que] las antigüedades son solamente para la gente rica; por el contrario, en general es más barato amueblar una casa con antigüedades [que] con cosas modernas de la misma calidad, especialmente en México.[69]

that took a real interest in the folk-art business, and, in a funny kind of way, it became the artists' headquarters."[67] D'Harnoncourt organized a show of Rivera, Orozco, and Rufino Tamayo in 1927, and exhibitions of the work of Americans George Biddle, Caroline Durieux, and William Spratling were also on display at the Sonora News Company in the late 1920s. Indeed, among the first "dealers" of modern Mexican painting in Mexico were the owners of this and other foreign-run curio shops. Along with Frances Toor's Studios, which promoted Rivera and others in the early 1930s, these stores served as the forerunners for the first truly professional gallery of modern art in Mexico, the Galería de Arte Mexicano, founded by Carolina Amor in 1936.

D'Harnoncourt's main task was to save Davis the exertions of buying trips; his European title, discreetly but clearly mentioned, was also of use when trying to clinch a difficult sale.[68] Perhaps as revenge, d'Harnoncourt would later parody tourist types in *Mexicana*, a book he wrote and illustrated in 1931 (fig. 91). His *American Artist in Mexico* (1932) is a humorous yet insightful interpretation of the American's desire to "go Mexican" (fig. 28). In both works, d'Harnoncourt used a style reminiscent of Miguel Covarrubias, whom he had met at Davis's shop.

D'Harnoncourt's lighthearted attacks on the visiting artists and tourists from the North are but two of many caricatures of American visitors done in the period. D'Harnoncourt and Caroline Durieux, outsiders themselves, were at least partly sympathetic to the compatriots they depicted. But in José Clemente Orozco's views of tourists gawking at dwarflike Indians (fig. 92) or shopping for grotesque masks (fig. 93), or Diego Rivera's equally critical *Folkloric and Touristic Mexico*, a fresco panel painted for the Hotel Reforma in 1936, there was no mercy for the hordes of camera- and notebook-wielding gringos who had invaded the country.

In 1927, in a journal he used in part to record the prices he had paid for objects to be sold by "Mr. Davis," d'Harnoncourt recorded some thoughts on the art and antique business in Mexico:

88 *Mexican Art & Life*, no. 1 (January 1938). Cover design by Gabriel Fernández Ledesma. Collection Karen Cordero, Mexico City. (34)

125

89 *Lacquered Crane*, Olinalá, Guerrero, c. 1930. San Antonio Museum of Art, Nelson A. Rockefeller Collection. This crane is the same one shown in Frederick Davis's advertisement. (41)

Esta garza es la misma que aparece en una publicidad de la tienda de Frederick Davis.

Desde los años veinte y aún más en los treinta, las principales revistas norteamericanas publicaron artículos bien ilustrados sobre las antigüedades coloniales y el arte popular mexicano.[70] Su popularidad era comparable con el interés en los muebles coloniales norteamericanos, las artes decorativas y las pinturas primitivas, un fenómeno que se remonta al Centenario de 1876. En la década de 1930, Abby Aldrich Rockefeller encargó a Frances Flynn Paine, otra promotora norteamericana del arte mexicano, comprar materiales coloniales mexicanos para incluirlos en Colonial Williamsburg.[71] Williamsburg, desde luego, era un proyecto de los Rockefeller diseñado para recrear el pasado colonial norteamericano para un público inmenso. Como otros proyectos similares que se hicieron en este período, la restauración borró del pueblo toda seña de modernidad (y a los esclavos, el polvo y la pobreza que eran aspectos esenciales de la época colonial de los Estados Unidos) y promovió una "historia" idealizada y saneada similar a la que los coleccionistas y los artistas norteamericanos crearon en México.[72]

Entre los clientes principales de Davis y de d'Harnoncourt a fines de los años veinte se encontraban el embajador de los Estados Unidos, Dwight Morrow, y su esposa Elizabeth. Morrow había sido nombrado embajador a México en 1928 por Calvin Coolidge. A pesar de sus conexiones con el imperio financiero de J. P. Morgan, con el tiempo Morrow fue bienvenido en México como el primer embajador estadounidense en hablar español y en interesarse seriamente en la cultura mexicana. Además de allanar las diferencias persistentes respecto al artículo 27 de la Constitución, que tenía que ver con los arrendamientos de petróleo por los norteamericanos, y de ayudar a negociar el fin de la Guerra Cristera, Morrow hizo un esfuerzo por mejorar las relaciones culturales entre ambas naciones.[73] Para este propósito, trajo a México a varias personalidades en visitas de buena voluntad, entre ellas a Charles Lindbergh y Will Rogers.

Morrow era también la fuerza motivadora detrás de *Mexican Arts*, una importante exposición circulante que organizó la American Federation of the Arts con apoyo de la Carnegie Corporation. D'Harnoncourt desempeñó la función de curador de la exposición, que abrió en el Metropolitan Museum of Art en el otoño de 1930 (figs. 94, 95 y 96) y subsecuentemente apareció en otras trece ciudades a través de los Estados Unidos, recibiéndola bien las multitudes entusiasmadas y los halagos de los críticos.[74] En su catálogo, d'Harnoncourt explicaba cuidadosamente que la exposición excluía todas las "copias no asimiladas de modelos extranjeros" así como objetos orientados al turista y "deliberadamente dotados de características no mexicanas para complacer al

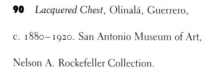

90 *Lacquered Chest*, Olinalá, Guerrero,
c. 1880–1920. San Antonio Museum of Art,
Nelson A. Rockefeller Collection.

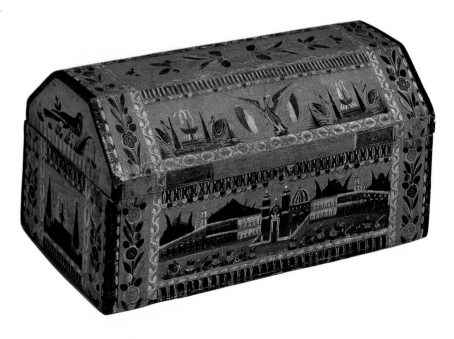

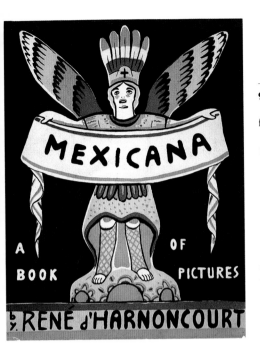

91 René d'Harnoncourt, cover illustration for *Mexicana* (New York: Alfred A. Knopf, 1931). Private collection.

92 José Clemente Orozco, *Tourists and Aztecs*, 1928, lithograph. Philadelphia Museum of Art. Lola Downin Peck Fund. (126)

There are only very few antique hunters in Mexico. The Mexicans who are interested in art objects are with very few exceptions members of the highly educated upper class, which is entirely broke and unable to buy. . . . For Mexican [as opposed to European] stuff, one has only to figure with the foreign colonies and with the tourists. The most important group among these are the Americans. Most Mexican antiques are church or at least religious objects which are not easy to sell. The average American is more fond of profane subjects for his collections. . . .

As people from the States get their knowledge about Spanish Colonial mostly from the California or Florida period houses, they prefer of course things they have seen there. . . . Most people have the wrong opinion [that] antiques are only for rich people; on the contrary, on the average it is cheaper to furnish a house with antiques [than] with modern things of the same quality, especially in Mexico.[69]

Beginning in the 1920s and increasing tremendously in the 1930s, leading American magazines ran well-illustrated articles on Mexican colonial antiques as well as folk art.[70] Their popularity paralleled an interest in American colonial furniture, decorative arts, and primitive paintings, a phenomenon dating back to the Centennial of 1876. In the 1930s, Abby Aldrich Rockefeller commissioned Frances Flynn Paine, another American promoter of Mexican art, to purchase Mexican colonial materials for inclusion at Colonial Williamsburg.[71] Williamsburg, of course, was a Rockefeller project designed to recreate America's colonial past for a vast public. Like other similar projects of the period, the restoration erased all signs of modernity from the town (as well as the slaves, dirt, and poverty that were essential aspects of colonial America) and promoted an idealized and sanitized "history" similar to that which American collectors and artists shaped in Mexico.[72]

Among the major clients of both Davis and d'Harnoncourt in the late 1920s were U.S. Ambassador Dwight Morrow and his wife Elizabeth. Morrow had been appointed ambassador to Mexico by Calvin Coolidge in 1928. Despite his connections to J. P. Morgan's financial empire, Morrow was ulti-

93 José Clemente Orozco, frontispiece to Susan Smith, *The Glories of Venus: A Novel of Modern Mexico* (New York: Harper & Brothers, 1931). Private collection. (127)

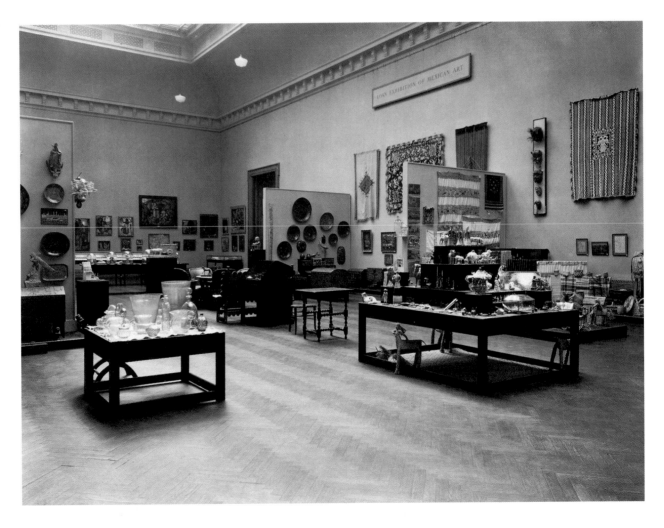

94 Installation view of the *Mexican Arts* exhibition at the Metropolitan Museum of Art, New York, October 1930. Photograph courtesy The Metropolitan Museum of Art.

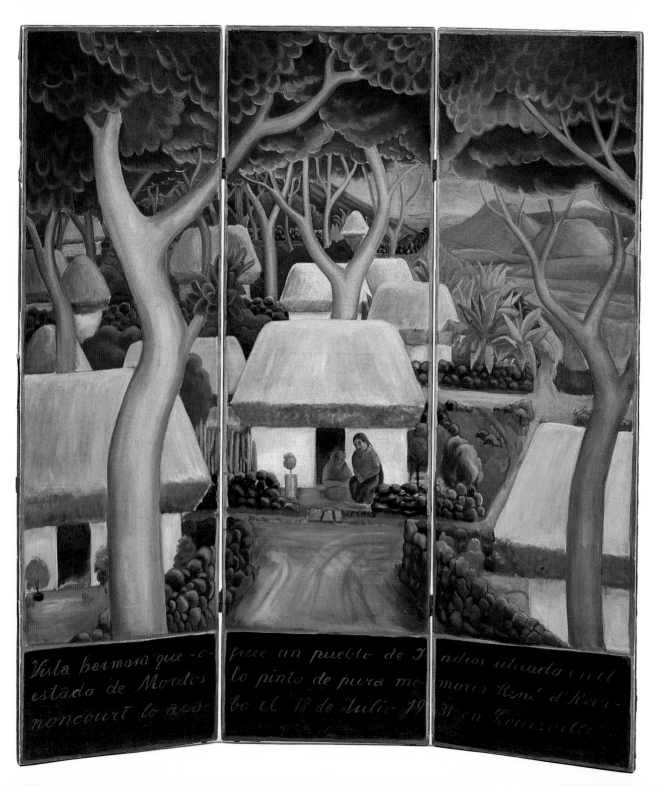

95 René d'Harnoncourt, *View of Miaca-tlán, Morelos*, 1931, painted screen. Collection Anne d'Harnoncourt, Philadelphia. D'Harnoncourt painted this screen in Louisville, Kentucky, while accompanying *Mexican Arts* as it toured across the United States. (73)

D'Harnoncourt pintó este biombo en Louisville, Kentucky, durante la gira de la exposición *Mexican Arts* por los Estados Unidos.

mately welcomed in Mexico as the first U.S. ambassador to speak Spanish and to take a serious interest in Mexican culture. Besides ironing out continuing disagreements over Article 27 of the Constitution pertaining to American-held oil leases, and helping to negotiate an end to the Cristero Revolt, Morrow worked to improve cultural relations between the two nations.[73] Charles Lindbergh and Will Rogers were among those brought to Mexico on goodwill tours by Morrow for this purpose.

Morrow was also the motivating force behind *Mexican Arts*, a major traveling exhibition circulated by the American Federation of the Arts, with support from the Carnegie Corporation. Curated by d'Harnoncourt, the exhibition opened at the Metropolitan Museum of Art in the fall of 1930 (figs. 94, 95, and 96) and subsequently appeared in thirteen other cities across the United States to enthusiastic crowds and critical praise.[74] In his catalogue, d'Harnoncourt carefully explained that the show excluded all "unassimilated copies of foreign models" as well as tourist-oriented objects "deliberately invested with non-Mexican characteristics in order to please the foreign buyer."[75] Given this careful editing process, it is not surprising that more than one reviewer praised the folk art as evidence of an unspoiled culture that had escaped the trammels of industrialization.[76]

As well as encouraging Mexican art in the States, Morrow and his wife Elizabeth were enthusiastic promoters in Mexico as well. In 1928, Morrow commissioned Rivera to paint a mural in the Palacio de Cortés in Cuernavaca, and the couple purchased a house in the same town from Fred Davis, which they named Casa Mañana. This weekend and vacation residence was soon filled with the best in Mexican popular culture, purchased specifically for the Morrows by Davis, d'Harnoncourt, and other knowledgeable friends. D'Harnoncourt also painted a mural showing a Cuernavaca landscape beneath the covered loggia of one garden.[77] The house, with extensive gardens, patios, and a swimming pool enclosed by pink walls, was a highly visible statement to visiting Americans, Mexicans, and others of the Morrows' commitment to Mexican culture.[78] As supervised by Elizabeth Morrow, together

96 *Bowl*, Tonalá, Jalisco, late 1920s. Mead Art Museum, Amherst College, Amherst, Massachusetts. Gift of the children of Dwight W. and Elizabeth Morrow, Class of 1955. This bowl was lent by Morrow to the *Mexican Arts* exhibition. (40)

Esta olla formaba parte de la colección de Dwight Morrow, quien la prestó para la exposición *Mexican Arts*.

comprador extranjero."[75] Dado este cuidadoso proceso selector, no es sorprendente que más de un crítico halagara el arte popular como prueba de una cultura prístina que había escapado a las trabas de la industrialización.[76]

Además de fomentar el arte mexicano en los Estados Unidos, Morrow y su esposa Elizabeth eran promotores entusiastas en México. En 1928, Morrow encargó a Rivera de que pintara un mural en el Palacio de Cortés en Cuernavaca, y la pareja compró, en el mismo pueblo donde vivía Fred Davis, una casa a la cual pusieron el nombre de Casa Mañana. Esta residencia de fines de semanas y vacaciones pronto se llenó de lo mejor de la cultura popular mexicana, comprado especialmente para los Morrow por Davis, d'Harnoncourt y otros amigos conocedores. D'Harnoncourt también pintó un mural, que mostraba un paisaje de Cuernavaca, bajo la loggia cubierta de un jardín.[77] La casa, con sus extensos jardines, patios y una piscina rodeada por muros color de rosa, era una declaración muy visible a los norteamericanos, mexicanos y otros visitantes de la devoción de los Morrow a la cultura mexicana.[78] Supervisada por Elizabeth Morrow, junto con Davis, d'Harnoncourt y su esposo, la restauración y decoración de Casa Mañana podría interpretarse como el complemento privado y doméstico al mundo externo de la diplomacia y las exposiciones circulantes.

Cuernavaca tiene una larga historia como retiro semitropical para la élite mexicana y los turistas que huyen de la congestión y la altitud más pronunciada de la capital (fig. 97).[79] Otros norteamericanos buscarían pueblos aún más remotos, entre los que figuraba Taxco, en el estado montañoso de Guerrero. En el siglo XVIII, Taxco había sido un importante centro minero de plata. Pero la primera vez que el arquitecto y artista norteamericano William Spratling lo visitó, a mediados de los años veinte, el pueblo estaba aislado y empobrecido, sus minas de plata en decadencia. De hecho, hasta 1931, en que se completó un camino transitable todo el año que enlazaba a Taxco con Cuernavaca, el pueblo era relativamente desconocido para los forasteros,

97 Diego Rivera, *Portrait of the Knight Family, Cuernavaca*, 1946, oil on canvas. Minneapolis Institute of Arts. Gift of Mrs. Dinah Ellingson in memory of Richard Allen Knight. 83.121. (124)

with Davis, d'Harnoncourt, and her husband, the restoration and decoration of Casa Mañana might be read as a private and domestic counterpart to the external world of diplomacy and traveling exhibitions.

Cuernavaca has a long history as a semitropical retreat for elite Mexicans and tourists fleeing the congestion and higher altitude of Mexico City (fig. 97).[79] Other Americans would seek out more remote villages, among which was Taxco in the mountainous state of Guerrero. In the eighteenth century, Taxco had been an important silver mining center. But when American architect and artist William Spratling first visited it in the mid-1920s, the town was isolated and impoverished, its silver mines in decline. In fact, until the completion of an all-weather road linking Taxco with Cuernavaca in 1931, the town was relatively unknown to outsiders, Mexican or American, except for a small number of devotees of colonial architecture (fig. 98).

Spratling had purchased a home in Taxco in 1929, and continued working on a book, eventually titled *Little Mexico*, that was meant "to picture life in a small Mexican village, avoiding the bloody scandals that newspapers at that time were so delighted to play up."[80] In 1931, while visiting Spratling, now ex-Ambassador Dwight Morrow lamented Taxco's history as a mere exporter of raw silver, rather than as a producer of any related craft. Spratling took the lament to heart. That same year, after bringing local goldsmiths up from the nearby town of Iguala, Spratling opened his Taller de las Delicias, the first silver workshop in Taxco (fig. 99). Soon a talented group of young Mexicans had been trained to work in the new material, carefully following Spratling's elegant designs.

In his expensive tea services and heavy jewelry, Spratling recast Precolumbian and folk art forms in a modernist mold (figs. 100 and 101). The addition of highly polished ebony, tortoise shell, and precious stones enhanced the value of his work: Taxco's silver, once destined for the gem-encrusted chalices of the colonial church, was now hammered into streamlined products with a more secular function. As in certain contemporary paintings of the "Mexican school," indigenous motifs, often drawn from Spratling's own collection of Precolumbian and folk art, were modified to suit the tastes of an urban market seeking souvenirs with an obvious "Mexicanicity." But unlike the serapes and brightly painted ceramics popular with all tourists, this new craft was oriented to a narrower market—Hollywood moguls, midwestern socialites, and Mexican bureaucrats zipping down to Taxco for relaxed vacations in the tropics.

In time, and especially during the Second World War, when European

98 Postcard view of Taxco from the roof of the Hotel Taxqueño, c. 1935. Private collection.

99 Advertisement for silver by William Spratling. From *Frances Toor's Guide to Mexico* (New York: Robert M. McBride and Co., 1940), p. 334. Private collection.

134

tanto mexicanos como norteamericanos, excepto para un pequeño número de devotos de la arquitectura colonial (fig. 98).

Spratling, que había comprado una casa en Taxco en 1929, continuaba trabajando en un libro que se llamaría finalmente *Little Mexico* e intentaba "pintar la vida en un pequeño pueblo mexicano, evitando los escándalos sangrientos que los periódicos de la época se deleitaban en exagerar."[80] En 1931, mientras visitaba a Spratling, el exembajador Dwight Morrow se quejó de la historia de Taxco, que sólo exportaba plata en bruto en vez de producir alguna artesanía relacionada con el metal precioso. Spratling tomó el lamento en serio. Ese mismo año, después de traer orfebres locales del pueblo vecino de Iguala, Spratling abrió su Taller de las Delicias, el primer taller de plata en Taxco (fig. 99). Muy pronto, se había formado un talentoso grupo de jóvenes mexicanos para trabajar en el nuevo material, siguiendo cuidadosamente los elegantes diseños creados por Spratling.

En sus caros servicios de té y joyería de plata pesada, Spratling refundía las formas prehispánicas y de arte popular en un molde modernista (figs. 100 y 101). Le añadía, además, ébano muy pulido, carey y piedras preciosas que aumentaban el valor de su obra: la plata de Taxco, antes destinada para los cálices incrustados de piedras preciosas de la iglesia colonial, ahora se martilleaba para crear productos de líneas modernas con una función más secular. Al igual que en ciertas pinturas contemporáneas de la "escuela mexicana," los motivos indígenas, con frecuencia derivados de la propia colección de arte prehispánico y popular de Spratling, se modificaban y se adaptaban al gusto del mercado urbano que buscaba recuerdos dotados de una "mexicanidad" evidente. Pero, a diferencia de los sarapes y las cerámicas pintadas en colores brillantes, que gozaban de gran popularidad entre los turistas, esta nueva artesanía estaba orientada hacia un mercado más limitado—los magnates de Hollywood, la gente de sociedad de la zona del Medio Oeste de los Estados Unidos y los burócratas mexicanos que iban a Taxco para tomar unas vacaciones de descanso en el trópico.

Con el tiempo, y especialmente durante la Segunda Guerra Mundial cuando los mercados europeos estaban cerrados a los compradores norteamericanos, la plata de Spratling se vendía directamente en los principales almacenes de los Estados Unidos, así como en su taller de Taxco, que era muy visitado (fig. 181). Su éxito condujo a otros a abrir sus propios talleres, y el pueblo se convirtió rápidamente en una colonia artística de gran populari-

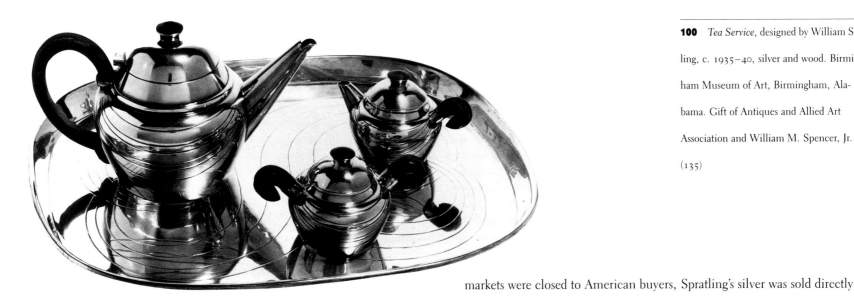

100 *Tea Service*, designed by William Spratling, c. 1935–40, silver and wood. Birmingham Museum of Art, Birmingham, Alabama. Gift of Antiques and Allied Art Association and William M. Spencer, Jr. (135)

101 *Coyote Necklace*, designed by William Spratling, c. 1935–45, silver and amethyst. Sucesores de William Spratling, S.A., Taxco, Guerrero, Mexico. (132)

markets were closed to American buyers, Spratling's silver was sold directly through leading department stores in the United States, as well as in his heavily visited Taxco workshop (fig. 181). His success led others to open their own *talleres*, and the town quickly developed into an art colony popular with Americans as well as Mexicans. Rare is the visiting American artist who did not pass through Taxco in the 1930s or 1940s.

Following the involuntary example of David Alfaro Siqueiros, who was sentenced to internal exile in Taxco from 1930 to 1932 for unionizing miners in Jalisco, came Caroline Durieux, Ione Robinson, Howard Cook, Andrew Dasburg, Olin Dows, and Yasuo Kuniyoshi, among others (fig. 102). While her husband, Stefan Hirsch, worked on easel paintings in and around Taxco, artist Elsa Rogo taught the local children to paint in an informal open-air school. Taxco itself became the subject of innumerable landscapes, ranging from Cook's mural of fireworks being shot off in Taxco's central plaza, painted in a local hotel in 1933 (fig. 62), to Dasburg's Cézanne-like vista of adobe houses clustered on a hill (fig. 103).

Many visitors remained just long enough to tour the baroque parish church of Santa Prisca, have a drink at Berta's Bar, and shop for silver before continuing on to the beaches of Acapulco (fig. 104). Others bought homes

102 Yasuo Kuniyoshi, *Taxco, Mexico,*
1935, lithograph. Whitney Museum of
American Art, New York. Katherine Schmidt
Shubert Bequest. (137)

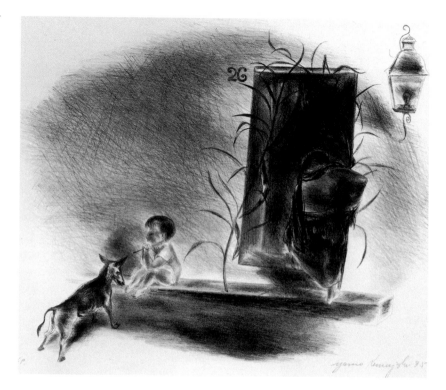

dad tanto entre los norteamericanos como entre los mexicanos. Era raro el
artista estadounidense que visitara a México y no pasara por Taxco en los
años treinta o cuarenta.

Siguiendo el ejemplo involuntario de David Alfaro Siqueiros, que fue
sentenciado a un exilio interno en Taxco desde 1930 hasta 1932 por organizar
a los mineros de Jalisco en sindicatos, llegaron Caroline Durieux, Ione Ro-
binson, Howard Cook, Andrew Dasburg, Olin Dows y Yasuo Kuniyoshi, entre
otros (fig. 102). Mientras que su esposo, Stefan Hirsch, pintaba en Taxco y
sus alrededores, la artista Elsa Rogo enseñaba a los niños locales a pintar en
una escuela informal al aire libre. El mismo Taxco se convirtió en el tema de
innumerables paisajes, abarcando desde el mural de fuegos artificiales que
están siendo disparados en la plaza central de Taxco y que fue pintado por
Cook en un hotel local en 1933 (fig. 62), hasta la vista que pintó Dasburg de
casas de adobe apiñadas sobre una colina a la manera de Cézanne (fig. 103).

Muchos visitantes no permanecían más que el tiempo suficiente para
recorrer la iglesia barroca de Santa Prisca, tomarse un trago en el Berta's
Bar y comprar algo de plata antes de continuar hacia las playas de Acapulco
(fig. 104). Otros compraban casas y se establecían en un mundo de juegos de
bridge y resacas de tequila, una vida separada a propósito de los residentes
mexicanos del pueblo. No todos los visitantes se sentían hechizados, sin em-
bargo. El compositor norteamericano y escritor Paul Bowles, que visitó Taxco
en 1941, observó con sarcasmo la mezcla de "idiotas, borrachos y buenos in-
dividuos" que constituían la comunidad extranjera y daban de lado a la mul-
titud de turistas que habían invadido el pueblo.[81]

En los años cuarenta, ya Taxco estaba verdaderamente atestado, y los
norteamericanos comenzaron a frecuentar San Miguel de Allende en el es-
tado de Guanajuato, un pueblo colonial aún más remoto. El artista y escritor
norteamericano Sterling Dickinson había fundado una escuela de arte en San
Miguel en 1939 y había contratado a los principales artistas mexicanos (entre
los que figuraba Rufino Tamayo) para enseñar pintura, técnicas de fresco y
artesanías. El pintor estadounidense Milton Avery vivió en San Miguel du-
rante varios meses en 1946, pintando escenas típicas de los campesinos y pai-

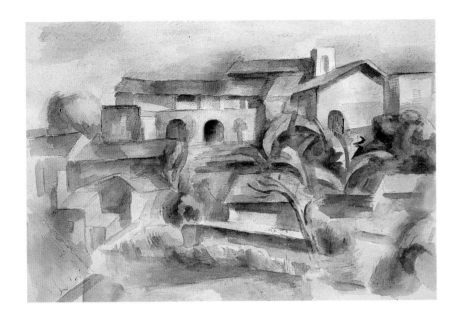

and settled into a world of bridge games and tequila-induced hangovers, a life purposefully separate from the Mexican residents of the town. Not all visitors were entranced, however. The American composer and writer Paul Bowles, who visited Taxco in 1941, noted with sarcasm the mix of "dopes, drunks, and nice individuals" that made up the foreign community, and shunned the tourist hordes who had invaded the town.[81]

By the 1940s, Taxco had indeed become crowded, and Americans began frequenting San Miguel de Allende in the state of Guanajuato, an even more remote colonial town. American artist and writer Sterling Dickinson had founded an art school in San Miguel in 1939, hiring leading Mexican artists (including Rufino Tamayo) to teach painting, fresco techniques, and crafts. American painter Milton Avery lived in San Miguel for several months in 1946, painting typical scenes of the rural peasantry and scenic landscapes

(figs. 105 and 116). As with Lake Chapala, Cuernavaca, and Taxco, San Miguel has remained on the tourist circuit, still boasting a large and indubitably artsy American community today.

Like Dwight Morrow, Nelson Rockefeller was a major American collector of folk art with an eye toward improved U.S.-Mexican relations. Rockefeller had met Rivera in the spring of 1933 while the latter worked on his ill-fated mural for Rockefeller Center in New York. In a complex clash of artistic ideals and political meanings, the mural was covered in May, due in part to Rivera's provocative inclusion of a portrait of Lenin. Miguel Covarrubias, then working in New York, depicted with glee the startled face of Nelson's father pulling back a curtain to discover the portrait Rivera painted (fig. 106). In response, Rivera offered to paint frescoes in the New Workers School in New York. In one major panel, entitled *Proletarian Unity*, not only Marx and Lenin but various members of the American Communist Party, including Rivera's later biographer, Bertram Wolfe, made a bold and uncensored appearance (fig. 107). Meanwhile, after suffering an intense campaign of both attack and defense, Rivera's incomplete fresco in Rockefeller Center was finally chipped from the wall in February 1934.[82]

Rockefeller's first trip to Mexico in the summer of 1933 antedated the actual destruction of the mural, and it is perhaps not surprising that as a collector, he would place more attention on Mexican folk art and religious painting than on modern and more politically charged works. Rockefeller

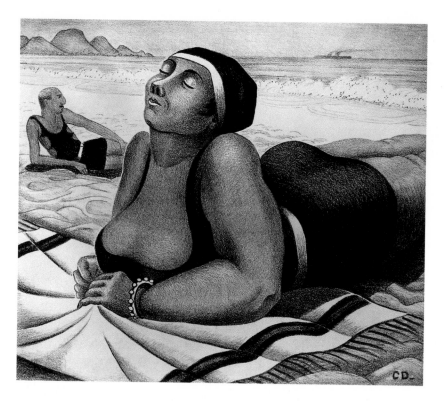

sajes espectaculares (figs. 105 y 116). Como el Lago de Chapala, Cuernavaca y Taxco, San Miguel ha permanecido en el circuito turístico, vanagloriándose todavía hoy de una gran comunidad norteamericana que, sin duda alguna, incluye artistas y seudoartistas.

Al igual que Dwight Morrow, Nelson Rockefeller era un importante coleccionista norteamericano de arte popular con un ojo en mejores relaciones entre los Estados Unidos y México. Rockefeller había conocido a Rivera en la primavera de 1933 mientras el último trabajaba en su desdichado mural para el Rockefeller Center en Nueva York. En un complejo conflicto de ideales artísticos y significados políticos, el mural fue cubierto en mayo, debido en parte a la inclusión provocativa del retrato de Lenin por Rivera. Miguel Covarrubias, que trabajaba entonces en Nueva York, describió con alegría el rostro sorprendido del padre de Nelson cuando abrió la cortina para descubrir el retrato que Rivera había pintado (fig. 106). Como respuesta, Rivera ofreció pintar frescos en el New Workers School en Nueva York. En un tablero principal, titulado *Proletarian Unity*, aparecieron, atrevidamente y sin censura, no sólo Marx y Lenin sino también varios miembros del Partido Comunista norteamericano, entre los que figuraba Bertram Wolfe, que sería más tarde biógrafo de Rivera (fig. 107). Mientras tanto, después de soportar una intensa campaña tanto de ataques como de defensas, el fresco incompleto de Rivera en el Rockefeller Center fue finalmente desmontado en febrero de 1934.[82]

El primer viaje de Rockefeller a México en el verano de 1933 precedió a la destrucción del mural, y quizá no sea sorprendente que se interesara más, como coleccionista, en las artes populares y la pintura religiosa mexicanas que en las obras modernas y más cargadas de sentimientos políticos. Al regresar del país en octubre de 1933, Rockefeller embarcó para los Estados Unidos veintiséis cajones de arte mexicano, en su mayoría cerámicas, textiles y otros ejemplares de la cultura popular (figs. 89, 90 y 108).

Las compras de Rockefeller eran erráticas, e incluían desde piezas raras y únicas, algunas del siglo XVIII, hasta adquisiciones en masa de las existencias completas de ciertos artistas populares. El dinero, desde luego, no era

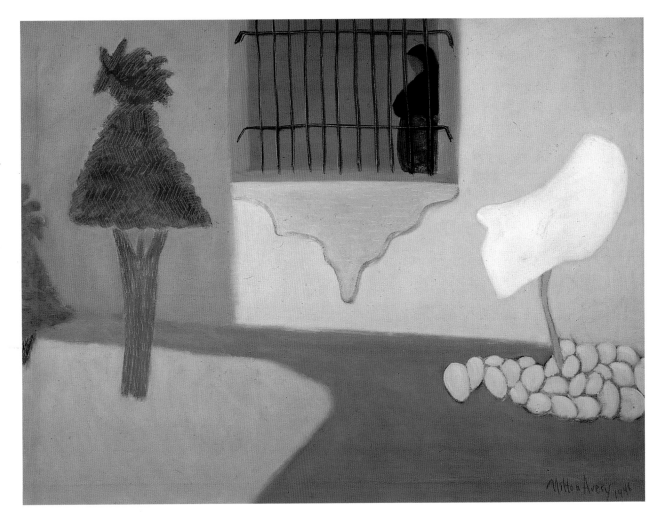

105 Milton Avery, *Street in San Miguel*, 1946, oil on canvas. Grace Borgenicht Gallery, New York. (85)

106 Miguel Covarrubias, *Rockefeller Discovering the Rivera Murals*, 1933, gouache. The FORBES Magazine Collection, New York. (89)

obstáculo alguno. Su fascinación con el arte popular mexicano era comparable a su ávido interés en el arte "primitivo" de África, de la América prehispánica y de Oceanía. Para un hombre cuyas responsabilidades llegarían a incluir el cargo de gobernador de Nueva York y la vicepresidencia de los Estados Unidos, estos objetos funcionaban como un retiro y un descanso del tedio y la tensión de la vida política. Y el propio Rockefeller repetía un tema familiar cuando observó que "satisfacían una necesidad espiritual en nuestra era industrial sobremecanizada."[83]

Asimismo, el arte mexicano continuó satisfaciendo fines diplomáticos. En 1938, la administración de Lázaro Cárdenas nacionalizó la industria petrolera, una constante manzana de la discordia entre México y los Estados Unidos después de la caída de Díaz. Cárdenas estaba "revitalizando" la revolución al apoyar a los capitalistas mexicanos, en vez de a los extranjeros. Pero los norteamericanos veían, por su parte, un radicalismo y una independencia crecientes en una nación que habría que contar entre los aliados en la próxima lucha contra el fascismo europeo. Como siempre, también había que tomar en cuenta los intereses empresariales. Rockefeller, que era una figura importante en la industria petrolera y había sido nombrado recientemente Coordinador de Asuntos Interamericanos por Roosevelt, visitó a Cárdenas en el verano de 1939 para intentar resolver la crisis. Antes de abordar los asuntos más difíciles, Rockefeller discutió la posibilidad de organizar una exposición de un préstamo importante de arte mexicano que tendría lugar en el Museum of Modern Art en Nueva York. Cárdenas aceptó la propuesta y hasta se com-

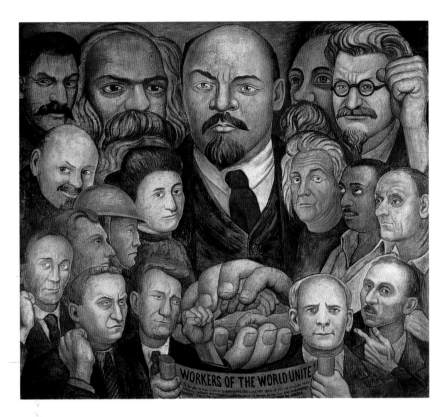

dent of the United States, such objects functioned as a retreat and a release from the tedium and stress of political life. And Rockefeller himself repeated a familiar theme when he noted that they "fulfilled a spiritual need in our overmechanized industrial age."[83]

Mexican art continued to serve diplomatic goals, as well. In 1938, the administration of Lázaro Cárdenas nationalized the oil industry, a constant bone of contention between Mexico and the United States following the fall of Díaz. Cárdenas was "revitalizing" the Revolution by supporting Mexican, as opposed to foreign, capitalists. But Americans saw instead a growing radicalism and independence in a nation that was to be counted on as an ally in the coming fight against European fascism. As always, business interests were also at stake. Rockefeller, himself a major figure in the oil business and recently appointed Coordinator of Inter-American Affairs by Roosevelt, visited Cárdenas in the summer of 1939 in an attempt to resolve the crisis. Before addressing more difficult issues, Rockefeller first discussed the possibility of a major loan exhibition of Mexican art to be held at the Museum of Modern Art in New York. Cárdenas agreed to the proposal, going so far as to pledge half of the projected costs and free transportation to the border.[84] Although both the Mexican government and the American museum goer would have much to gain from MoMA's subsequent *Twenty Centuries of Mexican Art*, the continuing political imbalance between the two countries underscored the use of art as "diplomatic 'sugar-coating' to disguise the underlying pragmatic nature" of American involvement in Mexico.[85]

shipped twenty-six crates of Mexican art back to the States upon returning from the country in October 1933, mostly ceramics, textiles, and other examples of popular culture (figs. 89, 90, and 108).

Rockefeller's purchases were erratic, ranging from rare and unique pieces, some from the eighteenth century, to mass acquisitions of entire stocks from specific folk artists. Money was, of course, no object. His fascination with Mexican folk art paralleled his equally avid interest in the "primitive" art of Africa, Precolumbian America, and Oceania. For a man whose responsibilities eventually included serving as governor of New York and vice president

108 *Serape*, San Bernardino Contla, Tlaxcala, 1930s. San Antonio Museum of Art, Nelson A. Rockefeller Collection. (38)

prometió a pagar la mitad del costo previsto y ofreció transporte gratis de las obras hasta la frontera.[84] Aunque el gobierno mexicano y los visitantes de los museos estadounidenses tenían mucho que ganar con la subsecuente exposición de *Veinte siglos de arte mexicano* en el Museum of Modern Art, el constante desequilibrio político entre ambos países puso de relieve el uso del arte como "endulzamiento diplomático para disfrazar la naturaleza pragmática que era el fundamento" de la intervención norteamericana en México.[85]

A pesar de su génesis política, la exposición del Museum of Modern Art representó la culminación de la fascinación estadounidense con el arte mexicano, que iba en aumento desde los años veinte (figs. 109 y 110). La exposición presentaba la larga historia artística mexicana en un continuo desfile en cuatro actos, cada uno bajo la supervisión de un eminente erudito mexicano: el arte prehispánico, curado por el arqueólogo Alfonso Caso; el arte colonial, por el historiador de arte Manuel Toussaint; el arte popular, por Roberto Montenegro; y el arte moderno, por Miguel Covarrubias. Más de cinco mil obras de arte fueron enviadas por tren desde México, muchas en préstamo del gobierno mexicano. La exposición ocupó todo el museo y hasta el jardín exterior, donde se recreó un tianguis.

En su calidad de arte vivo que enlazaba los mundos prehispánico, colonial y moderno, el arte popular desempeñó un papel central y unificador en la exposición. El prólogo del catálogo terminaba con una sobria observación, sin embargo, que situaba la exposición en el marco de un mundo desgarrado por una guerra brutal:

Desde Nueva York, gran parte del arte mexicano podrá parecer extraño, curioso o pintoresco; pero para quienes conocen y aman a México, sus formas plásticas significan algo más: son los símbolos de un modo de existencia que todavía conserva esa alegría, esa serenidad y ese sentido de la dignidad que tanto necesita el mundo.[86]

Muchos críticos hicieron eco de estas circunstancias de la exposición: Anita Brenner observó que "mientras que el Viejo Mundo se desperdicia en la

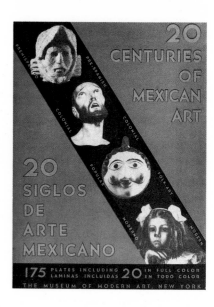

109 *Twenty Centuries of Mexican Art*, exhibition catalogue (New York: The Museum of Modern Art, 1940). Private collection.

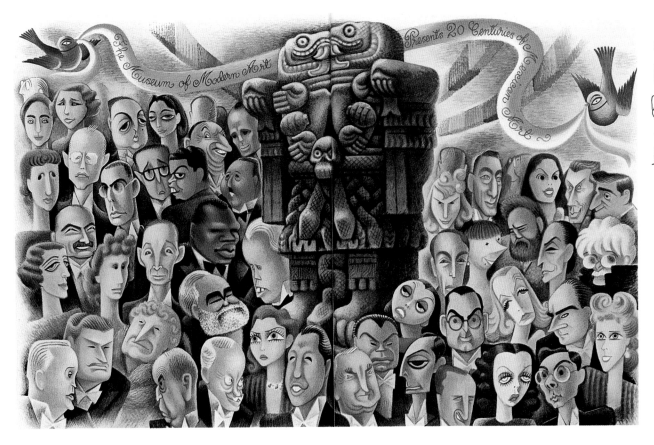

110 Miguel Covarrubias, *New York's Favourite Opening Nights—The Museum of Modern Art*, 1940, gouache. Yale University Art Gallery, New Haven, Connecticut. Gift of Sra. Rosa R. de Covarrubias.

1. Iris Barry, Museum's Film Curator
2. Mrs. Marshall Field
3. Dr. M. F. Agha, Art Director of The Condé Nast Publications
4. Mrs. Miguel Covarrubias
5. Roberto Montenegro, the Mexican artist who is in charge of Folk Art
6. Monroe Wheeler, of the Museum staff
7. Elizabeth Hawes
8. John E. Abbott, executive Vice-President of the Museum
9. Lincoln Kirstein
10. Dr. Alfonso Caso, noted Mexican archaeologist
11. Miguel Covarrubias
12. Manuel Toussaint, in charge of Colonial Art
13. Mrs. Samuel Lewisohn
14. Samuel Lewisohn
15. Mrs. Nelson Rockefeller
16. Edsel Ford
17. Paul Robeson
18. Carl Van Vechten
19. Marshall Field
20. Nelson Rockefeller
21. Mrs. John D. Rockefeller
22. Jo Davidson
23. Stephen C. Clark
24. Frank Crowninshield
25. Mrs. William Paley
26. William Paley
27. Mrs. Harry Bull
28. Harry Bull
29. Mrs. William T. Emmet
30. Ramon Beteta, Mexican Under-Secretary of State
31. William Gropper
32. Archibald MacLeish
33. Peggy Bacon
34. Waldo Peirce
35. Georgia O'Keeffe
36. Alfred Stieglitz
37. Edward G. Robinson
38. Katharine Cornell
39. John Hay Whitney
40. Greta Garbo
41. Henry Luce
42. Mrs. Henry Luce
43. A. Conger Goodyear
44. Julien Levy
45. Edward Warburg
46. Hedy Lamarr
47. Alfred H. Barr, Director of The Museum of Modern Art

guerra, miles de estadounidenses se dirigen hacia su propio continente y descubren sus civilizaciones y sus artes."[87] Otros compararon la conquista española a la invasión nazi de Polonia. Jean Charlot, sin embargo, criticó el tono exótico y optimista de la exposición y observó que las imágenes de muerte y sufrimiento que se repiten en el arte mexicano podrían haber sido utilizadas más directamente como declaración política sobre la guerra en Europa que como un escape de ella.[88]

LOS MISTERIOS DEL PAISAJE MEXICANO

Si al idealizar el México actual se reprimía la intensidad de los sentimientos, esto no sucedía cuando se trataba de la tierra mexicana y su pasado antiguo. Anita Brenner encontró que el drama inherente de los paisajes de la nación era tan poderoso como para aturdir a los visitantes de naturaleza débil. México, escribió ella, es

> un país peculiar. Su singularidad comienza con la misma conformación de su territorio, que cambia súbitamente de los más exuberantes trópicos a las grises y áridas alturas rocosas que circundan los volcanes. . . . Con un hacha intelectual para agobiar, esta tierra es la locura con las libertades que se toma con el tiempo y el espacio, con sus desigualdades sociales, con los muchos rostros en que alienta pero que forman, sin embargo, una unidad. La mente del visitante se agita de una interpretación a otra, mientras se desintegra o se despliega con un nuevo vigor.[89]

La tierra mexicana, sus volcanes y pirámides prehispánicas y la religión católica de su gente eran fuerzas que habían adquirido un significado verdaderamente místico y mágico para los artistas norteamericanos llegados a México después de la revolución.

El interés de Frederic Church y otros paisajistas norteamericanos del siglo XIX en la América Latina reflejaba no sólo una cultura comercial expansionista sino también un panamericanismo naciente y una fascinación con espacios prístinos y desconocidos.[90] A diferencia de las selvas del Amazonas o de los recodos escondidos de los Andes, sin embargo, hacía mucho tiempo que México era bastante familiar en la mente norteamericana. Los ferrocarriles norteamericanos penetraban gran parte de la nación, el Istmo de Tehuantepec era un importante crucero en las décadas que precedieron a la construcción del Canal de Panamá, y el norte del país era una continuación geográfica, si no política, del Suroeste norteamericano.

De hecho, Paul Strand, Marsden Hartley y Laura Gilpin vinieron todos a México por vía de Santa Fe y de Taos, donde cada uno había buscado una atmósfera espiritual y un pasado antiguo que sentían que faltaba en gran parte de los Estados Unidos. Para estos artistas, México era casi una extensión natural de su experiencia en el Suroeste. México era "más viejo," sus ruinas más majestuosas, sus montañas más altas. Y, a diferencia del Suroeste, el turismo y la modernidad todavía no lo habían abrumado.

Conduciendo hacia el sur desde Taos en 1932, Paul Strand pasó primero por Saltillo, donde fotografió un paisaje justamente fuera de la ciudad (fig. 111). En la distancia se puede ver una casa de adobe iluminada brillantemente, enmarcada por las formas arqueadas más oscuras, y casi siniestras, de las yucas. No muy diferente de los paisajes típicos del Suroeste de los Estados Unidos, esta imagen puede representar el conocimiento inconsciente del fotógrafo de lo artificial que es la frontera política entre ambas naciones. Quizá más importante, *Landscape, near Saltillo* capta la amplitud y los cielos abiertos del desierto norteño; trabajando en el altiplano mexicano, la visión de Strand se haría más precisa, como si fuera incapaz de captar la profundidad histórica y cultural del corazón de la nación excepto en detalles más íntimos. De hecho, las primeras cuatro imágenes del portafolio de fotografías de Strand de 1940 reproducen el proceso, especialmente común en el cine, de moverse del todo a la parte: *Landscape, near Saltillo* viene seguido por una vista de arquitectura eclesiástica, una virgen de forma piramidal, y un grupo

Its political genesis notwithstanding, the MoMA show represented the culmination of the American fascination with Mexican art that had been growing since the 1920s (figs. 109 and 110). The exhibition divided Mexico's long artistic history into a continuous pageant in four acts, each under the supervision of a leading Mexican expert: Pre-Spanish Art, curated by archaeologist Alfonso Caso; Colonial Art, by art historian Manuel Toussaint; Folk Art, by Roberto Montenegro; and Modern Art, by Miguel Covarrubias. Over five thousand works of art were sent by train from Mexico, many on loan from the Mexican government. The show filled the entire museum, including the outdoor garden, which was devoted to the re-creation of a Mexican marketplace.

As the living art that linked the Precolumbian, colonial, and modern worlds, folk art performed a central unifying role in the exhibition. The foreword to the catalogue ended on a somber note, however, placing the show within the context of a world torn by a brutal war:

Seen in New York, much of the varied art of Mexico will seem bizarre, amusing, picturesque. But to those who know and love Mexico, its plastic forms are more than this: they are the symbols of a way of life which still preserves the gayety, serenity, and sense of human dignity which the world needs.[86]

Numerous critics echoed this contextualization of the show: Anita Brenner noted that "while the Old World wastes itself in war, thousands of Americans are turning toward their own continent and discovering its civilizations and arts."[87] Others compared the Spanish conquest to the Nazi invasion of Poland. Jean Charlot, however, criticized the exoticist, optimistic tone of the exhibit, noting that the recurring images of death and suffering in Mexican art might have been more directly used as a political statement about, rather than an escape from, the war in Europe.[88]

THE MYSTERIES OF THE MEXICAN LANDSCAPE

If an intensity of feeling was repressed in the idealization of the living Mexican present, such was not the case when the subject was the Mexican land and its ancient past. Anita Brenner found the drama inherent in the nation's landscapes of such power as to send weak visitors into a tailspin. Mexico, she wrote, is

a peculiar place. It is a fact that begins with the very contour of the land, torn into sudden transition, from the most luxuriant tropics to the grey, arid, rock-built heights around volcanoes. . . . With an intellectual axe to grind, this land which takes such liberties with time and space, which jazzes the social scale, which shifts into many faces, and is nevertheless a unit, becomes madness. The visitor's mind scurries from one interpretation to another, while his being goes to pieces or evolves a new strength.[89]

The Mexican earth, its volcanoes and Precolumbian pyramids, and the Catholic religion of its people, were forces indeed elevated to mystical and magical planes by American artists traveling south after the Revolution.

The interest of Frederic Church and other nineteenth-century American landscape painters in Latin America reflected not only an expansionist commercial culture, but a nascent pan-Americanism and a fascination with primeval and unknown space.[90] Unlike the Amazonian rainforests or the hidden reaches of the Andes, however, Mexico had long been fairly familiar to the North American mind. American-owned railways penetrated much of the nation, the Isthmus of Tehuantepec was an important crossing point in the decades before the construction of the Panama Canal, and the north of the country was geographically, if not politically, continuous with much of the American Southwest.

In fact, Paul Strand, Marsden Hartley, and Laura Gilpin all came to Mexico by way of Santa Fe and Taos, where each had sought a spiritual atmo-

de campesinos indios, en ese orden. Pasamos de la tierra a los edificios, a la religión y el arte y, finalmente, al individuo—una serie que imita, quizá, el acceso gradual del viajero a una tierra extranjera.

Pocos estadounidenses representaron los exteriores intensamente barrocos de las iglesias mexicanas, a no ser en estudios puramente arquitectónicos o en paisajes convencionales (fig. 169). Edward Weston observó una vez que "las iglesias de México son un fin en sí mismas, sin necesidad de ninguna interpretación adicional. Me paro mudo ante ellas: nada que yo pueda anotar podría aumentar su belleza."[91] Por el contrano, otros artistas se veían una y otra vez atraídos a investigar sus interiores, a examinar y, a veces, a reunir los populares exvotos clavados a sus paredes o las esculturas religiosas que llenaban sus altares (fig. 112).

En su portafolio de fotografías, Strand incluyó varios retratos de estas estatuas religiosas brillantemente policromadas. Símbolos de la fe religiosa, estas estatuas revelan un sufrimiento intenso que no se manifiesta con tanta claridad en los rostros estoicos de los seres vivientes que también fotografiaba. En *Cristo with Thorns, Huexotla* (1933), Strand enfoca la trágica figura de Cristo de la cintura hacia arriba (fig. 113). El dolor infligido por la corona de espinas está reiterado en las hojas puntiagudas a la derecha de la imagen, el único indicio del contexto que rodea la escultura.[92] La lujosa bata de terciopelo que envuelve a la escultura de madera apenas alivia la tristeza ardiente de los ojos de mirada fija. En aquel momento, Strand explicó su fascinación con estas esculturas barrocas: "Eso es lo que me interesó, la fe, aunque no es la mía; una forma de fe, por cierto, que es pasajera, que tiene que desapare-

111 Paul Strand, *Landscape, near Saltillo, Mexico*, 1932, photogravure. From *Photographs of Mexico* (New York: Virginia Stevens, 1940), plate 1. Collection Center for Creative Photography, The University of Arizona, Tucson. Copyright 1940, Aperture Foundation, Inc., Paul Strand Archive.

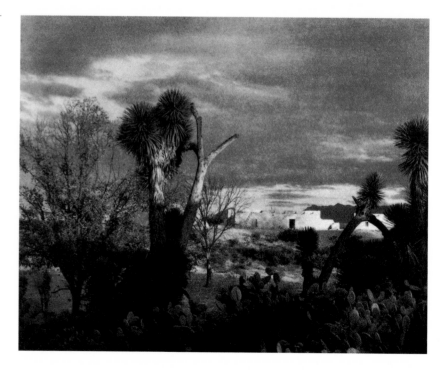

sphere and ancient past they felt were lacking in much of the United States. For these artists, Mexico was an almost natural extension of their experience in the Southwest. Mexico was "older," its ruins grander, its mountains higher. And, unlike the Southwest, tourism and modernity had not yet overwhelmed it.

Driving south from Taos in 1932, Paul Strand passed first through Saltillo, photographing a landscape just outside the city (fig. 111). An adobe house can be seen in the brightly illuminated distance, framed by the darker and almost sinister arching forms of yuccas. Not significantly different from typical landscapes in the southwestern United States, this image may represent the photographer's unconscious awareness of the artificiality of the political boundary between the two nations. Perhaps more importantly, *Landscape, near Saltillo* captures the broad expanse and skies of the northern desert; working in central Mexico, Strand's vision would become more precise, as if he was unable to capture the historical and cultural depth of the nation's heart except in more personal detail. In fact, the first four images of Strand's 1940 portfolio reproduce the process, especially common in film, of moving in from the whole to the part: *Landscape, near Saltillo* is followed by a view of church architecture, a pyramidal Virgin, and a group of Indian peasants, in that order. We move from the land, to the buildings, to religion and art, and finally to the individual—a series that replicates, perhaps, the traveler's gradual access to a foreign land.

Few Americans depicted the intensely baroque exteriors of Mexican churches, other than in purely architectural studies or conventional landscapes (fig. 169). Edward Weston once noted that "the churches of Mexico are an end in themselves, needing no further interpretation. I stand before them mute—nothing that I might record could add to their beauty."[91] Instead, artists were again and again drawn to investigate their interiors, to examine and sometimes collect the popular *ex-votos* nailed to their walls or the religious sculptures that filled their altars (fig. 112).

In his portfolio, Strand included several portraits of these brightly poly-chromed religious statues. Symbols of religious faith, they reveal an intense suffering not as evident in the stoic faces of the living people he also photographed. In *Cristo with Thorns, Huexotla* (1933), Strand focuses in on the tragic figure of Christ seen from the waist up (fig. 113). The pain inflicted by the crown of thorns is reiterated in the spikey leaves to the right of the image, the only hint at the sculpture's surrounding context.[92] The luxurious velvet robe that wraps the wooden sculpture hardly alleviates the burning sadness in the staring eyes. At the time, Strand explained his fascination with these baroque sculptures: "That is what interested me, the faith, even though it is not mine; a form of faith, to be sure, that is passing, that has to go. But the world needs a faith equally intense in something else, something more realistic, as I see it."[93] These portraits of Mexican Catholicism, which the artist prematurely judged on the wane, might thus be read as symbols of the sacrifices yet to come in the establishment of a socialist society, which Strand, like many others, believed to be the more "realistic" faith of the twentieth century.

American artist Perkins Harnley exhibited several watercolors at Frances Toor's Mexico City gallery in 1933 that also emphasized the painful and tragic aspects of these sculptures (fig. 114). Discussing one painting, entitled *A Mexican Country Church Image of Christ*, a critic noted: "More blood is not possible; made more into bits; more dead than a corpse; [Christ is forced] down out of his divinity to give him a living look, even more than a super-human, of terror and of grief, perhaps of tenderness."[94] Other artists were less willing to confront these Catholic images so directly. In Lowell Houser's *Devotion before a Crucifix* (c. 1927) and Milton Avery's *Crucifixion* (1946), the stylized figure of the crucified Christ becomes the background to more narrative representations of adoration and supplication, in both cases by rebozo-clad women (figs. 115 and 116).

The mysteries of the Mexican landscape also found expression in artistic depictions of the maguey, a species of agave common in the Mexican highlands. When tended by the *tlachiqueros*, the men who continually draw the plant's sap for the manufacture of pulque, the maguey is unable to send up its

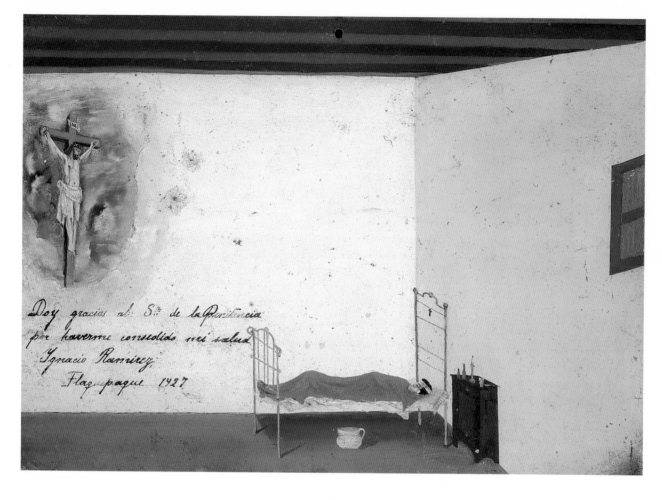

Doy gracias al Sr. de la Penitencia
per haverme consedido mi salud
Ygnacio Ramirez
Flaquepaque 1927

112 Anonymous ex-voto, *Recovery from an Illness*, 1927, oil on tin. Philadelphia Museum of Art, Louise and Walter Arensberg Collection. (44)

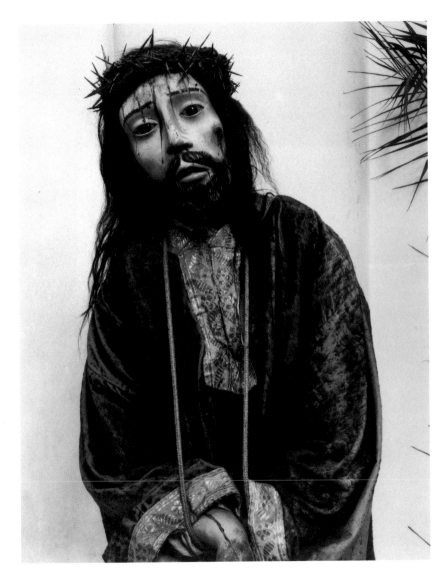

113 Paul Strand, *Cristo with Thorns, Hue-xotla*, 1933, modern gelatin silver print. Collection Center for Creative Photography, University of Arizona, Tucson. Copyright 1940, Aperture Foundation, Inc., Paul Strand Archive. (63)

monumental flowering stalk. With "spikes like claws on its grey-green fibrous muscles," as Anita Brenner described it, the maguey represented the drama of Mexican life—hardy and strong, even aggressive, yet ultimately powerless. More than just a subject of picturesque or agricultural interest, the maguey was a symbol of Mexico itself. Stefan Hirsch's *Pic of Orizaba* (1932) places the maguey in ordered rows reaching back to the horizon (fig. 117). Other artists represented the plant as an isolated figure in the landscape. Edward Weston's *Maguey Cactus, Mexico* (1926), taken almost at ground level, reveals the maguey as a dark silhouette against the expansive landscape behind (fig. 118).[95] Laura Gilpin's *Sisal Plant, Yucatan* (1932) depicts another type of agave, which yielded an incredibly strong fiber from the crushed pulp of its knifelike leaves (fig. 119). The economy of the flat, arid peninsula was driven by the extraction of sisal hemp, the world's most important source for rope and other

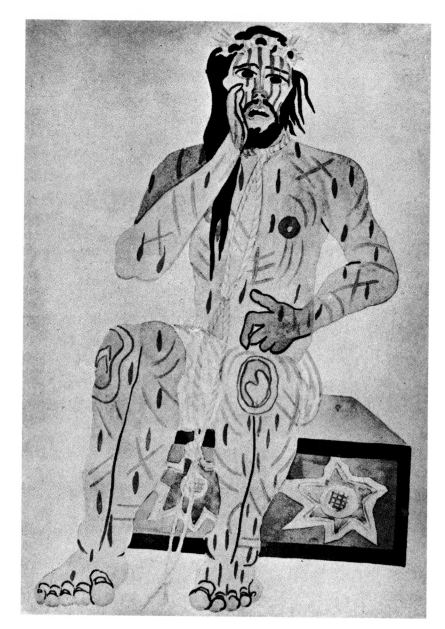

114 Perkins Harnley, *A Mexican Country Church Image of Christ*, c. 1933, watercolor. Whereabouts unknown. Reproduced in *Mexican Life* 9 (October 1933), p. 23. Courtesy General Research Division, The New York Public Library. Astor, Lenox and Tilden Foundations.

115 Lowell Houser, *Devotion before a Crucifix*, c. 1927, woodcut. Metropolitan Museum of Art, New York. Bequest of Scofield Thayer, 1982. 1984.1203.55. (19)

cer. Pero el mundo necesita tener una fe igualmente intensa en otra cosa, algo más realista, me parece."[93] Estos retratos del catolicismo mexicano, que el artista juzgó prematuramente que estaba decayendo, podrían interpretarse por lo tanto como símbolos de los sacrificios venideros en el establecimiento de una sociedad socialista, que Strand, como muchos otros, veía como la fe más "realista" del siglo XX.

En 1933 el artista norteamericano Perkins Harnley expuso en la galería de Frances Toor en la Ciudad de México varias acuarelas que también acentuaban los aspectos dolorosos y trágicos de estas esculturas (fig. 114). Al discu-

cordage until the 1940s. Like the wounds of Christ, crisp white scars gleam on the recently harvested plants in Gilpin's photograph.

On the journey south, both the Mexican volcanoes and ancient pyramids were a source of constant wonder for visitors. According to Aztec legend, the volcanoes Popocatepetl ("Smoking Mountain") and Iztaccihuatl ("White Woman") represented two lovers frozen together for eternity. In the late nineteenth-century landscapes of Mexican artist José María Velasco and his American contemporary, Conrad Wise Chapman, these mountains served as a dramatic backdrop to the Valley and City of Mexico (a view obscured by smog in the late twentieth century). Marsden Hartley's *Popocatepetl, Spirited Morning—Mexico* (1932) reveals the perfect cone of an isolated mountain appearing through a break in the clouds, seen through the window of his Cuernavaca studio (fig. 120). All vegetation and signs of human life have been eliminated from the cold blues and whites of the painting. The American's intense interest in the volcano recalls contemporary works by Mexican artist Dr. Atl, who lived for a time in the shadow of Popocatepetl and whose paintings communicate the artist's spiritual respect for these massive peaks and the geological forces that created them (fig. 121).

Hartley won a Guggenheim Fellowship in 1931 and took up residence in Mexico to comply with the foreign residency requirement of the grant. Not only was Mexico close by, but friends such as Paul Strand, poet Hart Crane, and painter Andrew Dasburg were already there. Like no other American artist, Hartley was swept up and overwhelmed by the intense drama of all aspects

117 Stefan Hirsch, *Pic of Orizaba*, 1932, oil on canvas. Whitney Museum of American Art, New York. Purchase. (60)

118 Edward Weston, *Maguey Cactus, Mexico*, 1926, gelatin silver print by Cole Weston. Philadelphia Museum of Art. Gift of Mr. Richard L. Menschel. Copyright 1981 Center for Creative Photography, Arizona Board of Regents. (58)

119 Laura Gilpin, *Sisal Plant*, *Yucatan*, 1932, platinum print. Collection Center for Creative Photography, The University of Arizona, Tucson. Copyright 1981 Amon Carter Museum, Laura Gilpin Collection. (59)

120 Marsden Hartley, *Popocatepetl, Spirited Morning—Mexico*, 1932, oil on board. Collection Elizabeth B. Blake, Dallas. (57)

121 Dr. Atl, *Iztaccihuatl*, c. 1935, atlcolor on cardboard. CNCA/INAH, Centro Regional Jalisco, Guadalajara, Jalisco, Mexico.

122 Marsden Hartley, *Carnelian Country*, 1932, oil on cardboard. The Regis Collection, Minneapolis. (64)

of Mexican life. He soon discovered "a country burning with mystical grandeurs and mystical terrors. It is the country of constant geological upheaval and quiescent volcanoes. It is a country where you feel that at any moment the earth itself might be swallowed up in its own terrifying heat."[96] Hartley's initial enthusiasm for Mexico, his idealization of the people and the landscape, faltered after the death of Hart Crane, who fell from the deck of the U.S.S. *Orizaba* off Veracruz in April 1932.[97]

Although Hartley would later remember Mexico as "a place that devitalized my energies,"[98] his series of paintings of Mexican landscapes and pyramids from this trip are anything but "devitalized." Unlike Hartley's cool representation of the volcano, the burning colors and almost molten forms of *Carnelian Country* (1932) are drawn almost entirely from the artist's imagination (fig. 122). For while his native Maine had inspired Hartley to

> paint directly from the landscape; Mexico did not, as he felt too removed from the culture. But as he read deeply in the mystics, he was brought closer to a sense of the "thing itself" that lay beneath surfaces—call it God, soul, essence, or what you will. In Mexico he painted symbolically, out of his readings.[99]

While in Mexico, Hartley began studying Precolumbian cultures, visiting the old Museo Nacional, then located just off the central plaza of Mexico City, and the ruins at Teotihuacan, which he predictably labeled "Aztec." *Tollan— Aztec Legend* (1933) is one of the artist's "fantasias," or imagined works de-

tir una pintura titulada A *Mexican Country Church Image of Christ*, observó un crítico: "Es imposible más sangre; más hecho pedazos; más muerto que un cadáver; [se fuerza a Cristo a] bajar de su divinidad para darle una apariencia viviente, aún más que un sobrehumano, de terror y de dolor, quizá de ternura."[94] Otros artistas no estaban tan dispuestos a confrontar estas imágenes católicas tan directamente. En *Devotion before a Crucifix* (c. 1927), de Lowell Houser, y *Crucifixion* (1946), de Milton Avery, la figura estilizada del Cristo crucificado se convierte en el fondo de representaciones más narrativas de adoración y suplicación, en ambos casos por mujeres vestidas con rebozos (figs. 115 y 116).

Los misterios del paisaje mexicano también encontraron expresión en las representaciones artísticas del maguey, una especie de agave común en las alturas mexicanas. Cuando lo cuidan los tlachiqueros, los hombres que continuamente extraen la savia de la planta para fabricar el pulque, el maguey no puede hacer brotar su monumental tallo floreciente. Con "puntas como garras en sus verdinegros músculos fibrosos," como lo describe Anita Brenner, el maguey representaba el drama de la vida mexicana—fuerte y resistente, hasta agresiva, pero finalmente sin poder. No solamente un sujeto de interés pintoresco o agrícola, el maguey era un símbolo del propio México. *Pic of Orizaba* (1932), de Stefan Hirsch, coloca las plantas de maguey en filas ordenadas que llegan hasta el horizonte (fig. 117). Otros artistas representaron la planta como una figura aislada en el paisaje. *Maguey Cactus, Mexico* (1926), de Edward Weston, tomada casi a ras de tierra, muestra al maguey como una silueta obscura contra el paisaje extenso detrás (fig. 118).[95] *Sisal Plant, Yucatan* (1932), tomada por Laura Gilpin, muestra otro tipo de agave que producía, de la pulpa machucada de sus hojas como cuchillos, una fibra de una fuerza increíble (fig. 119). La economía de la península llana y árida era impulsada por la extracción del cáñamo de henequén, que fue, hasta los años cuarenta, la fuente más importante de sogas y otras cuerdas en el mundo. Como las heridas de Cristo, las cicatrices frescas y blancas brillan en las plantas recientemente cosechadas en la fotografía de Gilpin.

Camino al sur, tanto los volcanes mexicanos como las pirámides antiguas eran una fuente de asombro constante para los visitantes. De acuerdo con la leyenda azteca, los volcanes Popocatépetl ("Montaña Humeante") e Iztaccíhuatl ("Mujer Blanca") representaban dos amantes congelados juntos por la eternidad. En los paisajes de fines del siglo XIX del artista mexicano José María Velasco y su contemporáneo norteamericano Conrad Wise Chapman, estas montañas sirvieron de fondo dramático al Valle y a la Ciudad de México (una vista obscurecida por la niebla espesa con humo a finales del siglo XX). *Popocatépetl, Spirited Morning—México* (1932), de Marsden Hartley, muestra el cono perfecto de una montaña aislada que aparece a través de un hueco en las nubes, visto desde su estudio en Cuernavaca (fig. 120). Toda la vegetación y los signos de vida humana han sido eliminados de los fríos azules y blancos de la pintura. El intenso interés del norteamericano en el volcán recuerda las obras contemporáneas del artista mexicano Dr. Atl, que vivió durante un tiempo a la sombra del Popocatépetl y cuyas pinturas comunican el respeto espiritual del artista por estos picos masivos y las fuerzas geológicas que los crearon (fig. 121).

Hartley ganó una beca Guggenheim en 1931 y se estableció en México para cumplir el requisito de residencia en el extranjero que era parte del premio. No sólo estaba México cerca, sino que amigos como Paul Strand, el poeta Hart Crane y el pintor Andrew Dasburg ya se encontraban allá. Como ningún otro artista norteamericano, Hartley se sintió trastornado y abrumado por el drama intenso de todos los aspectos de la vida mexicana. Pronto descubrió "un país ardiente con esplendores místicos y terrores místicos. Es el país de agitación geológica constante y de volcanes en reposo. Es un país donde uno siente que en cualquier momento la misma tierra podría consumirse en su propio calor aterrorizante."[96] El entusiasmo inicial de Hartley por México, su idealización de la gente y del paisaje, flaquearon después de la muerte de Hart Crane, que se cayó de la cubierta del U.S.S. *Orizaba* a la altura de Veracruz en abril de 1932.[97]

Aunque Hartley recordaría a México más tarde como "un lugar que de-

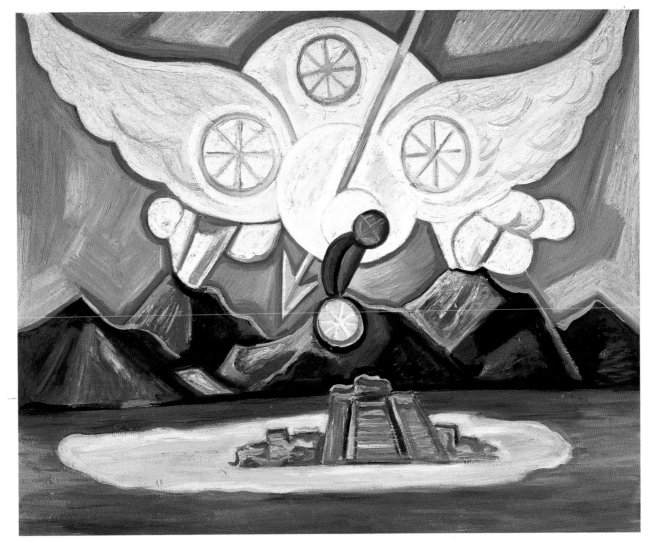

123 Marsden Hartley, *Tollan—Aztec Legend*, 1933, oil on canvas. The Regis Collection, Minneapolis. (65)

bilitó mis energías,"[98] la serie de pinturas de pirámides y paisajes mexicanos que hizo en este viaje no tienen nada de "debilitados." En contraste con la representación fría del volcán de Hartley, los colores ardientes y las formas casi derretidas de *Carnelian Country* (1932) salen casi completamente de la imaginación del artista (fig. 122). Pues, mientras que Maine, su tierra nativa, había inspirado a Hartley a

pintar directamente del paisaje; México no, ya que se sentía muy separado de la cultura. Pero según leía los místicos a profundidad, se acercó más al sentido de la "cosa misma" que yace debajo de las superficies— que uno lo llame Dios, alma, esencia o lo que quiera. En México, pintó simbólicamente, a partir de sus lecturas.[99]

Durante su estancia en México, Hartley comenzó a estudiar las culturas prehispánicas, visitando el viejo Museo Nacional, entonces situado al lado del Zócalo en la Ciudad de México, y las ruinas de Teotihuacán, a las que llamó, previsiblemente, "aztecas." *Tollan—Aztec Legend* (1933) es una de las "fantasías" del artista, o sea, obras imaginadas, inspiradas en la antigua tradición prehispánica (fig. 123). Aunque su fuente precisa no se conoce claramente, Hartley basó la pintura aparentemente en el cuento de un halcón blanco (en náhuatl, *iztaccuixtli*) que fue visto volando alto sobre la ciudad legendaria de Tollán, su pecho atravesado por una flecha.[100] En esta pintura el pájaro abstracto empequeñece a una pirámide pintada toscamente. Esta no es una "ciudad," sino más bien la memoria en ruinas de un lugar que los aztecas creían ser el hogar del dios soberano Quetzalcóatl. En los años treinta, antes que se hicieran excavaciones en el sitio de Tula, Hidalgo, muchos escritores y arqueólogos pensaban que el mítico "Tollán" era el mejor conocido Teotihuacán, y Hartley también puede haberlo creído.

La fascinación norteamericana con el pasado prehispánico de México se remonta a mediados del siglo XIX, con la publicación de *Incidents of Travel in Central America, Chiapas, and Yucatan* (1841) de John Lloyd Stephens y *History of the Conquest of Mexico* (1843) de William Prescott. Las representaciones artísticas de las pirámides y las ruinas eran muy románticas; hasta los grabados de Frederick Catherwood, generalmente objetivos, que acompañaban la historia de Stephens exageraban las selvas de los alrededores y la iluminación para dramatizar más la elucidación del descubrimiento.[101] A fines del siglo, ya la élite estadounidense había comenzado a financiar excavaciones científicas; hasta cierto punto era su manera de vincular sus anhelos de aristocracia con la antigua civilización de Yucatán.[102] Uno de los principales resultados de estos proyectos, y de los bosquejos fotográficos hechos por los europeos Desiré Charnay y Teobert Maler, fue la producción de imágenes más precisas de los monumentos prehispánicos. Las ruinas se representaban, en general, como se habían encontrado, a menudo con figuras humanas (normalmente los trabajadores contratados para cortar la maleza y para excavar y extraer los escombros) para dar mejor idea de la escala y la proporción.

Los norteamericanos Edward Weston y Laura Gilpin también documentaron las antiguas pirámides de México con la cámara, pero con menos interés en la arqueología que en la búsqueda de la forma artística. En *Pirámide del Sol* (1923), una fotografía tomada por Weston de la esquina noroeste de la mayor pirámide de Teotihuacán, el monumento casi parece un collage de planos de diversas texturas (fig. 124). A la luz del ocaso, la fachada norte en la sombra, casi no se puede discernir la estrecha escalera que llega hasta la cumbre. La pirámide abruma a la naturaleza, bloqueando el cielo e invadiendo, como un flujo de lava, la hierba seca a su base.

Una interacción aún más pronunciada entre el sol y la sombra es evidente en *Steps of the Castillo, Chichen Itza* (1932; fig. 125), que Laura Gilpin compone de forma similar. Gilpin, que trabajó durante más de medio siglo sacando fotografías de los navajos y del Suroeste norteamericano, había solicitado la beca Guggenheim para producir una serie de diapositivas de las ruinas mayas en Yucatán. A pesar del éxito crítico de su serie anterior, que

rived from ancient Precolumbian lore (fig. 123). Although his precise source is unclear, Hartley apparently based the painting on the tale of a white falcon (in Nahuatl, *iztaccuixtli*) that was seen while soaring over the legendary city of Tollan, its breast pierced by an arrow.[100] In his painting, the abstracted bird dwarfs a crudely painted pyramid. This is no "city," but rather the ruined memory of a place the Aztecs believed was the home of the god-ruler Quetzalcoatl. In the 1930s, before excavations at the site of Tula, Hidalgo, many writers and archaeologists thought the mythical "Tollan" to be the more well-known Teotihuacan, and Hartley may have believed this as well.

The American fascination with Mexico's Precolumbian past dates back to the mid-nineteenth century, with the publication of John Lloyd Stephens's *Incidents of Travel in Central America, Chiapas, and Yucatan* (1841) and William Prescott's *History of the Conquest of Mexico* (1843). Artistic representations of pyramids and ruins were highly romanticized; even the generally objective engravings by Frederick Catherwood that accompanied Stephens's account exaggerated surrounding forests and lighting to further the dramatic elucidation of discovery.[101] By the end of the century, elite Americans had begun to finance scientific excavations, partly as a way of linking their aristocratic yearnings with ancient civilization in the Yucatan.[102] A major result of these projects, and of the photographic surveys by European photographers Desiré Charnay and Teobert Maler, was an increased accuracy in images of Precolumbian monuments. Ruins were generally depicted as found, often with human figures (usually the workers hired to clear brush and dig away rubble) to provide a better sense of scale and proportion.

Americans Edward Weston and Laura Gilpin also documented the ancient pyramids of Mexico with the camera, but with less interest in archaeology than in the pursuit of artistic form. In *Pirámide del Sol* (1923), Weston's photograph of the northwest corner of the largest pyramid at Teotihuacan, the monument seems almost a collage of textured planes (fig. 124). In the late afternoon light, the north face cast in shadow, one can barely discern the narrow staircase reaching to the summit. The pyramid overwhelms nature, blocking out the sky and invading, like a lava flow, the dry grass at its base.

An even greater interplay of sun and shadow is evident in Laura Gilpin's similarly composed *Steps of the Castillo, Chichen Itza* (1932; fig. 125). Gilpin, who worked for over a half-century photographing the Navaho and the American Southwest, had applied for a Guggenheim Fellowship to produce a series of lantern slides of Maya ruins in the Yucatan. Despite the critical success of her earlier series showing the cliff dwellings and pueblos of New Mexico and Arizona, Gilpin's application was unsuccessful. Undaunted, she proceeded anyway, working for several weeks in the spring of 1932 at the famous Maya site of Chichén Itzá. Unlike Jean Charlot and Lowell Houser, however, who had worked as artists-in-residence at the site in the late 1920s, Gilpin was not there for a scientific recording of ancient Maya culture. Rather, she created images emphasizing architectural form and light, images that, as slides, could dramatically accompany public lectures.

Gilpin once noted that the key to photographing the pyramids was "to retain their remarkable proportions and decorations and the beautiful surface qualities of the material, and at the same time to retain the austere and barbaric qualities which are also present."[103] Indeed, beauty and barbarism were the twin characteristics repeatedly cited by archaeologist Sylvanus Morley and others who popularized the ancient Maya in the pages of *National Geographic* and other texts.[104] Describing the once brilliantly painted facade of the Temple of the Warriors at Chichén, for example, Morley asked his readers to imagine "a picture of dazzling and barbaric splendor difficult for the modern eye to visualize, however accustomed it may be to chromatic riot by our own flaming billboards."[105] Imagination was necessary, for photographs of the period reveal a city only gradually emerging from dense overgrowth and structural collapse (fig. 126). By the time of Gilpin's visit in 1932, however, several of the most important buildings at the site had been thoroughly restored by the Carnegie project. In her photographs, Gilpin would reveal only

mostraba los pueblos y los albergues construidos en los peñascos de Nuevo México y Arizona, la solicitud de Gilpin no tuvo éxito. Impávida, siguió adelante de todas formas, trabajando varias semanas en la primavera de 1932 en el famoso sitio maya de Chichén Itzá. En contraste con Jean Charlot y Lowell Houser, sin embargo, que habían trabajado como artistas en residencia en el sitio a fines de los años veinte, Gilpin no se encontraba allí para crear un expediente científico de la antigua cultura maya. Creó, más bien, imágenes que hacían hincapié sobre la forma arquitectónica y la luz, y que, en forma de diapositivas, podrían añadir drama a las charlas públicas.

Gilpin observó una vez que la clave para tomar fotografías de las pirámides era "conservar sus extraordinarias proporciones y decoraciones, las bellas cualidades superficiales del material y, al mismo tiempo, retener las cualidades austeras y bárbaras que también se encuentran presentes."[103] Justamente, belleza y barbarismo eran las dos características citadas repetidamente por el arqueólogo Sylvanus Morley y otros que popularizaron a los antiguos mayas en las páginas de *National Geographic* y otros textos.[104] Al describir la fachada del Templo de los Guerreros en Chichén, por ejemplo, que en otra época estuviera pintada brillantemente, Morley les pide a sus lectores que se imaginen "una pintura de un esplendor deslumbrante y bárbaro, difícil para el ojo moderno de visualizar, no importa lo acostumbrado que pueda estar al derroche cromático de nuestras propias carteleras de colores encendidos."[105] Era necesaria la imaginación, ya que las fotografías del período revelan una ciudad que apenas está emergiendo de la vegetación densa y el derrumbe estructural (fig. 126). En el momento de la visita de Gilpin en 1932, sin embargo, varios de los edificios más importantes del sitio ya habían sido restaurados por el proyecto Carnegie. En sus fotografías, Gilpin no revelaría más que las paredes lisas revestidas y las columnas nuevamente enderezadas en la ciudad maya recién reconstruida y deshabitada.[106]

En cientos de guías turísticas y ensayos, se hablaba de Yucatán como el "Egipto del Nuevo Mundo," y sus extraordinarias ruinas no las igualaba nada más que el estilo elevado de la prosa del escritor viajero. "¡El Castillo! ¡El sagrado de los sagrados de los mayas! Un templo en el cielo que los europeos, al no comprender, llamaron erróneamente un castillo. Surgió como la esperanza del hombre, sus ansias de alcanzar los secretos del universo, llevando su mirada hacia arriba por encima del obstáculo de la monotonía completa."[107] Así escribió un fanático de los mayas en 1923 en un pasaje que podría utilizarse para describir las fotografías de Gilpin *Steps of the Castillo* o *Sunburst, Kukulcan, Chichen Itza, Yucatan* (1932) (fig. 127). Sus fotografías alimentaron la imaginación del público igual que las seudorreconstrucciones intrincadas del antiguo mundo maya que adornaban las páginas de *National Geographic* (fig. 128) y la novedad de la arquitectura del "Renacimiento maya" que se extendió por los Estados Unidos a fines de los años veinte y los treinta.

En México, los hoteles Regis en la Ciudad de México y Mayaland en Chichén ofrecían a los turistas suites neomayas que tenían hasta muebles policromados y bajorrelieves (y, desde luego, plomería interior) (fig. 129). Para aquellos que no podían pagar las excursiones en barco desde Nueva York hasta Yucatán por vía de La Habana, los templos del Renacimiento maya se elevaron en Los Ángeles, Denver y Chicago. Estos cines, casas privadas y hasta rascacielos se adueñaron de las formas estructurales y los motivos decorativos de todas las civilizaciones prehispánicas, resultando en pastiches muy frecuentemente chillones de un "arte puramente americano."[108] Los edificios como el Mayan Theater en Los Ángeles, diseñado por el artista mexicano Francisco Cornejo en 1927, combinaban elementos tanto imaginarios como arqueológicos para brindar un escape al público agotado por la Depresión. La serie de diapositivas de Laura Gilpin sobre las ruinas mayas no se deben interpretar solamente como una colección de fotografías formalmente poderosas tomadas por una admiradora de la cultura india americana, sino también como un producto de la fascinación más amplia de los norteamericanos con el espectáculo y el misterio del antiguo mundo maya.[109]

Aunque el arquitecto Robert Stacy-Judd era el principal, y excéntrico, promotor del Renacimiento maya en los Estados Unidos, numerosos arquitectos norteamericanos se inspiraron en las fuentes prehispánicas. El más famoso

124 Edward Weston, *Pirámide del Sol, Teo-*
tihuacan, 1923, vintage gelatin silver print.
Collection Center for Creative Photography,
The University of Arizona, Tucson. Copy-
right 1981 Center for Creative Photography,
Arizona Board of Regents. (61)

125 Laura Gilpin, *Steps of the Castillo, Chichen Itza*, 1932, silver bromide print on gevaluxe paper. Courtesy Amon Carter Museum, Fort Worth. P1964.130. Copyright Amon Carter Museum, Laura Gilpin Collection. (67)

126 Raoul Camara, *A Temple to the Maya Zeus*. Reproduced in *National Geographic* 60 (July 1931), p. 112. Courtesy Yale University Library. (55)

127 Laura Gilpin, *Sunburst, Kukulcan,*
Chichen Itza, *Yucatan*, 1932, silver bromide
print on gevaluxe paper. Courtesy Amon
Carter Museum, Fort Worth. Gift of Laura
Gilpin. P1979.95.13. Copyright Amon Car-
ter Museum, Laura Gilpin Collection. (66)

the smooth resurfaced walls and uprighted columns of the newly rebuilt and
uninhabited Maya city.[106]

In hundreds of guidebooks and essays, the Yucatan was referred to as the
"Egypt of the New World," and its mighty ruins were matched only by the
lofty heights of the travel writer's prose. "El Castillo! The Maya holy of hol-
ies! A temple in the sky which uncomprehending Europeans misnamed a
castle. It rose like man's hope, his yearning to reach the secrets of the uni-
verse, carrying his gaze upward above the handicap of humdrum plain."[107]
So wrote one Maya fanatic in 1923 in a passage that might be used to de-
scribe Gilpin's *Steps of the Castillo* or *Sunburst, Kukulcan, Chichen Itza, Yu-*
catan (1932) (fig. 127). Her photographs fed the public imagination, as did
the intricate pseudo-reconstructions of the ancient Maya world that graced the
pages of *National Geographic* (fig. 128) and the fad for "Mayan Revival" ar-
chitecture that swept the United States in the late 1920s and 1930s.

In Mexico, the Hotels Regis in Mexico City and Mayaland at Chichén
offered tourists neo-Maya suites complete with polychromed furniture and
bas-reliefs (and, of course, indoor plumbing) (fig. 129). For those who could
not afford excursions by boat from New York to the Yucatan via Havana,
temples of the Mayan Revival soared in Los Angeles and Denver and Chi-

era Frank Lloyd Wright, que incorporó en la Barnsdall House en Hollywood (1918–21) paredes masivas y decoración repetitiva de la superficie inspiradas en los modelos clásicos mayas. Wright no "recreó" monumentos mayas en California. Más bien, abstrajo perfiles de edificios y ornamentos para vigorizar, y hasta americanizar, un proyecto que, por lo demás, era modernista. La percepción del maya prevaleciente en la época como pacífico y democrático, obsesionado con la astronomía más que con la guerra, puede haber influido sobre Wright como influyó sobre otros. Además, la adaptación de formas mayas a las casas y los teatros norteamericanos hacía de los Estados Unidos herederos aparentes de un pueblo que Sylvanus Morley llamó con cariño, pero erróneamente, "los griegos del Nuevo Mundo."

Para muchos europeos, y quizá en particular para aquellos que decidieron emigrar a los Estados Unidos, "América" no representaba solamente las ciudades industrializadas del Norte sino también la cultura "primitiva" india. Josef Albers se había mudado de Alemania a los Estados Unidos en 1933, después del cierre de la Bauhaus por los nazis. Sin duda, tanto Albers como su esposa Anni estaban familiarizados con la importante colección de arte prehispánico en Berlín, y no es de sorprender que, mientras enseñaban en el Black Mountain College en Carolina del Norte, decidieran viajar hacia el sur, a México, para apreciar las pirámides directamente. En 1935, los Albers hicieron el primero de varios viajes a México, conduciendo un automóvil a través de Laredo hasta la Ciudad de México y Oaxaca. Desde el principio, comenzaron a comprar con su escaso presupuesto artefactos antiguos y llegaron a reunir, con el tiempo, una colección importante de estatuillas de cerámica, así como una que otra escultura de piedra.[110]

Entre los sitios prehispánicos que visitaron los Albers en este viaje y los siguientes se encontraban la Gran Pirámide en el sitio azteca de Tenayuca, al norte de la Ciudad de México, y los palacios zapotecos de Mitla, en el estado de Oaxaca. Albers dejó constancia de ambos en numerosas fotografías de gran detalle arquitectónico, concentrándose en los distintivos perfiles aztecas de Tenayuca (fig. 130) y los tableros de mosaico de piedra en Mitla.[111] Al igual que Gilpin, Albers no fijó su atención en las "ruinas," sino en los edificios restaurados, aunque su meta era más captar composiciones geométricas e intersecciones lineales claramente definidas que realzar el romanticismo de un pasado misterioso. Albers utilizaría estas fotografías como fuente de varias pinturas y acuarelas a fines de los años treinta y los cuarenta. Estas obras abstractas recordarían, al igual que la Barnsdall House de Wright, las cualidades formales esenciales de la arquitectura prehispánica: más alusiones a los esplendores antiguos que ilusiones, más arqueología de línea y de forma, que de piqueta y de brocha.

En *Study for "Tenayuca" (II)* (c. 1938), una línea continua dibujada en suave lápiz litográfico se intersecta a sí misma y flota sobre un fondo azul y blanco (fig. 131). De hecho, esta línea tan plana semeja los estampados geométricos textilescos que decoran el recinto cercado del palacio de Mitla, que esta obra hace recordar hasta cierto punto. Pero esta estructura negra se siente como tridimensional: las líneas sobresalen del papel como si escaparan de las áreas de aguada azul que las enmarcan encima y debajo. Esta cualidad tridimensional refleja los perfiles arquitectónicos de la pirámide de Tenayuca como la fotografió Albers, donde la masa se expresa mediante la intersección de las formas del talud diagonal y del tablero vertical con las líneas paralelas repetidas de las dos escaleras. Es como si Albers hubiera hecho un calco parcial de la fotografía plana, ignorando las relaciones reales entre los elementos estructurales pero seleccionando líneas para crear un diseño abstracto que finalmente preserva la presencia de la pirámide en el espacio, su silueta perfilada contra un cielo mexicano azul brillante.

En *To Mitla* (1940), Albers rinde homenaje al sitio en Oaxaca con colores brillantes aplicados en forma de rejilla (fig. 132). La pintura es similar a varias obras del mismo período, semejantes todas a paisajes abstractos, con zonas centrales de marrón y rojo enmarcadas por manchas de azul y verde. Estas obras, así como las *Variants* de fines de los años cuarenta, reflejan la fascinación de Albers con los colores terrenos de la arquitectura y los paisajes del Suroeste estadounidense y de México. De hecho, muchas de estas *Va-*

cago. These movie theaters, private houses, and even skyscrapers appropriated structural forms and decorative motifs from all Precolumbian civilizations, resulting in often gaudy pastiches of a "purely American art."[108] Buildings such as the Mayan Theater in Los Angeles, designed by Mexican artist Francisco Cornejo in 1927, combined both fanciful and archaeologically "authentic" elements to provide an escape for Depression-weary audiences. Laura Gilpin's lantern slide series on Maya ruins must be interpreted not just as a collection of formally powerful photographs by an admirer of American Indian culture, but as a product of a broader fascination of Americans with the spectacle and mystery of the ancient Maya world.[109]

Although architect Robert Stacy-Judd was the leading, and eccentric, promoter of the Mayan Revival in the United States, numerous American architects drew upon Precolumbian sources. The most famous was Frank Lloyd Wright, whose Barnsdall House in Hollywood (1918–21) incorporated massive walls and repetitive surface decoration derived from Classic Maya models. Wright did not "recreate" Maya monuments in California. Rather, he abstracted building profiles and ornaments to invigorate, and even Americanize, an otherwise modernist project. The then prevalent view of the Maya as peaceful and democratic, obsessed with astronomy rather than war, may have influenced Wright as it did others. In addition, the adaptation of Maya forms to modern American houses and theaters made the United States the seeming

130 Josef Albers, untitled photograph of the Great Pyramid at the Aztec site of Tenayuca, c. 1935–40. Collection The Josef Albers Foundation, Orange, Connecticut. (70)

131 Josef Albers, *Study for "Tenayuca" (II)*, c. 1938, watercolor wash with ink and lithographic crayon on paper. Collection The Josef Albers Foundation, Orange, Connecticut. (68)

heir of a people Sylvanus Morley lovingly but misleadingly called "the Greeks of the New World."

For many Europeans, and perhaps especially for those who chose to emigrate to the United States, "America" represented not only the industrialized cities of the North but "primitive" Indian culture as well. Josef Albers had moved to the United States from Germany in 1933, after the closing of the Bauhaus by the Nazis. Both Albers and his wife Anni were no doubt familiar with the major collection of Precolumbian art in Berlin, and it is not surprising that, while teaching at Black Mountain College in North Carolina, they would decide to travel south to Mexico to witness the pyramids firsthand. In 1935, the Albers made the first of several trips to Mexico, driving by car through Laredo to Mexico City and Oaxaca. From the start, they began purchasing ancient artifacts on their shoestring budget, eventually amassing an important collection of ceramic figurines along with an occasional stone sculpture.[110]

Among the Precolumbian sites Albers visited on this and subsequent trips were the Great Pyramid at the Aztec site of Tenayuca, north of Mexico City, and the Zapotec palaces at Mitla, in the state of Oaxaca. Albers recorded both in numerous photographs of architectural details, focusing on the distinctive Aztec profiles of Tenayuca (fig. 130) and the stone mosaic panels at Mitla.[111] Like Gilpin, Albers concentrated on restored buildings rather than "ruins," although his goal was to capture sharp geometric compositions and linear intersections rather than the romance of a mysterious past. Albers would draw upon these photographs as sources for several paintings and watercolors of the late 1930s and 1940s. As with Wright's Barnsdall House, these abstract works would recall the essential formal qualities of Precolumbian architecture: allusions to rather than illusions of ancient splendors, an archaeology of line and form rather than spade and trowel.

In *Study for "Tenayuca" (II)* (c. 1938), a continuous intersecting line drawn in soft lithographic crayon floats over a background of blue and white (fig. 131). The line itself, of course, is as flat as the geometric textilelike pat-terns that decorate the palace compounds at Mitla, which this work partly recalls. But we experience this black structure as three-dimensional: the lines jut out from the paper as if escaping from the areas of blue wash that frame them above and below. This three-dimensionality reflects the architectural profiles of the pyramid at Tenayuca as photographed by Albers, where mass is expressed through the intersection of the diagonal talud and vertical tablero forms with the repeated parallel lines of the twin stairways. It is as if Albers has made a partial tracing of the flat photograph, ignoring the real relationships between the structural elements but selecting lines to create an abstract design that ultimately preserves the pyramid's presence in space, silhouetted against a bright blue Mexican sky.

In *To Mitla* (1940), Albers pays homage to the site in Oaxaca with brilliant colors applied in a gridlike format (fig. 132). The painting is similar to several works from the same period, all of which resemble abstracted landscapes, with central areas of browns and reds framed by patches of blue and green. These works, as well as the *Variants* of the later 1940s, reflect Albers's fascination with the earth colors of the architecture and landscape of the American Southwest and Mexico. Indeed, many of the *Variants* allude directly to traditional housefronts of adobe brick, each with two "doors" or "windows." In each of these works, however, the visual relationships between fields of color are emphasized over any representational connotation, a process Albers would further develop in his most famous and even more abstract series, *Homage to the Square*, which he began in 1950.

The title of *To Mitla* implies not only a gift or homage but also a voyage toward the site, through freshly plowed fields and past small villages.[112] Here, instead of emphasizing the geometry of Precolumbian architecture, Albers isolates the essential colors of the Mexican earth and sky. As Kelly Feeney has noted, "the pervasive effects that the southern climate, light, and palette had on his work" were crucial.[113] In fact, for many visiting Americans, Mexico was distinguished by its vibrant, tropical colors, a recurring theme recorded in innumerable travel accounts.[114] Color not only expressed Mexico's difference

riants aluden directamente a las fachadas tradicionales de las casas de adobe, cada una con dos "puertas" o "ventanas." En cada una de estas obras, sin embargo, se acentúan las relaciones visuales entre los campos de colores por encima de cualquier connotación representacional, un proceso que Albers desarrollaría más en su serie más famosa, y aún más abstracta, *Homage to the Square*, comenzada en 1950.

El título *To Mitla* no implica solamente un homenaje o regalo, sino también un viaje hacia el sitio, a través de campos recién arados y pasando por pequeños pueblos.[112] Aquí, en vez de hacer hincapié en la geometría de la arquitectura prehispánica, Albers aísla los colores esenciales de la tierra y el cielo mexicanos. Como ha observado Kelly Feeney, "los efectos penetrantes que la luz, la paleta y el clima sureños tuvieron sobre su trabajo" fueron decisivos.[113] En realidad, para muchos norteamericanos que lo visitaban, México se distinguía por sus colores vibrantes, tropicales, un tema que se repite en un sinnúmero de relatos de viaje.[114] El colorido no expresaba solamente la diferencia entre México y Nueva York o Berlín; también simbolizaba una intensidad de vida y una oposición a los grises y negros de la existencia en la era de la máquina, que era aún más triste debido a la Gran Depresión. Como la *Fiestaware* popular de los años treinta y los cuarenta (fig. 133), *To Mitla*, de Albers, destilaba a México hasta reducirlo a color dramático y nombre alusivo.

REALIDADES URBANAS Y REFORMAS SOCIALES

La Ciudad de México había crecido dramáticamente después de la Revolución: su población se triplicó entre 1918 y 1930, aunque la nación permanecía preponderantemente rural. Este crecimiento tan rápido traía consigo transformación constante y modernización, y sin embargo Carleton Beals describió elocuentemente la atmósfera de la capital a principios de los años treinta como

todavía una de contrastes vívidos, de sol intenso y sombra profunda, de viejo y moderno, riqueza y pobreza. Es mexicana solo incidentalmente, excepto en su manera de vivir. Arquitectónicamente, es española, francesa, norteamericana, con una amplia banda de indianismo dislocado, entretejido dentro y fuera y alrededor de la periferia. No es ciudad de una textura, sino ciudad de amplias latitudes—desde las casuchas de la Colonia Vallejo hasta la subdivisión del Hipódromo, tan moderna como Forest Hills; desde los mercados al aire libre, zumbando con charla indígena, hasta los almacenes que cubren manzanas de la ciudad; . . . desde el burro cargado hasta las limusinas de último modelo y los aviones de Balbuena.[115]

La Ciudad de México sí carecía de rascacielos y vías subterráneas en esa época, pero la mayoría de los signos de modernidad ya estaban presentes. Corriendo por la Avenida Madero, desde Sanborn's House of Tiles hasta el elegante bar en el Hotel Ritz, disfrutando un espectáculo de vodevil en el Teatro Lírico (fig. 134) o conversando en el Café Tupinamba (fig. 135), los turistas comprendían bien que México no ofrecía solamente campesinos y arte popular.

No obstante, y a pesar del arte satírico de Caroline Durieux, muy pocos artistas norteamericanos escogieron representar al México moderno en su obra. Hasta las pocas fotografías de la ciudad tomadas por Edward Weston—de los murales de las pulquerías, vistos desde el techo de su apartamento, el patio de una casa de vecindad—muestran un rechazamiento de los elementos más modernos de la capital mexicana.[116] Desde luego, pocos viajeros se tomaban la molestia de viajar al sur para ver la era industrial. La Ciudad de México podía haber estado en realidad "bordada de carteleras, de luces eléctricas, de periódicos sensacionalistas, de golfitos y de taxis," como la describió Stuart Chase en 1931, pero todo esto existía en abundancia en los Estados Unidos.[117] Cuando las imágenes del mundo moderno sí llegaban al público norteamericano, era con frecuencia en una situación donde se alentaba a los estadounidenses a invertir en el país (como en las páginas del

132 Josef Albers, *To Mitla*, 1940, oil on masonite. Collection The Josef Albers Foundation, Orange, Connecticut. (71)

133 *Dinner Plate, Bowl, Sugar Bowl, and Creamer,* "Fiesta" pattern (four original colors). Designed in 1936 by Frederick Hurten Rhead for the Homer Laughlin China Company, Newell, West Virginia. Yale University Art Gallery, New Haven, Connecticut. (139–142)

Mexican Review de George F. Weeks; fig. 136) o donde el mismo gobierno mexicano buscaba fomentar más el estado desarrollado de la nación que el folklórico (como en el cartel propagandista de 1944 de Francisco Eppens *For the SAME Victory! Mexico*; fig. 137).

Aquellos artistas norteamericanos que sí miraban a la ciudad como fuente de inspiración, a menudo se interesaban mucho más en México como tema político o, al menos, no tenían temor de encarar las complejidades urbanas de frente. Al vivir y trabajar en la Ciudad de México, el artista extranjero tenía tanta oportunidad de presenciar el desfile de turistas o de ver a unos limosneros lisiados tirados sobre la acera como de descubrir a unos campesinos sencillamente vestidos o de encontrarse un mercado tradicional. En algunos casos, como en los dibujos de Henry Glintenkamp y las fotografías de Helen Levitt, las obras muestran la misma fascinación con la vida callejera que había tipificado su trabajo antes de llegar a México. Para otros, más interesados en el valor político del arte público, la Ciudad de México era el lugar donde se podía observar a Diego Rivera trabajando en sus principales proyectos muralistas y no es de sorprender, quizá, que algunos de los murales políticos más abiertamente izquierdistas en la historia del arte *estadounidense* hayan sido pintados en realidad en la Ciudad de México en los años treinta. Además, el Taller de Gráfica Popular, un taller de artes gráficas fundado en 1937, les ofreció a varios visitantes norteamericanos la oportunidad de trabajar en litografías y carteles destinados a un público amplio.

134 Caroline Durieux, *Teatro Lírico*, 1932, lithograph. Collection Dr. and Mrs. John F. Christman, New Orleans. (130)

from New York or Berlin; it also symbolized an intensity of life and an opposition to the grays and blacks of machine age existence, made even more dreary by the Great Depression. Like the popular Fiestaware of the 1930s and 1940s (fig. 133), Albers's *To Mitla* distilled Mexico down to dramatic color and an allusive name.

URBAN REALITIES AND SOCIAL REFORMS

Mexico City had expanded dramatically following the Revolution, its population tripling in size between 1918 and 1930, even though the nation remained overwhelmingly rural. Rapid growth entailed constant transformation and modernization, yet Carleton Beals eloquently described the atmosphere in the capital in the early 1930s as

still one of vivid contrasts, of sharp sunlight and deep shade, of old and modern, wealth and poverty. Only incidentally is it Mexican, except in its life. Architecturally, it is Spanish, French, American, with a wide band of dislocated Indianism woven in and out and around the periphery. It is not a city of one texture, but a city of wide latitudes—from the hovels of Colonia Vallejo to the Hippodrome subdivision, as modern as Forest Hills; from open air markets, buzzing with Indian chatter, to tall department stores covering city blocks; . . . from the loaded burro to the latest model limousines and the aeroplanes of Balbuena.[115]

Mexico City indeed lacked skyscrapers and subways at the time, but most of the signs of modernity were already present. Scurrying down Avenida Madero, from Sanborn's House of Tiles to the sleek bar at the Hotel Ritz, enjoying a vaudeville show at the Teatro Lírico (fig. 134) or chatting at the Café Tupinamba (fig. 135), tourists well understood that Mexico offered more than just peasants and folk art.

Nevertheless, and notwithstanding the satiric art of Caroline Durieux, comparatively few American artists chose to represent modern Mexico in their work. Even Edward Weston's occasional photographs of the city—of

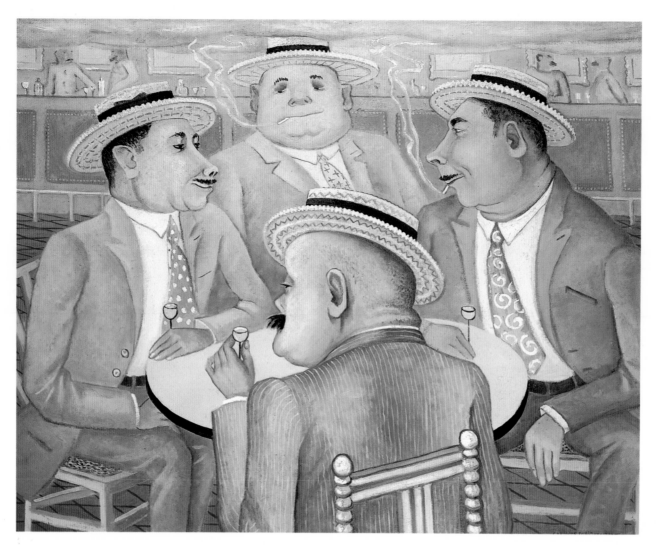

135 Caroline Durieux, *Café Tupinamba*, 1934, oil on canvas. Louisiana State University Museum of Art, Baton Rouge. Gift of Charles Manship, Jr., Baton Rouge, in memory of his parents, Leora and Charles P. Manship, Sr. (131)

pulquería wall murals, views from the roof of his apartment, the patio of a *casa de vecindad,* or tenement house—reveal a rejection of the most modern elements of the Mexican capital.[116] Of course, few travelers took the trouble to travel south to see the industrial age. Mexico City may indeed have been "embroidered with billboards, electric lights, tabloids, Tom Thumb golf courses, and taxicabs," as Stuart Chase described it in 1931, but this was all more than available back home.[117] When images of the modern world did make an appearance for American audiences, their context was often one in which Americans were being encouraged to invest in the country (as in the pages of George F. Weeks's *Mexican Review;* fig. 136) or where the Mexican government itself sought to promote the nation's developed rather than folkloric status (as in Francisco Eppens's propaganda poster of 1944, *For the SAME Victory! Mexico;* fig. 137).

Those American artists who did look to the city for inspiration were often more interested in Mexico as a political subject, or were at least not afraid of confronting urban complexities head on. Living and working in Mexico City, a visiting artist was just as likely to witness parading tourists or crippled beggars crumpled on a sidewalk as to discover simply dressed campesinos or traditional markets. In some cases, as in the drawings of Henry Glintenkamp and the photographs of Helen Levitt, the works reveal a fascination with the life in the streets that had typified their work before coming to Mexico. For others, more interested in the political value of public art, Mexico City was the place to watch Diego Rivera at work on his major mural projects, and it is

VOL. V. LOS ANGELES, CAL., DECEMBER, 1921 and JANUARY, 1922. Nos. 5 and 6.

perhaps not surprising that some of the most politically explicit left-wing murals in the history of *American* art were in fact painted in Mexico City in the 1930s. In addition, the Taller de Gráfica Popular, a graphic arts workshop founded in 1937, offered several visiting Americans the chance to work on lithographs and posters destined for a broad popular audience.

Along with journalists such as John Reed and Jack London, who provided direct reports on the Revolution itself, came others interested in Mexi-

Junto con periodistas como John Reed y Jack London que reportaban directamente sobre la revolución, vinieron otros que estaban interesados en la política mexicana—entre los que figuraban Wobblies [miembros de Industrial Workers of the World], socialistas, *slackers* y otros refugiados diversos.[118] Algunos gravitaban alrededor de una excéntrica revista mensual con sede en la Ciudad de México que dirigía Linn A. E. Gale. A diferencia de las principales revistas socialistas de los Estados Unidos como *The Masses* y *The Liberator, Gale's Magazine: The Journal of the New Civilization* llevaba pocas ilustraciones, mientras que incluía artículos sobre una gran variedad de temas, desde el control de la natalidad hasta Lenin, desde la teoría de la evolución hasta teorías de lo oculto. Publicada en la Ciudad de México entre 1918 y 1921, la revista evitaba las persecuciones tipo *Red Scare* que hacían furia entonces en los Estados Unidos. Estaba diseñada casi exclusivamente para el público norteamericano, ya fuera que se encontrara en los Estados Unidos o que viviera en México.

Un montaje de caricaturas de T. T. Woods en el ejemplar de enero-febrero de 1921 presentaba a México como la víctima de los intereses petroleros, de los intervencionistas y de la sociedad capitalista (fig. 138). Aquí se representa a México como un peón con bigote, vestido de blanco, que ara tranquilamente sus campos y marcha hacia el futuro a pesar de las amenazas que lo rodean.[119] Como en la ilustración de la portada de 1920 de Sybil Emerson, México es una fuerza que hay que proteger de las fuerzas sociales reaccionarias, en este caso mediante la creación de imágenes. Tales ilustraciones, aunque algo crudas y didácticas, eran quizá el primer indicio de que había artistas norteamericanos trabajando en México para fomentar la reforma social y alentar a la revolución.

Aunque había sido ilustrador de *The Masses* y él mismo era un *slacker*, Henry Glintenkamp no se integró al personal de la revista de Gale. Después de huir a México para evadir el servicio militar obligatorio en 1917, Glintenkamp colaboró en la página en inglés de *El Heraldo de México*, un periódico importante de la Ciudad de México donde escribía tanto editoriales que de-

fendían a México de los supuestos intervencionistas como poemas románticos y no polémicos. Glintenkamp también comenzó a hacer bocetos en las calles de la Ciudad de México, trabajando rápidamente en tinta con pluma y pincel. Algunos dibujos incluyen notas sobre las combinaciones de colores, indicando quizá que el artista tenía esperanzas de transformarlos más adelante en pinturas terminadas. Pero, si bien dos o tres sí sirvieron subsecuentemente como modelos para grabados en madera, no se conoce ninguna pintura basada sobre estos dibujos, y los bocetos mismos no se publicaron hasta mucho después de la muerte del artista.[120]

Los dibujos hechos anteriormente por Glintenkamp para *The Masses* habían incluido acusaciones fuertes de la guerra y la conscripción, así como escenas de la vida en los barrios bajos de Nueva York típicas de los artistas norteamericanos afiliados a la Ashcan School en la primera década del siglo. Los bocetos mexicanos de Glintenkamp, en general, están menos politizados, haciendo hincapié más bien en la vida cotidiana de las clases trabajadoras. Varios dibujos representan vendedores callejeros, limosneros y músicos de la calle, temas que habían atraído a numerosos artistas mexicanos y extranjeros desde el siglo XIX. Otros muestran barqueros y turistas en Xochimilco, un suburbio agrícola de la Ciudad de México que tiene canales pintorescos y botes decorados jovialmente y por mucho tiempo había sido popular como sitio de excursiones de fines de semana. Quizá los dibujos más interesantes sean los que representan a los soldados mexicanos patrullando las calles o descansando con sus novias y los de las prostitutas trabajando o descansando a lo largo de la Calle Cuauhtemotzín, el centro del barrio "de mala fama" de la capital.

En *Night—The Arrest of the Streetwalkers* (1918), unos policías bien abrigados y con linternas, escoltan a tres prostitutas, separándolas de un elegante taxi cabriolé (fig. 139). El dibujo no critica ni a las mujeres ni a la ley que les impide ejercer su oficio. Esta obra se encuentra entre varias que forman parte de un cuaderno de bocetos sobre los cuales Glintenkamp parece haber vuelto a trabajar más tarde, agregando una aguada gris y azul para re-

137 Francisco Eppens, *For the SAME Victory! Mexico*, 1944, poster. Prints and Photographs Division, Library of Congress. (147)

138 T. T. Woods, cartoon reproduced in *Gale's Magazine* 4 (January-February 1921), p. 11. Courtesy General Research Division, The New York Public Library. Astor, Lenox and Tilden Foundations.

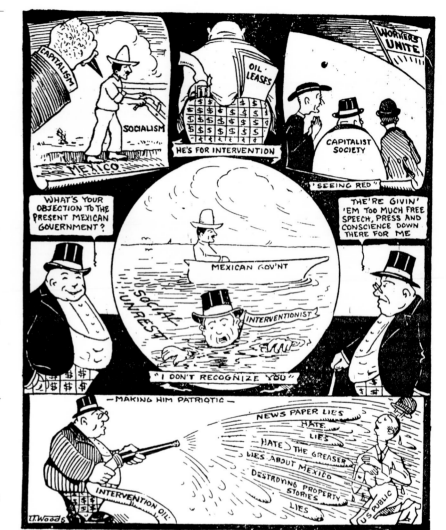

llenar el boceto de gestos original. Al igual que un fotógrafo corresponsal, Glintenkamp deambulaba por las calles y no sólo hacía bocetos de estas mujeres en sus momentos de crisis, sino también mientras descansaban en las ventanas de sus apartamentos. Las mujeres casi nunca se muestran acompañadas de sus clientes, sino que más bien leen libros, conversan entre ellas, fuman cigarrillos o miran con la mirada perdida desde la seguridad de sus habitaciones. Excepto por una que otra mantilla de encaje o frase en español, ninguno de los dibujos de prostitutas se puede identificar como "mexicano," ya que son típicos de la complejidad del orden social en cualquier ciudad importante (fig. 140).

Las únicas otras obras que se asemejan a éstas en la historia del arte mexicano son ciertos grabados en madera populares hechos por Posada y una serie de acuarelas y dibujos al pastel de prostitutas de José Clemente Orozco conocida como la "Casa de Lágrimas," expuesta por primera vez en la Ciudad de México en 1916 (fig. 2). El crítico y poeta mexicano José Juan Tablada luego se refirió a las escenas de la casa de mala fama como "episodios del bajo mundo":

Estas mujeres llamativas están pintadas ora bajo las luces intensas, ora en la obscuridad profunda que podrían ser símbolos de su propia existencia,

can politics—among them Wobblies, socialists, slackers, and other assorted refugees.[118] Several gravitated around an eccentric monthly magazine based in Mexico City run by Linn A. E. Gale. Unlike leading socialist periodicals in the United States, including *The Masses* and *The Liberator, Gale's Magazine: The Journal of the New Civilization* carried few illustrations, while running articles on a wide variety of themes ranging from birth control to Lenin, from the theory of evolution to theories of the occult. Edited in Mexico City between 1918 and 1921, it avoided the Red Scare persecutions then raging in the United States. The magazine was designed almost exclusively for the American public, whether at home or living in Mexico.

A montage of cartoons by T. T. Woods in the January-February 1921 issue presented Mexico as the victim of oil interests, interventionists, and capitalist society (fig. 138). Mexico here is represented as a mustachioed peon, dressed in white, quietly plowing his fields, moving toward the future despite surrounding threats.[119] As in Sybil Emerson's cover illustration of 1920, Mexico is a force to be protected, here through image-making, from reactionary social forces. Such illustrations, although somewhat crude and didactic, were perhaps the first evidence of American artists working in Mexico to promote social reform and encourage the Revolution.

Although a former illustrator for *The Masses* and a slacker himself, Henry Glintenkamp did not join the staff of Gale's journal. After fleeing to Mexico to avoid the draft in 1917, Glintenkamp worked on the English page of *El Heraldo de México*, a leading Mexico City daily, to which he contributed editorials defending Mexico from would-be interventionists, as well as romantic and hardly controversial poems. Glintenkamp also began sketching on the streets of Mexico City, working quickly in ink with pen and brush. Some drawings include notes on color schemes, perhaps indicating the artist later hoped to transform them into finished paintings. But while two or three did serve as models for later woodcuts, no paintings based on the drawings are

known, and the sketches themselves were not published until long after the artist's death.[120]

Glintenkamp's earlier contributions to *The Masses* had included powerful indictments of war and conscription, as well as scenes of life in New York slums typical of American artists affiliated with the Ashcan School in the first decade of the century. Glintenkamp's Mexican sketches are generally less politicized, emphasizing instead daily life among the working class. Several drawings depict street vendors, beggars, and street musicians, subjects that had attracted numerous artists, Mexican and foreign, since the nineteenth century. Others show boatmen and tourists at Xochimilco, an agricultural suburb of Mexico City with picturesque canals and gaily decorated boats, long popular as a site for weekend outings. Perhaps the most interesting group of drawings, however, are those that depict Mexican soldiers patrolling the streets and relaxing with their sweethearts, and those of prostitutes at work and at rest along Calle Cuauhtemotzin, the center of Mexico City's red light district.

In *Night—The Arrest of the Streetwalkers* (1918), bundled-up police officers, carrying lanterns, escort three prostitutes away from an elegant hansom cab (fig. 139). The drawing criticizes neither the women nor the laws that prevent them from plying their trade. This is one of several works in the sketchbook that Glintenkamp seems to have later reworked, adding gray and blue wash to round out his original gestural sketch. Like a photojournalist, Glintenkamp wandered the streets, capturing these working women not only in times of crisis but relaxing in the windows of their apartments. The women are almost never shown with clients, but rather read books, talk among themselves, smoke cigarettes, or stare vacantly from the safety of their rooms. Except for an occasional lace mantilla, or Spanish phrase, none of the drawings of prostitutes are identifiably "Mexican," but are typical of the complexity of the social order in any major city (fig. 140).

entre el lujo pretencioso y falso de los interiores de aspecto lastimoso, retorciéndose y bailando el *shimmy* bajo las luces violentas de los salones de baile o tendiendo una emboscada para el transeúnte en los umbrales de sus guaridas a lo largo de callejones solitarios iluminados sólo por la luna.[121]

Pero mientras Tablada interpretaba ésta como "la exposición individual más importante que haya tenido lugar en México en los tiempos modernos," un público mexicano conservador, acostumbrado a los últimos trabajos impresionistas de la Academia y sufriendo bastante en medio de una guerra civil, se escandalizó. Después de esta exposición, se tachó a Orozco de caricaturista, epíteto que soportaría por mucho tiempo, como para rebajar la importancia estética de sus obras como arte. Otro reproche más ocurrió en ocasión del primer viaje de Orozco a los Estados Unidos, en 1917, cuando los funcionarios de la aduana estadounidense confiscaron y destruyeron varias de las pinturas del burdel porque su contenido era "obsceno."

No se sabe con certeza si Glintenkamp conocía el interés de Orozco en las prostitutas; la exposición de 1916 y la subsecuente destrucción de las imágenes pueden haber sido objeto de discusiones acaloradas entre aquellos que Glintenkamp conoció durante su estancia en México. A diferencia de Orozco, sin embargo, Glintenkamp no distorsionaba las facciones de las mujeres, convirtiendo sus rostros en máscaras obscuras y primitivas, ni las dibujaba haciendo gestos obscenos ni bailando con clientes. Generalmente, sus imágenes, si bien menos dramáticas, revelan un interés en la observación objetiva y sin sentido crítico desde la distancia de la calle. Ya sea vistas chismeando en el balcón de una pulquería (como por ejemplo una llamada con acierto "La Lucha por la Vida"), o dándole la cara al artista directamente y sin seducción, estas prostitutas, al igual que los soldados, los limosneros y otros que aparecen en los bocetos de Glintenkamp, han sido sencillamente sorprendidos en el acto de ganarse la vida en una época difícil.

A diferencia de muchos otros norteamericanos, que a pesar de los contactos ocasionales permanecían distantes del mundo del arte centrado en la

139 Henry Glintenkamp, *Night—The Arrest of the Streetwalkers*, 1918, ink and wash on paper. Collection Richard J. Kempe, Mexico City. (11)

140 Henry Glintenkamp, *La Lucha por la Vida*, 1917, ink on paper. Collection Richard J. Kempe, Mexico City. (10)

The only similar works in the history of Mexican art are certain popular woodcuts of Posada and a series of watercolors and pastels of prostitutes by José Clemente Orozco known as the "House of Tears," first exhibited in Mexico City in 1916 (fig. 2). Mexican critic and poet José Juan Tablada later referred to the bordello scenes as "episodes from the underworld":

These flashy women are painted alternatively under the crude lights and in the deep darknesses which may be symbols of their own existence, amid the pretentious and false luxury of shabby interiors, writhing and "shimmying" in the violent lights of dance halls or lying in ambush for the passerby at the thresholds of their dens along the lonely alleys lighted only by the moon.[121]

But while Tablada interpreted this as "the most important individual exhibition held in Mexico in modern times," a conservative Mexican public, accustomed to the late impressionist works of the Academy and suffering enough in the midst of civil war, was scandalized. Following this show Orozco was criticized as a caricaturist, an epithet he would long suffer, as if to downplay the aesthetic importance of his works as art. As a further rebuke, on Orozco's first trip to the United States in 1917, U.S. customs officials confiscated and destroyed several of the bordello pictures because of their "obscene" content.

It is uncertain whether Glintenkamp knew of Orozco's interest in prostitutes; the 1916 exhibition and the later destruction of the images might have been the subject of heated discussion among those Glintenkamp met while in Mexico. Unlike Orozco, however, Glintenkamp did not distort the women's features, turning their faces into dark primitive masks, nor did he capture them making lewd gestures or dancing with clients. Overall, his representations, if less dramatic, reveal an interest in objective and uncritical observation from the distance of the street. Whether seen gossiping on the balcony of a *pulquería* (such as one aptly named "The Struggle for Life") or facing the artist directly and unseductively, these prostitutes, like the soldiers, beg-gars, and others who make appearances in Glintenkamp's sketches, are simply caught in the act of making a living in difficult times.

Unlike many Americans, who despite occasional contacts remained distant from the art world centered in Mexico City, Pablo O'Higgins entered that world directly upon arriving from California. Born Paul Higgins in Salt Lake City, the son of a successful attorney, the artist would eventually change his name, first to Paul O'Higgins and later to Pablo O'Higgins, no doubt to facilitate pronunciation and camaraderie with what would become his adopted country. In 1924, while visiting the Pacific port of Guaymas, Mexico, O'Higgins received an issue of *The Arts* containing an article on Diego Rivera by José Juan Tablada.[122] Among the reproductions were several of Rivera's most recent murals, and O'Higgins, who had studied for one year at the San Diego School of Fine Arts, decided to try to continue his education with Rivera himself. His offer to work with the muralist was accepted, and later that year O'Higgins found himself working with Rivera, first at the Secretaría de Educación Pública, and later at the Escuela Nacional de Agricultura at Chapingo.[123] Following his mentor, O'Higgins joined the Mexican Communist Party in 1927.

Few of O'Higgins's paintings from the 1920s are in known collections today; the exigencies of his apprenticeship no doubt prevented him from completing many canvases. One exception is *En la pulquería* (1924), one of the first paintings done by the artist after arriving in Mexico (fig. 141). The murals that decorated the exteriors of many Mexican *pulquerías* were rediscovered by artists and writers in the 1920s as lowbrow relatives of the grander mural projects then being painted in the capital. Edward Weston had photographed the quaint murals in 1926, but rarely entered these establishments: "I have always had the desire to frequent the *pulquerías*, to sit down with the Indians, drink with them, make common cause with them. Two things have held me back. First, most of them are dirty! . . . But even stronger is my second reason for hesitating; I feel my presence would be resented, even to the point of my landing in the street."[124]

Ciudad de México, Pablo O'Higgins entró en ese mundo directamente al llegar de California. Nacido Paul Higgins en Salt Lake City, hijo de un abogado conocido, el artista cambiaría su nombre con el tiempo, primero a Paul O'Higgins y más tarde a Pablo O'Higgins, sin duda para facilitar la pronunciación y la camaradería con el que se convertiría en su país adoptivo. En 1924, mientras visitaba el puerto de Guaymas, en el Pacífico, en México, O'Higgins recibió un ejemplar de *The Arts* que contenía un artículo sobre Diego Rivera escrito por José Juan Tablada.[122] Entre las reproducciones había varias de los murales más recientes de Rivera, y O'Higgins, que había estudiado durante un año en la San Diego School of Fine Arts, decidió tratar de continuar su educación con el propio Rivera. Su oferta de trabajar con el muralista fue aceptada y, más tarde ese año, O'Higgins se encontró trabajando con Rivera, primero en la Secretaría de Educación Pública, y después en la Escuela Nacional de Agricultura de Chapingo.[123] Siguiendo a su mentor, O'Higgins se hizo miembro del Partido Comunista Mexicano en 1927.

Pocas de las pinturas realizadas por O'Higgins en los años veinte se encuentran en colecciones conocidas hoy; sin duda las exigencias de su aprendizaje le prohibían completar muchos cuadros. Una excepción es *En la pulquería* (1924), una de las primeras pinturas hechas por el artista después de llegar a México (fig. 141). Los artistas y los escritores redescubrieron los murales que decoraban los exteriores de muchas pulquerías mexicanas en los años veinte como los parientes pobres de los proyectos muralistas más grandiosos que se estaban pintando en ese momento en la capital. Edward Weston había fotografiado estos pintorescos murales exteriores en 1926, pero casi nunca entró a uno de los establecimientos: "Siempre he deseado frecuentar las pulquerías, para sentarme con los indios, tomar con ellos, hacer causa común con ellos. Dos cosas me han aguantado. Primero, ¡la mayoría de ellos están sucios! . . . Pero aún más fuerte es la segunda razón por la que vacilo; siento que mi presencia sería resentida, hasta el punto en que aterrizaría en la calle."[124]

De hecho, en el momento en que se terminó *En la pulquería*, los principales productores de cerveza de México estaban emprendiendo una violenta campaña contra el pulque tradicional, afirmando que en su producción, distribución y consumo, la bebida era antihigiénica e insalubre.[125] A pesar de esto, O'Higgins entró y aparentemente no fue puesto en la calle. La pintura que resultó es una de las pocas imágenes que muestran las actividades dentro de estos bares locales. Alrededor de una tosca mesa de madera se sientan tres hombres, comiendo y bebiendo, con dos perros flacos a sus pies. La pintura es ingenua a sabiendas, como si estuviera imitando a los pintores provincianos del siglo XIX o hasta los mismos murales de la pulquería. Tanto la mesa como la plataforma que se encuentra detrás de ella se están en un mismo plano, casi paralelo al de la pintura, y están cubiertas con una serie de vasos característicos de pulque, panes y flores. Los overoles azules de un hombre reflejan su categoría de trabajador urbano; los sombreros de tela colgantes de los tres son bien diferentes de los sombreros de palma duros típicos del campo.

En realidad, la mayoría de las obras de O'Higgins en los años veinte y en los treinta se concentraron en la vida de la ciudad y, en particular, se referían a la difícil situación del proletariado urbano. En *Mujer dormida en Tacubaya* (1936), es de noche y una mujer duerme sobre la acera en un distrito de la clase obrera, su cabeza envuelta en un rebozo rojo y su falda blanca subida para mostrar los pies desnudos (fig. 142). Hasta en las imágenes rurales más prosaicas, O'Higgins incluía con frecuencia referencias a las protestas políticas o a los trabajadores, a veces sólo sutilmente a través de folletos regados por el piso o de hombres construyendo una pared de adobe. En 1931, las obras de O'Higgins fueron expuestas en las John Levy Galleries en Nueva York. Quizá debido a sus temas, que a menudo eran abiertamente radicales, un crítico observó: "Si alguna vez habló el idioma de América del Norte, lo debe haber abandonado ciertamente cuando se embarcó con Rivera. . . . Es prácticamente un mexicano empedernido, en sentimiento así como en punto de vista y expresión. En unos cuantos años ha absorbido el idioma de la escuela nativa mexicana y, de una manera muy parecida a nuestros norteameri-

141 Pablo O'Higgins, *En la pulquería*, 1924, oil on canvas. Collection María O'Higgins, Mexico City. (17)

canos que iban a Munich, ha aprendido a hablar la lengua extranjera con autoridad."[126]

Mientras estaba enseñando en el pueblo minero de La Parrilla, en Durango, en 1928-29, O'Higgins pintó su primer mural independiente en un pequeño teatro al aire libre, un sitio público para reuniones cívicas y asambleas escolares. Terminó su primer mural importante en 1933, poco después de haber regresado a la Ciudad de México de una visita a la Unión Soviética. A principios de los años treinta, bajo el auspicio del Ministro de Educación Narciso Bassols, se pintaron numerosos murales en escuelas funcionalistas recién construídas con la intención de hacer llegar la retórica de la revolución a los integrantes más jóvenes (y más impresionables) de la nación.[127] En la Escuela Emiliano Zapata, situada cerca de la Villa de Guadalupe al norte de la ciudad, O'Higgins pintó escenas que criticaban el trabajo infantil y la opresión católica. En un tablero, un trabajador señala hacia un libro de texto que un niño lleva y que dice "Los explotados contra los explotadores." Revelando con claridad su deuda con Rivera, O'Higgins logró ritmo y unidad mediante la repetición de las formas azules brillantes de los overoles de los obreros y expresó los temas revolucionarios con fuerza visual y una compleja composición.

El gobierno mexicano de principios de los años treinta también fomentó la construcción de mercados igualmente modernos, en parte para traer los "frutos" de la revolución directamente al pueblo y en parte para evitar la mala distribución de mercancías y la posibilidad de que los vendedores independientes atestaran las calles de la ciudad. El más importante de estos nuevos mercados era el Mercado Abelardo L. Rodríguez en el centro de la Ciudad de México.[128] Terminado en 1934, el proyecto comprendía parte del Colegio de San Gregorio, del siglo XVII, que fue convertido en una escuela y guardería infantil, así como un nuevo teatro y un mercado inmenso con techo de cristal. Del costo total de la construcción, menos del dos por ciento estaba reservado para murales que decoraran el interior.[129]

En 1934, mientras continuaba la construcción del mercado, la revista *Time* describió brevemente los proyectos murales que estaban en curso: "En 16,000 pies cuadrados, dinero, leche e intermediarios, capitalistas, caña y cañón."[130] Entre los ocho artistas jóvenes que están posando en un andamio en una fotografía que acompañaba el artículo en *Time* figuraban tres norteamericanos: Pablo O'Higgins y dos hermanas de Brooklyn, Marion y Grace Greenwood (fig. 143). Junto con los mexicanos Ramón Alva Guadarrama, Ángel Bracho, Raúl Gamboa, Antonio Pujol, Pedro Rendón y Miguel Tzab, y más tarde acompañados también por el escultor japonés-americano Isamu Noguchi, estos jóvenes pintores se propusieron hacer llegar los murales directamente a las masas. Al principio, los temas que se escogían estaban estrechamente relacionados con la función del edificio—la producción y distribución de alimentos, nutrición y salud—aunque los norteamericanos ampliaron estos temas limitados hasta incluir críticas de la explotación y el fascismo.

Con la elección de Lázaro Cárdenas a la presidencia en 1934, la revolución mexicana fue reanimada otra vez como una fuerza viviente. Cárdenas aumentó el ritmo de la reforma agraria, eliminó las restricciones impuestas al Partido Comunista y nacionalizó la industria petrolera en 1938. Aunque había sido escogido por Plutarco Elías Calles como otro más en una serie de presidentes títeres que podrían ser controlados desde los salones llenos de humo, Cárdenas pronto estableció su independencia. No estaba opuesto al desarrollo capitalista ni tampoco esperaba ver que los campesinos o los obreros mexicanos volvieran a tomar las armas. Más bien, consolidó el poder reduciendo la corrupción, distanciándose de los intereses extranjeros y dándole voz nuevamente a la retórica radical. El nuevo estilo revolucionario de Cárdenas, las repercusiones cada vez más profundas de la Gran Depresión y la urgencia que sentía el Frente Popular de unir grupos dispares en la lucha contra el fascismo eran, todos, temas que inspirarían los murales pintados entre 1934 y 1936 en el mercado.[131]

Como la mayoría de los artistas eran poco conocidos, Diego Rivera fue

142 Pablo O'Higgins, *Mujer dormida en Tacubaya*, 1936, encaustic on canvas. Collection María O'Higgins, Mexico City. (91)

In fact, at the time *En la pulquería* was completed, the major beer producers in Mexico were waging a violent campaign against the traditional pulque, asserting that in production, distribution, and consumption the beverage was unsanitary and unhealthy.[125] O'Higgins nevertheless entered, and apparently was not kicked out. The resulting painting is one of the few images that show activities inside these local bars. Around a crude wooden table sit three men, eating and drinking, with two scrawny dogs at their feet. The painting is consciously naive, as if in imitation of nineteenth-century provincial painters or the *pulquería* murals themselves. Both the table and the stand behind are flattened, almost parallel to the picture plane itself, and covered with an array of distinctive pulque glasses, bread, and flowers. The blue overalls of one man reflect his status as an urban worker; the floppy cloth hats of all three are quite distinct from the stiff palm sombreros typical in the countryside.

Indeed, the majority of O'Higgins's work in the 1920s and 1930s focused on life in the city, including references to the plight of the urban poor. In *Mujer dormida en Tacubaya* (1936), a woman sleeps at night on the sidewalk of a working class district, her head wrapped in a red rebozo and her white skirt hiked up to reveal her bare feet (fig. 142). Even in more prosaic rural images, O'Higgins often included references to political protests or to workers, sometimes only in the subtle form of pamphlets strewn on the ground or men building an adobe wall. In 1931, O'Higgins's work was featured at the John Levy Galleries in New York. Perhaps because of his often overtly radical subject matter, one reviewer noted: "If he ever spoke the language of

North America, this surely left him when he embarked with Rivera. . . . To all intents and purposes, he is a dyed-in-the-wool Mexican, in feeling as well as in point of view and expression. He has absorbed in a few years the idiom of the native Mexican school, and, in much the same way as our Americans who used to go to Munich, has learned to speak the alien tongue with authority."[126]

While teaching in the mining town of La Parrilla, Durango, in 1928–29, O'Higgins painted his first independent mural in a small open-air theater, a public site for civic meetings and school assemblies. His first major mural project was completed in 1933, soon after the artist had returned to Mexico City from a visit to the Soviet Union. In the early 1930s, under the sponsorship of Minister of Education Narciso Bassols, numerous murals were painted in recently built functionalist schools, in an attempt to bring the rhetoric of

nombrado "director técnico" de los murales que se harían en el mercado. Muchos de los artistas jóvenes, como O'Higgins, habían trabajado como ayudantes suyos o habían estudiado bajo su tutela durante su corta estadía como director de la Academia de San Carlos. Las responsabilidades de Rivera incluían el dar garantía de que el trabajo se terminaría con éxito y aprobar previamente todos los bocetos finales.[132]

En ese momento, Rivera estaba ocupado completando la tercera pared de su extenso fresco sobre la escalera del Palacio Nacional en la Ciudad de México. En este tablero, representaba la corrupción del régimen de Calles y de la iglesia, las reuniones y las huelgas de los trabajadores, y la amenaza del fascismo y la guerra—enmarcados debajo por las espaldas dobladas de los campesinos y los trabajadores, y encima por un retrato de Marx indicando el camino de la revolución a una utopía moderna (fig. 144). El mural continúa, en cierta forma, las historias prehispánica, colonial y revolucionaria que se relatan en los otros dos muros, que Rivera había terminado a fines de los años veinte antes de salir para los Estados Unidos. Pero en su representación de *México de hoy y de mañana* hacía hincapié en las formas de las máquinas y las referencias directas a los sucesos contemporáneos, elementos que no figuraban en los tableros anteriores. Rivera había sido criticado con amargura por muchos, que lo habían tachado de contrarrevolucionario—que aceptaba encargos de los capitalistas, que no atacaba abiertamente al gobierno de Calles, que se apoyaba en el folklore y las tradiciones mexicanas en vez de avanzar la causa de la revolución. Este muro final del Palacio, sin embargo, muestra que Rivera probablemente no era el "esnob" estético que David Alfaro Siqueiros lo había hecho parecer. Y como el proyecto en curso del pintor más famoso e influyente de la nación, no es sorprendente que los temas del mural fueran los mismos que los de los norteamericanos jóvenes del Mercado.[133]

Desde el principio, O'Higgins se había comprometido a utilizar los murales del mercado para avanzar la causa de los trabajadores y los campesinos, como lo había hecho en sus obras anteriores. En una carta a Marion y Grace Greenwood, que se encontraban entonces en los Estados Unidos, les aconsejaba que relacionaran sus proyectos a los sucesos de actualidad en México.

Les informaba de las huelgas recientes de los mineros y los trabajadores del petróleo en Tampico y sugería:

> Pintar la victoria del proletariado en este momento sólo sirve a los fines demagógicos del Gob[ierno]. Hagan hincapié en las condiciones *locales*, la *lucha real*, y la realidad de la explotación, la miseria y la retrogresión social del día de hoy, . . . y la necesidad de luchar y los *medios* de luchar contra estas condiciones, que tocarán los problemas cotidianos del pueblo— pongan las *demandas* inmediatas sobre los muros, con tan poca alegoría como les sea posible.[134]

O'Higgins tomó como su tarea los muros y los techos del patio colonial del antiguo Colegio de San Gregorio. A lo largo de la pared sur, pintó escenas de las injusticias sociales sufridas por los trabajadores y los campesinos, unidos en un flujo más o menos narrativo alrededor de numerosas ventanas y umbrales. La composición utiliza conscientemente estos elementos arquitectónicos para enmarcar y reforzar cada unidad pictórica. Los primeros tableros que O'Higgins parece haber planeado tratan de la venta del maíz cosechado a los intermediarios, que sacan provecho a expensas de la clase obrera. En el luneto sobre un umbral, un capitalista obeso vestido con traje recibe una bolsa de monedas, mientras que otro rompe en pedacitos el Código Agrario, las leyes que supuestamente protegían a los campesinos (fig. 145). Un campesino está tendido sobre la tierra, sus ropas rasgadas; otro, que está vestido de blanco, mira hacia arriba, empuñando un machete como si estuviera listo para luchar contra este abuso de la ley.

Después, sobre el mismo muro, O'Higgins incluyó escenas directamente relacionadas con la amenaza venidera de la guerra en Europa. Juntos, estos tableros ofrecen un mensaje algo ambiguo, que vacila entre la oposición a una guerra capitalista y la necesidad admitida de derrotar al fascismo internacional. Una sección del mural muestra a los banqueros vestidos elegantemente que, enmarcados por rascacielos y fábricas, alientan la guerra y la resultante industria de armamentos (fig. 146). Tres cañones de escopeta apuntan hacia el espectador, quien, en virtud de su posición, toma el papel de víctima

the revolution to the nation's youngest (and most impressionable) members.[127] In the Escuela Emiliano Zapata, located near the Villa de Guadalupe to the north of the city, O'Higgins painted scenes that critiqued child labor and Catholic oppression. In one panel a worker points to a textbook held by a young boy that reads "The Exploited against the Exploiters." Clearly revealing his debts to Rivera, O'Higgins achieved rhythm and unity by repeating the bright blue forms of the workers' overalls, and expressed revolutionary themes with visual force and compositional complexity.

The Mexican government of the early 1930s also pushed for the construction of equally modern markets, partly to bring the "fruits" of the revolution directly to the people, partly to avoid the poor distribution of goods and overcrowding of city streets by independent vendors. The most important of these new markets was the Mercado Abelardo L. Rodríguez in the center of Mexico City.[128] Completed in 1934, the project included part of the seventeenth-century Colegio de San Gregorio, which was converted into a school and day care center, as well as a new theater and an immense glass-roofed market hall. Of the total construction costs, less than 2 percent was reserved for murals to decorate the interior.[129]

In 1934, while construction on the market itself continued, *Time* magazine summarized the mural projects then in progress: "On 16,000 sq. ft., money, milk and middlemen, capitalists, cane and cannon."[130] Among the eight young artists seen posing on scaffolding in a photograph that accompanied the article in *Time* were three Americans: Pablo O'Higgins and two sisters from Brooklyn, Marion and Grace Greenwood (fig. 143). Together with Mexicans Ramón Alva Guadarrama, Ángel Bracho, Raúl Gamboa, Antonio Pujol, Pedro Rendón, and Miguel Tzab, and later joined by Japanese-American sculptor Isamu Noguchi, these young painters set out to bring murals directly to the masses. Initially the chosen themes were closely related to the function of the building—the production and distribution of food, and nutrition and health—though the Americans expanded this limited subject matter into broader critiques of exploitation and fascism.

With the election of Lázaro Cárdenas to the presidency in 1934, the Mexican Revolution was again revived as a living force. Cárdenas increased the pace of land reform, eliminated restrictions on the Communist Party, and nationalized the petroleum industry in 1938. Although chosen by Plutarco Elías Calles as another in a series of puppet presidents who could be controlled from smoke-filled rooms, Cárdenas soon asserted his independence. He was not opposed to capitalist development, nor did he hope to see the Mexican peasantry or workers once again take up arms. Rather, he consolidated power by lessening corruption, distancing himself from foreign interests, and giving voice once again to radical rhetoric. Cárdenas's new revolutionary style, the deepening impact of the Great Depression, and the emergence of the Popular Front to unite disparate groups against fascism would all inform the murals painted between 1934 and 1936 in the market.[131]

Because most of the artists were little known, Diego Rivera was appointed "technical director" of the murals to be completed in the market. Many of the young artists had, like O'Higgins, worked as his assistants or studied under him during his short stint as director of the Academia de San Carlos. Rivera's responsibilities included providing a bond for the successful completion of the work and giving prior approval to all final sketches.[132]

At the time, Rivera was engaged in completing the third wall of his vast fresco above the staircase of the Palacio Nacional in Mexico City. In this panel, he represented the corruption of the Calles regime and the church, workers' rallies and strikes, and the threat of fascism and war—framed below by the bent backs of farmers and workers, and above by a portrait of Marx pointing the way from revolution to a modern utopia (fig. 144). The mural in some ways continues the Precolumbian, colonial, and revolutionary histories told on the other two walls, which Rivera had finished in the late 1920s before leaving for the United States. But in his representation of *Mexico Today and Tomorrow*, he emphasized the forms of machines and direct references to contemporary events, elements absent in the previous panels. Rivera had been bitterly criticized by many as a counterrevolutionary—accepting commissions from capitalists, not openly attacking the Calles government, relying on Mexican folklore and traditions rather than advancing the cause of the

143 Muralists at the Mercado Abelardo L. Rodríguez, 1935. From left to right: Raúl Gamboa, Marion and Grace Greenwood, Pablo O'Higgins, Miguel Tzab, Antonio Pujol, Ángel Bracho, and Ramón Alva Guadarrama. From *Time* 26 (July 22, 1935), p. 25. Courtesy Yale University Library.

futura. Cerca, la cabeza de un trabajador, de perfil contra una bandera roja, exclama, "Queremos pan, no barcos de guerra." A pesar de estos y otros símbolos antibélicos muy claros, O'Higgins también incluyó una manifestación política en la que los obreros se reúnen para vencer a los elementos fascistas en México. Otro lema hace un llamado a los trabajadores para que constituyan un frente unido contra el fascismo (estadounidense o alemán), reflejando la emergencia de la retórica del Frente Popular en México en 1935. Desafortunadamente, el proyecto de O'Higgins quedó incompleto en 1936, cuando el gobierno de la Ciudad de México se negó a renovar los contratos de los artistas.[135]

Las ganancias excesivas de los ricos a expensas de la clase obrera es un tema que tratan también Marion y Grace Greenwood en sus murales. Después de regresar a México a fines del verano de 1934, comenzaron a trabajar en sendos frescos que cubrían una de las escaleras principales del mercado. Después de una serie de bocetos que ella había comenzado mientras se encontraba todavía en Nueva York, Marion finalmente representó el sistema de producción y distribución de frutas y vegetales desde el campo hasta el mercado (figs. 147, 148 y 149). Las plantas se cultivan y se cosechan, se transpor-

tan a la ciudad por medio de los canales y finalmente se venden al pueblo en medio de manifestaciones políticas, banderas rojas y engranajes mecánicos enormes. La narrativa paralela de Grace, aparentemente bajo la influencia de la carta de O'Higgins que discutía las huelgas mineras del momento en la costa del Golfo, traza la producción de oro y otros elementos desde las minas hasta la Casa de la Moneda (fig. 150). En ambos casos, se hace el contraste del trabajo arduo de las masas con los beneficios que ganan aquellos que se encuentran en la cima de la pirámide social. Los dos murales se unen en un solo tablero, pintado por ambas hermanas, con el lema, en español, "Trabajadores del Mundo, ¡Uníos!"

Arriba de la escalera, frente a los murales de las hermanas Greenwood, se encuentra un extenso relieve escultural de Isamu Noguchi, titulado *History of Mexico* (1936; fig. 151). Noguchi fue el último artista en ser incluido en el

187

144 Diego Rivera, *Mexico Today and Tomorrow* (*México de hoy y de mañana*), 1935, fresco. Palacio Nacional, Mexico City.

gogic ends of the Gov. Emphasize *local* conditions, *actual struggle*, and present-day reality of exploitation, misery, and social retrogression, . . . and the necessity for struggle and *means* of struggle against these conditions, that will touch the everyday problems of the people—get immediate *demands* up on the walls, with as little allegory as possible.[134]

O'Higgins took as his assignment the walls and ceilings of the colonial patio of the former Colegio de San Gregorio. Along the south wall, he painted scenes of the social injustices suffered by workers and campesinos, united in a more or less narrative flow around numerous windows and doorways. The composition consciously utilizes these architectural elements to frame and reinforce each pictorial unit. The first panels O'Higgins apparently planned address the sale of harvested corn to middlemen who profited at the expense of the working class. In the lunette over one doorway, an overweight capitalist wearing a business suit receives a bag of coins, while another rips the Agrarian Code, the laws supposedly protecting farmers, to pieces (fig. 145). One campesino lies on the ground, his clothes torn; a second, dressed in white, looks up, his hand grasping a machete as if ready to strike out against this abuse of legality.

Later, along the same wall, O'Higgins included scenes directly related to the coming threat of war in Europe. Together, these panels provide a somewhat ambiguous message, vacillating between an opposition to a capitalist war and the admitted need to defeat international fascism. One section of the mural shows elegantly dressed bankers, framed by skyscrapers and factories, en-

Revolution. This final wall in the Palacio, however, shows that Rivera was hardly the aesthetic "snob" that David Alfaro Siqueiros had made him out to be. And as the current project of the nation's most famous and influential painter, it is not surprising that the mural's themes would be those of the young Americans in the Mercado as well.[133]

From the start, O'Higgins was committed to using the murals in the market to advance the cause of the workers and peasants, as he had in his previous work. In a letter to Marion and Grace Greenwood, then in the United States, he advised them to relate their projects to current events in Mexico. He informed them of recent strikes by mining and petroleum workers in Tampico, and suggested:

To paint the victory of the proletariat at present merely serves the dema-

145 Pablo O'Higgins, *Middlemen and Monopolists* (*Intermediarios y monopolistas*), 1935, fresco. Mercado Abelardo L. Rodríguez, Mexico City.

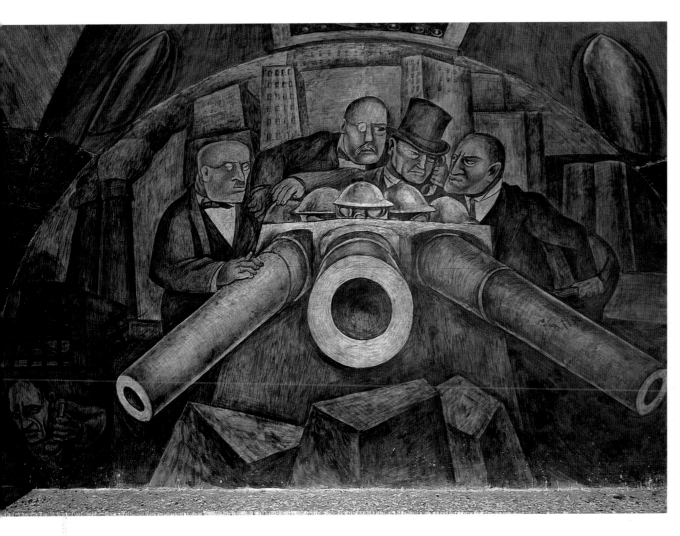

(*Capitalismo y guerra*), 1935–36, fresco.

Mercado Abelardo L. Rodríguez, Mexico

City.

147 Marion Greenwood, *Workers and Peasants* (final drawing for the wall of the stairway, Mercado Abelardo L. Rodríguez), 1935, pencil on tracing paper mounted on ragboard. Vassar College Art Gallery, Poughkeepsie, New York. Gift of Mrs. Patricia Ashley. 76.44.5.

148 Marion Greenwood, *Mexican Workers* (preliminary drawing for section of fresco decoration for Mercado Abelardo L. Rodríguez), 1934, charcoal on brown paper. Vassar College Art Gallery, Poughkeepsie, New York. Gift of Mrs. Patricia Ashley. 76.44.2.

couraging war and the resulting armaments industry (fig. 146). Three wide-mouthed gun barrels point out toward the viewer, who by virtue of his or her position takes on the role of future victim. Nearby, a worker's head seen in profile against a red banner cries out, "We want bread, not ships of war." Despite these and other clear antiwar symbols, O'Higgins also included a political rally in which workers assemble to defeat fascist elements in Mexico. Another slogan calls for a united front of the working class against fascism (American or German), reflecting the emergence of Popular Front rhetoric in Mexico in 1935. Unfortunately, O'Higgins's project was left incomplete in 1936, when the Mexico City government refused to renew the artists' contracts.[135]

Profiteering by the rich at the expense of the working class was also addressed in the murals by Marion and Grace Greenwood. After returning to

Mexico in the summer of 1934, each began work on separate frescoes covering one of the main stairwells of the market. After a series of sketches, which she began while still in New York, Marion finally depicted the system of production and distribution of fruits and vegetables from field to market (figs. 147, 148, and 149). Crops are grown and harvested, transported into the city via canals, and finally sold to the people amid political rallies, red banners, and huge mechanical gears. Grace's parallel narrative, seemingly influenced by O'Higgins's letter discussing the current mining strikes on the Gulf Coast, traces the production of gold and other elements from the mines to the mint (fig. 150). In both cases, the hard work of the masses is contrasted with the profits earned by those at the top of the social pyramid. The two murals unite in a single panel, painted by both sisters, with the slogan "Workers of the World Unite!" in Spanish.

At the top of the stairwell, facing the Greenwoods' murals, is a broad sculptural relief by Isamu Noguchi, entitled *History of Mexico* (1936; fig. 151). Noguchi was the last artist to be included in the market project. He had arrived in Mexico in 1935, disheartened by his rejection from participation in the WPA due to his lack of financial need. The mural, twenty-two meters long and two meters high, was sculpted in colored cement on a foundation of

proyecto del mercado. Había llegado a México en 1935, desalentado porque no había sido admitido a participar en la WPA debido a que no tenía necesidad económica. El mural, de veintidós metros de largo y dos metros de alto, fue esculpido en cemento coloreado sobre una base de ladrillos, un logro notable de parte de un hombre cuya obra anterior había consistido, en su mayor parte, en retratos de pequeña escala. Justamente, el propio Noguchi describe su mural:

Demostraba, sin duda, los prejuicios que resultaron de mi amargo punto de vista. En un extremo había un 'capitalista' gordo que una calavera está asesinando (¿Qué diría Posada si lo oyera?). Había guerra, crímenes de la iglesia, y el 'trabajo' victorioso. Pero el futuro se veía brillante en la figura de un niño indio que observa la ecuación de energía de Einstein.[136]

Los diversos "capitalistas" que aparecen en los murales de O'Higgins, las Greenwood y Noguchi podrían interpretarse como representantes de las fuerzas reaccionarias que permanecían influyentes en México, a pesar de la revolución. Calles había estado estrechamente aliado con este sector, en particular, con los inversionistas y dueños de haciendas europeos y norteamericanos que habían sobrevivido a las expropiaciones anteriores. A raíz del conflicto armado, México había emprendido un programa de modernización y desarrollo que, con frecuencia, se mostraba en contra de la retórica radical y hasta de las disposiciones "socialistas" de la Constitución de 1917. Cárdenas toleraba las imágenes de estos artistas, que Calles no había tolerado, mientras que él mismo estaba alentando el desarrollo capitalista. La posterior expropiación en 1938 de las empresas extranjeras de petróleo fue menos el suceso "comunista" atacado en la prensa estadounidense que una necesidad de contener los intereses extranjeros que estaban amenazando la soberanía nacional mexicana. Por lo tanto, aunque estas figuras obesas, y con frecuencia deformadas, de hombres vestidos con traje de etiqueta y agarrando bolsas de dinero pueden haber simbolizado los males del capitalismo para los artistas radicales y hasta para el público, también se podían interpretar como representantes del *abuso*

del capitalismo, la acumulación desenfrenada de riquezas que muchos asociaban con el régimen de Calles, que el propio gobierno de Cárdenas se había esforzado por vencer.

Si bien los norteamericanos que trabajaron en el Mercado Abelardo L. Rodríguez en realidad "podían hacer lo que querían," como recordara con nostalgia Noguchi mucho después en su carrera, ese no era el caso para otros norteamericanos que estaban trabajando en programas muralistas entonces y posteriormente en los Estados Unidos.[137] Como han mostrado numerosos historiadores, a pesar de las indicaciones verbales en contra, los diversos administradores de los programas muralistas del New Deal supervisaban y editaban con cuidado los proyectos de murales en los Estados Unidos, desalentando a los muralistas a utilizar temas negativos o muy politizados.[138] A los artistas que trabajaban para la Treasury Section of Fine Arts se les alentaba a visitar pueblos o ciudades donde sus murales se pintarían para que obtuvieran el apoyo del público y se sumergieran en la historia local antes de diseñar el programa. A diferencia de México, donde el muralismo era con frecuencia una fuerza dirigida desde arriba para influir sobre las masas, el gobierno estadounidense necesitaba acumular el apoyo democrático para gastar los fondos públicos asignados al arte durante la Depresión, y se daba cuenta de que los tópicos dados a la polémica le harían daño al prestigio de los programas en conjunto. Lo que era posible, y hasta digno de elogio, en México, no lo era en los Estados Unidos. De hecho, en los proyectos realizados por las hermanas Greenwood y por Noguchi en los Estados Unidos después de su experiencia en México, no habría ninguna referencia a las luchas políticas de la época y, en particular, al comunismo.[139]

Entre los pocos equivalentes visuales en otros medios de los murales realizados por norteamericanos que trabajaban en México se encuentra el único proyecto cinematográfico que Paul Strand hizo en México, *Redes*, estrenado en 1936 en los Estados Unidos con el título de *The Wave*. En 1934, Strand fue nombrado para dirigir la producción de una serie de películas destinadas principalmente para las poblaciones rurales de México. Con el apoyo del com-

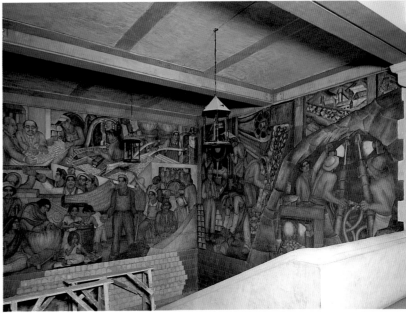

149 Marion Greenwood, *Industrialization of the Countryside* (detail), 1935–36, fresco. Mercado Abelardo L. Rodríguez, Mexico City.

150 Grace Greenwood, *Mining* (detail), 1935–36, fresco. Mercado Abelardo L. Rodríguez, Mexico City.

brick, a notable accomplishment by a man whose previous work had entailed mostly small-scale portraiture. As Noguchi himself described the mural:

> It was no doubt biased by my bitter view. At one end was a fat 'capitalist' being murdered by a skeleton (shades of Posada!). There were war, crimes of the church, and 'labor' triumphant. Yet the future looked out brightly in the figure of an Indian boy, observing Einstein's equation for energy.[136]

The various "capitalists" who appear in the murals by O'Higgins, the Greenwoods, and Noguchi might be taken to represent the reactionary forces that remained influential in Mexico, despite the revolution. Calles had been closely allied with this sector, including European and American investors

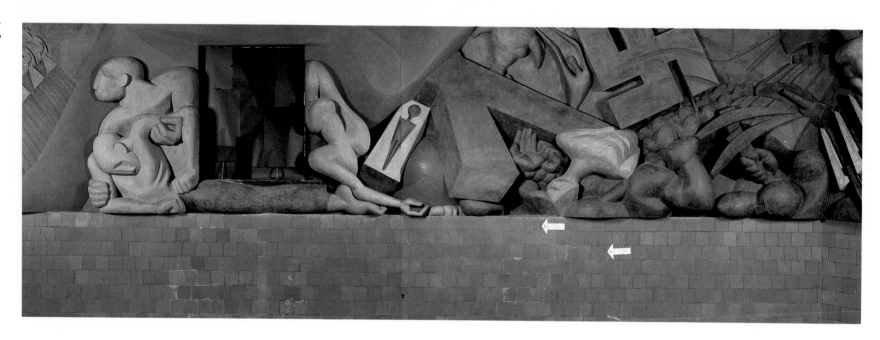

151 Isamu Noguchi, *History of Mexico*

(detail), 1936, concrete relief. Mercado Abe-

lardo L. Rodríguez, Mexico City.

and hacienda owners who had survived earlier expropriations. After the end of the armed conflict, Mexico had embarked on a program of modernization and development that was often at odds with the radical rhetoric and even the "socialist" provisions of the 1917 Constitution. Cárdenas tolerated these artists' images as Calles had not, while himself encouraging capitalist development. His eventual 1938 expropriation of the foreign oil companies was less the "communist" event attacked in the U.S. press than a need to suppress foreign interests threatening Mexican national sovereignty. Thus while these obese and often distorted figures of men wearing evening clothes and clutching at moneybags may have symbolized the evils of capitalism to radical artists and even the public, they could also be seen as representing the *abuse* of capitalism, the unbridled accumulation of wealth by many affiliated with the Calles regime, which the government of Cárdenas itself worked to defeat.

If the Americans working in the Mercado Abelardo L. Rodríguez were indeed "able to do what they pleased," as Noguchi recalled with nostalgia much later in his career, such was not the case for other Americans then and subsequently engaged in mural programs in the United States.[137] As numerous historians have shown, despite verbal indications to the contrary, the various administrators of the New Deal mural programs carefully supervised and edited mural projects in the States, discouraging muralists from negative or overly politicized subject matter.[138] Artists working for the Treasury Department's Section of Fine Arts were encouraged to visit towns or cities where their murals were to be painted, getting the support of the public and immersing themselves in local history before designing the program. Unlike

Mexico, where muralism was often a force directed from above to influence the masses, the American government needed to garner democratic support for the expenditures of public funds for art during the Depression, and realized that controversial topics would damage the prestige of the programs as a whole. What was possible, even praiseworthy, in Mexico was not so in the States. Indeed, in the later projects by the Greenwoods and Noguchi done in the United States after their experience in Mexico, references to current political struggles, and especially to communism, would be wholly absent.[139]

One of the few visual equivalents in other media to the murals by Americans working in Mexico is Paul Strand's sole Mexican film project, released under the title of *The Wave* in the United States in 1936. In 1934, Strand was named to head the production of a series of films primarily intended for Mexico's rural populations. With the support of composer Carlos Chávez and then Minister of Education Narciso Bassols, Strand assembled a cast of mostly untrained actors, many from the port of Alvarado, Veracruz, where the film was made.

Like the murals in the Mercado, the narrative of *The Wave* is direct, didactic, and melodramatic. The workers, here represented by poor coastal fishermen, rise up against capitalist injustice in the guise of the middlemen who buy low and sell high. The underclass suffers an initial defeat but ultimately learns that strength lies in unity and cooperation. In his camerawork, Strand favored elegant yet stark compositions, similar to those of the Russian filmmaker Sergei Eisenstein who had worked in Mexico in 1930–32.[140] Strand's film highlights the muscular bodies of the men at work, rowing boats,

positor Carlos Chávez y el entonces Ministro de Educación Narciso Bassols, Strand reunió un reparto de actores que en su mayoría no tenían formación profesional, muchos provenientes del puerto de Alvarado en Veracruz, donde se filmó la película.

Al igual que los murales del Mercado, la narrativa de *Redes* es directa, didáctica y melodramática. Los obreros, representados aquí por los pescadores pobres de la costa, se rebelan contra la injusticia capitalista en la forma de los intermediarios que compran a bajo precio y venden a precios altos. La clase baja sufre una derrota inicial pero finalmente aprende que la fuerza está en la unión y en la cooperación. En su fotografía, Strand prefería las composiciones elegantes pero directas, similares a las del cineasta ruso Sergei Eisenstein, que había trabajado en México en 1930–32.[140] La película de Strand pone de relieve los cuerpos musculosos de los hombres que trabajan, reman los botes, recogen las redes de las aguas fértiles del Golfo de México y hasta entierran a sus muertos (fig. 152). Las escenas posteriores, como la de una enorme muchedumbre reunida contra la ladera de una loma escuchando una charla política, traen a la pantalla la perspectiva plana de los murales (fig. 153).

Los críticos norteamericanos elogiaron uniformemente los elementos visuales de la película, así como la partitura compuesta por Silvestre Revueltas. Aunque algunos encontraron que la trama era simplista y aburrida, un crítico se impresionó tanto como para decir que las películas como esa (o "símbolos de diseño móviles," como les llamó) podrían hacer llegar las reformas sociales de los murales "estáticos" a un público aún más amplio:

Su mensaje, proyectado por la luz sobre una pantalla de tela, alcanzará a muchos miles más . . . que cualquier mural proyectado por la pintura podría alcanzar. Los diseñadores mexicanos y norteamericanos bien podrían examinar si los símbolos de diseño móviles no son *un mejor medio para alcanzar al pueblo* que los murales fijos y estáticos.[141]

Desafortunadamente, poco después de la realización de *Redes*, las fuerzas de-

rechistas sacaron a Bassols de la Secretaría de Educación Pública, se paralizaron los planes para continuar la serie y Strand regresó a Nueva York.

Al mismo tiempo que varios norteamericanos estaban trabajando en el Mercado Abelardo L. Rodríguez en la Ciudad de México, Philip Guston y Reuben Kadish estaban ocupados pintando un mural suyo en la ciudad de Morelia. Guston y Kadish eran unos jóvenes estudiantes de arte que vivían en Los Ángeles a principios de los años treinta, cuando Orozco y Siqueiros estaban realizando murales en la ciudad o cerca de ella. Orozco había llegado de Nueva York en 1930 para terminar un encargo en el salón comedor del Pomona College; Guston y Jackson Pollock visitaron a Orozco mientras que este mural, titulado *Prometeo*, estaba en progreso. En 1932, Siqueiros también llegó a Los Ángeles, completando su primer mural en los Estados Unidos en el Chouniard Art Institute. Kadish era uno de varios norteamericanos que asistieron a Siqueiros en sus dos obras siguientes en la ciudad: *América Tropical*, un mural en el exterior del Plaza Art Center en Olvera Street; y *Retrato de México actual*, hecho por encargo del director de cine Dudley Murphy para su residencia privada.[142]

Inspirados por su maestro mexicano, Guston, Kadish, Harold Lehman y algunos otros norteamericanos amigos de Siqueiros trabajaban en sus propios murales portátiles al fresco. Estas obras, algunas de las cuales atacaban violentamente al Ku Klux Klan, entonces activo en el sur de California, fueron expuestas en el John Reed Club en Los Ángeles en 1933, sólo para ser destruidas por vigilantes conservadores.[143] En 1934, Guston y Kadish, acompañados por el poeta y crítico Jules Langsner, decidieron viajar a México en carro. Kadish había escrito anteriormente a Siqueiros, que había regresado a México, indagando sobre la posibilidad de obtener un encargo para pintar un mural. Aunque no se conocen bien las circunstancias precisas, los muralistas obtuvieron un muro en el Museo Regional Michoacano en Morelia con la asistencia de Siqueiros y Rivera (y quizá de O'Higgins también). Kadish recordaba que a Siqueiros le habían ofrecido el trabajo, pero que éste no quería salir de la Ciudad de México.[144]

152 Still photograph from *The Wave*, 1934.
The Museum of Modern Art, New York.
Film Stills Archive.

153 Still photograph from *The Wave*, 1934.
The Museum of Modern Art, New York.
Film Stills Archive.

hauling in nets from the fertile waters of the Gulf of Mexico, even burying their dead (fig. 152). Later scenes, such as one of a vast crowd assembled against a hillside listening to a political speech, bring the compact, flattened perspective of wall murals to the screen (fig. 153).

American critics uniformly praised the visual elements of the film, as well as the score by Silvestre Revueltas. Although some found the story line simplistic and dull, one reviewer was impressed enough to state that such films (or "mobile design-symbols," as he called them) might extend the social reforms of "static" murals to an even wider public:

Its message, light-projected on a canvas screen, will reach many more thousands . . . than any paint-projected mural possibly could. Mexican and American designers might well consider; whether mobile design-symbols are not *a better medium for reaching the populace* than static mural fixations.[141]

Unfortunately, soon after the completion of *The Wave*, right-wing forces pushed Bassols out of the Secretaría de Educación Pública, plans to continue the series were halted, and Strand returned to New York.

While several Americans were working in the Mercado Abelardo L. Rodríguez in Mexico City, Philip Guston and Reuben Kadish were busy painting a mural of their own in the city of Morelia. Guston and Kadish were young art students living in Los Angeles in the early 1930s when both Orozco and Siqueiros worked on murals in and near the city. Orozco had arrived

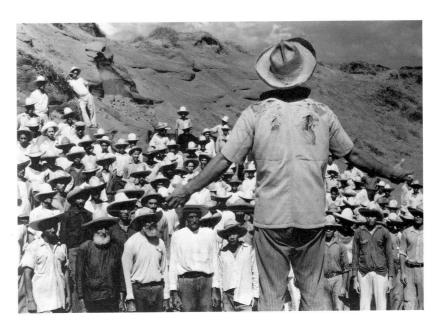

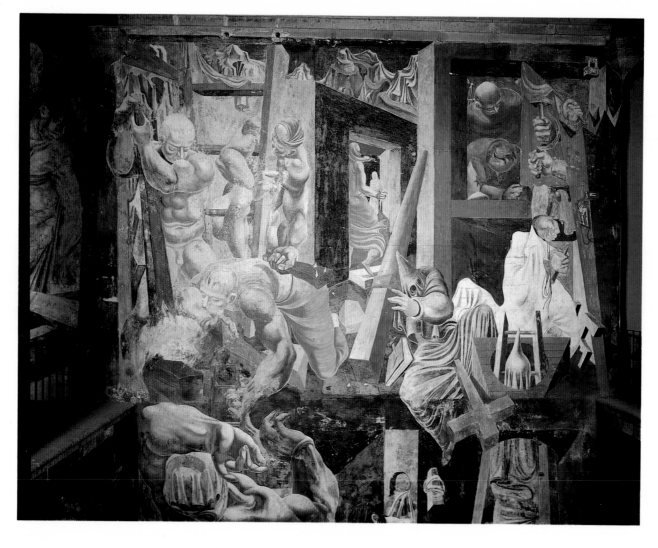

154 Philip Guston and Reuben Kadish, *The Struggle against War and Fascism* (detail), 1934–35, fresco. Museo Regional Michoacano, Morelia, Mexico.

from New York in 1930 to complete a commission in the dining hall of Pomona College; both Guston and Jackson Pollock visited Orozco while this mural, entitled *Prometheus*, was in progress. In 1932, Siqueiros also arrived in Los Angeles, completing his first mural in the United States at the Chouniard Art Institute. Kadish was one of several Americans who assisted Siqueiros on his two following projects in the city: *Tropical America*, an outdoor mural at the Plaza Art Center on Olvera Street; and *Portrait of Present-Day Mexico*, commissioned by film director Dudley Murphy for his private residence.[142]

Inspired by their Mexican teacher, Guston, Kadish, Harold Lehman, and several other Americans close to Siqueiros worked on their own portable mural panels. These works, several of which violently attacked the Ku Klux Klan, then active in southern California, were exhibited at the John Reed Club in Los Angeles in 1933, only to be destroyed by conservative vigilantes.[143] In 1934, Guston and Kadish, accompanied by poet and critic Jules Langsner, decided to travel to Mexico by car. Kadish had earlier written to Siqueiros, then back in Mexico, inquiring about the possibility of obtaining a mural commission. Although the precise circumstances are unclear, the muralists obtained a wall in the Museo Regional Michoacano in Morelia with the assistance of both Siqueiros and Rivera (and perhaps O'Higgins as well). Kadish recalled that Siqueiros himself had been offered the job, but was unwilling to leave Mexico City.[144]

The museum housed an eclectic collection of Precolumbian and religious art, and had occupied a colonial palace in the center of the city since 1916. The building was administered by the Universidad San Nicolás Hidalgo, an institution that sponsored several projects by American painters in the 1930s. Marion Greenwood had completed a large mural, entitled *Daily Life of the Tarascan People*, in the nearby main university building in 1934. In this work, painted in somber colors that have further darkened with age, she depicted local people fishing, weaving nets and molding pottery, and working in their fields of corn and wheat. Ironically, the murals by Grace Greenwood and Ryah Ludins in the museum itself addressed industrial rather than folk-loric themes.[145] The then rector of the university, Gustavo Corona, was a progressive cultural leader in Morelia, and seems to have been well disposed to hiring these young American muralists, perhaps because the city was unable to attract Mexican artists. According to Ludins, a local congressman told her: "It is our aim to achieve a local Renaissance of art, literature and music during the term of administration of Governor Benigno Serrato. Among other things, we would like to decorate the walls of government buildings."[146]

In the fall of 1934, Guston and Kadish began work on the two-story-high wall of a rear patio in the museum.[147] The team was provided with six months' paid room and board, plus materials and assistants (a plasterer and carpenter) during the commission. The mural was completed in the required six months, and covered over a thousand square feet of wall space. The largest panel of the fresco is a dense, late surrealist assemblage of elements, painted in brilliant color (fig. 154). As described by an article in *Time* published soon after the mural's completion:

The left half of the main wall depicted nude workers knocking from a ladder, with splintered beam, lead pipe, and spike-studded stick, a colossal figure supposed to represent the Medieval Inquisition. So shrewdly foreshortened is this last figure that it seems to be crashing right out of the wall down on spectators. In the centre is the broken-necked body of a hanged woman and above her a hooded and villainous priest. The other half of the wall is given over to the Modern Inquisition. Near the floor is the body of an electrocuted man, realistically rigid. Rising through a trap door are two hooded figures representing the Ku Klux Klan and Nazism. In the extreme upper right, Communists with sickle & hammer are rushing to the rescue.[148]

The references to the Klan recall the panels Guston and Kadish had worked on for the John Reed Club in 1933, though here presented within a much more complex political drama. Depth in the mural is emphasized by

El museo contenía una colección ecléctica de arte prehispánico y religioso y ocupaba un palacio colonial en el centro de la ciudad desde 1916. El edificio estaba administrado por la Universidad San Nicolás Hidalgo, una institución que había auspiciado varios proyectos de pintores norteamericanos en los años treinta. Marion Greenwood había terminado un amplio mural titulado *Daily Life of the Tarascan People*, en el cercano edificio principal de la universidad en 1934. En esta obra, pintada en colores serios que se han obscurecido aún más con el tiempo, representó a la gente local pescando, tejiendo redes, moldeando alfarería y trabajando los campos de maíz y de trigo. Irónicamente, los murales realizados por Grace Greenwood y Ryah Ludins en el mismo museo tenían que ver con temas más industriales que populares.[145] El entonces rector de la universidad, Gustavo Corona, era un dirigente cultural progresista en Morelia y parece haber estado bien dispuesto a contratar a estos jóvenes muralistas estadounidenses, quizá porque la ciudad no podía atraer a artistas mexicanos. De acuerdo con Ludins, un congresista local le dijo: "Nuestro objeto es lograr un renacimiento de las artes, la literatura y la música durante el período de administración del gobernador Benigno Serrato. Entre otras cosas, nos gustaría decorar los muros de los edificios gubernamentales."[146]

En el otoño de 1934, Guston y Kadish comenzaron a trabajar en un muro de dos pisos de alto en un patio trasero del museo.[147] El equipo recibió seis meses de albergue y comida pagados, además de materiales y ayudantes (un enlucidor y carpintero) durante la realización del encargo. El mural fue terminado en los seis meses requeridos y cubría más de mil pies cuadrados de pared. El tablero más grande del fresco es un conjunto de elementos densos, surrealistas, pintados en colores brillantes (fig. 154). Como lo describe en *Time* un artículo publicado poco después de terminado el mural:

La mitad izquierda de la pared principal mostraba trabajadores desnudos que desde una escalera golpeaban con una viga astillada, tuberías de plomo, y un mazo lleno de púas, una figura colosal que supuestamente representaba a la Inquisición Medieval. Esta última figura está escorzada con tanta perspicacia que parece estarse saliendo de la pared y cayendo directamente sobre los espectadores. En el centro se ve el cuerpo y el cuello fracturado de una mujer ahorcada, y encima de ella un vil sacerdote encapuchado. La otra mitad de la pared se le ha cedido a la Inquisición Moderna. Cerca del piso se encuentra el cuerpo de un hombre electrocutado, realísticamente rígido. Saliendo a través de un escotillón hay dos figuras encapuchadas que representan al Ku Klux Klan y al nazismo. En la parte superior de la extrema derecha, los comunistas acuden al auxilio con la hoz y el martillo.[148]

Las referencias al Klan hacen pensar en los tableros que Guston y Kadish habían creado para el John Reed Club en 1933, aunque aquí presentados dentro de un drama político mucho más complejo. En este mural se pone de relieve la profundidad de campo mediante construcciones arquitectónicas pesadas y perspectivas exageradas que las figuras empujan y jalan, recordándonos las pinturas de los metafísicos italianos, en particular, las de Giorgio de Chirico. En realidad, Guston y Kadish habían estudiado con el postsurrealista californiano Lorser Feitelson, quien los alentó a investigar no sólo a los italianos modernos, sino también a Miguel Ángel, Uccello y Piero della Francesca. El paisaje en miniatura que se encuentra en la parte superior de este tablero podría ser en realidad parte de un retablo del Renacimiento, así como la atención a la musculatura y el movimiento, especialmente en la mayor figura sola (su rostro envuelto en una tela blanca), hace pensar en cualquiera de los dos *Esclavos* de Miguel Ángel. Dos tableros más pequeños están situados encima y debajo de un balcón a la izquierda del muro principal. Arriba, un anciano con barbas baja hasta una tumba una figura que se parece a Cristo, su cuerpo pintado de un verde enfermizo. Detrás de ellos cuelga un dogal, prueba de un crimen. Debajo, una cabeza monumental, que se ha quebrado de una enorme escultura, descansa en una hamaca, una espada apuntada hacia su garganta.[149]

weighty architectural constructions and exaggerated perspectives, upon which the figures push and pull, bringing to mind the paintings of the Italian metaphysicists, specifically Giorgio de Chirico. In fact, Guston and Kadish had both studied under California post-surrealist Lorser Feitelson, who encouraged them to investigate not only the modern Italians but Michelangelo, Uccello, and Piero della Francesca as well. The miniature landscape at the top of this panel might indeed be from a Renaissance altarpiece, just as the attention to muscularity and movement, especially of the largest single figure (his face shrouded in a white cloth), recalls either of Michelangelo's *Slaves*. Two smaller panels are located above and below a balcony to the left of the main wall. Above, a bearded old man lowers a Christlike figure, his body painted a sickly green, into a tomb. A noose hangs behind them, evidence of a crime. Below, a monumental head, broken from an enormous sculpture, rests on a hammock, a sword pointed at its throat.[149]

The title of the mural, *The Struggle against War and Fascism*, as well as the visual references to Nazi Germany and fascist elements in the United States, situates this work well within the discourse of the Popular Front. But while expressing political concerns similar to those espoused by other Americans working at the same time in the Mercado Abelardo L. Rodríguez, the mural is both conceptually and stylistically quite distinct. Unlike the murals by O'Higgins and Grace and Marion Greenwood, there is no overt reference here to current events in Mexico or to Mexican culture. And the murals stand out as unique within the history of muralism in Mexico, showing few obvious debts to Rivera, Orozco, or even Siqueiros.[150]

Other American artists with an equally strong commitment to political reform and social justice, but more interested in printmaking, worked as members or as guest artists at the Taller de Gráfica Popular in Mexico City. The Taller had been founded in 1937 by Leopoldo Méndez, Pablo O'Higgins, and Luis Arenal, who sought to create and maintain an independent space for the collaborative production of lithographs, posters, and broadsides for a popular audience (fig. 155). Working with limited economic resources,

printmakers in the Taller were nevertheless highly productive and committed to aesthetic quality as well as didactic meaning. Political posters were surreptitiously plastered on the walls of Mexico City at night, ephemeral yet equally powerful equivalents of the frescoes in public buildings.

Many of the images produced were clearly antifascist—reflecting the deep opposition of those in the Taller not only to Franco and Hitler, but to fascist sympathizers in Mexico as well. Other than O'Higgins, one of the first Americans to work at the Taller was James D. Egleson, an artist who later worked as a mural assistant to Orozco at the Hospicio Cabañas in Guadalajara. In Egleson's *Balas en vez de pan* (1938), a monumental arm tosses bullets to a starving crowd of Orozco-like skeletons, while a fresh loaf of bread is kept back, fixed to a bayonet (fig. 156). Robert Mallary's *Así es el nuevo orden Nazi* (1942) and O'Higgins's more optimistic *Buenos Vecinos, Buenos Amigos* (1944) represent the wide range of political images produced at the Taller (figs. 157 and 158). Some were bitter and shocking; others sought to convince through more prosaic and inspirational images. O'Higgins's poster shows Abraham Lincoln and Benito Juárez against a background comprised of the flags of the two nations; the title included an obvious reference to Franklin Roosevelt's Good Neighbor Policy toward Latin America. Workers from each country shake hands across the border, symbolizing the importance of cooperation and good will among all levels of society during the Second World War.[151]

After the war, the number of visiting Americans at the Taller increased. Among those who arrived in this period were Elizabeth Catlett, who came from New York in 1946, and Charles White, who arrived the same year (fig. 159). Catlett eventually became a full member of the Taller. Her first project entailed a series of linocuts and lithographs dedicated to the injustices suffered by black women in the United States. Rather than focusing on events in Europe or Mexico, these prints critique racism in the American South, while praising black history and the anonymous sharecroppers who worked the land. Catlett's *My Role Has Been Important in the Struggle to Organize*

155 Alfredo Zalce and Robert Mallary, *Calavera de la mala leche*, 1942, linocut and letterpress on paper. Collection Francisco Reyes Palma, Mexico City. Mallary's contribution to this broadside, in the middle right of the sheet, accompanies a poetic critique of deaths caused by the distribution of spoiled milk. (151)

La aportación de Mallary a esta hoja, en el centro y a la derecha de la imagen, acompaña una crítica poética de las muertes causadas por distribución de leche contaminada.

El título del mural, *La lucha contra la guerra y el fascismo*, así como las referencias visuales a la Alemania nazi y a los elementos fascistas dentro de los Estados Unidos, sitúa esta obra de lleno dentro del discurso del Frente Popular. Pero, aunque exprese asuntos de interés político similares a los adoptados por otros norteamericanos que estaban trabajando al mismo tiempo en el Mercado Abelardo L. Rodríguez, este mural es bastante distinto de aquellos en concepción y estilo. A diferencia de los murales de O'Higgins y Grace y Marion Greenwood, aquí no hay ninguna referencia abierta a los sucesos de actualidad en México ni a la cultura mexicana. Estos murales se destacan como únicos dentro de la historia del muralismo en México y muestran pocas deudas patentes con Rivera, Orozco o hasta Siqueiros.[150]

Otros artistas norteamericanos consagrados con una firmeza semejante a

the Unorganized (1947) highlights the task of the black woman in labor reform, and presents both whites and blacks working together for the cause (fig. 160). In another work from this series, *Discrimination* (1946), the corpse of a lynched man lies sprawled on the ground beneath his executioners' feet—a victim, like the hanging Jews and Catholics in Mallary's poster, of international fascism.[152]

Unlike the artists who came to Mexico to participate in the highly public activities of mural and printmaking, others revealed in more private visions the darker side of Mexico's underdevelopment. American photographer Helen Levitt visited Mexico briefly in 1941 on her first trip outside of the United States. Her impressions were much different from those of visitors who had found escape and inspiration in Mexico's communitarian values and tradi-

158 *Above.* Pablo O'Higgins, *Buenos Vecinos, Buenos Amigos*, 1944, color lithograph. Collection María O'Higgins, Mexico City. (148)

156 *Above right.* James D. Egleson, *Balas en vez de pan*, 1938, lithograph. Whereabouts unknown. Reproduced in Hannes Meyer, ed., *El Taller de Gráfica Popular: doce años de obra artística colectiva* (Mexico: La Estampa Mexicana, 1949), p. 142.

157 Robert Mallary, *Así es el nuevo orden Nazi* (*This Is the New Nazi Regime*), 1942, lithograph. The Museum of Modern Art, New York. Inter-American Fund. (150)

la reforma política y a la justicia social, pero más interesados en el grabado, trabajaron como miembros o como artistas invitados en el Taller de Gráfica Popular en la Ciudad de México. El Taller había sido fundado en 1937 por Leopoldo Méndez, Pablo O'Higgins y Luis Arenal, que buscaban crear y mantener un espacio independiente para la producción en colaboración de litografías, carteles y hojas volantes para el público (fig. 155). Aunque contaban con recursos económicos limitados, los grabadores que trabajaban en el Taller eran muy productivos y cuidadosos de la calidad estética tanto como el significado didáctico. Los carteles políticos se pegaban subrepticiamente por las noches sobre los muros de la Ciudad de México y eran equivalentes efímeros, aunque igualmente poderosos, de los frescos en los edificios públicos.

Muchas de las imágenes producidas eran claramente antifascistas: reflejaban la intensa oposición de aquellos que trabajaban en el Taller no sólo a Franco y a Hitler, sino también a los simpatizadores de los fascistas en México. Además de O'Higgins, uno de los primeros norteamericanos en trabajar en el Taller fue James D. Egleson, un artista que más tarde trabajó como muralista ayudante de Orozco en el Hospicio Cabañas en Guadalajara. En *Balas en vez de pan* (1938), de Egleson, un brazo monumental lanza balas a la muchedumbre de esqueletos muertos de hambre similares a los de Orozco, mientras que una barra de pan fresco permanece fijada a una bayoneta (fig. 156). *Así es el nuevo orden Nazi* (1942), de Robert Mallary, y el más optimista *Buenos Vecinos, Buenos Amigos* (1944), de O'Higgins, representan la amplia variedad de imágenes políticas producidas en el Taller (figs. 157 y 158). Algunas eran amargas y chocantes; otras trataban de convencer a través de imágenes más prosaicas e inspiradoras. El cartel de O'Higgins muestra a Abraham Lincoln y a Benito Juárez ante un fondo compuesto de banderas de ambas naciones; el título incluye una referencia obvia a la Política del Buen Vecino de Franklin Roosevelt hacia la América Latina. Los trabajadores de ambos países se dan las manos a través de la frontera, simbolizando la importancia de la cooperación y la buena voluntad entre todos los niveles de la sociedad durante la Segunda Guerra Mundial.[151]

159 Charles White, *Awaiting His Return*, 1946, lithograph. Howard University Gallery of Art Permanent Collection, Washington, D.C. (153)

Después de la guerra, aumentó el número de norteamericanos que visitaban el Taller. Entre los que llegaron en este período se encuentran Elizabeth Catlett, que vino de Nueva York en 1946, y Charles White, que llegó ese mismo año (fig. 159). Catlett terminaría por integrarse completamente al Taller. Su primer proyecto implicó la producción de una serie de grabados en linóleo y de litografías dedicadas a las injusticias sufridas por la mujer negra en los Estados Unidos. En vez de concentrarse en los acontecimientos en Europa o en México, estas estampas critican el racismo en América del Sur, al mismo tiempo que elogian la historia de los negros y los aparceros anónimos que trabajaban la tierra. *My Role Has Been Important in the Struggle to Organize the Unorganized* (1947), realizado por Catlett, pone de relieve la tarea

160 Elizabeth Catlett, *My Role Has Been Important in the Struggle to Organize the Unorganized*, 1947, linocut. Courtesy Sragow Gallery, New York. (152)

161 *Below.* Helen Levitt, *Mexico City*, 1941, gelatin silver print. Sandra Berler Gallery, Chevy Chase, Maryland. (157)

tions. Observing a group of children dancing in Veracruz, for example, Levitt was depressed by the "ritualized form of social behavior [which] was wholly devoid of spontaneity and communicated no individual feeling."[153]

From the 1930s on, Levitt's main focus had been on vernacular subjects in the streets of New York City: immigrant neighborhoods, children playing in vacant lots or by open fire hydrants, graffiti written in chalk on sidewalks and walls. In Mexico City, Levitt took again to the streets, carrying a small Leica through the Mercado de la Merced and the vacant lots of Tacubaya, then a suburb of the city (fig. 161). Levitt found herself feeling distant and unsettled, yet her images from this trip stand out as insightful reflections on a nation caught in the throes of modernity.

In *Mexico City* (1941), an image of three working class men seated on a curb, Levitt captures a side of Mexico most visiting Americans chose (and still choose) to overlook (fig. 162). The photograph reveals that by the early 1940s, at least, Coca-Cola and the pay telephone were as much a part of life as serapes and tortillas. These three men are not dressed in the clean "pyjamas" or perfect straw sombreros of the campesino, nor are they the dynamic socialist workers of an idyllic future utopia. They are perhaps unemployed, and their static and symmetrical placement contrasts with the more dynamic arrangement of three others attending to the wheel of a parked bus, ironically named "El Emperador." Although Levitt would discover and portray children happily wrestling in a colonial patio, most of her photographs show life on Mexi-

de la mujer negra en la reforma laboral y presenta a blancos y negros trabajando juntos por la causa (fig. 160). En otra obra de esta serie, *Discrimination* (1946), el cadáver de un hombre que ha sido linchado yace tendido en el suelo debajo de los pies del verdugo—víctima del fascismo como los judíos y los católicos que están ahorcados en el cartel de Mallary.[152]

A diferencia de los artistas que vinieron a México a participar en las actividades muy públicas relacionadas con la creación de murales y grabados, otros revelaban en visiones más privadas el lado más sombrío del subdesarrollo en México. La fotógrafa norteamericana Helen Levitt visitó México brevemente en 1941 durante su primer viaje fuera de los Estados Unidos. Sus impresiones fueron muy diferentes de las de los visitantes que habían encontrado un escape y una inspiración en los valores y las tradiciones comunales de México. Al observar a un grupo de niños bailando en Veracruz, por ejemplo, Levitt se sintió deprimida por la "forma ritualizada de comportamiento social [que] carecía completamente de espontaneidad y no comunicaba ningún sentimiento individual."[153]

Desde los años treinta en adelante, Levitt se había concentrado principalmente en los temas cotidianos de las calles de la Ciudad de Nueva York: vecindarios de inmigrantes, niños jugando en los solares vacantes o cerca de las bocas de incendio, dibujos e inscripciones escritos en tiza sobre las aceras y las paredes. En la Ciudad de México, Levitt salió nuevamente a las calles, llevando su pequeña Leica a través del Mercado de la Merced y los solares vacantes de Tacubaya, entonces un suburbio de la ciudad (fig. 161). Levitt se dio cuenta de que se sentía distante y perturbada, pero sus imágenes de este viaje sobresalen como reflexiones perspicaces de una nación atrapada en las angustias de la modernidad.

En *Mexico City* (1941), una imagen de tres hombres de la clase obrera sentados al borde de la acera, Levitt recoge un aspecto de México que la mayoría de los visitantes norteamericanos prefirió (y todavía prefiere) pasar por alto (fig. 162). La fotografía revela que por lo menos a principios de los años

cuarenta, la Coca-Cola y los teléfonos públicos eran una parte tan grande de la vida como los sarapes y las tortillas. Estos tres hombres no están vestidos en "pijamas" limpias ni llevan los sombreros de paja perfectos del campesino, ni son tampoco los trabajadores socialistas dinámicos de una idílica utopía futura. Quizá están desempleados y su pose estática y simétrica hace contraste con el arreglo más dinámico de otros tres que se ocupan de la rueda de un autobús estacionado que, irónicamente, lleva el nombre de "El Emperador." Aunque Levitt descubriría y retrataría a unos niños luchando felices en un patio colonial, la mayoría de sus fotografías muestran la vida en las calles mexicanas, prestándoles atención a los limosneros lisiados y a las víctimas patéticas. Si estas imágenes de Helen Levitt dejaron a sus espectadores desconcertados sería porque parte de la "realidad" de México era el sufrimiento no idealizado de los más marginados de sus miembros.

Este mismo interés en poner de relieve la injusticia social por medio de la fotografía es evidente en la imagen tomada por Dorothea Lange de una mujer mexicana durmiendo sobre una acera en El Paso en 1938 (fig. 163), una fotografía que hace pensar en la *Mujer dormida en Tacubaya* que pintara O'Higgins anteriormente. En esta época, Lange estaba trabajando como fotoreportera para la Farm Security Administration del Department of Agriculture, y su fotografía sirvió sin duda para documentar los efectos de la Depresión sobre los trabajadores migrantes mexicanos. El pie de foto nos proporciona un resumen característicamente objetivo, casi narrativo, de la escena. La anciana está envuelta en un rebozo y se inclina sobre una canasta que también está envuelta en alguna tela y contiene, quizá, mercancías que ha tratado de vender en la calle.

Por sí sola, ésta podría ser una imagen como tantas otras de la vida en un pueblo rural mexicano. Pero Lange no ha incluido tan sólo al individuo dentro del marco. Los limpios azulejos blancos contra los cuales está recostada y las reflexiones transitorias de la vida moderna encima, en la ventana, ponen de manifiesto su presencia temporal al norte de la frontera. Aunque la biogra-

162 Helen Levitt, *Mexico City*, 1941, gelatin silver print. Sandra Berler Gallery, Chevy Chase, Maryland. (156)

fía de esta mujer se deja a la imaginación del espectador, cientos de miles de mexicanos como ella fueron deportados durante la Depresión, algunos después de haber residido en los Estados Unidos por largo tiempo.[154] Como el fotógrafo que había retratado a los refugiados mexicanos en el cercano Fort Bliss en 1915, Lange enfocó su cámara en los expatriados de las regiones rurales de México y el sufrimiento de la clase baja de esa nación, sin abstracción, sin idealización, sin romanticismo.

CONCLUSIÓN

En 1943, dos años después de su primer viaje a México, Robert Motherwell concluyó *Pancho Villa, Dead and Alive* (fig. 164). Siendo uno de la serie de collages salpicados de pintura que Motherwell hizo a principios de los años cuarenta, esta obra representa al que una vez fuera heroico general revolucionario no sólo como parte de la historia pasada, sino también como el material de continuas leyendas. La figura abstracta a la izquierda está perforada por un sector de manchas rojas grandes, que hacen pensar en las sangrientas fotografías de Villa tomadas después de su asesinato en 1923 (fig. 165). A la derecha, una vista similar del general barrigón, enfocada de la cintura hacia abajo, muestra los órganos genitales de un rosado brillante del mito viviente, animados por un fondo intenso de pinceladas rojas y negras.

Motherwell había viajado a México en barco en 1941, acompañado por el artista chileno Roberto Matta. El *Mexican Sketchbook* de Motherwell de ese año (fig. 166) revela su interés no sólo en las construcciones abstractas de Matta, sino también en la obra del surrealista austriaco Wolfgang Paalen. El comienzo de la guerra en Europa había producido la expatriación de cientos de artistas e intelectuales; mientras muchos fueron a Nueva York, otros huye-

can streets with attention to crippled beggars and pathetic victims. If these images by Helen Levitt left her viewers disconcerted, it was because part of Mexico's "reality" was the unidealized suffering of its disenfranchised members.

This same interest in highlighting social injustice through photography is evident in Dorothea Lange's image of a Mexican woman sleeping on an El Paso sidewalk in 1938 (fig. 163), a photograph that recalls O'Higgins's earlier *Mujer dormida en Tacubaya*. At the time, Lange was working as a documentary photographer for the Farm Security Administration of the Department of Agriculture, and this picture no doubt served initially to record the effects of the Depression on Mexican migrant workers. The caption gives us a typically factual, almost narrative summary of the scene. The old woman is wrapped in a rebozo, and leans over a basket similarly draped in cloth, perhaps containing goods she has attempted to sell on the street.

Taken alone, this might be an image like so many others of life in a rural Mexican village. But Lange has included more than just the individual within the frame. The clean white ceramic tiles against which she rests, and the transitory reflections of modern life in the window above, assert her temporary presence north of the border. Although the biography of this woman is left to the viewer's imagination, hundreds of thousands of Mexicans like her were deported during the Depression, some after long periods of residence in the States.[154] Like the photographer of Mexican refugees in nearby Fort Bliss in 1915, Lange focused on the displacement of rural Mexico and the suffering of that nation's underclass, without abstraction, without idealization, without romance.

CONCLUSION

In 1943, two years after his first trip to Mexico, Robert Motherwell completed *Pancho Villa, Dead and Alive* (fig. 164). One of a series of paint-splattered collages that Motherwell did in the early 1940s, the work captures the once heroic revolutionary general not only as part of past history, but as the stuff of continuing legends as well. The abstracted figure on the left is punctured by a field of large red splotches, recalling the bloody photographs of Villa taken after his assassination in 1923 (fig. 165). To the right, a similar view of the paunchy general seen from the waist down bears the bright pink genitalia of the living myth, animated by an intense background of red and black brushstrokes.

Motherwell had traveled to Mexico by ship in 1941, accompanied by Chilean artist Roberto Matta. Motherwell's *Mexican Sketchbook* of that year (fig. 166) reveals his interest not only in the abstract constructions of Matta, but also in the work of the Austrian surrealist Wolfgang Paalen. The onset of war in Europe had led to the displacement of hundreds of artists and intellectuals; while many went to New York, others fled to Mexico. Paalen himself had arrived in Mexico in the late 1930s in a quintessential European search for the "primitive" in the Americas, a search that had taken him first to British Columbia and later left him more or less marooned in Mexico, where he remained after the war.

The reopening of Europe after 1945 and the increasing importance of New York's abstract expressionist school turned American attention away from Mexican art and culture in the postwar years. Social realism soon became unfashionable, even politically suspect, and Mexican art was again largely overlooked by Americans. Abstract expressionism, which championed the free will of the individual artist, was promoted by art critics and U.S. government officials alike as an alternative to the overt propaganda of social realist painting.[155] Robert Motherwell's visits to Mexico in 1941 and 1943 mark a symbolic transition to the new artistic style of the 1950s. Free of the influence of Diego Rivera and the Mexican school, Motherwell created a more personal, even psychological art—not yet fully abstract, but with a free brushstroke that reveals more the artist's own hand than any overt political message. The photographs of Pancho Villa taken during the Revolution are documents of

ron a México. Paalen había llegado a México a fines de los años treinta en una búsqueda europea de la quintaesencia de lo "primitivo" en las Américas, búsqueda que lo había llevado a Columbia Británica y luego lo dejó más o menos aislado en México, donde permaneció después de la guerra.

La reapertura de Europa después de 1945 y la creciente importancia de la escuela expresionista abstracta de Nueva York distrajo la atención norteamericana del arte y la cultura mexicana en los años después de la guerra. El realismo social pronto pasó de moda, hasta se hizo sospechoso políticamente, y el arte mexicano volvió a ser ignorado en gran parte por los norteamericanos. El expresionismo abstracto, que defendía la libre voluntad del artista individual, fue fomentado por los críticos de arte y los dirigentes del gobierno estadounidense como sustituto de la propaganda abierta de la pintura realista social.[155] Las visitas de Robert Motherwell a México en 1941 y 1943 marcan una transición simbólica al nuevo estilo artístico de los años cincuenta. Libre de la influencia de Diego Rivera y de la escuela mexicana, Motherwell creó un arte más personal, hasta psicológico—aún no completamente abstracto, pero con unas pinceladas libres que revelan más la mano propia del artista que cualquier mensaje abiertamente político. Las fotografías de Pancho Villa tomadas durante la revolución son documentos de guerra y de caos; el retrato de Pancho Villa de Motherwell revela un soldado despojado de sus armas y de su vida, abstraído casi hasta el punto de ser irreconocible. Quizá el poder del artista para darle forma a una imagen de México por medio de las artes visuales no se vea con mayor claridad en ningún otro lugar.

Desde 1931, Stuart Chase había avisado a sus futuros lectores de las dificultades de acercarse a México como un forastero:

Por una parte el viajero inquisitivo lleva consigo el complemento común de prejuicios norteamericanos que lo dispone a encontrar suciedad, pobreza, ineficacia, bandolerismo, holgazanería y malversación e inestabilidad políticas, a exclusión de todo lo demás. Por otra parte, seguramente pasará largas noches en la compañía de compatriotas que viven completamente como nativos, y escuchará mientras quitan capa tras capa de la superficie de México hasta que él mire mareado dentro de un abismo sin fondo de misterios, atavismos, hechicerías y profundidades primitivas. . . . Entre esta Escila y Caribdis el viajero debe guiar, en guardia contra los crudos reflejos nórdicos y contra el misticismo puro y sentimental.[156]

Los artistas norteamericanos visitantes en realidad fijaban un rumbo entre sus propias preconcepciones y una sobreidealización de México y su cultura. Más o menos resistentes a las ideas y a los prejuicios dominantes de su época, muchos artistas visitantes crearon imágenes que reforzaban los estereotipos, revelaban un mar de fondo de racismo, sobresimplificaban y hacían romántica una cultura extranjera. Otros, preocupados con la injusticia social y las amenazas del fascismo y el capitalismo internacional, produjeron obras más críticas, entre ellas murales públicos y gráficas populares. Pero hasta estas representaciones de la clase obrera y los sucesos actuales eran con frecuencia tan simplistas e idealizadas como aquellas que representaban los mercados y las fiestas rurales.

Como el protagonista de la canción "South of the Border," los artistas norteamericanos cayeron al principio bajo él hechizo de México. La polarización provocada por la Guerra Fría, suplementada por el McCarthyismo y la ascendencia de Nueva York como centro del mundo del arte internacional, sin embargo, conspiraron para suspender, prácticamente, las nupcias inminentes. Los artistas siguieron viajando a México para trabajar—entre ellos numerosos veteranos norteamericanos de la Segunda Guerra Mundial que estudiaron en México bajo la subvención del gobierno—pero una era había terminado. En los años cincuenta, Frances Toor estaba haciendo investigaciones en Italia, René d'Harnoncourt estaba trabajando en Nueva York y la mayoría de los artistas que habían trabajado en México en las décadas de los veinte, los treinta y los cuarenta (con la excepción notable de Pablo O'Higgins) habían regresado a su país, y estaban desempeñándose en carreras que los llevaron a la cumbre de las corrientes contemporáneas, como el expresionismo abstracto, o los dejaron enterrados bajo las etiquetas despreciables del arte propagandista y del realismo social.

164 Robert Motherwell, *Pancho Villa, Dead and Alive*, 1943, gouache and oil with cut and pasted paper on cardboard. The Museum of Modern Art, New York. Purchase.

165 Photographer(s) unidentified, *The Assassination of Pancho Villa*, 1923, photo postcard. From the Resource Collections of The Getty Center for the History of Art and the Humanities, Santa Monica, California. Andreas Brown Collection. (9)

war and chaos; the portrait of Pancho Villa by Motherwell reveals a soldier stripped of his guns and of his life, abstracted almost beyond recognition. Perhaps nowhere more clearly do we see the power of the artist to shape an image of Mexico through the visual arts.

As early as 1931, Stuart Chase had warned his future readers about the difficulties of approaching Mexico as an outsider:

> On the one hand the inquiring traveler carries with him the usual complement of American prejudices, conditioning him to find dirt, squalor, inefficiency, banditry, laziness, political peculation and instability to the exclusion of all else. On the other hand he is bound to spend long evenings in the company of compatriots who have gone completely native, listening as they remove cover after cover from the surface of Mexico until he stares dizzily into a bottomless pit of mysteries, atavisms, sorceries and primitive profundities. . . . Between this Scylla and Charybdis the traveller must steer, on guard against crude Nordic reflexes, and against sheer, sentimental mysticism.[156]

Visiting American artists indeed steered a course between their own pre-

Robert Motherwell, sketch I from *The Mexican Sketchbook*, July 17, 1941, india ink on paper. The Museum of Modern Art, New York. Gift of the artist. (159)

212 En algunos casos, se puede criticar a estos artistas solamente por seguir muy de cerca los marcos de estética y de concepción de sus contemporáneos mexicanos. En una crítica reciente del nacionalismo mexicano, Roger Bartra ha mostrado como la élite y el gobierno mexicanos han manipulado por mucho tiempo y con éxito estereotipos específicos (entre los que figura el indio perezoso, el edén perdido y la aceptación voluntaria de la muerte) para asegurar el control político y la dominación racial. El apoyo oficial de las artes, y específicamente de la pintura de caballete y del muralismo, desempeñó un papel clave en este proceso.[157] Atrapados en el entusiasmo del período posrevolucionario y ansiosos de descubrir una cultura más simple, más antigua, los artistas estadounidenses aceptaron a menudo sin sentido crítico el "auto-redescubrimiento" de México y la promoción del indio y su pintoresca vida comunal. Aunque desde nuestro punto de vista privilegiado en la década de los noventa pueda resultar difícil aceptar de nuevo muchas de estas imágenes formalmente e iconográficamente, juntas, en su diversidad, revelan hasta qué punto las preconcepciones y los prejuicios norteamericanos han informado (bien y mal) nuestro concepto de México, nuestro vecino al otro lado de la frontera.

conceptions and an overidealization of Mexico and its culture. More or less resistant to the dominant ideas and prejudices of their time, many visiting artists created images that reinforced stereotypes, revealed undercurrents of racism, oversimplified and romanticized a foreign culture. Others, concerned with social injustice and the threats of fascism and international capitalism, produced more critical works, including public murals and popular graphics. Yet even these depictions of the working class and current events were often as simplistic and idealized as those that depicted rural markets and fiestas.

Like the male protagonist of the song "South of the Border," American artists initially fell under the spell of Mexico. The polarization of the Cold War, supplemented by McCarthyism and the ascendance of New York as the center of the international art world, however, conspired to all but cancel the imminent marriage. Artists continued to travel to Mexico to work—including numerous American veterans of World War II who studied in Mexico under government subsidies—but an era was over. By the 1950s, Frances Toor was researching in Italy, René d'Harnoncourt was employed in New York, and most of the artists who had worked in Mexico in the 1920s, 1930s, and 1940s (with the notable exception of Pablo O'Higgins) were back home, pursuing

careers that took them to the heights of contemporary currents, like abstract expressionism, or left them buried beneath the scorned labels of propagandistic art and social realism.

In some cases, these artists can be faulted only for following too closely the aesthetic and conceptual frameworks of their Mexican contemporaries. In a recent critique of Mexican nationalism, Roger Bartra has shown how the Mexican government and elite have long and successfully manipulated specific stereotypes (including those of the lazy Indian, the lost Eden, and the willing acceptance of death) to ensure political control and racial domination. Official support of the arts, and especially easel painting and muralism, played a key role in this process.[157] Caught up in the enthusiasm of the post-revolutionary period and eager to discover a simpler, more ancient culture, American artists often uncritically accepted Mexico's own "rediscovery" and promotion of the Indian and his colorful communal life. Although from our vantage point in the 1990s many of these are difficult pictures to welcome back, formally and iconographically, together in their diversity they reveal the extent to which American preconceptions and prejudices have informed (and misinformed) our understanding of Mexico, our neighbor south of the border.

LOS ARTISTAS

SE OFRECEN BIOGRAFÍAS concisas y bibliografías selectas de los artistas cuyas obras forman parte de esta exposición. En general, para los artistas bien documentados se incluyen solamente las monografías principales. Además de consultar los diversos diccionarios de artistas estadounidenses, conseguimos información importante en los archivos de los artistas en la biblioteca del Museum of Modern Art; en el National Museum of American Art, Washington; gracias a la generosidad de museos y galerías regionales; y, cuando fue posible, con la cooperación muy estimada de los propios artistas. Ana Isabel Pérez Gavilán y Olivier Debroise asistieron con las biografías del Dr. Atl, Jean Charlot, Miguel Covarrubias, Roberto Montenegro, José Clemente Orozco, Diego Rivera y David Alfaro Siqueiros. Adriana Williams nos brindó gran cantidad de datos para la nota sobre Rosa Rolando de Covarrubias.

ABREVIATURAS:

ASL	Art Students League, Nueva York
FAP	Federal Arts Project
IIE	Instituto de Investigaciones Estéticas, Ciudad de México
INBA	Instituto Nacional de Bellas Artes
NAD	National Academy of Design, Nueva York
PWAP	Public Works of Art Project
SEP	Secretaría de Educación Pública, Ciudad de México
TGP	Taller de Gráfica Popular
TRAP	Treasury Relief Art Project
TSFA	Treasury Section of Fine Arts
UNAM	Universidad Nacional Autónoma de México, Ciudad de México
WPA	Works Progress Administration

THE ARTISTS

ONCISE BIOGRAPHIES AND SELECTED bibliographies are provided for the artists whose works are included in this exhibition. For well-documented artists, generally only leading monographs are listed. Besides the various dictionaries of American artists, important information was found in the artists' files in the Library of the Museum of Modern Art; at the National Museum of American Art, Washington; through the generosity of regional museums and galleries; and, when possible, with the much-appreciated assistance of the artists themselves. Ana Isabel Pérez Gavilán and Olivier Debroise assisted with the biographies of Dr. Atl, Jean Charlot, Miguel Covarrubias, Roberto Montenegro, José Clemente Orozco, Diego Rivera, and David Alfaro Siqueiros. Adriana Williams generously provided much of the material for the note on Rosa Rolando de Covarrubias.

ABBREVIATIONS:

ASL	Art Students League, New York	TGP	Taller de Gráfica Popular
FAP	Federal Arts Project	TRAP	Treasury Relief Art Project
IIE	Instituto de Investigaciones Estéticas	TSFA	Treasury Section of Fine Arts
INBA	Instituto Nacional de Bellas Artes	UNAM	Universidad Nacional Autónoma de México, Mexico City
NAD	National Academy of Design, New York	WPA	Works Progress Administration
PWAP	Public Works of Art Project		
SEP	Secretaría de Educación Pública, Mexico City		

JOSEF ALBERS

Nace en Bottrop, Alemania, 1888. Estudia en el Lehrerseminar, Büren, 1902–5. Estudia en la Königliche Kunstschule, Berlín; obtiene certificado de maestro de arte, 1915. Estudia en la Kunstgewerbeschule, Essen; comienza a trabajar en vidrio de colores, litografía y grabados en madera, 1916–19. Se integra a la Bauhaus, Weimar, 1920. Desde este momento, con la excepción de sus diseños de muebles y fotografías, todo su arte es abstracto. Se traslada con la Bauhaus a Dessau, 1925; nombrado maestro de la Bauhaus. Se casa con Annelise Fleischmann, estudiante de tejido, 1925. Comienza a trabajar en fotografía, 1926. Albers, ahora subdirector, se traslada a Berlín con la Bauhaus, 1930. La Bauhaus es cerrada por los nazis, 1933; Albers y su esposa viajan a los Estados Unidos para enseñar en el recién creado Black Mountain College, Carolina del Norte. Viaja a Cuba, 1934. Primero de varios viajes a México, 1935. Comienza a coleccionar arte prehispánico. Comienza serie de dibujos geométricos abstractos, 1936. Se nacionaliza estadounidense, 1939. Trabaja en Nuevo México, 1941. Comienza la serie *Variants* mientras se encuentra en sabática en México, 1947. Comienza a trabajar en la serie *Homage to the Square*; se integra a la facultad de la Yale School of Art, New Haven, 1950. Viaja a Chile y Perú, 1953–54. Primera retrospectiva tiene lugar en la Yale University Art Gallery, 1956. Muere en New Haven, 1976.

Albers, Josef. *The Interaction of Color.* New Haven: Yale University Press, 1963.

"Exposición en 'El Nacional.'" *El Nacional* (agosto 16 de 1936), págs. 1, 7.

Feeney, Kelly. *Josef Albers: Works on Paper.* Alexandria, Virginia: Art Services International, 1991.

Judd, Donald, y otros. *Josef Albers.* Marfa, Tejas: Chinati Foundation, 1990.

Stockebrand, Marianne. *Josef Albers: Photographien 1928–1955.* Munich: Schirmer/Mosel, 1992.

Taube, Karl. *The Albers Collection of Pre-Columbian Art.* Prólogo de Nicholas Fox Weber. Nueva York: Hudson Hills Press, 1988.

Weber, Nicholas Fox. *Josef Albers: A Retrospective.* Nueva York: Solomon R. Guggenheim Museum, 1988.

DR. ATL (GERARDO MURILLO)

Nace en Guadalajara, Jalisco, 1875. Estudia pintura en Guadalajara y en la Academia de San Carlos, Ciudad de México. Va a Europa; estudia leyes y pintura en Italia y Francia, 1897–1903; viaja por toda Europa. Regresa a México; aboga por el rechazamiento de la pintura académica. Comienza a interesarse en el alpinismo y vive durante varios meses al pie del Popocatépetl, 1907. Inventa una nueva técnica parecida al pastel, que llegará a convertirse en el medio principal de sus pinturas (y que más tarde llama "atlcolor"), 1908. Organiza exposición extraoficial de artistas mexicanos para las Fiestas del Centenario mexicano, 1910. Regresa a París; adopta el pseudónimo Dr. Atl (de la palabra náhuatl para "agua"), 1911. Vuelve a México, 1914. Trabaja como activista sindical y propagandista para las fuerzas constitucionalistas, 1915–16. Exiliado en los Estados Unidos, 1916–19; trabaja y expone en Los Ángeles. Regresa a México; pinta murales en el exconvento de San Pedro y San Pablo (1921; destruidos). Organiza y escribe una monografía para la primera exposición importante de artes populares mexicanas, Ciudad de México, 1921. Edita una serie de monografías sobre arquitectura religiosa colonial mexicana, 1924–27. Adopta una posición profascista cada vez más conservadora que lo separa de la mayoría de los artistas mexicanos, 1932–43. Escribe numerosos folletos políticos, novelas y tratados. Continúa pintando paisajes y volcanes, entre ellos la erupción del Paricutín en 1943. Numerosas exposiciones en México. Muere en la Ciudad de México, 1964.

Atl, Dr. *Gentes profanas en el convento.* México: Editorial Botas, 1950.

Casado Navarro, Arturo. *Gerardo Murillo: El Dr. Atl.* México: IIE, UNAM, 1984.

Hernández Campos, Jorge, y otros. *Dr. Atl, 1875–1964.* México: Museo Nacional de Arte (INBA), 1985.

OTIS A. AULTMAN

Nace en Holden, Missouri, 1874. Su familia se instala en Colorado; aprende el negocio de fotografía con su hermano Oliver. Se traslada a El Paso, 1909. Trabaja para Homer A. Scott de la Scott Photo Company. Toma fotografías de la reunión de los presidentes Taft y Díaz en El Paso y en Ciudad Juárez, 1909. Trabaja a lo largo de la frontera, fotografiando la actividad revolucionaria para el International News Service y el Pathé News. Experimenta con la cinematografía; filma a los ejércitos de Villa y Obregón, 1914. Se asocia con el fotógrafo Robert Dorman, 1914. Documenta las secuelas del ataque de Villa a Columbus, Nuevo México, marzo de 1916. Trabaja como fotógrafo comercial en 1923. Forma archivo de fotografías de la

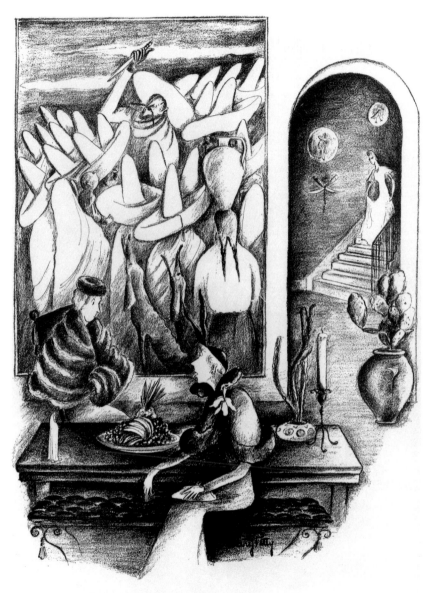

"You'd think she'd rather forget Mexico. She got ringworm there."

167 *"You'd think she'd rather* forget *Mexico. She got ringworm there."* Drawing by Mary Petty; copyright 1936, 1964. The New Yorker Magazine, Inc. Reproduced in *The New Yorker* 11 (January 11, 1936), p. 14. Courtesy Yale University Library.

"Con la solitaria que pescó, uno pensaría que había olvidado a México."

JOSEF ALBERS

Born Bottrop, Germany, 1888. Attends Lehrerseminar, Büren, 1902–5. Attends Königliche Kunstschule, Berlin; obtains art teacher's certificate, 1915. Attends Kunstgewerbeschule, Essen; begins work in stained glass, lithography, and block printing, 1916–19. Joins Bauhaus, Weimar, 1920. From this point, with the exception of furniture designs and photographs, all of his art is abstract. Moves with Bauhaus to Dessau, 1925; appointed Bauhaus master. Marries Annelise Fleischmann, weaving student, 1925. Begins working in photography, 1926. Albers, now assistant director, moves with Bauhaus to Berlin, 1930. Bauhaus closed by Nazis, 1933; Albers and wife arrive in U.S. to teach at newly organized Black Mountain College, North Carolina. Travels to Cuba, 1934. First of several trips to Mexico, 1935. Starts collecting Precolumbian art. Begins series of abstract geometric drawings, 1936. Becomes U.S. citizen, 1939. Works in New Mexico, 1941. Begins *Variant* series while on sabbatical in Mexico, 1947. Begins working on *Homage to the Square* series; joins faculty at Yale School of Art, New Haven, 1950. Travels to Chile and Peru, 1953–54. First retrospective held at Yale University Art Gallery, 1956. Died New Haven, 1976.

Albers, Josef. *The Interaction of Color.* New Haven: Yale University Press, 1963.

"Exposición en 'El Nacional.'" *El Nacional* (August 16, 1936), pp. 1, 7.

Feeney, Kelly. *Josef Albers: Works on Paper.* Alexandria, Virginia: Art Services International, 1991.

Judd, Donald, et al. *Josef Albers.* Marfa, Texas: Chinati Foundation, 1990.

Stockebrand, Marianne. *Josef Albers: Photographien 1928–1955.* Munich: Schirmer/Mosel, 1992.

Taube, Karl. *The Albers Collection of Pre-Columbian Art.* Foreword by Nicholas Fox Weber. New York: Hudson Hills Press, 1988.

zona de El Paso. Muere en El Paso, 1943.

Beezley, William H. "Shooting the Mexican Revolution." *Americas* 28 (noviembre de 1976), págs. 17–19.

De los Reyes, Aurelio. *Con Villa en México*. México: UNAM, 1985.

Sarber, Mary A. *Photographs from the Border: The Otis A. Aultman Collection*. El Paso: El Paso Public Library Association, 1977.

MILTON AVERY

Nace en Altmar, Nueva York, 1885. Se instala con su familia en Windsor, Connecticut, 1898. Trabaja en varias fábricas en Hartford, 1901–10, y como escribiente de seguros, 1917–22. Primera exposición pública, 1915. Trabaja en el pueblo costero de Gloucester, Massachusetts, veranos de 1920–26, 1932–34 y después. Numerosas exposiciones en Hartford en los años veinte. Se instala en la Ciudad de Nueva York, 1920; toma clases nocturnas en la ASL, 1926–38. Primera exposición en Nueva York con los *Independents*, 1927. Comienza su amistad con Mark Rothko, 1928. Representado por la Valentine Gallery, Nueva York, 1935–42. Trabajo de verano en Vermont y en la península de Gaspé, Quebec, en los años treinta. Se integra brevemente a la Easel Division de WPA/FAP, 1938. Pinta un mural para la oficina de correos, Rockville, Indiana (*Landscape*, 1939). Representado por Paul Rosenberg & Co., Nueva York, 1943–50; por Grace Borgenicht Gallery, 1951 hasta el presente. Exposición individual, Phillips Collection, Washington, 1944. En el verano de 1946, hace un viaje de tres meses con su familia por carro a México: se queda en la Ciudad de México y en San Miguel de Allende. Visita Guanajuato, Ajijic, Morelia, Cuernavaca, Taxco y Acapulco. Primer viaje a Europa, 1952. Numerosas exposiciones en los años cuarenta y en los cincuenta; importantes retrospectivas organizadas por la American Federation of Arts (1960) y el Whitney Museum of American Art (1982). Muere en la Ciudad de Nueva York, 1965.

Avery in Mexico and After. México: Museo de Arte Moderno, 1981.

Haskell, Barbara. *Milton Avery*. Nueva York: Whitney Museum of American Art en asociación con Harper & Row, 1982.

Hobbs, Robert. *Milton Avery*. Nueva York: Hudson Hills Press, 1990.

Milton Avery: Mexico. Ensayo de Dore Ashton. Nueva York: Grace Borgenicht Gallery, 1983.

WILL BARNET

Nace en Beverly, Massachusetts, 1911. Estudia en la Boston Museum of Fine Arts School con Philip Hale, 1927–30; en la ASL con Charles Locke, 1930–33. Imprime litografías para José Clemente Orozco en Nueva York, a principios de los años treinta. Nombrado grabador oficial de la ASL, 1934. Expone en la Hudson Walker Gallery, Nueva York, 1938. Enseña en la New School for Social Research, 1938–41. Trabaja como instructor de pintura y artes gráficas en varias instituciones. Obras representadas en el Metropolitan Museum of Art, The Museum of Modern Art, el Whitney Museum of American Art y el Museum of Fine Arts, Boston. Numerosas exposiciones, entre ellas retrospectivas en el Institute of Contemporary Art, Boston (1961), el Neuberger Museum, SUNY-Purchase (1979) y el Arkansas Art Center (1991–92). Doctorado honorario, Massachusetts College of Art, 1989. Vive y trabaja en la Ciudad de Nueva York.

"Barnet Preaches No 'Angry Propaganda.'" *Art Digest* 13 (15 de diciembre de 1938), p. 17.

Doty, Robert. *Will Barnet*. Nueva York: Harry N. Abrams, 1984.

Johnson, Una E. *Will Barnet: Prints, 1932–1964*. Nueva York: Brooklyn Museum, 1965.

Will Barnet: Etchings, Lithographs, Woodcuts, Serigraphs, 1932–1972. Nueva York: Associated American Artists Gallery, 1972.

GUSTAVE BAUMANN

Nace en Magdeburg, Alemania, 1881. Emigra con su familia a los Estados Unidos, estableciéndose en Chicago, 1891. Estudia en el Art Institute of Chicago, 1897; en la Kunstgewerbeschule, Munich, 1905. Gana una medalla de oro en grabado en la Panama-Pacific Exposition, 1915. Se instala en Santa Fe, Nuevo México, 1918. Miembro fundador, Santa Fe Arts Club, 1920. Miembro asociado, Taos Society of Artists, 1923. Miembro fundador, Society of New Mexico Painters, 1923. Ilustrador de numerosos libros. Autor e ilustrador, *Frijoles Canyon Pictographs*, 1939. Numerosas exposiciones. Sus obras incluyen esculturas en madera, grabados en madera y pinturas. Muere en Santa Fe, 1971.

"Denver's Annual Represents Whole Nation." *Art Digest* 10 (1º de julio de 1936), p. 39.

Gustave Baumann: An American Master. Santa Rosa, California: Annex Galleries, 1985.

Weber, Nicholas Fox. *Josef Albers: A Retrospective*. New York: Solomon R. Guggenheim Museum, 1988.

DR. ATL (GERARDO MURILLO)

Born Guadalajara, Jalisco, 1875. Studies painting in Guadalajara and Academia de San Carlos, Mexico City. To Europe; studies law and painting in Italy and France, 1897–1903; travels throughout Europe. Returns to Mexico; advocates rejection of academic painting. Begins interest in mountaineering, and lives for several months at the base of Popocatepetl, 1907. Invents a new pastel-like technique, which will become the chief medium of his painting (and which he later calls "atlcolor"), 1908. Organizes extraofficial exhibition of Mexican artists for Mexican Centennial, 1910. Returns to Paris; adopts pseudonym Dr. Atl (from the Nahuatl word for "water"), 1911. Returns to Mexico, 1914. Works as union activist and propagandist for Constitutionalist forces, 1915–16. Exiled to United States, 1916–19. Works and exhibits in Los Angeles. Returns to Mexico; paints murals in ex-convento of San Pedro y San Pablo (1921; destroyed). Organizes and writes monograph for first major exhibition of Mexican popular arts, Mexico City, 1921. Edits series of monographs on Mexican colonial reli-

gious architecture, 1924–27. Adopts an increasingly conservative, profascist position that distances him from most Mexican artists, 1932–43. Writes numerous political pamphlets, novels, and treatises. Continues to paint landscapes and volcanoes, including the eruption of Paricutín in 1943. Numerous exhibitions in Mexico. Died Mexico City, 1964.

Atl, Dr. *Gentes profanas en el convento*. Mexico: Editorial Botas, 1950.
Casado Navarro, Arturo. *Gerardo Murillo: El Dr. Atl*. Mexico: IIE, UNAM, 1984.
Hernández Campos, Jorge, et al. *Dr. Atl, 1875–1964*. Mexico: Museo Nacional de Arte (INBA), 1985.

OTIS A. AULTMAN

Born Holden, Missouri, 1874. Family moves to Colorado; learns photographic business from brother Oliver. Moves to El Paso, 1909. Works for Homer A. Scott of Scott Photo Company. Photographs meeting of Presidents Taft and Díaz in El Paso and Ciudad Juárez, 1909. Works along border, photographing revolutionary activity for International News Service and Pathé News. Experiments with filmmaking; films Villa and Obregón armies, 1914. Begins

partnership with photographer Robert Dorman, 1914. Records aftermath of Villa's raid on Columbus, New Mexico, March 1916. Working as commercial photographer by 1923. Forms archive of photographs of El Paso area. Died El Paso, 1943.

Beezley, William H. "Shooting the Mexican Revolution." *Americas* 28 (November 1976), pp. 17–19.
De los Reyes, Aurelio. *Con Villa en México*. Mexico: UNAM, 1985.
Sarber, Mary A. *Photographs from the Border: The Otis A. Aultman Collection*. El Paso: El Paso Public Library Association, 1977.

MILTON AVERY

Born Altmar, New York, 1885. Moves with family to Windsor, Connecticut, 1898. Works in various factories in Hartford, 1901–10, and as insurance clerk, 1917–22. First public exhibition, 1915. Works in coastal town of Gloucester, Massachusetts, summers of 1920–26, 1932–34, and later. Numerous shows in Hartford in 1920s. Moves to New York City, 1920; takes evening classes at ASL, 1926–38. First show in New York, Independents exhibition, 1927. Beginning of friendship with Mark Rothko, 1928. Represented by

Valentine Gallery, New York, 1935–42. Summer work in Vermont and Gaspé Peninsula, Quebec, 1930s. Briefly joins Easel Division of WPA/FAP, 1938. Paints mural for Rockville, Indiana, post office (*Landscape*, 1939). Represented by Paul Rosenberg & Co., New York, 1943–50; by Grace Borgenicht Gallery, 1951 to present. One-man show, Phillips Collection, Washington, 1944. In summer of 1946, three-month trip with family by car to Mexico: stays in Mexico City and San Miguel de Allende. Visits Guanajuato, Ajijic, Morelia, Cuernavaca, Taxco, and Acapulco. First trip to Europe, 1952. Numerous exhibitions in 1940s and 1950s; major retrospectives organized by the American Federation of Arts (1960) and Whitney Museum of American Art (1982). Died New York City, 1965.

Avery in Mexico and After. Mexico: Museo de Arte Moderno, 1981.
Haskell, Barbara. *Milton Avery*. New York: Whitney Museum of American Art in association with Harper & Row, 1982.
Hobbs, Robert. *Milton Avery*. New York: Hudson Hills Press, 1990.
Milton Avery: Mexico. Essay by Dore Ashton. New York: Grace Borgenicht Gallery, 1983.

GEORGE BIDDLE

Nace en Filadelfia, 1885. Estudia en Harvard College. Viaja por Tejas y el norte de México, 1908–9. Se gradúa de la Harvard Law School, 1911. Viaja a París, donde estudia pintura en la Académie Julian, 1911–12. Estudia en la Pennsylvania Academy of the Arts, 1912–14. Viaja y estudia en Italia, Alemania y Francia, 1913–16. Ingresa en el ejército, sirve en Francia, 1917–19. Viaja a Tahití, 1920–22. Comienza su asociación con George Miller como impresor de litografías, Nueva York. Vive en París (1924–26), donde entabla amistad y trabaja con Jules Pascin. También visita Cuba, Haití, Puerto Rico. Viaja a México, 1928–29. Pinta un mural al óleo sobre tela para la exposición Century of Progress, Chicago, 1933. Miembro, American Artists' Congress, 1936. Realiza frescos (*Sweatshop, Tenement* y *Society Freed through Justice*) para el U.S. Department of Justice, Washington, D.C. (1936; TSFA). Realiza fresco en Biblioteca Nacional, Río de Janeiro, 1942. Presidente, U.S. War Artists Committee, 1943–44; viaja por África del Norte con las tropas estadounidenses; publica dibujos en *Life. George Biddle's War Drawings*, publicado 1944. Pinta fresco en la Suprema Corte de Justicia, Ciudad de México (*The Horrors of War*, 1945). Numerosas exposiciones y publicaciones. Muere en Croton-on-Hudson, Nueva York, 1973.

Biddle, George. "Mural Painting in America." *American Magazine of Art* 27 (julio de 1934), págs. 361–71.

———. "Notes on Fresco Painting." *Magazine of Art* 31 (julio de 1938), págs. 406–9.

———. *An American Artist's Story.* Boston: Little, Brown, 1939.

———. *The Yes and No of Contemporary Art: An Artist's Evaluation.* Cambridge: Harvard University Press, 1957.

Hellman, Geoffrey T. "Groton, Harvard, and Tahiti." *New Yorker* 12 (30 de mayo de 1936), págs. 20–25.

"Orozco v. Biddle." *Time* 46 (24 de septiembre de 1945), p. 46.

Pennigar, Martha. *The Graphic Work of George Biddle.* Washington: Corcoran Gallery of Art, 1979.

Rivas, Guillermo. "The Art of George Biddle." *Mexican Life* 5 (julio de 1928), págs. 27–30.

Zigrosser, Carl. *The Artist in America: Twenty-Four Close-Ups of Contemporary Printmakers.* Nueva York: Alfred A. Knopf, 1942.

ANTON BRUEHL

Nace en Hawker, Australia Meridional, 1900. Estudia ingeniería eléctrica. Emigra a los Estados Unidos, 1919; se nacionaliza estadounidense, 1940. Estudia fotografía en la Clarence White School, Nueva York y New Canaan, Connecticut, 1924–25; enseña en la Clarence White School, Nueva York, 1924–26. Trabaja como fotógrafo por cuenta propia para *Vogue*, *Vanity Fair* y otras publicaciones de Condé Nast. Fotógrafo publicitario importante, también se conoce por su fotografía de modas y sus retratos de personas célebres; su propio proceso de fotografía en colores se convirtió en norma en los años treinta. Viaja a México, 1932. Exposición de sus fotografías mexicanas tiene lugar en los Delphic Studios, Nueva York, 1933. Maneja estudio en Nueva York con su hermano Martin, 1927–66. Muere en San Francisco, 1982.

"Anton Bruehl and Homer Ellertson: Delphic Studios." *Art News* 32 (21 de octubre de 1933), p. 9.

Bruehl, Anton. *Photographs of Mexico.* Nueva York: Delphic Studios, 1933.

———. *Photographs of Mexico.* Texto de Sally Lee Woodall. Nueva York: U.S. Camera Publishing Corp., 1945.

"Bruehl's 'Mexico.'" *Art Digest* 8 (1º de octubre de 1933), p. 19.

"Literary Appraisals: Photographs of Mexico." *Mexican Life* 10 (enero de 1934), p. 33.

Phillips, Christopher. "Anton Bruehl." En *Contemporary Photographers*, Colin Naylor, ed. Chicago: Saint James Press, 1988, p. 126.

ELIZABETH CATLETT

Nace en Washington, D.C., 1919. Estudia arte en la Howard University; se gradúa en 1937. Alentada por su instructor de dibujo James Porter, se integra brevemente al PWAP. Enseña en una escuela secundaria en Durham, Carolina del Norte, a fines de los años treinta. Ingresa a la Iowa State University, donde estudia con Grant Wood; obtiene su M.F.A. en escultura, 1940. Jefa del departamento de arte, Dillard University, Nueva Orleáns, 1940–42. Estudia cerámica en el Art Institute of Chicago; conoce al artista Charles White, 1941. Enseña en el Hampton Institute, Hampton, Virginia; pinta un pequeño mural basado en el libro *Negro Drawings* de Miguel Covarrubias. Va a Nueva York, donde estudia litografía en la ASL a principios de los años cuarenta. Administradora y maestra, George Washington Carver School, escuela para adul-

WILL BARNET

Born Beverly, Massachusetts, 1911. Studies at Boston Museum of Fine Arts School under Philip Hale, 1927–30; ASL under Charles Locke, 1930–33. Prints lithographs for José Clemente Orozco in New York, early 1930s. Appointed official printer for ASL, 1934. Exhibits at Hudson Walker Gallery, New York, 1938. Teaches at New School for Social Research, 1938–41. Works as instructor in painting and graphic arts at various institutions. Work represented in Metropolitan Museum of Art, Museum of Modern Art, Whitney Museum of American Art, and Museum of Fine Arts, Boston. Numerous exhibitions, including retrospectives at Institute of Contemporary Art, Boston (1961), Neuberger Museum, SUNY-Purchase (1979), and Arkansas Art Center (1991–92). Honorary doctorate, Massachusetts College of Art, 1989. Lives and works in New York City.

"Barnet Preaches No 'Angry Propaganda.'" *Art Digest* 13 (December 15, 1938), p. 17.

Doty, Robert. *Will Barnet.* New York: Harry N. Abrams, 1984.

Johnson, Una E. *Will Barnet: Prints, 1932–1964.* New York: Brooklyn Museum, 1965.

Will Barnet: Etchings, Lithographs, Woodcuts, Serigraphs, 1932–1972. New York: Associated American Artists Gallery, 1972.

GUSTAVE BAUMANN

Born Magdeburg, Germany, 1881. Emigrates with family to U.S., settling in Chicago, 1891. Studies at Art Institute of Chicago, 1897; Kunstgewerbeschule, Munich, 1905. Wins gold medal for engraving at Panama-Pacific Exposition, 1915. Moves to Santa Fe, New Mexico, 1918. Founding member, Santa Fe Arts Club, 1920. Associate member, Taos Society of Artists, 1923. Founding member, Society of New Mexico Painters, 1923. Illustrator of numerous books. Author and illustrator, *Frijoles Canyon Pictographs,* 1939. Numerous exhibitions. Work includes wood sculpture, woodblock prints, and paintings. Died Santa Fe, 1971.

"Denver's Annual Represents Whole Nation." *Art Digest* 10 (July 1, 1936), p. 39.

Gustave Baumann: An American Master. Santa Rosa, California: Annex Galleries, 1985.

GEORGE BIDDLE

Born Philadelphia, 1885. Studies at Harvard College. Travels through Texas and northern Mexico, 1908–9. Graduates from Harvard Law School, 1911. To Paris, studies painting at Académie Julian, 1911–12. Studies at Pennsylvania Academy of the Arts, 1912–14. Travels and studies in Italy, Germany, and France, 1913–16. Enlists in army, serves in France, 1917–19. Travels to Tahiti, 1920–22. Begins printmaking association with George Miller, New York. In Paris (1924–26), befriends and works with Jules Pascin. Also visits Cuba, Haiti, Puerto Rico. Travels to Mexico, 1928–29. Paints oil-on-canvas mural at Century of Progress exhibition, Chicago, 1933. Member, American Artists' Congress, 1936. Executes frescoes (*Sweatshop, Tenement,* and *Society Freed through Justice*) for U.S. Department of Justice, Washington, D.C. (1936; TSFA). Executes fresco mural in National Library, Rio de Janeiro, 1942. Chairman, U.S. War Artists Committee, 1943–44; travels through North Africa with U.S. troops; publishes drawings in *Life. George Biddle's War Drawings* published 1944. Paints fresco in Supreme Court, Mexico City (*The Horrors of War,* 1945). Numerous exhibitions and publications. Died Croton-on-Hudson, New York, 1973.

Biddle, George. "Mural Painting in America." *American Magazine of Art* 27 (July 1934), pp. 361–71.

———. "Notes on Fresco Painting." *Magazine of Art* 31 (July 1938), pp. 406–9.

———. *An American Artist's Story.* Boston: Little, Brown, 1939.

———. *The Yes and No of Contemporary Art: An Artist's Evaluation.* Cambridge: Harvard University Press, 1957.

Hellman, Geoffrey T. "Groton, Harvard, and Tahiti." *New Yorker* 12 (May 30, 1936), pp. 20–25.

"Orozco v. Biddle." *Time* 46 (September 24, 1945), p. 46.

Pennigar, Martha. *The Graphic Work of George Biddle.* Washington: Corcoran Gallery of Art, 1979.

Rivas, Guillermo. "The Art of George Biddle." *Mexican Life* 5 (July 1928), pp. 27–30.

Zigrosser, Carl. *The Artist in America: Twenty-Four Close-Ups of Contemporary Printmakers.* New York: Alfred A. Knopf, 1942.

ANTON BRUEHL

Born Hawker, South Australia, 1900. Studies electrical engineering. Emigrates to the U.S., 1919; becomes American citizen, 1940. Studies photography at

tos, Harlem. Recibe una beca Julius Rosenwald para realizar una serie de grabados sobre la mujer negra, 1945; beca renovada, 1946. Viaja a México; se integra al TGP, 1946. Estudia con Francisco Zúñiga en la Escuela de Pintura y Escultura (La Esmeralda). Se casa con el artista mexicano Francisco Mora, 1947. Permanece afiliada al TGP hasta 1966. Profesora de escultura, UNAM, 1958–76. Vive y trabaja en Cuernavaca, México y en la Ciudad de Nueva York.

Fax, Elton C. *Seventeen Black Artists.* Nueva York: Dodd, Mead and Co., 1971.

Lewis, Samella. *The Art of Elizabeth Catlett.* Los Ángeles: Hancraft Studios, 1984.

Meyer, Hannes, ed. *El Taller de Gráfica Popular: doce años de obra artística colectiva.* México: La Estampa Mexicana, 1949.

Prignitz, Helga. *TGP: ein Grafiker-Collectiv in Mexico von 1937–1977.* Berlín: R. Seitz, 1981.

PRESCOTT CHAPLIN

Nace en Boston, 1897. Estudia en Nueva York con George Bellows, William Merritt Chase y Max Bori. Activo como grabador, pintor, escritor y conferencista en Santa Barbara y Los Ángeles, California. Trabaja también como guionista, escenógrafo y titiritero. Establece una escuela de arte que lleva su nombre. Viaja a México y al Caribe a fines de los años veinte. Escribe e ilustra varios libros, entre los que figura *To What Green Altar?*, un relato de sus viajes. Muere en Los Ángeles, 1968.

Chaplin, Prescott. *Mexicans: Twelve Woodcuts.* Prólogo de Rupert Hughes. Seattle: University of Washington Bookstore, 1930.

———. *To What Green Altar?* Los Ángeles: Print Guild International, 1932.

Dailey, Victoria. "The Illustrated Book in California." *Journal of Decorative and Propaganda Arts* 7 (invierno de 1988), págs. 72–87.

Feinblatt, Ebria, y Bruce Davis. *Los Angeles Prints, 1883–1980.* Los Ángeles: Los Angeles County Museum of Art, 1980.

JEAN CHARLOT

Nace en París, 1898. Estudia pintura y muralismo; sirve en la Primera Guerra Mundial. Llega a México, 1921. Trabaja como ayudante de Diego Rivera, 1921–23. Termina su propio fresco en la Escuela Nacional Preparatoria (*Conquista de Tenochtitlán*; 1922) y varios tableros en la Secretaría de Educación Pública, 1923. Trabaja extensamente en

168 Henrietta Shore, *Portrait of Jean Charlot*, c. 1927–28, oil on canvas. Los Angeles County Museum of Art. Purchased with funds provided by Mr. and Mrs. Robert M. Simpson, Mr. and Mrs. Donald W. Crocker, and Mr. and Mrs. Alfredo F. Fernandez.

grabados en madera después de 1921; "redescubre" las estampas populares de José Guadalupe Posada, 1925. Editor de arte de *Mexican Folkways*, 1924–26. Numerosas exposiciones en los Estados Unidos, entre ellas la Pan American Exhibition, Los Ángeles, 1925; The Art Center, Nueva York, 1926; y la ASL, 1930. Trabaja como artista en las excavaciones de la Carnegie Institution of Washington en Chichén Itzá, junto con Lowell Houser y Ann Axtell Morris, 1926–28. Vive en la Ciudad de Nueva York, 1929–49; trabaja como pintor, litógrafo y maestro. Realiza proyectos de mural en los Estados Unidos en el Strauben-Miller Textile High School, Nueva York (1934; destruido); la iglesia de San Cipriano, River Grove, Illinois (1936); la University of Iowa (1939); la oficina de correos de McDonough,

Georgia (1941; TSFA); la University of Georgia (1941–44). Se nacionaliza estadounidense, 1940. Trabaja en México con una beca Guggenheim, 1945–47; hace investigaciones para un libro sobre el muralismo mexicano. Pinta fresco en la University of Hawaii, Manoa; y comienza a vivir permanentemente en Hawaii, 1949. Trabaja en más de 30 proyectos de arte públicos entre 1949 y 1979, entre ellos varios frescos. Muere en Honolulu, 1979.

Charlot, Jean. *El renacimiento del muralismo mexicano, 1920–1925.* México: Editorial Domés, 1985 (primera edición en inglés, 1963).

Clarence White School, New York and New Canaan, Connecticut, 1924–25; teaches at Clarence White School, New York, 1924–26. Works as a free-lance photographer for *Vogue*, *Vanity Fair*, and other Condé Nast publications. Leading advertising photographer, also known for fashion photography and celebrity portraiture; his own process of color photography became a standard in the field in the 1930s. Travels to Mexico, 1932. Exhibition of Mexican photographs held at Delphic Studios, New York, 1933. Runs studio in New York with brother Martin, 1927–66. Died San Francisco, 1982.

"Anton Bruehl and Homer Ellertson: Delphic Studios." *Art News* 32 (October 21, 1933), p. 9.

Bruehl, Anton. *Photographs of Mexico*. New York: Delphic Studios, 1933.

———. *Photographs of Mexico*. Text by Sally Lee Woodall. New York: U.S. Camera Publishing Corp., 1945.

"Bruehl's 'Mexico.'" *Art Digest* 8 (October 1, 1933), p. 19.

"Literary Appraisals: Photographs of Mexico." *Mexican Life* 10 (January 1934), p. 33.

Phillips, Christopher. "Anton Bruehl." In *Contemporary Photographers*, ed. Colin Naylor. Chicago: Saint James Press, 1988, p. 126.

ELIZABETH CATLETT

Born Washington, D.C., 1919. Studies art at Howard University, graduates 1937. Encouraged by drawing instructor James Porter, briefly joins PWAP. Teaches high school, Durham, North Carolina, late 1930s. Enters Iowa State University, studies under Grant Wood; earns M.F.A. in sculpture, 1940. Head of art department, Dillard University, New Orleans, 1940–42. Studies ceramics at Art Institute of Chicago; meets artist Charles White, 1941. Teaches at Hampton Institute, Hampton, Virginia; paints small mural based on Miguel Covarrubias's *Negro Drawings*. To New York; studies lithography at ASL, early 1940s. Administrator and teacher, George Washington Carver School, alternative school for adults, Harlem. Awarded Julius Rosenwald Fellowship to work on series about black women, 1945; fellowship renewed, 1946. Travels to Mexico; joins Taller de Gráfica Popular, 1946. Studies under Francisco Zúñiga at Escuela de Pintura y Escultura (La Esmeralda). Marries Mexican artist Francisco Mora, 1947. Remains affiliated with TGP until 1966. Professor of sculpture, UNAM, 1958–76. Lives and works in Cuernavaca, Mexico, and New York City.

Fax, Elton C. *Seventeen Black Artists*. New York: Dodd, Mead and Co., 1971.

Lewis, Samella. *The Art of Elizabeth Catlett*. Los Angeles: Hancraft Studios, 1984.

Meyer, Hannes, ed. *El Taller de Gráfica Popular: doce años de obra artística colectiva*. Mexico: La Estampa Mexicana, 1949.

Prignitz, Helga. *TGP: ein Grafiker-Collectiv in Mexico von 1937–1977*. Berlin: R. Seitz, 1981.

PRESCOTT CHAPLIN

Born Boston, 1897. Studies in New York under George Bellows, William Merritt Chase, and Max Bori. Active as printmaker, painter, writer, and lecturer in Santa Barbara and Los Angeles, California. Also works as screenwriter, set designer, and puppeteer. Establishes art school bearing his name. Travels to Mexico and the Caribbean, late 1920s. Writes and illustrates several books, including *To What Green Altar?*, an account of his travels. Died Los Angeles, 1968.

Chaplin, Prescott. *Mexicans: Twelve Woodcuts*. Foreword by Rupert Hughes. Seattle: University of Washington Bookstore, 1930.

———. *To What Green Altar?* Los Angeles: Print Guild International, 1932.

Dailey, Victoria. "The Illustrated Book in California." *Journal of Decorative and Propaganda Arts* 7 (Winter 1988), pp. 72–87.

Feinblatt, Ebria, and Bruce Davis. *Los Angeles Prints, 1883–1980*. Los Angeles: Los Angeles County Museum of Art, 1980.

JEAN CHARLOT

Born Paris, 1898. Studies painting and mural techniques; serves in First World War. Arrives in Mexico, 1921. Works as assistant to Diego Rivera, 1921–23. Completes own fresco in Escuela Nacional Preparatoria (*The Conquest of Tenochtitlán*; 1922) and several fresco panels in Secretaría de Educación Pública, 1923. Works extensively in woodcut after 1921; "rediscovers" the popular prints of José Guadalupe Posada, 1925. Art editor of *Mexican Folkways*, 1924–26. Numerous exhibits in the United States, including Pan American Exhibition, Los Angeles, 1925; Art Center, New York, 1926; and ASL, 1930. Works as artist for Carnegie Institution of Washington's excavations at Chichén Itzá, together with Lowell Houser and Ann Axtell Morris, 1926–28. Lives in

———. *An Artist on Art: Collected Essays of Jean Charlot.* Honolulu University Press of Hawaii, 1972.

Jean Charlot: A Retrospective. Honolulu: University of Hawaii Art Gallery, 1990.

ALSON SKINNER CLARK

Nace en Chicago, 1876. Pintor, ilustrador, artesano y maestro. Estudia en el Art Institute of Chicago, 1893; en la Chase School of Art, Nueva York, 1897–99; en París con James McNeill Whistler y Lucien Simon, 1900–1901. Recibe medallas de bronce en la St. Louis Exposition (1904) y la Panama-Pacific Exposition, San Francisco (1915). Hace varios viajes a México, 1922, 1923, 1931. Visita Cuernavaca; pinta una vista de la casa del Embajador Morrow. Miembro, Chicago Society of Artists, California Artists Association. Realiza murales en el Carthay Circle Theater, Los Ángeles, y el First Trust Bank Building, Pasadena, California. Profesor, Occidental College, Eagle Rock, California. Muere en Pasadena, 1949.

Anderson, Antony. "Color of Mexico in Clark Pictures." *Los Angeles Times* (18 de enero de 1925), sección 3, p. 34.

"Kissed by Wind and Sun." *Art Digest* 6 (15 de enero de 1932), p. 19.

M.U.S. "Alson Skinner Clark, Artist." *California Southland* 9 (marzo de 1927), págs. 28–29.

"News from Mexico City." *Los Angeles Times* (15 de julio de 1923), sección 3, p. 38.

Stern, Jean. *Alson S. Clark.* Los Angeles: Peterson Publishing Co., 1983.

HOWARD COOK

Nace en Springfield, Massachusetts, 1901. Estudia en la ASL con Andrew Dasburg, Maurice Sterne y Wallace Morgan, 1919–21. Trabaja como ilustrador comercial y fotograbador. Viaja extensamente en los años veinte; realiza aguafuertes por primera vez en el estudio de Thomas Handforth, París, 1925. Hace sus primeros grabados en madera en Maine, 1926; trabaja como ilustrador para *Survey Graphic, Century* y *Forum.* Viaja al Suroeste de los Estados Unidos para terminar ilustraciones para *Death Comes for the Archbishop*, de Willa Cather, 1926–27. Conoce a la artista Barbara Latham en Taos, donde establece su hogar permanente. Realiza numerosos paisajes urbanos en Nueva York a fines de los años veinte. Recibe una beca Guggenheim: viaja a México para estudiar la técnica del fresco, 1932. Termina un mural en el Hotel Taxqueño, Taxco, así como numerosos grabados en madera, tableros portátiles al fresco y dibujos. Expone sus obras mexicanas en la Weyhe Gallery, Nueva York, 1934. Recibe una segunda beca Guggenheim para viajar por el sur de los Estados Unidos y Tejas, 1934. Termina frescos en la corte de justicia de Springfield, Massachusetts; la oficina de correos y la corte de justicia (*Steel Industry;* 1936, TSFA) de Pittsburgh; y la oficina de correos de San Antonio (*San Antonio's Importance in Texas History;* 1939, TSFA). También termina una serie de tableros al temple para la oficina de correos de Corpus Christi, Tejas (*The Sea, Port Activities and Harbor Fisheries,* y *The Land: Agriculture, Mineral Resources and Ranching;* 1941, TSFA). Muere en Taos, 1980.

Cook, Howard. "The Road from Prints to Frescoes." *Magazine of Art* 35 (enero de 1942), págs. 4–10+.

"Cook, Back from Mexico, Shows Frescoes." *Art Digest* 8 (1° de marzo de 1934), p. 9.

Duffy, Betty y Douglas. *The Graphic Work of Howard Cook.* Ensayo de Janet A. Flint. Bethesda, Maryland: Bethesda Art Gallery, 1984.

Zigrosser, Carl. *The Artist in America: Twenty-Four Close-Ups of Contemporary Printmakers.* Nueva York: Alfred A. Knopf, 1942.

———. "Howard Cook." *New Mexico Quarterly Review* 20 (primavera de 1950), págs. 21–27.

MIGUEL COVARRUBIAS

Nace en la Ciudad de México, 1904. Comienza trabajando como caricaturista para la prensa mexicana, 1920. Ilustra *Método de Dibujo,* de Adolfo Best Maugard, 1923. Por medio del crítico mexicano José Juan Tablada, obtiene un trabajo en el Consulado de México, Nueva York, 1923. Trabaja como caricaturista para *Vanity Fair,* 1924–36; y *The New Yorker,* 1924–50. Comienza su serie de las "Impossible Interviews" para *Vanity Fair,* 1931. Publica una colección de caricaturas, *The Prince of Wales and Other Famous Americans,* 1925. Comienza a hacer bocetos de la vida en Harlem, mediados de los años veinte; publica *Negro Drawings,* 1929. Trabaja también en el mundo del teatro en Nueva York como escenógrafo y diseñador de vestuario. Viaja a París, 1926. Se casa con la bailarina Rose Rolando (Rosamonde Cowan Ruelas); viaja a Bali, 1930. Segunda visita a Bali, 1934; publica e ilustra su relato etnográfico de la cultura balinesa, *The Island of Bali,* 1937. Viaja a México para comenzar sus investigaciones sobre la sociedad y la

New York City, 1929–49; works as painter, lithographer, and teacher. Mural projects in U.S. include Strauben-Miller Textile High School, New York (1934; destroyed); San Cipriano Church, River Grove, Illinois (1936); University of Iowa (1939); McDonough, Georgia, post office (1941, TSFA); University of Georgia (1941–44). Becomes American citizen, 1940. Works in Mexico on Guggenheim Fellowship, 1945–47; researches book on Mexican muralism. Paints fresco at University of Hawaii, Manoa, and begins living permanently in Hawaii, 1949. Works on over 30 public art projects from 1949 to 1979, including several frescoes. Died Honolulu, 1979.

Charlot, Jean. *The Mexican Mural Renaissance, 1920–1925.* New Haven: Yale University Press, 1963.
———. *An Artist on Art: Collected Essays of Jean Charlot.* Honolulu: University Press of Hawaii, 1972.
Jean Charlot: A Retrospective. Honolulu: University of Hawaii Art Gallery, 1990.

ALSON SKINNER CLARK

Born Chicago, 1876. Painter, illustrator, craftsman, and teacher. Studies at Art Institute of Chicago, 1893; at Chase School of Art, New York, 1897–99; in Paris under James McNeill Whistler and

169 Alson Skinner Clark, *Street Corner, Mexico City*, 1923, oil on wood-pulp board. The Buck Collection, Laguna Hills, California. (16)

Lucien Simon, 1900–1901. Awarded bronze medals at St. Louis Exposition (1904) and Panama-Pacific Exposition, San Francisco (1915). In Mexico on various trips, 1922, 1923, 1931. Visits Cuernavaca; paints home of Ambassador Morrow. Member, Chicago Society of Artists, California Artists Association. Paints murals at Carthay Circle Theater, Los Angeles, and First Trust Bank Building, Pasadena, California. Teaches Occidental College, Eagle Rock, California. Died Pasadena, 1949.

Anderson, Antony. "Color of Mexico in Clark Pictures." *Los Angeles Times* (January 18, 1925), section 3, p. 34.
"Kissed by Wind and Sun." *Art Digest* 6 (January 15, 1932), p. 19.
M.U.S. "Alson Skinner Clark, Artist." *California Southland* 9 (March 1927), pp. 28–29.
"News from Mexico City." *Los Angeles Times* (July 15, 1923), section 3, p. 38.
Stern, Jean. *Alson S. Clark.* Los Angeles: Peterson Publishing Co., 1983.

HOWARD COOK

Born Springfield, Massachusetts, 1901. Studies at ASL with Andrew Dasburg, Maurice Sterne, Wallace Morgan, 1919–21. Works as commercial illustrator and photoengraver. Extensive travel in 1920s; first works in etching at Thomas Handforth's studio, Paris, 1925. First woodcuts done in Maine, 1926; works as illustrator for *Survey Graphic, Century,* and *Forum.* Travels to American Southwest to complete illustrations for Willa Cather's *Death Comes for the Archbishop,* 1926–27. Meets artist Barbara Latham in Taos, which he makes his permanent home. Completes numerous views of urban landscapes in New York in late 1920s. Guggenheim Fellow: travels to Mexico to study fresco techniques, 1932. Completes mural in Hotel Taxqueño, Taxco, as well as numerous woodcuts, portable fresco pan-

cultura en el sur de México, 1939; escribe e ilustra *Mexico South: The Isthmus of Tehuantepec*, publicado en 1946. Pinta seis mapas representando las culturas del Pacífico para la Golden Gate International Exposition, 1940. Sirve de curador para la sección de arte moderno para *Veinte siglos de arte mexicano*, Museum of Modern Art, Nueva York, 1940. Se muda nuevamente a México, 1942. Comienza estudios sobre el arte prehispánico de México; trabaja como arqueólogo en el sitio preclásico de Tlatilco. Reúne una amplia colección de arte prehispánico. Realiza murales para el Hotel del Prado (1947; destruido) y el Museo de Artes e Industrias Populares (1951). Dirige el Departamento de Danza, Instituto Nacional de Bellas Artes, 1950–52. Publica obras importantes sobre el arte indígena de las Américas. Muere en la Ciudad de México, 1957.

Covarrubias, Miguel. *Indian Art of Mexico and Central America*. Nueva York: Alfred A. Knopf, 1957.

———. *Mexico South: The Isthmus of Tehuantepec*. Nueva York: Alfred A. Knopf, 1946.

———. *The Prince of Wales and Other Famous Americans*. Nueva York: Alfred A. Knopf, 1925.

Cox, Beverly J. *Miguel Covarrubias Caricatures*. Washington: Smithsonian Institution Press, 1985.

García Noriega, Lucía, ed. *Miguel Covarrubias: Homenaje*. México: Centro Cultural/Arte Contemporáneo, 1987.

ANDREW DASBURG

Nace en París, Francia, 1887. Después de la muerte de su padre, la familia se instala en Alemania, 1889. Emigra a los Estados Unidos, 1892. Estudia en la ASL, con Kenyon Cox, Frank Vincent DuMond y Robert Henri, 1902–4. Regresa a París, conoce a Matisse, Picasso, Leo y Gertrude Stein, 1909–10. Expone en el Armory Show, Nueva York, 1913. Realiza sus primeras pinturas casi abstractas; conoce a Mabel Dodge Luhan y John Reed, 1913. Regresa a París, verano de 1914. Expone en el MacDowell Club, Nueva York, 1915. Primer viaje a Taos, Nuevo México, 1918; comienza a reunir y vender artefactos indios e hispanoamericanos. Vive y trabaja en Taos, la Ciudad de Nueva York y en Woodstock, Nueva York, 1920–33. Se nacionaliza estadounidense, 1922. Funda la Spanish and Indian Trading Company (con B. J. O. Nordfeldt, Witter Bynner y otros), 1926. Viaja a Puerto Rico, 1928. Recibe una beca Guggen-

170 Howard Cook, *Mexican Interior*, 1933, etching. Yale University Art Gallery, New Haven, Connecticut. Gift of Mrs. Isabelle Hollister Tuttle for the Emerson Tuttle Memorial Collection. (51)

heim para estudiar el muralismo en México, donde pasa tres meses; vive en Taxco casi todo el tiempo, 1932. Se hace residente permanente de Taos, 1933. Firma la petición protestando contra la destrucción del mural de Rivera en el Rockefeller Center, 1934. Numerosas exposiciones, entre ellas las del Dallas Museum of Fine Arts (1957), la American Federation of Arts (1959), el Art Museum of the University of New Mexico (1979). Trabaja principalmente en litografías en los años setenta. Muere en Talpa, Nuevo México, 1979.

Brook, Alexander. "Andrew Dasburg." *Arts* 6 (julio de 1924), págs. 18–26.

Coke, Van Deren. *Andrew Dasburg*. Albuquerque: University of New Mexico Press, 1979.

Dasburg, Andrew. "Cubism: Its Rise and Influence." *Arts* 4 (noviembre de 1923), págs. 278–84.

Reich, Sheldon. *Andrew Dasburg: His Life and Art*. Lewisburg, Pennsylvania: Bucknell University Press, 1989.

JUAN DE'PREY

Nace en San Juan, Puerto Rico, 1904. Artista autodidacta. Trabaja como pescador, estibador, ingresa a la marina mercante. Se establece en Nueva York, 1929. Funda el Pro-Art Group, de corta duración, con el artista mexicano Miguel Ángel de León, 1934; el grupo intenta introducir el arte latinoamericano

els, and drawings. Exhibits Mexican works at Weyhe Gallery, New York, 1934. Awarded second Guggenheim grant to travel through American South and Texas, 1934. Completes frescoes at Springfield, Massachusetts, courthouse; Pittsburgh post office and courthouse (*Steel Industry*; 1936, TSFA); and San Antonio post office (*San Antonio's Importance in Texas History*; 1939, TSFA). Also completes series of tempera panels for Corpus Christi, Texas, post office (*The Sea, Port Activities and Harbor Fisheries*, and *The Land: Agriculture, Mineral Resources and Ranching*; 1941, TSFA). Died Taos, 1980.

Cook, Howard. "The Road from Prints to Frescoes." *Magazine of Art* 35 (January 1942), pp. 4–10+.

"Cook, Back from Mexico, Shows Frescoes." *Art Digest* 8 (March 1, 1934), p. 9.

Duffy, Betty and Douglas. *The Graphic Work of Howard Cook.* Essay by Janet A. Flint. Bethesda, Maryland: Bethesda Art Gallery, 1984.

Zigrosser, Carl. *The Artist in America: Twenty-Four Close-Ups of Contemporary Printmakers.* New York: Alfred A. Knopf, 1942.

———. "Howard Cook." *New Mexico Quarterly Review* 20 (Spring 1950), pp. 21–27.

MIGUEL COVARRUBIAS

Born Mexico City, 1904. Begins working as caricaturist for Mexican press, 1920. Illustrates Adolfo Best Maugard's *Método de dibujo*, 1923. Through Mexican critic José Juan Tablada, obtains work at Mexican consulate, New York, 1923. Works as caricaturist for *Vanity Fair*, 1924–36; and *The New Yorker*, 1925–50. Begins series of "Impossible Interviews" for *Vanity Fair*, 1931. Publishes a collection of caricatures, *The Prince of Wales and Other Famous Americans*, 1925. Begins working on sketches of Harlem life, mid-1920s; publishes *Negro Drawings*, 1929. Also works in New York theater world as set and costume designer. Travels to Paris, 1926. Marries dancer Rose Rolando (Rosamonde Cowan Ruelas); travels to Bali, 1930. Second visit to Bali, 1934; publishes and illustrates his ethnographic account of Balinese culture, *The Island of Bali*, 1937. Travels to Mexico to begin research on society and culture in southern Mexico, 1939; writes and illustrates *Mexico South: The Isthmus of Tehuantepec*, published in 1946. Paints six maps depicting cultures of the Pacific for Golden Gate International Exposition, 1940. Curates section of modern art for *Twenty Centuries of Mexican Art*, Museum of Modern Art, New York, 1940. Moves back to Mexico, 1942. Begins studies of Precolumbian art of Mexico; works as archaeologist at Preclassic site of Tlatilco. Builds an extensive collection of Precolumbian art. Completes murals for Hotel del Prado (1947; destroyed) and Museo de Artes e Industrias Populares (1951). Heads Department of Dance, Instituto Nacional de Bellas Artes, 1950–52. Publishes major works on indigenous art of the Americas. Died Mexico City, 1957.

Covarrubias, Miguel. *Indian Art of Mexico and Central America.* New York: Alfred A. Knopf, 1957.

———. *Mexico South: The Isthmus of Tehuantepec.* New York: Alfred A. Knopf, 1946.

———. *The Prince of Wales and Other Famous Americans.* New York: Alfred A. Knopf, 1925.

Cox, Beverly J. *Miguel Covarrubias Caricatures.* Washington: Smithsonian Institution Press, 1985.

García Noriega, Lucía, ed. *Miguel Covarrubias: Homenaje.* Mexico: Centro Cultural/Arte Contemporáneo, 1987.

ANDREW DASBURG

Born Paris, France, 1887. After death of father, family moves to Germany, 1889. Emigrates to U.S., 1892. Studies at ASL, under Kenyon Cox, Frank Vincent DuMond, and Robert Henri, 1902–4. Returns to Paris, meets Matisse, Picasso, Leo and Gertrude Stein, 1909–10. Exhibits at Armory Show, New York, 1913. Paints first near-abstract paintings; meets Mabel Dodge Luhan and John Reed, 1913. To Paris, summer of 1914. Exhibits at MacDowell Club, New York, 1915. First trip to Taos, New Mexico, 1918; begins collecting and selling Indian and Spanish-American artifacts. Lives and works in Taos, New York City, and Woodstock, New York, 1920–33. Becomes naturalized citizen of U.S., 1922. Founds Spanish and Indian Trading Company (with B. J. O. Nordfeldt, Witter Bynner, and others), 1926. Travels to Puerto Rico, 1928. Awarded Guggenheim Fellowship to study mural painting in Mexico; spends three months there, mostly in Taxco, 1932. Becomes permanent resident of Taos, 1933. Signs petition protesting destruction of Rivera's Rockefeller Center mural, 1934. Numerous exhibitions, including Dallas Museum of Fine Arts (1957), American Federation of Arts (1959), Art Museum of the University of New Mexico (1979). Works largely on lithographs in 1970s. Died Talpa, New Mexico, 1979.

a Nueva York. Más tarde, con Orencio Miras, funda el Latin American Art Group of New York City, que auspicia exposiciones al aire libre en Nueva York, 1939. Su obra es expuesta en el Whitney Museum of American Art, 1940, y la Eighth Street Gallery, Nueva York, 1941. Tres exposiciones individuales en la Galerie St. Etienne, Nueva York, en los años cuarenta. Pinta murales en la Universidad de Puerto Rico y en el Mt. Holyoke College, Massachusetts. Muere en Brooklyn Heights, Nueva York, 1962.

Bloch, Peter. *Painting and Sculpture of the Puerto Ricans.* Nueva York: Plus Ultra, 1978.

Exposición de Pinturas de Juan De'Prey. Río Piedras: Universidad de Puerto Rico, 1947.

M.R. "Juan De'Prey in First Official Show." *Art Digest* 18 (15 de mayo de 1944), p. 11.

"The Passing Shows: Juan De'Prey." *Art News* 43 (15–31 de mayo de 1944), p. 19.

"Pintor Boricua Expone Obras en Urbe." *El Mundo* (San Juan) (21 de abril de 1955), p. 21.

FREDERICK K. DETWILLER

Nace en Easton, Pennsylvania, 1882. Obtiene título en leyes del Lafayette College, 1904. Trabaja brevemente como abogado, entonces entra a la Columbia University, Nueva York, para estudiar arte y arquitectura. Estudia también en la Académie Colorossi, París, y el Istituto di Belle Arti, Florencia. Regresa a los Estados Unidos, 1914. Director, Salons of America, 1922–25. Trabaja con los indios nimpkesh en Alert Bay, Columbia Británica, como artista invitado de la Canadian Pacific Railway Company, 1938. Exposiciones en las Argent Galleries, Nueva York (1936); el Lotus Club, Nueva York (1951) y William A. Farnsworth Library and Art Museum, Rockland, Maine (1953). Miembro de numerosas organizaciones profesionales y de artistas, entre ellas la Society of Independent Artists. Muere en la Ciudad de Nueva York, 1953.

"Frederick Detwiller." *Art News* 32 (11 de noviembre de 1933), p. 8.

Oldach, Dorothy M. *Frederick Knecht Detwiller.* Number Four of a Series of Folders on Contemporary Artists. Brooklyn: Globe Crayon Co., 1939.

"Watts Writes in Defiance, Mumford in Appreciation of Orozco." *Art Digest* 9 (15 de octubre de 1934), p. 8.

OLIN DOWS

Nace en Irvington-on-Hudson, Nueva York, 1904. Estudia en la Harvard University; la Yale School of Fine Arts con C. K. Chatterton, Eugene Savage y E. C. Taylor. Miembro, National Society of Mural Painters; Washington Artists Guild; WPA. Viaja a México, 1933. Trabaja como administrador de la TSFA; forma parte del jurado de la Forty-Eight States Competition para seleccionar muralistas para las oficinas de correos, 1939. Realiza murales al óleo sobre tela para las oficinas de correos en Hyde Park (*Professions and Industries of Hyde Park*; 1939, TSFA) y Rhinebeck, Nueva York (1940, TSFA). Expone en la Phillips Gallery Studio House, Washington, D.C., 1938. Enviado como artista corresponsal a Europa durante la Segunda Guerra Mundial. Muere en Rhinebeck, Nueva York, 1981.

Dows, Olin. "The New Deal's Treasury Art Programs: A Memoir." En Francis O'Connor, ed. *The New Deal Art Projects: An Anthology of Memoirs.* Washington: Smithsonian Institution Press, 1972.

Park, Marlene, y Gerald E. Markowitz. *Democratic Vistas: Post Offices and Public Art in the New Deal.* Filadelfia: Temple University Press, 1984.

CAROLINE DURIEUX

Nace Caroline Wogan en Nueva Orleáns, 1896. Estudia en el Newcomb College, Tulane University, obteniendo títulos en diseño y educación del arte; estudia en la Pennsylvania Academy of Fine Arts con Henry McCarter y Arthur B. Carles, 1918–20. Acompaña a su esposo, Pierre Durieux, negociante de exportación e importación, a La Habana (1920–26) y después a la Ciudad de México (1926–37). Alentada por Carl Zigrosser de la Weyhe Gallery en Nueva York para comenzar a trabajar en litografía a principios de los años treinta. Su primera exposición individual de pinturas al óleo, litografías y dibujos tuvo lugar en la Galería Central de Arte en la Ciudad de México, 1934. Regresa a Nueva Orleáns, 1937; trabaja como directora regional de la WPA, proporcionando ilustraciones para una guía de la WPA sobre Luisiana. Inventa nuevos procesos de grabado, entre los que figuran el grabado de electrones y una versión mejorada del proceso "cliché verre." Enseña en el Newcomb College. Profesora en la Louisiana State University, 1973 hasta su jubilación. Muere en Nueva Orleáns, 1989.

Beals, Carleton. "The Art of Caroline Durieux." *Mexican Life* 8 (julio de 1932), págs. 23–26.

Brook, Alexander. "Andrew Dasburg."
 Arts 6 (July 1924), pp. 18–26.
Coke, Van Deren. *Andrew Dasburg.* Al-
 buquerque: University of New
 Mexico Press, 1979.
Dasburg, Andrew. "Cubism: Its Rise
 and Influence." *Arts* 4 (November
 1923), pp. 278–84.
Reich, Sheldon. *Andrew Dasburg: His
 Life and Art.* Lewisburg, Pennsyl-
 vania: Bucknell University Press,
 1989.

JUAN DE'PREY

Born San Juan, Puerto Rico, 1904. Self-
taught artist. Works as fisherman, long-
shoreman, joins merchant marine.
Moves to New York, 1929. Founds
short-lived Pro-Art Group with Mexican
artist Miguel Ángel de León, 1934;
group intends to introduce Latin Ameri-
can art to New York. Later, with Oren-
cio Miras, founds the Latin American
Art Group of New York City, which
sponsors open-air exhibit in New York,
1939. Work shown at Whitney Museum
of American Art, 1940; Eighth Street
Gallery, New York, 1941. Three one-
man exhibitions at Galerie St. Etienne,
New York, in 1940s. Paints murals at
University of Puerto Rico and Mt.
Holyoke College, Massachusetts. Died
Brooklyn Heights, New York, 1962.

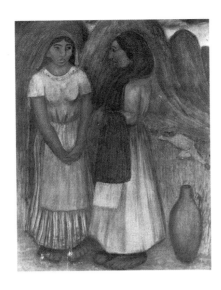

171 Juan De'Prey, *Two Women with Jug,*
c. 1929, oil on canvas. Collection Spencer
Throckmorton, New York. (26)

Bloch, Peter. *Painting and Sculpture of
 the Puerto Ricans.* New York: Plus
 Ultra, 1978.
Exposición de Pinturas de Juan De'Prey.
 Río Piedras: Universidad de Puerto
 Rico, 1947.
M.R. "Juan De'Prey in First Official
 Show." *Art Digest* 18 (May 15,
 1944), p. 11.
"The Passing Shows: Juan De'Prey." *Art
 News* 43 (May 15–31, 1944),
 p. 19.
"Pintor Boricua Expone Obras en Urbe."
 El Mundo (San Juan) (April 21,
 1955), p. 21.

FREDERICK K. DETWILLER

Born Easton, Pennsylvania, 1882. Earns
law degree at Lafayette College, 1904.
Works briefly as lawyer, then enters Co-
lumbia University, New York, to study
art and architecture. Also studies at
Académie Colorossi, Paris, and Istituto
di Belle Arti, Florence. Returns to
U.S., 1914. Director, Salons of Amer-
ica, 1922–25. Works among Nimpkesh
Indians, Alert Bay, British Columbia,
as guest artist of Canadian Pacific Rail-
way Company, 1938. Exhibitions at Ar-
gent Galleries, New York (1936); Lotus
Club, New York (1951); and William A.
Farnsworth Library and Art Museum,
Rockland, Maine (1953). Member of
numerous professional and artists' orga-
nizations, including Society of Indepen-
dent Artists. Died New York City, 1953.

"Frederick Detwiller." *Art News* 32 (No-
 vember 11, 1933), p. 8.
Oldach, Dorothy M. *Frederick Knecht
 Detwiller.* Number Four of a Series
 of Folders on Contemporary Art-
 ists. Brooklyn: Globe Crayon Co.,
 1939.
"Watts Writes in Defiance, Mumford in
 Appreciation of Orozco." *Art Di-
 gest* 9 (October 15, 1934), p. 8.

OLIN DOWS

Born Irvington-on-Hudson, New York,
1904. Studied at Harvard University; at
Yale School of Fine Arts under C. K.
Chatterton, Eugene Savage, and E. C.
Taylor. Member, National Society of
Mural Painters; Washington Artists
Guild; WPA. Travels to Mexico, 1933.
Works as TSFA administrator; serves on
jury for Forty-Eight States Competition
to select muralists for post offices, 1939.
Paints oil-on-canvas murals for post of-
fices in Hyde Park (*Professions and In-
dustries of Hyde Park*; 1939, TSFA) and
Rhinebeck, New York (1940, TSFA).
Exhibits at Phillips Gallery Studio
House, Washington, D.C., 1938. Sent
as artist-correspondent to Europe during
World War II. Died Rhinebeck, New
York, 1981.

172 Diego Rivera, *Portrait of Caroline Durieux*, 1929, oil on canvas. Collection Charles W. Durieux, on extended loan to Louisiana State University Museum of Art, Baton Rouge.

Brenner, Anita. "Caroline Durieux." *Mexican Life* 10 (mayo de 1934), págs. 28–30.

Cox, Richard. *Caroline Durieux: Lithographs of the Thirties and Forties.* Baton Rouge: Louisiana State University Press, 1977.

Pennington, Estill Curtis. *Downriver: Currents of Style in Louisiana Painting, 1800–1950.* Nueva Orleáns: Pelican Publishing Co., 1990.

Retif, Earl. "Caroline Wogan Durieux 1896–1989: Premiere Printmaker." *Newcomb under the Oaks* 14 (primavera de 1990), págs. 18–19.

Rivas, Guillermo. "The Naturalism of Caroline Durieux." *Mexican Life* 11 (enero de 1935), págs. 26–28.

Zigrosser, Carl. *The Artist in America: Twenty-Four Close-Ups of Contemporary Printmakers.* Nueva York: Alfred A. Knopf, 1942.

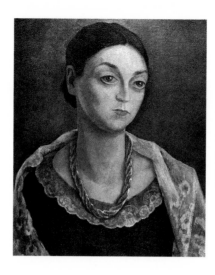

———. *Caroline Durieux: 43 Lithographs and Drawings.* Baton Rouge: Louisiana State University Press, 1949.

JAMES D. EGLESON

Nace en Capellon, Quebec, 1907. Miembro, American Artists' Congress, United American Artists, WPA. Trabaja como ayudante de Orozco en el Hospicio Cabañas, Guadalajara, c. 1936–37. Su obra se expone en la New York World's Fair, 1939. Regresa a los Estados Unidos; realiza murales en el Swarthmore College; la oficina de correos de Marysville, Ohio (*The Farmer;* 1940, TSFA); y el Smith Turner Memorial Building, Terre Haute, Indiana.

Egleson, James D. "José Clemente Orozco." *Parnassus* 12 (noviembre de 1940), págs. 5–10.

Meyer, Hannes, ed. *El Taller de Gráfica Popular: doce años de obra artística colectiva.* México: La Estampa Mexicana, 1949.

Prignitz, Helga. *TGP: ein Grafiker-Collectiv in Mexico von 1937–1977.* Berlín: R. Seitz, 1981.

LAURA GILPIN

Nace en Austin Bluffs, Colorado, 1891. Permanece en la escuela en los Estados Unidos mientras su padre trabaja como administrador de minas en Durango, México, 1901–2. Experimenta con autocromos en Colorado Springs, 1908. Estudia fotografía en la Clarence White School, Nueva York, 1916–18. Comienza a tomar fotografías de paisajes del oeste; trabaja como fotógrafa comercial y retratista en Colorado, 1918. Afiliada a la Broadmoor Art Academy, Colorado Springs, después de 1919. Va a Europa, 1922. Exposición individual en The Art Center, Nueva York, 1924. Comienza a tomar fotografías en Mesa Verde y pueblos, 1924–25. Diseña y publica folletos turísticos y tarjetas postales a fines de los años veinte. Saca fotografías de los navajo, 1930–33. Viaja a Yucatán en 1932; sus fotografías de Yucatán se exponen por todos los Estados Unidos a través de 1934. Toma fotografías de la arquitectura colonial de Nuevo México, 1937. Publica *The Pueblos: A Camera Chronicle*, 1941. Fotógrafa de publicidad para la Boeing Corporation en Wichita, Kansas, 1942–44. Se instala en Santa Fe, 1945. Segundo viaje a México: va a la Ciudad de México y a Yucatán, toma fotografías en Chichén Itzá y Uxmal; comienza documentación fotográfica de la región fronteriza del Río Bravo, 1946. *Temples in Yucatan* publicado, 1948. *The Rio Grande: River of Destiny* publicado, 1949. Miembro activo del Indian Arts Fund, 1947–72. *The Enduring Navaho* publicado en 1968 después de dieciocho años de investigación y trabajo. Encuentra más éxito crítico y comercial en los años setenta, continúa tomando fotografías de los navajo. Muere en Santa Fe, 1979.

"Distinguidos Turistas Norteamericanos en Mérida." *Diario del Sureste* (Mérida) (3 de abril de 1932).

"Exposición de Arte Fotográfico en Nuestro Museo." *Diario del Sureste* (Mérida) (febrero de 1949).

Gilpin, Laura. *Temples in Yucatan: A Camera Chronicle of Chichen Itza.* Nueva York: Hastings House, 1948.

Dows, Olin. "The New Deal's Treasury Art Programs: A Memoir." In Francis O'Connor, ed., *The New Deal Art Projects: An Anthology of Memoirs*. Washington: Smithsonian Institution Press, 1972.

Park, Marlene, and Gerald E. Markowitz. *Democratic Vistas: Post Offices and Public Art in the New Deal*. Philadelphia: Temple University Press, 1984.

CAROLINE DURIEUX

Born Caroline Wogan in New Orleans, 1896. Studies at Newcomb College, Tulane University, earning degrees in design and art education; studies at Pennsylvania Academy of Fine Arts under Henry McCarter and Arthur B. Carles, 1918–20. Accompanies husband, Pierre Durieux, an export-import businessman, to Havana (1920–26) and then Mexico City (1926–37). Encouraged by Carl Zigrosser of the Weyhe Gallery in New York to begin working in lithography in the early 1930s. First solo exhibition of oil paintings, lithographs, and drawings held at the Central Art Gallery in Mexico City, 1934. Returns to New Orleans, 1937; works as regional director of the WPA, providing illustrations for a WPA guide to Louisiana. Develops new

printing processes, including electron printing and improved version of cliché verre process. Teaches at Newcomb College. Professor at Louisiana State University, 1973 until retirement. Died New Orleans, 1989.

Beals, Carleton. "The Art of Caroline Durieux." *Mexican Life* 8 (July 1932), pp. 23–26.

Brenner, Anita. "Caroline Durieux." *Mexican Life* 10 (May 1934), pp. 28–30.

Cox, Richard. *Caroline Durieux: Lithographs of the Thirties and Forties*. Baton Rouge: Louisiana State University Press, 1977.

Pennington, Estill Curtis. *Downriver: Currents of Style in Louisiana Painting, 1800–1950*. New Orleans: Pelican Publishing Co., 1990.

Retif, Earl. "Caroline Wogan Durieux 1896–1989: Premiere Printmaker." *Newcomb under the Oaks* 14 (Spring 1990), pp. 18–19.

Rivas, Guillermo. "The Naturalism of Caroline Durieux." *Mexican Life* 11 (January 1935), pp. 26–28.

Zigrosser, Carl. *The Artist in America: Twenty-Four Close-Ups of Contemporary Printmakers*. New York: Alfred A. Knopf, 1942.

———. *Caroline Durieux: 43 Lithographs and Drawings*. Baton Rouge: Louisiana State University Press, 1949.

JAMES D. EGLESON

Born Capellon, Quebec, 1907. Member, American Artists' Congress, United American Artists, WPA. Works as assistant to Orozco at Hospicio Cabañas, Guadalajara, c. 1936–37. Guest artist, Taller de Gráfica Popular, Mexico City, 1938. Work exhibited at New York World's Fair, 1939. Returns to U.S.; paints murals at Swarthmore College; Marysville, Ohio, post office (*The Farmer*; 1940, TSFA); and Smith Turner Memorial Building, Terre Haute, Indiana.

Egleson, James D. "José Clemente Orozco." *Parnassus* 12 (November 1940), pp. 5–10.

Meyer, Hannes, ed. *El Taller de Gráfica Popular: doce años de obra artística colectiva*. Mexico: La Estampa Mexicana, 1949.

Prignitz, Helga. *TGP: ein Grafiker-Collectiv in Mexico von 1937–1977*. Berlin: R. Seitz, 1981.

LAURA GILPIN

Born Austin Bluffs, Colorado, 1891. Remains in school in U.S. while father works as mine manager in Durango, Mexico, 1901–2. Experiments with autochromes in Colorado Springs, 1908. Studies photography at Clarence White School, New York, 1916–18. Begins photographing western landscapes; works as a commercial photographer and portraitist in Colorado, 1918. Affiliated with the Broadmoor Art Academy, Colorado Springs, after 1919. To Europe, 1922. Solo exhibition at The Art Center, New York, 1924. Begins photographing at Mesa Verde and pueblos, 1924–25. Designs and publishes travel booklets and postcards, late 1920s–1930s. Photographs the Navaho, 1930–33. Travels to Yucatan in 1932; photographs of Yucatan exhibited throughout U.S. through 1934. Photographs colonial architecture of New Mexico, 1937. Publishes *The Pueblos: A Camera Chronicle*, 1941. Publicity photographer for Boeing Corporation in Wichita, Kansas, 1942–44. Moves to Santa Fe, 1945. Second trip to Mexico: to Mexico City and Yucatan, photographs at Chichén Itzá and Uxmal; begins photographic documentation of Rio Grande and border region, 1946. *Temples in Yucatan* published, 1948. *The Rio Grande: River of Destiny* pub-

Sandweiss, Martha A. *Laura Gilpin: An Enduring Grace.* Fort Worth: Amon Carter Museum, 1986.

HENRY T. GLINTENKAMP

Nace en Augusta, Nueva York, 1887. Estudia en la NAD, 1903–6 y en la New York School of Art con Robert Henri, 1906–8. Insatisfecho con el academicismo de la National Academy, expone con los *Independents* (1910) y en el Armory Show (1913). Colabora como ilustrador para la revista izquierdista *The Masses*, 1913–17. Huye a la Ciudad de México para evadir el servicio militar, 1917. Trabaja en la página en inglés de *El Heraldo de México*; termina grabados en madera y bocetos de la vida callejera, 1917–20. Viaja a Europa, 1921. Regresa a México; expone grabados en The Aztec Land, Ciudad de México, 1926. Publica un libro de grabados en madera, 1932; colabora con ilustraciones en numerosas revistas estadounidenses entre las que figuran *The Dial, Communist International* y *The New Masses*. Regresa a Nueva York, 1934. Enseña en la John Reed Club School of Art y la New York School of Fine and Industrial Art. Se integra a la WPA; firma la petición protestando contra la destrucción del mural de Rivera en Rockefeller Center, 1934. Miembro activo del American Artists' Congress, 1936; sirve después como secretario y presidente. Sirve también en la redacción de *Art Front.* Muere en la Ciudad de Nueva York, 1946.

Glintenkamp, H. "Old Mexico: Four Wood Blocks." *Forum* 80 (octubre de 1928), págs. 558–62.

"Hendrik Glintenkamp." *Ars* 1 (abril de 1942), págs. 66–70.

Hendrik Glintenkamp (1887–1987): un dibujante norteamericano en México, 1917–1920. México: Museo Estudio Diego Rivera, 1987.

Henry Glintenkamp: Ash Can Years to Expressionism, Paintings and Drawings, 1908–1939. Nueva York: Graham Gallery, 1981.

Prigohzy, Ida E. "H. Glintenkamp: Wanderer in Woodcuts." *Creative Art* 10 (marzo de 1932), págs. 209–12.

Rivas, Guillermo. "A Chromous Mexican Symphony." *Mexican Life* 2 (noviembre de 1926), págs. 16–18.

Stucken, Edward. *The Great White Gods.* Ilustrado por Henry Glintenkamp. Nueva York: Farrar and Rinehart, 1934.

Zurier, Rebecca. *Art for The Masses: A Radical Magazine and Its Graphics, 1911–1917.* Filadelfia: Temple University Press, 1988.

MARION GREENWOOD

Nace en Brooklyn, Nueva York, 1909. Estudia en la ASL, con George Bridgman, F. V. DuMond y John Sloan. Visita la colonia de artistas de Yaddo, 1927. Desde 1929, tiene residencia veraniega en Woodstock, Nueva York; estudia con Emil Ganso (litografía) y Alexander Archipenko (técnica de mosaico). Primeros viajes al Suroeste de los Estados Unidos, 1931; a México, 1932. Pinta frescos en el Hotel Taxqueño, Taxco (1933) y en la Universidad San Nicolás Hidalgo, Morelia, Michoacán (*La vida cotidiana de los tarascos;* 1933–34). Regresa a los Estados Unidos; trabaja brevemente en el PWAP con su hermana Grace. Vuelve a México, pinta frescos en el Mercado Abelardo L. Rodríguez, Ciudad de México, 1934–36. Contratada por Oscar Stonorov, diseña un mural para el proyecto en colaboración del centro comunitario del Architects, Painters and Sculptors Collaborative para la New York World's Fair de 1939 (1937; no realizado). Enseña técnica del fresco en la Columbia University, 1937. Realiza murales al óleo sobre tela en el Westfield Acres Housing Project, Camden, New Jersey (1936–38; TRAP) y para la oficina de correos de Crossville, Tennessee (*The Partnership of Man and Nature;* 1939, TSFA). Realiza un fresco (*Blueprint for Living;* 1940, FAP/WPA) para el Red Hook Housing Project, Brooklyn. Después de 1940, se especializa en la pintura de caballete. Artista corresponsal de guerra para el U.S. Army Medical Corps durante la Segunda Guerra Mundial. Viaja por Asia. Primera exposición individual, Associated American Artists Gallery, 1944. Más tarde realiza murales en Knoxville, Tennessee (1954), y Syracuse, Nueva York (1965). Muere en Woodstock, 1970.

Herbst, Josephine. "Marion Greenwood." *Mexican Life* 9 (julio de 1933), págs. 19–21.

———. "The Artist's Progress." *Mexican Life* 11 (marzo de 1935), págs. 24–26.

O'Connor, Francis V. "New Deal Murals in New York." *Artforum* 7 (noviembre de 1968), págs. 41–49.

Rivas, Guillermo. "Mexican Murals by Marion Greenwood." *Mexican Life* 12 (enero de 1936), págs. 24–25+.

Salpeter, Harry. "Marion Greenwood: An American Painter of Originality and Power." *American Artist* 12 (enero de 1948), págs. 14–19.

7 American Women: The Depression Decade. Poughkeepsie: Vassar College Art Gallery, 1976.

lished, 1949. Active member of Indian Arts Fund, 1947–72. *The Enduring Navaho* published in 1968, after eighteen years of research and work. Finds greater critical and commercial success in 1970s, continues to photograph the Navaho. Died Santa Fe, 1979.

"Distinguidos Turistas Norteamericanos en Mérida." *Diario del Sureste* (Mérida) (April 3, 1932).

"Exposición de Arte Fotográfico en Nuestro Museo." *Diario del Sureste* (Mérida) (February 1949).

Gilpin, Laura. *Temples in Yucatan: A Camera Chronicle of Chichen Itza*. New York: Hastings House, 1948.

Sandweiss, Martha A. *Laura Gilpin: An Enduring Grace*. Fort Worth: Amon Carter Museum, 1986.

HENRY T. GLINTENKAMP

Born Augusta, New York, 1887. Studies at NAD, 1903–6; at New York School of Art under Robert Henri, 1906–8. Dissatisfied with the conservatism of the National Academy, exhibits with the Independents (1910) and at the Armory Show (1913). Collaborates as an illustrator for the leftist journal *The Masses*, 1913–17. Flees to Mexico City to avoid the draft, 1917. Works on English-language section of *El Heraldo de Mé-*

xico; completes woodcuts and sketches of street life, 1917–20. Travels to Europe, 1921. Returns to Mexico; exhibits prints at The Aztec Land, Mexico City, 1926. Publishes book of woodcuts, 1932; contributes illustrations to numerous American journals, including *The Dial*, *Communist International*, and *The New Masses*. Returns to New York, 1934. Teaches at John Reed Club School of Art and New York School of Fine and Industrial Art. Joins WPA; signs petition protesting destruction of Rivera's Rockefeller Center mural, 1934. Active member of the American Artists' Congress, 1936; later serves as secretary and president. Also serves on editorial board of *Art Front*. Died New York City, 1946.

Glintenkamp, H. "Old Mexico: Four Wood Blocks." *Forum* 80 (October 1928), pp. 558–62.

"Hendrik Glintenkamp." *Ars* 1 (April 1942), pp. 66–70.

Hendrik Glintenkamp (1887–1987): un dibujante norteamericano en México, 1917–1920. Mexico: Museo Estudio Diego Rivera, 1987.

Henry Glintenkamp: Ash Can Years to Expressionism, Paintings and Drawings, 1908–1939. New York: Graham Gallery, 1981.

Prigohzy, Ida E. "H. Glintenkamp: Wanderer in Woodcuts." *Creative Art* 10 (March 1932), pp. 209–12.

Rivas, Guillermo. "A Chromous Mexican Symphony." *Mexican Life* 2 (November 1926), pp. 16–18.

Stucken, Edward. *The Great White Gods*. Illustrated by Henry Glintenkamp. New York: Farrar and Rinehart, 1934.

Zurier, Rebecca. *Art for The Masses: A Radical Magazine and Its Graphics, 1911–1917*. Philadelphia: Temple University Press, 1988.

MARION GREENWOOD

Born Brooklyn, New York, 1909. Studies at ASL, under George Bridgman, F. V. DuMond, and John Sloan. Visits artists' colony at Yaddo, 1927. From

PHILIP GUSTON

Nace en Montreal, 1913. Se traslada con su familia a Los Ángeles, 1919. Se inscribe en el Manual Arts High School, 1927; compañero de estudios de Jackson Pollock. Estudia brevemente en el Otis Art Institute; se hace amigo de Reuben Kadish, quien lo presenta al pintor Lorser Feitelson, 1930. Primera exposición individual, Stanley Rose Bookshop, Los Ángeles, 1931. Asiste a reuniones del John Reed Club; pinta tableros al fresco que fueron destruidos posteriormente por vigilantes en 1933. Se integra a la división de murales de WPA/FAP; termina mural con Kadish para el ILGWU sanitorium, Duarte, California, bajo los auspicios del FAP, 1934. Viaja a la Ciudad de México con Kadish y Jules Langsner, 1934; con ellos, termina *The Struggle against War and Fascism*, fresco en el Museo Regional Michoacano, Morelia, 1935. Regresa a Los Ángeles, entonces se muda a Nueva York, 1935. Realiza un mural para la oficina de correos, Commerce, Georgia (*Early Mail Services and the Construction of the Railroad*; 1938, TSFA). Pinta un mural para el WPA Building, New York World's Fair (*Maintaining America's Skills*; destruido 1940). Termina un mural para el Queensbridge Housing Project, Nueva York; renuncia de la WPA; se instala en Woodstock, Nueva York, 1940. Realiza un mural para el Forestry Building, Laconia, New Hampshire (*Pulpwood Logging*; 1941, TSFA). Pinta su último mural en el Social Security Building, Washington, 1942. Recibe su primera beca Guggenheim; comienza a experimentar con la abstracción, 1947. Primer viaje a Europa, 1948. Expone obras abstractas en la Sidney Janis Gallery, Nueva York, 1955–61. Forma parte de la exposición *Twelve Americans* en el MoMA, 1956. Comienza su regreso a la figuración en su pintura, 1960. Numerosos nombramientos como maestro y varias exposiciones, entre ellas retrospectivas organizadas por el Guggenheim Museum (1962) y el San Francisco Museum of Modern Art (1980). Muere en Woodstock, 1980.

Ashton, Dore. *A Critical Study of Philip Guston*. Berkeley: University of California Press, 1990.

Mayer, Musa. *Night Studio: A Memoir of Philip Guston*. Nueva York: Alfred A. Knopf, 1988.

"On a Mexican Wall." *Time* 25 (1º de abril de 1935), págs. 46–47.

Storr, Robert. *Philip Guston*. Nueva York: Abbeville Press, 1986.

THOMAS HANDFORTH

Nace en Tacoma, Washington, 1897. Estudia en la NAD; la ASL; la Ecole Nationale des Beaux-Arts, París. Viaja por África del Norte, a fines de los años veinte. Viaja a México, 1929–30. Recibe una beca Guggenheim; viaja a Pekín (Beijing), 1931. Trabaja extensamente en China y el sureste de Asia en los años treinta. Reconocido como importante aguafuertista norteamericano en los años treinta. Hace ilustraciones para *The Forum* y *Asia Magazine*; también ilustra libros, principalmente para niños, sobre México, Cachemira y China. Expone en la Hudson Walker Gallery, Nueva York, 1939. Muere en 1948.

Evans, Ernestine. "South of the Rio Grande." *New York Herald Tribune Books* (16 de noviembre de 1930), p. 7.

Gay, Jan. "Six Mexican Books for Children." *Modern Mexico* 2 (febrero de 1931), págs. 29–31.

"Six New Handforths." *Art Digest* 5 (mediados de octubre de 1930), p. 25.

Smith, Susan. *Tranquilina's Paradise*. Ilustrado por Thomas Handforth. Nueva York: Minton, Balch, 1930.

"Thomas Handforth." *Art Digest* 23 (1º de enero de 1949), p. 26.

RENÉ D'HARNONCOURT

Nace en Viena, Austria, 1901. Estudia ciencias, Realschule, Graz, Austria, 1918–19. Estudia química, Universidad de Graz, 1919–22; Technische Hochschule, Viena, 1922–24. Su herencia expropiada por Checoslovaquia en 1924, se muda a París. Viaja a México, 1926. Trabaja como artista comercial, entonces como comprador de antigüedades para Frederick Davis, Ciudad de México. Curador de *Mexican Arts*, exposición itinerante de la American Federation of Arts que viajó a 14 lugares, 1930–32. Escribe numerosos artículos sobre esta exposición y otros aspectos del arte mexicano. Expone dibujos, Weyhe Gallery, Nueva York, 1931. Regresa brevemente a Austria, a fines de 1932; emigra a los Estados Unidos, 1933. Dirige un programa de radio titulado "Art in America" para la American Federation of Arts, 1933–34. Trabaja como instructor de historia del arte, Sarah Lawrence College, Bronxville, Nueva York, 1934–37. Administrador general adjunto, entonces administrador general, Indian Arts and Crafts Board, U.S. Department of the Interior, 1936–44. Organiza exposición de arte indígena estadounidense, Golden Gate International Exposition, San Francisco, 1939.

1929, summer residence in Woodstock, New York; studies under Emil Ganso (lithography) and Alexander Archipenko (mosaic technique). First trip to American Southwest, 1931; to Mexico, 1932. Paints frescoes at Hotel Taxqueño, Taxco (1933), and at Universidad San Nicolás Hidalgo, Morelia, Michoacán (*The Daily Life of the Tarascan People*; 1933–34). Returns to U.S.; briefly works on PWAP with sister Grace. Returns to Mexico, paints frescoes at Mercado Abelardo L. Rodríguez, Mexico City, 1934–36. Hired by Oscar Stonorov, designs mural for collaborative community center project of the Architects, Painters and Sculptors Collaborative for the 1939 New York World's Fair (1937; unexecuted). Teaches fresco painting at Columbia University, 1937. Paints oil-on-canvas murals at Westfield Acres Housing Project, Camden, New Jersey (1936–38; TRAP) and for Crossville, Tennessee, post office (*The Partnership of Man and Nature*; 1939, TSFA). Completes fresco (*Blueprint for Living*; 1940, FAP/WPA) for Red Hook Housing Project, Brooklyn. After 1940, concentrates on easel painting. Artist war correspondent for U.S. Army Medical Corps during World War II. Travels in Asia. First solo exhibition, Associated American Artists Gallery, 1944. Later

murals painted in Knoxville, Tennessee (1954), and Syracuse, New York (1965). Died Woodstock, 1970.

Herbst, Josephine. "Marion Greenwood." *Mexican Life* 9 (July 1933), pp. 19–21.

———. "The Artist's Progress." *Mexican Life* 11 (March 1935), pp. 24–26.

O'Connor, Francis V. "New Deal Murals in New York." *Artforum* 7 (November 1968), pp. 41–49.

Rivas, Guillermo. "Mexican Murals by Marion Greenwood." *Mexican Life* 12 (January 1936), pp. 24–25 +.

Salpeter, Harry. "Marion Greenwood: An American Painter of Originality and Power." *American Artist* 12 (January 1948), pp. 14–19.

7 American Women: The Depression Decade. Poughkeepsie: Vassar College Art Gallery, 1976.

PHILIP GUSTON

Born Montreal, 1913. Moves with family to Los Angeles, 1919. Enrolls in Manual Arts High School, 1927; fellow student of Jackson Pollock. Briefly studies at Otis Art Institute; befriends Reuben Kadish, who introduces him to painter Lorser Feitelson, 1930. First solo exhibition, Stanley Rose Bookshop, Los Angeles, 1931. Attends meetings of John

Reed Club; paints fresco panels later destroyed by vigilantes in 1933. Joins mural division of WPA/FAP; completes mural with Kadish for ILGWU sanitorium, Duarte, California, under FAP, 1934. Travels to Mexico City with Kadish and Jules Langsner, 1934; with them, completes *The Struggle against War and Fascism*, fresco in Museo Regional Michoacano, Morelia, 1935. Returns to Los Angeles, then moves to New York, 1935. Executes mural for Commerce, Georgia, post office (*Early Mail Services and the Construction of the Railroad*; 1938, TSFA). Executes mural for WPA building, New York World's Fair (*Maintaining America's Skills*; destroyed 1940). Completes mural for Queensbridge Housing Project, New York, resigns from WPA; moves to Woodstock, New York, 1940. Completes mural for Forestry Building, Laconia, New Hampshire (*Pulpwood Logging*; 1941, TSFA). Paints last mural, for Social Security Building, Washington, 1942. Receives first Guggenheim Fellowship; begins experimenting with abstraction, 1947. First trip to Europe, 1948. Exhibits abstract works at Sidney Janis Gallery, New York, 1955–61. Included in MoMA's *Twelve Americans* exhibition, 1956. Begins return to figuration, 1960. Numerous teaching appointments and exhibi-

tions, including retrospectives organized by Guggenheim Museum (1962), San Francisco Museum of Modern Art (1980). Died Woodstock, 1980.

Ashton, Dore. *A Critical Study of Philip Guston*. Berkeley: University of California Press, 1990.

Mayer, Musa. *Night Studio: A Memoir of Philip Guston*. New York: Alfred A. Knopf, 1988.

"On a Mexican Wall." *Time* 25 (April 1, 1935), pp. 46–47.

Storr, Robert. *Philip Guston*. New York: Abbeville Press, 1986.

THOMAS HANDFORTH

Born Tacoma, Washington, 1897. Studies at NAD; ASL; Ecole Nationale des Beaux-Arts, Paris. Travels in North Africa, late 1920s. Travels to Mexico, 1929–30. Awarded Guggenheim Fellowship; travels to Peking (Beijing), 1931. Works extensively in China and Southeast Asia in 1930s. Recognized as leading American etcher in 1930s. Provides illustrations for *The Forum* and *Asia Magazine*; also illustrates books, mainly for children, on Mexico, Kashmir, and China. Exhibits at Hudson Walker Gallery, New York, 1939. Died 1948.

Sirve de curador invitado, Indian Art of
the United States, Museum of Modern
Art, Nueva York, 1941. Forma parte de
la Inter-American Affairs Office bajo
Nelson Rockefeller, 1943–44. Se inte-
gra al personal, Museum of Modern
Art, 1944. Director, Museum of Mo-
dern Art, 1949–68. Muere en New Suf-
folk, Long Island, 1968.

D'Harnoncourt, René. *Mexican Arts:
Catalogue of an Exhibition Orga-
nized and Circulated by the Ameri-
can Federation of the Arts.* Nueva
York: Southworth Press, 1930.
———. *Mexicana.* Nueva York: Alfred
A. Knopf, 1930.
———. *Domingos Mexicanos.* México:
F. W. Davis, 1929.
Hellman, Geoffrey T. "Imperturbable
Noble." *New Yorker* 36 (7 de mayo
de 1960), págs. 49–112.
Morrow, Elizabeth. *The Painted Pig.*
Ilustrado por René d'Harnoncourt.
Nueva York: Alfred A. Knopf,
1931.
Schrader, Robert Fay. *The Indian Arts
and Crafts Board: An Aspect of
New Deal Indian Policy.* Albuquer-
que: University of New Mexico
Press, 1986.

GEORGE OVERBURY "POP" HART

Nace en Cairo, Illinois, 1868. Primer
viaje al extranjero, a Londres en un
barco de transporte de ganado, 1886.
Llega a Chicago, trabaja como pintor de
anuncios, 1892. Estudia en la School of
Art Institute of Chicago, 1894–97.
Viaja a Italia y Egipto, 1900. Viaja por
los Estados Unidos, Cuba, América
Central, México y California, 1900–
1903; al Pacífico Sur, 1903–4; a Eu-
ropa, 1904–7. Estudia en la Académie
Julian, verano de 1907. Establece nego-
cio de pintar letreros en New Jersey,
1907–12. Diseña y pinta decorados para
el estudio cinematográfico World Pic-
tures, Fort Lee, New Jersey, 1912–20.
Primera de muchas visitas a las Antillas,
1912. Primera exposición individual,
Knoedler Gallery, Nueva York, 1918.
Comienza a trabajar en grabado, 1921.
Viaja a México, visita Jalapa, 1923. Re-
gresa a México, nuevamente al estado de
Veracruz, 1925; al Istmo de Tehuante-
pec, 1926; a Oaxaca, Pátzcuaro, Ciudad
de México, 1927; a Orizaba, 1928; a
Morelia, 1929. Viaja a España y África
del Norte, 1929; a Cuba, 1930–31. Re-
presentado por la Downtown Gallery
después de 1927. Muere en Coytesville,
Nueva York, 1933.

Cahill, Holger. *George O. "Pop" Hart:
Twenty-Four Selections from His
Work.* Nueva York: Downtown Gal-
lery, 1928.
George Overbury "Pop" Hart. Newark:
Newark Museum, 1935.
Gilbert, Gregory. *George Overbury
"Pop" Hart: His Life and Art.* New
Brunswick: Rutgers University
Press, 1986.
"Newark Organizes Great Memorial
Show of Work of Pop Hart." *Art
Digest* 10 (15 de octubre de 1935),
págs. 12–13.
"'Pop' Hart, Creative American Genius
and Philosopher, Is Dead." *Art Di-
gest* 8 (1º de octubre de 1933),
págs. 13–14.
Rivas, Guillermo. "George 'Pop'
Hart . . . A Yankee Gauguin."
Mexican Life 4 (junio de 1928),
págs. 25–27.
Tablada, José Juan. "Un Amigo de Mé-
xico: George 'Pop' Hart." *Rotográ-
fico* año 3 (18 de enero de 1928),
págs. 8–9.

MARSDEN HARTLEY

Nace en Lewiston, Maine, 1877. Estu-
dia en la Cleveland School of Art,
1898–99. Recibe una beca para estudiar
en la Chase School of Art, Nueva York,
1899–1900. Estudia en la NAD, 1900–
1904. Primera exposición individual en
Nueva York, en la galería 291 de Alfred
Stieglitz, mayo de 1909. Viaja a Eu-
ropa, 1912–13. Obra cada vez más abs-
tracta. Regresa a Alemania, 1914; expo-
sición importante de su obra tiene lugar
en Berlín, 1915. Visita Bermudas con
Charles Demuth, otoño de 1916. Viaja
a Nuevo México, 1918. Vive y trabaja
en Europa, 1921–30, con breves viajes
a los Estados Unidos en 1924 y 1928.
Expone en el Arts Club of Chicago,
1928. Trabaja en Dogtown, Massachu-
setts, 1931, 1935. Recibe una beca Gug-
genheim; reside en México, marzo de
1932–abril de 1933. Vive primero en la
Ciudad de México, luego se instala en
Cuernavaca. Sale para Alemania, 1933.
Destruye cien pinturas y dibujos porque
no puede pagar el costo de almacén,
enero de 1935. Viaja a Bermudas y
Nueva Escocia, 1935. Expone en la
galería An American Place, de Stieglitz,
en los años treinta. Vive y trabaja en
Maine y en la Ciudad de Nueva York,
1938–43. Expone en la Hudson Walker
Gallery, 1938–40. Escribe su autobio-
grafía y obras de poesía, a principios de
los años cuarenta. Muere en Ellsworth,
Maine, 1943.

Haskell, Barbara. *Marsden Hartley.*
Nueva York: Whitney Museum of
American Art, 1980.

Evans, Ernestine. "South of the Rio Grande." *New York Herald Tribune Books* (November 16, 1930), p. 7.

Gay, Jan. "Six Mexican Books for Children." *Modern Mexico* 2 (February 1931), pp. 29–31.

"Six New Handforths." *Art Digest* 5 (Mid-October 1930), p. 25.

Smith, Susan. *Tranquilina's Paradise.* Illustrated by Thomas Handforth. New York: Minton, Balch, 1930.

"Thomas Handforth." *Art Digest* 23 (January 1, 1949), p. 26.

RENÉ D'HARNONCOURT

Born Vienna, Austria, 1901. Studies sciences, Realschule, Graz, Austria, 1918–19. Studies chemistry, University of Graz, 1919–22; Technische Hochschule, Vienna, 1922–24. His inheritance expropriated by Czechoslovakia in 1924, moves to Paris. To Mexico, 1926. Works as commercial artist, then as antique buyer for Frederick Davis, Mexico City. Curator of *Mexican Arts*, traveling exhibition circulated to fourteen venues by American Federation of Arts, 1930–32. Writes numerous articles on this show and on other aspects of Mexican art. Exhibits drawings, Weyhe Gallery, New York, 1931. Returns briefly to Austria, late 1932; emigrates to U.S., 1933.

Directs radio program entitled "Art in America" for American Federation of Arts, 1933–34. Works as instructor in art history, Sarah Lawrence College, Bronxville, New York, 1934–37. Assistant general manager, then general manager, Indian Arts and Crafts Board, U.S. Department of the Interior, 1936–44. In collaboration with Frederick H. Douglas of the Denver Museum, organizes exhibit of U.S. Indian art, Golden Gate International Exposition, San Francisco, 1939. Becomes an American citizen, 1939. Guest curator (also in collaboration with Douglas) of *Indian Art of the United States*, Museum of Modern Art, New York, 1941. Joins Inter-American Affairs Office under Nelson Rockefeller, 1943–44. Joins staff, Museum of Modern Art, 1944. Director, Museum of Modern Art, 1949–68. Died New Suffolk, Long Island, 1968.

D'Harnoncourt, René. *Domingos Mexicanos.* Mexico: F. W. Davis, 1929.

———. *Mexicana.* New York: Alfred A. Knopf, 1930.

———. *Mexican Arts: Catalogue of an Exhibition Organized and Circulated by the American Federation of the Arts.* New York: Southworth Press, 1930.

Hellman, Geoffrey T. "Imperturbable Noble." *New Yorker* 36 (May 7, 1960), pp. 49–112.

Morrow, Elizabeth. *The Painted Pig.* Illustrated by René d'Harnoncourt. New York: Alfred A. Knopf, 1931.

Schrader, Robert Fay. *The Indian Arts and Crafts Board: An Aspect of New Deal Indian Policy.* Albuquerque: University of New Mexico Press, 1986.

GEORGE OVERBURY "POP" HART

Born Cairo, Illinois, 1868. First trip abroad, to London by cattle boat, 1886. Arrives in Chicago, works as sign painter, 1892. Attends School of Art Institute of Chicago, 1894–97. Travels to Italy and Egypt, 1900. Travels throughout U.S., also Cuba, Central America, Mexico, and California, 1900–1903. Travels to South Pacific, 1903–4; to Europe, 1905–7. Studies at Académie Julian, summer 1907. Establishes sign painting business in New Jersey, 1907–12. Designs and paints stage sets for World Pictures film studio, Fort Lee, New Jersey, 1912–20. First of many visits to West Indies, 1912. First solo exhibition, Knoedler Gallery, New York, 1918. Begins to work in printmaking, 1921. Travels to Mexico, including Jalapa, 1923. Returns to Mexico, again in state of Veracruz, 1925; to Isthmus of Tehuantepec, 1926; to Oaxaca, Pátzcuaro, Mexico City, 1927; to Orizaba, 1928; to Morelia, 1929. Travels to Spain and North Africa, 1929; to Cuba, 1930–31. Represented by Downtown Gallery after 1927. Died Coytesville, New York, 1933.

Cahill, Holger. *George O. "Pop" Hart: Twenty-Four Selections from His Work.* New York: Downtown Gallery, 1928.

George Overbury "Pop" Hart. Newark: Newark Museum, 1935.

Gilbert, Gregory. *George Overbury "Pop" Hart: His Life and Art.* New Brunswick: Rutgers University Press, 1986.

"Newark Organizes Great Memorial Show of Work of Pop Hart." *Art Digest* 10 (October 15, 1935), pp. 12–13.

"'Pop' Hart, Creative American Genius and Philosopher, Is Dead." *Art Digest* 8 (October 1, 1933), pp. 13–14.

Rivas, Guillermo. "George 'Pop' Hart . . . A Yankee Gauguin." *Mexican Life* 4 (June 1928), pp. 25–27.

Tablada, José Juan. "Un Amigo de México: George 'Pop' Hart." *Rotográfico* año 3 (January 18, 1928), pp. 8–9.

Hokin, Jeanne. "Marsden Hartley: Volcanoes and Pyramids." *Latin American Art* 2 (invierno de 1990), págs. 32–37.

Ludington, Townsend. *Marsden Hartley: The Biography of an American Artist.* Boston: Little, Brown, 1992.

Scott, Gail. *Marsden Hartley.* Nueva York: Abbeville Press, 1988.

LUIS HIDALGO

Nace en Morelia, Michoacán, México, 1899. Hereda de su familia la tradición de esculpir tipos mexicanos en cera. Expone en The Aztec Land con el carica-

turista Matías Santoyo, 1925. Se establece en la Ciudad de Nueva York, 1926. Primera exposición en los Estados Unidos en los Arden Studios, Nueva York, 1927. Obras adquiridas por el Museum of Fine Arts, Boston, y el Brooklyn Museum; expone en el Rodin Museum, Filadelfia, a fines de los años veinte. Obra incluida en *Mexican Arts*, exposición organizada por la American Federation of Arts, 1930. Abre galería/salón en la Calle 48, Ciudad de Nueva York. Su obra incluye representaciones de tipos mexicanos y personalidades importantes, entre ellas políticos, actores, toreros. Regresa a México en los años treinta; abre un estudio en la Ciudad de México.

Campbell, Frank. "Luis Hidalgo—Sculptor in Wax." *Modern Mexico* 7 (octubre de 1935), p. 7.

Carrasco Puente, Rafael. *La caricatura en México.* México: Imprenta Universal, 1953.

Garrido Alfaro, Vicente. "Luis Hidalgo: The Cerographer of Satire." *Mexican Life* 7 (noviembre de 1931), págs. 26–28.

"Hidalgo." *Art Digest* 4 (1º de diciembre de 1929), p. 14.

Rivas, Guillermo. "Luis Hidalgo: A Satirist in Wax." *Mexican Life* 1 (octubre de 1925), págs. 16–17.

STEFAN HIRSCH

Nace en Nuremberg, Alemania, de padres norteamericanos, 1899. Estudia en Brooklyn con Hamilton Easter Field. Expone con los *Independents*, 1919 y 1920. Miembro fundador del Salon of America, grupo de vanguardia a principios de los años veinte; trabaja en "precisionismo." Miembro, National Society of Mural Painters. Primer viaje a México con su esposa, Elsa Rogo, 1931–32. Trabaja en la Ciudad de México, Veracruz y Taxco. Numerosas pinturas de este viaje expuestas en The Downtown Gallery, Nueva York, 1932. Pinta murales al óleo sobre tela en el auditorio de la Lenox Hill Association, Nueva York; en los tribunales de justicia en Aiken, Carolina del Sur (*Justice as Protector and Avenger*; 1938, TSFA),

y en Booneville, Mississippi (*Scenic and Historic Booneville*; 1943, TSFA). Enseña en Bennington College, Vermont, en años treinta y en Bard College, Annandale-on-Hudson, Nueva York, 1942–61. Regresa a México en los años cincuenta. Muere en la Ciudad de Nueva York, 1964.

Gutman, Walter. "News and Gossip." *Creative Art* 10 (febrero de 1932), p. 159.

"Hirsch's New York and Mexico." *Art Digest* 7 (1º de diciembre de 1932), p. 15.

McLauglin, James. *Stefan Hirsch.* Washington: Phillips Collection, 1977.

Marling, Karal Ann. *Wall-to-Wall America: A Cultural History of Post-Murals in the Great Depression.* Minneapolis: University of Minnesota Press, 1982, págs. 62–71.

Rivas, Guillermo. "Stefan Hirsch." *Mexican Life* 21 (agosto de 1945), págs. 27–30.

IRWIN HOFFMAN

Nace en Boston, Massachusetts, 1901. Estudia en la Museum of Fine Arts School, Boston. Viaja a Europa, 1924–27. Regresa a los Estados Unidos, donde establece un estudio permanente en la

MARSDEN HARTLEY

Born Lewiston, Maine, 1877. Studies at Cleveland School of Art, 1898–99. Receives scholarship, attends Chase School of Art, New York, 1899–1900. Studies at NAD, 1900–1904. First one-man show in New York, at Stieglitz's 291, May 1909. Travels to Europe, 1912–13. Work is increasingly abstract. Returns to Germany, 1914; major exhibition of his work held in Berlin, 1915. Visits Bermuda with Charles Demuth, fall 1916. Travels to New Mexico, 1918. Lives and works in Europe, 1921–30, with brief returns to U.S. in 1924 and 1928. Exhibits at Arts Club of Chicago, 1928. Works at Dogtown, Massachusetts, 1931, 1935. Receives Guggenheim Fellowship; resides in Mexico, March 1932–April 1933. Lives first in Mexico City, later moves to Cuernavaca. Leaves for Germany, 1933. Destroys one hundred paintings and drawings because of inability to pay storage costs, January 1935. Travels to Bermuda and Nova Scotia, 1935. Exhibits at Stieglitz's An American Place, 1930s. Lives and works in Maine and New York City, 1938–43. Exhibits at Hudson Walker Gallery, 1938–40. Revises his autobiography, works on poetry, early 1940s. Died Ellsworth, Maine, 1943.

Haskell, Barbara. *Marsden Hartley.* New York: Whitney Museum of American Art, 1980.

Hokin, Jeanne. "Marsden Hartley: Volcanoes and Pyramids." *Latin American Art* 2 (Winter 1990), pp. 32–37.

Ludington, Townsend. *Marsden Hartley: The Biography of an American Artist.* Boston: Little, Brown, 1992.

Scott, Gail. *Marsden Hartley.* New York: Abbeville Press, 1988.

LUIS HIDALGO

Born Morelia, Michoacán, Mexico, 1899. Inherits tradition of sculpting Mexican types in wax from family. Exhibits at The Aztec Land with caricaturist Matías Santoyo, 1925. To New York City, 1926. First U.S. exhibition at Arden Studios, New York, 1927. Works acquired by Museum of Fine Arts, Boston, and Brooklyn Museum; exhibits at Rodin Museum, Philadelphia, late 1920s. Work included in *Mexican Arts*, exhibition organized by American Federation of Arts, 1930. Opens gallery/salon on 48th Street, New York City. Work includes representations of Mexican types and leading personalities, including politicians, actors, bullfighters. Returns to Mexico in 1930s; opens studio in Mexico City.

Campbell, Frank. "Luis Hidalgo— Sculptor in Wax." *Modern Mexico* 7 (October 1935), p. 7.

Carrasco Puente, Rafael. *La caricatura en México.* Mexico: Imprenta Universal, 1953.

Garrido Alfaro, Vicente. "Luis Hidalgo: The Cerographer of Satire." *Mexican Life* 7 (November 1931), pp. 26–28.

"Hidalgo." *Art Digest* 4 (December 1, 1929), p. 14.

Rivas, Guillermo. "Luis Hidalgo: A Satirist in Wax." *Mexican Life* 1 (October 1925), pp. 16–17.

STEFAN HIRSCH

Born Nuremberg, Germany, of American parents, 1899. Studies in Brooklyn under Hamilton Easter Field. Exhibits with Independents, 1919 and 1920. Founding member of Salons of America, avant-garde group of early 1920s; works in precisionism. Member, National Society of Mural Painters. First trip to Mexico with wife, Elsa Rogo, 1931–32. Works in Mexico City, Veracruz, Taxco. Numerous paintings from this trip exhibited at The Downtown Gallery, New York, 1932. Paints oil-on-canvas murals at auditorium of Lenox Hill Association, New York; at court-houses in Aiken, South Carolina (*Justice as Protector and Avenger;* 1938, TSFA), and Booneville, Mississippi (*Scenic and Historic Booneville;* 1943, TSFA). Teaches at Bennington College, Vermont, 1930s, and at Bard College, Annandale-on-Hudson, New York, 1942–61. Returns to Mexico in 1950s. Died New York City, 1964.

Gutman, Walter. "News and Gossip." *Creative Art* 10 (February 1932), p. 159.

"Hirsch's New York and Mexico." *Art Digest* 7 (December 1, 1932), p. 15.

McLauglin, James. *Stefan Hirsch.* Washington: Phillips Collection, 1977.

Marling, Karal Ann. *Wall-to-Wall America: A Cultural History of Post Office Murals in the Great Depression.* Minneapolis: University of Minnesota Press, 1982, pp. 62–71.

Rivas, Guillermo. "Stefan Hirsch." *Mexican Life* 21 (August 1945), pp. 27–30.

IRWIN HOFFMAN

Born Boston, Massachusetts, 1901. Studies at Museum of Fine Arts, Boston. Travels to Europe, 1924–27. Returns to U.S., establishes permanent studio in New York City. Visits Russia,

Ciudad de Nueva York. Visita Rusia, 1929. Posiblemente inspirado por sus dos hermanos ingenieros mineros, viaja más tarde a las regiones mineras del Oeste de los Estados Unidos y Canadá; entonces a México, Cuba y Puerto Rico. Exposición de pinturas y aguafuertes de su estancia en México tiene lugar en la Empire Gallery, Nueva York, 1934. Realiza murales con temas mineros para la Colorado School of Mines, Golden, Colorado y para la reunión anual de 1936 del American Institute of Mining and Metallurgical Engineers. Exposición individual, Associated American Artists Gallery, Nueva York, 1939. Muere en 1989.

"American Succeeds in Interpreting Mexico." *Art Digest* 8 (1⁰ de abril de 1934), p. 20.

"Inside the Earth with Irwin Hoffman." *Art Digest* 14 (15 de diciembre de 1939), p. 13.

Sullivan, Margaret. *Irwin Hoffman.* Nueva York: Associated American Artists, 1936.

DONAL HORD

Nace en Prentiss, Wisconsin, 1902. Después de tener fiebre reumática, se instala en San Diego con su madre, 1916. Estudia escultura con Anna Valentien, 1917; estudia vaciado en bronce en la Santa Barbara School of the Arts, 1926–28. Conoce a Homer Dana en 1920; Dana lo ayuda en proyectos importantes a través de su carrera. Entre sus primeras esculturas con temas prehispánicos cabe destacar *Tenochtitlan* (1919) y *Ku Kul Kan* (1928). Obtiene beca de la Gould Foundation para estudiar en México por once meses (septiembre de 1928 a junio de 1929); estudia también durante breves períodos en la Pennsylvania Academy of Fine Arts y el Beaux Arts Institute, Nueva York. Segundo viaje a México, 1932. Primera exposición individual, Dalzell Hatfield Gallery, Los Ángeles, 1933. Trabaja bajo los auspicios del FAP (1934–39); termina numerosos proyectos públicos, entre ellos *Tehuana* (1935) en Balboa Park y *Guardian of Water* (1939), figura monumental de granito para el City-County Administration Building, ambos en San Diego. Gana dos becas Guggenheim (1945, 1947) para trabajar en escultura en piedra dura. Nombrado Académico, NAD, 1951. Recibe un encargo para crear un monumento en el American Cemetery, Henri-Chapelle, Bélgica, 1956. Muere en San Diego, 1966.

Ellsberg, Helen. "Donal Hord: Interpreter of the Southwest." *American Art Review* 4 (diciembre de 1977), págs. 76–103.

Kamerling, Bruce. "Like the Ancients: The Art of Donal Hord." *Journal of San Diego History* 21 (verano de 1985), págs. 164–209.

Miller, Dorothy. *Americans 1942: 18 Artists from 9 States.* Nueva York: Museum of Modern Art, 1942.

Poland, Reginald Harkness. "Some Far Western Artists Worth Knowing Better." *Parnassus* 9 (abril de 1937), págs. 7–10.

"San Diego Sculptor to Study in Mexico City." *Argus* (noviembre de 1928), p. 17.

Sullivan, Catherine. "Donal Hord." *American Artist* 14 (octubre de 1950), págs. 48–52+.

WALTER HORNE

Nace en Hallowell, Maine, 1883. Se traslada a Nueva York, trabaja en el distrito financiero, 1904–9. Viaja a California por razones de salud, 1909. Cambia su domicilio a El Paso, Tejas, 1910. Compra su primer equipo fotográfico; comienza a producir y vender tarjetas postales de escenas de la revolución mexicana en mayo de 1911. Viaja a Nuevo México y Colorado exhibiendo películas comerciales, verano de 1911. Comienza a fotografiar las tropas en Fort Bliss, cerca de El Paso, otoño de 1911.

Compra una cámara Graflex, 1914. Se asocia con Henry E. Cottman, abre una galería de tiro para los soldados acantonados en El Paso y funda la Mexican War Photo Postcard Company, diciembre de 1915. Toma una gran cantidad de fotografías de las batallas revolucionarias y sucesos cerca de la frontera estadounidense hasta fines de 1917. Muere en El Paso, 1921.

Sarber, Mary A. "W. H. Horne and the Mexican War Photo Postcard Company." *Password* 31 (primavera de 1986), págs. 5–15.

Vanderwood, Paul J., y Frank N. Samponaro. *Border Fury: A Picture Postcard Record of Mexico's Revolution and U.S. War Preparedness, 1910–1917.* Albuquerque: University of New Mexico Press, 1988.

LOWELL HOUSER

Nace en Chicago, 1902. Criado en Ames, Iowa. Estudia en el Art Institute of Chicago, 1922; conoce a Everett Gee Jackson. Viaja con Jackson al Lago de Chapala, Jalisco, 1923. Visita la Ciudad de México para ver los murales de Rivera y Orozco, 1925. Invitado por Sylvanus Morley a integrarse como artista a las excavaciones arqueológicas del Carnegie Institute en Chichén Itzá, Yuca-

1929. Possibly inspired by his two mining engineer brothers, later travels to mining regions of western U.S. and Canada; then to Mexico, Cuba, and Puerto Rico. Exhibition of canvases and etchings from Mexican period held at Empire Gallery, New York, 1934. Two murals with mining themes exhibited at 1936 annual meeting of American Institute of Mining and Metallurgical Engineers. One-man show, Associated American Artists Gallery, New York, 1939. Died 1989.

"American Succeeds in Interpreting Mexico." *Art Digest* 8 (April 1, 1934), p. 20.
"Inside the Earth with Irwin Hoffman." *Art Digest* 14 (December 15, 1939), p. 13.
Sullivan, Margaret. *Irwin Hoffman.* New York: Associated American Artists, 1936.

DONAL HORD

Born Prentiss, Wisconsin, 1902. After developing rheumatic fever, moves with mother to San Diego, 1916. Studies sculpture under Anna Valentien, 1917; studies bronze casting at Santa Barbara School of the Arts, 1926–28. Meets Homer Dana in 1920; Dana assists him on major projects throughout his career.

Early sculptures with Precolumbian themes include *Tenochtitlan* (1919) and *Ku Kul Kan* (1928). Obtains Gould Foundation scholarship for eleven months of study in Mexico (September 1928 to June 1929); also studies for brief periods at Pennsylvania Academy of Fine Arts and Beaux Arts Institute, New York. Second trip to Mexico, 1932. First one-man show at Dalzell Hatfield Gallery, Los Angeles, 1933. Works under FAP (1934–39); completes numerous public projects, including *Tehuana* (1935) in Balboa Park, and *Guardian of Water* (1939), monumental granite figure for City-County Administration Building, both in San Diego. Two Guggenheim fellowships (1945, 1947) to work in hard stone sculpture. Named Academician, NAD, 1951. Commissioned to create monument at American Cemetery, Henri-Chapelle, Belgium, 1956. Died San Diego, 1966.

Ellsberg, Helen. "Donal Hord: Interpreter of the Southwest." *American Art Review* 4 (December 1977), pp. 76–103.
Kamerling, Bruce. "Like the Ancients: The Art of Donal Hord." *Journal of San Diego History* 21 (Summer 1985), pp. 164–209.

Miller, Dorothy. *Americans 1942: 18 Artists from 9 States.* New York: Museum of Modern Art, 1942.
Poland, Reginald Harkness. "Some Far Western Artists Worth Knowing Better." *Parnassus* 9 (April 1937), pp. 7–10.
"San Diego Sculptor to Study in Mexico City." *Argus* (November 1928), p. 17.
Sullivan, Catherine. "Donal Hord." *American Artist* 14 (October 1950), pp. 48–52 + .

WALTER HORNE

Born Hallowell, Maine, 1883. Moves to New York, employed in financial district, 1905–9. Travels to California for health reasons, 1909. Relocates to El Paso, Texas, 1910. Purchases first photographic equipment; begins producing and selling postcards of Mexican Revolution by May 1911. Travels to New Mexico and Colorado showing commercial films, summer 1911. Begins photographing troops at Fort Bliss, near El Paso, fall 1911. Purchases Graflex camera, 1914. Forms partnership with Henry E. Cottman, opens shooting gallery for soldiers stationed in El Paso, and begins doing business as Mexican War Photo Postcard Company, December 1915. Widely photographs revolutionary

battles and events near U.S. border through 1917. Died El Paso, 1921.

Sarber, Mary A. "W. H. Horne and the Mexican War Photo Postcard Company." *Password* 31 (Spring 1986), pp. 5–15.
Vanderwood, Paul J., and Frank N. Samponaro. *Border Fury: A Picture Postcard Record of Mexico's Revolution and U.S. War Preparedness, 1910–1917.* Albuquerque: University of New Mexico Press, 1988.

LOWELL HOUSER

Born Chicago, 1902. Raised in Ames, Iowa. Studies at Art Institute of Chicago, 1922; meets Everett Gee Jackson. Travels with Jackson to Lake Chapala, Jalisco, 1923. Visits Mexico City to see murals by Rivera and Orozco, 1925. Invited by Sylvanus Morley to join Carnegie Institute archaeological excavations at Chichén Itzá, Yucatan, as artist, 1927. With Jean Charlot and Ann Axtell Morris, works on reproductions of Maya stelae and mural paintings. One-man show at Weyhe Gallery, New York, 1929. Illustrates several books, including *The Dark Star of Itza* (1930) and *The Bright Feather and Other Maya Tales* (1932). Returns to Iowa, 1933; assists Grant Wood on mural program for Iowa

tán, 1927. Con Jean Charlot y Ann Ax-
tell Morris, trabaja en reproducciones de
las estelas y murales mayas. Exposición
individual en la Weyhe Gallery, Nueva
York, 1929. Ilustra varios libros, entre
los que figuran *The Dark Star of Itza*
(1930) y *The Bright Feather and Other
Maya Tales* (1932). Regresa a Iowa,
1933; ayuda a Grant Wood en el pro-
grama mural para el Iowa State College
bajo los auspicios del PWAP. Realiza un
mural al óleo sobre tela para la oficina
de correos de Ames (*The Development of
Corn*; 1938, TSFA). Se integra al depar-
tamento de arte del San Diego State
College en 1938, trabajando otra vez
con Jackson. En 1938–39, diseña tres
tableros moldeados de Pyrex, que repre-
sentan la vida del norteamericano au-
tóctono, para el Bankers Life Building,
Des Moines. Muere en Fredericksburg,
Virginia, 1971.

Brenner, Anita. *Ídolos tras los altares*.
 México: Editorial Domés, 1983.
Houser, Lowell. "Two Linoleum Cuts."
 Dial 84 (junio de 1928), págs.
 462ff.
Meixner, Mary L. "Lowell Houser and
 the Genesis of a Mural." *Palimpsest*
 66 (enero/febrero de 1985), págs.
 2–13.
———. "The Ames Corn Mural." *Pa-
 limpsest* 66 (enero/febrero de 1985),
 págs. 14–29.
———. "Lowell Houser's Poetic Glass
 Mural in Des Moines." *Palimpsest*
 73 (primavera de 1992), págs.
 32–48.

EVERETT GEE JACKSON

Nace en Mexia, Tejas, 1900. Estudia en
la Texas A&M; estudia en el Art Insti-
tute of Chicago, 1921–23. Va a México
por tren con Lowell Houser, 1923. Tra-
baja en Lago de Chapala, Jalisco. Visita
Guadalajara, Guanajuato y la Ciudad de
México, 1925. Vuelve por un corto
tiempo a los Estados Unidos en 1925,
entonces regresa a vivir en Ajijic, Ja-
lisco. Viaja a El Paso en 1926 para
casarse, después regresa a México. Se
instala en Coyoacán, suburbio de la
Ciudad de México, a fines de 1926.
Viaja en tren a Tehuantepec, por vía de
Veracruz, 1927. Regresa a los Estados
Unidos; pinta escenas de aparceros ne-
gros en el este de Tejas y escenas mexi-
canas de memoria. Continúa sus estu-
dios en la San Diego State University y
la University of Southern California;
enseña arte en la primera de éstas, 1930–
63. Invita al artista mexicano Alfredo
Ramos Martínez a vivir en San Diego,
en los años treinta. Ilustra numerosos li-
bros, entre ellos *Mexico around Me*
(1938) y *The Book of the People: Popol
Vuh*. Varios viajes de estudio a las ruinas
mayas en Guatemala y Honduras, 1952–
78. Vive y trabaja en San Diego.

Dawson, Ada Marie. "Current Art in
 San Diego." *California Arts & Ar-
 chitecture* 35 (marzo de 1929),
 p. 52.
Dwyer, Eileen. "The Mexican Move-
 ment." *Creative Art* 1 (octubre de
 1927), págs. 262–66.
Jackson, Everett Gee. *Burros and Paint-
 brushes: A Mexican Adventure*.
 College Station: Tejas A&M Uni-
 versity Press, 1985.
———. *It's a Long Road to Comondú:
 Mexican Adventures since 1928*.
 College Station: Texas A&M Uni-
 versity Press, 1987.
———. *Four Trips to Antiquity: Adven-
 tures of an Artist in Maya Ruined
 Cities*. San Diego: San Diego State
 University Press, 1990.
Poland, Reginald Harkness. "Some Far
 Western Artists Worth Knowing
 Better." *Parnassus* 9 (abril de
 1937), págs. 7–10.
"St. Louis Show Comprises 107 Picked
 Works." *Art Digest* 5 (mediados de
 octubre de 1930), p. 12.

REUBEN KADISH

Nace en Chicago, 1913. Se instala en
Los Ángeles con su familia, 1920. Estu-
dia en el Otis Art Institute y el Los An-
geles City College. También estudia con
el pintor postsurrealista Lorser Feitelson,
1927–33. Ayuda a David Alfaro Siquei-
ros en un mural exterior del Plaza Art
Center y en un fresco en la casa de
Dudley Murphy, ambos en Los Ángeles,
1932. Pinta tableros portátiles de fresco
con Philip Guston para el John Reed
Club, Los Ángeles, que fueron luego
destruidos por vigilantes, 1933. Con
Guston, pinta fresco en el ILGWU sani-
torium, Duarte, California, bajo los
auspicios del FAP, 1934. Acompañado
por Guston y el poeta/crítico Jules
Langsner viaja a la Ciudad de México,
1934. Colabora con Guston en el fresco
del Museo Regional Michoacano, Mo-
relia, Michoacán (*The Struggle against
War and Fascism*; 1934–35). Regresa a
los Estados Unidos. Nombrado supervi-
sor de murales para el Northern Califor-
nia WPA/FAP; realiza un fresco en el
San Francisco State College (*A Disserta-
tion on Alchemy*, 1936–37). Sirve con el
Army Artists Unit en Asia durante la Se-
gunda Guerra Mundial. Se instala en
New Jersey. A partir de 1955, se concen-
tra en la escultura de bronce y de terra-
cota. Enseña en la Newark School of

State College under aegis of PWAP. Completes oil-on-canvas mural for Ames post office (*The Development of Corn;* 1938, TSFA). Joins art department at San Diego State College in 1938, working again with Jackson. In 1938–39, designs three molded Pyrex panels, depicting Native American life, for Bankers Life Building, Des Moines. Died Fredericksburg, Virginia, 1971.

Brenner, Anita. *Idols behind Altars.* New York: Payson and Clarke, 1929.

Houser, Lowell. "Two Linoleum Cuts." *Dial* 84 (June 1928), pp. 462ff.

Meixner, Mary L. "Lowell Houser and the Genesis of a Mural." *Palimpsest* 66 (January/February 1985), pp. 2–13.

———. "The Ames Corn Mural." *Palimpsest* 66 (January/February 1985), pp. 14–29.

———. "Lowell Houser's Poetic Glass Mural in Des Moines." *Palimpsest* 73 (Spring 1992), pp. 32–48.

EVERETT GEE JACKSON

Born Mexia, Texas, 1900. Studies at Texas A&M; attends Art Institute of Chicago, 1921–23. To Mexico by train with Lowell Houser, 1923. Works in Chapala, on Lake Chapala, Jalisco. Visits Guadalajara, Guanajuato, and Mexico City, 1925. Briefly returns to U.S. in 1925, then returns to live in Ajijic, Jalisco. Travels to El Paso in 1926 to be married, then returns to Mexico. Moves to Coyoacán, suburb of Mexico City, late 1926. Travels by train to Tehuantepec, via Veracruz, 1927. Returns to U.S.; paints scenes of black sharecroppers in east Texas, and Mexican scenes recalled from memory. Continues studies at San Diego State University and University of Southern California; teaches art at former, 1930–63. Invites Mexican artist Alfredo Ramos Martínez to live in San Diego, 1930s. Illustrates numerous books, including *Mexico around Me* (1938) and *The Book of the People: Popol Vuh.* Various trips to study Maya ruins in Guatemala and Honduras, 1952–78. Lives and works in San Diego.

Dawson, Ada Marie. "Current Art in San Diego." *California Arts & Architecture* 35 (March 1929), p. 52.

Dwyer, Eileen. "The Mexican Movement." *Creative Art* 1 (October 1927), pp. 262–66.

Jackson, Everett Gee. *Burros and Paintbrushes: A Mexican Adventure.* College Station: Texas A&M University Press, 1985.

———. *It's a Long Road to Comondú: Mexican Adventures since 1928.* College Station: Texas A&M University Press, 1987.

———. *Four Trips to Antiquity: Adventures of an Artist in Maya Ruined Cities.* San Diego: San Diego State University Press, 1990.

Poland, Reginald Harkness. "Some Far Western Artists Worth Knowing Better." *Parnassus* 9 (April 1937), pp. 7–10.

"St. Louis Show Comprises 107 Picked Works." *Art Digest* 5 (Mid-October 1930), p. 12.

REUBEN KADISH

Born Chicago, 1913. Moves with family to Los Angeles, 1920. Studies at Otis Art Institute and Los Angeles City College. Also studies under post-surrealist painter Lorser Feitelson, 1927–33. Assists David Alfaro Siqueiros on outdoor mural at Plaza Art Center, and fresco at Dudley Murphy house, both Los Angeles, 1932. Portable fresco panels painted with Philip Guston for John Reed Club, Los Angeles, destroyed by vigilantes, 1933. With Guston, paints fresco at ILGWU sanitorium, Duarte, California, under FAP, 1934. Accompanied by Guston and poet/critic Jules Langsner, travels to Mexico City, 1934. Collaborates with Guston on fresco at Museo Regional Michoacano, Morelia, Michoacán (*The Struggle against War and Fascism;* 1934–35). Returns to U.S. Appointed mural supervisor of Northern California WPA/FAP; completes fresco at San Francisco State College (*A Dissertation on Alchemy,* 1936–37). Serves with Army Artists Unit in Asia during World War II. Moves to New Jersey. After 1955, concentrates on bronze and terracotta sculpture. Teaches at Newark School of Fine Arts, 1956–59; Brooklyn Museum Art School, 1959–60. Died New York City, 1992.

Campbell, Lawrence. "Reuben Kadish at Borgenicht and Artists' Choice Museum." *Art in America* 74 (November 1986), pp. 169–70.

"On a Mexican Wall." *Time* 25 (April 1, 1935), pp. 46–47.

Reuben Kadish. Essays by Dore Ashton and Herman Cherry. Stony Brook: Staller Center for the Arts, State University of New York, 1992.

Stackpole, Ralph. "Reuben Kadish." *California Arts and Architecture* 58 (April 1941), pp. 20–21.

Tully, Judd. *Reuben Kadish. Survey: 1935–1985.* New York: Artists' Choice Museum, 1986.

Weld, Alison. *Reuben Kadish: Works from 1930 to the Present.* Trenton: New Jersey State Museum, 1990.

Fine Arts, 1956–59; Brooklyn Museum Art School, 1959–60. Muere en la Ciudad de Nueva York, 1992.

Campbell, Lawrence. "Reuben Kadish at Borgenicht and Artists' Choice Museum." *Art in America* 74 (noviembre de 1986), págs. 169–70.

"On a Mexican Wall." *Time* 25 (1º de abril de 1935), págs. 46–47.

Reuben Kadish. Ensayos de Dore Ashton y Herman Cherry. Stony Brook: Staller Center for the Arts, State University of New York, 1992.

Stackpole, Ralph. "Reuben Kadish." *California Arts and Architecture* 58 (abril de 1941), págs. 20–21.

Tully, Judd. *Reuben Kadish. Survey: 1935–1985*. Nueva York: Artists' Choice Museum, 1986.

Weld, Alison. *Reuben Kadish: Works from 1930 to the Present*. Trenton: New Jersey State Museum, 1990.

YASUO KUNIYOSHI

Nace en Okayama, Japón, 1889; emigra con su familia a los Estados Unidos en 1906. Estudia en la Los Angeles School of Art and Design, 1908–10. Se traslada a Nueva York, 1910; estudia en la NAD, 1912; la Independent Artists School, 1914–16; y la ASL con Kenneth Hayes

Miller, 1916–20. Residencia veraniega en Woodstock, Nueva York, a partir de 1927. Trabaja con Jules Pascin. Recibe una beca Guggenheim, 1935; viaja a la Ciudad de México por un mes y estudia los murales de Orozco. También visita Taos, Nuevo México. Forma parte del comité ejecutivo, American Artists' Congress, 1936. Enseña en la ASL, 1933; en la New School for Social Research, 1936. Exposiciones retrospectivas en el Whitney Museum of American Art (1948) y la Bienal de Venecia (1952). Muere en la Ciudad de Nueva York, 1953.

Davis, Richard A. *Yasuo Kuniyoshi: The Complete Graphic Work*. San Francisco: Alan Wofsy Fine Arts, 1991.

Goodrich, Lloyd. *Yasuo Kuniyoshi: Retrospective Exhibition*. Nueva York: Whitney Museum of American Art, 1948.

Kuniyoshi, Yasuo. "East to West." *Magazine of Art* 33 (febrero de 1940), págs. 72–83.

Yasuo Kuniyoshi 1889–1953. Retrospective Exhibition. Austin: University Art Museum, University of Texas, 1975.

Zigrosser, Carl. *The Artist in America: Twenty-Four Close-Ups of Contemporary Printmakers*. Nueva York: Alfred A. Knopf, 1942.

DOROTHEA LANGE

Nace en Hoboken, New Jersey, 1895. Estudia en la Training School for Teachers, 1914–17; la Clarence White School, 1917; la Columbia University, Nueva York. Trabaja como asistente en los estudios de Scott-Beatty y de Arnold Genthe, Nueva York, 1912–17. Primeros trabajos como retratista. Establece estudio en San Francisco, 1919–34; en Berkeley, 1934–65. Primera exposición individual, Oakland, California, 1934. Colabora con su esposo Paul Taylor como fotógrafa corresponsal para la California Rural Resettlement Administration (más tarde la Farm Security Administration), 1934–39. Trabaja para la U.S. War Relocation Agency, 1942; la Office of War Information, 1943–45; la revista *Life*, 1954–55. Publica varios libros de fotografías, entre ellos *Land of the Free* (1938; con Archibald MacLeish); *An American Exodus* (1939; con Paul Taylor) y *Death of a Valley* (1960; con Pirkle Jones). Trabaja como fotógrafa por su propia cuenta en Asia, América del Sur y el Medio Oriente a fines de los cincuenta y en los sesenta. Enseña fotografía en la California School of Fine Arts, 1957. Muere en Marin County, California, 1965.

Lange, Dorothea. *Dorothea Lange: Photographs of a Lifetime*. Millerton, Nueva York: Aperture, 1982.

Meltzer, Milton. *Dorothea Lange: A Photographer's Life*. Nueva York: Farrar Straus Giroux, 1978.

Ohrn, Karen Becker. *Dorothea Lange and the Documentary Tradition*. Baton Rouge: Louisiana State University Press, 1980.

Stryker, Roy, y Nancy Wood. *In This Proud Land: America 1935–1943 as Seen in the FSA Photographs*. Greenwich, Connecticut: New York Graphic Society, 1973.

DAVID P. LEVINE

Nace en Pasadena, California, 1910. Estudia en el Art Center School, Los Ángeles, con Barse Miller y Stanley Reckless, 1933–36. Gana una beca para pasar un año en Nueva York, 1936. Se hace miembro de la California Water Color Society, 1937. Se integra a la rama del Sur de California del American Artists' Congress, 1938. Visita México; vive en la Ciudad de México y en San Miguel de Allende, Guanajuato, 1940–41. Trabaja en grabado con miembros del TGP, entre los que figuran Leopoldo Méndez, Pablo O'Higgins y Alfredo Zalce. También estudia grabado en la Escuela de las Artes del Libro, Ciudad de México. Su obra de

YASUO KUNIYOSHI

Born Okayama, Japan, 1889; emigrates with family to U.S. in 1906. Studies at Los Angeles School of Art and Design, 1908–10. Moves to New York, 1910; studies at NAD, 1912; Independent Artists School, 1914–16; and ASL under Kenneth Hayes Miller, 1916–20. Summer residence at Woodstock, New York, beginning in 1927. Works with Jules Pascin. Guggenheim Fellow, 1935; travels to Mexico City for one month, studies murals by Orozco. Also visits Taos, New Mexico. On executive committee, American Artists' Congress, 1936. Teaches at ASL, 1933; at New School for Social Research, 1936. Retrospective exhibitions held at Whitney Museum of American Art (1948) and Venice Biennale (1952). Died New York City, 1953.

Davis, Richard A. *Yasuo Kuniyoshi: The Complete Graphic Work.* San Francisco: Alan Wofsy Fine Arts, 1991.
Goodrich, Lloyd. *Yasuo Kuniyoshi: Retrospective Exhibition.* New York: Whitney Museum of American Art, 1948.
Kuniyoshi, Yasuo. "East to West." *Magazine of Art* 33 (February 1940), pp. 72–83.
Yasuo Kuniyoshi 1889–1953, a Retrospective Exhibition. Austin: University Art Museum, University of Texas, 1975.
Zigrosser, Carl. *The Artist in America: Twenty-Four Close-Ups of Contemporary Printmakers.* New York: Alfred A. Knopf, 1942.

DOROTHEA LANGE

Born Hoboken, New Jersey, 1895. Studies at Training School for Teachers, 1914–17; Clarence White School, 1917; Columbia University, New York. Works as assistant in Scott-Beatty and Arnold Genthe studios, New York, 1912–17. Early work as a portraitist. Establishes studios in San Francisco, 1919–34; Berkeley, 1934–65. First solo exhibition, Oakland, California, 1934. Collaborates with husband Paul Taylor as photo-reporter for California Rural Resettlement Administration (later Farm Security Administration), 1934–39. Works for U.S. War Relocation Agency, 1942; Office of War Information, 1943–45; *Life* magazine, 1954–55. Publishes several books of photographs, including *Land of the Free* (1938; with Archibald MacLeish); *An American Exodus* (1939; with Paul Taylor); and *Death of a Valley* (1960; with Pirkle Jones). Works as free-lance photographer in Asia, South America, and Middle East in late 1950s and 1960s. Teaches photography at California School of Fine Arts, 1957. Died Marin County, California, 1965.

Lange, Dorothea. *Dorothea Lange: Photographs of a Lifetime.* Millerton, New York: Aperture, 1982.
Meltzer, Milton. *Dorothea Lange: A Photographer's Life.* New York: Farrar Straus Giroux, 1978.
Ohrn, Karen Becker. *Dorothea Lange and the Documentary Tradition.* Baton Rouge: Louisiana State University Press, 1980.
Stryker, Roy, and Nancy Wood. *In This Proud Land: America 1935–1943 as Seen in the FSA Photographs.* Greenwich, Connecticut: New York Graphic Society, 1973.

DAVID P. LEVINE

Born Pasadena, California, 1910. Studies at Art Center School under Barse Miller and Stanley Reckless, 1933–36. Wins scholarship to spend year in New York, 1936. Becomes member of California Water Color Society, 1937. Joins Southern California branch of American Artists' Congress, 1938. Visits Mexico; lives in Mexico City and San Miguel Allende, Guanajuato, 1940–41. Works in printmaking with members of TGP, including Leopoldo Méndez, Pablo O'Higgins, and Alfredo Zalce. Also studies printmaking at Escuela de las Artes del Libro, Mexico City. Work of late 1930s and 1940s reveals commitment to social and political concerns. Exhibits at New York World's Fair (1939), Carnegie Institute (1941), Los Angeles Museum (1943). During World War II, works as perspective illustrator at an aircraft plant. Begins to experiment with abstraction, mid-1940s. Later works in industrial design and ceramics; returns to painting, 1980. Lives and works in Newport Beach, California.

Anderson, Susan M. *Regionalism: The California View.* Santa Barbara: Santa Barbara Museum of Art, 1988.
Cook, Alma May. "David Levine Gives New Presentation of Old Subject in Art." *Los Angeles Evening Herald* (April 19, 1941). Clipping from Levine archive.
David Levine: Exhibition of Recent Work. Los Angeles: Stendahl Gallery, 1941.
"Paintings by David Levine." *California Arts and Architecture* (September 1941). Levine archive.

fines de los años treinta y de los cuarenta revela su devoción a los asuntos sociales y políticos. Expone en la New York World's Fair (1939), el Carnegie Institute (1941) y el Los Angeles Museum (1943). Durante la Segunda Guerra Mundial, trabaja como ilustrador de perspectiva en una planta de aviones. Comienza a experimentar con la abstracción, a mediados de los años cuarenta. Trabaja más tarde en diseño industrial y cerámica; regresa a la pintura, 1980. Vive y trabaja en Newport Beach, California.

Anderson, Susan M. *Regionalism: The California View.* Santa Barbara: Santa Barbara Museum of Art, 1988.

Cook, Alma May. "David Levine Gives New Presentation of Old Subject in Art." *Los Angeles Evening Herald* (19 de abril de 1941). Recorte del archivo de Levine.

David Levine: Exhibition of Recent Work. Los Ángeles: Stendahl Gallery, 1941.

"Paintings by David Levine." *California Arts and Architecture* (septiembre de 1941). Archivo de Levine.

HELEN LEVITT

Nace en Brooklyn, Nueva York, 1913. Adquiere su primera cámara, una Voigtlander de uso, en 1934; contempla y abandona la idea de hacer carrera en fotografía comercial. Conoce a Henri Cartier-Bresson en Nueva York, 1935. A principios de 1936, adquiere una Leica de uso y comienza a tomar fotografías en la Ciudad de Nueva York. Enseña fotografía brevemente en Harlem bajo los auspicios del FAP, 1937. Comienza a sacar fotografías de escenas callejeras, entre ellas los dibujos de tiza de los niños. Visita México en 1941 con Alma Agee; saca fotografías en la Ciudad de México, especialmente alrededor del Mercado de la Merced y en el suburbio de Tacubaya. Durante la Segunda Guerra Mundial, trabaja en películas con Luis Buñuel y como editor adjunto en el Film Division, Office of War Information. Con James Agee y Janet Loeb, realiza películas cortas, *In the Street* (1945–46; estrenada en 1952) y *The Quiet One* (1949). Trabaja en otras películas cortas en los años cincuenta. Trabaja en fotografía a color, 1959 hasta los setenta; regresa al blanco y negro en los años ochenta. Vive y trabaja en la Ciudad de Nueva York.

Bennett, Edna R. "Helen Levitt's Photographs of Children of New York and Mexico." *U.S. Camera Magazine* 6 (mayo de 1943), págs. 14–17.

Levitt, Helen. *A Way of Seeing: Photographs of New York.* Ensayo de James Agee. Nueva York: Viking Press, 1965.

Phillips, Sandra S., y Maria Morris Hambourg. *Helen Levitt.* San Francisco: San Francisco Museum of Modern Art, 1991.

Soby, James T. "The Art of Poetic Accident: The Photographs of Cartier-Bresson and Helen Levitt." *Minicam Photography* 6 (marzo de 1943), págs. 28–31+.

ROBERT MALLARY

Nace en Toledo, Ohio, 1917. Se instala en California con su familia; estudia arte en la University of California, Berkeley; experimenta con pintura de murales. Viaja a México; visita a José Clemente Orozco en Guadalajara. Aprende litografía en el TGP; estudia grabado con el artista checoslovaco Koloman Sokol en la Escuela de las Artes del Libro, Ciudad de México, 1938–39. Regresa a los Estados Unidos; se inscribe en la Laboratory Workshop School, Boston, 1941. Vuelve a México, 1942. Trabaja de nuevo con el TGP; obtiene el apoyo de Orozco para un proyecto de investigación que implica el uso de medios experimentales, 1943. Expone en la Ciudad de México en 1939, 1940 y 1942. Trabaja en publicidad, 1942–54. Primera exposición individual, San Francisco Museum of Art, 1944. Bajo la influencia de Siqueiros, que ha llamado a que se unan el arte y la tecnología, comienza a trabajar con plásticos y efectos especiales de iluminación; utiliza resina de polyester y fibras de vidrio en montajes esculturales en los años cincuenta. Forma parte de la exposición *Sixteen Americans* en el Museum of Modern Art, 1959. Comienza a trabajar con gráficas de computadora, 1967. Participa en numerosas exposiciones, especialmente (en los años ochenta) de arte informático. Desde 1949, enseña en varias escuelas, entre ellas la California School of Art en Los Ángeles y el Pratt Institute en Nueva York. En la facultad de la University of Massachusetts, Amherst, desde 1967. Vive y trabaja en Conway, Massachusetts.

El libro negro del terror nazi en Europa. México: Editorial El Libro Libre, 1943.

Mallary, Robert. "Spatial-Synesthetic Art through 3-D Projection: The Requirements of a Computer-Based Supermedium." *Leonardo* 23 (1990), págs. 3–16.

Meyer, Hannes, ed. *El Taller de Gráfica Popular: doce años de obra artística*

HELEN LEVITT

Born Brooklyn, New York, 1913. Acquires first camera, a used Voigtlander, by 1934; contemplates then abandons idea of career in commercial photography. Meets Henri Cartier-Bresson in New York, 1935. By early 1936, acquires a used Leica, and begins photographing in New York City. Briefly teaches photography in Harlem under FAP, 1937. Begins photographing street scenes, including children's chalk drawings. Visits Mexico in 1941 with Alma Agee; photographs in Mexico City, especially around Mercado de la Merced and suburb of Tacubaya. During World War II, works in film with Luis Buñuel, and as assistant editor in the Film Division, Office of War Information. With James Agee and Janet Loeb, completes short films, *In the Street* (1945–46; released 1952) and *The Quiet One* (1949). Works on other short films in 1950s. Works in color photography, 1959 to 1970s; returns to black and white in 1980s. Lives and works in New York City.

Bennett, Edna R. "Helen Levitt's Photographs of Children of New York and Mexico." *U.S. Camera Magazine* 6 (May 1943), pp. 14–17.
Levitt, Helen. *A Way of Seeing: Photographs of New York*. Essay by James Agee. New York: Viking Press, 1965.
Phillips, Sandra S., and Maria Morris Hambourg. *Helen Levitt*. San Francisco: San Francisco Museum of Modern Art, 1991.
Soby, James T. "The Art of Poetic Accident: The Photographs of Cartier-Bresson and Helen Levitt." *Minicam Photography* 6 (March 1943), pp. 28–31+.

ROBERT MALLARY

Born Toledo, Ohio, 1917. Moves with family to California; studies art, University of California, Berkeley; experiments with mural painting. Travels to Mexico; visits José Clemente Orozco in Guadalajara. Learns lithography at TGP; studies etching and engraving under Czechoslovakian-born artist Koloman Sokol at Escuela de las Artes del Libro, Mexico City, 1938–39. Returns to U.S.; enrolls in Laboratory Workshop School, Boston, 1941. Returns to Mexico, 1942. Works again at TGP; obtains Orozco's support for research project involving experimental media, 1943. Exhibits in Mexico City in 1939, 1940, 1942. Works in advertising, 1942–54. First one-man show, San Francisco Museum of Art, 1944. Influenced by Siqueiros's call for a merger of art and technology, begins working with plastics and special lighting effects; uses polyester resin and fiberglass in sculptural assemblages in 1950s. Included in *Sixteen Americans* exhibition at the Museum of Modern Art, 1959. Begins working with computer graphics, 1967. Participates in numerous exhibitions, especially (in the 1980s) of computer art. Since 1949, has taught at various schools, including California School of Art, Los Angeles, and Pratt Institute, New York. On faculty of University of Massachusetts, Amherst, since 1967. Lives and works in Conway, Massachusetts.

El libro negro del terror nazi en Europa. Mexico: Editorial El Libro Libre, 1943.
Mallary, Robert. "Spatial-Synesthetic Art through 3-D Projection: The Requirements of a Computer-Based Supermedium." *Leonardo* 23 (1990), pp. 3–16.
Meyer, Hannes, ed. *El Taller de Gráfica Popular: doce años de obra artística colectiva*. Mexico: La Estampa Mexicana, 1949.
Prignitz, Helga. *TGP: ein Grafiker-Collectiv in Mexico von 1937–1977*. Berlin: R. Seitz, 1981.
Robert Mallary. Springfield, Massachusetts: Springfield Museum of Fine Arts, 1991.
Roskill, Mark. *Robert Mallary: 2 Decades of Work, 1948–1968*. Potsdam, New York: State University of New York, 1968.

RODERICK FLETCHER MEAD

Born South Orange, New Jersey, 1900. Studies at Yale School of Fine Arts; Grand Central Art School, New York; and ASL under George Luks. Later studies engraving under W. S. Hayter, Galérie 17, Paris. Exhibits at American Water Color Society (1928–33), Pennsylvania Academy of Fine Arts (1928), Art Institute of Chicago (1929), Museum of New Mexico (1942, 1945), Carnegie Institute, Pittsburgh (1944, 1945), NAD (1945, 1946). Works and exhibits in Paris, travels to Majorca, 1930s. Travels to Mexico, late 1940s. Living in Carlsbad, New Mexico, after 1950. Died 1971.

Exhibition of Paintings and Engravings by Roderick Mead. New York: George Binet Gallery, 1951.
"Mead Glorifies the Town That Jailed Him." *Art Digest* 9 (October 15, 1934), p. 19.
Roderick Mead. New York: Bonestell Gallery, 1940.

colectiva. México: La Estampa Mexicana, 1949.

Prignitz, Helga. *TGP: ein Grafiker-Collectiv in Mexico von 1937–1977*. Berlín: R. Seitz, 1981.

Robert Mallary. Springfield, Massachusetts: Springfield Museum of Fine Arts, 1991.

Roskill, Mark. *Robert Mallary: 2 Decades of Work, 1948–1968*. Potsdam, Nueva York: State University of New York, 1968.

RODERICK FLETCHER MEAD

Nace en South Orange, New Jersey, 1900. Estudia en la Yale School of Fine Arts; la Grand Central Art School, Nueva York; y la ASL con George Luks. Después estudia grabado con W. S. Hayter, Galérie 17, París. Expone con la American Water Color Society (1928–33), en la Pennsylvania Academy of Fine Arts (1928), el Art Institute of Chicago (1929), el Museum of New Mexico (1942, 1945), el Carnegie Institute, Pittsburgh (1944, 1945) y la NAD (1945, 1946). Trabaja y expone en París, viaja a Mallorca, en los años treinta. Viaja a México, a fines de los cuarenta. Vive en Carlsbad, Nuevo México desde los años cincuenta. Muere en 1971.

Exhibition of Paintings and Engravings by Roderick Mead. Nueva York: George Binet Gallery, 1951.

"Mead Glorifies the Town That Jailed Him." *Art Digest* 9 (15 de octubre de 1934), p. 19.

Roderick Mead. Nueva York: Bonestell Gallery, 1940.

OCTAVIO MEDELLÍN

Nace en Matehuala, San Luis Potosí, México, 1907. Su padre es minero; la familia, desarraigada durante la revolución mexicana, se establece finalmente en San Antonio, 1920. Estudia en la San Antonio School of Art con José Arpa (pintura) y Xavier González (dibujo del natural), 1921–26. Estudia en la School of the Art Institute of Chicago, 1928. Regresa a México, 1929. Viaja por todo el país. Conoce a Carlos Mérida y se hace amigo de él. Vuelve a los Estados Unidos, 1931. Enseña escultura en la Witte Museum of Art y en La Villita Art Gallery, San Antonio, 1934–37. Viaja a Yucatán para estudiar el arte maya, 1938. Escultor en residencia, North Texas State College, 1938–42. Enseña en el Dallas Museum of Fine Arts, 1945–66. Dirige la Medellin School of Sculpture, Dallas, 1966–79. Vive y trabaja en Bandera, Tejas.

Garza, Oscar. "81-Year-Old Area Sculptor Keeps Rockin'." *San Antonio Light* (18 de junio de 1989), págs. K5+.

Hendricks, Patricia D., and Becky Duval Reese. *A Century of Sculpture in Texas, 1889–1989*. Austin: Archer M. Huntington Art Gallery, University of Texas at Austin, 1989.

Miller, Dorothy. *Americans 1942: 18 Artists from 9 States*. Nueva York: Museum of Modern Art, 1942.

Quirarte, Jacinto. *Mexican American Artists*. Austin: University of Texas Press, 1973.

ROBERTO MONTENEGRO

Nace en Guadalajara, Jalisco, 1887. Estudia pintura en Guadalajara, 1904. Se instala en la Ciudad de México; estudia en la Academia de San Carlos con Antonio Fabrés, Germán Gedovius y otros. Obtiene una beca para estudiar en París; viaja a España e Italia, 1905–10. Breve regreso a México, 1910. Vuelve a París, 1912. Vive en Mallorca, 1914–18. Su obra en ese momento revela la influencia del *art nouveau*. Regresa a México; realiza murales y diseña vitrales para la que fuera otrora iglesia de San Pedro y San Pablo, 1921. Pinta mural (*La Fiesta de la Santa Cruz*) en el adyacente exconvento de San Pedro y San Pablo, 1922–23; más tarde revisa (1926) y continúa (1931–33) este proyecto mural. Ilustra libros publicados por la SEP, 1923–24. Pinta frescos en la Biblioteca Lincoln, Ciudad de México, 1925–26. Colector y promotor importante de las artes populares y coloniales. Nombrado director del Museo de Artes Populares, 1934. Sirve de curador de la sección de arte popular para *Veinte siglos de arte mexicano*, Museum of Modern Art, Nueva York, 1940. Continúa su trabajo como pintor y muralista. Exposición retrospectiva organizada por el INBA, 1965. Muere durante un viaje a Pátzcuaro, Michoacán, 1968.

Debroise, Olivier. *Roberto Montenegro, 1887–1968*. Guadalajara: Museo Regional de Guadalajara, 1984.

Fernández, Justino. *Roberto Montenegro*. México: UNAM, 1962.

Montenegro, Roberto. *Máscaras Mexicanas*. México: Talleres Gráficos de la Nación, 1926.

———. *Pintura Mexicana, 1800–1860*. México: Secretaría de Relaciones Exteriores, 1933.

ROBERT MOTHERWELL

Nace en Aberdeen, Washington, 1915. La familia se traslada a California, 1926. Estudia en el Otis Art Institute, Los Ángeles. Recibe su B.A., Stanford University; viaja a Europa, 1937. Estudia en la

OCTAVIO MEDELLÍN

Born Matehuala, San Luis Potosí, Mexico, 1907. His father a mine worker, family uprooted during the Mexican Revolution; finally settles in San Antonio, 1920. Studies at San Antonio School of Art under José Arpa (painting) and Xavier Gonzalez (life drawing), 1921–26. Attends School of the Art Institute of Chicago, 1928. Returns to Mexico, 1929. Travels throughout the country. Meets and befriends Carlos Mérida. Returns to U.S., 1931. Teaches sculpture at Witte Museum of Art and La Villita Art Gallery, San Antonio, 1934–37. Travels to Yucatan to study Maya art, 1938. Sculptor in residence, North Texas State College, 1938–42. Teaches at Dallas Museum of Fine Arts, 1945–66. Runs Medellin School of Sculpture, Dallas, 1966–79. Lives and works in Bandera, Texas.

Garza, Oscar. "81-Year-Old Area Sculptor Keeps Rockin'." *San Antonio Light* (June 18, 1989), pp. K5+.
Hendricks, Patricia D., and Becky Duval Reese. *A Century of Sculpture in Texas*, 1889–1989. Austin: Archer M. Huntington Art Gallery, University of Texas at Austin, 1989.
Miller, Dorothy. *Americans 1942: 18 Artists from 9 States*. New York: Museum of Modern Art, 1942.
Quirarte, Jacinto. *Mexican American Artists*. Austin: University of Texas Press, 1973.

ROBERTO MONTENEGRO

Born Guadalajara, Jalisco, 1887. Studies painting in Guadalajara, 1904. Moves to Mexico City; studies at Academia de San Carlos under Antonio Fabrés, Germán Gedovius, and others. Obtains scholarship for study in Paris; travels to Spain and Italy, 1905–10. Brief return to Mexico, 1910. Returns to Paris, 1912. Lives in Mallorca, 1914–18. Work at this time reveals art nouveau influences. Returns to Mexico; paints murals and designs stained glass windows for former church of San Pedro y San Pablo, 1921. Paints mural (*La Fiesta de la Santa Cruz*) in adjacent ex-convento of San Pedro y San Pablo, 1922–23; later revises (1926) and continues (1931–33) this mural project. Illustrates books published by SEP, 1923–24. Paints frescoes in Biblioteca Lincoln, Mexico City, 1925–26. Important collector and promoter of folk and colonial art. Named director of Museo de Artes Populares, 1934. Curates section on folk art for *Twenty Centuries of Mexican Art*, Museum of Modern Art, New York, 1940. Continues to work as painter and muralist. Retrospective exhibition organized by INBA, 1965. Died during a trip to Pátzcuaro, Michoacán, 1968.

Debroise, Olivier. *Roberto Montenegro, 1887–1968*. Guadalajara: Museo Regional de Guadalajara, 1984.
Fernández, Justino. *Roberto Montenegro*. Mexico: UNAM, 1962.
Montenegro, Roberto. *Máscaras Mexicanas*. Mexico: Talleres Gráficos de la Nación, 1926.
———. *Pintura Mexicana, 1800–1860*. Mexico: Secretaría de Relaciones Exteriores, 1933.

ROBERT MOTHERWELL

Born Aberdeen, Washington, 1915. Family moves to California, 1926. Enrolls in Otis Art Institute, Los Angeles. Receives B.A., Stanford University; travels to Europe, 1937. Studies at Graduate School of Arts and Sciences, Harvard University, 1937–38. Travels to Paris: attends Académie Julian, has first exhibition, 1938–39. Teaches art, University of Oregon, 1939–40. Moves to New York, studies at Columbia University under Meyer Schapiro, 1940. Travels to Mexico with Roberto Matta, 1941; returns in 1943. Works in Taxco, and in Coyoacán with Wolfgang Paalen. Publishes articles in Paalen's journal *Dyn*, early 1940s. Begins working in collage, 1943. First solo exhibition in U.S., Art of This Century, New York, 1944. Begins working on *Elegy to the Spanish Republic* series, 1949. Begins spending summers at Provincetown, Massachusetts, 1956. Retrospective exhibition, Museum of Modern Art, New York, 1965. Moves studio from New York to Greenwich, Connecticut, 1970. Numerous international exhibitions. Died Provincetown, 1991.

Arnason, H. H. *Robert Motherwell*. New York: Harry N. Abrams, 1982.
Kees, Weldon. "Robert Motherwell." *Magazine of Art* 41 (March 1948), pp. 86–88.
Manthorne, Katherine. "Robert Motherwell in Mexico." *Latin American Art* 2 (Fall 1990), pp. 66–69.
Motherwell, Robert. "The Modern Painter's World." *Dyn* 6 (November 1944), pp. 9–14.
Robert Motherwell: La puerta abierta/ The Open Door. Mexico: Museo Rufino Tamayo/Monterrey: Museo de Monterrey, 1991.

PABLO O'HIGGINS

Born Paul Higgins, Salt Lake City, Utah, 1904. Briefly enrolls in School of Fine Arts, San Diego, 1922. Pursues independent study. Travels to Guaymas,

Graduate School of Arts and Sciences, Harvard University, 1937–38. Viaja a París: estudia en la Académie Julian y expone sus obras por primera vez, 1938–39. Enseña arte, University of Oregon, 1939–40. Se instala en Nueva York, estudia en la Columbia University con Meyer Schapiro, 1940. Viaja a México con Roberto Matta, 1941; vuelve en 1943. Trabaja en Taxco y en Coyoacán con Wolfgang Paalen. Publica artículos en la revista de Paalen *Dyn*, a principios de los cuarenta. Comienza a trabajar en collage, 1943. Primera exposición individual en los Estados Unidos, Art of This Century, Nueva York, 1944. Empieza a trabajar en la serie *Elegy to the Spanish Republic*, 1949. Comienza a pasar los veranos en Provincetown, Massachusetts, 1956. Exposición retrospectiva, Museum of Modern Art, Nueva York, 1965. Cambia su estudio de Nueva York a Greenwich, Connecticut, 1970. Numerosas exposiciones internacionales. Muere en Provincetown, 1991.

Arnason, H. H. *Robert Motherwell*. Nueva York: Harry N. Abrams, 1982.

Kees, Weldon. "Robert Motherwell." *Magazine of Art* 41 (marzo de 1948), págs. 86–88.

Manthorne, Katherine. "Robert Motherwell in Mexico." *Latin American Art* 2 (otoño de 1990), págs. 66–69.

Motherwell, Robert. "The Modern Painter's World." *Dyn* 6 (noviembre de 1944), págs. 9–14.

Robert Motherwell: La puerta abierta/The Open Door. México: Museo Rufino Tamayo/Monterrey: Museo de Monterrey, 1991.

PABLO O'HIGGINS

Nace Paul Higgins en Salt Lake City, Utah, 1904. Inscrito brevemente en la School of Fine Arts, San Diego, 1922. Cursa estudios independientes. Viaja a Guaymas, México, 1924. Se pone en contacto con Diego Rivera; su oferta para trabajar como ayudante del muralista es aceptada, 1924. Trabaja con Rivera en la SEP y en Chapingo, 1924–28. Primera exposición pública de su obra, San Francisco, 1925. Expone otra vez en San Francisco; se incorpora a la redacción de *Mexican Folkways*; se hace miembro del Partido Comunista Mexicano, 1927. Trabaja como "misionero cultural" bajo la SEP, 1928–29. Primera exposición individual, Bonestell Gallery, Nueva York, 1930. Funda, con Leopoldo Méndez y Juan de la Cabada, la Liga Intelectual Proletaria; expone en la John Levy Gallery, Nueva York; colabora en el *Daily Worker*, 1931. Trabaja y estudia en la Unión Soviética, 1931–32. Realiza su primer fresco en la Escuela Emiliano Zapata, Ciudad de México, 1933. Trabaja como maestro de dibujo de escuela primaria, 1933. Miembro fundador, Liga de Escritores y Artistas Revolucionarios, 1934. Sus murales en la Ciudad de México incluyen los del Mercado Abelardo L. Rodríguez (1934–36); los Talleres Gráficos de la Nación (1936–37); y la Escuela Estado de Michoacán (1939–40). Miembro fundador, Taller de Gráfica Popular, 1937; trabaja extensamente como artista gráfico en los cuarenta y los cincuenta. Exposición individual en la Associated American Artists Gallery, Nueva York, 1943. Pinta murales en el Sindicato de Limpiadores de Quillas de Barco, Seattle, 1945 y el Unión Internacional de Trabajadores Marítimos, Honolulu, Hawaii, 1952. Otras numerosas exposiciones y murales. En años posteriores, trabaja en paisajes y retratos. Muere en la Ciudad de México, 1983.

Flores-Sahagun, Sue Vogel. *Pablo O'Higgins*. Salt Lake City: Utah Lawyers for the Arts, 1990.

"O'Higgins, Mexico's 'Breughel,' Shows Here." *Art Digest* 5 (15 de mayo de 1931), p. 10.

Pablo O'Higgins. Aguascalientes: Museo de Aguascalientes/Monterrey: Museo de Monterrey, 1982.

Pablo O'Higgins: Artista Nacional (1904–1983). México: Museo del Palacio de Bellas Artes, INBA, 1985.

Paine, Frances Flynn. *Paul O'Higgins*. Nueva York: John Levy Galleries, 1931.

Poniatowska, Elena, y Gilberto Bosques. *Pablo O'Higgins*. México: Fondo Editorial de la Plástica Mexicana, 1984.

Rivas, Guillermo. "Paul O'Higgins." *Mexican Life* 13 (febrero de 1937), págs. 29–31.

Un compañero de Diego: Pablo O'Higgins. México: Museo Estudio Diego Rivera, 1987.

JOSÉ CLEMENTE OROZCO

Nace en Zapotlán, Jalisco, 1883. Se instala en la Ciudad de México con su familia, 1890. Pierde la mano izquierda en un accidente, 1903. Estudia agricultura y arquitectura; también estudia pintura en la Academia de San Carlos. Comienza su carrera como caricaturista para la prensa mexicana, 1910. Realiza la "Casa de Lágrimas," una serie de dibujos de prostitutas y casas de mala fama, 1911–13. Pinta un mural al óleo sobre tela en el museo del fuerte de San

Mexico, 1924. Contacts Diego Rivera; his offer to work as the muralist's assistant accepted, 1924. Works with Rivera at SEP and Chapingo, 1924–28. First public exhibition of his work, San Francisco, 1925. Exhibits again in San Francisco; joins editorial staff of *Mexican Folkways*; joins Mexican Communist Party, 1927. Works as "cultural missionary" under SEP, 1928–29. First solo exhibition, Bonestell Gallery, New York, 1930. Founds, with Leopoldo Méndez and Juan de la Cabada, the Liga Intelectual Proletaria; exhibits at John Levy Gallery, New York; contributes to *Daily Worker*, 1931. Works and studies in Soviet Union, 1931–32. Paints first fresco, Escuela Emiliano Zapata, Mexico City, 1933. Works as primary school drawing teacher, 1933. Founding member, Liga de Escritores y Artistas Revolucionarios, 1934. Mural programs in Mexico City include Mercado Abelardo L. Rodríguez (1934–36); Talleres Gráficas de la Nación (1936–37); and Escuela Estado de Michoacán (1939–40). Founding member, Taller de Gráfica Popular, 1937; extensive work as graphic artist, 1940s–1950s. Solo exhibition at Associated American Artists Gallery, New York, 1943. Paints murals at Ship Scalers' Union, Seattle, 1945; International Longshoremen's and Warehousemen's Union, Honolulu, Hawaii, 1952. Nu-

merous other exhibitions and murals. In later years, works on landscapes and portraits. Died Mexico City, 1983.

Flores-Sahagun, Sue Vogel. *Pablo O'Higgins*. Salt Lake City: Utah Lawyers for the Arts, 1990.
"O'Higgins, Mexico's 'Breughel,' Shows Here." *Art Digest* 5 (May 15, 1931), p. 10.
Pablo O'Higgins. Aguascalientes: Museo de Aguascalientes/Monterrey: Museo de Monterrey, 1982.
Pablo O'Higgins: Artista Nacional (1904–1983). Mexico: Museo del

Palacio de Bellas Artes, INBA, 1985.
Paine, Frances Flynn. *Paul O'Higgins*. New York: John Levy Galleries, 1931.
Poniatowska, Elena, and Gilberto Bosques. *Pablo O'Higgins*. Mexico: Fondo Editorial de la Plástica Mexicana, 1984.
Rivas, Guillermo. "Paul O'Higgins." *Mexican Life* 13 (February 1937), pp. 29–31.
Un compañero de Diego: Pablo O'Higgins. Mexico: Museo Estudio Diego Rivera, 1987.

175 Frederick Detwiller, *Orozco at Work*, 1931, lithograph on zinc. Print Collection, Miriam and Ira D. Wallach Division of Art, Prints and Photographs, The New York Public Library. Astor, Lenox and Tilden Foundations. In this print, Orozco is shown seated on a scaffold while painting his frescoes at the New School for Social Research, New York. (97)

José Clemente Orozco aparece aquí sentado en el andamio, mientras pintaba sus murales de la New School for Social Research de Nueva York.

JOSÉ CLEMENTE OROZCO

Born Zapotlán, Jalisco, 1883. Moves with family to Mexico City, 1890. Loses left hand in accident, 1903. Studies agriculture and architecture; also studies painting at Academia de San Carlos. Begins career as caricaturist for Mexican press, 1910. Works on "Casa de Lágrimas," a series of drawings of prostitutes and bordellos, 1911–13. Paints oil-on-

Juan de Ulúa, Veracruz, 1913. Trabaja con el Dr. Atl en un periódico carrancista, *La Vanguardia*, en Orizaba, Veracruz, 1914. Viaja a San Francisco; los agentes de la aduana estadounidense confiscan varios de sus dibujos de prostitutas, 1917. Vive en Los Ángeles, 1917–19; diseña y pinta anuncios de teatro. Va a Nueva York, 1919; regresa a México, 1920. Comienza murales en la Escuela Nacional Preparatoria, 1922; repinta y continúa este programa, 1926–27. Vive en los Estados Unidos, 1927–35; afiliado a los Delphic Studios de Alma Reed. Realiza frescos en el Pomona College, Claremont, California (*Prometeo*, 1930); la New School for Social Research, Nueva York (1930–31); y la Baker Library, Dartmouth College (*Mundo prehispánico, Conquista, Civilización industrial*, 1932–34). Viaja por Europa, 1932. Entre sus proyectos posteriores de murales en la Ciudad de México figuran frescos en el Palacio de Bellas Artes (*Catarsis*, 1934) y la Suprema Corte de Justicia (1940–41). Trabaja también en murales en Guadalajara, entre ellos el importante ciclo en el Hospicio Cabañas, 1936–39. Realiza seis tableros de fresco intercambiables en el Museum of Modern Art, Nueva York (*Dive Bomber and Tank*, 1940). Numerosas exposiciones en Estados Unidos y México, entre ellas una retrospectiva importante en la Ciudad de México, 1947. Muere en la Ciudad de México, 1949.

Cardoza y Aragón, Luis, y otros. *Orozco: una relectura*. México: IIE, UNAM, 1983.

Helm, MacKinley. *Man of Fire: J. C. Orozco; an Interpretive Memoir*. Nueva York: Harcourt Brace, 1953.

Hurlburt, Laurance P. *The Mexican Muralists in the United States*. Albuquerque: University of New Mexico Press, 1989.

Orozco, José Clemente. *José Clemente Orozco: An Autobiography*. Austin: University of Texas Press, 1962.

———. *Autobiografía*. México: Ediciones Era, 1970 (primera edición, 1945).

———. *El artista en Nueva York: cartas a Jean Charlot, 1925–1929, y tres textos inéditos*. México: Siglo Veintiuno Editores, 1971.

———. *The Artist in New York: Letters to Jean Charlot and Unpublished Writings, 1925–1929*. Austin: University of Texas Press, 1974.

Reed, Alma. *José Clemente Orozco*. Nueva York: Delphic Studios, 1932.

———. *Orozco*. México: Fondo de Cultura Económica, 1955.

———. *Orozco*. Nueva York: Oxford University Press, 1956.

AMBROSE PATTERSON

Nace en Daylesford, Victoria, Australia, 1877. Estudia en la National Gallery School, Victoria; y la Melbourne Art School con T. St. George Tucker y Phillips Fox. Va a París, donde estudia en la Académie Colarossi y la Académie Julian, 1898. Viaja a Montreal, Canadá y a Nueva York; trabaja como dibujante de tiras humorísticas e ilustrador de periódicos, 1899–1901. Regresa a París y estudia con Lucien Simon y André Lhôte, 1901–3. Expone en el Salon d'Automne, el Salon des Indépendants y la Royal Academy of Arts, Londres. Viaja por Italia y Francia. Vuelve a Australia, trabaja como retratista, 1910–15. Se instala en Hawaii con su familia, 1914–17. Visita San Francisco; comienza a enseñar en la University of Washington, Seattle, 1919. Se nacionaliza estadounidense, 1928. Estudia modernismo en Europa, 1929–30. Viaja a México; estudia técnica de frescos, 1934. Realiza mural al óleo sobre tela, oficina de correos de Mount Vernon, Washington (*Local Pursuits*; 1938). Profesor de arte, University of Washington, 1939–47. Muere en Seattle, 1966.

Ambrose Patterson: Retrospective Exhibit. Seattle: Seattle Art Museum, 1961.

McCulloch, Alan. *Encyclopedia of Australian Art*. Nueva York: Frederick A. Praeger, 1969.

"Patterson Gets First Honor in Northwest." *Art Digest* 9 (15 de octubre de 1934), p. 13.

JACKSON POLLOCK

Nace en Cody, Wyoming, 1912. La familia se instala en una finca cerca de Phoenix, Arizona, y después en el sur de California. Estudia en el Manual Arts High School, Los Ángeles; conoce a Philip Guston, 1928. Ve *Prometeo* de Orozco en el Pomona College, California, 1930. Se instala en Nueva York, donde estudia con Thomas Hart Benton en la ASL, 1930–32. Estudia escultura en la ASL, 1933. Empleado primero como muralista y después como pintor de caballete, FAP/WPA, 1935–43. Afiliado al Siqueiros Experimental Workshop, Nueva York, 1936. Recibe tratamiento psicoanalítico según el método de Jung, 1939–40; rompe relaciones con Benton, 1940. Conoce a Baziotes, Motherwell y Matta en Nueva York, 1942. Varias exposiciones individuales en la galería Art of This Century, Nueva York, 1943–47. Compra finca en

canvas mural in museum of the fort of San Juan de Ulúa, Veracruz, 1913. Works with Dr. Atl on Carrancista newspaper, *La Vanguardia*, Orizaba, Veracruz, 1914. Leaves for San Francisco; U.S. customs agents confiscate several drawings of prostitutes, 1917. Lives in Los Angeles, 1917–19; designs and paints theater posters. To New York, 1919; returns to Mexico, 1920. Begins murals in Escuela Nacional Preparatoria, 1922; repaints and continues this program, 1926–27. Lives in United States, 1927–35; affiliated with Alma Reed's Delphic Studios. Paints frescoes at Pomona College, Claremont, California (*Prometheus*, 1930); New School for Social Research, New York (1930–31); and Baker Library, Dartmouth College (*The Epic of American Civilization*, 1932–34). Travels through Europe, 1932. Later mural projects in Mexico City include frescoes in Palacio de Bellas Artes (*Catharsis*, 1934) and Suprema Corte de Justicia (1940–41). Works also on murals in Guadalajara, including major program in Hospicio Cabañas, 1936–39. Paints six interchangeable fresco panels at Museum of Modern Art, New York (*Dive Bomber and Tank*, 1940). Numerous exhibitions in U.S. and Mexico, including major retrospective in Mexico City, 1947. Died Mexico City, 1949.

Cardoza y Aragón, Luis, et al. *Orozco: una relectura*. Mexico: IIE, UNAM, 1983.

Helm, MacKinley. *Man of Fire: J. C. Orozco; an Interpretive Memoir*. New York: Harcourt Brace, 1953.

Hurlburt, Laurance P. *The Mexican Muralists in the United States*. Albuquerque: University of New Mexico Press, 1989.

Orozco, José Clemente. *José Clemente Orozco: An Autobiography*. Austin: University of Texas Press, 1962.

———. *The Artist in New York: Letters to Jean Charlot and Unpublished Writings, 1925–1929*. Austin: University of Texas Press, 1974.

Reed, Alma. *José Clemente Orozco*. New York: Delphic Studios, 1932.

———. *Orozco*. New York: Oxford University Press, 1956.

AMBROSE PATTERSON

Born Daylesford, Victoria, Australia, 1877. Studies at National Gallery School, Victoria; Melbourne Art School under T. St. George Tucker and Phillips Fox. To Paris, studies at Académie Colarossi and Académie Julian, 1898. To Montreal, Canada, and New York; works as cartoonist and newspaper illustrator, 1899–1901. Returns to Paris, studies under Lucien Simon and André Lhôte, 1901–3. Exhibits at Salon d'Automne, Salon des Indépendants, and Royal Academy of Arts, London. Travels in Italy and France. Returns to Australia, works as portraitist, 1910–15. With family to Hawaii, 1915–17. Visits San Francisco; begins teaching at University of Washington, Seattle, 1919. Receives American citizenship, 1928. Studies modernism in Europe, 1929–30. Travels to Mexico; studies fresco painting, 1934. Completes oil-on-canvas mural, Mount Vernon, Washington, post office (*Local Pursuits*; 1938). Professor of art, University of Washington, 1939–47. Died Seattle, 1966.

Ambrose Patterson: Retrospective Exhibit. Seattle: Seattle Art Museum, 1961.

McCulloch, Alan. *Encyclopedia of Australian Art*. New York: Frederick A. Praeger, 1969.

"Patterson Gets First Honor in Northwest." *Art Digest* 9 (October 15, 1934), p. 13.

JACKSON POLLOCK

Born Cody, Wyoming, 1912. Family moves to farm near Phoenix, Arizona, then to southern California. Studies at Manual Arts High School, Los Angeles; meets Philip Guston, 1928. Sees Orozco's *Prometheus* at Pomona College, California, 1930. Moves to New York, studies under Thomas Hart Benton at ASL, 1930–32. Studies sculpture at ASL, 1933. Employed as muralist, then easel painter, FAP/WPA, 1935–43. Affiliated with Siqueiros Experimental Workshop, New York, 1936. Undergoes Jungian analysis, 1939–40; breaks relations with Benton, 1940. Meets Baziotes, Motherwell, Matta, in New York, 1942. Several one-man exhibitions at Art of This Century, New York, 1943–47. Buys farmhouse in Springs, Long Island, 1945. Makes first "allover" poured paintings, late 1946–early 1947. Exhibits at Betty Parsons Gallery, 1947–52; at Sidney Janis, 1952 on. Included in Venice Biennale, 1948. First retrospective exhibition, Bennington College, Vermont, 1952. Died in car accident, Springs, 1956.

Doss, Erika. *Benton, Pollock, and the Politics of Modernism: From Regionalism to Abstract Expressionism*. Chicago: University of Chicago Press, 1991.

Naifeh, Steven, and Gregory White Smith. *Jackson Pollock: An American Saga*. New York: Harper-Perennial, 1991.

O'Connor, Francis V., and Eugene V. Thaw. *Jackson Pollock: A Catalogue*

Springs, Long Island, 1945. Hace sus primeros *drippings* a fines de 1946–principios de 1947. Expone en la Betty Parsons Gallery, 1947–52; en la Sidney Janis, de 1952 en adelante. Forma parte de la Bienal de Venecia, 1948. Primera exposición retrospectiva, Bennington College, Vermont, 1952. Muere en un accidente automovilístico, Springs, 1956.

Doss, Erika. *Benton, Pollock, and the Politics of Modernism: From Regionalism to Abstract Expressionism.* Chicago: University of Chicago Press, 1991.

Naifeh, Steven, y Gregory White Smith. *Jackson Pollock: An American Saga.* Nueva York: Harper-Perennial, 1991.

O'Connor, Francis V., y Eugene V. Thaw. *Jackson Pollock: A Catalogue Raisonné of Paintings, Drawings and Other Works.* New Haven: Yale University Press, 1978.

Solomon, Deborah. *Jackson Pollock: A Biography.* Nueva York: Simon and Schuster, 1987.

WINOLD REISS

Nace en Karlsruhe, Alemania, 1886. Hijo de Fritz Reiss, pintor de paisajes y campesinos. Estudia en la Real Academia de Bellas Artes y la Escuela de Artes Aplicadas, Munich. Emigra a los Estados Unidos, 1913. Mejor conocido como ilustrador de indios norteamericanos y como diseñador de interiores modernista; sus proyectos incluyen el Crillon Restaurant, Nueva York (1919, 1926, 1935), murales en el Almac Hotel, Nueva York (1923), el Tavern Club, Chicago (1929), el St. George Hotel, Brooklyn (1930) y murales para la Cincinnati Union Terminal (1933) y el Theater and Concert Building, la New York World's Fair (1940). Funda la Winold Reiss Art School, Nueva York, 1916; sesiones veraniegas tienen lugar en Woodstock, Nueva York, a partir de 1919. Viaja a Montana para pintar los indios blackfeet, 1919. Visita a México, 1920; trabaja en la Ciudad de México, Cuernavaca, Tepoztlán y Oaxaca. Ilustra figuras principales del "Harlem Renaissance" para *The New Negro: An Interpretation* (1925), de Alain Locke, y para la revista *Survey Graphic*. Numerosas exposiciones en museos y galerías comerciales. Ilustra calendarios turísticos para el Great Northern Railway, en los años treinta y los cuarenta. Muere en la Ciudad de Nueva York, 1953.

Crawford, M. D. C. "Draughtsmanship and Racial Types." *Arts and Decoration* 15 (mayo de 1921), págs. 28–29.

Porter, Katherine Anne. "Where Presidents Have No Friends." *Century* 104 (julio de 1922), págs. 373–84.

Reiss, Winold. "Mexican Types." *Survey* 52 (1º de mayo de 1924), págs. 153–56.

Stewart, Jeffrey C. *To Color America: Portraits by Winold Reiss.* Washington: Smithsonian Institution Press, 1989.

DIEGO RIVERA

Nace en Guanajuato, 1886. Se instala en la Ciudad de México con su familia, 1892. Estudia en la Academia de San Carlos, 1895–1905. Viaja a España con una beca financiada por el gobernador de Veracruz Teodoro Dehesa, 1907. Viaja a París, 1909. Regresa por corto tiempo a México y expone en la Academia de San Carlos, 1910. Vuelve a París, 1911. Entre 1913 y 1917, trabaja casi exclusivamente como cubista. Participa en varias exposiciones en Europa. Comienza a incluir motivos mexicanos en sus obras cubistas, 1914. Vive y trabaja en España, 1914–15. Forma parte de tres exposiciones en la Modern Gallery de Marius de Zayas, Nueva York, 1916. Viaja por Italia, 1920. Regresa a México; viaja a Yucatán con José Vasconcelos, 1921. Realiza mural al encáustico, Escuela Nacional Preparatoria (*Creación*; 1922–23). Pinta frescos en la SEP, 1923–28; y la Escuela Nacional de Agricultura, Chapingo, 1924–27. Expone en la Pan-American Exposition, Los Ángeles; nombrado editor de arte de *Mexican Folkways*, 1926. Visita la Unión Soviética, 1927–28. Director de la Academia de San Carlos, 1930. Pinta murales en el Palacio Nacional, 1929–35; y el Palacio de Cortés, Cuernavaca, 1929–30. Se organizan retrospectivas de su obra en el California Palace of the Legion of Honor, 1930; Museum of Modern Art, Nueva York, 1931–32. Pinta frescos en la Stock Exchange (*Allegory of California*, 1930–31) y la California School of Fine Arts (*The Making of a Fresco*, 1931) en San Francisco; en el Detroit Institute of Arts (*Detroit Industry*, 1932–33); el RCA Building, Rockefeller Center, Nueva York (*Man at the Crossroads*, 1933–34; destruido); la New Workers School (*Portrait of America*, 1933); y la Communist League of America (1933). Regresa a México; reconstruye el mural destruido del Rockefeller Center en el Palacio de Bellas Artes, 1934; supervisa los murales del Mercado Abelardo L. Rodríguez. Realiza mural para la Golden Gate International Exposition, San Francisco (*Pan-*

Raisonné of Paintings, Drawings and Other Works. New Haven: Yale University Press, 1978.

Solomon, Deborah. *Jackson Pollock: A Biography.* New York: Simon and Schuster, 1987.

WINOLD REISS

Born Karlsruhe, Germany, 1886. Son of Fritz Reiss, painter of landscapes and peasants. Studies at Royal Academy of Fine Arts and School of Applied Arts, Munich. Emigrates to U.S., 1913. Best known as illustrator of North American Indians and as modernist interior designer; projects include Crillon Restaurant, New York (1919, 1926, 1935), murals in Almac Hotel, New York (1923), Tavern Club, Chicago (1929), St. George Hotel, Brooklyn (1930), murals for Cincinnati Union Terminal (1933), Theater and Concert Building, New York World's Fair (1940). Founds Winold Reiss Art School, New York, 1916; summer sessions held in Woodstock, New York, after 1919. Travels to Montana, 1919, to draw Blackfeet Indians. Visits Mexico, 1920; works in Mexico City, Cuernavaca, Tepoztlán, and Oaxaca. Illustrates major figures of Harlem Renaissance for Alain Locke's *The New Negro: An Interpretation* (1925) and for *Survey Graphic* magazine. Nu-merous exhibitions in museums and commercial galleries. Illustrates travel calendars for Great Northern Railway, 1930s and 1940s. Died New York City, 1953.

Crawford, M. D. C. "Draughtsmanship and Racial Types." *Arts and Decoration* 15 (May 1921), pp. 28–29.

Porter, Katherine Anne. "Where Presidents Have No Friends." *Century* 104 (July 1922), pp. 373–84.

Reiss, Winold. "Mexican Types." *Survey* 52 (May 1, 1924), pp. 153–56.

Stewart, Jeffrey C. *To Color America: Portraits by Winold Reiss.* Washington: Smithsonian Institution Press, 1989.

DIEGO RIVERA

Born Guanajuato, 1886. Moves with family to Mexico City, 1892. Studies at Academia de San Carlos, 1895–1905. Travels to Spain on scholarship financed by Veracruz Governor Teodoro Dehesa, 1907. To Paris, 1909. Brief return to Mexico, exhibits at Academia de San Carlos, 1910. Returns to Paris, 1911. Between 1913 and 1917, works almost exclusively in cubism. Participates in several exhibitions in Europe. Begins to include Mexican motifs in cubist works, 1914. Lives and works in Spain, 1914–15. Included in three exhibitions at

Marius de Zayas's Modern Gallery, New York, 1916. Travels through Italy, 1920. Returns to Mexico; travels to Yucatan with José Vasconcelos, 1921. Paints encaustic mural, Escuela Nacional Preparatoria (*Creación*; 1922–23). Paints frescoes at SEP, 1923–28; Escuela Nacional de Agricultura, Chapingo, 1924–27. Exhibits at Pan-American Exhibition, Los Angeles; becomes art editor of *Mexican Folkways*, 1926. Visits Soviet Union, 1927–28. Director of Academia de San Carlos, 1930. Paints murals at Palacio Nacional, 1929–35; Palacio de Cortés, Cuernavaca, 1929–30. Retrospectives

held at California Palace of the Legion of Honor, 1930; Museum of Modern Art, New York, 1931–32. Paints frescoes in Stock Exchange (*Allegory of California*, 1930–31) and California School of Fine Arts (*The Making of a Fresco*, 1931) in San Francisco; at Detroit Institute of Arts (*Detroit Industry*, 1932–33); RCA Building, Rockefeller Center, New York (*Man at the Crossroads*, 1933–34; destroyed); New Workers School (*Portrait of America*, 1933); and Communist League of America (1933). Returns to Mexico; reconstructs destroyed Rockefeller Center mural in Palacio de Bellas Artes, 1934; supervises murals at Mercado Abelardo L. Rodríguez. Paints mural for Golden Gate International Exposition, San Francisco (*Pan-American Unity*, 1940). Works on numerous mural projects in Mexico in 1940s–1950s, including Palacio Nacional, 1942–51; Hotel del Prado, 1947; and Teatro Insurgentes, 1953. First major retrospective in Mexico City, Palacio de Bellas

American Unity, 1940). Realiza numerosos proyectos muralistas en México en los años cuarenta y los cincuenta, entre ellos los del Palacio Nacional, 1942–51; el Hotel del Prado, 1947; y el Teatro Insurgentes, 1953. Primera retrospectiva importante en la Ciudad de México, Palacio de Bellas Artes, 1949. Viaja de nuevo a Moscú, buscando tratamiento para el cáncer, 1955–56. Muere en la Ciudad de México, 1957.

Azuela, Alicia. *Diego Rivera en Detroit*. México: UNAM, 1985.

Diego Rivera: A Retrospective. Nueva York: Founders Society, Detroit Institute of Arts, en asociación con W. W. Norton & Co., 1986.

Evans, Ernestine. *The Frescoes of Diego Rivera*. Nueva York: Harcourt Brace, 1929.

177 Roberto Montenegro, *Rosa Rolando as a Tehuana*, 1926, oil on canvas. Private collection, Monterrey, Mexico.

Herner de Larrera, Irene. *Diego Rivera: Paraíso perdido en Rockefeller Center*. México: Edicupes S.A., 1990.

Hurlburt, Laurance P. *The Mexican Muralists in the United States*. Albuquerque: University of New Mexico Press, 1988.

Wolfe, Bertram. *La fabulosa vida de Diego Rivera*. Editorial Diana, 1972.

Wolfe, Bertram, y Diego Rivera. *Portrait of America*. Nueva York: Covici-Friede, 1934.

———. *Portrait of Mexico*. Nueva York: Covici-Friede, 1937.

ROSA ROLANDO DE COVARRUBIAS

Nace Rosamonde Cowan Ruelas, Los Ángeles, 1895. Estudia danza con Marion Morgan, Nueva York; baila con los Marion Morgan Dancers. Trabaja en Broadway y en películas con el nombre artístico Rose Rolando en los años veinte. También trabaja como coreógrafa y diseñadora de vestuario. Conoce a Miguel Covarrubias, que entonces trabajaba como escenógrafo para la comedia musical *Rancho Mexicano*, Nueva York, 1925. Comienza a tomar fotografías en 1926, después de conocer y viajar con Tina Modotti y Edward Weston en México. Comienza a pintar, París, 1927; recibe adiestramiento de Covarrubias. Se casa con Covarrubias; viaja con él a Asia y principalmente a Bali, 1930. Trabaja como fotógrafa profesional; ilustra *Island of Bali* (1937), de Covarrubias, y *Mexico South: The Isthmus of Tehuantepec* (1946). Fotografías publicadas en *Mexican Folkways*, *Novedades*, *Theatre Arts Magazine* y *Dyn*. Muere en la Ciudad de México, 1970.

García Noriega, Lucía, ed. *Miguel Covarrubias: Homenaje*. México: Centro Cultural/Arte Contemporáneo, 1987.

DORIS ROSENTHAL

Nace en Riverside, California, 1895. Estudia con John Sloan y George Bellows en la ASL, Nueva York. Títulos obtenidos en el Los Angeles State Teachers College y la Columbia University; larga carrera como instructora de pintura en el James Monroe High School, Bronx, Nueva York. Recibe becas Guggenheim en 1932 y 1936. Viaja a México extensamente desde 1932 hasta los años setenta; vive en Oaxaca. Viaja a Guatemala, 1943–44. Miembro, American Artists' Congress, 1936. Numerosas exposiciones individuales en las Midtown Galleries, Nueva York, desde los años treinta hasta los cincuenta. Muere en Silvermine, Connecticut, 1971.

"Doris Rosenthal: Schoolteacher Paints Lovable Pictures of Mexicans." *Life* 15 (22 noviembre de 1943), págs. 62–66.

"Double Life." *New Yorker* 19 (13 de marzo de 1943), págs. 13–14.

Moorsteen, Betty. "Her Husband Can't Take It." *PM* (15 de mayo de 1945), p. 13.

"Old Mexico as Seen by a Friendly 'Gringo.'" *Art Digest* 13 (1º de abril de 1939), p. 16.

Rivas, Guillermo. "A Master of Movement." *Mexican Life* 8 (diciembre de 1932), págs. 31–33.

———. "Doris Rosenthal." *Mexican Life* 13 (octubre de 1937), págs. 26–29.

"Shows Fruits of a Scholarship in Mexico." *Art Digest* 8 (15 de febrero de 1934), p. 29.

"Southern Neighbors." *Survey Graphic* 32 (marzo de 1943), págs. 88–89.

Tobins, L. "Doris Rosenthal." *Mexican Life* 17 (abril de 1941), págs. 27–30.

Artes, 1949. Travels again to Moscow, seeking treatment for cancer, 1955–56. Died Mexico City, 1957.

Azuela, Alicia. *Diego Rivera en Detroit*. Mexico: UNAM, 1985.

Diego Rivera: A Retrospective. New York: Founders Society, Detroit Institute of Arts in association with W. W. Norton & Co., 1986.

Evans, Ernestine. *The Frescoes of Diego Rivera*. New York: Harcourt Brace, 1929.

Herner de Larrera, Irene. *Diego Rivera's Mural at Rockefeller Center*. Mexico: Edicupes S.A., 1990.

Hurlburt, Laurance P. *The Mexican Muralists in the United States*. Albuquerque: University of New Mexico Press, 1988.

Wolfe, Bertram. *Diego Rivera: His Life and Times*. New York: Alfred A. Knopf, 1939.

Wolfe, Bertram, and Diego Rivera. *Portrait of America*. New York: Covici-Friede, 1934.

———. *Portrait of Mexico*. New York: Covici-Friede, 1937.

ROSA ROLANDO DE COVARRUBIAS

Born Rosamonde Cowan Ruelas, Los Angeles, 1895. Trained as dancer with Marion Morgan, New York; performs with Marion Morgan Dancers. Works on Broadway and in films, under stage name Rose Rolando, 1920s. Also works as choreographer and costume designer. Meets Miguel Covarrubias, then working as stage designer for the musical *Rancho Mexicano*, New York, 1925. Begins photographing by 1926, after meeting and traveling with Tina Modotti and Edward Weston in Mexico. Begins painting, Paris, 1927; receives training from Covarrubias. Marries Covarrubias; travels with him to Asia, including Bali, 1930. Works as professional photographer; illustrates Covarrubias's *Island of Bali* (1937) and *Mexico South: The Isthmus of Tehuantepec* (1946). Photographs published in *Mexican Folkways*, *Novedades*, *Theatre Arts Magazine*, and *Dyn*. Died Mexico City, 1970.

García Noriega, Lucía, ed. *Miguel Covarrubias: Homenaje*. Mexico: Centro Cultural/Arte Contemporáneo, 1987.

178 Doris Heyden, photograph of Doris Rosenthal seated on a burro in Pátzcuaro, Michoacán, Mexico. Reproduced in *Life* 15 (November 22, 1943), p. 64. Courtesy Yale University Library.

DORIS ROSENTHAL

Born Riverside, California, 1895. Studies with John Sloan and George Bellows at ASL, New York. Degrees earned from Los Angeles State Teachers College and Columbia University; long career as instructor in painting at James Monroe High School, Bronx, New York. Guggenheim Fellow, 1932 and 1936. Travels to Mexico extensively from 1932 through the 1970s; lives in Oaxaca. Travels to Guatemala, 1943–44. Member, American Artists' Congress, 1936. Numerous individual exhibitions at Midtown Galleries, New York, 1930s–1950s. Died Silvermine, Connecticut, 1971.

"Doris Rosenthal: Schoolteacher Paints Lovable Pictures of Mexicans." *Life* 15 (November 22, 1943), pp. 64–66.

"Double Life." *New Yorker* 19 (March 13, 1943), pp. 13–14.

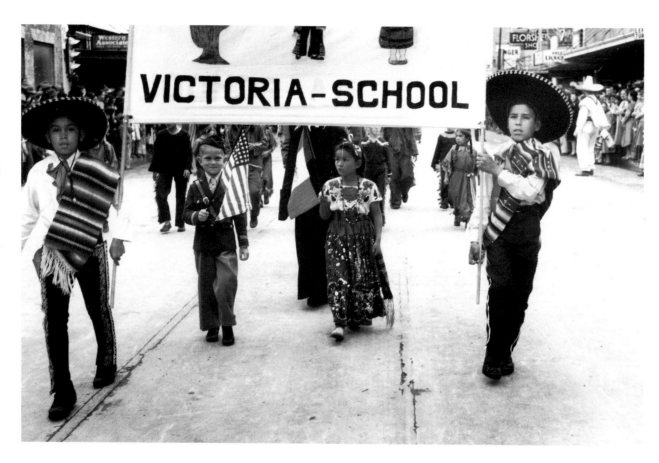

179 Arthur Rothstein, *Brownsville, Tex. Feb 1942. Charro days fiesta. Children's parade*, 1942, photograph. U.S. Department of Agriculture, Farm Security Administration. Prints and Photographs Division, Library of Congress. (154)

Doherty, Robert J. "Arthur Rothstein." En *Contemporary Photographers*. Colin Naylor, ed. Chicago: Saint James Press, 1988, págs. 877–78.

Rothstein, Arthur. *The Depression Years: As Photographed by Arthur Rothstein*. Nueva York: Dover Publications, 1978.

———. *Documentary Photography*. Boston: Focal Point Press, 1986.

Stott, William. *Documentary Expression and Thirties America*. Nueva York: Oxford University Press, 1973.

ARTHUR ROTHSTEIN

Nace en la Ciudad de Nueva York, 1915. Estudia con Roy Stryker en la Columbia University, Nueva York, 1932–35. Fotógrafo bajo la dirección de Stryker para la Farm Security Administration, 1935–40. Su obra más conocida es *Dust Storm, Cimarron County, Oklahoma* (1936), una imagen clásica de la Depresión norteamericana. Trabaja en Tejas, a lo largo de la frontera entre México y Estados Unidos, 1942. Fotógrafo para la revista *Look*, 1940–41; editor de fotografías, Office of War Information, Nueva York, 1941–43; fotógrafo del ejército en Asia; director de fotografía para *Look*, 1946–71. Director de fotografía, luego editor adjunto para la revista *Parade*, 1972–85. Enseña en la Graduate School of Journalism, Columbia University, 1961–70. Publica extensamente sobre fotoperiodismo. Muere en New Rochelle, Nueva York, 1985.

MILLARD SHEETS

Nace en Pomona, Caifornia, 1907. Estudia en la Chouinard School of Art con Clarence Hinkle y F. Tolles Chamberlain, 1925–29. Instructor en Chouinard, 1929–35. Ayuda a David Alfaro Siqueiros en el mural en Chouinard,

Moorsteen, Betty. "Her Husband Can't Take It." *PM* (May 15, 1945), p. 13.

"Old Mexico as Seen by a Friendly 'Gringo.'" *Art Digest* 13 (April 1, 1939), p. 16.

Rivas, Guillermo. "A Master of Movement." *Mexican Life* 8 (December 1932), pp. 31–33.

———. "Doris Rosenthal." *Mexican Life* 13 (October 1937), pp. 26–29.

"Shows Fruits of a Scholarship in Mexico." *Art Digest* 8 (February 15, 1934), p. 29.

"Southern Neighbors." *Survey Graphic* 32 (March 1943), pp. 88–89.

Tobins, L. "Doris Rosenthal." *Mexican Life* 17 (April 1941), pp. 27–30.

ARTHUR ROTHSTEIN

Born New York City, 1915. Studies under Roy Stryker at Columbia University, New York, 1932–35. Photographer under Stryker for Farm Security Administration, 1935–40. Best known for *Dust Storm, Cimarron County, Oklahoma* (1936), a classic image of the American Depression. Works in Texas, along Mexico-U.S. border, 1942. Photographer for *Look* magazine, 1940–41; picture editor, Office of War Information, New York, 1941–43; army photographer in Asia; director of photography for *Look*, 1946–71. Director of photography, then associate editor, *Parade* magazine, 1972–85. Teaches at Graduate School of Journalism, Columbia University, 1961–70. Publishes widely on photojournalism. Died New Rochelle, New York, 1985.

Doherty, Robert J. "Arthur Rothstein." In *Contemporary Photographers*, ed. Colin Naylor. Chicago: Saint James Press, 1988, pp. 877–78.

Rothstein, Arthur. *The Depression Years: As Photographed by Arthur Rothstein*. New York: Dover Publications, 1978.

———. *Documentary Photography*. Boston: Focal Point Press, 1986.

Stott, William. *Documentary Expression and Thirties America*. New York: Oxford University Press, 1973.

MILLARD SHEETS

Born Pomona, California, 1907. Studies at Chouinard School of Art under Clarence Hinkle and F. Tolles Chamberlain, 1925–29. Instructor at Chouinard, 1929–35. Assists David Alfaro Siqueiros on mural at Chouinard, 1932. First solo exhibition, Newhouse Galleries, Los Angeles; travels to Europe and Latin America, 1929. Codirector, Southern California PWAP, 1933–35. Teaches at Scripps College, Claremont, California, 1932–55. Invites Mexican artist Alfredo Ramos Martínez to lecture and paint frescoes at Scripps College. Travels to India and Burma as artist-correspondent for U.S. Air Force and *Life* magazine, 1943–44. Director, Otis Art Institute, Los Angeles, 1953–59. Travels several times to Mexico, 1940s through 1980s. Numerous awards and exhibitions. Extensive work as muralist and architectural designer, including murals at Department of Interior, Washington (1943; TSFA). Died Gualala, California, 1989.

Lovoos, Janice, and Edmund F. Penney. *Millard Sheets: One-Man Renaissance*. Flagstaff, Arizona: Northland Press, 1984.

Millard Sheets: Six Decades of Painting. Laguna Beach, California: Laguna Beach Museum of Art, 1983.

180 Millard Sheets, *Brassy Day*, 1939, watercolor on paper. The E. Gene Crain Collection, Laguna Beach, California. Courtesy Stary-Sheets Fine Arts Galleries, Irvine, California. (83)

1932. Primera exposición individual, Newhouse Galleries, Los Ángeles; viaja a Europa y a América Latina, 1929. Co-director, Southern California PWAP, 1933–35. Enseña en el Scripps College, Claremont, California, 1932–55. Invita al artista mexicano Alfredo Ramos Martínez a dar conferencias y pintar frescos en el Scripps College. Viaja a la India y a Burma como artista corresponsal para la U.S. Air Force y para la revista *Life*, 1943–44. Director, Otis Art Institute, Los Ángeles, 1953–59. Viaja varias veces a México, desde los años cuarenta hasta los ochenta. Recibe numerosos premios y participa en muchas exposiciones. Trabaja extensamente como muralista y diseñador arquitectónico; realiza murales en el Department of the Interior, Washington (1943; TSFA). Muere en Gualala, California, 1989.

Lovoos, Janice, y Edmund F. Penney. *Millard Sheets: One-Man Renaissance*. Flagstaff, Arizona: Northland Press, 1984.

Millard Sheets: Six Decades of Painting. Laguna Beach, California: Laguna Beach Museum of Art, 1983.

Millier, Arthur, y otros. *Millard Sheets*. Los Ángeles: Dalzell Hatfield, 1935.

Westphal, Ruth Lilly, y Janet Blake Dominik. *American Scene Painting: California, 1930s and 1940s*. Irvine, California: Westphal Publishing, 1991.

HENRIETTA SHORE

Nace en Toronto, Canadá, 1880. Estudia en Nueva York bajo William Merritt Chase y Frank Vincent DuMond (1901) y Robert Henri (1902). Viaja a Europa. Trabaja como maestra de arte, Toronto; emigra a los Estados Unidos, 1913. Ayuda a fundar la Los Angeles Modern Art Society, 1917; se hace ciudadana estadounidense, 1920. A pesar del éxito crítico en California, se traslada a Nueva York, 1920. Comienza a trabajar en pinturas semiabstractas. Expone "Fourth Dimensional Interpretations" en las Erich Galleries, Nueva York; la comparan favorablemente con Georgia O'Keeffe, 1923. Regresa a California, conoce a Edward Weston, que admira su serie de pinturas de caracoles y comienza a sacar fotografías de caracoles en su estudio, 1927. Viaja a México con la artista Helena Dunlop, quizá a sugerencia de Weston, 1927. Conoce a Tina Modotti, pinta retratos de Charlot y Orozco. Estudia litografía en México; continúa trabajando en el medio después de regresar a los Estados Unidos en 1928, grabando en el estudio de Lynton Kistler. Se instala en Carmel, California, 1930; expone raras veces después de 1933. Trabaja como muralista en California: en la oficina de correos de Santa Cruz, California (*Fishing Industry, Limestone Quarries Industry, Artichoke Industry* y *Brussel Sprouts Industry*; 1937, TRAP), la Monterey Old Customs House (*Artichoke Pickers*; 1937, TRAP) y la oficina de correos, Monterey (*Monterey Bay*; 1937, TRAP). Muere en San José, California, 1963.

Armitage, Merle. *Henrietta Shore*. Nueva York: E. Weyhe, 1933.

Charlot, Jean. "Henrietta Shore." En *Art from the Mayans to Disney*. Nueva York: Sheed and Ward, 1939.

Henrietta Shore: A Retrospective Exhibition, 1900–1963. Monterey: Monterey Peninsula Museum of Art, 1986.

DAVID ALFARO SIQUEIROS

Nace en Santa Rosalía de Camargo, Chihuahua, 1896. Estudia en la Academia de San Carlos, 1911; participa en una huelga estudiantil. Trabaja en la primera Escuela de Pintura al Aire Libre, en Santa Anita, un suburbio de la Ciudad de México, 1913. Afiliado a las fuerzas constitucionalistas durante la revolución; sirve con el General Manuel M. Diéguez en Jalisco, 1915–19. Viaja a Europa oficialmente como agregado militar, 1919. Publica el manifiesto "Tres llamamientos de orientación actual a los pintores y escultores de la nueva generación americana," en *Vida Americana*, Barcelona, 1921. Regresa a México, 1922. Con Charlot, Rivera, Orozco y otros, se integra al Sindicato de Obreros, Técnicos, Pintores y Escultores; trabaja en los murales de la Escuela Nacional Preparatoria, 1923–24. Funda (con Rivera y Xavier Guerrero) el periódico ilustrado *El Machete*, 1923. Trabaja con Amado de la Cueva en unos murales para la Universidad de Guadalajara, 1924. Trabaja como activista sindical, 1925–30. Encarcelado después de la manifestación del Primero de Mayo en la Ciudad de México y luego puesto bajo arresto domiciliario en Taxco, Guerrero, 1930–32; trabaja en pinturas y retratos al óleo sobre yute, entre los que figuran los de los norteamericanos Hart Crane, Ione Robinson, Elsa Rogo y William Spratling. Sale para Los Ángeles, 1932; realiza unos murales en la Chouinard Art School (*Un mitin obrero*), el Plaza Art Center (*América Tropical*) y la residencia privada del productor de Hollywood Dudley Murphy (*Retrato actual de México*). Deportado de Los Ángeles; viaja a Argentina y Uruguay. Comienza a trabajar con pigmentos de

Millier, Arthur, et al. *Millard Sheets.* Los Angeles: Dalzell Hatfield, 1935.

Westphal, Ruth Lilly, and Janet Blake Dominik. *American Scene Painting: California: 1930s and 1940s.* Irvine, California: Westphal Publishing, 1991.

HENRIETTA SHORE

Born Toronto, Canada, 1880. Studies in New York under William Merritt Chase and Frank Vincent DuMond (1901) and Robert Henri (1902). Travels to Europe. Works as art teacher, Toronto; emigrates to U.S., 1913. Helps found Los Angeles Modern Art Society, 1917; becomes U.S. citizen, 1920. Despite critical success in California, moves to New York, 1920. Begins working on semiabstract paintings. Exhibits "Fourth Dimensional Interpretations" at Erich Galleries, New York; is favorably compared to Georgia O'Keeffe, 1923. Returns to California, meets Edward Weston, who admires her series of shell paintings and begins photographing shells in her studio, 1927. Travels to Mexico with artist Helena Dunlop, perhaps at Weston's suggestion, 1927. Meets Tina Modotti, paints portraits of Charlot and Orozco. Studies lithography in Mexico; continues to work in the medium after return-

ing to the U.S. in 1928, printing at the studio of Lynton Kistler. Moves to Carmel, California, 1930; exhibits rarely after 1933. Works as muralist in California: Santa Cruz, California, post office (*Fishing Industry, Limestone Quarries Industry, Artichoke Industry,* and *Brussel Sprouts Industry;* 1937, TRAP), the Monterey Old Customs House (*Artichoke Pickers;* 1937, TRAP), and Monterey post office (*Monterey Bay;* 1937, TRAP). Died San Jose, California, 1963.

Armitage, Merle. *Henrietta Shore.* New York: E. Weyhe, 1933.

Charlot, Jean. "Henrietta Shore." In *Art from the Mayans to Disney.* New York: Sheed and Ward, 1939.

Henrietta Shore: A Retrospective Exhibition, 1900–1963. Monterey: Monterey Peninsula Museum of Art, 1986.

DAVID ALFARO SIQUEIROS

Born Santa Rosalía de Camargo, Chihuahua, 1896. Studies at Academia de San Carlos, 1911; participates in student strike. Works in first Escuela de Pintura al Aire Libre, in Mexico City suburb of Santa Anita, 1913. Affiliated with Constitutionalist forces during Revolution; serves with General Manuel M. Dié-

guez in Jalisco, 1915–19. Travels to Europe, officially as military attaché, 1919. Publishes manifesto, "Three Appeals of Timely Orientation to Painters and Sculptors of America," in *Vida Americana,* Barcelona, 1921. Returns to Mexico, 1922. Joins (with Charlot, Rivera, Orozco, and others) Sindicato de Obreros, Técnicos, Pintores y Escultores; works on murals in Escuela Nacional Preparatoria, 1923–24. Founds (with Rivera and Xavier Guerrero) illustrated newspaper *El Machete,* 1923. Works with Amado de la Cueva on murals for Universidad de Guadalajara, 1924. Works as trade union activist, 1925–30. Jailed after a May Day demonstration in Mexico City, then placed under house arrest in Taxco, Guerrero, 1930–32; works on oil-on-burlap paintings and portraits, including those of Americans Hart Crane, Ione Robinson, Elsa Rogo, and William Spratling. Leaves for Los Angeles, 1932; completes murals at Chouinard Art School (*Workers' Meeting*), Plaza Art Center (*Tropical America*), and private home of Hollywood producer Dudley Murphy (*Portrait of Present-Day Mexico*). Deported from Los Angeles; travels to Argentina and Uruguay. Begins working with nitrocellulose pigments (also known as pyroxiline or Duco), mainly used as autobody

paint. Deported from Argentina, December 1933. Brief stay in New York, 1934; exhibits at Delphic Studios; intensifies his criticism of Diego Rivera. To Mexico City, 1935; then returns to New York as an official Mexican delegate to American Artists' Congress, 1936. Founds Siqueiros Experimental Workshop; members include artists from U.S. and Latin America; projects include ephemeral political posters and floats. Siqueiros also works on antifascist paintings using stencils, airbrush, applied sections, and the chemical manipulation of paints. Leaves for Spain; joins Republican forces against Franco, 1937–39. With Josep Renau, Antonio Pujol, and Luis Arenal, completes mural in Sindicato Mexicano de Electricistas, Mexico City (*Portrait of the Bourgeoisie;* 1939–40). Involved in assassination attempt on Leon Trotsky; exiled to Chile (1940–44), where he paints murals in Chillán. Returns to Mexico, 1944. Works on numerous mural projects in Mexico City, including Palacio de Bellas Artes (*New Democracy;* 1944); UNAM (1952–53); and Poliforum Cultural Siqueiros (*The March of Humanity;* 1965–73). Jailed for public protests against López Mateos government, 1960–64. Died Mexico City, 1974.

nitrocelulosa (también conocidos como piroxilina o duco), principalmente utilizados para la pintura de automóviles. Deportado de Argentina, diciembre de 1933. Breve estancia en Nueva York, 1934; expone en los Delphic Studios; intensifica su crítica a Diego Rivera. Viaja a la Ciudad de México, 1935; entonces regresa a Nueva York como un delegado oficial mexicano al American Artists' Congress, 1936. Funda el Siqueiros Experimental Workshop que cuenta entre sus miembros a artistas de los Estados Unidos y América Latina; sus proyectos incluyen carteles efímeros y carros alegóricos y políticos. Siqueiros realiza también pinturas antifascistas utilizando estarcidos, pincel de aire, relieves aplicados y la manipulación química de pinturas. Sale para España; se incorpora a las fuerzas republicanas en contra de Franco, 1937–39. Vuelve a México; con Josep Renau, Antonio Pujol y Luis Arenal, realiza un mural en el Sindicato Mexicano de Electricistas, Ciudad de México (*Retrato de la Burguesía*; 1939–40). Involucrado en el atentado contra la vida de León Trotsky; se exilia a Chile (1940–44), donde realiza murales en Chillán. Regresa a México, 1944. Trabaja en numerosos proyectos de murales en la Ciudad de México, entre ellos los del Palacio de Bellas Artes (*Nueva Democracia*; 1944); la UNAM (1952–53); y el Poliforum Cultural Siqueiros (*La marcha de la humanidad*; 1965–73). Encarcelado por protestar públicamente contra el gobierno de López Mateos, 1960–64. Muere en la Ciudad de México, 1974.

Arenal de Siqueiros, Angélica. *Vida y obra de David Alfaro Siqueiros.* México: Fondo de Cultura Económica, 1975.

De Micheli, Mario. *Siqueiros.* Nueva York: Harry N. Abrams, 1968.

Hurlburt, Laurance P. *The Mexican Muralists in the United States.* Albuquerque: University of New Mexico Press, 1989.

Tibol, Raquel. *Siqueiros: vida y obra.* México: Departamento del Distrito Federal, 1974.

WILLIAM SPRATLING

Nace en Sonyea, Nueva York, 1900. Estudia brevemente en la ASL, Nueva York; después en la Auburn University, Birmingham, Alabama. Enseña arquitectura en Auburn, después en la Tulane University, Nueva Orleáns, 1921–29. Con su amigo William Faulkner, escribe *Sherwood Anderson and Other Famous Creoles* (1925). También estudia la arquitectura de Nueva Orleáns. Después de viajar a Europa por zepelín con Faulkner, visita México para dar conferencias sobre arquitectura colonial en la Escuela de Verano de la Universidad Nacional de México, 1926. Establece residencia permanente en Taxco, Guerrero, 1929. Escribe sobre arquitectura y cultura mexicana para el *New York Herald Tribune, Travel* y *Architecture.* Publica un relato de sus viajes y observaciones sobre México, *Little Mexico*, en 1932. Maneja el Taller de las Delicias, primer taller de plata en Taxco, 1931–45. Warner Brothers estrena *The Man from New Orleans*, un corto documental semificticio sobre la vida de Spratling, 1945. Después de sufrir la bancarrota, establece un taller más pequeño en un rancho fuera de Taxco, 1947. Invitado por el gobernador de Alaska Ernest Gruening para adiestrar artesanos esquimales, 1948. Dona parte de su colección de arte prehispánico al Museo Nacional de Antropología, Ciudad de México. Muere cerca de Iguala, Guerrero, en un accidente automovilístico, 1967. Su autobiografía, editada después de su muerte, fue publicada en 1967.

Anderson, Elizabeth, y Gerald R. Kelly. *Miss Elizabeth: A Memoir.* Boston: Little, Brown, 1969.

Cedarwall, Sandraline, y Hal Riney. *Spratling Silver.* San Francisco: Chronicle Books, 1990.

"Fiesta at Taxco." *Time* 38 (7 de julio de 1941), p. 26.

García-Noriega Nieto, Lucía. "Mexican Silver: William Spratling and the Taxco Style." *Journal of Decorative and Propaganda Arts* 10 (otoño de 1988), págs. 42–53.

García-Noriega Nieto, Lucía, ed. *William Spratling/Plata.* México: Centro Cultural/Arte Contemporáneo, 1987.

McEvoy, J. P. "'Silver Bill,' Practical Good Neighbor." *Reader's Digest* 47 (septiembre de 1945), págs. 19–22.

Rivas, Guillermo. "William Spratling: A Taxco Silhouette." *Mexican Life* 6 (febrero de 1930), págs. 23–29.

Spratling, William. *File on Spratling: An Autobiography.* Nueva York: Little, Brown and Co., 1967.

PAUL STRAND

Nace en la Ciudad de Nueva York, 1890. Comienza sus estudios en la Ethical Culture School, Nueva York, 1904. Estudia fotografía con Lewis Hine, 1907–9. Se integra al Camera Club of New York, 1909. Viaja a Europa, 1911. Trabaja como fotógrafo comercial, 1911–18. Viaja al Lejano Oeste; toma fotografías de las exposiciones de San Diego y San Francisco, 1915. Primera

Arenal de Siqueiros, Angélica. *Vida y
obra de David Alfaro Siqueiros.*
Mexico: Fondo de Cultura Eco-
nómica, 1975.

De Micheli, Mario. *Siqueiros.* New
York: Harry N. Abrams, 1968.

Hurlburt, Laurance P. *The Mexican
Muralists in the United States.*
Albuquerque: University of New
Mexico Press, 1989.

Tibol, Raquel. *Siqueiros: vida y obra.*
Mexico: Departamento del Distrito
Federal, 1974.

WILLIAM SPRATLING

Born Sonyea, New York, 1900. Studies
briefly at ASL, New York; later at Au-
burn University, Birmingham, Ala-
bama. Teaches architecture at Auburn,
then at Tulane University, New Orleans,
1921–29. With friend William Faulk-
ner, writes *Sherwood Anderson and
Other Famous Creoles* (1925). Also stud-
ies New Orleans architecture. After trav-
eling to Europe by zeppelin with Faulk-
ner, visits Mexico to lecture on colonial
architecture at the National University
of Mexico Summer School, 1926. Es-
tablishes permanent residence in Taxco,
Guerrero, 1929. Writes on Mexican ar-
chitecture and culture for *New York
Herald Tribune*, *Travel*, and *Architec-
ture*. Publishes account of Mexican trav-
els and observations, *Little Mexico*, in

181 Caroline Durieux, *William Spratling
and American Tourists, Taxco*, 1934, oil
on canvas. Whereabouts unknown. Photo
courtesy Birmingham Museum of Art,
Birmingham, Alabama. Gift of Mrs. Sarah
d'Harnoncourt.

1932. Runs Taller de las Delicias, first
silver workshop in Taxco, 1931–45.
Warner Brothers releases *The Man from
New Orleans*, a semifictional documen-
tary short on Spratling's life, 1945. After
suffering bankruptcy, establishes smaller
workshop on ranch outside of Taxco,
1947. Invited by Alaskan governor Er-
nest Gruening to train Eskimo crafts-
men, 1948. Donates part of Precolum-
bian art collection to Museo Nacional
de Antropología, Mexico City. Died
near Iguala, Guerrero, in car accident,
1967. His autobiography, edited after his
death, was published in 1967.

Anderson, Elizabeth, and Gerald R.
Kelly. *Miss Elizabeth: A Memoir.*
Boston: Little, Brown, 1969.
Cedarwall, Sandraline, and Hal Riney.
Spratling Silver. San Francisco:
Chronicle Books, 1990.

"Fiesta at Taxco." *Time* 38 (July 7,
1941), p. 26.
García-Noriega Nieto, Lucía. "Mexican
Silver: William Spratling and the
Taxco Style." *Journal of Decorative
and Propaganda Arts* 10 (Fall
1988), pp. 42–53.

García-Noriega Nieto, Lucía, ed. *Wil-
liam Spratling/Plata.* Mexico: Cen-
tro Cultural/Arte Contemporáneo,
1987.
McEvoy, J. P. "'Silver Bill,' Practical
Good Neighbor." *Reader's Digest*
47 (September 1945), pp. 19–22.

publicación de su obra en *Camera Work*, 1915. Primera exposición individual en 291, la galería de Stieglitz, marzo de 1916. Expone en la Modern Gallery de Marius de Zayas, 1917. Once de sus fotografías se publican en el último ejemplar de *Camera Work*, junio de 1917. Sirve en el Army Medical Corps, 1918–19. Trabaja por cuenta propia como fotógrafo de publicidad, 1920–21. Hace una película sobre Nueva York con Charles Sheeler, 1920; estrenada en 1921 como *New York the Magnificent* (más tarde titulada *Manahatta*). Viaja a Nueva Escocia, 1920. Compra una cámara de películas Akeley y comienza a fotografiarla, 1922. Viaja a Colorado y a Nuevo México, 1926; pasa los veranos en Nuevo México, 1930–32. Viaja a México, 1932. Expone en la Sala de Arte de la SEP, febrero de 1933. Filma la película *Redes* en Veracruz para la SEP, 1933–34. Regresa a los Estados Unidos, 1934. Presidente de Frontier Films, 1937–42. Publicación de *Photographs of Mexico*, 1940 (segunda edición, 1967). Vuelve a la fotografía fija, 1943. Trabaja en fotografías en Nueva Inglaterra, 1945–46. Se instala en Francia, 1951. Viaja a Italia y publica fotografías de Italia (1952–54), Egipto (1959), Rumanía (1960), Marruecos (1962) y Ghana (1963–64). Par-

ticipa en numerosas exposiciones. Muere en Orgeval, Francia, 1976.

Greenough, Sarah. *Paul Strand: An American Vision*. Washington: National Gallery of Art en asociación con Aperture Foundation, 1990.

Paul Strand. Zurich: Galerie zur Stockeregg, 1987.

Stange, Maren, ed. *Paul Strand: Essays on His Life and Work*. Nueva York: Aperture, 1990.

Strand, Paul. *A Retrospective Monograph: The Years 1915–1946*. Millerton, Nueva York: Aperture, 1972.

Tompkins, Calvin. *Paul Strand: Sixty Years of Photographs*. Millerton, Nueva York: Aperture, 1976.

EDWARD WESTON

Nace en Highland Park, Illinois, 1886. Comienza a sacar fotografías con una cámara de cajón, 1902. Empieza a trabajar como retratista itinerante, 1906. Estudia en el Illinois College of Photography, 1908–11. Se instala en California y abre un estudio de fotografía en Tropico (luego Glendale), 1911. Trabaja en un estilo deliberadamente borroso, o pictórico. Exposición individual en la Academia de Bellas Artes, Ciudad de México, marzo de 1922. Hace sus primeras fotografías de temas industriales,

Ohio, 1922. Visita a la Ciudad de Nueva York, donde conoce a Alfred Stieglitz y a Paul Strand, 1922. Viaja a México con su hijo Chandler y con Tina Modotti, agosto de 1923. Vive en la Ciudad de México, 1923–26, a no ser por un breve regreso a California en 1925. Trabaja como retratista comercial. Expone en The Aztec Land, Ciudad de México (1923, 1924), en el Palacio de Minería junto con Modotti y en Guadalajara. Viaja extensamente por el país, trabajando privadamente y por encargo (con Modotti) para *Ídolos tras los altares*, de Anita Brenner, 1925–26. Regresa a California, noviembre de 1926. Comienza a tomar fotografías de caracoles, pimientos, 1927. Se instala en Carmel, California; abre un estudio con su hijo Brett, 1929. Orozco visita a Weston en Carmel, arregla la primera exposición individual de Weston en Nueva York, en los Delphic Studios, 1930. Recibe una beca Guggenheim; viaja por el Oeste, 1937–39. Retrospectiva importante tiene lugar en el Museum of Modern Art, Nueva York, 1946. Habiendo contraído la enfermedad de Parkinson, toma sus últimas fotografías, 1948. Muere en Carmel, 1958.

Coke, Van Deren. *The Charlot Collection of Edward Weston Photographs*. Honolulu: Honolulu Academy of Arts, 1984.

Conger, Amy. *Edward Weston in Mexico, 1923–1926*. Albuquerque: University of New Mexico Press, 1983.

Maddow, Ben. *Edward Weston: Seventy Photographs*. Boston: New York Graphic Society, 1978.

Newhall, Beaumont. *Supreme Instants: The Photography of Edward Weston*. Boston: Little, Brown, 1986.

Newhall, Nancy, ed. *The Daybooks of Edward Weston: I. Mexico*. Millerton, Nueva York: Aperture, 1973.

CHARLES WHITE

Nace en Chicago, 1918. Estudia en la School of the Art Institute of Chicago, 1937–39; la ASL, Nueva York, 1942–43. Expone en el Art Institute of Chicago, 1938. Realiza un mural en el George Cleveland Branch de la Chicago Public Library (*Five Great American Negroes*; 1939–40, WPA). Gana una beca Julius Rosenwald; viaja por el Sur de los Estados Unidos. Pinta mural al óleo sobre tela en el Hampton Institute, Virginia (*Contribution of the American Negro to American Democracy*; 1943). Gana una segunda beca Rosenwald, 1943. Artista en residencia, Howard University, 1945. Viaja a México; estu-

Rivas, Guillermo. "William Spratling: A Taxco Silhouette." *Mexican Life* 6 (February 1930), pp. 23–29.

Spratling, William. *File on Spratling: An Autobiography.* New York: Little, Brown and Co., 1967.

PAUL STRAND

Born New York City, 1890. Begins studies at Ethical Culture School, New York, 1904. Studies photography with Lewis Hine, 1907–9. Joins Camera Club of New York, 1909. Travels to Europe, 1911. Works as commercial photographer, 1911–18. Travels to Far West; photographs San Diego and San Francisco expositions, 1915. First publication in *Camera Work*, 1915. First one-man exhibition at Stieglitz's 291, March 1916. Exhibits at Marius de Zayas's Modern Gallery, 1917. Eleven photographs published in last issue of *Camera Work*, June 1917. Serves in Army Medical Corps, 1918–19. Works as free-lance advertising photographer, 1920–21. Makes film on New York with Charles Sheeler, 1920; premiered in 1921 as *New York the Magnificent* (later entitled *Manahatta*). Travels to Nova Scotia, 1920. Purchases Akeley motion picture camera and begins photographing it, 1922. Travels to Colorado and New Mexico, 1926; spends summers in New Mexico, 1930–32. To Mexico, 1932. Exhibits at Sala de Arte, February 1933. Works in Veracruz on *The Wave* (*Redes*) for SEP, 1933–34. Returns to U.S., 1934. President of Frontier Films, 1937–42. Release of *Photographs of Mexico*, 1940 (second edition, 1967). Returns to still photography, 1943. Works on photographs in New England, 1945–46. Moves to France, 1951. Travels to and publishes photographs of Italy (1952–54), Egypt (1959), Romania (1960), Morocco (1962), Ghana (1963–64). Participates in numerous exhibitions. Died Orgeval, France, 1976.

Greenough, Sarah. *Paul Strand: An American Vision.* Washington: National Gallery of Art in association with Aperture Foundation, 1990.

Paul Strand. Zurich: Galerie zur Stockeregg, 1987.

Stange, Maren, ed. *Paul Strand: Essays on His Life and Work.* New York: Aperture, 1990.

Strand, Paul. *A Retrospective Monograph: The Years 1915–1946.* Millerton, New York: Aperture, 1972.

Tompkins, Calvin. *Paul Strand: Sixty Years of Photographs.* Millerton, New York: Aperture, 1976.

EDWARD WESTON

Born Highland Park, Illinois, 1886. Begins photographing with box camera, 1902. Begins working as itinerant portraitist, 1906. Studies at Illinois College of Photography, 1908–11. Moves to California, opens portrait studio in Tropico (later Glendale), 1911. Works in soft-focus, or pictorialist, style. One-man show at Academia de Bellas Artes, Mexico City, March 1922. Makes first photographs of industrial subjects, Ohio, 1922. Visits New York City, meets Alfred Stieglitz and Paul Strand, 1922. Travels to Mexico with Tina Modotti and son Chandler, August 1923. Lives in Mexico City, 1923–26, except for brief return to California in 1925. Works as commercial portraitist. Exhibits at The Aztec Land, Mexico City (1923, 1924), and in the Palacio de Minería with Modotti and in Guadalajara. Travels extensively throughout the country, working privately and on commission (with Modotti) for Anita Brenner's *Idols behind Altars*, 1925–26. Returns to California, November 1926. Begins photographing shells, peppers, 1927. Moves to Carmel, California, opens studio with son Brett, 1929. Orozco visits Weston in Carmel, arranges Weston's first solo exhibition in New York, at Delphic Studios, 1930. Guggenheim Fellow, travels throughout West, 1937–39. Major retrospective held at Museum of Modern Art, New York, 1946. Stricken with Parkinson's disease, makes last photographs, 1948. Died Carmel, 1958.

Coke, Van Deren. *The Charlot Collection of Edward Weston Photographs.* Honolulu: Honolulu Academy of Arts, 1984.

Conger, Amy. *Edward Weston in Mexico, 1923–1926.* Albuquerque: University of New Mexico Press, 1983.

Maddow, Ben. *Edward Weston: Seventy Photographs.* Boston: New York Graphic Society, 1978.

Newhall, Beaumont. *Supreme Instants: The Photography of Edward Weston.* Boston: Little, Brown, 1986.

Newhall, Nancy, ed. *The Daybooks of Edward Weston: I. Mexico.* Millerton, New York: Aperture, 1973.

CHARLES WHITE

Born Chicago, 1918. Studies at School of the Art Institute of Chicago, 1937–39; ASL, New York, 1942–43. Exhibits at Art Institute of Chicago, 1938. Paints mural at George Cleveland Branch of the Chicago Public Library (*Five Great American Negroes*; 1939–40, WPA). Wins Julius Rosenwald Fellowship, travels through South. Paints oil-on-canvas mural at Hampton

dia en la Escuela de Pintura y Escultura (La Esmeralda) y trabaja en el TGP como artista invitado, 1946–47. Ayuda a formar el Committee for the Negro Arts, Nueva York, 1949. Recorre Europa, 1951. Participa en numerosas exposiciones internacionales. Enseña en el Otis Art Institute, Los Ángeles, 1965–78; en la Howard University, 1978–79. Elegido miembro de la NAD, 1971. Muere en Los Ángeles, 1979.

"Charles White: Art and Soul." *Freedomways* 20 (1980).

Clothier, Peter, y otros. *Images of Dignity: A Retrospective of the Works of Charles White*. Nueva York: Studio Museum in Harlem, 1982.

Fax, Elton C. *Seventeen Black Artists*. Nueva York: Dodd, Mead, 1971.

Simon, Leonard. *Two Centuries of Black American Art*. Los Ángeles: Los Angeles County Museum of Art, 1976.

LAWRENCE NELSON WILBUR

Nace en Whitman, Massachusetts, 1897. Trabaja como estibador y en una planta de fotograbados, Boston, en los años diez. Asiste a clases nocturnas en la Boston Normal Art School (luego la Massachusetts School of Art). Se traslada a California, 1921. Trabaja como grabador en el *Los Angeles Times*, 1921–25; continúa sus estudios de arte. Regresa a Nueva York, donde se inscribe en la Grand Central Art School; estudia con Harvey Dunn, N. C. Wyeth y Pruett Carter. Continúa trabajando como fotograbador durante toda su carrera. Recibe numerosos premios y expone sus obras en las Argent Galleries, Nueva York, 1938; la Associated American Artists, Nueva York, 1987; y el Union League Club, Nueva York, 1990. Muere en 1990.

Whitaker, Frederic. "Lawrence Nelson Wilbur: From the Shadows into the Light." *American Artist* 22 (enero de 1958), págs. 52–58 + .

Williams, Dave y Reba. "Lawrence Nelson Wilbur Revisited." *American Artist* 53 (febrero de 1989), págs. 42–43.

Institute, Virginia (*Contribution of the American Negro to American Democracy*; 1943). Wins second Rosenwald Fellowship, 1943. Artist-in-residence, Howard University, 1945. Travels to Mexico; studies at Escuela de Pintura y Escultura (La Esmeralda) and works at TGP as guest artist, 1946–47. Helps form Committee for the Negro Arts, New York, 1949. Tours Europe, 1951. Participates in numerous international exhibitions. Teaches at Otis Art Institute, Los Angeles, 1965–78; at Howard University, 1978–79. Elected Associate, NAD, 1971. Died Los Angeles, 1979.

"Charles White: Art and Soul." *Freedomways* 20 (1980).

Clothier, Peter, et al. *Images of Dignity: A Retrospective of the Works of Charles White*. New York: Studio Museum in Harlem, 1982.

Fax, Elton C. *Seventeen Black Artists*. New York: Dodd, Mead, 1971.

Simon, Leonard. *Two Centuries of Black American Art*. Los Angeles: Los Angeles County Museum of Art, 1976.

LAWRENCE NELSON WILBUR

Born Whitman, Massachusetts, 1897. Works as stevedore and in photo-engraving plant, Boston, 1910s. Attends night classes at Boston Normal Art School (later Massachusetts School of Art). To California, 1921. Works as engraver at *Los Angeles Times*, 1921–25; continues art studies. Returns to New York, enrolls in Grand Central Art School; studies under Harvey Dunn, N. C. Wyeth, and Pruett Carter. Continues work as photoengraver throughout career. Numerous awards and exhibitions, including Argent Galleries, New York, 1938; Associated American Artists, New York, 1987; and Union League Club, New York, 1990. Died 1990.

Whitaker, Frederic. "Lawrence Nelson Wilbur: From the Shadows into the Light." *American Artist* 22 (January 1958), pp. 52–58 +.

Williams, Dave and Reba. "Lawrence Nelson Wilbur Revisited." *American Artist* 53 (February 1989), pp. 42–43.

CHECKLIST OF THE EXHIBITION

IMAGES OF REVOLUTION

1 Photographer not identified
Women Revolutionists
photo postcard (1911)
approx. 9 × 14 cm
Prints and Photographs Division, Library of Congress, Washington, D.C.

2 Otis A. Aultman (1874–1943)
Three Soldiers of the Revolution
photograph (c. 1912)
15.3 × 19.0 cm
El Paso Public Library, Otis A. Aultman Collection

3 Photographer not identified
Mayo indians with bows and arrows joining Obregón in Rio Mayo. These are all well armed and equipped now
photo postcard (1913)
approx. 9 × 14 cm
Prints and Photographs Division, Library of Congress, Washington, D.C.

4 American Press Association
Busy Bees in Honeycombed Sand Dunes!
photograph with text (1914)
25.4 × 36.5 cm (photo), 15.9 × 38.4 cm (text)

Collection Sally Stein and Allan Sekula, Los Angeles

5 O.A.T.
On the Inside Looking Out, Refugee Camp
photo postcard (1914)
approx. 9 × 14 cm
Prints and Photographs Division, Library of Congress, Washington, D.C.

6 Photographer not identified
Pancho Villa on Horseback
photograph (c. 1914)
24.1 × 14.6 cm

Prints and Photographs Division, Library of Congress, Washington, D.C.

7 Kavanaugh's War Postals
Gen. Francisco Villa the cause of it all
photo postcard (c. 1915)
approx. 14 × 9 cm
John O. Hardman Collection, Warren, Ohio

8 Walter Horne (1883–1921)
Triple Execution in Mexico
photo postcard (1916)
approx. 9 × 14 cm
Prints and Photographs Division, Library of Congress, Washington, D.C.

The Buck Collection, Laguna Hills,
California

17 Pablo O'Higgins (1904–1983)
En la pulquería
oil on canvas (1924)
85 × 60.5 cm
Collection María O'Higgins, Mexico
City

18 Lowell Houser (1902–1971)
Ajijic Maidens Carrying Water Jars
gouache (c. 1925)
58.4 × 73.0 cm
Collection Everett Gee Jackson, San
Diego

19 Lowell Houser (1902–1971)
Devotion before a Crucifix
woodcut (c. 1927)
27.2 × 21.8 cm (image)
The Metropolitan Museum of Art,
New York. Bequest of Scofield Thayer,
1982. 1984.1203.55

20 Lowell Houser (1902–1971)
Maya Corn Harvest, Yucatan
woodcut (c. 1927)
27.3 × 21.6 cm (image)
Collection Everett Gee Jackson, San
Diego

21 Henrietta Shore (1880–1963)
Women of Oaxaca
oil on canvas (c. 1927)
40.6 × 50.8 cm
The Buck Collection, Laguna Hills,
California

22 George Overbury "Pop" Hart
(1866–1933)

Mexican Orchestra
lithograph with hand coloring (c. 1928)
45.4 × 61.0 cm (image)
Whitney Museum of American Art.
Purchase

23 George Overbury "Pop" Hart
(1866–1933)
*The Corral (Pack Animals and Indians
Resting)*
aquatint and softground (1928)
43.2 × 58.5 cm
Jane Voorhees Zimmerli Art Museum,
Rutgers, The State University of New
Jersey, New Brunswick. Gift of the Es-
tate of Jeane Hart. 83.12.3809.1

24 George Biddle (1885–1973)
Vendors in the Marketplace
oil on canvas (1929)
79 × 63.5 cm
D. Wigmore Fine Art, Inc., New York

25 George Biddle (1885–1973)
Shot by Bandits
oil on canvas (1929)
77.5 × 63.5 cm
D. Wigmore Fine Art, Inc., New York

26 Juan De'Prey (1904–1962)
Two Women with Jug
oil on canvas (c. 1929)
51 × 40.5 cm
Collection Spencer Throckmorton,
New York

27 Thomas Handforth (1897–1948)
Santiago y Conquistadores
etching and drypoint (1930)

20.6 × 25.5 cm (image)
Philadelphia Museum of Art. Gift of
Mrs. Merle Shera

28 Thomas Handforth (1897–1948)
Tierra Caliente
etching (1930)
20.2 × 25.2 cm (image)
Philadelphia Museum of Art. Gift of
Mrs. Merle Shera

IN PURSUIT OF FOLK ART

29 Anita Brenner, *Idols behind Altars*,
photographs by Edward Weston and
Tina Modotti (New York: Payson and
Clarke, 1929)
Collection Mary Ellen Miller, New
Haven, Connecticut

30 Elizabeth Morrow, *The Painted Pig*, il-
lustrations by René d'Harnoncourt
(New York: Alfred A. Knopf, 1931)
Yale Collection of American Litera-
ture, Beinecke Rare Book and Manu-
script Library, Yale University, New
Haven, Connecticut

31 Diego Rivera (1886–1957)
Cover design for *Mexican Folkways*
ink on paper (1927)
31.1 × 23.5 cm
B. Lewin Galleries, Palm Springs,
California

32 *Mexican Folkways*, vol. 5 (1929)
Cover design by Diego Rivera
28 × 21.5 cm
Collection Mary Ellen Miller, New
Haven, Connecticut

33 *Mexican Folkways*, vol. 7 (1932)
Cover design by Diego Rivera
28 × 21.5 cm
Private collection

34 *Mexican Art & Life*, no. 1 (January
1938)
Cover design by Gabriel Fernández
Ledesma
33.5 × 28 cm
Collection Karen Cordero, Mexico
City

35 Luis Hidalgo (1899–?)
Panchito
wax and cloth sculpture on wooden
base (c. 1926)
26 cm high
The Brooklyn Museum. Museum Col-
lection Fund. 27.659

36 Luis Hidalgo (1899–?)
Tehuana
wax and cloth sculpture with glass
beads on wooden base (c. 1926)
24 cm high
The Brooklyn Museum. Museum Col-
lection Fund. 27.657

37 *Chest*
Olinalá, Guerrero
lacquered and painted wood
(c. 1920–1940)
38.2 × 78.5 × 46 cm
The Nelson A. Rockefeller Collection
of Mexican Folk Art, The Mexican
Museum of San Francisco

38 *Serape*
San Bernardino Contla, Tlaxcala
wool (1930s)
198 × 119 cm

San Antonio Museum of Art, Nelson
A. Rockefeller Collection

39 Doña Rosa Real de Nieto (d. 1980)
Water Jar
San Bartolo Coyotepec, Oaxaca
burnished earthenware with woven
reed base (1930s)
53.3 cm high
San Antonio Museum of Art, Nelson
A. Rockefeller Collection

40 *Bowl*
Tonalá, Jalisco
painted earthenware (late 1920s)
22.2 cm high
Mead Art Museum, Amherst College,
Amherst, Massachusetts. Gift of the
children of Dwight W. and Elizabeth
Morrow, Class of 1955

41 *Crane*
Olinalá, Guerrero
painted and lacquered gourd with
wooden base (c. 1930)
56 cm high
San Antonio Museum of Art, Nelson
A. Rockefeller Collection
New Haven only

Julio Acero (unknown)
Lion Banks
Santa Cruz de las Huertas, Jalisco
single-fired, painted, and varnished
earthenware (1930s)
33 cm high each
The Nelson A. Rockefeller Collection
of Mexican Folk Art, The Mexican
Museum of San Francisco
Phoenix, New Orleans, and Monterrey
only

42 *Pitcher*
Probably Jalisco
earthenware with black background and
painted decoration (1930s)
28 cm high
Collection Crystal Payton, Springfield,
Missouri

43 Ex-voto
Accident in a Well
oil on tin (1864)
16.9 × 24.5 cm
Philadelphia Museum of Art, Louise
and Walter Arensberg Collection

44 Ex-voto
Recovery from an Illness
oil on tin (1927)
16.3 × 24.4 cm
Philadelphia Museum of Art, Louise
and Walter Arensberg Collection

45 Edward Weston (1886–1958)
Tres Ollas de Oaxaca
platinum print (1926)
18.6 × 20.6 cm
Philadelphia Museum of Art. Anony-
mous Gift in memory of Theodor
Siegel: Centennial Gift
New Haven and Phoenix only

Tres Ollas de Oaxaca
gelatin silver print (1926)
19.0 × 23.9 cm
Collection Center for Creative Photog-
raphy, The University of Arizona,
Tucson
New Orleans and Monterrey only

46 Edward Weston (1886–1958)
"Charrito" (Pulquería), Mexico
gelatin silver print (1926)
19.0 × 23.7 cm
Collection Center for Creative Photog-
raphy, The University of Arizona,
Tucson

47 Edward Weston (1886–1958)
Pájaro Blanco
edition print, gelatin silver (1926)
23.8 × 13.8 cm
The Oakland Museum, Oakland, Cali-
fornia. Gift of the Oakland Museum
Association

48 Anton Bruehl (1900–1980)
Hands of the Potter (or *Mexican Potter*)
gelatin silver print (1932)
34.3 × 26.9 cm
Center for Creative Photography, The
University of Arizona,
Tucson

49 Prescott Chaplin (1897–1968)
Market Day, Mexico
color woodcut (1926–27)
23.2 × 29.5 cm
Collection Kent and Deanna Chaplin,
Las Vegas

50 Howard Cook (1901–1980)
Market, Oaxaca
watercolor on paper (1933)
39.1 × 58.4 cm
Philadelphia Museum of Art. Anony-
mous Gift
New Haven and Phoenix only

Fiesta—Torito (study for fresco)
watercolor and ink on paper (1933)
49.5 × 66 cm
Roswell Museum and Art Center, Ros-
well, New Mexico. Gift of Mr. and
Mrs. Howard N. Cook
New Orleans and Monterrey only

51 Howard Cook (1901–1980)
Mexican Interior
etching (1933)
40.3 × 27.3 cm
Yale University Art Gallery, New Ha-
ven, Connecticut. Gift of Mrs. Isabelle
Hollister Tuttle for the Emerson Tuttle
Memorial Collection

52 Anton Bruehl (1900–1982)
Rope Vendors, Amanalco
gelatin silver print (1932)
35 × 27.6 cm
Anonymous loan. Collection Center
for Creative Photography, The Univer-
sity of Arizona, Tucson

MYSTICAL MEXICO

53 Hugo Brehme, *Picturesque Mexico*
(Berlin: Ernst Wasmuth A.G., 1925)
Private collection

54 *National Geographic Magazine*, vol.
70 (November 1936)
Private collection

55 *National Geographic Magazine*, vol.
60 (July 1931)
Private collection

56 Dr. Atl (Gerardo Murillo) (1875–1964)
Iztaccihuatl

atlcolor on cardboard (c. 1935)
76 × 111 cm
CNCA/INAH, Centro Regional Jalisco,
Guadalajara, Jalisco, Mexico
[not in exhibition]

57 Marsden Hartley (1877–1943)
*Popocatepetl, Spirited
Morning—Mexico*
oil on board (1932)
63.5 × 73.5 cm
Private collection

58 Edward Weston (1886–1958)
Maguey Cactus, Mexico
gelatin silver print by Cole Weston
(1926)
18.8 × 24.0 cm
Philadelphia Museum of Art. Gift of
Mr. Richard L. Menschel
New Haven and Phoenix only

59 Laura Gilpin (1891–1979)
Sisal Plant, Yucatan
platinum print (1932)
16.7 × 11.6 cm
Collection Center for Creative Photog-
raphy, The University of Arizona,
Tucson

60 Stefan Hirsch (1899–1964)
Pic of Orizaba
oil on canvas (1932)
74.3 × 99.7 cm
Whitney Museum of American Art.
Purchase

61 Edward Weston (1886–1958)
Pirámide del Sol, Teotihuacan
vintage gelatin silver print (1923)
19 × 23.7 cm

Collection Center for Creative Photog-
raphy, The University of Arizona,
Tucson

62 Paul Strand (1890–1976)
Near Saltillo, Mexico
modern gelatin silver print (1932)
23.1 × 29.1 cm
Collection Center for Creative Photog-
raphy, The University of Arizona,
Tucson

63 Paul Strand (1890–1976)
Cristo with Thorns, Huexotla
modern gelatin silver print by Richard
Benson (1933)
24.2 × 19.1 cm
Collection Center for Creative Photog-
raphy, The University of Arizona,
Tucson

64 Marsden Hartley (1877–1943)
Carnelian Country
oil on cardboard (1932)
60.6 × 73.0 cm
The Regis Collection, Minneapolis

65 Marsden Hartley (1877–1943)
Tollan—Aztec Legend
oil on canvas (1933)
80.0 × 99.7 cm
The Regis Collection, Minneapolis

66 Laura Gilpin (1891–1979)
*Sunburst, Kukulcan, Chichen Itza,
Yucatan*
silver bromide print on gevaluxe paper
(1932)
35.6 × 25.4 cm
Courtesy Amon Carter Museum, Fort
Worth. Gift of Laura Gilpin.

P1979.95.13
New Haven and Phoenix only

[*Sunburst, Kukulcan, Chichen Itza,
Yucatan*]
gelatin silver print (1932)
34.3 × 24.3 cm
Courtesy Amon Carter Museum, Fort
Worth. Laura Gilpin Collection.
P1979.145.267
New Orleans and Monterrey only

67 Laura Gilpin (1891–1979)
Steps of the Castillo, Chichen Itza
silver bromide print on gevaluxe paper
(1932)
35.4 × 26.7 cm
Courtesy Amon Carter Museum, Fort
Worth. P1964.130
New Haven and Phoenix only

*Balustrade, Temple of Kukulcan, Chi-
chen Itza, Yucatan*
gelatin silver print (1932)
35.6 × 26.6 cm
Courtesy Amon Carter Museum, Fort
Worth. Gift of Laura Gilpin.
P1979.95.80
New Orleans and Monterrey only

68 Josef Albers (1888–1976)
Study for "Tenayuca" (II)
watercolor wash with ink and litho-
graphic crayon on paper (c. 1938)
24.1 × 39.4 cm
Collection The Josef Albers Founda-
tion, Orange, Connecticut

69 Josef Albers (1888–1976)
Untitled [Great Pyramid, Tenayuca]
photograph (c. 1935–40)

25.1 × 20.0 cm
Collection The Josef Albers Founda-
tion, Orange, Connecticut

70 Josef Albers (1888–1976)
Untitled [Great Pyramid, Tenayuca]
photograph (c. 1935–40)
20.2 × 25.1 cm
Collection The Josef Albers Founda-
tion, Orange, Connecticut

71 Josef Albers (1888–1976)
To Mitla
oil on masonite (1940)
54.6 × 71.4 cm
Collection The Josef Albers Founda-
tion, Orange, Connecticut

72 Anonymous
Statue of Chicomecoatl
stone with traces of pigment (Late Post-
classic Aztec, A.D. 1250–1521)
44 cm high
Peabody Museum of Natural History,
Yale University, New Haven, Connect-
icut. Anni and Josef Albers Collection.
YPM257072

**NOSTALGIA FOR A VANISHING
WORLD, PART 2**

73 René d'Harnoncourt (1901–1968)
View of Miacatlán, Morelos
painted screen (1931)
152.7 × 139.2 cm (three panels)
Collection Anne d'Harnoncourt,
Philadelphia

74 Ambrose Patterson (1877–1966)
Burros in Mexico

oil on canvas (1934)
81.6 × 101.9 cm
West Seattle Art Club, Katherine B.
Baker Memorial Purchase Award.
Seattle Art Museum

75 Diego Rivera (1886–1957)
Indian Girl with Coral Necklace
oil on canvas (1926)
94.3 × 68.6 cm
San Francisco Museum of Modern Art.
Albert Bender Collection, Albert M.
Bender Bequest Fund Purchase.
45.3004

76 Doris Rosenthal (1895–1971)
Sacred Music
oil on canvas (1938)
81.3 × 101.9 cm
The Metropolitan Museum of Art,
New York. Arthur Hoppock Hearn
Fund, 1940. 40.79

77 Paul Strand (1890–1976)
Men of Santa Ana, Michoacán
modern gelatin silver print by Richard
Benson (1933)
23.4 × 18.4 cm
Collection Center for Creative Photog-
raphy, The University of Arizona,
Tucson

78 Paul Strand (1890–1976)
Sleeping Man, Mexico
vintage platinum contact print (1933)
14.6 × 11.4 cm
Courtesy Galerie zur Stockeregg,
Zurich
New Haven, Phoenix, and New Or-
leans only

79 Anton Bruehl (1900–1982)
Dolores
gelatin silver print (1932)
43 × 33 cm
Anton Bruehl Trust, San Francisco

80 Gustave Baumann (1881–1971)
Morning in Mexico
color wood engraving (c. 1936)
31.4 × 33.0 cm
Print Collection, Miriam and Ira D.
Wallach Division of Art, Prints and
Photographs, The New York Public Li-
brary. Astor, Lenox and Tilden
Foundations

81 Irwin Hoffman (1901–89)
Barber Shop
etching (1936)
20.3 × 27.9 cm
Collection Richard J. Kempe, Mexico
City

82 Donal Hord (1902–1966)
Mexican Mother and Child
marble (1938)
42.5 cm high
Franklin D. Roosevelt Library, Hyde
Park, New York

83 Millard Sheets (1907–1989)
Brassy Day
watercolor on paper (1939)
37.1 × 57.2 cm
The E. Gene Crain Collection, La-
guna Beach, California. Courtesy
Stary-Sheets Fine Art Galleries, Irvine,
California

84 Rosa Rolando de Covarrubias
(1895–1970)
Schoolgirl of Tehuantepec
photograph (1943)
23.8 × 18.8 cm
Collection Adriana Williams, San
Francisco

85 Milton Avery (1885–1965)
Street in San Miguel
oil on canvas (1946)
76 × 101 cm
Grace Borgenicht Gallery, New York

86 Milton Avery (1885–1965)
Crucifixion
oil on canvas (1946)
112 × 86 cm
Collection Sally Michel Avery, New
York. Courtesy Grace Borgenicht Gal-
lery, New York

87 Roderick Fletcher Mead (1900–1971)
Fiesta at Xochimilco
wood engraving (1946)
25.7 × 20.8 cm (image)
Prints and Photographs Division, Li-
brary of Congress, Washington, D.C.

ART FOR SOCIAL REFORM

88 Diego Rivera (1886–1957)
Proletarian Unity
portable fresco panel (1933)
162 × 201 cm
Lent by Paul Willen and Deborah
Meier.
Courtesy Mary-Anne Martin/Fine Art,
New York

89 Miguel Covarrubias (1904–1957)
*Rockefeller Discovering the Rivera
Murals*
gouache (1933)
35.5 × 25.5 cm
The FORBES Magazine Collection,
New York

90 Pablo O'Higgins (1904–1983)
Workers' Rally, Mexico
ink, pencil, and watercolor on paper
(c. 1929)
27.4 × 21.5 cm
Private collection
New Orleans and Monterrey only

91 Pablo O'Higgins (1904–1983)
Mujer dormida en Tacubaya
encaustic on canvas (1936)
44 × 64 cm
Collection María O'Higgins, Mexico
City

92 Pablo O'Higgins (1904–1983)
Trabajadores en la madrugada
oil on canvas (1944)
95 × 75 cm
Collection María O'Higgins, Mexico
City

93 Pablo O'Higgins (1904–1983)
*The Worker's Struggle against Monopo-
lies*, fresco, Mercado Abelardo L.
Rodríguez, Mexico City (1934–36)
Color photograph of mural *in situ* by
Elsa Chabaud, 1992

94 Marion Greenwood (1909–1970)
Mexican Agricultural Workers
pencil on tracing paper (June 1935)

79.4 × 87.7 cm
Vassar College Art Gallery, Poughkeepsie, New York. Gift of Mrs. Patricia Ashley. 76.44.3

95 Marion Greenwood (1909–1970)
The Industrialization of the Countryside, fresco, Mercado Abelardo L. Rodríguez, Mexico City (1934–35)
Color photograph of mural *in situ* by Elsa Chabaud, 1992

96 José Clemente Orozco (1883–1949)
Prometheus
tempera on masonite (1930)
61.2 × 81 cm
CNCA/INBA, Museo de Arte Moderno, Mexico City
New Haven and Monterrey only

Norte Sur
oil on canvas (c. 1932–34)
150 × 90 cm
Collection Rolando and Norma Keller, Mexico City
Phoenix and New Orleans only

97 Frederick Detwiller (1882–1953)
Orozco at Work
lithograph on zinc (1931)
23.5 × 34.3 cm
Print Collection, Miriam and Ira D. Wallach Division of Art, Prints and Photographs, The New York Public Library. Astor, Lenox and Tilden Foundations

98 Jackson Pollock (1912–1956)
Coal Mine—West Virginia
lithograph (1936)
28.5 × 38.7 cm

National Museum of American Art, Smithsonian Institution, Washington, D.C.

99 Will Barnet (b. 1911)
Conflict
lithograph (1934)
42 × 48 cm
Print Collection, Miriam and Ira D. Wallach Division of Art, Prints and Photographs, The New York Public Library. Astor, Lenox and Tilden Foundations

100 Will Barnet (b. 1911)
Labor
aquatint (1937)
24.8 × 25.1 cm
Collection Will and Elena Barnet, New York

101 David P. Levine (b. 1910)
Earth to Earth
watercolor on paper (1940)
41.9 × 52.7 cm
Collection of the artist. Courtesy Tobey C. Moss Gallery, Los Angeles

102 David Alfaro Siqueiros (1896–1974)
The Birth of Fascism
Duco on masonite (1936)
60 × 81 cm
CNCA/INBA, Sala de Arte Público David Alfaro Siqueiros, Mexico City [not in exhibition]

103 David Alfaro Siqueiros (1896–1974)
Untitled [Russian Worker over Swastika]
lithograph (1936)
30.1 × 22.2 cm (image)

Amon Carter Museum, Fort Worth. 1990.25.5
New Haven, Phoenix, and New Orleans only

104 *Art Front*, vol. 2 (February 1936)
Cover design by David Alfaro Siqueiros
Yale Collection of American Literature, Beinecke Rare Book and Manuscript Library, Yale University, New Haven, Connecticut

105 Jackson Pollock (1912–1956)
Untitled [Landscape with Steer]
lithograph (c. 1936–37)
35.2 × 47.0 cm
The Museum of Modern Art, New York. Gift of Lee Krasner Pollock

106 Philip Guston (1913–1980) and Reuben Kadish (1913–1992)
The Struggle against War and Fascism, fresco, Museo Regional Michoacano, Morelia, Michoacán (1934–35)
Color photograph of mural *in situ* by Elsa Chabaud, 1992

107 Paul Strand et al., *The Wave*, video transfer (1934)
The Museum of Modern Art, New York. Courtesy Secretaría de Educación Pública, Mexico City

TOURISM

108 Jorge González Camarena (1908–1980)
Visit Mexico!
poster (c. 1943)
92.7 × 69.8 cm
Prints and Photographs Division, Library of Congress, Washington, D.C.

109 *Mexico D.F./Hotel Regis*, travel pamphlet, c. 1935
Designed by F. O. Verdiguel
22.2 × 22.2 cm
Courtesy Yale University Library, New Haven, Connecticut

110 *Motoring in Mexico*, travel pamphlet, c. 1940
Designed by A. Leo. [*sic*] for Pemex Travel Club, Mexico City
21.6 × 11.4 cm
Courtesy Yale University Library, New Haven, Connecticut

111 *A Trip to Mexico*, travel pamphlet, c. 1940
Pemex Travel Club, Mexico City
21.6 × 11.4 cm
Courtesy Yale University Library, New Haven, Connecticut

112 Frances Toor, *Frances Toor's Guide to Mexico*, cover design by Carlos Mérida (New York: Robert M. McBride and Co., 1940)
Private collection

113 Stuart Chase, *Mexico: A Study of Two Americas*, illustrations by Diego Rivera (New York: The Literary Guild, 1931)
Private collection

114 Diego Rivera (1886–1957)
Mexican Highway
brush and ink on paper (1931)
48 × 31.6 cm
Philadelphia Museum of Art. Gift of Carl Zigrosser
New Haven and Phoenix only

115 Miguel Covarrubias, *Mexico South:*
The Isthmus of Tehuantepec (New York:
Alfred A. Knopf, 1946)
Private collection

116 Photographer not identified
Villa's Army
photo postcard (c. 1920)
approx. 9 × 14 cm
Gotham Book Mart, New York

117 *"Products" from across the Border,*
Mexico
postcard (c. 1925)
approx. 14 × 9 cm
Gotham Book Mart, New York

118 *Taking a Joy Ride in Good Old*
Tijuana, Mexico
postcard (c. 1930)
approx. 9 × 14 cm
Gotham Book Mart, New York

119 *E. Silvestre Curio Store, Tijuana,*
Mexico
postcard (c. 1930)
approx. 9 × 14 cm
Gotham Book Mart, New York

120 *Greetings from Tijuana, Mexico*
postcard (c. 1931)
approx. 14 × 9 cm
Gotham Book Mart, New York

121 *Gran Hotel Ancira, Monterrey*
postcard (c. 1933)
approx. 14 × 9 cm
Collection Estelle S. Bechhoefer,
Washington, D.C.

122 *Maguay [sic] Plants and Water Carrier*
in Old Mexico
postcard (c. 1940)
approx. 9 × 14 cm
Anonymous lender, New York

123 *Down Mexico Way*
postcard (1940s)
approx. 14 × 9 cm
Private collection

124 Diego Rivera (1886–1957)
Portrait of the Knight Family,
Cuernavaca
oil on canvas (1946)
181 × 202 cm
Minneapolis Institute of Arts. Gift of
Mrs. Dinah Ellingson in memory of
Richard Allen Knight. 83.121

125 René d'Harnoncourt (1901–1968)
American Artist in Mexico
gouache (1932)
27.3 × 21.6 cm
Collection Anne d'Harnoncourt,
Philadelphia

126 José Clemente Orozco (1883–1949)
Tourists and Aztecs
lithograph (1928)
30.5 × 41.3 cm (image)
Philadelphia Museum of Art. Lola
Downin Peck Fund

127 Susan Smith, *The Glories of Venus: A*
Novel of Modern Mexico, illustrations
by José Clemente Orozco (New York:
Harper & Brothers, 1931)
Private collection

128 Lawrence Nelson Wilbur (1897–1990)
Bus to Tepoztlán
oil on canvas (1945)
63 × 76 cm
D. Wigmore Fine Art, Inc., New York

129 Caroline Durieux (1896–1989)
Bather (or *Acapulco*)
lithograph (1932)
22.8 × 27.3 cm
Louisiana State University Museum of
Art, Baton Rouge. Gift of the artist

130 Caroline Durieux (1896–1989)
Teatro Lírico
lithograph (1932)
28 × 33 cm
Collection Dr. and Mrs. John F.
Christman, New Orleans

131 Caroline Durieux (1896–1989)
Café Tupinamba
oil on canvas (1934)
81 × 101 cm
Louisiana State University Museum of
Art, Baton Rouge. Gift of Charles
Manship, Jr., Baton Rouge, in memory
of his parents, Leora and Charles P.
Manship, Sr.

132 *Coyote Necklace*
Designed by William Spratling
(1900–1967)
silver and amethyst (c. 1935–45)
Sucesores de William Spratling, S.A.,
Taxco, Guerrero, Mexico

133 *Bracelet*
Designed by William Spratling
(1900–1967)

silver and amethyst (c. 1935–45)
Sucesores de William Spratling, S.A.,
Taxco, Guerrero, Mexico

134 *Bracelet*
Designed by William Spratling
(1900–1967)
silver (c. 1935–45)
Sucesores de William Spratling, S.A.,
Taxco, Guerrero, Mexico

135 *Tea Service*
Designed by William Spratling
(1900–1967)
silver and wood (c. 1935)
tray: 47.9 × 39.4 cm
teapot: 16.5 cm high
sugar: 8.3 cm high
creamer: 8.3 cm high
Birmingham Museum of Art, Birming-
ham, Alabama. Gift of Antiques and
Allied Art Association and William M.
Spencer, Jr.

136 Andrew Dasburg (1887–1979)
Taxco
watercolor on paper (1932)
35.5 × 51.7 cm
Private collection, Oklahoma City.
Courtesy Gerald Peters Gallery,
Santa Fe

137 Yasuo Kuniyoshi (1889–1953)
Taxco, Mexico
lithograph (1935)
30.5 × 36.8 cm (image)
Whitney Museum of American Art.
Katherine Schmidt Shubert Bequest

138 Olin Dows (1904–1981)
Steps, Taxco, Mexico
woodcut (1933)
27.9 × 17.1 cm (image)
Philadelphia Museum of Art. Lola
Downin Peck Fund from the Carl and
Laura Zigrosser Collection

139 *Dinner Plate*
"Fiesta" pattern, 1936
Designed by Frederick Hurten Rhead
(1880–1942) for Homer Laughlin
China Company, Newell, West
Virginia
high-fired ceramic, "Fiesta red" glaze
25 cm
Yale University Art Gallery, New Ha-
ven, Connecticut

140 *Bowl*
"Fiesta" pattern, 1936
Designed by Frederick Hurten Rhead
(1880–1942) for Homer Laughlin
China Company, Newell, West
Virginia
high-fired ceramic, light green glaze
15 cm
Yale University Art Gallery, New Ha-
ven, Connecticut

141 *Sugar Bowl*
"Fiesta" pattern, 1936
Designed by Frederick Hurten Rhead
(1880–1942) for Homer Laughlin
China Company, Newell, West
Virginia
high-fired ceramic, yellow glaze
12.7 cm high

Yale University Art Gallery, New Ha-
ven, Connecticut

142 *Creamer*
"Fiesta" pattern, 1936
Designed by Frederick Hurten Rhead
(1880–1942) for Homer Laughlin
China Company, Newell, West
Virginia
high-fired ceramic, cobalt blue glaze
7.6 cm high
Yale University Art Gallery, New Ha-
ven, Connecticut

143 *Teapot*
Japan (1940s)
high-fired and painted ceramic
14 cm high
Collection Victoria Dailey, Los Angeles

144 *Bookends*
Probably United States (1940s–1950s)
carved and painted wood with metal
hinges
16 cm high
Private collection

145 *Lamp*
Probably United States (1930s–1940s)
frosted glass with shade and cord
30 cm high
Collection Victoria Dailey, Los Angeles

146 *Thermometer*
Probably United States (1930s)
painted composition ware with inset
thermometer
13 cm high
Collection Crystal Payton, Springfield,
Missouri

THE GOOD NEIGHBOR POLICY AND BEYOND

147 Francisco Eppens (b. 1913)
For the SAME Victory! Mexico
poster (1944)
91 × 68 cm
Prints and Photographs Division, Li-
brary of Congress, Washington, D.C.

148 Pablo O'Higgins (1904–1983)
Buenos Vecinos, Buenos Amigos
color lithograph (1944)
47.5 × 67 cm
Collection María O'Higgins, Mexico
City

149 *American Airlines, Inc. unites three
great allies, CANADA, the UNITED
STATES and MEXICO*
advertisement from *Saturday Evening
Post*, vol. 215 (February 13, 1943),
p. 74
34.9 × 25.6 cm
Collection Crystal Payton, Springfield,
Missouri

150 Robert Mallary (b. 1917)
Así es el nuevo orden Nazi
lithograph (1942)
65 × 49 cm
The Museum of Modern Art, New
York. Inter-American Fund

151 Alfredo Zalce (b. 1908) and Robert
Mallary (b. 1917)
Calavera de la mala leche
linocut and letterpress on paper (1942)
45 × 34.8 cm (sheet)
Collection Francisco Reyes Palma,
Mexico City

152 Elizabeth Catlett (b. 1919)
*My Role Has Been Important in the
Struggle to Organize the Unorganized*
linocut (1947)
25 × 35 cm (sheet)
Sragow Gallery, New York

153 Charles White (1918–1979)
Awaiting His Return
lithograph (1946)
40.1 × 34.4 cm
Howard University Gallery of Art Per-
manent Collection, Washington, D.C.

154 Arthur Rothstein (1915–1985)
*Brownsville, Tex. Feb 1942. Charro
Days fiesta. Children's parade*
photograph (1942)
16 × 24.2 cm
U.S. Department of Agriculture, Farm
Security Administration. Prints and
Photographs Division, Library of Con-
gress, Washington, D.C.

155 Arthur Rothstein (1915–1985)
*Brownsville, Tex. Feb 1942. Charro
Days fiesta. A pair of bandidos*
photograph (1942)
18.3 × 24.1 cm
U.S. Department of Agriculture, Farm
Security Administration. Prints and
Photographs Division, Library of Con-
gress, Washington, D.C.

156 Helen Levitt (b. 1918)
Mexico City [Gas Station]
silver print (1941)
28 × 35 cm
Sandra Berler Gallery, Chevy Chase,
Maryland

157 Helen Levitt (b. 1918)
Mexico City [Girl with Dog, Tacubaya]
silver print (1941)
28 × 35 cm
Sandra Berler Gallery, Chevy Chase,
Maryland

158 Dorothea Lange (1895–1965)
El Paso, Texas. June 1938. An old
woman waiting for the international
street car at a corner to return across the
bridge to Mexico
photograph (1938)
18.7 × 19.0 cm
U.S. Department of Agriculture, Farm
Security Administration. Prints and
Photographs Division, Library of Con-
gress, Washington, D.C.

159 Robert Motherwell (1915–1991)
Mexican Sketchbook
india ink and watercolor on paper
(1941)
23 × 29 cm
The Museum of Modern Art, New
York. Gift of the artist
New Haven and New Orleans only

160 Robert Motherwell (1915–1991)
Recuerdo de Coyoacán/Memory of
Coyoacan
oil on canvas (1941)
106 × 86 cm
Collection Dedalus Foundation, Inc.,
New York

NOTAS

INTRODUCCIÓN

1. Nos referimos aquí por "estadounidenses" (o, algunas veces, norteamericanos) no sólo a aquellos individuos nacidos en los Estados Unidos, sino también a otros que vinieron como inmigrantes y llegaron con el tiempo a definirse a sí mismos como norteamericanos.

2. Las instalaciones, los videos y otras obras de artistas chicanos contemporáneos, más notablemente Yolanda López de San Francisco, incorporan estos materiales con frecuencia como prueba de estereotipos norteamericanos en la corriente principal de la sociedad que afectan la identidad del chicano. No obstante, las repercusiones de estos impresos efímeros y de "Mexican kitsch" queda por explorar. La única obra reciente que analiza en detalle cualquiera de estos aspectos de la cultura popular es Paul J. Vanderwood y Frank N. Samponaro, *Border Fury: A Picture Postcard Record of Mexico's Revolution and U.S. War Preparedness, 1910–1917* (Albuquerque: University of New Mexico Press, 1988).

3. Véase, por ejemplo, Drewey Wayne Gunn, *Escritores norteamericanos y británicos en México* (México: Fondo de Cultura Económica, 1977), y Henry C. Schmidt, "The American Intellectual Discovery of Mexico in the 1920s," *South Atlantic Quarterly* 77:3 (1978), págs. 335–51.

4. Para las caricaturas políticas, véase John J. Johnson, *Latin America in Caricature* (Austin: University of Texas Press, 1980). Para el estudio más completo de la imagen de México en las películas extranjeras, especialmente las de los Estados Unidos, véase Emilio García Riera, *México visto por el cine extranjero*, 6 vols. (México: Ediciones Era/Universidad de Guadalajara, 1987).

5. Para una discusión extensa de los proyectos norteamericanos de estos tres artistas, véase Laurance P. Hurlburt, *The Mexican Muralists in the United States* (Albuquerque: University of New Mexico Press, 1989).

6. Véase Jacinto Quirarte, "Mexican and Mexican American Artists in the United States: 1920–1970," en *The Latin American Spirit: Art and Artists in the United States, 1920–1970* (Nueva York: Harry N. Abrams, para The Bronx Museum of the Arts, 1988), págs. 14–71. Para

NOTES

INTRODUCTION

1. By "Americans" we mean to encompass not only those individuals born in the United States, but others who came as immigrants and eventually defined themselves as Americans.

2. Installations, videos, and other works by contemporary Chicano artists, most notably Yolanda López of San Francisco, frequently incorporate these materials as evidence of mainstream American stereotypes affecting Chicano identity. Nevertheless, the full import of printed ephemera and "Mexican kitsch" remains to be explored. The only recent work that analyzes any of these aspects of popular culture in depth is Paul J. Vanderwood and Frank N. Samponaro, *Border Fury: A Picture Postcard Record of Mexico's Revolution and U.S. War Preparedness, 1910–1917* (Albuquerque: University of New Mexico Press, 1988).

3. See, for example, Drewey Wayne Gunn, *American and British Writers in Mexico, 1556–1973* (Austin: University of Texas Press, 1974), and Henry C. Schmidt, "The American Intellectual Discovery of Mexico in the 1920s," *South Atlantic Quarterly* 77:3 (1978), pp. 335–51.

4. For political cartoons, see John J. Johnson, *Latin America in Caricature* (Austin: University of Texas Press, 1980). For the most complete study of Mexico's image in foreign films, especially those of the United States, see Emilio García Riera, *México visto por el cine extranjero*, 6 vols. (Mexico: Ediciones Era/Universidad de Guadalajara, 1987).

5. For an extended discussion of the American projects of these three artists, see Laurance P. Hurlburt, *The Mexican Muralists in the United States* (Albuquerque: University of New Mexico Press, 1989).

6. See Jacinto Quirarte, "Mexican and Mexican American Artists in the United States: 1920–1970," in *The Latin American Spirit: Art and Artists in the United States, 1920–1970* (New York: Harry N. Abrams, for The Bronx Museum of the Arts, 1988), pp. 14–71. For a broader view of the cultural interchange between the United States and Mexico, see Helen Delpar, *The Enormous Vogue of Things Mexican: Cultural Relations between the United States and Mexico, 1920–1935* (Tuscaloosa: University of Alabama Press, 1992).

una vista más amplia del intercambio cultural entre los Estados Unidos y México, véase Helen Delpar, *The Enormous Vogue of Things Mexican: Cultural Relations between the United States and Mexico, 1920–1935* (Tuscaloosa: University of Alabama Press, 1992).

7. Algunos artículos recientes se han dirigido a la obra mexicana de Marsden Hartley, Paul Strand, y Robert Motherwell, pero raramente se han colocado estas obras dentro del movimiento más amplio de los artistas norteamericanos hacia el sur, a México (véase referencias en las bibliografías de los artistas). *Edward Weston in Mexico, 1923–1926* (Albuquerque: University of New Mexico Press, 1983) de Amy Conger y varias monografías publicadas en México sobre Pablo O'Higgins son las únicas obras que analizan la obra mexicana de artistas norteamericanos en algún detalle.

LA CONSTRUCCIÓN DE UN ARTE MEXICANO MODERNO, 1910–1940

1. Las publicaciones de Fausto Ramírez son innovadoras en este respecto. Véase, por ejemplo, *Crónica de las artes plásticas en los años de López Velarde (1914–1921)* (Ciudad de México: Universidad Nacional Autónoma de México, 1990), y "Hacia la gran exposición del Centenario de 1910: el arte mexicano en el cambio de siglo," en *1910: el arte en un año decisivo* (Ciudad de México: Museo Nacional de Arte, 1991), págs. 19–63.

2. Véase Olivier Debroise y otros, *Modernidad y modernización en el arte mexicano, 1920–1960* (Ciudad de México: Museo Nacional de Arte, 1991).

3. Para más información sobre el Ateneo de la Juventud, consúltese *Conferencias del Ateneo de la Juventud*, Prólogo de Juan Hernández Luna (Ciudad de México: Universidad Nacional Autónoma de México, 1962), y José Rojas Garcidueñas, *El Ateneo de la Juventud y la Revolución* (Ciudad de México: Instituto Nacional de Estudios Históricos de la Revolución Mexicana, 1979).

4. Véase Aida Sierra, "Geografías imaginarias II: la figura de la tehuana," en *Del istmo y sus mujeres: tehuanas en el arte mexicano* (Ciudad de México: Museo Nacional de Arte, 1992), págs. 37–59.

5. "Painting Mexican in Character," *New York Times*, 4 de diciembre de 1919.

6. La mayoría de los programas culturales del período se enfocan a estos sectores, a pesar de que algunos de sus fundadores eran miembros de las clases superiores, indicando un reconocimiento implícito de ciertos grupos sociales como actores políticos importantes y, por lo tanto, objetos necesarios para la transformación y el control culturales (y por consiguiente ideológicos).

7. Para una discusión más detallada de este tema, véase Karen Cordero Reiman, "Fuentes para una historia social del 'arte popular' mexicano: 1920–1950," en *Memoria* (Museo Nacional de Arte), no. 2 (1990), págs. 30–55.

8. Para una discusión más detallada del proceso de transición de un muralismo vinculado con el nacionalismo espiritual a un muralismo atado al socialismo universal, véase Nicola J. E.

Coleby, "La construcción de una estética: el Ateneo de la Juventud, Vasconcelos, y la primera etapa de la pintura mural posrevolucionaria, 1921–1924" (tesis de maestría, Universidad Nacional Autónoma de México, 1985).

9. Para un relato más detallado de las diversas etapas en el desarrollo de las Escuelas al Aire Libre, véase Karen Cordero Reiman, "Alfredo Ramos Martínez: 'un pintor de mujeres y de flores' ante el ámbito estético posrevolucionario (1920–1929)," págs. 66–75, en *Alfredo Ramos Martínez (1871–1946): una visión retrospectiva* (Ciudad de México: Museo Nacional de Arte, 1992).

10. *Monografía de las Escuelas de Pintura al Aire Libre* (Ciudad de México: Editorial 'Cultura,' 1926), p. 9.

11. Laura González Matute, *Escuelas de Pintura al Aire Libre y Centros Populares de Pintura* (Ciudad de México: Instituto Nacional de Bellas Artes, 1987), p. 115. En las págs. 113–23 de su texto, esta escritora comenta sobre la reacción de la crítica a las exposiciones de las Escuelas de Pintura al Aire Libre en Europa, en base a testimonios periodísticos del período.

12. Frase de Karl Marx tomada por Marshall Berman como título de su libro *All That Is Solid Melts into Air: The Experience of Modernity* (Londres: Verso Books, 1983).

13. Para una gran parte de mi discusión sobre el movimiento ¡30–30!, me siento endeudada a Francisco Reyes Palma, "Arte funcional y vanguardia (1921–1952)," en *Modernidad y modernización en el arte mexicano (1920–1960)* (Ciudad de México: Museo Nacional de Arte, 1991), págs. 87–88.

14. Véase Raquel Tibol, ed., *Documentación sobre el arte mexicano*, Archivo del Fondo, no. 11 (Ciudad de México: Fondo de Cultura Económica, 1974), págs. 37–82.

15. Esther Acevedo, introducción a Esther Acevedo y otros, *Guía de murales del Centro Histórico de la Ciudad de México* (Ciudad de México: Universidad Iberoamericana/CONAFE, 1984), p. 7.

16. Serge Guilbaut, *How New York Stole the Idea of Modern Art: Abstract Expressionism, Freedom, and the Cold War* (Chicago: University of Chicago Press, 1983), p. 17.

17. Acevedo, introducción de *Guía de murales del Centro Histórico*.

SOUTH OF THE BORDER: ARTISTAS NORTEAMERICANOS EN MÉXICO, 1914–1947

1. Eugene Witmore, "Fotografía en México," *Helios* año 6:42 (31 de marzo de 1935), págs. 3–6.

2. *Facts and Figures about Mexico and Her Great Railway System* (México: Compañía Central de Ferrocarriles Mexicanos, 1906), p. 95.

3. "Vanishing Mexico: A Series of Pictures by H. Ravell," *Harper's Magazine* 134:799 (diciembre de 1916), p. 97.

4. Una excepción es la de la grabadora Helen Hyde, que trabajó brevemente en México en 1912, durante los primeros años de la revolución. Véase Tim Mason y Lynn Mason, *Helen Hyde* (Washington: Smithsonian Institution Press, 1991).

7. Recent articles have addressed the Mexican work of Marsden Hartley, Paul Strand, and Robert Motherwell, but have rarely placed these works within a broader movement of American artists south to Mexico (see references in artists' bibliographies). Amy Conger's *Edward Weston in Mexico, 1923–1926* (Albuquerque: University of New Mexico Press, 1983) and several monographs published in Mexico on Pablo O'Higgins are the only works that analyze the Mexican work by American artists in any detail.

CONSTRUCTING A MODERN MEXICAN ART, 1910–1940

1. The publications of Fausto Ramírez are groundbreaking in this respect. See, for example, *Crónica de las artes plásticas en los años de López Velarde (1914–1921)* (Mexico City: Universidad Nacional Autónoma de México, 1990), and "Hacia la gran exposición del Centenario de 1910: el arte mexicano en el cambio de siglo," in *1910: el arte en un año decisivo* (Mexico City: Museo Nacional de Arte, 1991), pp. 19–63.

2. See Olivier Debroise et al., *Modernidad y modernización en el arte mexicano, 1920–1960* (Mexico City: Museo Nacional de Arte, 1991).

3. For more information on the Ateneo de la Juventud, consult *Conferencias del Ateneo de la Juventud*, Prologue by Juan Hernández Luna (Mexico City: Universidad Nacional Autónoma de México, 1962), and José Rojas Garcidueñas, *El Ateneo de la Juventud y la Revolución* (Mexico City: Instituto Nacional de Estudios Históricos de la Revolución Mexicana, 1979).

4. See Aida Sierra, "Geografías imaginarias II: la figura de la tehuana," in *Del istmo y sus mujeres: tehuanas en el arte mexicano* (Mexico City: Museo Nacional de Arte, 1992), pp. 37–59.

5. "Painting Mexican in Character," *New York Times* (December 4, 1919), n.p.

6. The majority of the cultural programs of the period address these sectors, in spite of the fact that a number of their initiators were members of the upper classes. Certain social groups were implicitly recognized as key political actors and thus necessary targets for cultural (and thus ideological) transformation and control.

7. For a more detailed discussion of this subject, see Karen Cordero Reiman, "Fuentes para una historia social del 'arte popular' mexicano: 1920–1950," in *Memoria* (Museo Nacional de Arte), no. 2 (1990), pp. 30–55.

8. For a more detailed discussion of the process of transition from a muralism linked with spiritual nationalism to that tied to universal socialism, see Nicola J. E. Coleby, "La construcción de una estética: el Ateneo de la Juventud, Vasconcelos, y la primera etapa de la pintura mural posrevolucionaria, 1921–1924" (master's thesis, Universidad Nacional Autónoma de México, 1985).

9. For a more detailed account of the various stages in the development of the Open Air Schools, see Karen Cordero Reiman, "Alfredo Ramos Martínez: 'un pintor de mujeres y de flores' ante el ámbito estético posrevolucionario (1920–1929)," pp. 66–75, in *Alfredo Ramos Martínez (1871–1946): una visión retrospectiva* (Mexico City: Museo Nacional de Arte, 1992).

10. *Monografía de las Escuelas de Pintura al Aire Libre* (Mexico City: Editorial 'Cultura,' 1926), p. 9.

11. Laura González Matute, *Escuelas de Pintura al Aire Libre y Centros Populares de Pintura* (Mexico City: Instituto Nacional de Bellas Artes, 1987), p. 115. On pp. 113–23 of her text, this author comments on the critical response to the exhibitions of the Open Air Art Schools in Europe, on the basis of journalistic evidence from the period.

12. A phrase from Karl Marx taken up by Marshall Berman as the title of his book *All That Is Solid Melts into Air: The Experience of Modernity* (London: Verso Books, 1983).

13. For much of my discussion of the ¡30–30! movement, I am indebted to Francisco Reyes Palma, "Arte funcional y vanguardia (1921–1952)," in *Modernidad y modernización en el arte mexicano (1920–1960)* (Mexico City: Museo Nacional de Arte, 1991), pp. 87–88.

14. See Raquel Tibol, ed., *Documentación sobre el arte mexicano*, Archivo del Fondo, no. 11 (Mexico City: Fondo de Cultura Económica, 1974), pp. 37–82.

15. Esther Acevedo, introduction to Esther Acevedo et al., *Guía de murales del Centro Histórico de la Ciudad de México* (Mexico City: Universidad Iberoamericana/CONAFE, 1984), p. 7.

16. Serge Guilbaut, *How New York Stole the Idea of Modern Art: Abstract Expressionism, Freedom, and the Cold War* (Chicago: University of Chicago Press, 1983), p. 17.

17. Acevedo, introduction to *Guía de murales del Centro Histórico*.

SOUTH OF THE BORDER: AMERICAN ARTISTS IN MEXICO, 1914–1947

1. Eugene Witmore, "Fotografía en México," *Helios* año 6:42 (March 31, 1935), pp. 3–6.

2. *Facts and Figures about Mexico and Her Great Railway System* (Mexico: Mexican Central Railway Company, 1906), p. 95.

3. "Vanishing Mexico: A Series of Pictures by H. Ravell," *Harper's Magazine* 134:799 (December 1916), p. 97.

4. One exception is printmaker Helen Hyde, who worked briefly in Mexico in 1912, during the early years of the Revolution. See Tim Mason and Lynn Mason, *Helen Hyde* (Washington: Smithsonian Institution Press, 1991).

5. Cited in George Leighton, "The Photographic History of the Mexican Revolution," in Anita Brenner, *The Wind That Swept Mexico: The History of the Mexican Revolution* (Austin: University of Texas Press, 1971; first published 1943), p. 295.

6. These articles appeared in the following issues of *Collier's*: May 16, May 23, May 30, June 6, June 13, June 20, and June 27, 1914. Despite London's earlier and more sympathetic short story "El Mexicano," his reputation among radicals suffered drastically as a result of the

5. Citado en George Leighton, "The Photographic History of the Mexican Revolution," en Anita Brenner, *The Wind That Swept Mexico: The History of the Mexican Revolution* (Austin: University of Texas Press, 1971; primera edición en 1943), p. 295.

6. Estos artículos aparecieron en los siguientes ejemplares de *Collier's*: 16 de mayo, 23 de mayo, 30 de mayo, 6 de junio, 13 de junio, 20 de junio y 27 de junio de 1914. A pesar de que London había escrito anteriormente un cuento, bastante favorable, "El Mexicano," su reputación entre los radicales sufrió drásticamente como resultado de la serie publicada en *Collier's*. Los críticos consideraron que la necesidad económica de London por este encargo no justificaba el tono racista y condescendiente de los artículos. Véase Jack London, *México intervenido: reportajes desde Veracruz y Tampico, 1914*, Elisa Ramírez Castañeda, ed. (México: Ediciones Toledo, 1990).

7. Para un estudio completo de los sucesos ocurridos en Veracruz en 1914, véase John Mason Hart, *The Coming and Process of the Mexican Revolution* (Berkeley: University of California Press, 1987). La obra más completa en inglés sobre la revolución por un solo autor es Alan Knight, *The Mexican Revolution*, 2 vols. (Lincoln: University of Nebraska Press, 1990).

8. Anita Brenner, sin embargo, describió los "indios de bronce, desnudos casi y sólo con un pequeño taparrabo en las caderas, con flechas atadas a la cintura" que acompañaron a Villa cuando éste pasó por Aguascalientes en 1915, una escena que ella había presenciado cuando era una niña pequeña. Anita Brenner, *Ídolos tras los altares* (México: Editorial Domés, 1983), p. 239.

9. Paul J. Vanderwood y Frank N. Samponaro, *Border Fury: A Picture Postcard Record of Mexico's Revolution and U.S. War Preparedness, 1910–1917* (Albuquerque: University of New Mexico Press, 1988), p. 13.

10. Véase Emilio García Riera, *México visto por el cine extranjero*, vol. 1 (México: Ediciones Era/Universidad de Guadalajara, 1987), págs. 65–69.

11. La inmigración mexicana a los Estados Unidos no fue restringida antes de 1917; aún después, sin embargo, las dificultades en la aplicación de la ley y la creciente necesidad de trabajadores en el Suroeste de los Estados Unidos garantizaron que la inmigración no se detuviera completamente. Véase Mario T. García, *Desert Immigrants: The Mexicans of El Paso* (New Haven: Yale University Press, 1981) y Ricardo Romo, *East Los Angeles: History of a Barrio* (Austin: University of Texas Press, 1983). Véase también Manuel Gamio, *Mexican Immigration to the United States* (Chicago: University of Chicago Press, 1930).

12. Citado en García, *Desert Immigrants*, p. 41.

13. Estos dibujos fueron reproducidos en *Revista de Revistas*, el suplemento semanal ilustrado de *El Excelsior*, en octubre de 1918. Olivier Debroise, "Sueños de modernidad," en *Modernidad y modernización en el arte mexicano* (México: Museo Nacional de Arte, 1991), p. 29.

14. Los trágicos paisajes de Francisco Goitia, que muestran cadáveres colgando, aunque a veces fechados alrededor de 1914, son, aparentemente, posteriores. En una entrevista con Anita Brenner, Goitia comentó que durante la revolución "miré y miré pero no hice nada con excepción de unas pocas notas." Brenner, *Ídolos tras los altares*, p. 342.

15. Comunicación personal al autor, agosto de 1992.

16. En realidad, con su énfasis en las características faciales, los retratos de Reiss se parecen a los que compiló el antropólogo Frederick Starr en sus *Indians of Southern Mexico: An Ethnographic Album* (Chicago: Lakeside Press, 1899).

17. Estas fotografías fueron publicadas en los 20 volúmenes del *Book of North American Indians* de Curtis (1907–30). Esta empresa problemática fue examinada, en parte, por Alex Nemerov, en "Doing the 'Old America,'" en *The West as America: Reinterpreting Images of the Frontier*, William H. Truettner, ed. (Washington: Smithsonian Institution Press for the National Museum of American Art, 1991).

18. Véase Thomas A. Janvier, *The Aztec Treasure-House: A Romance of Contemporaneous Antiquity* (Nueva York: Harper & Brothers, 1890).

19. Para el descubrimiento y la representación de tipos "primitivos" por un antropólogo, véase las fotografías de los tarahumaras tomadas por Carl Lumholtz en su *Unknown Mexico: Explorations in the Sierra Madre and Other Regions, 1890–1898* (Nueva York: Dover Publications, 1987; primera edición en 1902).

20. Véase Guillermo Bonfil Batalla, *México profundo: una civilización negada* (México: Editorial Grijalbo, 1990).

21. Nemerov, "Doing the 'Old America,'" p. 311.

22. "The Gist of It" [página editorial], *Survey* 52:3 (1º de mayo de 1924), p. 127.

23. Bajo presión de las empresas petroleras con inversiones importantes en los campos petrolíferos mexicanos, la aprobación norteamericana de Obregón se había dejado pendiente en espera de la solución de los asuntos referentes al artículo 27 de la Constitución de 1917, que incluía un apartado en el que se asentaba el control nacional sobre el subsuelo. Aunque se podía otorgar concesiones a empresas extranjeras de acuerdo a esta disposición, la redacción implicaba que los arrendamientos de petróleo que habían sido otorgados previamente podrían invalidarse y estar sujetos a confiscación. Estos asuntos se resolvieron finalmente en un "pacto extraoficial" firmado por ambos países en la conferencia de Bucareli en mayo de 1923, en la que México acordó no aplicar la cláusula retroactivamente. Véase Robert Freeman Smith, *The United States and Revolutionary Nationalism in Mexico, 1916–1932* (Chicago: University of Chicago Press, 1972), págs. 191, 221.

24. Para una colección típica, donada a un museo europeo en 1877, véase Genaro Estrada, *Las figuras mexicanas de cera en el Museo Arqueológico de Madrid* (Madrid: Cuadernos Mexicanos de la Embajada de México en Madrid, 1934).

25. *La serpiente emplumada* (1924), de Lawrence, es un relato novelesco de su búsqueda de lo primitivo en México.

26. Everett Gee Jackson, *Burros and Paintbrushes: A Mexican Adventure* (College Station: Texas A&M University Press, 1985), p. 78.

Collier's series. Critics considered the racist and condescending tone of the articles hardly justified by London's financial need for the commission. See Jack London, *México intervenido: reportajes desde Veracruz y Tampico, 1914*, ed. Elisa Ramírez Castañeda (Mexico: Ediciones Toledo, 1990).

7. For a full examination of the events in Veracruz in 1914, see John Mason Hart, *The Coming and Process of the Mexican Revolution* (Berkeley: University of California Press, 1987). The most complete work in English on the Revolution by a single author is Alan Knight, *The Mexican Revolution*, 2 vols. (Lincoln: University of Nebraska Press, 1990).

8. Anita Brenner, however, described the "great bronze Indians, naked except for red loincloths, arrows fastened to their belts" who accompanied Villa when he passed through Aguascalientes in 1915, a scene she had witnessed as a young girl. Anita Brenner, *Idols behind Altars* (New York: Payson & Clarke, 1929), p. 208.

9. Paul J. Vanderwood and Frank N. Samponaro, *Border Fury: A Picture Postcard Record of Mexico's Revolution and U.S. War Preparedness, 1910–1917* (Albuquerque: University of New Mexico Press, 1988), p. 13.

10. See Emilio García Riera, *México visto por el cine extranjero*, vol. 1 (Mexico: Ediciones Era/Universidad de Guadalajara, 1987), pp. 65–69.

11. Mexican immigration into the United States was unrestricted until 1917; even afterward, however, difficulties in enforcement and the growing need for workers in the American Southwest ensured that immigration would not be altogether halted. See Mario T. García, *Desert Immigrants: The Mexicans of El Paso* (New Haven: Yale University Press, 1981), and Ricardo Romo, *East Los Angeles: History of a Barrio* (Austin: University of Texas Press, 1983). See also Manuel Gamio, *Mexican Immigration to the United States* (Chicago: University of Chicago Press, 1930).

12. Quoted in García, *Desert Immigrants*, p. 41.

13. These drawings were reproduced in *Revista de Revistas*, the illustrated weekly supplement to *El Excelsior*, in October 1918. Olivier Debroise, "Sueños de modernidad," in *Modernidad y modernización en el arte mexicano* (Mexico: Museo Nacional de Arte, 1991), p. 29.

14. The tragic landscapes of Francisco Goitia showing hanging corpses, while sometimes dated to circa 1914, are apparently later. In an interview with Anita Brenner, Goitia told her that during the Revolution "I looked and observed and saw, but I did not do anything except make a few little notes." Brenner, *Idols behind Altars*, p. 295.

15. Personal communication to author, August 1992.

16. In fact, in their emphasis on facial characteristics, Reiss's portraits resemble those compiled by anthropologist Frederick Starr in his *Indians of Southern Mexico: An Ethnographic Album* (Chicago: Lakeside Press, 1899).

17. These photographs were published in the 20 volumes of Curtis's *Book of North American Indians* (1907–30). This problematic endeavor is discussed, in part, in Alex Nemerov, "Doing the 'Old America,'" in *The West as America: Reinterpreting Images of the Frontier*, ed. Wil-
liam H. Truettner (Washington: Smithsonian Institution Press for the National Museum of American Art, 1991).

18. See Thomas A. Janvier, *The Aztec Treasure-House: A Romance of Contemporaneous Antiquity* (New York: Harper & Brothers, 1890).

19. For an anthropologist's discovery and representation of "primitive" types, see Carl Lumholtz's photographs of the Tarahumara in his *Unknown Mexico: Explorations in the Sierra Madre and Other Regions, 1890–1898* (New York: Dover Publications, 1987; first published 1902).

20. See Guillermo Bonfil Batalla, *México profundo: una civilización negada* (Mexico: Editorial Grijalbo, 1990).

21. Nemerov, "Doing the 'Old America,'" p. 311.

22. "The Gist of It" [editorial page], *Survey* 52:3 (May 1, 1924), p. 127.

23. Under the pressure of oil companies with major investments in Mexican oil fields, American approval of Obregón had been withheld pending the resolution of issues surrounding Article 27 of the Mexican Constitution of 1917, which included a provision declaring national control over subsoil rights. While foreign companies could be granted concessions under the provision, the wording implied that previously granted oil leases might be void and subject to confiscation. These issues were finally resolved in an "extra-official pact" signed by the two countries at the Bucareli Conference of May 1923, in which Mexico agreed not to apply the clause retroactively. See Robert Freeman Smith, *The United States and Revolutionary Nationalism in Mexico, 1916–1932* (Chicago: University of Chicago Press, 1972), pp. 191, 221.

24. For a typical collection, donated to a European museum in 1877, see Genaro Estrada, *Las figuras mexicanas de cera en el Museo Arqueológico de Madrid* (Madrid: Cuadernos Mexicanos de la Embajada de México en Madrid, 1934).

25. Lawrence's *The Plumed Serpent* (1924) is a fictional account of his search for the primitive in Mexico.

26. Everett Gee Jackson, *Burros and Paintbrushes: A Mexican Adventure* (College Station: Texas A&M University Press, 1985), p. 78.

27. "Mexico Welcomes," *Art Digest* 10:9 (February 1, 1936), p. 20.

28. Jackson, *Burros and Paintbrushes*, pp. 142–43.

29. The image of the *tehuana* has since reached iconic status in Mexican culture. See *Del istmo y sus mujeres: tehuanas en el arte mexicano* (Mexico: Museo Nacional de Arte, 1992).

30. See Roger Aikin, "Henrietta Shore and Edward Weston," *American Art* 6:1 (Winter 1992), pp. 43–61.

31. Ernest Gruening, *Mexico and Its Heritage* (New York: Century Co., 1928), p. 530.

32. Following the trope of the "other" as both child and savage, Weston once wrote: "I have seen faces, the most sensitive, tender faces the Gods could possibly create, and I have seen faces to freeze one's blood, so cruel, so savage, so capable of any crime." *The Daybooks of Edward Weston: I. Mexico*, ed. Nancy Newhall (Millerton, N.Y.: Aperture, 1973), p. 184.

27. "Mexico Welcomes," *Art Digest* 10:9 (1° de febrero de 1936), p. 20.

28. Jackson, *Burros and Paintbrushes*, págs. 142–43.

29. La imagen de la tehuana se ha vuelto un icono de la cultura mexicana. Véase *Del istmo y sus mujeres: tehuanas en el arte mexicano* (México: Museo Nacional de Arte, 1992).

30. Véase Roger Aikin, "Henrietta Shore and Edward Weston," *American Art* 6:1 (invierno de 1992), págs. 43–61.

31. Ernest Gruening, *Mexico and Its Heritage* (Nueva York: Century Co., 1928), p. 530.

32. Siguiendo el tropo del "otro" tanto como niño que como salvaje, Weston escribió una vez: "He visto rostros, posiblemente los rostros más sensibles, más tiernos que los dioses pudieran crear, y he visto rostros que le congelan la sangre a uno, tan crueles, tan salvajes, tan capaces de cualquier crimen." *The Daybooks of Edward Weston: I. Mexico*, Nancy Newhall, ed. (Millerton, N.Y.: Aperture, 1973), p. 184.

33. Weston, *Daybooks: I*, p. 128. Esta observación casi parece ser un pie de foto a las obras de Shore o de Houser que se acaban de tratar.

34. Para críticas contemporáneas, véase C.A.S., "Paul Strand, el artista y su obra," *Revista de Revistas* 23:1191 (12 de marzo de 1933), págs. 36–37; y "La Exposición de Fotografías de Paul Strand," *El Universal* (5 de febrero de 1933).

35. Dejando aparte los temas de las fotografías, ambas publicaciones se asemejan en varios puntos: no sólo comparten el mismo título, también eran ediciones limitadas de formato amplio y elegante, presentado en un estuche, con los fotograbados (en el caso de Bruehl, los *colotypes*) aislados sobre páginas de papel grueso. El texto era mínimo y los pies de foto aparecían en una lista separada de las imágenes. Ambos portafolios indican un deseo de presentar a la Fotografía, entonces pariente pobre de las Bellas Artes, en un contexto tan lujoso, imitativo del arte y caro como fuera posible.

36. "Bruehl's 'Mexico,'" *Art Digest* 8:1 (1° de octubre de 1933), p. 19. La galería Delphic Studios de Nueva York era administrada por Alma Reed, la principal promotora de la obra de José Clemente Orozco en los Estados Unidos en los años treinta. Esta galería también exponía obras de artistas de la "escuela mexicana," así como la de varios artistas norteamericanos que habían trabajado en México.

37. Anton Bruehl, *Photographs of Mexico* (Nueva York: Delphic Studios, 1933), n.p.

38. Stuart Chase, *Mexico: A Study of Two Americas* (Nueva York: Literary Guild, 1931), págs. 205–6.

39. Malcolm Cowley, por ejemplo, creía que "el elemento que más se extrañaba [en los años treinta] era un sentido de camaradería o de cooperación o, para usar un término religioso, el de comunión. En una sociedad de empresarios como la nuestra, las relaciones entre los individuos se estaban limitando más y más a transacciones comerciales." Malcolm Cowley, *The Dream of the Golden Mountains: Remembering the 1930s* (Nueva York: Viking, 1980), p. 37.

40. El mismo uso del grabado en madera por Houser puede reflejar la influencia de Char-lot, quien había elogiado los grabados en madera de Posada y trabajaba extensamente con esta técnica a principios de los años veinte.

41. Citado en Gregory Gilbert, *George Overbury "Pop" Hart: His Life and Art* (New Brunswick: Rutgers University Press, 1986), p. 69.

42. "Doris Rosenthal: Schoolteacher Paints Lovable Pictures of Mexicans," *Life* 15:21 (22 de noviembre de 1943), p. 64.

43. Betty Moorsteen, "Her Husband Can't Take It," *PM* (15 de mayo de 1945), p. 13.

44. El éxito de los retratos de niños de Rivera merece un estudio en sí. Las obras pertenecían a coleccionistas tan sofisticados como Edward W. W. Warburg, Carl Van Vechten y Abby Aldrich Rockefeller, y todavía son populares hoy en día.

45. Margaret Sullivan, *Irwin Hoffman* (Nueva York: Associated American Artists, 1936), n.p.

46. Una excepción notable es *El Fusilamiento*, una de las primeras telas de Leopoldo Méndez, ilustrada por Gruening en su libro de 1928, que muestra dos mujeres implorándole a un general que detenga una ejecución. Una pintura posterior de Rivera, *The Wounded Soldier* (1931), se parece más a la obra de Biddle, con el mismo tipo de cuerpo escorzado, de mujer consoladora y de presencia militar. Véase Bertram Wolfe y Diego Rivera, *Portrait of Mexico* (Nueva York: Covici-Friede, 1937), lámina 98.

47. Véase Frederick Starr, *Catalogue of a Collection of Objects Illustrating the Folklore of Mexico* (Londres: Folk-Lore Society, 1899); y W. G. Walz, *Illustrated Catalogue of Mexican Art Goods and Curiosities* (Filadelfia: E. Stern, 1888). Walz tenía también una sucursal de su tienda en Veracruz; parte de su anuncio puede verse a la derecha en la figura 32.

48. La frase "Mexican curious," utilizada por muchos para criticar las representaciones folklóricas y pintorescas de México, parece haber surgido en los años treinta como distorsión por parte de los mexicanos de los "Mexican curios" que anunciaban los distribuidores de arte popular.

49. Véase Edwin Atlee Barber, *Catalogue of Mexican Maiolica belonging to Mrs. Robert W. De Forest* (Nueva York: Hispanic Society of America, 1911).

50. Esta era la segunda celebración de su tipo. En 1910, en la víspera de la revolución, Porfirio Díaz había ingeniado la conmemoración del Centenario de la *Declaración* de Independencia. Obregón, buscando quizá dar la señal de una nueva historia posrevolucionaria, ordenó la conmemoración de la Consumación de la Independencia de México de España en 1821.

51. Katherine Anne Porter, *Outline of Mexican Popular Arts and Crafts* (Los Ángeles: Young and McAllister, 1922), p. 33.

52. Weston, *Daybooks: I*, p. 55.

53. Ibid., p. 94.

54. Ibid., p. 152.

55. "Mexico," *House & Garden* 71:6 (junio de 1937), págs. 48–49+. Para una compila-

33. Weston, *Daybooks: I*, p. 128. This observation seems almost a caption to the works by Shore or Houser just discussed.

34. For contemporary reviews, see C.A.S., "Paul Strand, el artista y su obra," *Revista de Revistas* 23:1191 (March 12, 1933), pp. 36–37; and "La Exposición de Fotografías de Paul Strand," *El Universal* (February 5, 1933).

35. Leaving aside the subject matter of the photographs themselves, the two publications are similar in more ways than one: besides the identical title, both were limited editions, and entailed the use of a large elegant format, presented in a slipcase, with the photogravures (in the case of Bruehl, colotypes) isolated on pages of thick rag paper. Texts were kept to a minimum, and the captions were listed separately from the images. Each portfolio reveals the desire to present photography, then a stepchild of the "fine" arts, in as luxurious, arty, and expensive a context as possible.

36. "Bruehl's 'Mexico,'" *Art Digest* 8:1 (October 1, 1933), p. 19. The Delphic Studios gallery in New York was run by Alma Reed, the leading promoter of José Clemente Orozco's work in the United States in the 1930s. This gallery also showed the work of artists of the "Mexican school," as well as that of various American artists who had worked in Mexico.

37. Anton Bruehl, *Photographs of Mexico* (New York: Delphic Studios, 1933), n.p.

38. Stuart Chase, *Mexico: A Study of Two Americas* (New York: Literary Guild, 1931), pp. 205–6.

39. Malcolm Cowley, for example, believed that "the element most acutely missed [in the 1930s] was a sense of comradeship or cooperation or, to use the religious term, communion. In a business society like ours, the relations among individuals were being confined more and more to business transactions." Malcolm Cowley, *The Dream of the Golden Mountains: Remembering the 1930s* (New York: Viking, 1980), p. 37.

40. Houser's use of woodcut itself may reflect the influence of Charlot, who had praised the woodcuts of Posada and worked extensively in the medium in the early 1920s.

41. Cited in Gregory Gilbert, *George Overbury "Pop" Hart: His Life and Art* (New Brunswick: Rutgers University Press, 1986), p. 69.

42. "Doris Rosenthal: Schoolteacher Paints Lovable Pictures of Mexicans," *Life* 15:21 (November 22, 1943), p. 64.

43. Betty Moorsteen, "Her Husband Can't Take It," *PM* (May 15, 1945), p. 13.

44. The success of Rivera's portraits of children merits a study in itself. Works were owned by such sophisticated collectors as Edward W. W. Warburg, Carl Van Vechten, and Abby Aldrich Rockefeller, and remain popular today.

45. Margaret Sullivan, *Irwin Hoffman* (New York: Associated American Artists, 1936), n.p.

46. One notable exception is Leopoldo Méndez's early canvas *El Fusilamiento*, illustrated by Gruening in his 1928 survey, which shows two women imploring a general to halt an execution. A later painting by Rivera, *The Wounded Soldier* (1931), more closely resembles Biddle's work, with the same foreshortened body, comforting woman, and military presence. See Bertram Wolfe and Diego Rivera, *Portrait of Mexico* (New York: Covici-Friede, 1937), plate 98.

47. See Frederick Starr, *Catalogue of a Collection of Objects Illustrating the Folklore of Mexico* (London: Folk-Lore Society, 1899); and W. G. Walz, *Illustrated Catalogue of Mexican Art Goods and Curiosities* (Philadelphia: E. Stern, 1888). Walz also had a branch of his store in Veracruz; part of the sign can be seen to the right in figure 32.

48. The phrase "Mexican curious," used by many to criticize folkloric and quaint depictions of Mexico, seems to have emerged in the 1930s as a distortion by Mexicans of the "Mexican curios" advertised by folk art dealers.

49. See Edwin Atlee Barber, *Catalogue of Mexican Maiolica belonging to Mrs. Robert W. De Forest* (New York: Hispanic Society of America, 1911).

50. This was the second such celebration. In 1910, on the eve of the Revolution, Porfirio Díaz had engineered the centennial of the *declaration* of independence. Obregón, seeking perhaps to signal a new postrevolutionary history, ordered the commemoration of Mexico's full independence from Spain in 1821.

51. Katherine Anne Porter, *Outline of Mexican Popular Arts and Crafts* (Los Angeles: Young and McAllister, 1922), p. 33.

52. Weston, *Daybooks: I*, p. 55.

53. Ibid., p. 94.

54. Ibid., p. 152.

55. "Mexico," *House & Garden* 71:6 (June 1937), pp. 48–49+. For a compilation of the photographer's professional work, see Anton Bruehl, *Color Sells: Showing Examples of Color Photography by Bruehl-Bourges* (New York: Condé Nast Publications, 1935).

56. Brenner, *Idols behind Altars*, p. 32.

57. *Pulquerías* are popular taverns specializing in pulque, the fermented sap of the maguey plant.

58. Other major English-language magazines with news on art and culture included *Modern Mexico*, published by the Mexican Chamber of Commerce of the United States in the 1930s, José Juan Tablada's *Mexican Art & Life* (1938–39), and the long-lived *Mexican Life*, edited by British emigré Howard Phillips from 1924 to 1972.

59. Weston, *Daybooks: I*, p. 21.

60. Carleton Beals, *Mexican Maze* (New York: J. B. Lippincott, 1931), p. 356.

61. This was especially true in ceramic-producing villages, such as San Bartolo Coyotepec, in Oaxaca. However famous for their elegant black water jars, villagers in Coyotepec welcomed metal and later plastic buckets as more durable and economical replacements. Here, as in other towns, tourism has led to the production of plenty of "corrupted" forms, but has also allowed for the continuation of traditional forms and techniques that would be lost but for sale to outsiders.

62. This line linked Nogales, Arizona, with Guaymas, Mazatlán, and Guadalajara, with

ción de la obra profesional del fotógrafo, véase Anton Bruehl, *Color Sells: Showing Examples of Color Photography by Bruehl-Bourges* (Nueva York: Condé Nast Publications, 1935).

56. Brenner, *Ídolos tras los altares*, p. 31.

57. Las pulquerías son tabernas populares que se especializan en servir pulque, la savia fermentada del maguey.

58. Entre las otras revistas importantes en inglés que tienen noticias sobre el arte y la cultura figuran *Modern Mexico*, publicada por la Mexican Chamber of Commerce of the United States en los años treinta, *Mexican Art & Life* (1938–39), de José Juan Tablada, y la duradera *Mexican Life*, publicada por el emigrado británico Howard Phillips desde 1924 hasta 1972.

59. Weston, *Daybooks: I*, p. 21.

60. Carleton Beals, *Mexican Maze* (Nueva York: J. B. Lippincott, 1931), p. 356.

61. Esto era cierto de una manera especial en los pueblos productores de cerámica como San Bartolo Coyotepec, en Oaxaca. Sin importar lo famosos que fueran por sus elegantes cántaros negros de agua, los habitantes de Coyotepec adoptaron los cubos de metal y luego de plástico como substitutos más duraderos y económicos. Aquí, como en otros pueblos, el turismo llevó a la producción de cantidad de formas "corruptas," pero también ha permitido la continuación de formas y técnicas tradicionales que se hubieran perdido a no ser por la demanda extranjera.

62. Esta vía unía Nogales, Arizona, con Guaymas, Mazatlán, y Guadalajara, y conectaba con el Ferrocarril Nacional Mexicano a la Ciudad de México. La misma Sonora News Company había sido establecida en 1885, durante el auge de inversiones estadounidenses en México bajo la administración de Porfirio Díaz.

63. Véase Erna Fergusson, *Mexico Revisited* (Nueva York: Alfred A. Knopf, 1955), págs. 305–13.

64. Geoffrey T. Hellman, "Imperturbable Noble," *New Yorker* 36:12 (7 de mayo de 1960), p. 59. Me siento endeudado a Sarah d'Harnoncourt por haber señalado varios errores en este artículo. Véase también Robert Fay Schrader, *The Indian Arts and Crafts Board: An Aspect of New Deal Indian Policy* (Albuquerque: University of New Mexico Press, 1986).

65. Jorge Enciso y Gabriel Fernández Ledesma habían emprendido un proyecto similar entre los productores de laca de Uruapan, en Michoacán.

66. Esta colección fue subastada en 1951, a la muerte de Davis, por Inés Amor de la Galería de Arte Mexicano. Catálogos en los archivos de la Galería de Arte Mexicano, Ciudad de México.

67. Hellman, "Imperturbable Noble," p. 60.

68. Obviamente, no le gustaba este uso de su título y dejó de utilizarlo cuando se instaló en los Estados Unidos en 1933. Entrevista del autor con Sarah d'Harnoncourt, octubre de 1990.

69. René d'Harnoncourt, cuaderno con fecha de 1927 en manos de Sarah d'Harnoncourt, 1990. He hecho sólo algunas pequeñas correcciones a la ortografía original del autor.

70. Véase, por ejemplo, "Relics of the Lost Empire of Maximilian: An Instance of Romance in Antiques," *Arts & Decoration* 14:6 (abril de 1921), págs. 465A +; y Katharine M. Kahle, "Collectors Turn to Mexican Painted Pieces," *House & Garden* 62:3 (septiembre de 1932), págs. 54–55 +.

71. Paine había organizado en 1928 una exposición de pintura y artes decorativas mexicanas en el Art Center, una galería de Nueva York financiada por los Rockefeller. Abby Aldrich Rockefeller adquirió objetos de esta exposición y luego formó la Mexican Arts Association con Paine y otros para "promover la amistad entre los pueblos de México y los Estados Unidos de América fomentando las relaciones culturales" y el intercambio artístico. Véase Marion Oettinger, *Folk Treasures of Mexico: The Nelson A. Rockefeller Collection* (Nueva York: Harry N. Abrams, 1990), p. 38.

72. El fragmento del cuaderno de d'Harnoncourt revela también su reconocimiento de la importancia del renacimiento colonial español, fenómeno prevaleciente en California y en gran parte del Suroeste de los Estados Unidos en la primera mitad de este siglo. Una manifestación importante de este interés en recordar (o en recrear) una historia europea para los antiguos territorios españoles fue la Panama-California Exposition, que tuvo lugar en San Diego en 1915. Los ornados edificios barrocos mexicanos de la exposición, muchos diseñados por Bertram Grosvenor Goodhue, se encuentran hoy en el Balboa Park de esa ciudad.

73. Para un relato contemporáneo y elogioso, véase Carleton Beals, "Morrow Leaves a Transformed Mexico," *Mexican Life* 6:9 (septiembre de 1930), págs. 28 +. Véase también Stanley Robert Ross, "Dwight Morrow and the Mexican Revolution," *Hispanic American Historical Review* 38:4 (noviembre de 1958), págs. 506–28.

74. Para obtener información suplementaria sobre las diversas exposiciones de arte mexicano en los Estados Unidos, véase Jacinto Quirarte, "Mexican and Mexican American Artists in the United States: 1920–1970," en *The Latin American Spirit: Art and Artists in the United States, 1920–1970* (Nueva York: Harry N. Abrams, para el Bronx Museum of the Arts, 1988), págs. 14–71. Para un panorama más amplio del intercambio cultural entre Estados Unidos y México, véase Helen Delpar, *The Enormous Vogue of Things Mexican: Cultural Relations between the United States and Mexico, 1920–1935* (Tuscaloosa: University of Alabama Press, 1992).

75. René d'Harnoncourt, *Mexican Arts* (Nueva York: Southworth Press, 1930), p. xiii.

76. Véase, por ejemplo, Virgil Barker, "Mexico in New York," *Arts* 17:1 (octubre de 1930), págs. 16–18.

77. Desafortunadamente, de la casa sólo existe ahora la fachada. Muchas de las más importantes piezas de la colección de arte popular de Morrow fueron donadas en 1955 al Mead Art Museum, situado en Amherst College, el *alma mater* de Morrow.

78. Véase Elizabeth Morrow, *Casa Mañana* (Croton Falls, N.Y.: Spiral Press, 1932). Véase asimismo Frances Flynn Paine, "La Casita en Cuernavaca: The Mexican Home of Dwight W. Morrow," *House Beautiful* 70:4 (octubre de 1931), págs. 326–29 +. Agradezco aquí a Josie Merck, que puso a mi disposición sus investigaciones en los archivos de Elizabeth Morrow en Smith College, Northampton, Massachusetts.

connections on the Mexican National Railway to Mexico City. The Sonora News Company itself had been established in 1885, during the surge of U.S. investment in Mexico under the administration of Porfirio Díaz.

63. See Erna Fergusson, *Mexico Revisited* (New York: Alfred A. Knopf, 1955), pp. 305–13.

64. Geoffrey T. Hellman, "Imperturbable Noble," *New Yorker* 36:12 (May 7, 1960), p. 59. I am indebted to Sarah d'Harnoncourt for pointing out several inaccuracies in this article. See also Robert Fay Schrader, *The Indian Arts and Crafts Board: An Aspect of New Deal Indian Policy* (Albuquerque: University of New Mexico Press, 1986).

65. Jorge Enciso and Gabriel Fernández Ledesma had embarked upon a similar project among the lacquer producers of Uruapan, Michoacán.

66. This collection was sold at auction in 1951 after Davis's death by Inés Amor of the Galería de Arte Mexicano. Catalogues in Galería de Arte Mexicano archives, Mexico City.

67. Hellman, "Imperturbable Noble," p. 60.

68. He evidently disliked this use of his title, however, which he dropped after moving to the United States in 1933. Author's interview with Sarah d'Harnoncourt, October 1990.

69. René d'Harnoncourt, notebook dated 1927 in the possession of Sarah d'Harnoncourt, 1990. I have made only slight corrections to the author's original orthography.

70. See, for example, "Relics of the Lost Empire of Maximilian: An Instance of Romance in Antiques," *Arts & Decoration* 14:6 (April 1921), pp. 465A+; and Katharine M. Kahle, "Collectors Turn to Mexican Painted Pieces," *House & Garden* 62:3 (September 1932), pp. 54–55+.

71. Paine had organized an exhibition of Mexican painting and decorative arts at the Art Center, a Rockefeller-funded gallery in New York, in 1928. Abby Aldrich Rockefeller acquired objects from this show, and later formed the Mexican Arts Association with Paine and others to "promote friendship between the people of Mexico and the United States of America by encouraging cultural relations" and artistic exchange. See Marion Oettinger, *Folk Treasures of Mexico: The Nelson A. Rockefeller Collection* (New York: Harry N. Abrams, 1990), p. 38.

72. The passage from d'Harnoncourt's notebook also reveals his recognition of the importance of the Spanish colonial revival, a phenomenon prevalent in California and much of the U.S. Southwest in the first half of this century. One important manifestation of this interest in recalling (or recreating) a European history for the former Spanish territories was the Panama-California Exposition, held in San Diego in 1915. The ornate Mexican baroque exposition buildings, many designed by Bertram Grosvenor Goodhue, stand today in that city's Balboa Park.

73. For a contemporary and laudatory account, see Carleton Beals, "Morrow Leaves a Transformed Mexico," *Mexican Life* 6:9 (September 1930), pp. 28+. See also Stanley Robert Ross, "Dwight Morrow and the Mexican Revolution," *Hispanic American Historical Review* 38:4 (November 1958), pp. 506–28.

74. For additional information on the various exhibitions of Mexican art in the United States, see Jacinto Quirarte, "Mexican and Mexican American Artists in the United States:

1920–1970," in *The Latin American Spirit: Art and Artists in the United States, 1920–1970* (New York: Harry N. Abrams, for The Bronx Museum of the Arts, 1988), pp. 14–71. For a broader view of U.S.-Mexican cultural interchange, see Helen Delpar, *The Enormous Vogue of Things Mexican: Cultural Relations between the United States and Mexico, 1920–1935* (Tuscaloosa: University of Alabama Press, 1992).

75. René d'Harnoncourt, *Mexican Arts* (New York: Southworth Press, 1930), p. xiii.

76. See, for example, Virgil Barker, "Mexico in New York," *Arts* 17:1 (October 1930), pp. 16–18.

77. Unfortunately the house, except for the facade, no longer exists. Many of the major pieces of Morrow's folk art collection were donated to the Mead Art Museum, located at Amherst College, Morrow's alma mater, in 1955.

78. See Elizabeth Morrow, *Casa Mañana* (Croton Falls, N.Y.: Spiral Press, 1932). See also Frances Flynn Paine, "La Casita en Cuernavaca: The Mexican Home of Dwight W. Morrow," *House Beautiful* 70:4 (October 1931), pp. 326–29+. I am indebted here to Josie Merck's investigations in Elizabeth Morrow's archive at Smith College, Northampton, Massachusetts.

79. Cuernavaca's fame surged after the publication of Malcolm Lowry's *Under the Volcano* in 1939.

80. William Spratling, *File on Spratling: An Autobiography* (New York: Little, Brown, 1967), p. 35. The "bloody scandals" undoubtedly refer to the religious violence of the Cristero Revolt, which was sensationalized in the U.S. press.

81. Christopher Sawyer-Lauçanno, *An Invisible Spectator: A Biography of Paul Bowles* (New York: Ecco Press, 1989), p. 226. Bowles, like Aaron Copland, incorporated Mexican folk music into his compositions of the 1930s and 1940s, recreating in musical form what many American artists would do in their painting.

82. At the time of the controversy, Nelson Rockefeller was vice president and director of Rockefeller Center, and encouraged Rivera to substitute an anonymous face for that of Lenin. When this approach proved fruitless, Rockefeller then unsuccessfully tried to have the mural moved to the Museum of Modern Art. The ultimate blame for the mural's destruction has been placed on rental agents worried about attracting tenants during the Depression. Laurance P. Hurlburt, *The Mexican Muralists in the United States* (Albuquerque: University of New Mexico Press, 1989), p. 170. See also Irene Herner de Larrera, *Diego Rivera: Paraíso perdido en Rockefeller Center* (Mexico: Edicupes S.A., 1990).

83. Quoted in Oettinger, *Folk Treasures of Mexico*, p. 61.

84. Joe Alex Morris, *Nelson Rockefeller: A Biography* (New York: Harper & Brothers, 1960), p. 123.

85. Hurlburt, *Mexican Muralists in the United States*, p. 9.

86. *Twenty Centuries of Mexican Art* (New York: Museum of Modern Art, 1940), p. 12. This and other catalogues of exhibitions of Mexican art, as well as the numerous books on Mex-

79. La fama de Cuernavaca tomó auge después de la publicación de *Bajo el Volcán*, de Malcolm Lowry, en 1939.

80. William Spratling, *File on Spratling: An Autobiography* (Nueva York: Little, Brown, 1967), p. 35. Los "escándalos sangrientos" se refieren sin duda a la violencia religiosa de la Guerra Cristera, que fue sensacionalizada en la prensa estadounidense.

81. Christopher Sawyer-Lauçanno, *An Invisible Spectator: A Biography of Paul Bowles* (Nueva York: Ecco Press, 1989), p. 226. Bowles, al igual que Aaron Copland, incorporó música folklórica mexicana en sus composiciones de los años treinta y cuarenta, recreando en forma musical lo que muchos artistas norteamericanos harían en sus pinturas.

82. En la época de la polémica, Nelson Rockefeller era vicepresidente y director del Rockefeller Center y alentó a Rivera a substituir el rostro de Lenin por uno anónimo. Cuando esta manera de resolver la situación no dio resultado, Rockefeller trató entonces, sin éxito, de hacer que se llevaran el mural para el Museum of Modern Art. La culpa final de la destrucción del mural se le ha imputado a los agentes arrendatarios que se preocupaban por conseguir inquilinos durante la Depresión. Laurance P. Hurlburt, *The Mexican Muralists in the United States* (Albuquerque: University of New Mexico Press, 1989), p. 170. Véase también Irene Herner de Larrera, *Diego Rivera: Paraíso perdido en Rockefeller Center* (México: Edicupes S.A., 1990).

83. Citado en Oettinger, *Folk Treasures of Mexico*, p. 61.

84. Joe Alex Morris, *Nelson Rockefeller: A Biography* (Nueva York: Harper & Brothers, 1960), p. 123.

85. Hurlburt, *Mexican Muralists in the United States*, p. 9.

86. *Veinte siglos de arte mexicano* (Nueva York: Museum of Modern Art, 1940), p. 13. Este y otros catálogos de exposiciones de arte mexicano, así como numerosos libros sobre México publicados durante este período, fueron, para muchos lectores, el primer y único contacto con la cultura mexicana.

87. Anita Brenner, "Living Art of Mexico," *New York Times Magazine* (12 de mayo de 1940), p. 6.

88. Jean Charlot, "Twenty Centuries of Mexican Art," en *Art-Making from Mexico to China* (Nueva York: Sheed and Ward, 1950), p. 40. El artículo se publicó originalmente en 1940.

89. Brenner, *Ídolos tras los altares*, págs. 9–11.

90. Véase Katherine Emma Manthorne, *Tropical Renaissance: North American Artists Exploring Latin America, 1839–1879* (Washington: Smithsonian Institution Press, 1989).

91. Weston, *Daybooks: I*, p. 32.

92. La fotografía fue tomada en la pequeña iglesia de Huexotla, en el estado de México, un pueblo adyacente a la Escuela Nacional de Agricultura en Chapingo, donde Rivera pintó frescos a fines de los años veinte. Hoy en día, la escultura está protegida por puertas de cristal en un viejo retablo; cabe preguntarse hasta qué punto Strand movió esta figura para obtener una fotografía "perfecta." En los años cincuenta, Eliot Porter trabajó en algunas de las mismas iglesias donde Strand había trabajado, pero casi siempre mostró las esculturas religiosas en un contexto arquitectónico mucho más amplio. Véase Eliot Porter y Ellen Auerbach, *Mexican Churches* (Albuquerque: University of New Mexico Press, 1987).

93. Carta de Paul Strand a Irving Browning, 29 de septiembre de 1934, reimpresión en Sarah Greenough, *Paul Strand: An American Vision* (Washington: National Gallery of Art, 1990), p. 96.

94. Enrique Asúnsolo, "Perkins Harnly [sic]," *Mexican Life* 9:10 (octubre de 1933), págs. 23–25.

95. Una pintura de Henrietta Shore de 1927–28 también enfoca una sola planta, poniendo gran énfasis sobre los bordes dentados de cada hoja; puede que Shore haya visto la imagen tomada anteriormente por Weston antes de salir para México.

96. Citado en Jeanne Hokin, "Marsden Hartley: Volcanoes and Pyramids," *Latin American Art* 2:1 (invierno de 1990), p. 33.

97. La estancia de Hartley en México de febrero de 1932 a octubre de 1933 está bien descrita en una obra reciente de Townsend Ludington, *Marsden Hartley: The Biography of an American Artist* (Boston: Little, Brown, 1992).

98. Ibid., p. 220.

99. Ibid., págs. 218–19.

100. Fray Bernardino de Sahagún menciona brevemente esta visión en su *Historia General de las Cosas de Nueva España*, escrita en México a fines del siglo XVI.

101. Aún más fantástica era *Storming of the Teocalli Temple by Cortez and His Troops* (1849), una pintura monumental de tipo académico de Emanuel Leutze inspirada por la narrativa de Prescott y hoy en la colección del Wadsworth Atheneum, Hartford, Connecticut. Aquí el *teocalli* o pirámide es una mezcolanza de civilizaciones y épocas diferentes, cubierta con incienso ardiente y los cadáveres de indios derrotados.

102. Véase Curtis Hinsley, "From Skull-Heaps to Stelae: Early Anthropology at the Peabody Museum," en *Objects and Others: Essays on Museums and Material Culture*, George W. Stocking, Jr., ed. (Madison: University of Wisconsin Press, 1985), págs. 49–74.

103. Citado en Martha A. Sandweiss, *Laura Gilpin: An Enduring Grace* (Fort Worth: Amon Carter Museum, 1986), p. 61.

104. El más importante de estos libros, que todavía existe en ediciones revisadas, es *The Ancient Maya*, del propio Morley, publicado por primera vez en 1946.

105. Sylvanus Griswold Morley, "Chichén Itzá, An Ancient American Mecca," *National Geographic Magazine* 471:1 (enero de 1925), p. 91.

106. Edward Weston también prefería las líneas precisas de los templos restaurados. *Pirámide del Sol* muestra una estructura que había sido completamente revestida por el arqueólogo mexicano Leopoldo Batres en 1910.

107. Gregory Mason, "The Riddles of Our Own Egypt," *Century* 107:1 (noviembre de 1923), p. 43.

ico published during this period, were for many readers their first and only exposure to Mexican culture.

87. Anita Brenner, "Living Art of Mexico," *New York Times Magazine* (May 12, 1940), p. 6.

88. Jean Charlot, "Twenty Centuries of Mexican Art," in *Art-Making from Mexico to China* (New York: Sheed and Ward, 1950), p. 40. The article was originally published in 1940.

89. Brenner, *Idols behind Altars*, pp. 13–15.

90. See Katherine Emma Manthorne, *Tropical Renaissance: North American Artists Exploring Latin America, 1839–1879* (Washington: Smithsonian Institution Press, 1989).

91. Weston, *Daybooks: I*, p. 32.

92. The photograph was taken in the small church in Huexotla, in the state of Mexico, a town adjacent to the National Agricultural School at Chapingo, where Rivera worked on frescoes in the late 1920s. Today, the sculpture is protected behind the glass doors of an old altarpiece; one wonders to what extent Strand moved these figures for a more "perfect" shot. In the 1950s, Eliot Porter worked in several of the same churches as Strand had, almost always showing the religious sculptures within a much broader architectural context. See Eliot Porter and Ellen Auerbach, *Mexican Churches* (Albuquerque: University of New Mexico Press, 1987).

93. Paul Strand to Irving Browning, letter dated September 29, 1934, reprinted in Sarah Greenough, *Paul Strand: An American Vision* (Washington: National Gallery of Art, 1990), p. 96.

94. Enrique Asúnsolo, "Perkins Harnly [sic]," *Mexican Life* 9:10 (October 1933), pp. 23–25.

95. A painting by Henrietta Shore of 1927–28 also focuses on a single plant, with great emphasis on the serrated edges of each leaf; Shore may have seen Weston's earlier image before leaving for Mexico.

96. Quoted in Jeanne Hokin, "Marsden Hartley: Volcanoes and Pyramids," *Latin American Art* 2:1 (Winter 1990), p. 33.

97. Hartley's stay in Mexico, from February 1932 to October 1933, is well discussed in a recent work by Townsend Ludington, *Marsden Hartley: The Biography of an American Artist* (Boston: Little, Brown, 1992).

98. Ibid., p. 220.

99. Ibid., pp. 218–19.

100. Fray Bernardino de Sahagún gives a brief mention of this vision in his *Historia General de las Cosas de Nueva España*, written in Mexico in the late sixteenth century.

101. Even more fantastic was Emanuel Leutze's *Storming of the Teocalli Temple by Cortez and His Troops* (1849), a monumental academic painting inspired by Prescott's narrative, and today in the collection of the Wadsworth Atheneum, Hartford, Connecticut. Here, the *teocalli* or pyramid is a hodgepodge of different civilizations and epochs, covered with burning incense and the corpses of defeated Indians.

102. See Curtis Hinsley, "From Skull-Heaps to Stelae: Early Anthropology at the Peabody Museum," in *Objects and Others: Essays on Museums and Material Culture*, ed. George W. Stocking, Jr. (Madison: University of Wisconsin Press, 1985), pp. 49–74.

103. Quoted in Martha A. Sandweiss, *Laura Gilpin: An Enduring Grace* (Fort Worth: Amon Carter Museum, 1986), p. 61.

104. The most important of these books, and one that still lives in modified editions, is Morley's own *The Ancient Maya*, first published in 1946.

105. Sylvanus Griswold Morley, "Chichén Itzá, An Ancient American Mecca," *National Geographic Magazine* 471:1 (January 1925), p. 91.

106. Edward Weston also preferred the sharp lines of the restored temples. *Pirámide del Sol* shows a structure that had been completely resurfaced by Mexican archaeologist Leopoldo Batres in 1910.

107. Gregory Mason, "The Riddles of Our Own Egypt," *Century* 107:1 (November 1923), p. 43.

108. See Edgar Lloyd Hampton, "Rebirth of Prehistoric American Art," *Current History* 25:5 (February 1927), pp. 624–34, for a contemporary account of the phenomenon. For a survey of projects and sources, see Marjorie I. Ingle, *The Mayan Revival Style: Art Deco Mayan Fantasy* (Albuquerque: University of New Mexico Press, 1984).

109. Gilpin returned to the Yucatan in the 1940s to take additional photographs; published with her own text, the works presented a continuous survey of Maya culture. See Laura Gilpin, *Temples in Yucatan: A Camera Chronicle of Chichen Itza* (New York: Hastings House, 1948).

110. This collection is now housed at the Peabody Museum of Natural History at Yale University, where Albers taught in the School of Art from 1950 to 1960. See Karl Taube, *The Albers Collection of Pre-Columbian Art* (New York: Hudson Hills Press, 1988).

111. Most of these photographs are undated and untitled, and only recently have received attention (which Albers himself apparently did not give them) as works of art in themselves. See Marianne Stockebrand et al., *Josef Albers: Photographien 1928–1955* (Munich: Schirmer/Mosel, 1992). Albers also visited Diego Rivera, taking his portrait as well as interior views of Rivera's Anahuacalli, a neo-Aztec museum in Mexico City designed by Rivera to house his own collection of Precolumbian art. One photograph of a market bears a striking resemblance to Anton Bruehl's *Rope Vendors, Amanalco*.

112. Albers often entitled his works after finishing them, discovering allusions, as it were, after the fact. Nicholas Fox Weber, personal communication to author, August 1992.

113. Kelly Feeney, *Josef Albers: Works on Paper* (Alexandria, Va.: Art Services International, 1991), p. 39.

114. See Helen Delpar, "'Everything's So Goddamned Pictorial': North American Autobiographers' Impressions of Mexico, 1919–1924," *Auto/Biography Studies* 3:4 (Summer 1988), pp. 48–59.

115. Beals, *Mexican Maze*, p. 152.

108. Véase Edgar Lloyd Hampton, "Rebirth of Prehistoric American Art," *Current History* 25:5 (febrero de 1927), págs. 624–34, para un relato contemporáneo del fenómeno. Para un bosquejo de proyectos y fuentes, véase Marjorie I. Ingle, *The Mayan Revival Style: Art Deco Mayan Fantasy* (Albuquerque: University of New Mexico Press, 1984).

109. Gilpin regresó a Yucatán en los años cuarenta para tomar más fotografías; publicadas con su propio texto, las obras presentaban un estudio continuo de la cultura maya. Véase Laura Gilpin, *Temples in Yucatan: A Camera Chronicle of Chichen Itza* (Nueva York: Hastings House, 1948).

110. Esta colección se encuentra ahora en el Peabody Museum of Natural History en Yale University, donde Albers enseñó en la School of Art desde 1950 hasta 1960. Véase Karl Taube, *The Albers Collection of Pre-Columbian Art* (Nueva York: Hudson Hills Press, 1988).

111. La mayoría de estas fotografías no tienen ni fechas ni títulos, y sólo han recibido atención recientemente como obras de arte en sí (atención que el propio Albers aparentemente no les dio). Véase Marianne Stockebrand et al., *Josef Albers: Photographien 1928–1955* (Munich: Schirmer/Mosel, 1992). Albers también visitó a Diego Rivera y retrató al artista y el interior del Anahuacalli, un museo neoazteca en la Ciudad de México diseñado por Rivera para albergar su propia colección de arte prehispánico. La fotografía de un mercado muestra un gran parecido a *Rope Vendors, Amanalco*, de Anton Bruehl.

112. Albers titulaba con frecuencia sus obras después de terminarlas, descubriendo alusiones, digamos, después del hecho. Nicholas Fox Weber, comunicación personal al autor, agosto de 1992.

113. Kelly Feeney, *Josef Albers: Works on Paper* (Alexandria, Va.: Art Services International, 1991), p. 39.

114. Véase Helen Delpar, "'Everything's So Goddamned Pictorial': North American Autobiographers' Impressions of Mexico, 1919–1924," *Auto/Biography Studies* 3:4 (verano de 1988), págs. 48–59.

115. Beals, *Mexican Maze*, p. 152.

116. Los postes y las líneas de telégrafo que aparecen de vez en cuando en varias de las imágenes urbanas de Weston son casi incidentales a la composición en sí. Fue Tina Modotti quien representó más poderosamente la modernidad de la Ciudad de México en los años veinte con sus fotografías enfocadas sobre formas industriales, tales como un tanque de agua de acero, un estadio nuevo de concreto o una máquina de escribir.

117. Chase, *Mexico*, p. 5. Chase expresó repetidamente su disgusto por la Ciudad de México, prefiriendo en su lugar la vida tradicional de pueblo de lugares como Tepoztlán, en Morelos.

118. Los "slackers" eran aquellos que habían huido a México para evadir el servicio militar en la Primera Guerra Mundial. Su participación en la formación del Partido Comunista en México en 1919 fue decisiva. Véase Paco Ignacio Taibo II, *Bajando la Frontera* (México: Ediciones Leega/Júcar, 1985) y *Bolshevikis: Historia narrativa de los orígenes del comunismo en México, 1919–1925* (México: Ediciones Era, 1986).

119. El estilo de Woods, manifestado por ejemplo en su dependencia del estereotipo del capitalista obeso vestido en traje de etiqueta, se parece a las tiras humorísticas de Art Young publicadas en *The Masses*. Véase Rebecca Zurier, *Art for The Masses: A Radical Magazine and Its Graphics, 1911–1917* (Filadelfia: Temple University Press, 1988), figura 58, p. 71.

120. Véase *Hendrik Glintenkamp: un dibujante norteamericano en México, 1917–1920* (México: Museo Estudio Diego Rivera, 1987).

121. José Juan Tablada, "Orozco, the Mexican Goya," *International Studio* 78:322 (marzo de 1924), p. 497. El título dado a esta serie, aparentemente por el propio Orozco, se parece a los nombres, casi siempre tristes, de las pulquerías.

122. José Juan Tablada, "Diego Rivera—Mexican Painter," *Arts* 4:4 (octubre de 1923), págs. 221–33. Este fue el primer artículo importante acerca de los primeros murales de Rivera publicado en los Estados Unidos. Ya Rivera había surgido como el artista mexicano más importante para los estadounidenses; su promoción, que parecía no tener fin, en los Estados Unidos a través de los años veinte y los treinta eclipsaría, de hecho, muchas de las otras corrientes del arte mexicano.

123. Entre los demás ayudantes norteamericanos de Rivera figuran Ione Robinson y Victor Arnautoff en los años veinte y Hale Woodruff y Maxine Albro en los treinta. Ninguno de estos artistas creó murales propios en México. Robinson, Arnautoff y Albro también hicieron pinturas y artes gráficas durante su estancia en México.

124. Weston, *Daybooks: I*, p. 56.

125. Ernest Gruening en su análisis de México, por lo demás perspicaz, fue víctima de esta campaña, dándole creencia a las aseveraciones de las empresas cerveceras acerca del uso de "excremento de perro" en el proceso de fermentación y haciendo la observación clínica de que "la bebida continúa su fermentación dentro del aparato gastrointestinal del consumidor, causando la putrefacción de sus contenidos, impidiendo la digestión y creando una toxemia que se puede diagnosticar por medio de un estupor simptomático." Gruening, *Mexico and Its Heritage*, p. 538.

126. "News and Comment on Current Events," *New York Herald Tribune* (24 de mayo de 1931), sección 8, p. 7.

127. Para una guía de varios de estos proyectos, véase Carlos Mérida, *Frescoes in Primary Schools by Various Artists* (México: Frances Toor Studios, 1937).

128. El mercado fue nombrado en honor del entonces presidente de México. Véase Esther Acevedo, "Dos muralismos en el mercado," *Plural* 11:121 (octubre de 1981), págs. 40–50. Gran parte de lo que sigue está basado en la investigación de Acevedo acerca de los detalles referentes a la construcción del edificio y al nombramiento de los artistas.

129. Ibid., p. 46.

130. "Mexican Market," *Time* 26:4 (22 de julio de 1935), p. 25.

116. The occasional telegraph poles and lines that appear in several of Weston's urban images are almost incidental to the composition itself. It was Tina Modotti who would most powerfully capture the modernity of Mexico City in the 1920s in photographs focusing on such industrial forms as a steel water tank, a new concrete stadium, or a manual typewriter.

117. Chase, *Mexico*, p. 5. Chase repeatedly expressed a dislike for Mexico City, preferring instead the traditional village life of towns such as Tepoztlán, Morelos.

118. The slackers were those who had fled to Mexico to avoid serving in the First World War. Their participation in the formation of the Communist Party in Mexico in 1919 was crucial. See Paco Ignacio Taibo II, *Bajando la frontera* (Mexico: Ediciones Leega/Júcar, 1985) and *Bolshevikis: historia narrativa de los orígenes del comunismo en México, 1919–1925* (Mexico: Ediciones Era, 1986).

119. Woods's style, as in his reliance on the stereotype of the obese capitalist dressed in evening clothes, resembles cartoons by Art Young published in *The Masses*. See Rebecca Zurier, *Art for The Masses: A Radical Magazine and Its Graphics, 1911–1917* (Philadelphia: Temple University Press, 1988), figure 58, p. 71.

120. See *Hendrik Glintenkamp: un dibujante norteamericano en México, 1917–1920* (Mexico: Museo Estudio Diego Rivera, 1987).

121. José Juan Tablada, "Orozco, the Mexican Goya," *International Studio* 78:322 (March 1924), p. 497. The title given to this series, apparently by Orozco himself, resembles the often sorrowful names of *pulquerías*.

122. José Juan Tablada, "Diego Rivera—Mexican Painter," *Arts* 4:4 (October 1923), pp. 221–33. This was the first important article on Rivera's early murals published in the United States. Rivera had already emerged as the leading Mexican artist for Americans; his seemingly endless promotion in the States throughout the 1920s and 1930s would, in fact, eclipse many of the alternative tendencies in Mexican art.

123. Other American assistants to Rivera included Ione Robinson and Victor Arnautoff in the 1920s, and Hale Woodruff and Maxine Albro in the 1930s. None of these artists created murals of their own in Mexico. Robinson, Arnautoff, and Albro also worked on paintings and graphic art while in Mexico.

124. Weston, *Daybooks: I*, p. 56.

125. Ernest Gruening in his otherwise perceptive analysis of Mexico fell victim to this campaign, giving credence to such beer company allegations as the use of "dog excrement" in the fermentation process, and clinically noting that "the beverage continues its fermentation within the gastro-intestinal tract of the consumer, causing the putrefaction of its contents, impeding digestion, and creating a toxemia diagnosable through a symptomatic stupor." Gruening, *Mexico and Its Heritage*, p. 538.

126. "News and Comment on Current Events," *New York Herald Tribune* (May 24, 1931), section 8, p. 7.

127. For a guide to several of these projects, see Carlos Mérida, *Frescoes in Primary Schools by Various Artists* (Mexico: Frances Toor Studios, 1937).

128. The market was named for the then president of Mexico. See Esther Acevedo, "Dos muralismos en el mercado," *Plural* 11:121 (October 1981), pp. 40–50. Much of the following discussion is based on Acevedo's investigation of the details surrounding the construction of the building and the commissioning of the artists.

129. Ibid., p. 46.

130. "Mexican Market," *Time* 26:4 (July 22, 1935), p. 25.

131. The political history of this period, and specifically the effect of politics on the function and practice of muralism, has long been obscured by political partisanship. Rivera and Siqueiros were engaged in a violent debate in the mid-1930s over the future course of the muralist movement, affected to a certain extent by Rivera's "alliance" with the Trotskyites and Siqueiros's intense Stalinism. For a concise survey of artistic movements in Mexico during this tense decade, see Francisco Reyes Palma, "Radicalismo artístico en el México de los años 30: una respuesta colectiva a la crisis," *Revista de la Escuela Nacional de Artes Plásticas* 2:7 (December 1988/February 1989), pp. 5–10.

132. Acevedo, "Dos muralismos en el mercado," p. 47.

133. The sharp criticism of Rivera, both in Mexico and the United States, had more to do with the fact that Rivera was unwilling to "perform" as a model communist—he was expelled from the Party in 1929 and openly supported Trotsky—rather than with a real lack of revolutionary imagery in his work.

134. Letter from Pablo O'Higgins to Grace and Marion Greenwood (June 12, 1934), collection of Robert Plate, East Hampton, New York. Emphasis in the original.

135. In later murals painted for the Ship Scalers' Union headquarters in Seattle (1945) and the International Longshoremen's and Warehousemen's Union in Honolulu (1952), O'Higgins would direct his radical message to the American working class.

136. Isamu Noguchi, *Isamu Noguchi: A Sculptor's World* (New York: Harper and Row, 1968), p. 23.

137. As an indication of the approbation these artists would have received in the States, note the observation of one writer, one of the few to discuss these works at the time: "I think that a mural in a public building as it is a public possession, is also to a certain extent a public responsibility. It should express something more than a social or political creed of the moment. It should have some principle or bond of universality. . . . The group's urge to do seems a marvelous thing to me. Their talent and ability seem great. . . . I do wish, though, that the panels could be removed easily if the thing should not look the same to a coming generation." Bess Adams Garner, *Mexico: Notes in the Margin* (Boston: Houghton Mifflin, 1937), pp. 30–31.

138. See Karal Ann Marling, *Wall-to-Wall America: A Cultural History of Post Office Murals in the Great Depression* (Minneapolis: University of Minnesota Press, 1982), and Marlene

131. La historia política de este período, y específicamente el efecto de la política sobre la función y la práctica del muralismo, ha sido obscurecida por mucho tiempo por el partidismo político. Rivera y Siqueiros entablaron un violento debate a mediados de los años treinta acerca del curso futuro del movimiento muralista, afectado hasta cierto punto por la "alianza" de Rivera con los trotskyistas y el stalinismo intenso de Siqueiros. Para un estudio conciso de los movimientos artísticos en México durante esta tensa década, véase Francisco Reyes Palma, "Radicalismo artístico en el México de los años 30: una respuesta colectiva a la crisis," *Revista de la Escuela Nacional de Artes Plásticas* 2:7 (diciembre 1988/febrero 1989), págs. 5–10.

132. Acevedo, "Dos muralismos en el mercado," p. 47.

133. La crítica mordaz contra Rivera, tanto en México como en los Estados Unidos, tenía más que ver con el hecho de que Rivera no quería "comportarse" como un comunista modelo—fue expulsado del Partido en 1929 y apoyó abiertamente a Trotsky—que con una verdadera carencia de imágenes revolucionarias en su obra.

134. Carta de Pablo O'Higgins a Grace y Marion Greenwood (12 de junio de 1934), colección de Robert Plate, East Hampton, Nueva York. El énfasis aparece en el original.

135. En murales posteriores pintados en la oficina central del Ship Scalers' Union en Seattle (1945) y en el International Longshoremen's and Warehousemen's Union en Honolulu (1952), O'Higgins dirigiría su mensaje radical a la clase obrera norteamericana.

136. Isamu Noguchi, *Isamu Noguchi: A Sculptor's World* (Nueva York: Harper and Row, 1968), p. 23.

137. Como indicación de la aprobación que estos artistas hubieran recibido en los Estados Unidos, obsérvese los comentarios de uno de los pocos escritores que trataron estas obras en ese momento: "Creo que un mural en un edificio público, como es un bien público, también es hasta cierto punto una responsabilidad pública. Debe expresar algo más que un credo social o político del momento. Debe tener algún principio o lazo de universalidad. . . . Las ansias de crear del grupo me parece algo maravilloso a mí. Su talento y habilidad parecen grandes. . . . Sí desearía, no obstante, que los tableros pudieran desmontarse fácilmente si la cosa no luciera igual a una generación venidera." Bess Adams Garner, *Mexico: Notes in the Margin* (Boston: Houghton Mifflin, 1937), págs. 30–31.

138. Véase Karal Ann Marling, *Wall-to-Wall America: A Cultural History of Post Office Murals in the Great Depression* (Minneapolis: University of Minnesota Press, 1982), y Marlene Park y Gerald Markowitz, *Democratic Vistas: Post Offices and Public Art in the New Deal* (Filadelfia: Temple University Press, 1984).

139. El relieve en acero inoxidable de Noguchi en el Rockefeller Center (*News*; 1939–40) y el mural de Marion Greenwood para las oficinas de correos de Crossville, Tennessee (*The Partnership of Man and Nature*; 1939) son representaciones optimistas de la tecnología y la sociedad en la época de Roosevelt. Para un análisis del arte antifascista en los Estados Unidos (que en gran parte es ambiguo en comparación con estos murales), véase Cécile Whiting, *Antifascism in American Art* (New Haven: Yale University Press, 1989).

140. El mismo Eisenstein nunca terminó su película, aunque una versión parcial fue estrenada bajo el título de *Thunder over Mexico* en 1933. Véase Inga Karetnikova, *Mexico According to Eisenstein* (Albuquerque: University of New Mexico Press, 1991).

141. Frederick J. Kiesler, "The Architect in Search of . . . ," *Architectural Record* 81:2 (febrero de 1937), p. 104.

142. Para una discusión de Orozco y Siqueiros en Los Ángeles, véase Hurlburt, *The Mexican Muralists in the United States*. Un análisis completo de la influencia del arte mexicano sobre los artistas norteamericanos que vivían en los Estados Unidos cae fuera del ámbito de este ensayo. Para una interpretación inicial de la influencia de Rivera, véase Francis V. O'Connor, "The Influence of Diego Rivera on the Art of the United States during the 1930s and After," en *Diego Rivera: A Retrospective* (Nueva York: Founders Society, Detroit Institute of Arts en asociación con W. W. Norton & Co., 1986), págs. 157–83. La influencia de Orozco y de Siqueiros no se ha explorado adecuadamente. Will Barnet y Jackson Pollock trabajaron en los años treinta en litografías que reflejan la línea angular de Orozco. El Siqueiros Experimental Workshop, que Siqueiros tenía en Nueva York en 1936, produjo carrozas y carteles políticos en su mayoría efímeros, así como pinturas (¿ahora perdidas?) para la oficina central del Communist Party of the USA en Nueva York. Véase Laurance P. Hurlburt, "The Siqueiros Experimental Workshop: New York, 1936," *Art Journal* 35:3 (primavera de 1976), págs. 237–46. Véase también Stephen Polcari, "Orozco and Pollock: Epic Transformations," *American Art* 6:3 (verano de 1992), págs. 37–57.

143. Véase Dore Ashton, *A Critical Study of Philip Guston* (Berkeley: University of California Press, 1990), págs. 26–27.

144. Entrevista del autor con Reuben Kadish, junio de 1991.

145. El pequeño mural de Grace Greenwood, que muestra cinco obreros doblados sobre grandes engranajes mecánicos, tiene fecha de enero de 1934. El mural de Ludins estaba titulado *Modern Industry* y representaba la industria minera de la plata de Pachuca, Hidalgo. El mural fue comenzado en abril de 1934 y estaba más o menos terminado en la primavera de 1935. Ryah Ludins, "Painting Murals in Michoacán," *Mexican Life* 11:5 (mayo de 1935), págs. 22–24. El mural de Ludins no ha sobrevivido.

146. Ludins, "Painting Murals in Michoacán," p. 22. De la misma manera, el propio Kadish recordaba que Gustavo Corona había dicho una vez que "He crecido toda mi vida sin arte y no quiero que mis hijas tengan la misma experiencia." Entrevista del autor con Kadish, junio de 1991.

147. El mural está firmado por Kadish, Goldstein (el nombre de pila de Guston) y Langsner, pero no se sabe con claridad hasta qué punto este último contribuyó en realidad al proyecto.

148. "On a Mexican Wall," *Time* 25:13 (1º de abril de 1935), p. 47. Langsner, según Kadish, envió a *Time* la información en la cual se fundaba el artículo.

149. Si bien todo el mural ha sufrido por la intrusión de salitre debido a su lixiviación a

Park and Gerald Markowitz, *Democratic Vistas: Post Offices and Public Art in the New Deal* (Philadelphia: Temple University Press, 1984).

139. Noguchi's stainless steel relief at Rockefeller Center (*News*; 1939–40) and Marion Greenwood's mural for the Crossville, Tennessee, post office (*The Partnership of Man and Nature*; 1939) are both optimistic portrayals of technology and society under Roosevelt. For an analysis of antifascist art in the United States (much of which is ambiguous compared to these murals), see Cécile Whiting, *Antifascism in American Art* (New Haven: Yale University Press, 1989).

140. Eisenstein himself never completed his film, although a partial version was released under the title of *Thunder over Mexico* in 1933. See Inga Karetnikova, *Mexico According to Eisenstein* (Albuquerque: University of New Mexico Press, 1991).

141. Frederick J. Kiesler, "The Architect in Search of . . . ," *Architectural Record* 81:2 (February 1937), p. 104.

142. For a discussion of Orozco and Siqueiros in Los Angeles, see Hurlburt, *The Mexican Muralists in the United States*. A complete analysis of the influence of Mexican art on American artists living in the United States is far beyond the scope of this essay. For an initial interpretation of Rivera's influence, see Francis V. O'Connor, "The Influence of Diego Rivera on the Art of the United States during the 1930s and After," in *Diego Rivera: A Retrospective* (New York: Founders Society, Detroit Institute of Arts in association with W. W. Norton & Co., 1986), pp. 157–83. The influence of Orozco and Siqueiros has been less well explored. Will Barnet and Jackson Pollock both worked on lithographs in the 1930s that reflect Orozco's angular line. The Siqueiros Experimental Workshop, which Siqueiros ran in New York in 1936, produced mostly ephemeral political floats and posters, as well as paintings (now lost?) for the headquarters of the Communist Party of the USA in New York. See Laurance P. Hurlburt, "The Siqueiros Experimental Workshop: New York, 1936," *Art Journal* 35:3 (Spring 1976), pp. 237–46. See also Stephen Polcari, "Orozco and Pollock: Epic Transformations," *American Art* 6:3 (Summer 1992), pp. 37–57.

143. See Dore Ashton, *A Critical Study of Philip Guston* (Berkeley: University of California Press, 1990), pp. 26–27.

144. Author's interview with Reuben Kadish, June 1991.

145. Grace Greenwood's small panel, showing five workers bent over large mechanical gears, is dated January 1934. Ludins's mural was entitled *Modern Industry*, and depicted the silver mining industry of Pachuca, Hidalgo. The mural was begun in April 1934 and was more or less complete by the spring of 1935. Ryah Ludins, "Painting Murals in Michoacán," *Mexican Life* 11:5 (May 1935), pp. 22–24. Ludins's mural no longer survives.

146. Ludins, "Painting Murals in Michoacán," p. 22. Similarly, Kadish himself recalled Gustavo Corona once saying that "I've grown up all my life without art and I don't want my daughters to have the same experience." Author's interview with Kadish, June 1991.

147. The mural is signed by Kadish, Goldstein (Guston's given name), and Langsner, but it is unclear to what extent the latter actually contributed to the project.

148. "On a Mexican Wall," *Time* 25:13 (April 1, 1935), p. 47. According to Kadish, Langsner sent the information to *Time* upon which the article was based.

149. While the entire mural has suffered from the intrusion of saltpeter leaching through the colonial walls, this panel is in particularly ruined condition.

150. Dore Ashton notes that Guston was disappointed with the so-called Mexican renaissance, and especially disliked the work of Rivera. Ashton, *A Critical Study of Philip Guston*, p. 31. While Guston would achieve fame as an abstract expressionist, he eventually returned to a cartoonlike figurative style; many of these later paintings contain imagery that reflects back upon his youthful murals.

151. This association between the roughly contemporary presidencies of Lincoln and Juárez had been a motivating theme behind William Dieterle's film *Juárez* (Warner Brothers; 1939), also designed as a political statement on the need for hemispheric unity in the first year of World War II.

152. Other Americans working in the Taller in the 1940s included Eleanor Cohen, Marshall Goodman, Jules Heller, Max Kahn, and Mariana Yampolsky.

153. Maria Morris Hambourg, "Helen Levitt: A Life in Part," in *Helen Levitt* (San Francisco: San Francisco Museum of Modern Art, 1991), p. 56.

154. The deportation of Mexicans during the Depression is documented in Abraham Hoffman, *Unwanted Mexican Americans in the Great Depression: Repatriation Pressures, 1929–1939* (Tucson: University of Arizona Press, 1974), and Mercedes Carreras de Velasco, *Los mexicanos que devolvió la crisis, 1929–1932* (Mexico: Secretaría de Relaciones Exteriores, 1974).

155. See Serge Guilbaut, *How New York Stole the Idea of Modern Art: Abstract Expressionism, Freedom, and the Cold War* (Chicago: University of Chicago Press, 1983).

156. Chase, *Mexico*, p. 123.

157. Roger Bartra, *The Cage of Melancholy: Identity and Metamorphosis in the Mexican Character* (New Brunswick: Rutgers University Press, 1991). *Mexico: Splendors of Thirty Centuries*, an exhibition sponsored by the Mexican government and its corporate allies in 1990, is a more sophisticated but no less problematic manifestation of the strategies outlined by Bartra.

través de las paredes coloniales, este tablero se encuentra en condiciones particularmente deterioradas.

150. Dore Ashton observa que Guston estaba desilusionado con el llamado renacimiento mexicano, y le disgustaba en especial la obra de Rivera. Ashton, *A Critical Study of Philip Guston*, p. 31. Si bien Guston llegaría a lograr fama como expresionista abstracto, volvió con el tiempo a un estilo figurativo y caricaturesco; muchas de sus últimas pinturas contienen imágenes que recuerdan los murales de su juventud.

151. Esta relación entre las presidencias más o menos contemporáneas de Lincoln y de Juárez fue el tema de la película *Juárez* (Warner Brothers; 1939), de William Dieterle, concebida a su vez como una declaración política de la necesidad de crear una unidad hemisférica en el primer año de la Segunda Guerra Mundial.

152. Entre los demás norteamericanos que trabajaron en el Taller durante los años cuarenta figuran Eleanor Cohen, Marshall Goodman, Jules Heller, Max Kahn y Mariana Yampolsky.

153. Maria Morris Hambourg, "Helen Levitt: A Life in Part," en *Helen Levitt* (San Francisco: San Francisco Museum of Modern Art, 1991), p. 56.

154. La deportación de mexicanos durante la Depresión está documentada en Abraham Hoffman, *Unwanted Mexican Americans in the Great Depression: Repatriation Pressures, 1929–1939* (Tucson: University of Arizona Press, 1974), y Mercedes Carreras de Velasco, *Los mexicanos que devolvió la crisis, 1929–1932* (México: Secretaría de Relaciones Exteriores, 1974).

155. Véase Serge Guilbaut, *De cómo Nueva York robó la idea de arte moderno* (Madrid: Biblioteca Mondadori, 1990).

156. Chase, *Mexico*, p. 123.

157. Roger Bartra, *La jaula de la melancolía: identidad y metamorfosis del carácter mexicano* (México: Grijalbo, 1989). *México: Esplendores de treinta siglos*, una exposición auspiciada por el gobierno mexicano y sus aliados empresariales en 1990, es una manifestación más sofisticada pero no menos problemática de las estrategias expuestas por Bartra.

PHOTOGRAPH CREDITS

This book was acquired for the Smithsonian Institution Press by Amy Pastan. The Spanish translation was prepared by Marta Ferragut, with manuscript editing by Matthew Abbate and Frances Kianka, production management by Ken Sabol, and design by Linda McKnight. The text was composed on a Linotron 202 by G&S Typesetters, Inc., of Austin, Texas. The text typeface is Electra, which was designed in the 1930s by W. A. Dwiggins, an American type designer. The display face is Kabel Ultra, designed by Rudolph Koch in 1927. The book was printed in four-color process on 128 gsm Japanese Matte Art paper by Mandarin Offset in Hong Kong.